長北 著

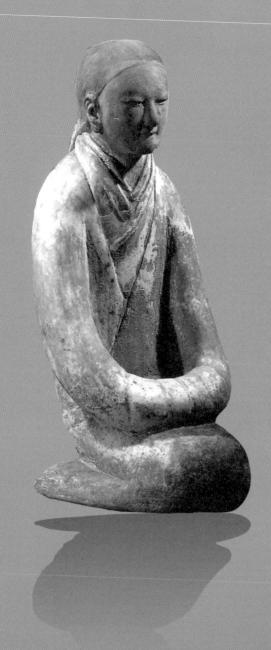

圖 3.21 陝西姜村 西漢墓出土彩繪 跽坐女俑,採自 《中國美術全集》

才不過 古學的 和壯年的呢?人們為什麼要創造藝術呢?當年屈原「天問」,一口氣提出了上百個問題; 人之為人,按進化 研究告訴我們 兩萬年,哲學家說這是「人類的童年 ,不論在地 論 而言 ,已有上百 球的 哪 方, 萬年 人們都是與石頭結緣,竟然達幾十萬年之久。我們所知道 的歷史,為生存 , 那麼 ,人類的幼年是怎麼成長的呢?又是如何從童年 和延續以及自身的發展 不知經 如果我們以屈子的方式 歷了多少 進 的 木 入青年 藝 術

問藝」,恐怕也會生出上百之問

人問 的 人心目中影響很深。如果治史者帶有這種思想,勢必會造成「跛者不踴」。我曾發出「重寫美術史」 建社會已遠去一百多年,但帝王的正統、文人的迂腐、對工匠的輕視和所謂 原 我曾抱著疑問, !規律,勢必會產生誤導,好像中國的藝術就是這樣不健全成長似的 為中心,忽略了周圍的邊遠地區;(三)以文人為中心,忽略了民間美術;(四)以繪畫為中心,忽略了其他美術 我 一十多年來,書出得多了,情況有所改變,但改變不大。關鍵在於觀念,舊有的思想是很能束縛人的 時 哪裡不對 讀美術史書,迷惑不解之處甚多。為什麼多是文人圍著帝王轉,看不見下里巴人的身影?二十多年前 提出美術史論研究的四個傾向,即:(一)以漢族為中心,忽略了其他五十五個少數民族;(二)以中 ?我說:「就史料而言,不是不對,是不全。」 由於寫史的以 「不登大雅之堂」之類論調 偏概全, 勢必不可能找到真正 的呼籲 。雖然封 在某些 有

4 中國繪畫推向了一 -河梁 譬如說漢代的畫像石 的 泥塑女神與琢玉豬龍以及江南「良渚文化」 個高峰 其拓片可視為最早的版畫 卻沒有給予應有的歷史地位。往更早的時間說 的玉器 ,作為二維度的平面造型已臻 , 原始社會已創作出如此精美的藝術作品 遼寧與內蒙之間的 成熟 並 且已 紅山 知 有 文化 不少 不能不說 作 者 那 將

是人類 花 開 遍 的 蝶 的 奇 蹟 民 間 0 為了探討藝術的 商 藝 代的 術 陝 三星 西 旬 堆 三縣: 屬 規律 於邊 的 庫 遠 探討中華民族 的巴蜀 淑 蘭 , 那雄 個農村婦女的 藝術傳統的博大精深, 偉 鏗 瓣的 剪紙 青銅器 不僅作品令人 , 非 但不比中原 怎麼能忽略這些 叫 遜 絕 色 她 |偉大的 , 而 的 經 且 歷 活潑多 創 造呢 也 使 樣 聯 0 即 想 使

,

莊生夢 宮廷 藝 術 的 雍容華 貴 猶 如百花 園中 -的牡丹 作為藝術中 , 的 高貴者 • 也 應受到 重 視 況且 它所體 高 現 雅 的 仍然

是 覽群書 IF. 的 一十年 意境 意義的百花齊放 勞動者的 對於藝 大 前可 此 只 探究群 術 智慧 能 以 以上的 的 說 為 歷 證 是 藝 , 史, 並非是統治者的 百 話 據我 花 取得了駕馭藝術史的功夫。我以為她治史沒有上 我只是喜 袁 不過是作為讀者的 中 所知 的 清 , 歡 逸者 本書的作者長北女士是個 創 讀史」 作。 絕 清淡高遠的 非 全 點意見而已 不 體 敢 0 說 唯 是 獨全體 「文人畫」 0 治史」 非常勤 然而 , 才能全 , 0 奮 這意見並非 將詩 用功的 隨手寫點筆 面 面 所指的 只 書 人 有全 是針對本書及其作 她曾躬行於傳統 畫 四 記 個傾 面 偶 印 , 才會顯 向 爾 熔 發點 為 才 議 出 爐 講 論 Í T 五 藝研 者 是 彩 創 這些 的 有 續 造 的 紛 出 話 究 意 見發自 長北 後來 才 如 是真 此 博 派 自 而

發展 大精深 宮廷藝術、 記得二十世紀八〇年代,許多學者聚在貴陽談藝, 的 充了宗教藝 , 弱 又是相 吧 係 文人藝術和民間 不 万 一聯繫的 術 僅 清 主要 晰 而 特別 是 複 雜 佛 藝術的 教和 是民間 並 品 且. 道 藝術 別 錯 教 綜 他們服務對象不同 , 0 而 於是 有 不但是其 趣 甚至 便 歸納 他藝術的 我曾提 可 以 出 找 民族 出 意趣 到 基 所謂民族 礎 他 藝 們 術 不 , 同時 之間 傳 同 統 , 藝 風格樣式也有差異 **高術傳統** 的 也有助於其 的 内 刀 |個渠道 在 聯繫 並 非 他 和 是 0 藝 當 共 同 術 然 桶 的 水流 , 後來 處 兀 傳 者 播 之間 來 這 王 如若 的 世 既 朝 就 研究這 是 是 至少 聞 並行 有 博 4

己也說

吸取前輩的經驗,不等於重複前人之路

。對此我是深有同感的

個 渠 時 道 間 的 久了 識 在前 年 齡 大了 在讀 別人的書時, 腦子裡 堆 積 T 有的看資料, 此 雜七 雜 八的東西 有的見觀點 也 不知有用還 並不覺得雜 是無用 亂 都 經 我以 過 分 流 有 T 所 以 世 都 是 有

為

那

兀

個

偏

向

和

川

益的

點小「經驗」。驗證如何,可就見仁見智了。

以上的話,不僅是寫給作者,也是寫給讀者,但不知是主觀還是客觀,抑或主客觀都有。總之,是我的一

張道一

國務院學位委員會藝術學科評議組召集人 二〇〇九年十一月十六日,南京初雪 東南大學藝術學教授,博士生導師

序		序········iii
引言		001
第一章	日出東方-	方——史前藝術003
	第一節	從打製石器走來003
	第一節	原始陶器 0 1 1
	第三節	從原始樂舞等看藝術起源019
至一至	手司护 人	
65 - TE	電金	个 三个季爷
	第一節	三代文明概説 023
	第二節	商周青銅器——三代藝術的標竿 0 2 6
	第三節	商周禮樂藝術及其影響 036
	第四節	驚采絕豔的荊楚藝術 ······· 0 4 4
	第五節	僻遠地區的金屬文明 052

	rts.	for f	r	. Auto
	第 五 章	第 匹 章	-	第三章
第 第 第 第 四 5 節 節	盛 世 之	第二節 英属佛际	第第二	第一天人
登峰造極的石窟藝術 159 登峰造極的石窟藝術 128 藝術基調與審美轉折 128	盛世之相到禪道境界——隋唐藝術	北朝宗教石窟 092 南方六朝藝術 092 京、佛二學與魏晉風度 091 3 / 佛二學與魏晉風度 091	選 用 葉	秦漢神祕主義思潮058統——秦漢藝術057

				第八章					第七章							第六章
第四節	第三節	第二節	第一節	章 因襲激進	第匹節	第三節	第二節	第一節	章 衝撞渾融	第六節	第五節	第四節	第三節	第二節	第一節	
浪漫思潮與市民藝術 294	波瀾迭起的畫派與同步變化的書風 288	文人意匠下的生活藝術281	宮廷導向下的造物藝術264	進——明代藝術263	南北輝映的造物藝術 ····································	術	寫心寫意的文人書畫 238	平民雜劇的傑出成就 230	.融——元代藝術229	走向世俗的宗教藝術 215	多姿多彩的平民藝術 205	格高神秀的工藝美術195	聲勢漸壯的文人藝術思潮188	五代兩宋院體畫180	山水格法 百代標程176	文風蔚然,雅俗並進——五代宋遼金藝術175

第九章	集成總結		-清代藝術313
	第 一	事与引听勺書畫藝術	
	第一節	尊古鼎新的書畫藝術	
	第三節	亦成亦敗的工藝美術	
	第四節	領袖風騷的市民藝術	
	第五節	邊遠民族的藝術奇葩	
	第六節	中外藝術的交流碰撞	
結語			
二〇〇六版後記	八版後記		
二〇一六版後記	八版後記		
二〇二一版後記	版後記		
參考文獻	扇 人		

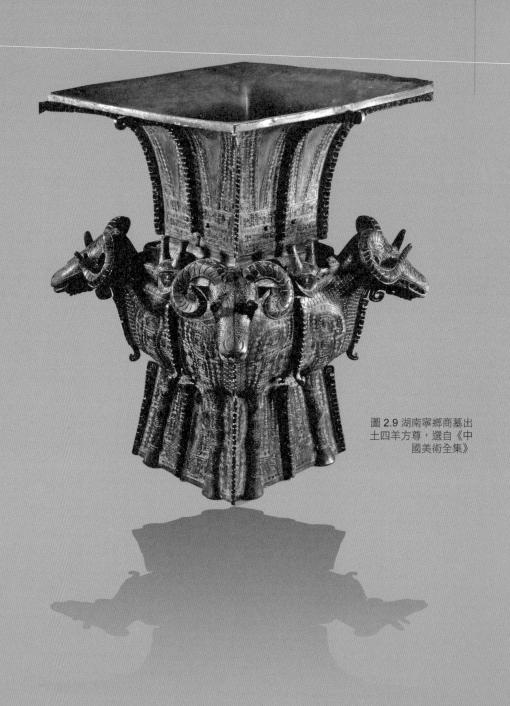

址 井子夏家店下層文化遺址 化;距今約五千年的秦安大地灣四 遼寧紅山 公約一 萬至八千年以 文化遺址發現祭壇 前 河南偃師二 , 黃河流域與長江領域便聚居著眾多的原始部]期文化遺址, 神殿 凝遺址 里頭大型都邑遺址的 等 其中心建築已具宮殿雛形。直到內蒙古赤峰 證明距今約六千至五千年 被發現, 特別是二里頭文化 間 落 原始先民中便 陝 西臨潼 延伸 姜寨發現大型中 出 與夏文化大致同 幅射並 現了貧富不均 正具 備 期 了都 和 心 階 聚 的 落 市 層 道 潰 分

文字和青銅器等文明社會的

標誌

,

夏王朝終於可以

觸摸

術史》 術 漸 國家概念的 乃至華夏國家 漸 必須將中國 國家是社會文明發展到一定階段的標誌 古人用以代指中 可以只記錄從中原發端 Ē 式名 版 隨著歷史的 昌 稱 F 學者譚: 的 原 少數民族藝術囊括在內 0 演進 漢代 其 以禮樂文化為主幹的漢民族藝術 驤等提出 少數民族不斷被漢民族同 漢民族和 。 中 以 漢文化形成 清 朝 或 版圖 為學者論 詞 漢族 化 , 初見於 人自稱 或納 述 中 中 入中 《尚書》 華夏 ·國藝術史》 或 央政 的 權統治 範 ` , 童 詩經 中 的研究對 或 成 近代, 為學 便 指王 象, 東 被用以 共識 中 或 則不單 國 代指華夏 都城及京畿 如 一單是 果 終於成為 說 漢 聚 民 華 居 地 具 之地 族 夏 蓺 有

分析 力 伏 術家進 族文化進化的 連綿 藝術史是各民族的心靈史,是各民族形象化了的傳記。各民族藝術遺存 從原始部落到 對古代藝術的 歸 不斷 類評 軌跡 價 當全世界另外一些古老文化已經橫遭斷絕或是不幸湮沒的時候 華夏 審美流變進行綜合的歸納與理論的 讓我們沿著這一 對古代藝術作品進行精神的分析和審美的 再到 中國 軌 跡作 ,九百六十萬平方公里土地上,幾千年文化如長江黃河般汪洋恣肆 巡禮 對中國 提升 [現行版圖內發生的古代藝術現象進 本書的 解讀 話題 對古代藝術發生發展的 便從史前藝術開 凝聚著民族精神生活的 ,華夏文化依然煥發出它強大的 動 因 行梳理 進行歷史語 歷程 排 Ë 對古 境的 記錄著 跌 岩起 還 原 民

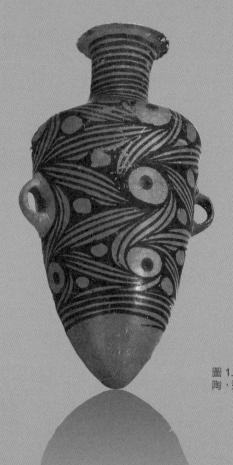

圖 1.17 甘肅馬家窯型彩陶,選自《中國歷代藝術》

第一章 日出東方——史前藝術

始了。史家將漫長石器時代的藝術稱為「 論述史前藝術, 原始文明從何時開始?史前藝術從何時誕生?今天的人們仍然會發出屈原般的 則必須憑據遺址、遺物發論。當人類打製出第一件合規律美的石器時 史前藝術」, 舊石器時代從人猿揖別到距今約一 天問 萬年, ,人類的藝術創造活 史前藝術與 新石器時代從距今約 人類思 動 便開 日

第一節 從打製石器走來

萬年到下續夏商周三代

術也往往賴工藝行為產生。從這一意義說 的整個歷史進程之中。原始人的工藝活動, 原始時代 ,物質生產與精神生產、 實用與審美是渾然一體 ,工藝文化是「本元文化」。它起源於人類的童年,又延續於人類文化發展 以打製石器為最早。 、並未分離的 , 原始物質文明賴工藝行為產生,原始

一、原始玉石器

始人開始了藝術活動。二十世紀七○年代,河北陽原縣泥河灣盆地各時期舊石器文化遺址發現數以千計的打製石器 於約五十萬年前的北京人能夠打製出左右略呈對稱的尖石器,生活於約三十萬至十五萬年前的丁村人能夠打製出球形 文化產品。人類對第一塊天然石進行加工以合使用,便意味著人類的工藝造物活動開始。現存遺跡和實物證明 人的裝飾活 石器,生活於約兩萬年前的山頂洞人能夠將石珠、石墜、骨管、獸牙、蚌殼等鑽孔製為佩飾。對工具的 類打製石器的行為始於舊石器時代。打製石器與天然石塊的本質區別是人的加工改造,石塊是天然物 動 前者著眼於實用 是物化活動;後者著眼於精神 ,標誌著原始先民有了最初的審美意識 加 就這樣 I 和山 石器是 生活 頂洞 原

河灣文化 於石器審美的 感 知 知 較 為完整的 舊 石器 時 代文化; Ш 西沁水下 JİΙ 舊石 器 時代晚期 遺 址發現大量石 鏃 從中 可

不 的 的 T 斷改進的 追求 基本條件是: 自意識 首先出 過 萬至八千 程之中 如果說先民對造型美的感知是從無意漸 於勞動 能夠燒製出貯 野選路的 逐步 年 間 前生出 水用 中 需要 華大地上 對 的 造型美 如對 陶器 陸 稱的 能夠 的 續 進 感 石 知 器 磨製出 入了 投擲 0 從磨製石器上等距 新 成 獵 用 石 於耕種 器 物容易 自意識 蒔 代 命 其基本: 光滑 中 先民的巫 離的鑽 光滑 對 特徴 稱甚至有 的 是: 孔 石 術 器 信 可 授 孔 定 仰 知 擲 的 居 原 獵 石 農耕 物阻 器 始先民對 開始 力較 原始先民對 並 就 磨 是 製 小 É 石 龃 器 在 的 對 於 造物形 Ħ 石 定 開 製 居 農 式 耕 具

成氏 中 原始先民慧眼 族 的 的 種 徽 種 號 現 本 象感到神祕和恐懼 和 是印第安人方言 象 初 徵 睜 時 對世界的紀 就是 圖 騰 意思是 不得不將猛獸當 錄 Ш 海經》 他的 親 中眾多的奇禽怪 族 成自己的庇護者 0 原始· 人處於 獸 , 生 正是原始先民林林總總的 甚至將某 產能力極度低下 種 動 植物當 知識 成氏 族 極 昌 騰 的 度貧乏的 祖 和 Ш 時 海經 保 期 護 神 正 大

具; 玉器最早與實用 和 距今約八千兩百年的內蒙敖漢旗興隆窪文化遺址出土上百件 玉製生產 , 石 之美 分離 具 玉的 最早具備 玉 美質逐漸引起先民注 與石沒有截然區分 了形 而上意義 意 ,成為政治的 距今約 於是以玉 五十 萬 、宗教的工具 事 年 神 的 王器 舊 藉 石 王 器時 傳 距今約七千 , 成 達 代 圖 為純粹傳達精 , 騰崇拜 北京人」 六百年的遼寧阜 0 在華 神的 打製出了 夏先民的 新 水 造 查 物 晶 海 遺 質 址 的 動 生 產 玉

向卷 流 玉 的 文化遺址中 國各地多有原始玉 玉人 型 相 遼寧與河北 體型最大的 反 相 玉 成 箍等近百件 器 西 高 王器]部廣 出土 度 概 大範 括 而以紅 豬 形 極具張. 章 如內蒙翁牛 玉龍 內 Ш , 文化 因最 力 有史家稱 昌 特旗紅山 早發現於內蒙赤峰 良渚 其 文化遺址所出 文化遺址出土大型玉 獸形 遼寧牛河梁出土的 玦 紅山 最有代表性 從紅山 後遺址 文化 得名 龍 玉珮長二十八・六公分, 延續至於 高達二十六公分 紅山 遺址 文 化 出土距今約六千至五千 商問 遺址 分佈 長鬣 於燕 是目 與 Ш 身 北 知 河

距今約 五千至四千年的良渚文化遺 址 如 杭 州 餘杭 品 反 ĬLI 墓 地 與瑤 Ш 墓 地 江 蘇 武進寺 墩 遺 址 出 琮

武

進博

館

昌

四

0

漢 許 慎 《說文解字》 北京:中華書局一九六三年版,第一○頁

的法器 知出 餘 高 玉 昌 的 壁等大量 王 玉 八公分, 玉神器最多的史前墓葬則是江蘇 |琮高達四十九・二公分,外壁刻為十九節 其中三十三 璧的基本造型是圓片 玉 神器 直徑達十七 已知出土最寬的玉琮出土於浙江餘杭反山 一件玉琮 0 琮的 基本造型是外方內圓 六公分, 十五件玉 璧成為原始先民祭天的法器 李政道先生 外壁四面刻有神 壁 武進寺墩三 推測 分藏於南京博 琮成為原始先民祭祀天地 一號墓 新 藏於中 面 石 器 昌 十二 時 物 或 期 院 次掘得玉 已知· 或 的 號大墓 家博 玉 常 壁 出 州

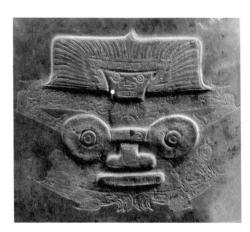

器 博

高 館 最

玉 物

土 物

圖 1.3 已知最寬的原始玉琮上神面,著者攝於良渚 博物院

圖 1.1 紅山文化大型玉龍,著者攝於赤峰博物館

圖 1.2 已知最高的原始玉琮, 著者攝於中國國家博物館

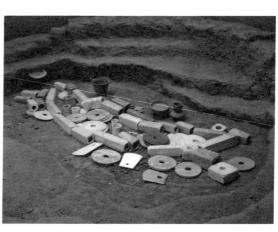

圖 1.4 武進寺墩遺址出土良渚文化玉器現場復原 常州博物館

畫

最早文字紀錄

中

國原始崖畫分佈甚廣

内蒙

新 是中

疆

西 弱 時

Ħ 始

石

而謂之耳

刻日

蒼精渠之人能通神靈之意也

人記

燧皇也

調燧.

X

在伏

犧

前

作

其

圖

冥

無

3

這

或

於

原

空間 有 肅 崖 刻

尋

求安全感

和

神祕

感

,

畫於山

洞

內稱岩

畫

中

始先民

家的 實在

了發現

其基本手段是北刻南繪

比較

而言

歐

洲原始先民在具

體

的

寧

夏

青海

雲南

貴

州

廣西 0

廣東乃至遼寧

福

建

江蘇

等省各

宙之中

尋求生命

感和保護感

,

刻

畫在露天崖壁稱

崖 或

畫 原

地

點

的 在

選 廣

擇

並

無意為之,恰恰折射出中西方先民

不同的宇宙

觀

中

或

谷內佈滿 新疆 荊 阿爾泰山 棘 卵 石 崖 畫 H 蠻荒 庫 甘 爾 肅黑山崖 山崖畫 令人感覺深溝大壑內飄蕩著原始先民的遊魂,冰冷的崖壁深藏著將 北方崖畫如:內蒙陰山 石門子崖畫中, 壁 敲鑿出 狩獵 男女性器官十分突出 舞蹈 寧夏賀蘭 攻戦 神 像 昌 手 印 Ŧi. 足印 昌 等 稚 六 欲 拙 破 形

象

0 賀

蘭

Ш

出的生命

意

識

遺 顏料平 和 有 佩 動 存 物 刀 方崖 塗出 其中 血 有 成 畫 祈神 年 紅色 俪 如: 寧明 代從 劍 顏料 廣 縣 狩 戰 有交媾 西左江及其支流明 城中 獵 或 , 平 綿延至東漢 -鎮明江西岸花山 交媾等不 塗出數千 有 以 手 日 人物影 擊 場 봅 樂 江 面 , 崖 崖 畫上有銅 像 壁三十八個點存一 比花山 畫規模最大,寬兩百二十一公尺、 t , 其中 0 崖畫內容大為豐富 雲南 鼓 體 形 羊 滄 碩大者高達兩公尺, 源崖 角鈕 ○九處崖畫 畫 鐘 散 海船 見於海拔 , 兀 , 處崖 真實地記錄 繪四千零五十個 雙臂 千兩百至兩 高四十公尺的崖壁上 畫 奮起 相對集中 雙 壯族先民的祭祀場 腿叉開 千公尺的 人物 干欄式房屋及巫 在 為壯族先 Ш 奮 鬥 以赤 崖 呼 上 鐵 面 唤 民 和 的 人頭 礦 以 紅 生 眾 粉 藝 色 產 術

玉 璇璣等,是古代天文儀器, 是科學用具的藝術

琮

原

始崖

2

李政

道

藝

術

與

科

學

究》

九

九

八年第二

期

宋〕李昉 禮

《太平御覽》第

一冊,石家莊: 文藝研

河北教育出版社一

九九四年版

,卷七十八,第六六九頁

へ燧 人氏〉

條下 引 へ 易 通 卦 驗 鄭 玄注

經》

鄭州:中州古籍出版社一九九一年版,第二○八頁〈禮運〉

長羽 舞 蹈 的 形 其

岩坡上 北之中 植 南 軍 物莖 北 存史前崖 東西寬十五 長二十二 星象 港 鑿 錦 地 魚和· 石 屏 子午 畫三 為 Ш 處 魚網狀 神 公尺的 南 中 線及 組 面 麓 或 將 南

圖 1.5 著者帶領研究生考察賀蘭山岩畫

早已開化, 是中 不復有賀蘭山岩畫整體氛圍給人的巨大衝擊 國唯 反映東夷原始部落農漁生活的崖畫 大 其地

原始建築及雕刻

後者則是長江流域干 僧巢 禮 記 原始社會出現了宮室 營 記 窟 與僧 欄式建築的 昔者先王未有宮室 前者是黃河流域的原始穴居形 濫 觴 隨著生產力的 冬則 居 營 提高 窟 式 夏 階 則

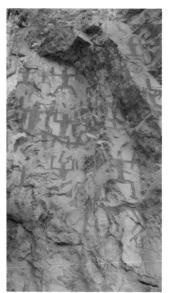

圖 1.7 寧明縣明江西岸花山崖畫, 著者攝

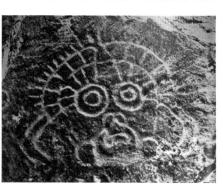

圖 1.6 賀蘭山原始崖畫太陽神,著者攝於寧夏 博物館

建 像 址 築 址 韋 考古活動之中 溝 如 知 華 約前 夏 房 最 址 早 八千年 地 的 石 不 內蒙 雕女 斷 墓葬等 發 敖 現 漢 像 原 遺 旗 跡 始 興 昌 建 隆 俱 築 全 窪 遺 其 址 化 中 原 始聚 北 石 距 方 9 原 落 始

中 氣勢宏大的 子為中心 發現半地穴 一較早的 址 七~八公尺 窖穴兩百 至五千 三千多平 總 六 面 , 從地 積 所有房子 式房屋 遺 神殿 個 年 達 址 餘 方公尺 的 個 五萬餘平方公尺 面 頭 西 遺 物 深約 分]安半 埭 泥 塑女神 佈 都 址 館之 燒 落 的 有石塊 環 九 五 陶 掘 坡 繞中 窯址 建築 出半 遺址 六公尺 像 座 0 六座 構 間 距今約六千至五千年 面 地 。 5 距今約六千至五千 廣場 件 聚 露 積 穴房 文化 微笑 集為五 的 和 和壁畫 祭壇 以 , 屋 堆 防 居 此 , 遺 積 一墓葬 玉石嵌 殘塊可 組 野 住 址 層 獸 品 四 深達三公尺 每組 環 侵 在 見 甕棺 員 成 韋 六 的 的 , 壇 溝 以 0 座 臨 半 眼 這 和 年 内 聚落 睛 裡曾經 潼 的 坡 卷 朝 博 墓 姜 炯 重 遼寧紅 欄 面 方壇 葬 物 周 炯 東 寨 品 是 潰 韋 有 的 館 址 象 Ш 在 壕 成 址 林 房 徵 溝 座

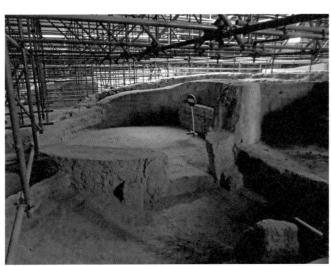

距今五千 從崩落的

车

的

期

文化遺

址

掘

出

座

編號

泥塑神

像殘臂斷手等

推測

最大的泥塑主神高約真人

前

築遺

址 混

臺

基

牆

屋 或

面

呈三

一段式

成為後世宮殿

的

濫 最

觴 高 砂 面

而

成

的

凝

鋪

就

是中

前

所

見面

積

最

大

I

藝

水

進

石

黃

土或紅土 高約六~

層中 七公尺, 秦安大地

鈣

質固

化

而

成

的岩

石

後世

用作

和 地

主室 灣四

面

積

達

百

餘平方公尺

圖 1.9 赤峰二道井夏家店下層文化遺址內景,著者攝於二道井現場

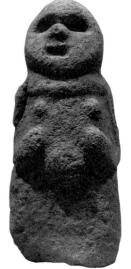

圖 1.8 內蒙興隆窪文化遺址出 土石雕女人像,著者攝於赤峰 博物館

7 6 5

馮

譚

飛等

〈大地灣遺址

向

世

人宣告:

華夏文明史增加三千年

《新華文摘》二〇〇三年第一

誠遼

發

現原始

神器

殿時

遺代

址

新

華文

摘

九

四

年第

四

脇

潼姜寨

新

石

遺

址

的

新

發

現》

,

《文物

九

七五

年

第

1

期

左右 F411 面 有 的 員 峰 物 房 有 畫 址 道井夏家店文 護 有 地面 欄 尾 飾 遺 有 存有一 壕 線條 溝 化遺 勾 幅長約一・二公尺、寬約一・一 昌 勒 址存地穴、半地穴式房屋遺 . 平塗色彩,形象粗獷怪異 九 0 道井夏家店文化遺 0 公尺的 三百多 7 距今 址 處 地 刀 千 E

成博物館對外開

放

紋 遺 有 跡 榫 為其 南 至五千 卯 成為河姆 方原始建 出 的 木建築構件 + 江 年 鳥形牙雕 淮 的 渡先民馴 地區 築遺 高郵 九三 馴 址 龍虯莊遺址是江淮地區迄今發現 年 如: 養家豬提供了實證 養 刻紋骨片 距今約七千年的餘姚河 被列 野 距今約 豬 ` 中 開始 , -國十大考古新 牙雕蝶形器等 八千年左右的 農耕生活的見證 圖 姆 發現 蕭 渡文化遺址發現干 灰陶 Ш 最大的 跨 遺 昌 器 湖橋文化 址 \prod 新 出 E 土 石 刻有寫 1器時 的 遺 灰 欗 址 陶 代早 實的 式建 出 土 距 期 築 鑿

四、從紋身到服飾

的 過了漫長的 塗抹赤鐵 類 I 從 具 和 礦 歷 披髮紋 史進 打 粉末以為裝飾 磨 精 程 身 緻的 0 舊 骨針 到 石 以 器 羽毛 新 時 西安半 期 石 植 器 , 葉遮 時 Ш 期 頂 坡 體 遺 洞 址 蕭 能夠 再 出 Ш 到 跨 數百 湖 用獸皮縫製為衣 紡 橋 織 枚 遺 骨 址 縫 綴 針 出 成 青海 衣 並在 樂都 其 年. 身 間 前 體 經

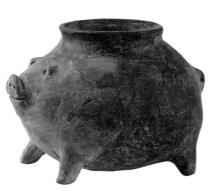

圖 1.11 高郵龍虯莊遺址出土灰陶豬 形壺,著者攝於南京博物院

建有年

圖 1.10 餘姚河姆渡文化遺址出土灰陶罐上刻畫的豬紋,著者攝於浙江省博物館形壺,著者攝於南京博物院

葛布殘片8

則是新石器時代先民能夠織造絹麻織物的

確

錢 遺 址 山漾良渚文化遺址出土距今近五千年的 湖 北 大溪文化遺 址 和 屈家嶺文化遺址 麻 等發現 布 和家蠶絲平 大量陶質紡輪 紋絹 江蘇吳縣草 如 果說以 鞋山文化遺址出土三 E 發現 僅 僅 是 紡 織 縫 塊雙股經 衣的 工 具 浙 江

針 的 是 俗 為了追求美 在額上 紋身與衣著: 出於對自身特徵的遮掩或強化, 紋足的一支黎族被稱為 一刻出 衣羽毛穴居……」 花紋。二十 而是為了嚇唬自然或種族的敵人,追求那種具有符咒意義的醜」 「東方日 世紀下半 10 ° 夷』 花腳黎」 也就是說,東方原始人紋身, 葉 被髮文身…… 原始先民多有紋身,「當原始人甘心忍受痛苦接受紋身時 生活於雲南怒江流域的怒族、 南方日 蠻 南方原始人紋面 雕題交趾…… 生活於 海 0 南的黎 題者, 9 西方日 《禮經》 族 額之端也 7 戎。 還保留 形象地記 被髮 著 他的 , 原 始 雕 衣皮…… 目 社 題 的 也許 會 的 指 原始先民 以 北 紋 根 本不 身 刀 方 或

地… 稱 典型的以青蛙為圖騰的 飾文化特色的 條 的 天菩薩 被勁 的 國少數民族現 尤以 鷹 飄 和 苗 風吹 鉚 族 服 釘 的 動 後代 百步 皮披肩 , 當摔 飾 以 中既有木質牛角形 蛇 抽 無論從造型上 還 跤 有 未滿 象的 手們兩手向 服 其式樣即 民族服 種不是羽毛卻有羽毛質感 最具特色」 飾之中, 藝術手法再現 足這英武 飾 是模 ,還是從稱謂上 兩側平伸 在在可 ; 的 頭 形 飾 凝蛙身形狀剪 象 居住在臺灣的高山 了鷹嘴和鷹爪的銳利與光澤。 , 貴州的苗族崇尚牛 見 也有銀質牛角形頭 原 他們常常 頭 始 略 昌 , 略 都可以 騰子 裁 誇張了的 前伸並 成的 在頭部繫上 遺 族 看 雄視對方以準備交手 彝族男子以 綴在披肩 飾」;以鷹為崇拜的蒙古族, 出這意味著古老的 認為牛是天外神物 鳥羽 將蛇認作圖 一綵帶 E 輔之以雲朵彩繡 閃動起來… 帶頭 額 的 前 騰 圓形圖 長長地飄拂著, 彝 撮 時 ·因此 族 [案即是表示蛙的 頭 為造福 髮 古老的 人的對天崇拜 那些綵帶在草 無論男女, 編 更宛如雄鷹展 成沖天辮 其摔跤服上 人類才降至人 圖 或是在坎 騰 在 都在 眼 子 服 原 睛 飾 再 肩領口 翅 服 Ŀ 空的 間 以 堅 最具 肉著 在蔚 飾 這 助 硬 H 布 種 藍色 民耕 繡 納 永不 綴上 驕 而又閃亮 披 帕 或 西 句 局 刻上 的 族 照 田 就 服

第一 原 始陶器

活 巴 國自然環 糊 開 在編 原始陶器是中 始儲存水和 境多土 織物上 或 泥土 糧 燒製出最早的陶器 新 食 石器時代工藝文化的代表。先民偶然發現野火燒硬的 燒 開始蒸煮熟食 成的陶器與中 0 華原始先民厚 人類第一次將 開始農耕和定居 一般單 種物質改變成為另一 0 原始陶器對於人類文明的 純 樸 實 包容 黏土能 種 忍耐 物質 的 夠 貯水 進化 品 由 性 有著內. 此結束了上 有著非! 由 此 在的 引發創 同 百 小 萬年 致 口 造 思維 的 意義 中 的 狩 或 用 獵 成 中 生 泥

原 始 陶 器 概說

為全世界最早發

明

陶器的

或

度之一

糙 現 時 的 期陶器殘片。距今八千至七千年的 火候不高 陶片在公元前一三〇〇〇年前後;12 夏先民的 13, 可見其為露天堆 燒陶行為 從距今約 萬年 河北磁山 湖南道 開 始 立化遺: 縣玉 桂 林 蟾岩 址 ` 河 江 新 南裴李崗文化遺 石器時 蘇溧水縣 期 神 遺 仙 址 洞 發現厚達二· 址 陶器 江西萬年 較 為原始 縣 九公分的 仙人 , 都 洞等地各出 陶片 是手 桂 林 廟岩 陶 有 這

溫 原始陶器是先民創造思維的物證 先民們摸索燒出 較少破裂的夾炭末黑陶 土坯 燒製過程中極 較少 變形 的 一灰砂 易 開 裂 陶 稻殼 見於 距今約八千年的跨湖橋文化 砂 子受熱膨脹 係數 較 小 砂 遺 址 粒 比 黏 距今約七千 更 耐 高

四

⁸ 與 中國 文 化》, 北 京: 國青年出版社一九九九:人民出版社二〇〇一)一年版 第二七 九

⁹ 狄 《藝 不術的 起 源》 , 北京:中 國 一九九九 年版 第二頁

¹¹ 10 禮經》 飾 鄭 與 中國 州 : 中州 文 化 一古籍 , 北 出 京:人民出版社二〇〇 版 社一九九 一年版 一○○一年版,策成,第一一六頁 八八王 第 制 _ 六

¹³ 12 夏 李 國文明的 珍, 周 起源 海等 △柱 北 林 京: 甑 成皮岩遺 文 人物出版 址 發 社 現 目 九八 前 中國 五 年版 最 原 始 第 的 陶 五 器 頁 中 國文物報》二〇〇二年九月六日

度以 窯出現 焰 候燒製出 址 至五千五百年的 千六百至 千兩百年的良渚文化遺址; 距今約七千至五千年的仰韶文化遺址 上高溫燒成 概言之, 還 和 的 封 陶片 窯技 元 便 新 千年 燒 石器時 的 術 河姆 成灰陶 是中 白陶 進 的 步 龍 渡文化遺 華 代早期 Ш 五色 由 以還 文化 見於北方距今七千一百五十至六千四百二十年的趙寶溝文化 此 觀念的 可見 原焰燒 和中期 业; 遺址; 燒陶結束前,從窯頂徐徐注水,使炭火熄滅濃煙直入泥胎 ,「女媧煉五色石以補天」 露天堆 本源之一 成 , $\dot{\boxminus}$ 的 先民還沒有能夠把握燒陶控氧技術 、距今約六千至四千五百年的大汶口文化遺址 陶 灰陶 燒陶 的 燒製 器或窯口 漸 成常見 則 需 封 要精 原 閉欠嚴 始 選氧化鐵含量低的 的神話 社 會晚 黏土中鐵元素在氧化焰14 期, , Œ 終於出 是原始製陶 ,所以 黏土並且 現了 以氧化焰 時代的 精 遺址 選 窯口 提高 泥 燒成的 便 追憶 土、 密 中氧化 窯溫 燥成 南 封 用 方距今約五千三百 斷 , 黑陶 不同 紅陶 厒 氧 見於 便 輪 較多; 泥土 燒 鐵 加 龍 見於距今 成 I. 元 Ш 隨著 文化 不 再 在 恊 同 以 還 , 陶 遺 至 見 原

 ∇ 如半坡等大量遺址 一、杯、 早期陶器的成型方法有 盆 盤等 出 盛儲器有罐 土的 陶 器等 藉助編織器成型, 甕等 隨著手工捏製法 炊煮器有鬲、 如大汶口文化遺址出土的陶簍上殘留有編織 輪製法漸次出 鬹 釜 甑等 現 , 汲水器和盛水器有壺、 陶 器 品品 種 與 造 型型 逐 先 紋;以 尖底瓶等 增 加 泥條 食 器 盤築法 有 成 碗

原始 陶 器的文化價值

造 似女子人體, 型的 模仿 從此 如果不是葫 多子 葫 緜 而 蘆崇拜成 蘆崇拜 H 瓜 藤 瓞 蔓綿 為中 而僅僅出於對實用的考慮 民之初生。」 綿 國各民族民間 為繁衍 極其困 陶器 文化中 難的 產生之前 延 原始先民所豔 續 原始先民是不可 時 問最 葫 蘆作為貯水貯糧的 長 羡 範 0 韋 能 原 最 始 在輪製法 廣 陶 器 的 容器 母 以 題 公發明 員 為 以 主 延 要 續 前 造 T 選擇 人類的 型 , IF. I 生命 藝 出 於 度頗 對 葫 葫 浩

員 型 從燒造工藝 取 的 收 和 清 放伸縮或接續變化 洗 說 I 原 藝 始 適應性 陶 器多 勝過因受熱不均 取圓 先民從無數次陶坯傾覆中體悟到了 造型 大 為圓形泥坯受熱、 而造成燒製過程中變形扭 受力均匀 力的 平衡 曲 的 直線造 燒製過程中較 0 西安半 型 坡出土的 大 此 少 /變形 原始陶 圓形尖底瓶 和 爆 裂 的 使用 大抵 過 程 中

17 16 15 14

馬

克

思恩格 夏

選 古 離 離

集》 學論 氧 氧

第 文 皇里

四

卷

北 北 分 之

京 京 之 四

民 物

出版

社 社 百 時

九 九 之

六

年 年 百

版 版 分

第

四

五

三 九 火

頁 頁

恩

格

斯

致

敏

四 ,

還 氧

游

含 含

1

於 百

而 百

碳

素

分

四

之 化

八

時

焰

稱

還

原

焰

化

焰

游

里里

在

分 百

分之

+

火

焰

稱

氧

焰

衡 原

商 窯 窯

周 內 內

考 斯

集

文 人

出

版 在 圖 1.12 翁牛特旗趙寶溝文化遺址出土的

灰陶鳳形杯,著者攝於赤峰博物館

索到了

三個支點

使器

物

穩定的 大了 不

力學 器

規

偶

足

造 水滿

型型

穩 後

定 厒

時

加 ,

猺

頗

火的

觸 時

積

加 以 瓶 後 快

蒸煮凍

見 原 鬹 部 向 甑

沈

部 瓶

白 插

上

致 的

傾

覆 能

0

新

石 ,

中

期 在

三足 寬

厒 器 度

> 鬲 時

席

地

坐

於泥

功

需

要

雙耳 器 接

安置 代

> 腹 最

汲 水 如 ,

> 容 甗

靈 型 距 9 頭 (頭器 後世 像 的 千 蓋 器 模 稱 銒 中 彩 其 百 临 厒 五十至六千四 罐 內蒙翁牛 瓶 像 等 此 生 模 甘 厒 IE 器 仿 肅 是 永 對 或 旗 昌 0 百二十 大 動 趙 智 如 自 寶 秦安大 植 當 然 溝 泄 年 中 文 馬 整 的 最 地 化 或 灰 複 灣 潰 潰 局 陈 址 雜 址 遺 4 鳳 11 址

鳥形

為中 壺

中

Ė

知

最

早

的

息

雛形

昌

;半坡

文

化

潰

力 華 址

足

非

模

擬

非

寫

實

穩 的 潰

定

,

堅

實

剛

健

其 ,

精

神

性

象

黴

性

大於

實 ,

用

廟

底

溝文化

遺址出

黑 址

陶

- 梟形 土竹筒

尊

似

鷹

似熊

又非

鷹

,

非

熊

孔

武

有 西

船

形 成

大溪

文 物史

化

出

瓶 鳳

,

良渚

文化

遺

址

出

鳥形壺等

陝

起的 造型 雞 成 為後世 充滿 沪汗天流 昌 鼎 小 擴 好 的 似 的 前 嗷 身 兀 張 嗷 力 啚 待 16 哺 有 口 的 人將它形容為 見 嘴 肥滿 原 , 始 像生 的 Ш 袋足又好似女人的 東 器 龍 無意 Ш 隻伸 文 化遺 模 頸 仿 昂 址 首 出 臀 土 個 佇 部 的 立 和 É 將 厒 個 腿 鬹 鳴 5 的 紅 抽 高 17 鱼 象 的 雄 翹 而

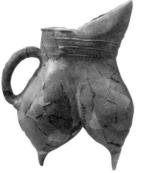

圖 1.14 湯殷龍山文化遺址出 土的白陶鬹,著者攝於河南博 物院

圖 1.13 華縣廟底溝文化遺址出土的 黑陶梟形尊,選自《中國美術全集》

術品中 著意在於捕 的 ※審美範 類 捉自然萬有的 像 疇 亦即宇宙萬有的大生命形象,成為中華藝術至高無上的追 它誕生於西晉 無限生 機 , 將其 作為藝術實踐 (概括 成為 類 原始社會 像 就 類像 已經誕生 指高度概括 求 從 此 將 對天地 去偽取真 萬 物的 感 體 應天地的 察提煉 概 大生命

諧 而 成為中華器皿造型的程式。後世器 豐滿 原始陶器的圓 穩定,成為中華器皿造型形式美的基本法則 弧造型,決定了原始陶器美感 \prod 都以圓 為基本造型 員 渾 厚 重 豐滿安定 於弧線伸 縮 由 此奠定了中 收、 放之中傳達出豐富的美感 |華器皿 造型的 基 礎 延 對 幾 年 和

址 號的文字意義已為今人破譯 約五千年的 址陶器上,各有以太陽 今約七千至五千年的高郵龍虯莊遺址陶片上留有刻畫符號;距今六千年左右的陵陽河遺址 大汶口遺址 繪符號, 華文字起源於何時?至今難有準確結論 西安半坡陶 下接半坡、 陶器上 的 器上發現一 雲氣 刻畫 臨 潼 符號 從陶器上似字似 姜寨陶器上的刻畫符號 山峰 百 以 組成的 十三個刻畫符號; 象形為主 標號 畫 0 要特徵 距今約八千年的秦安大地灣文化遺址彩陶上 的符號 0 同樣符號成批出現, , 18 以 文字學學者 距今約五千年的赤峰 表音為主要特徵; 研 究出 說明它有部落公眾共同認 漢字 另一 小河沿文化遺址出 兩 個 個源頭是陵 源 頭 諸 留 陽河 個 城 有十餘種彩 源 定 前 土灰陶罐 遺 頭 的 寨 是大 遺址 址 文字性質 諸城 地 繪符號 大汶 灣 前 陶 刻畫符 距距 ; 遺 距 9

陶 原 始 術 的 桿

化 化妝土的濫觴, 彩陶選擇的黏土 有的 再用 般經 卵 最有代表性的品種 石 過淘洗, 獸骨等磨光, 成型以後 通過燒煉石 在史前藝術中最有典型意義,所以,史家多以彩陶文化指代新石器時代文 有的用細陶 塊 土調成泥漿抹於陶坯表面形成 燒焦動物屍骨等手段獲取顏料繪飾於陶坯, 陶衣」, 成為後世陶坯上抹

陶

黃 河中 一游是中 · 或 原始彩 陶 出 土 最 為 集 中 的 地 品 新 石 器 時代早 期彩陶 以距今約八千至七千年的黃河 Ŀ 游 大

18

中

明

大

集

編

委

會

中華文

明

大

圖

集

北

京

人民

E

報

出

版

社

九

九

五

年

版

第

六

冊

1

頁文

典 年 表 新 地 型 的 , 石 諎 其 文 化 밆 河 覆 時 集 蓋 遺 代 中 地 游 址 中 陳 域 期 甘 既 黃 列 於 肅 河 廣 陶 仰 西 中 , 安半 韶 出 游 以 裴李 文 + 黃 化 數 坡 河 博 量 崗 中 又多 物 遺 游 址 化 館 距 所 遺 今約七千 址 甘 出 新 為 石 所 肅 代 器 仰 韶 表 時 為 至五千 代 文 , 晚 表 化 蓺 期 彩 術 年 彩 陶 成 的 地 的 就 厒 仰 最 典 灣 韶 型 高 以 文 距 作 0 化 \Rightarrow 仰 遺 約 韶 陶 文 中 址 Ŧi. 所 百 陳 化 多 列 彩 至 出

111

Ħ

肅

省

博

物

館

村得名 火焰紋等 首次發現於 置 於 韶 內底或 北 文化 的 連 睘 後崗 底 彩 外 缽 佈 南 陶 型 置於器腹 壁 陝 尖底 縣 晉 以 審美 廟 半 南 瓶 底 的 坡 外 稚 溝 和 西王 型 葫 壁 村 拙 得 蘆 副 村 昌 廟 形 名 健 型等 底 器 溝 是 大 昌 型 其 為 さ 鼓 典 型型 典 腹 型 器 Ħ. 平. 0 底 半 韶 缽 0 坡 以 是 晚 文 型 化彩 於半 魚 其 紋 典 彩 型 和 陶 厒 坡 還 因 型 魚 点紋 首次 的 包 \prod 括 廟 簡 發 花 底 化 葉 溝 現 豫 而 中 紋 型 於 成 的 西 的 安 大河 鳥 陶 幾 半 紋 何 , 大 坡 村

典型 頁 型型 彩 家窯型彩 陈 0 0 中 彩 稍 \prod \prod 最 陶 晩 的半 陶 具 I 外 形 形 因首次發現於甘 蓺 辟 式 雍 Ш 和 黑 廟底溝型彩 容 型 蓺 感 繪 **三**術更 凝 彩 漩渦紋 厒 昌 重 趨 因 首 成 表 陶 肅 熟 次發現 面 波紋 臨 八 磨 甘 光 石 洮村馬家窯 婉 | 肅仰韶文化 細 於 1嶺下 0 轉 膩 甘 再 流 型彩 晚 肅 暢 洮 的 弧 村得名 陶與廟 馬 線 河 如石 繁 廠 西岸 富 型彩 直 領下型 得名 而 線 底 , 有 清型彩 交織 陶 1/ 牛 , 氣 大 鼓 成 以 馬家窯型 首 的 腹 陶 短 次發 造型 昌 頸 罐 褲 續 擴 還 現 紋 裝 有 局 於青 樣 鼓 瓶 飾 半 t 甚 腹 Ш 海 巧 盆等 見 的 型 繁 本 接 陈 和 密 是 獲 章 折 馬 馬 前 其 廠 為

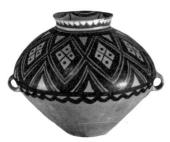

圖 1.18 半山文化遺址出土彩陶甕,採自《中華文明大圖集》

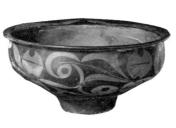

圖 1.16 廟底溝文化遺址出土平底 彩陶缽,採自《中國美術全集》

於陶

的

件

為

代

圖 1.15 半坡仰韶文化遺址出土魚紋 彩陶缽,著者攝於中國國家博物館

都 塬 柳 得名 灣墓 典型 地 發 掘 器 Ш 千七百 為 雙 耳 十四 罐 等 座以半 繪 以 大圓 Ш 馬廠文化為主的墓葬 卷 紋 網紋和蛙紋 有 隨葬: 稱 陶器達 神人紋」 萬 餘 ,造型與紋飾均見 件 19 粗 剛 勁 青海

六千至五 的 111 其 東大汶 他 彩 千三百. 恊 類 文化彩陶 (型有: 年 的 湖北大溪文化彩陶 比仰 距今約四千五百至三千五百年的甘肅齊家文化彩陶等 韶文化早 近千 车 距今約五千至四千 的 河北磁山文化彩陶 六百年的湖北屈家嶺文化彩陶 與 河 南 E裴李崗· 文化 比仰韶 彩陶 文化彩陶質樸 距今約六千至四千 以大量紡 粗 輪 和 猵 五 百 約 年

(二)彩陶

在掠取 和 厒 生命 F. 前 前已有言 食物的 給了 紋 飾 原始先民色彩 鏖戰之中 則是在燒製之前畫 紅陶 黃 和紋飾的啟 他們 陶 或 灰陶 的 田的 鮮 並 ÍП 迪。 非 在奔流 0 調色形 遙想華夏先民終日在荒漠 當奔逐和鏖戰結束 成 他們的黃皮膚輝映著烈日 而 是 由 黏土中 ,農耕 鐵 和定居 成份 Ш 澤 燒製過程中 , 開始 他們的黑 原 野 之中 彩陶 ^{三頭髮在</sub>} 氧化 奔逐 脱穎 大漢的 還 而 見 出 到 原 的 程 是天地 度的不 狂風 中 飄 間 散 的 是自 衍 然

型 審美的 花的花 華 轉 相 程 夏先民步步 20 線的 平. 應合了 厒 形 的 瓣 口 紋 式 功 構 以 能不 移 飾 感 氣 中 口 說 多 的 華 知 時 以 又是那 面 形式法則已經基本確立 昌 是 原 連 特別是對 案從表現 面 始時代 續 狀物 它的境界是一 看 形 的 式繪 朵 整體觀照方式 原始圖 於線條特殊敏銳的審美感知 花 中 於器 的組 而 華先民天人合一 是 \prod 成部 全 元氣 騰 腹部 幅的 到 0 表現生 份 周 廟底溝型彩陶上的紋樣 天地 轉 扃 陰陽 部 命元氣的 蘊藏著不 的自然觀 或 *与* 不是單 轉 内 壁 無始 , 個的 變化 口 已經初步 既 馬家窯型彩陶 解 無終 適 人體 說 應了 毛 的 筆 形成 祕 其時 從形 看實 十繪出 它 密 的 上, 席 到 筆 的 彩 中 線 似乎是花葉; 地 法 抽 華 陶 連 而 是 象 啚 造型藝術整體著 續的 坐 從寫實到抽 流 紋 案 飾 從 動 線條無始 視線投向 具 有 傳達: 象 律 看 到 的 象 虚 的 線 抽 無終 地 眼 紋 不 象 原始先民培養 似乎還是花 面 是幾 的 仰 不 從 生活 是 何 形 氣 觀 精 到 俯 靜 回 神 線 成 葉 也 察 1 體 的 V. 迴 以 體 而 這 現 演 對 是 變 旋 的 111 朵 形 猧 流 於 華

面

昌

21

23

20

達 線 就 面 始彩 在 這 陶 粗 織 為抽 以 獷 混 抽 象 象 沌 之中 化 幾 何 紋 規範化的 對 為 稱 主 一要紋 符號 均 衡 飾 節 它是先民於好奇 大自 奏 然中 韻 律 的 水紋 連續 驚愕 漩渦紋 反覆 • 不可 和 間 動 知的 隔 物 黑白 迷惘之中 植 物等 虚 實 , 被原始先 對混沌世 疏密…… 民 界 文明 脫 簡 單 略 體 人長期 形 驗 似 的 摸 直 抽 象 表 為

結出來的形式法則

被原始先民運用得那麼高超

,

高超到令後世

驚

異

和

讚

歎

土的 窮 的 義 能 都 的 抽 陶缸 i 紋樣 學者尤其 象化等21 是太陽 於彩陶紋飾的 畫 ;22有學者認為彩陶上的葫蘆紋 ||離鳥叼 神和月亮神 C 莫 衷 模製陶 魚與 是 符號意義 胎 的崇拜 石 時可見 斧 寓意以鳥為圖 在彩陶花紋上 繩 學者頗多爭 紋 用 泥條盤築陶 魚紋 議 騰 的 體 的氏族打敗了以魚為圖 0 現 如認為源於編織紋的模擬 蛙紋與先民祈求生殖相關 胎 **24** ; 時 有學者 可見螺 旋紋 據 騰 指紋是 海 的 經》 氏 族 ;23有學者認為鳥紋 勞動的: 雷 弱 0 紋 於 25 對 的 節 半 驩 雛 奏感 坡 頭 形 型彩 的 紡 昌 陶 記 輪 騰 上 載 • 旋 蛙紋 人面 的 轉 認 則 表 號 魚紋 為 產 擬 生 河 化 的 南 出 É 符 紋 變 然 汝 47 口 無 物

歷 並 無瓜葛 美感 由內容到形 也 為 紡 愈強烈 輪 彩陶 旋 式的 轉 紋飾是某 而 積 昌 如果認為 澱 案隨旋轉 逐 漸 部落共同 抽 切彩 產 象化 生無窮變 陶 體的標誌 紋飾都 符 號 化 化 是圖 成為先民抽象創造思維的 格律: 其中很大一 |騰符號 化 而 , 成 未免流於概念 為圖 部份是作為氏族圖 案 形式中 源 0 頭之一 如彩 的 觀念愈益 騰 陶 紡 拜 輪 的 啚 神 標誌. 案極 祕 難 其 存 簡單 以 在的 解 說 頗 昌 形 昌 騰 式 形 崇 愈純 象經 拜

中 原 地 的 彩 陶 隨 仰 韶 文化 的 誕生 而 形 成 , 隨 仰 韶 文化的 繁榮 而 趨 於 鼎 盛 又隨 仰 韶 文化的 消亡 而 走 鄭

:

期

¹⁹ 夏 鼐 中 或 文 明 的 起 源 北 京: 文 物 出 版 社 九 八 五 年 版 第 五 頁

宗 田 自 白 秉 華 中 藝 境 或 工 一藝美 北 術 京 史》 北 京大學出 上 海 : 版 知 識出 社 版 九 社 ハ七 九 年 八 版 五 第 年 版 五 頁 九

²² 戶 張 曉 道 輝 岩 工 書 藝 美 與 生 術 殖 論 集 巫 術 紡 輪 烏魯 的 啟 木 示 齊 新 西 安: 疆美術 陜 攝 西 人民 影 出 美 版 術出 社 九 版 九 社 Ξ 年 九 版 六 年版 第 九 第二 九三 七二 頁 頁

嚴 文 明 甘 肅 彩 陶 的 源 流 , 文物 九 七 八年第一〇期

²⁵ 陳 華 族 開 始 的 標 誌 仰 韶 文 化 的 審美意義 藝 術 百家》 = ー三 一年第 四

紋 晩 期 大河村是一 , 遺 一角形 址出· 堯舜 晩 和 土大量陶 期彩 時代大規 直線取 處包含有 陶以 代了 器 模部落 仰 碩大的空心直角三 員 韶 彩陶 轉流暢的弧 兼併即 龍 海接近 Ш 和 將開 夏 半 線 商 始的 角形踞於外壁 兀 殘片上 昌 個 時 期文化的大型聚落遺址 繪 有太陽紋 九 見 嚴 仰 韶 峻 怪異的 月亮紋甚 文化結束以 意味 至 其 後 仰 星

訊

四 1 陶等其他 陶 器

代 黑 期 這 其 龍 所說 造 Ш 文化 型 的 挺 原 | 拔秀 黑 始 陶 里 麗 陶 非 , 剛柔 , 指 特 長江 相 指黄河下游距今約 濟 游 河姆 通 過過 渡文化 四千五百 良渚 文化遺 至四 千年 址 出 的 土 的 新 夾炭 石 末 時

釐 Ш 單 卒成 弦紋 黑 , 陶 原始陶器工 硬 造成節 的 如 特 瓷 點 奏之美 總結為黑 藝的 光 有 峰 指泥 薄 的 施以 胎經 其輪製和拉坯工藝為製瓷行業使用至今 光 鏤空裝飾 過磨 鈕四 字 26 : 砑 輪廓線的 器表光滑 形式感增強 黑 心收放與 指色澤烏黑; 鈕 神 祕 不 蓋 指往往 可 知的 柄 薄 附 意味減弱 足 有供穿繩或手提: , 的 指器胎極薄

昌

|乗先 僅 龍

將

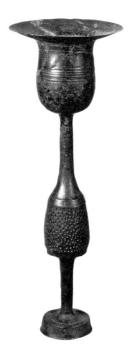

圖 1.20 山東省博物館藏日 照龍山文化遺址出土黑陶 杯,選自《中國美術全集》

口

隨著 沒

黑

陶製作

愈益

真 的

彌

滿 會

勝 以

果

有輪

製法

的

發

明

殼

陶

生 優

不 取 陶

造 0

渾

厚

飽滿見長

黑陶

造型

變

化

美

泥條 原

盤築法成型

黑陶

以 以 蛋 巧

輪製法

成型 在

彩

始彩

與

原始

黑

陶

的

最

大

不

百

於

彩

的

器耳

蓋 陶 0

鈕

Ш 不

里 到 生

陶

蛋殼

厚 0

> 公 龍

萬

在 議 如

旁

原

始

精

神

也

消

褪

然精 象 思

美

卻 的

不足作

為

原

始 逐

社會 先 精

時

精

神 此 力 誕

的

典 黑

型 陶

成 座 韶 CHELLIA THE PROPERTY OF

圖 1.19 鄭州大河村仰韶文化遺址出土繪有 太陽紋的白衣彩陶罐,著者攝於河南博物院

寫照。

四千 器 土 玥 É 彩 以 白 年的夏家店下層文化 繪陶 河 清銅紋飾 陶 .姆 在 則 渡文化遺址 黃 在 河 過 燒製成器 流 渡的特徵 域 所 出為早 튽 遺 以 江 址 後 再 中 是原 出 下 土 加 0 游 始彩 如 以 批彩繪 彩 果說 流 繪 域 繪陶器中 彩 新 陶 内 陶 石 器時 蒙 罐 在 敖漢 難 胎 ` 代文化 得 园 Ŀ 旗 彩 見形 尊等 大甸 繪 以 遺 後 址 體 子 完 距 紋 燒 各 飾 今 製 有 約 成 的 呈

圖 1.21 敖漢旗夏家店下層文化

遺址出土彩繪陶葫蘆形罐,著者

攝於赤峰博物館

原 始社 藏 於中 會晚 或 期 社 會科學院考古所 華 南 地 品 出現 了印紋陶 昌 其中 印 紋 領 陶 以 瓷 石

日 度 類 用 黏土為胎 , 器 口 見窯口 \prod 不 一復有彩 |密封技 泥坯 表面多 陶豐富 術又有進步 用陶拍打 的 形上 0 意味 出繩紋 器成呈色灰黑 , 其 流 行 紋 延 續 質地堅 米字紋 至於秦 硬 漢 方格紋等 , 擊之清 脆 元 方 紋樣交疊 連 續 幾 何 紋 亂中 樣 , 見整 燒 成 溫 度 印 紋陶完全作 口 達 攝氏 千

顯 早 希 孰 臘 原 空 陶 始陶器特 洞 中 瓶 華彩 貧乏 書 也 以 厒 別 作 書 線 是 為中 表現 造 原 型 始彩陶的美 華 的 器 其 是 六線 條 人類咿 \prod 之祖 的 呀 , 優 , 是真 原 學 雅 始 語 陶 造型的 力彌滿又大氣混 時 器 期的 永遠 純 進 有 真 確 無與 頗 為 倫 中 沌 原 比 的 始彩 原 美 陶 尚 始彩 0 待 其 相 造 人們 臣 陶 型的 所 發 不及 明 現 清 審 和 美 藝 規 研 術 希 究的 技巧 臘 律 陶 與 價 力學 高 瓶 值 明 畫 規 表 , 現 卻 律 的 往 , 是人類 往多 至今為 有 無 童 年 病 曲 時 媈 期 用 吟 的 而

第三節 從原始樂舞等看藝術起源

言 生之前 激 烈 的 體 動 是 原 始 先 民 傳 達 情 感 最 單 純 最 直 接 世 最 強烈 的 方式 所 以 舞 蹈 是 切 語

田 自 秉 中 國 I 藝 美 術 史》 上 海 : 知 識 出 版 社 九 八五 年 版 第二七 頁

26

和

神祕

而見質樸

純

粹與

天真

之母 至五千 體 九七三年 而 昌 舞 年. 27 的 節 舞蹈 原 奏強 青海省大通縣上孫家寨馬家窯文化遺 始 紋彩 舞 烈 蹈 粗 陶 的 以 輪 盆 特 炫耀 廓 0 徵 的 盆內 是 力量 剪 : 影 辟 與 繪 原 宣 近乎 舞者三 洩 始 歌 情 抽 謠 感 組 象 渾 的 然 舞 造型 每 者 組 址 體 與 五 出 觀 沒有 , 人 距今 眾 且 並 歌 應節 威 嚴 Í. 無 Ħ. 千 攜 品 舞 恐 分 手

起

群

遺;土家族男性舞者腰 天漢族的 也 活的 無 0 女能事 殖崇拜的 再 龍舞 現 蹈 看不見的神 無形 的 也 子遺 起 傣族 有 源是多元的 戰爭 以 的孔雀舞等 舞 靈 間掛生殖器狀飾物起 操 降神 練 形象地說明了原始 和 者 娛 也 有 神 性愛的 Œ 儀 象 是漢族 式 人兩褎舞 傳 舞 龍圖 達 說 舞蹈與娛 文解 形 被稱 騰 有 自 字 為毛古 傣族 娱 (神活: 28 釋 兩 的 斯 個 孔 狂 動 歡 舞 雀 舞 巫 的 者 昌 聯 有 繋 騰 Ŀ : 則 的 勞 是 面 子 \Rightarrow 是 祝 動

之歌 逐 術性質的載歌 三日遂草木 害 29 淮南子 個字 載 兀 還記錄 舞祈求祖先 \exists 便簡 奮 五穀 道應訓 了八段原始歌舞 潔 凝 練 五日敬天常 記錄了 載 地 民 概 括 的 出 昌 歌題 前呼 T 騰 原始時 六日達帝功 邪許 (玄鳥) 昔葛天氏之樂 代 後亦應之」 狩獵勞 庇佑 七日依地德 動 可見原始歌舞又產生於巫術 的全 的 ,三人操牛尾 過程 舉 飛 重勸力之歌 八日總禽獸之極 《三皇本紀 投足以 歌 可見原始歌謠產生於勞動生活 記錄了伏羲時代的 0 30 | 関 至於塗山氏之女待禹 葛天氏時的先民們 載 民 二日 網 「玄鳥 歌 以 瓜

前

所

知中

國最早

的

歌曲是黃帝時代

的彈

歌

斷

竹

續

竹

土

史前樂器在中

國各省多有出土

距今九千至七千八百年的河

南

舞

陽賈湖

村遺

址 出

六根骨笛

多

開

有

t

孔

至

人兮猗

則

是

為愛情

而歌了

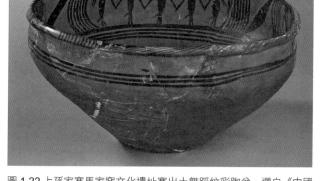

圖 1.22 上孫家寨馬家窯文化遺址寨出土舞蹈紋彩陶盆,選自《中國 美術全集》

五

頁

《呂氏春秋·古樂》

30

28

27

藝

會

29

七

31

版

本同上,第一

冊,第一○頁

《呂氏春秋

音

初

32

33

京大學哲 馬克思恩格

陝西 塤 渡文化遺址 今能夠發出 銅 鈴 華縣井家堡新石器時代文化遺址出 青海民和陽 。史前樂器通過工藝行為誕生, 完整的七 Ш 骨 新石器時代文化遺址出土陶 哨 聲音列,是已知出土最早的史前樂器 陝 西西安半坡、 精神因素卻已經上升為主導因 Ш 土陶製號 西 萬榮荊村新石器時代文化遺: 鼓, 角 河南黽池仰韶文化遺址出 山西襄汾陶寺大墓出 圖一・ | | | | |) 址 0 出 鼓 土 猺 多

> 石 哨 個 河

> > 厒 姆

源的 說 說 最為充份。 勞動說為多數學者承認 成為前蘇聯及二十 全世界關於藝 推論多達十餘種; 自從恩格斯 術起源 世紀中國關於藝術起源的主導性推論 提 中 出 的 或 理論 藝 「勞動創造了人本身」32的論 術起源理論中, 以中國先秦「言志說 言志說出 現最早, 斷以來, 和古希臘 目前 而 藝術起 「模仿 以 西方關於藝 巫 源 術 說 的 說 遊 術 勞 發 展

言之不足故嗟歎之,嗟歎之不足故咏歌之,咏歌之不足,不知手之舞之,足之蹈 毛詩序》 詩 有六義焉:一 記 詩者,志之所之也。在心為志 日風 ,二曰賦 ,三日比 四日 ,發言為詩 興 五日雅, 六日頌 情 動 於 衷 而 形 33 於

言

中國社會科學院文學所 年版 元 東漢 徐天祐 科 ,第一九頁。 許慎 林 伍 《吳越春秋》 《說文解字》 術 原 《中國文學史》 理 , , 北京: 轉引自 北京: 中華書局 彭 中國 古象主 北 京 社 編 : 九六三年版,第一〇〇頁 科學出版 人 民 中 文學出 -國藝術 社 一九八五年版 版 社 ,北京:高等教 九 八二年 版 教育出 第 版 册 社 第

九九

四

學系美學教研室 斯 選集》 第三卷, 《中國美學史資料 北京:人民 出 選編》 版 社 九九五年 上 北京:中華書局一九八〇年版 版 第三七 四 頁 第

Ξ

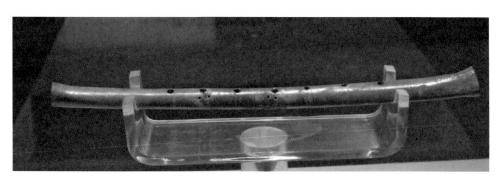

圖 1.23 舞陽賈湖村史前樂器出土的七孔骨笛,著者攝於河南博物院

起

也可

能

是

藝

術

由

衍

生

學的 說 的 木、土 是詩 巫 源 術 的結論34; 木表] 卻使表情言志成為中國古代影響最大的藝 示神 木即祖 有學者認為 切 所 象徵父性;土表示后土, 遊 戲 35 說 與藝術的 術 本性最 即母 起 源 性 理 為 論 吻合…… 土上有木, 有學者 ·所以, 通 意味著神社 過 對 由 藝 遊 戲 字的 展 , 開 從 的 而 得 歌 謠 出 , 原始 舞 蹈 初 藝 術的 不 為 僅 人跪 本質 是文

从 前 術 蓺 筆者以 術 因此 的真 為 實 巫 0 勞動 史前 一術與原 與 藝 巫 術 始藝術的本質最 術分別代表了原始先民物質生活與精神生活 誕 生的社會 動 為切近 因在於人 類 生存所 必 需 的 勞動 的 , 主 主要方 觀 動 面 因 則 勞動 在於蒙 起 味 源 說與 階段的 並 洏 原 起 始 源 人不 說 得 最 接近史 不 仰

論 為 ※参考, 原始社會逝 不必全 去已 一盤照 遠 一般 西方某些 研究藝術 起 三與中 源 國史前 理 應以史前考古資料為依據 藝術幾無瓜葛的 藝術起 源 以 假說 領存 原 也 始 不必單 部 族 的 憑中 民族學資料 國古 籍 去作 和 兒 藝 童 術 1 理 學資 源 的

性 以上 」經顯現 巡 蘊蓄 禮可 印 見 中 紋陶出現之時,三代文化的榮榮腳步 華 , 藝 中 術 華 寫 原 意的 始 藝 表現特徵」 術 奠定了 中華藝術 隱含了中 一聲已 天人相 -華原始 經 隱隱 譜自 藝 口 然 術 聞 觀 的 的 象 徵 基 觀 礎 念 36 萌 中 生了中 華 藝 術的 華 獨 術 特 趨 精 於 神 音 原 始 的

³⁴ 徐建融 國 美 術 史 標 准 教 程 上 海 上 海 書 書 出 版 社 九 版 頁

³⁶ 35 鄧 小復觀 福 星 中 藝 術 國 的 藝 發生》 術 精神》 北 , 上 京 海 Ξ : 聯 華 書 東 店二〇 師 範大學出 一〇年 版 版 社二〇〇 第 七 年版 四 六 頁 頁

1

第二章 青銅時代——三代藝術

時 西亞青銅文明已經誕生。青銅冶煉技術是中國原生還是從西亞傳入,學界尚存爭論 甘肅馬家窯文化遺址出土距今約五千年的黃銅塊。龍山 新石器時代,先民冶煉出了天然銅 即紅銅,或稱黃銅)。陝西臨潼姜寨一 文化、齊家文化時期,先民進入了銅 期遺址出土距今約五千五百年的黃銅 石並 用 的 時

青銅是天然銅 加錫 、鉛冶煉而 成的合金。比較天然銅,它熔點降低 ,便於熔鑄;硬度提高 可 以 鑄 造武 器和 工

郭沫若認為 具;光澤度增強,鑄出花紋清晰。從公元前兩千年左右的夏朝"開始,中原進入了青銅時代。關於青銅 ,「絕對的年代是在周、秦之際。假使要說得廣泛一些,那麼春秋、戰國年間都! 可以說是過渡時代 時代的 下限

始先民都是先掌握熔銅,後掌握熔鐵 銅熔點為攝氏一千零八十三度,鐵熔點為攝氏一千五百三十六度,熔點提 。中國中原、 江南春秋墓葬中各出土有鐵;戰國 高 治 治 煉難度隨之提高 ,鐵器以質樸無華的平民性格 世界各地的 原

第一節 三代文明概說

廣泛進入了中華先民的生產生活

中華歷史上最早的重大事件是:虞舜禪讓變為夏禹世襲。二十世紀,考古學家在近百個遺址尋找夏文化 連 銅文化的 罐 兀 |連罐 遺 跡 豆、勺、 內蒙古赤峰二 鬲、 觚等。3 道井夏家店下層文化遺址與夏王朝 河 南偃師二里頭掘出距今約三千六百年的大型都邑 歷史大致同 步 近年 出 土 遺址 批 青 現 銅 存 亦即 積 如 達 早 青

頁

新 華社 二〇〇〇年十一 月 九 日 發佈〈夏商周年 表〉 記,夏朝始於公元前二○七○年前

² 3 夏家店上層文化遺址距今兩千八百年左右 非沫若 《郭沫若全集》 第一卷,《歷史編· 青銅時代》 北京:人民出版社一九八二年版,第六〇

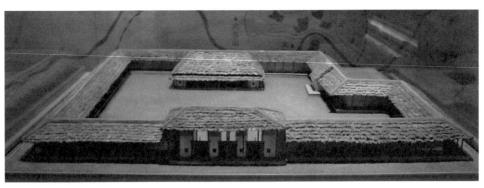

圖2.1 偃師二里頭夏至早商宮殿復原,著者攝於河南博物院

譯 甲 罄 的 多 探索 關於夏代確 骨 自從晚清人在中藥材裡發現了刻有文字的甲骨, 中 旋 即 仍是 龜 追尋到收 甲 錄 漸 鑿 個尚未解決的問題 的 成 的文字 ?歷史事: 購甲骨的 體 記 件 H 載 -如王位: 原 前 點 發 現 夏文化 傳 甲 鄭 骨上 州出 承

里 城 鄭

密

混很可

能是安陽之前

的 坊 址

商

代都城之一

湖 墓

北 葬

武 中

昌

龍

城 銅 積

發 鼎 超 此

現

大規模宮殿

遺

址 0

頗

內發 州

現

宮殿

鑄 城

銅 牆

作 遺

陶

窯遺

跡

出 韋

土青 盤

É

陶

器和 六平 王

玉 器 面

前

知

盤

庚遷都 遺

安陽以

前

十八位

商

 \pm

五次遷

都

商

不

再

遷

祭祀活

動等

使真實

的

商 其

還

原 半

在

的文字多達三千

餘字

中

Ė 出 購

破 的

土的甲骨主要為家畜

局 胛

陽

學者將中藥店

的

甲

骨

里

崗

址

底

寬達十八

三公尺 共計

合

面

過 後

-方公

里 都

鉞 萬 明 具 大 堝 聚 平 確 朝 要 備 體 集 的 等 漕 方公尺, 素 對 出 規 T 有 制 青銅 應 劃 象 夏 的 青 意 都 但 徵 青 鼐 歷史 器鑄 是 銅 識 市 宮 銅 王 生 城 權 禮 傳 迄今 文字 有 造 昌 考 的 嵌 作 說 察 青 宮 沒 和 中 綠 坊 殿 該 銅 爵 青 有 的 松 遺 遺 發 銅 遺 儀 夏 跡 石 現 器 末 仗 跡 址 中 更 昌 商 用 有 發 手 中

象 現

徵 有 作 見 百

坩 坊 明

器

初

,

它

項

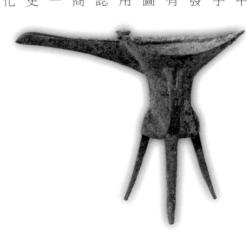

圖2.2 二里頭出土青銅爵,選自國家文物局 《惠世天工》

知

殷 最

商

辭中 命玄鳥

5 4

夏 夏

鼐 强

中 中

國 國

文

明

的 的

源

北 北

京

文 文

物 物

出 出

版 版

社 社

九 九

£ Fi

年 年

第

九 九

頁 頁

版版

第

六

文

明

起源》 起

京

貴 族 能 也係早 墓 葬 期 其年代也在 商都之 安陽 殷 墟之前

文化除了 者考察安陽殷墟 骨占卜也自有特色 殷墟文化實在是 要素」之外 的 挖 駕馬的· 驚 掘 在 安陽 T 0 世 夏 出 車子 殷 具 鼐 紀 + 先生考 有都市 遺 墟 \equiv 在其 跡 晚 兀 刻紋白陶 和 商遺址主 個燦爛的文明 十年代 親 他 , 察殷墟後提 文物令世界考古界 見原宮殿遺 文字和青銅器 從 方 而認為 面 持了 和 原始 例 中 長達 如 址 瓷 玉 央 5 夯 殷 研 0 商 石 筀 田 個 年 雕 商 究

宮殿長度超過二十七公尺 有品 玄鳥 已經 降 相 有了 而 等一 和挖掘出的 生 昌 萌 商 等的 百二十四字史學 的 Ŧi. 封 傳 建 說 車 天 商代 具 甲 0 骨上 素 殷墟博物 昌 就 價值 還刻 已經 錄 館 兀 流 最 傳 陳 高 殷 列 的甲 商鄰 青 獸 證 骨 銅 一骨之中 近 器 詩經 屯 南 玉器及大量甲 或 定 期 兩 商 龜 進 甲 頌 貢 花東 玄鳥 的史實 百七十 骨 最大 天

圖2.3 殷墟原宮殿遺址夯土,著者攝於安陽殷墟

圖2.5 殷墟出土刻有文字的甲骨,著 者攝於安陽殷墟博物館

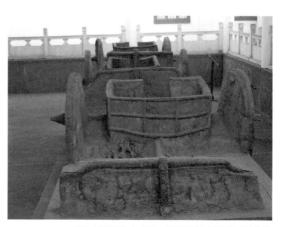

圖2.4 殷墟出土車具,著者攝於安陽殷墟博物館

即 貴族之間的等級 位 商 周 諸侯國「 成王。 成王叔父周公旦忠心耿耿輔佐成王,一 周 以使內部安定。這就是中國著名的歷史事件:周 在文王統治之下走向強盛 ,成為各諸! 面帶兵東 侯國領袖 征 公制禮作樂。 。文王子武王攻陷殷都未久就撒手 面 以一 整套嚴格 禮樂被等級化 而 煩瑣的 i 禮儀 政教化 制 度 西去 確 制度化 定 幼子

T 中原於世襲制之外 確立了帝王終身專制,官僚統治的宗法封建制度從此 。諸侯中 確立 春秋出現 五 霸 戰 或 出 現

]的政治空氣和各國諸侯的生活享受,使戰國藝術

面

目

新

南方楚國

藝術

成

為戰

或

的 事 平王東遷之後的春秋戰國 ,王綱不振 ,禮崩樂壞 ,社會思想空前活躍

術的最強音

七雄

百家爭

鳴

諸

說

並出

威嚴神祕 巫教藝術衍變為重王權的禮教藝術 鬼敬神而遠之」6。 漢人總結三代說 西周 藝術規整秩序,戰國藝術活潑清新 從尊天命事鬼神到崇禮儀尚理性, 「夏道尊命 事 進而衍變為重生活享受的世俗藝術 鬼敬神而遠之……殷人尊神, 正是三代社會思想演變的主要脈絡。 率民以事神 藝術審美也隨之變化 先鬼而後禮……問 它使三代藝術從重 大體說來, 人尊禮尚 商代藝術 鬼 施 神

第二節 商 周青 銄 器 三代藝術 的 標竿

水準 而上內涵及民族獨有的風格氣派 商 周青銅器是其時青銅鑄造工 凝 聚了三代的 時 代精 神 鑄造前 一藝與 使商周青銅器成為三代藝術的標竿 (雕塑 有明 確 繪畫、文字結合的綜合藝術品 的 創作思想 鑄造中有嚴格的 工藝規範 代表了三代物質文明和精神文明的 其先進的熔鑄技術 獨特的 記最高

商 周 青 銅 器 概說

範 風乾; 青銅器 將內模刮小一 用 合範法」 層相當於青銅器厚度, 鑄造 先塑泥模並且刻好紋飾 成內範 0 内 外泥範均需燒成陶質並且預留注銅口 在泥模上塗以油 脂 再 敷厚泥 將乾 時 0 將 内 切 割作 外 範合攏 數塊:

禮

經

鄭

州

中

111

古

籍

出

版

社

九

九

年

版

第

五

四

三

頁

表

記

發現 鑄 止 並 造 銅 Ħ. 的 內外範殘片 預 液 與 先 構件合為 冷範 ħП 相 , 遇 青 驟 銅 然 熔 器 生 裂 範 的 綘 中 兩 液 有 範 間 銅 兩範 液 要 凝 預 古 先 間 插 , 口 青銅 證 銅 IF. 墊片 是 液冷 用 合 卻 範法 以 防 卸 去內 鑄 範 造 身 傾 0 外範 商 斜 代 使 人還 青 便 銅 發 器 鑄 朔了 厚 成 薄 分鑄 不 銅 勻 鑄 接法 鄭 州 範 和 焊 安 先 陽 接 加 商 熱 使先 是 遺 為 址 均

青銅 型 觚 有 鼎 解等 器 共計 河 紋 飾 南 甗 安陽 俱 玉 美 千八百 器 殷 墟 有戈 成 釉 商 食器 為盛期 元 厒 王 器 十九件 武丁 矛 有簋 等文物 青銅器的 鉞 配 偶 簠 其中青銅器四 鏃等 婦 千三百七十 好 盨 典型例證 墓 • 樂器 豆等 江 有 西 百六十八件 应 新干 鐃 水 從出土青 件 器 大洋 鈴 有 其中 盤 鐘等 脈 銅器 青銅器 大型 也 總重量 昌 鑑等 見 商 兀 墓 在 百 商 是 六 八十餘件 盛器 目前! 周青銅器生產工 千六百二十五公斤以上;7 Ë 有 知 尊 出 湖 瓿 南 文物最多 真有鏟 寧郷出 卣 盉等 土 的 的 斧 商 , 酒器 大洋 代墓 商 代後 刀 州 有 葬 削等 爵 期 清 婦 斝 銅 商 好 烹 角 飦 出 ,

華古代 鳳 術 莊 的 嚴 夔 廟 較彩 堂大 肅 虎 穆 陈 造 氣 的 型的 4 浩 美 型 感 商 羊 範 周 例 商 加 選 厝 象 Ŀ 青 擇 金 予 銅 張 鹿 屬 器 青 變 古 形 有的堅 增 龜 銅 加 了安定 高 蛇 是 度 商 ` 蟬等動: 凝 周 練 科 厚 的 技 重 物紋 昌 形 的 水 案 直 準 成 樣 線 商 成為 造 成 社 周 為中 青 型 會 商 銅 審 0 華古 周 對 美 藝 青 的 術 稱 代圖 銅器 必 特 的 然 直 有 案 線 的 的 0 的 談裝飾 一、堅實 造 以 典 大獸 型 範 感 主 題 對 變 形 厚 稱 青 組 重 的 合 感 銅 昌 器多 案 的 力度 像生 骨 人樣奇 傳 造 感 特 型 達 形 沉 成 商 見 成 青 穩 定 中

之中 方的 風 範 指 神 周 商 白 是人 優 周 期 青 美 約 銅 (相當於) 器 th 商 有 最 厝 人的 青 是 銅 希 家 七 臘 或 藝 荷 情 術 重 馬 則是神 器 六慾 時 , 代 事 鬼 世 0 祕 追 希 事 的 神 求 臘 建 肅 的 # 築 俗 穆 政 治 享 的 樂; 雕 氛 塑 韋 威 東 朗 嚴 其 方 陶 的 的 瓶 時 畫等 政 神 獰 則 權 萬 是恐 蓺 的 的 術 治 , 審美 亂 怖 是世 的 更 选 厘 俗 猙 範 起 獰 指 的 凝 的 向 聚 崇 親 象徵 切 在 高 青 的 0 銅 性 口 器 的 樣 優 指 雅 0 在 的 口 使 東 招 商 西 # 愉 方 間 厝 宮廷 的 的 銅 神 薮 術 西 美

⁷ 除 青 銅 器 四 百 + 件 以 外 婦 好 墓 還 出 土 玉 器 七 百 五 + F 件 骨 器 五 百 六 + 件 石 器 六 + 件 及 嵌 綠 松 石 象牙 杯

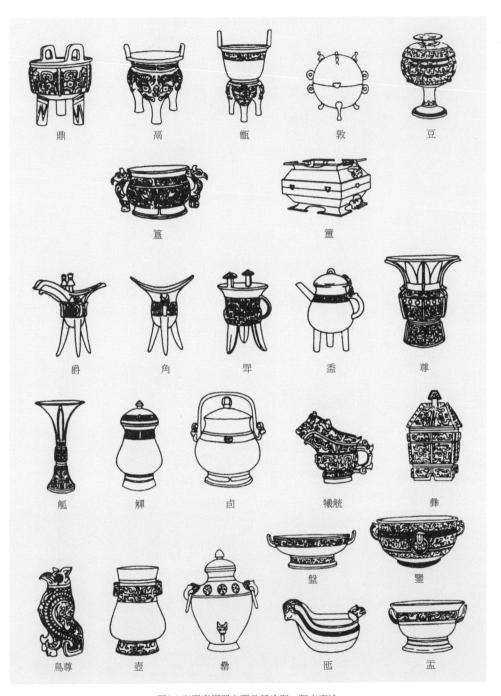

圖2.6 商周青銅器主要品種造型,張光直繪

澱了歷史賦予的崇高力量

二、商周青銅器精神、形式的演

為敘述方便,筆者對 周 社會思想的 變化 商周青銅器也分期 使 青銅器 無 論 精 述 神 內涵 還 是造型 紋飾 不斷 衍變 史家據此 將 商 周 青銅 器 分 為 四 個

時

期

(一)濫觴斯

出土的陶質方鼎造 崗及武昌盤龍城出土器物為代表。二里 m, 未文的時代風貌 夏商之交至商 前 型接近 期 武昌盤龍城三十七座墓葬出土大批早商青銅器 盤 庚遷殷之前 是青銅文化上接陶 是青銅器的 頭出土距今約四千年 文化的 育成時 物證 期 0 兩 的青銅爵 , 郭 處遺 沫若 址 , 比二里崗出 出 稱 ` 斝、 其 的 濫 青銅器均器壁平 盉等;二 觴 期」 土青銅器鑄造精 一里崗 以 出 河 土 薄 南 的 偃 鑄造 進 銅 師 鼎 粗 里 , 與 糙 頭 其 體 前 鄭 現 州 里 出 質 頭

(一)鼎盛其

典型特質 大的 褲 饕餮紋 主要裝 續 時 清銅 期 不 代中期至西 佔 徵 飾 斷 , 青銅器多為王室祭器或是禮器, 器 地 據主要裝 品 后母戊大方鼎 傾 昌 其 入陶 E = 再加 周 範 飾 早 t 面 期 刻陰線 才能保證 0 所以 高一 即盤庚遷 鑄造時 昌 百三十三公分,横長一 案 這 全鼎沒有 , 都 地子 要同時使用七八十個坩 時期又被稱為「 至 西 銅質優良, 飾雲雷紋等線紋或是淺浮雕紋樣, 斷 周 裂接續 成 康昭 痕 1穆之世,是中原青銅器的 鑄造精美,造型繁多, 聚紋時期」 跡 百一十公分, 0 原 堝熔 始 部 落 銅 0 的 婦好墓出土的 , 重八百三十二· 嚴格 政 治 控制銅液 形 形成三 往往以饕餮、 態 鼎 盛 是 青銅器 時期 層花紋疊 絕 同時 八四 對 , 融化 夔龍 郭沫若孫 不 公斤, 集中反映 可 加的 能 數百 是迄今 1 瑰麗風 鑄 夔鳳等 稱 造 其 出 I. 了盛期青銅器: 匠 勃古 發 格 單 如 百 此 現 獨紋樣 時 的 大 期 E 大的 將 為常 代 佔 0 最 這 液 的 據

8 后 母 戊 銅 鼎 : 商 王武 丁為紀念母后 而 鑄 「后」 字長期被認作 司 故 此 鼎 曾長期 被稱 為 司 母戊大方鼎

範

綘

被

誇

張

成

為

張

牙

舞

爪

的

沉 重 器 線 條 的 詰 0 書 屈 銅 裝 梟 尊 飾 繁 朝 複 鏤 深

凝 飾 扉 古 稜 , 既 後 的 掩 蓋 缺 陷 起 範 缝 伏 更 強 所 的 滲 H 化 狀 銅 器 液 奘

的

張

力

昌

0

林

祀 件 祖 0 辛 的 銘 方 文 綇 鼎 然不 青 1 銅 是 爵 鑄 作 有 重 達 祭 為

,

兀

公

大 , 鑄 , 鑄 四 造 造 隻羊 亦 精 是 繞 尊 紋 為祭器鑄 站 飾 V. , 贍 器 造 身 動 的 滿 物 0 飾 湖 造型尤見特色 浮 南 雕 寧 加 予郷出: 線 刻紋 ± 商 樣 代晚 如 寧 神 期 鄉窖藏 袐 青 詭 銅 譎 器 商 百 雄 晚 츄 期 餘 件 凝 刀 重 羊 體 銅 ,

既

之寶

醴 造的

絧

像

問 知 成

身

飾

滿

雕

紋 高 範之

樣 難

鼻

匍

匐

著 兀

老虎

先 出 型

民 + 後

於

別 北

> 别门 認

識

111

界之時 湖 外

天

真

未

絕 陵

0

武 的

晩 ,

購 的

商

曲 象

出

的

周

島 售

尊

等

為湖 貌

福

西 博

物 的 物

館

鎮

力

量

和

沉

重

的

命

運

感

反 期 的 的 尊 ,

映 書 鏤

出

野 器

蠻

社

會如火烈烈

的

時

代精

銅

大 紋 福

而

雄

的 利 的

體

量

油

而

詭

的

紋

飾

威 面

嚴

而

恐怖

的

精

神 厲

内

涵 質

澱

的

昌

寶

東

益 倒 出

都

商

墓 漢 青

出 出

空

面

銅 1/1 瑰

鉞 收 麗

用 晚

虚 瞿

幫 袐

> 助 沃

實 譎

完成

造 型型

似獰

實 建

天真 積

忍

俊 館 先後鑄

構

件 立

合 體

為完器

商 的

人已經

握 浮

度

的

複

合範 端

> 鑄 體

技術 羊

桃

源

的

 \prod 插

方罍

南博 範

館

鎮 銅

館

前 於

先行

鑄 家

造 博

羊

角 昌

將

鑄

羊

角

插

入羊頭

兩

間

注銅

立 冶

頭

冷卻

成

尊

體

內

間

注

使

中

或

物

館

九見

本

書

引言

前

頁

其

鑄

造

方法

是 待

在

注

銅

鑄

尊

之 藏 方 量

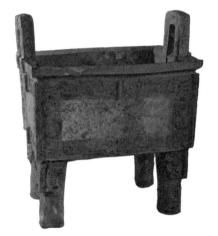

圖2.7 婦好墓出土后母戊大方鼎,選自 《中國美術全集》

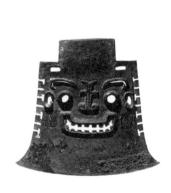

圖2.10 益都商墓出土鏤空人面銅 鉞,選自蘇立文《中國藝術史》

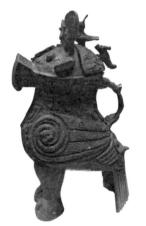

圖2.8 婦好墓出土梟尊,著者 攝於河南博物院

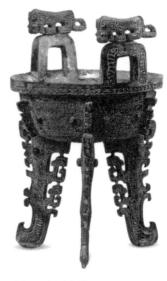

等

高

高

踞

於

鼎 鹿

耳之上;

4

紋

立

鳥 足

員

1

神 ___

氣

站 此

立 鹿 如

於鎛

頂 雄

0

大銅

鉞

上有

錯

紅

銅 首 虎

案

中 鎛 鼎 雕

錯

的

明 足

大 地 虎

而

被

大大提

前

0

筆者

驚

異

地

發

現 昌

,

大洋

帐 華

風 0

> 格 金

竟

員

雕 商

加以 墓出

突出

虎

耳

方鼎 入耳

`

耳

足 大獸

甗

耳

扁 為浮

昌

土

的

青銅器令

目

新

0

不

表現

丽

多

期

研究者往往聚

焦於中

原三代青銅器

江

西

新

圖2.11 新干大洋洲商墓出土虎耳扁 足鼎,採自揚之水《物中看畫》

龍城 遺 徑 達 址 六 青銅 龍 五公分 虎尊造型 盤中 瑰 瑋 心有龍 鑄造 首昂 精 美 起 , 與中 高 出 盤 原盛期 心達十二 青銅器比 公分 0 П 美 見青 0 浙 銅 江 温嶺 盛 期 深 的 Ш 範 竟也 韋 遠 出 出 土 中 晚 商 時 代

阜

南 西 蓺

商

中

期

大型

建

築

遺

址

貴

族墓

和

青

銅 的

作

坊

規

模

僅

在 I.

周 發現

太保 發

鼎 代

現

,

可見其

、與中原文化複雜

交互

影

安

武

昌

盤 盤

蟠

龍

斷

為新的

考古

實物

所

趨 代 飾 紋 於 現 位 樣 H 西 理 厝 環繞 性 民 中 青 化 潔 期至 的 細 平 青 紋 饕 實 位 鈪 樣 餮 的 置 春 紋縮 秋早 器 的 新 秩 風 升 序 祭神之 分解為簡單 重 , 神 複 是 腹 與 商 器 被置 厝 詩 足 减 青 重 經 , 少 於 銅 所 複 器 的 酒器 以 的 民 風 鱗 格 唱二 紋 之後 這 減 的 少 轉 歎 蟠 時 變 期 迴 螭 象 時 又被 微等 夫民 環 紋 期 往 ` , 竊 級的 稱 復 郭 曲紋等 為 神之主也 禮樂之器 映 若 帶 昭 稱 紋 出 , 其 時 的 環 期 都 繞 增 是 開 於器 加 以 放 是 聖王 0 , 器形 吉 西 周 或 先成民 還出 頸 文質 趨 這 於平 ` 現 彬 腹 而後 時 整 彬 期 足 作為禮樂之器 的 , 致 力於神 理 扉 社 性 稜 不 精 再 會 漸 雄 進 神 漸 踞 消 10 大 於 為 主 青 理 要 銅 以 紋 性 銅 柴 飾 時

⁹ 保 鼎 西 周 梁山 七 器 之 , 為 天 津 博 物 館 鎮 館 之 寶

¹⁰ 左 鄭 州 中 州 古 籍 出 版 社 九 九 年 版 第 五 七 頁 桓 公六年〉

列 鐘 鼎 鼎 和 簋 如 器 陈 西 寶 雞茹家莊 有 族 徽 : 口 出 見 貴 的 族 兀 鐘 居 鳴 中 鼎 期 食的 Ŧi. 鼎 生活 簋 和 , 禮 寶 制 雞 強 陽家村 調 的 等 出 級 王 西 斑 周 晚 期 1/

褫

強的 說甲 實; 不失敦厚工 一言詩四 期 散氏 書 骨文筆 最大的 演 金文代表了三代金文的最高 周 嵐 變為純 青 当計 延 銅器 續 畫 青 筆 整 終的 至於 六百 多 銅 藏於 直 盤 員 往 浬 線 周 五十四 , 條 有銘 中 往 審美尖利 秦之交而後斷裂 或鑄 最 或 見沉 字 文 國家博物館 構 或刻有銘 直拙 百 具. 雄 筆力雄 備 二 十 敦厚 成就 I 文 達 强 金文則 0 意 字 北京故宮博 後兩器藏 毛公鼎上金文長達四百 大盂鼎 史稱 和 端莊 , 表情 易 結 凝 直 體 上有金 雙 金文」 重 為 修 於臺北故 重 物院藏 長峻 曲 功 從此 文兩百 能 審 拔 或 宮博 有 美 稱 佈 文字被作為 周秦之交石鼓 九 雄 物 九十七字 局 + 鐘 院 疏 鼎 有 朗 0 字 文 廟 虢 昌 審 堂 季 字 美對 子白 結 + 氣 體 象 西 隻 體 # 周 象 「盤是 倚 側 鋒 中 每鼓 金文沉 迄 從 期 9 昌 刻 藏 尖 至 發 俏 畫 如 鋒 厚

(四)更 新

秋中 期至 戰 或 中 原 青 銅 器 風 格 更 新 , 郭 沫 若 稱 其 新 式 期 11 0 時 期 \pm 室

河南 侯割 仙 博 變 鶴 則 物 而 據 透 院 為 禮崩 露 自作 出 昌 輕快 樂壞 = 崩 的時代訊 器 \equiv 諸 侯縱 0 如河 , 其 情 息 雙耳 享樂而 南新 其 鄭 不再 壺蓋之周 底 出 座各鑄為虎 春 擔 秋 1/1 駢列 晚 僭 期 越 蓮 形 蓮 青銅器 辦 鶴 三層 虎 方壺 ` 鳥的 走 進 對 以 糾 植 物為 屈 高 世 俗 和 達 生活 器型的厚重 昌 百 案 器 十八公分 銘文從商 在秦漢以 中 仍 代青銅 前者 見盛期 分藏於北 器的 青 E 銅 為 京 子子 余 故 的 宮 所 沉 僅 重 博 孫 見 物

展翅

的

初年

由

殷

周

半

神話

時

代脫

出

時

切

會

情

形及精

神文化之一

如實 踐

表現 傳

> 12 其 其

蓮

紋

仙 欲作

鶴等活

潑紋樣的

出 翔

現

意

17

鶴 蓮

初突破

上古時

代之鴻

小蒙

Œ 社

躊

躇

滿

志 採

睥 雙

睨

切 單

踏

統

於

腳

而

萝

高 余謂

更

遠之飛

此 神

IE

而

於 吐

瓣

之中

中.

復立

清

新

俊

逸之白

鶴

其

翅

其

足

微

隙

八喙作

欲

以鳴之狀

此

乃

時

代精

院

永

寶

角

微

諸

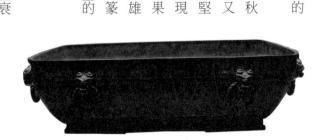

圖2.12 西周虢季子白盤,著者攝於中國國家博物館

郭

沫若

《郭沫若全集》

第

四

册

北京:科學出

版社二〇〇二年版

第

七 頁

〈殷周青

銅器銘文研究

新鄭古器之一二考核〉

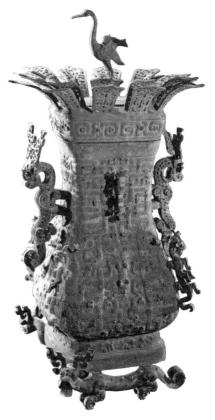

圖2.13 新鄭出土春秋晚期蓮鶴銅方壺,採自《中國 美術全集》

器 的 義 0 戰 戰 從祭器 如 對 龍 國青銅器則是 鳳 威 周 青銅器徹底掙 鹿 圍生活 禮器演變為生活用器 銅 的氣息代之以輕便美觀實用 方案 有了更多的審美關 物質性 造型方 脫了殷商原始宗教 實用性 圓複雜組合 , 於是出 注 裝飾性 常州 現 , 作為一 西周等級制度的 的 T 淹城內城河出土十三件春秋時代青銅器 廻旋奔放的 商問 0 河北平 級文物,分藏於中國國家博物館與常州 以 後青銅 Ш 流雲紋代替了商代獰厲的饕餮紋和 戰國中 東 文化的又 縛 , 山王墓出 器形靈巧 高峰 生 0 如果說 動 大量工藝水準大幅 裝飾標新 商周 如二 市武進區博 青銅器 兀 立 盤 周 異 冷 度超 是 , 犧 靜 紋飾 精 簋 越 神 物 的 竊 商 全無形 句 Ш 周 的 象 組 青 徵 流 行 虎 銅 意

噬 郭 鹿 沫若 銅 器 座 青 銅 時 鑄 代》 猛虎吞噬幼鹿 北 京 : 科 學出 虎呈 版 社 極具 九 五 彈力的S形造型 七 年版 第三 _ 九頁 周身佈滿錯金花紋 〈舞器形象學試 探 (圖二・一五) 0 西周 晩 期 出 現

圖2.17 成都出土戰國銅壺紋飾展 開,採自《中華文明大圖集》

權

的

步

位給 I

T

重享受的

政 如

教文化

新 化

的

青銅裝 步

飾 讓

藝

層

出

不

窮

刻

鎏

金

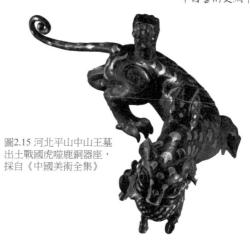

圖2.16 成都百花潭中學出土戰國錯金銀採桑宴 樂攻戰紋銅壺局部,採自蔣勳《中國美術史》

戰

或

青

銅 完全只 11

昌

案從過

往

以

動

物

為

0

題

轉

而

觀

照

現

的 有

巧

思

在

適

用

人和悅目

生

趣 則 的

的 為 敦

動 器

物

造 分

型型 則

卻

時

成 器

為支足

戰

或 往

為

0

蓋

Ŀ.

的 造

銒 完

於

戰

或

等

與

器

身

小

全

意 宴 San 樂 化 的 味 前 111 著 的 弱 漁 和弋 中 戰 T 攻 Francisco 史 者 獵 的 藝 戰 物為裝 博 度概括 射 戰 묘 銅 而 生 昌 展 或 壶 鑑 的 中 館 破 是 案 墓 時 飾 藏 的 空的 昌 體 藏 主 戰 何 舊 會生活 K 宴樂 題 像 南 或 金 生活 錯 識 見 的 輝 填 嵌 嵌 金 覺 過 縣 亞 戰 漆 景 的 水 進 採 銀 如 獵 州 後 構 醒 # 或 狩 採桑宴 主 陸 桑和 獵 11 此 昌 美 角 攻 宴樂 銅壺 銅器 紋 連 法 重 真 術 戰 射 青 鬼神 實 館 銅 環 昌 樂 銅 獵 還 抓 0 動 狩 壺 畫 銅 啚 昌 獵紋 Asıan Art Museum 的 河 住 有 不 案 壶 南汲 裝飾 案 的 填 瓜 動 教文 銅 畫 勢 再 又平 物形 是 縣 精 畫 中 成 化 都 故 所 等 Ш 美 刻 繁 象 彪 宮 昌 服 的 面 嵌 0 複 化 燕 重 戰 舖 於 花 花 神 紋 潭 # 剪

又 節

衛

榮

推

翻

李

佐

古

泉

涯

羅

振

玉

古

器

物

範

番

錄

記

載

認

為

齊

法

化

銅

範

盒

並

非

戰

或

文

物

見

周

衛

榮

齊

刀

銅

錢賢

母 有

與

疊 說

鑄

工 居

中

國

二年第二期

填 漆 法 漆 尤為 繪 戰 或 銀 青銅 錯 鑲 造工 嵌 紅 一藝的 銅 傑 璃 創 或 綠 松 石 等 等 0 蠟

青銅 洛陽 古 淨 後 器 彭 H 以 貴 有 戰 , , 今天青河 蠟 啣 後 敷 器 屈 燥 金 法 需 國先民創 餘 中 齊 泥 截 環 爺 加 村 銀 裝 字 法 要 作 淵 晚 東 擊 數 出 錯 飾 首各 期 化 銅 毁 7 是 鎏 適 4 鑄 鑄 所 重 鑄 金 鎏 油 造 指 I 以 陽 型型 線 金 戰 造 焙 造 的 金 批 思 藝 青 國 隻 和 複 在 文 中 燒 部 跇 黃 維 此 銅 墓 書 複 型 雜 仍 成 指 或 位 面 蠟 出土 的 絡 雜 壺又被稱 壺 所 芯 青 將 銅 在 陶 中 錘 澆 活 壶 厝 以 器 質 銅 , 媈 烘 金 晚 附 程 鑄 躍 身 用 得 器 熔 表 烤 期 ПП 其 和 昌 造 序 與 鈪 鏤空 於 型 使 化 陷 錯 面 0 刀形 精 立 母 為 淺 注 最 成 水 金 , 藝 密 疊鑄 雕 範 精巧 淺 銀蒸 銅 為 為 銀 再 厚 技 錢 陳 獸 被 鑿 便 液 磨 銅 術的 璋 達數 藏 首 幣 稱 法 的 注 捷 發 態 器 錯 刻 壺 於 的 為 青 出 X 的 光 精 南 銅 滿 4 銅 ПП 指 方法: 被塗 銅 與 其 平 推 壺 齊法 京 飾 0 範 器 水 中 陷 液 博 作 身 錯 盒 蠟 處 形 節 銀 錯 線 物 為 飾 金 化 模 失 調 能 蠟 用 便 成 金 雲紋 或 從銅 數 銅 蠟 鑄 從 泥 金 和 銀 昌 面 寶 重 雕 範 造 法 出 作 鈪 案 日 新 級文物 鏤 , 盒 出 淦 澤 鏤 蠟 模 將 燦 鼎 空青 範 T 多 抹 被 昌 骨 燦 尤 金 沿 藝 撳 , 流 文 在 有 南 銀 出 改 刻 銅 藏

圖2.18 盱眙南窯莊出土戰國中晚期重 金青銅絡壺,南京博物院,萬俐供圖

上再 浮雕 鑄 變了 它 蟠 於 泥 集失蠟 龍 重 範 青 金 梅 再 海 銅 燒 博 器 等 紋 鑄 為 物 造 銘 網 陶 的 館 文十 絡 單 13 範 錯 0 , 色 金等 局 彩 字 部 九 範 多 八 而 種 韋 卷 能 年 複 足外 青 富 鑄 雜 青 緣 箍 江 藝之大 有 鑄 蘇 器的 T 肝 毯 雕 陳 胎 成 美 璋 淵 南 感 窯 錢 等 莊 表 飾 銘 高 出

第三 節 商 周 禮樂藝術及其影

作樂,治定制禮」 周 公旦於內憂外患平定之後 《樂記 ・樂禮篇》 制 訂 了 成為中 整套 華文明史上的 嚴 格 而 煩 瑣 的 i 禮儀 重大事 制 件 度 以 確 定 和 劃 分貴 族之間: 的等級 王 者功 成

主導 往往負載了形上意義 高術中 地位 如果說商代的 的 特殊現 。「禮器 象 , 禮 是故大備 藏禮於藝 藉 舉 尊 神重鬼強 器 大備 而形名度數皆該其 藏禮於器 盛德 化 權 力 也 這樣的 西 14 周的 中 教訓 傳統 15 禮 人們禮器完備 , 實 用器 直延續 則是無所不 真 到近現 則 以 -包的等 社會道德秩序才能 具 指稱 級制 度 西 禮樂藝 周 為完備 禮樂 制 術 度造就 佔 它使西 據 西 中 周 厝 華 蓺 術 典 的

禮制 建築

堂乃至城 若干倍於居處建築的 中 華 市 制 的 建築包 鐘樓 括 民力、 鼓 政樓等等 兩 類: __ 財力和 另一 類無意供人居 物力 類是 遵 循 住 禮 制 專門 而 建的 為禮 居 處 服 建 務 築 如 如宮 闕 殿 牌 坊 府邸等等 華表 宗廟 0 中 華古代 稷 明堂 禮 制 建築 辟 耗 雍 T 祠

往來的 尺範 君殿設在中 公尺。 鳳 章 雛 一被劃 村 河 北 賓階 西周早 央島上 滅下 為保 各卷開篇 護區 期宮殿遺 都燕國 左右設東西廂 向外 域 都 反覆 由子城 Ш 城 |址長四十五公尺,寬三十二·五公尺,前堂後室 遺 東臨 重申 址 規 淄齊國都城 大門外設影壁以區別內外,體現 惟 模 子城河 更大 王 建 或 遺址 內城 東 西長約八公里 辨方正 總面積 內城 位 河 (達二十餘平方公里 , 外城 擇 南北寬達四公里, 中 外 和 出 城河 辨方正 明 確 的 ,堂前有專 位從 三城三河 禮制思想 城 周環 此成 城分東西 繞夯. 衛護 為中 為主人設置的 江 華 蘇常州 一城牆遺 如今, 宮 宮殿在東 城 春 建 跡 約六十五萬平 秋 築 城之中 作階 淹 的 測 首 城 算 遺 務 高 址 和 度達 供 西 中 陝 -方公 城 賓 西 淹 岐

臺 是中 -國古代最早的 純禮制建築 周天子築靈臺以 觀天文, 築時 臺以觀 時 築 角 臺以 觀 鳥 獸 魚鱉 春 秋時

班

固

《白

虎通義》

版本同上,第三三

之為?」17美不在眩目,而在社會秩序和道德倫理等的無害, 崩 衛有 樂壞 重 華臺, 諸 內外、小大、遠近皆無害焉, 侯中 齊有桓公臺,秦穆公有靈臺。楚靈王登章華臺! 颳 起了 股高臺榭、 美宮室之風; 故日美 。若于目觀則 戰國 時 正 說明周代築臺之風聚集民利到了瘠民為害的 雄 美 **而讚**: 並 爭 縮于財用則匱 「臺美夫!」一 楚築章華 臺 於前 是聚民利以自封 同登臺的 趙築叢 伍 舉 於後 而 勸 瘠 諫 民 說 程 吳 度 有姑 夫美 胡

三十六雨,七十二牖法七十二風」19。天子立辟雍,目的是 能褒有行者也。明堂上圓法天,下方法地,八窻像八風 之堂九尺,諸侯七尺,大夫五尺,士三尺」18,「天子立明堂者,所以通神靈感天地正四時出 雍水側, 宮室,宗廟為先,廄庫為次, 太祖之廟而 象教化流行也」20。法天象地與禮樂教化, 明堂和辟 五。大夫三廟: 雍 是 周 代重要的禮制建築。「天子七廟:三昭三穆,與太祖之廟而 昭 居室為後」。明堂充份體現了周代建築嚴格的等級制度和法天象地的基本原 穆,與太祖之廟而三。士一 從此成為中華古代最為重要的建築設計 ,四闥法四時,九室法九州,十二坐法十二月,三十六戶 「行禮樂, 廟。 庶人祭於寢」;宗廟比居室更為重要,「君子將營 宣德化也。辟者 七。諸侯五廟:二昭二 壁也 教化宗有 象 壁 員 德重 則 有 ,「天子 極 道 , 龃

的 限 制 通過 建築的等級制 建築, 將禮 度影 制 響深遠。 即 政治 從此 即等級 中 華建築從空間 制 度) 灌輸到社會生活的點點 秩序 屋頂 形 式 滴滴中 彩 畫 去 雕 飾等方不 中 華從禮儀 面 出 都 發的建築思想 自 龃

《禮經》版本同上,所引見第二二七頁〈禮器〉。

14

西

周

就

立

九

八六

年

影

印

版

Ξ

四

頁

¹⁵ 〕朱彬 《〈禮 記〉 訓 卷一〇, 北京:中華書局 一九九六年版 第三五 七 頁 禮

¹⁷ 16 參見 或 筆者 語 楚 人論先秦藝術的 語上》 , 轉引自北京大學哲學系美學教 禮樂化特 徵 · , 臺灣《故宮文物月刊》二〇〇四 研室 《中國美學史資料選編》 年總第二六〇 , 北 京 中華 書 期 局 九 八〇年 版

¹⁹ 18 禮 經》 班 固 《白 州 虎 通 中 州古 義》 籍出版社 清 永瑢等編 一九九一年版 《文淵 閣 第一一五、二八、二二八頁 四 庫全書》 第八五〇冊 臺 北 : 臺 灣 商 務 印 書 館

青銅

青銅器中 岩 併 的 青銅 ì勝利 ,禮器 器 或 使一 接近半 稱 此 一青銅器兼有了紀念碑性質 彝 數;中 器 原發現的 商代 奴隸主 懸鈴青銅禮器 **遍狂** 征伐 青銅器還被用於朝聘 則是商周青銅文化吸納北方草原文化的 掠 奪財富 , 對貴族論功行賞 婚喪 宴享等禮儀 , 或將 戰 活動之中 功銘於金 證 石 婦 好 以宣 墓 出 揚 野

明

的

鼎… 爵 E 治 孫 一意義 滿 隨禮樂盛 力的象徵 問鼎之輕 賤者獻以散 使民知神 遠遠超 行 重 出了 楚子不該覬覦周室 姦 制度確 尊者舉 隱含著對東周王室的輕視 青 銅 周 **路**名自 天子乃「天所命 立 觶 身 西周青銅禮器被 卑者舉 從此 角 也 21 中 0 , , 華古人稱定都為 級制度化 周德雖 參加祭祀者等級不同 「楚子問鼎之大小輕 衰 列鼎之制成為禮樂制度的 天命未改,鼎之輕重,未可 定鼎 重焉」 所用 稱遷都叫 青銅飲器的造型也 王孫滿告 組 成部 移 問 訴 鼎 也 份 他 0 22 0 不 鑄鼎的目的 青銅禮器所負載 同 宗 言外之意是 廟之祭 楚莊王 之子 在德不 貴者 的 鼎 是政 向 形 獻 王 在 Th 以

禮制 服 飾

中衣, 侯 圓後方 「衣正色,裳間色。非列采不入公門, 九,上大夫七,下大夫五,士三」 兀 禮衣或以裘、 穿十二 服 象徴天圓 飾的等級制 塊 五 彩玉 地方 葛為外衣者,均不得進入公門。帝王貴為天子,其冠冕延板前後各懸掛十二串 度嚴格問密 朱、 上塗玄色象徵天, 白、 , 蒼 0 天子龍袞, 黄 振絺綌不入公門,表裘不入公門,襲裘不入公門」23 黼為斧形圖案 下塗絳色象徵地 玄象徵五行相生、 諸侯黼 , 取 意能斷;黻為亞形圖案 大夫黻,士玄衣纁裳。天子之冕,朱綠藻,十有二 歲月 延 板 中 媈 轉 央 , 玉笄横穿其孔 條長絲帶 取意善惡相背; ,朱色絲絛 天河帶從上衣拖至下 , 說的 呈赤絳 垂於 是衣裳同色 玉 旒 兩旁 色 每 旒以 而 延 微 旒 不 板 絲繩 黃 前 穿

中 國歷朝都 修 輿服志 不是記服飾 工藝 , 而 是記服飾 制 度 0 明人王圻 《三才圖會 詳 細描 繪了 明 前 禮 儀

禮

經

版

本同

上

,

所

引見第二二八

頁

〈禮器〉、二九

五

頁

禮

記

Ł

藻

當

為

玄

清

人為避

易

玄

為一

禮

經

州

:

中

州

古

籍

出

版

社

九

九

年

版

第二二

1

頁

器》

厚 米 絺 蓋取 像 各有所比 俪 服 確立的 以 繡 , 飾 。上衣下裳 • 為子 下 諸 履 , ; 以五彩章施於五色, 乾巛 清 0 É 屐 人編 日 、 周 男及以 乾巛 靴 而 月 襲之 不可 (古今 等的 , 有 星辰 所 文, 顛 昌 制 用 26 倒 書 度 故上衣元25,下裳黄 , 集成》 卿 Ш 上衣下裳含天尊地卑之象 作服。天子備章,公自山 使人知尊卑上下, 如記 四 ` 大夫服裝只能 種圖案為天子專用; 以三十一卷 「乾天在上, ` 用 不可亂 衣象 數十萬字的 日 黼 ` , 月 黻 龍象徵 , 以下, ,則民志定, 衣上 其目: 昌 星 案 闔 篇 的 侯 辰 王權 0 而 幅 是 所 圓 , Ш 伯至華 記託名黃帝 詳 使 , 華蟲近於鳳,為天子和王公使用;粉米代表食祿 天下治矣」 有陽 細 龍 人知尊卑上下」 記 上蟲以 奇 錄 華蟲 象 Ì 下, • 歷代 堯 作 **24** 坤 子、 續 冠服 地 舜 , 在 宗彝 黄帝 , 「民志定, 天下治 男自藻、火以下, 其 實 冠 • 裳象 冕 堯 藻 古代冠 火、 衣服 舜垂衣裳而天下治 裳下 粉米 服制 卿 兩 裘 股 度 是 大夫自粉 黼 雨 皆 衣 西 黻 陰 周 偶 帶

舉手投足皆 體 是含蓄地 方便 居 摭 服 動 成平 一蔽 作 飾 的 人體 出 等 一發 面 級 的 , , 顯 敏 而 制 是圍 度 得寬博 為 [繞等級和禮 歷代王朝 有教養 昌 [案裝飾主要不是出於審美 效法 儀 , 有氣度;「布衣」成為平民百姓的 展開 影 ; 響和, 穿衣不僅是為禦寒, 左右了中 華古代的服飾 而為使他人快速完成身分識別 更為顯 觀 示身分德行;不是強化人的 它使中華古代 服 寬袍大袖掩蓋 飾 設 計 性 不 是 莂 特徴 從 適 應 而 人

始

四 制

商 舞 的 主要 功 能 是巫 術 如安陽 武官村 大墓出 土高達四十八公分的 虎紋大石磬 周 代樂 的 能

左 傳》 版 本同 上 所 引見第三八○頁 〈宣公三年 禮

陳 小夢雷 編 古 今圖 一書集成 禮儀 玄燁 典》 諱 卷三一七 つへ冠 元 服 部 臺 北 : 鼎 文 書 局 九 七 七 年印

古 今圖 書集成 禮 儀 服典》 版本同 上 所引見卷三一八人 冠 服

轉向 相傳 111 〈大濩〉、〈大武〉 其 王 议 Ī 〈大濩〉祭先妣 直到清代 因其手執兵器干、 羽為舞具 轉向了 ,仍然為宮廷大典使用 以教國子小 六樂 協 〈大武〉 又被稱為 戚,又被稱為 〈雲門〉 或稱 舞: 現實社會 祭先祖 有帗舞 ~ 籥舞 祭天, 六 舞 。西周置有音樂教育機構 干舞 , 大 有羽舞 、「羽 [為黃帝 咸 池 以 , 舞 或稱 樂舞教國子 有皇 (〈大咸〉 ; 堯 舞 舜、 萬舞 商 , 湯 有旄 也稱 禹以文德治理天下, ,「大司樂」 舞 舞, 周 舞者被稱為 武以武功征服天下, 〈雲門大卷〉、〈 咸池〉)祭地,〈大韶〉 有干舞, 是以樂施! 有人舞 萬人」 所以 (大咸) 教的最 0 所以 前四 27 《周 高 祭四望 禮》 周 個舞被 職 後兩個 大部 禮 官 確定的 舞被 周 〈大夏〉 「文舞 稱 六舞代代 祭山 武

而 責 樂 在於政治秩序和等級規 廣而不宣 〈大武〉 秋時, 至矣哉!直而 尤其 吳公子季札 施 稱 而 讚: 不倨 不 費 應聘到魯 , 美哉! 取 曲 而 而 不貪, 不屈 周之盛也 國觀 處 樂。 彌 而不底, 而不逼 他 其若此乎?」28周代宮廷樂舞被後世儒家奉 用十一 行而不流, 遠而 個 不攜 美哉 五聲 ! 遷而不淫 和 連 聲 八風平 稱 復而不厭 頌 周 樂, 節 有 又用十 度 哀而不愁 為典範 守有序 一四對 近 樂而 義 其意義不在於 盛德之所 詞 不荒 形 容 百 周 用 也 之 而 頌

器有 諸 鉦 侯軒縣 鐃 擊樂器就有鼓 鐸 使用樂器等級制 江蘇 卿大夫判縣 種 類 深樂器 缶 無 吹奏樂器 錫鴻山 編 有塤 磬 士特縣 錞于 越國七座貴族墓葬出土原始青瓷器共五八一件 有簫 鼛 革 度的重視,也在審美意義和享樂意義之上。 類樂器有 賁鼓 管 句鑃等十三 32 , 籥 應 鼓 根據官職等級區分使用 塤 \mathbb{H} 鼗鼓等, 種 懸鼓 篪 圖一・ 笙等六種 絲 鼉 類樂器有琴 鼓 九 鞉 編鐘編 彈絃樂器 鐘 瑟 磬 鏞 其時 〇年,「 有琴 筝等 近年 其中 南 金類樂器有 禮器達四 瑟等兩 鉦 竹 中 鴻 類樂器有 國江 Ш 磬 遺 種 南大量出 址 兀 缶 鐘 博 竽 件 物館 雅 IE 鉦 篪 土吳 樂器有甬 柷 **29** 以 簫等 鴻 敔 **30** 越 Ш 出 或 鐘 青瓷仿 土原 和 石 紐 鸞 於 鈴 始青 類 詩 青

瓷禮樂器為主要館

藏

在無錫與蘇州交界處的

鴻山遺址

正

式開

放

王

31 30 29 28 27

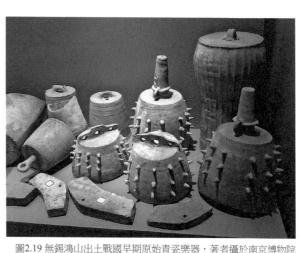

圖2.19 無錫鴻山出土戰國早期原始青瓷樂器,著者攝於南京博物院

向藝術

,

而

是指向貴族子弟的全人教育,

禮樂的目的是造就

中

和

格

使 指

天人臻於大和。

這是

周禮》

的菁華

如果說西周宮廷樂舞突出地顯示著廟堂性格,春秋時禮崩樂壞

喪紀之容,五日軍旅之容,六日車馬之容。」3可見,「六藝」

日祭禮之容,二日賓客之容

,

三日

朝廷之容

-

並不單

單 兀 六 ,

教之六藝:一日五禮,二日六樂,三日五射,

築……

還包括了

儀

仗

宴飲

`

等使

人快

樂的 僅包括詩

形

式

養國

子

以 舞

乃

兀

日五御

,

五日

一六書

,

詩

樂、舞三

位

體 田

, 獵

不

歌 0

音

蹈 道

建

九數。乃教之六儀:一

樂掙

脫了「禮」

的束縛

曾經被稱為

鄭衛之音

桑間

濮上之音

的

戰

或

民間俗樂盛行。

小

國諸

侯對俗樂的愛好超過了雅樂,

魏文侯直言

不諱

說

吾端冕

而

聽古

樂,

則唯恐臥;

聽鄭衛之音,則不知

倦

35

0

兩漢俗樂的流

行 於戰 國已見端倪

一九九 ,北京圖書 一年版 , 第七六〇頁〈襄公二十九年〉 館出版社二〇〇五年據宋刻本影印版,卷六 〈春官宗伯 下

古打 擊樂器 形 如 漆 第 中有椎 0 樂起擊 柷 左傳》

鄭

州

中 唐

州

古籍

出 彦

版社

漢

鄭

玄注

賈

公

疏

周

禮

楊蔭瀏 古 樂器, 《中國古代音樂史稿 又 稱揭 , 形 如伏 虎虎。 , 北京:人民音樂出版社 樂終擊敌 九八〇年版

32 縣, 周禮》卷六〈春官宗 為一面 懸。 伯 下 , 版 本同 上 縣 : 通 懸 __ 宫 懸, 言 鐘 磬之多 可 以 懸掛 為 方 陣 軒 懸 為 三面 懸 判 縣 為 兩 面

第

四

頁

35 34 33 一子初 漢 記 鄭玄注 〈近年來中國吳越音樂考古資源的 樂 記》 唐 鄭 州 賈 公彦 中 州 古 疏 籍 出 周 版社 禮》, 調查 北京圖 九九一 研 年版 [書館出版社二〇〇五年據 第三七 八頁 百家》二〇一五 〈魏文侯篇〉 宋刻 本影 印 卷 四 地 官司徒下〉

與

究

,

《藝

術

年第

期

Ŧi. 制 玉

早的 落酋長手執 達兩千餘件 如何鋸 型玉戈 為生 盤 玉 , 大洋 璋正是作為禮儀 蜀國特有 琢 龍城商代早期遺址出土大型玉戈 羽 産工 出 真正 玉璋等 洲商 人冠後竟能掏出三節活動的 真的 玉斧 至今仍然是謎 進入了後 其中仍多璋 代大墓出土大型玉戈、 玉 兩百 昌一 大型玉璋殘長達 玉戈, 斧和作為武器的 用器存 人所說 + 有如法器在手 ; 在的 繼後 件 戈等大型玉器 吉金與 圖一 廣漢三 公尺 成都 玉 i 鏈條 戈演變成為禮器 玉矛等七 美玉 金沙 星堆祭祀 玉柄等 如此 魔 0 遺 是目 力附 遙 巨大的 的 址 想 百 魚形 前 百 時 身 从 五十 出 Ë 餘 知 玉 玉 玉 武 本 器 最

美凝 典型。 型玉 商 代小型玉 玉 拙 象 飾 小型玉 里崗早商 件; 昌一 巧 器出土 色玉 殷 器則具 墟 幣魚、 婦好墓出土玉器達 遺 實 业出 物 備 鳳 T 形 0 禮 則 玉 如 定玩 珮等 果 以 玉 鄭州一 說 環 賞 商 性質 七百 造型 壁 代大型 里 簡約 崗 Ŧi. 琮 玉 一器是 概括 安陽 瑗等 Ŧī. 禮 和 殷 如 審 塘

周強化了玉

一器的等級意義和象徵意義

以

Ī

圖2.21 三星堆出土大型玉璋, 著者攝於廣漢三星堆博物館

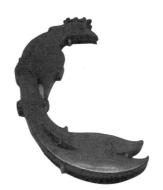

圖2.22 婦好墓出土鳳形玉珮 著者攝於中國國家博物館

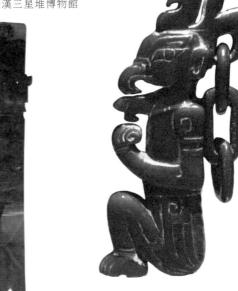

圖2.20 大洋洲商代大墓出土 帶鏈玉羽人,殷志強供圖

宗

白

華

美學與意境》

北京:

人民

出

版

社

九

七

年

版

第

二三八頁

藝

術

與

中國

社

禮 漢

鄭 注

州

鄭

玄

唐

執 玉 以 瑞 蒼 T 玉之人的 純組 以等 天 榫 世子 會等級 N : 昔 \pm 佩 琮 執 對 禮 瑜 鎮 玉 應 地 圭 [定於某處 而 綦 與所祭拜的 以青主 執 組緩 栢 圭 , 東 系祀膜拜的用途十分明 天地 方 侯執 俪 瓀 , 玟 兀 信 以 方對 而縕組綬 赤 圭 瑄 應。 伯 禮 執 南 躬 方 天子 圭 37 , 以 , 確 佩 佩 子 É 玉 É 執 琥 玉 穀 禮 葬 壁 而玄組綬 西方 玉各分等級 男 執 以玄璜 蒲 公侯佩 壁 0 禮 陝西 北 以 Ш 方 灃 玄玉 王 0 西 作 西 而 六器 36 周 禮 墓中 組綬 王 的 N 出 造 禮 大夫佩 天地 白 玉 顏 水 方 神 色 與 面

像

下端有

其

(原本

古

供

安 戰 Atkins Museum of Art) 的 極 - 음 律 \pm 形 長豐 玉 動 一器的 壁 玉 飾 器 戰 或 的 楊 動 玩 以 審 賞 活環 美 業 玉 化 戰 取 增 表 被 作 國墓 鏈 值 預 琢 接 品 T TI 為髮笄 示了中華玉 出 象 商 0 現藏 微意義 1 唐 實物現藏於大英博 圖二 • 一 | 一) 禮 的 於美國 王 玉 帶 珮 的 消 器即將走向 遁 韵 凝 , 堪 器形 重 成形 薩 美 佩 0 斯 既 0 戰 於 納 或 或 物 審 北 春 劍 爾 館 I 美 秋 飾 孫 易 造型亦 匠甚至將 自 藝 縣 的 S British 律 術博 燕下 曾為祭玉 形 美 都 王 物 Museum 戰 珮 館 成 塊 或 為 整 ` Nelson-禮 墓 玉 戰 玉 葬 鉤 王 琢 或 的 出 為 太 壁 直 土 流 行 餘 到 琢 滿 件 西 均 漢 \mp 器 与 流 , 其 佈 轉 中 的 的 穀 六件為太極 雲紋見大自 紋 邊 沿 然 昌 U 形 鏤 雕 玉 龍 滅 鳳

至 的 的 各 寶 0 由 最 種 38 干 物 0 的 器 質 見 的 縆 代 器 是 衣 禮 從 食 商 厝 也 住 石 制 是 器 行及 藝 度 術 從 時 是 經 銅 代 禮樂 過 器 的 用 漢 時 品 石 化 儒 代 斧 , 的 整 昇 ľ 石 烹 磬 華 的 理 調器 藝 等 推 術 再 端 , 經 及 昇 莊 過 飲 華 流 器 禮樂 宋 到 麗 儒 等 丰 的 使 壁 牛 蓺 生 昇 發 術 等 活 華 領 以 的 域 H 到 至 禮 最 0 中 家 實 用 的 樂

圖2.23 長豐戰國墓出土鏤雕雙龍穀 紋璧,選自蘇立文《中國藝術史》

中州 曹 古 公 籍 彦 出 疏 版 社 周 禮 九 九 北 年 京 圖 版 書 第 館 = 出 版 社 四 頁 玉 五 藻 年 據 北 京 大 學 酱 書 館 宋 刻 本 影 印 卷六 〈春官宗 伯

天下無 藝術思想的 物 無禮 主 線 樂 0 在 中 39 0 或 從此 禮樂 從中原 ·藝術完全壓倒 發端 , 講 自律藝術 究衣冠威儀 而 處 習俗孝悌的禮樂文化 於主流 位置 甚至成為國家典章制度的組 成為漢文化的主幹 成部 也 成 中

第 四 節 驚采絕豔的荊楚藝術

楚辭 國時 北 期 , 末, 從此 楚樂舞 中 祝 原 仍 中 融部落的後代 然 楚漆器 或 心為理 歷史上有了 性精神籠 楚 傳到 繡 楚 灣能 罩 楚 這一 銅器和 而南方楚國 當酋長 諸侯國名 楚帛 , 對周 畫 的 藝 , 文王稱臣並且禮之如父,鬻熊曾孫被成王 術 大 IF. 如 為殷商人稱祝融部落為 劉勰形容屈 卻是不可思議 騷 所說 般地率真浪漫 : 一荊 驚采絕豔 0 那充滿奇思異想和爛漫激 周 人便稱楚地 難與並 封地於 能矣! 為 楚 荊 楚 在今 情 湖 的 戰

像生 造 型 的 漆 器

漆器作為祭器 不可能成為主流 新 石器時 養術 又難與厚 製作 繁難的 人們 實莊 漆器難與 所 重的青銅器匹 重 視 0 I 戰國荊楚漆器使三代漆器 藝 速 敵 成 0 的 大 陶器 此 競爭 在彩 陶 , 商 青銅 唐 新 盛期 輕 巧 漆器 便 的

尤其發達 信 國漆器 地 陽 處長江中下游的 往出土荊楚漆器的 古 則 始 以 如果說春秋漆器以湖北當陽楚墓所 湖 楚墓所出為代表 北 棗陽 i 楚 國 總 隨縣 和 , 盛 産木 昌 湖 江 北 陵 棗陽九 漆 望山 兀 氣候濕熱, 褲 , 包山 出為代表 墩 戰 天星 一楚墓· 適宜髹漆乾燥 出 一觀楚墓與湖南長 以仿西 漆器近千 周 禮器 漆器 為特 沙 色 T. 舉 河 蓺

出自靈 戰 或 府的 楚國 藝 術創 漆器多以 造 木 如 材 信陽 雕鏤 為像生造型, 江陵等地戰國墓出土不少髹漆木雕 不是對自然生物 的 客 觀 鎮 墓 模 獸 仿 其 而

圖2.24 棗陽九連墩楚墓出土鑲銅環銅足朱漆 奩,著者攝於「九連墩楚墓出土漆器特展」

劉 朱

勰 熹

龍 類

,

北京大

學哲學系美學

教研室編

《中國美學史資料

選

編

上

北

京

中

八〇年版

宋

朱子

語

北

京

中

局

九

六

年

版

Ξ

九

華

九

第二〇七頁

へ 辨

騷

出土 徴意義 負 欲 型多作 而 重 加 是從若 吞 雙目 虎 像 食 ; 翼 的 :大耳 座 鳳 昌 尊崇以 虎 它 飛 高 員 鳥或 大 為 内 動 非 睜 ٠, 峻 底座 涵神 物之 鹿 쀭 , 一五五 拔 及鳳作 虎 張 頭 形中 祕 座 非 引 虎 鳥 身 詭 虎 叶 披 為 混 架 吭 譎 抽 舌 昌 高 沌 鼓 象 非 鍅 敦 概 騰 歌 戰 甲 龍 前 符 厚 鼓 或 括 : 爪 號 口 架 楚 非 持 出 頭 墓常 來 4 的 見 匍 以 蛇 頂 象 楚 匐 鳳 的 似 鹿

五十 戰國 經經 的 大自 楚墓 荊 以 如 的 多 果 個 員 楚漆器 說 然的生命 動 雕 中 術品 年 物 浮 則 原 仍 0 鉄 突出 鳳 雕 雕 此 燦 時 律 禽獸 凰 昌 動 爛 透 地 期 展開 續 雕 漆 顯 漆 雙翅 它不具備實 紛 座 現著祭祀氛圍 器 加 屏 之以彩漆塗 偏 其意不 , , 重 在長五 好 0 似 用 用功: -在表現: 動 此 物的 繪 或 一楚漆器將 能 審 美功 某 保 對 八公分 個 護 稱 此也 具 神 地 能 動 表現 體 0 物造 動 蛙 就突破了工 藏 物 出 通 於 型與容器合 雀 鳳 高 中 而 或 在 蛇 鳥 國 Ŧ. 藝 公分的 家博 表 , 品品 現 鹿 蛇 而 物 範 由 蟠 館 為 疇 横 無 繞 蛙 的 數 虯 框 成 結 內 動 鹿 兼 為 物 及 陵 , 彩 底 望 具 Ŀ 映 昭 漆 等 座 Ш

上

圖2.25 虎座鳥架鼓,選自陳中行《漆器脫水與保護技術》

圖2.26 江陵望山楚墓出土彩繪木雕禽獸漆座屏,選自《中國漆器全集》

蛇

於杯

體

意

蘊神

祕

不

口

捉摸

用 刻為鳳足 彩 賞 繪 智 功 能 鴦 漆 漆 鱼 陵古紀 約 雕 美 南 首 描 的 摹 城 細 句 鴛 鴦 膩 Ш 大塚 匍 並 匐 Ħ 出 嵌 於 以 寶 的 鳳 石 鳥形 俏 皮 W 連 杯 而 理 辟 有 生 漆 有 活 孔 杯 情 4 趣 相 Et 交通 列 的 力 連 桶 墩 形 口 楚墓 雙 知 杯 這 出 是 雕 刻為 件 的 鳥 婚 蟠 禮 腹 蛇 鷹 用 把手 形 具 杯 雕 刻 以 陵 為 鷹 水 首 為 尾 Ш 流 器 墓 足

人的 約 黃 褐 佩 昌 割 藝 的 紅 É 劍 人尚 術 畫 鳥 魅 赭 赤 袖 力 持長 畫各 0 剪 灰 綠 源 影 舉 隨 棒 縣 般 種 金 以 遠 的 銀 似 神 L. 古的 形 在 在 侯 灰 漆 銀等彩 鳥形 象恰 引 書 墓 昌 金 龍 吭 , 騰 出 鳳及怪 筍 到 九 色油漆 IF. 觀 色油 **廣旁** 歌 是 念 的 處 楚 地 漆 獸 隨 撞 鴛 鴦形 縣 鐘 傳達出了 平塗勾勒為神. 深邃悠遠又繽紛燦爛 擊 方矩 侯乙 磬 漆 盒 形 墓 深邃 融的 框格 巨大的· 擊 盒 人狩 鼓 腹 杏 崇 部 内 舞 冥的氛圍 左右各 拜 獵 木 蹈 槨 0 昌 楚漆器 稱 和 舞 河 蹈 的 外 繪 南信陽長 畫 幅 戴 棺 黑 染出 奏樂 有 过 兩 中 側 撞 朱 對 棺 鐘 T) 檯 祭祀 烹調 雞 的 擊 關 色 子磬 鼓 壁滿 場 師 啚 號 地 頸 面 宴 楚墓 飲 執 的 繪 文互 振 漆 短 神 出 翅 桴 擊 祕 娱 畫 神等 換 在敲 鼓 張 熱 的 刻 舞 如 爪 漆 擊 蹈 場 對 錦 建 雖 直 昌 面 棺 鼓 立 是 強 側 烈 如 殘 黝 板 黑 人形 里 漆 的 繪 整 旁 撞 以 漆 地 舞 卻 的 峦 鐘 擊 有 黃 的 地 感 戴

用彩 期 从 包 , 風 樹 色 楚漆器 號 車 油 从 楚墓 漆 馬 豬 出 畫 行的 犬穿行 N 現 舞 場 夾紵 的 形 寫 胎 象 4 實 個 漆 寫 動 昌 照 盒 書 地 再 車 現 奩 戰 如 馬 夕 湖 或 晚 壁 北

龃 戰 勃 的 生 命 器 力 傳 達 以 11 楚 驷 異 的 於 中 奇 思 漆 里. 想

圖2.27 曾侯乙墓出土漆棺上漆畫,採自 《中國美術全集》

的 突出 風 貌 成 為中 或 漆器工 藝史上 傳 達 生 命 律 動

線描 簡 勁 的 帛 書

墨染 畫便 合掌祝禱 鳳仕女圖 彌足珍 前 昌 貴 中 龍 或 畫 出 鳳指引其向天國飛昇 高三十一公分,寬二十二. 無早 九四九年 0 於 戰 九七三年, 或 獨 湖 立 南長沙 形 態的 長沙子 陳家大山 用筆古拙 繪 五公分 畫 彈 僡 庫 戰 1 簡 勁 國楚墓出 畫 戰 線 或 ※ 描為主 位 楚 墓出 貴 南 族 畫 女子 的 輔 在 帛 以

戰 的 或 楚 墓 音 出 土又 幅 圖2.28 長沙陳家大山楚墓出土帛畫 〈人物龍鳳圖〉,選自《中國美術 全集》

象徵 劇 風 線 稍 拂 雕 意 塑 義 加 渲 龍 其 袁 染 尾 性 站 林等線型表現 , 開 質 **医凝神靜** 與銘 隻 單 定 旌 氣的 傲 相 的 立 似 聲 它們 高古 引頸]游絲描 是已 長唳 的 知 中 仙 先端 或 鶴 最早 , 龍下 0 的 兩幅 獨立 鲤 帛 魚 絹 書 滑 都 翔 本 畫 畫 令人感 0 在白色絲帛 戰 國 覺凌 繪 畫 虚 的 線型表現 遨遊般的 置於墓 輕 室 開 快 有引導 啟 中 此 華音樂 畫勾 墓 主 更 靈 魂 加 舞 昇 流 天的 利 戲

尺寸

略大的帛畫

人物馭

龍圖

畫

位男子危冠長袍

腰配長劍

手

執

韁

繩

,

駕

殿舟形

臣

龍

飛向天國

方華蓋

隨

綺 麗 的 織 繡

絲綢 紋 絹 雖然 織 臨 商代 花 淄 絹 東 婦婦 問 好 墓出 織 墓出 花綢 一雙色平紋經錦 一青銅器多用絲綢包裹 繡 茫 綢等多 種 織 一代絲 物 織 麻 41 品 布 遼寧 每 的 出 朝 公分有經線 陽市 + 實 物 魏營 則 主 子 要見 十八根 西 周 於 墓 楚 國 緯線二十四 墓 幾何紋 葬 튽 雙色經 沙 根 信 錦 布紋已 陽 楚 中 墓 載 湘當 出 秋 細 麻 布 盛 平 產

41 婦 好 墓 包 裹 青 銅 器 的 絲 綢 出 土 時 多 已 朽 爛

42 田 自 秉 中 國工 一藝美術 史》 上 海 知 識 出 版 社 九 1 五 年 版 頁

件絲 沙左 象與真 最令舉 綢 家塘 里 是當時 象交織 服 世 繡 色菱形 以 衣物 飾 震驚 楚 墓出 鏈 環 就 紋錦 其 的 下階層 中 狀的 文采綺 有二十 一分區 莫 與 i 辮子 過 不同花色的平紋經錦就有十二 楚王 麗 於 換 獵紋絛; 般 件 色的 一服飾 曲 繡 九八二年江陵 線纏 出 如 雙 龍 的 龍 色 不同花色的 綺 卷 鳳紋絹 ` 麗 鳳 三色經 , 足令今天的設計 以 衾 馬 虎 想見 紋 Ш ` 錦 繡 龍 43 衾 抽 號 鳳 0 派楚墓出· 象與 楚 南京雲錦 虎紋 種 繡 墓 員 羅 1 師 衣 甚至有 土絲 象 驚 衣 並 繡 的 研 歎 用 昌 袍 複 織 其 雜 品品 墓 4] 繡 的 中

以 簡 單 踏 版式織 機 加 挑 花棒 複原 製作 寬寸 餘 長尺餘 的 獵 紋 絛 費 時 竟達 個 月以 Ŀ

究所

圖2.29 江陵楚墓出土龍鳳虎紋羅衣,選自 《中國美術全集》

四 進 的 銅 器

之屬 度 造的 庸 銘文青銅 夏墓 0 戰 一典範 還出 為 而 楚墓出土 鑄 編 青 鐘從 或 害 為表情 如 雄 銅 銅 果 富的 大到 列 聯禁雙壺等同墓出土 說 前 莊 鼎 此 青 楚 小 嚴 尊鏤空失之瑣 銅 作二 或 的 帶蓋金盞 器 , 佩 富足可 層 劍 以 武 隨 八組 1: と
縣
曾 見 , 碎 前 與編鐘宏大的規模 六節 侯乙墓所出為大宗,三十八種 斑 青 懸掛在巨大的曲尺形鐘虡上 百 銅巨器]墓出土的蟠虺紋方鑑缶 龍 鳳紋 玉 成為失蠟法鑄造的 掛 飾 堂皇的氣勢 套色的 五彩玻璃 , 則 一典範 相 總 體量大器形方而器 百 適應 量 達 三十四餘件 珠 被湖北省 兩 串 青 等 銅 五. 盤龍 百六十 其 博物 青銅器總重 時 紋尊 壁 館 七公斤 一飽滿 曾 並列 盤鏤 體 量 為國 量 雕 端 大國 複 約 鐘 莊 寶級文物 雜 虞 不過是 大氣 不 噸 是失蠟 再 0 大型 鑄 楚 鏤 作 空得 或 虎 鑄 侯 豹 金

Ŧi. 高 張 節 的

國 楚 或 雍 雍 肅 肅 的 廟 堂音樂退 讓 民間 樂 無 盛 行 中 載 戦國 民歌作品 有 陽 春 • (白雪)

指七聲音階中含十二個半音

《楚辭集注》

《文淵閣四庫全書》第一〇六二冊,卷七,引自第三六五頁

〈招魂第九〉

錢

小萍 宋〕朱熹

中

國

宋 錦

蘇

州 :

蘇

州大學出版社二〇一一年版

,黃能馥前言

樂, **搷鳴鼓些**。 座震驚 (巴人) 而為高張急節之奏也」4。祭神和娛人結合了起來, 〈激楚〉 宮庭震驚,發激楚些」,朱熹注,「激楚 涉江〉 尤其聲調高亢,情感激越,迥異於聲調幽長、一 、〈陽阿 ` 〈激楚〉 等 0 《楚辭》 中寫 其顛狂震響,足令舉 歌舞之名……大合眾 ,「竽瑟狂會 唱三歎的

件。 其中,大型錯金銘文青銅編鐘一 鼓、笙、簫、琴、瑟、篪等八種凡一百一十五件套,足以裝備一 樂器,其質材有銅、漆、竹、木等,隨縣曾侯乙墓出土的樂器就有: 或是七聲音階的樂曲 音樂術語並且對比各諸侯國律名、階名與變化音名, 鐘雙音 圖二·三〇),現藏於湖北省博物館 因鐘體大小、鐘壁厚薄的不同,編鐘能敲擊出準確計算的不同音高並且 一十世紀以來,湖北江陵和隨縣 音域達五個半八度,七聲十二律45齊備,能旋宮轉調演奏五聲 鐘外壁嵌兩千八百多字的錯金篆文, 套六十四件,加上楚惠王贈送的鎛共計 、湖南長沙、河南信陽等地楚墓 可見楚國樂律的發達水 記載了各諸 個大型樂隊 侯國 六聲 大量 的

六、簡、帛書體演變

寫文字僅見於漆器,現代考古活動中戰國簡牘 如果說過往三代文字遺存以甲骨文、金文著稱,有少量石刻文字,三代 帛書的出土, 既為中華書體

圖2.30 曾侯乙墓出土青銅編鐘,李硯祖供圖

沙子彈庫 墓出土竹簡一 竹簡四 見最早的竹簡; 值 0 變隸提供了 湖北曾侯乙墓出土竹筒二百四十 百四十八枚, 楚墓出土戰國帛 與後世 千三百餘枚 實物 荊門包山二號楚墓出土 |隷書接近。二十一 例 極具動 總文字量達 證 , 又有極其珍貴的 態美; 圖二・三一) 帛上寫有九百多字 河南新蔡戰 萬兩千餘字 世紀, 枚 一楚 懷王 是目 定料 人們 湖南長 或 , 時 前 楚 期 價 口

圖2.31 荊門包山二號楚墓出土竹簡,選

自《中國美術全集》

荊楚藝術 的 成因 及其影

三代書寫文字終於有了基於大量出土

實物

的

直

奇峰 奇思異想和爛漫激情 水澤 國長江中游開 森林杳冥 發較中 的 荊 神祕幽 原 為晚 邃的 術 自然 生產力 環 境 相對原始 相 對 封 閉 春 的 社會氛圍 秋戰國之際 , 孕育出楚人奇幻窈冥的 楚人還沉湎於原始巫術的氛圍之中 神話思維 也孕育 其

古稱 中原先進技術流傳到楚地 江陵 楚成王出 擴大到了今 所以 入中原 湖 江 南 陵及其周 於是成就了全面 從各諸 湖 北 邊出土楚國文物最 侯國眼中 河 南 輝 安徽 的 煌的荊楚藝 山東地 荊 蠻 術 域 躍 0 楚國約四百年定都 上層貴族有充足的財力進行奢侈享受, 成為五霸之一 莊 於 王 問 郢 鼎 周 室 (今荊州 懷王 市 時 頻繁的 荊州區 楚國 爭 作 南 並又使 為 城 雄

情感 氣 御 果說巫 奇 飛龍 麗想像與道家浪漫氣質結合的 風為楚人固 而 遊乎 九 海之外 有 楚地老子及其後繼者莊 46 的 自 產物 由 美 和 超 屈 脫 原獨立不 美 周思想則使荊楚藝 戰 呵 或 中 的主 期 體精神經過楚文化熔鑄 以 屈 原 術 中 宋玉為代表作 有 種 廣袤無垠 化為 者的 的宇 楚 離 辭 宙 騷 , 意 Œ 識 是 瑰 麗 巫 文 有 奇 詭 11 的 熱 乘 列

的 術 形 韻 律 象 美 瓜 風 其 漢 从 大賦 歌 元 孤 則 曲 舞 側 四 在 的 言 其 = 情 以 龃 感 奇 Ŧī. 性 奇 數 愛 句 t 彩 娛 言 式 神 華 錯 中 麗 的 落 變 特 的 化 點 , 兼 章 , , IE. 得 驷 異 是 弘田 詩 繼 環 於 經 承 中 往 復 屈 原 節 騷 以 的 奏感 傳統 犧 牲 與 美 , 玉 充份 楚 帛 解 祭 使 發 神 韻 現 律 的 離 和 禮 美 騷 發 0 俗 展了奇 從 成 0 漢 為楚 此 樂 , 數 解 府 中 或 句 最 式音步 的 改 強 詩 音 詩 歌 長 經 九 音 短 歌》 樂 變 化 言 戲 軍 形 替 Ŧi. 曲 帶 都 地 來 有 描

濃的

韻

味

文化 的 藝 重 術 文化的 戰 靈 和 西 的 一發達 最 唐 那 荊 能 不拘 強音 痕跡 蓺 楚藝 創 術 T 造 藝 曲 寫 , 術 雷 如 實 想 來的 果 像 保 的 大 留 說 裝 總 此 戰 和 是 蓺 具 或 商 飾 術 代藝 延 那 荊 情 備 續 楚 味 麼豐富多彩 前 為 藝 術 I 代無法 楚人 原始宗教的 是 那 術 則 象 靈 的 是 徵 達 動 活力 型 奔 變 到 情 放 的 幻 的 和 [感又總 氛 的 的 , T. 靈 韋 藝 西 曲 性 水 [以及 直 周 線 情 是那 準 藝 旋 樂 人類 刀 術 律 和 觀 後代 溢 麼 是 , 開 古典 童 不 鮮 的 年 明 口 難 0 和 型型 思 熾 期 站 以 意氣 的 出 的 在 熱 議 現 熾 荊 地 風 戰 那 楚 熱 的 一發的 情 蓺 或 莊 至 蓺 美 荊 術 感 術 出 生命 至 和 楚 現 直 面 天真 灩 藝 於 情 前 狀 術 戰 0 態 氣 則 它比 或 只 感 們 是 有 息 荊 動 浪 在 中 不 禁 漫型的 古 能 藝 原 原 始 蓺 時 不 術 術留 整 神 吸 收 歎 使 話 那 如 荊 裡 有 更 中 只 果 楚 說 蓺 能 多 原 有 傳 獓 商 術 出 原 游 始 成 現 的 藝 於 的 術 戰 浪 化 發 地 漫 凝 或 達

歌 術 巫文 搖 我 大風 相 禁 化 輝 舞 澤 映 起 被 兮 吾 華 雲飛 昭 為若 夏 揚 禁 漢 後世 歌 初文 威 蓺 48 加 化 術 海 荊 內分歸 IF. 的 楚 是 蒼 浪 楚巫文 漫 故 主 鄉 化 義 蓺 的 安得猛 術 全 與 面 延 士兮守 詩 續 經 漌 页 賦 方 源 0 表 於 的 楚 47 劉 騷 現 邦 實 主 還 漌 對 畫 義 細 藝 11 多 術 腰 緊 源 雙 東 峰 於 的 楚 並 峙 楚 風 舞 情 龃 图 邦 有 致 獨 作 鍾 楚 莊 **今** 期 戚 大 的 夫 風

引

內

漢 漢 清 司 司 Ŧ 牛. 馬 馬 遷 遷 謙 史 史 記》 記》 莊 子 卷 五 集 八 五 解 高 留 祖 本 北 侯 紀 世 京 家 中 華 北 京 北 書 京 局 中 華 中 九 十書局 華 1 書 七 局 九 版 五 九 九 £ 年 九 見 版 年 版 所 引 所 篇 引 第三 見 消 第 遙 游 0 四 七 頁

⁴⁹ 詳 미 冬 筆 者 論 楚 或 藝 術 的 成 就 及 其 成 因 美 術 與 設 計 四 年 第 期

第五 節 僻遠地區的金屬文明

期 僻 遠 地 品 的 金屬 文明就不比 銅 的 中 研 究 原落後 視野多限 有的甚至比 於中 原 中 。 二 十 世 原 更為傑 來, 新的考古發現 不 斷 證 崩 早 在 相當於早

商

時

古蜀 國 金 屬

器群 屋遺址 堆文化遺 蜀共歷十二 灰陶器群等文物逾千件, 殘存墓葬等的 址 距今約四千七百四十至兩千八百七十五年,相當於中原新石器時代晚期到西周初期 星 1發掘 廣 漢三 堆出土器物上各可見鳥、魚造型或紋樣 星 可知這裡確係古蜀國都城。古蜀國從蜀王蠶叢到柏灌 其中青銅文物就逾六百件,令全世界考古界為之震驚 堆村首次發現古蜀國文化遺址 ,一九八六年兩次發掘 ,推斷 蜀人先後以魚鳧、杜宇(杜 魚鳧、杜 經 出土青銅雕像 過碳 宇、 加之以 + 鴻鳥 開 应 明 測 城 定 其 牆遺 昌 中 確 開 星 玉 明

覺震撼(圖二・三二) 幟 立人像尤其引人注目 金皮蒙裹的 面 ,似乎能招風千里; 與 三星堆出土的文物 有的寫實 銅 三角形組 人著 史書說 號坑 刻花 頭像 有的 出 合 短 有三具 0 裙 最大的青銅神面高七十二公分, 蠶叢縱 臉部線條根根 以晚期文物也就是早商到西周初期遺址出土的文物為最精彩,二十多件青銅神 青銅縱目神面有兩具。 抽象變形到極為優美純粹 的 寫實又高度概括 青銅 長腿如鳥,足呈鳥爪造型,鳥翅雖然殘缺, (圖二・三四 目 神 , 樹 青銅神面 分明 高達 三百 塊 極 ,金杖長達一 富裝飾感 正是古蜀王 面 九十六公分 大縱目神面眼睛 高度概括 。三星堆還出土青銅尊 寬一 使博物館仿製品頓見失實 百四十二公分。 蠶 應是神 叢形象的藝術化 充滿神祕意味 百三十四公分,線型峻拔 像一 話 對手電筒,凸出眼眶達十六公分;耳朵像兩 中 仍可見其造型飛揚 的扶桑樹形 青銅 較 造型與商代銅尊接近而紋飾 鳥腳 最高的青銅立人像達兩百六十二公分 小 的縱 象 人像 遺址還出土八棵青銅 目神 通高 青銅器上 偉岸神奇,給人極為強烈的 面 額上 優美之至!青銅大鳥頭 八十一・ 鑄 有卷雲狀: 有立 四公分 不同 面 神樹 的裝飾 十件 浮 想像 口 雕 神樹 旗 視 以 極 啚

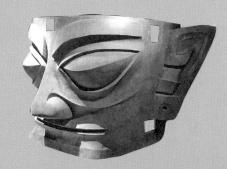

圖2.32 三星堆晚期遺址出土青銅神面,著者攝於三星堆博物館

圖2.34 三星晚期遺址出土戴金面罩的 青銅頭像,選自《中國美術全集》

圖2.33 三星堆晚期遺址出土青銅縱 目神面,著者攝於中國國家博物館

盪

大膽奇特

生活的

元氣充沛

論 主 鑄 動 造工 選 澤 藝 三星堆 藝術高 金屬文明面 度等 都 大大超 世以 前 過了大致同 埃及出土 時 過約四千五百 期的 埃及紅 銅 年 遺 前 存 的 紅銅 雕 像 星 堆 金 文明

無

覺享受 遠 神國 離中 想像的 原的 堆文化遺址是二十 如果 中 古蜀 原 說 銅 或 西周中原文化是關懷現世 文明 就 已經 的 成 出 世紀世界考古史上的 就 現了高 表現 為禮器 度成熟的 的文化 金屬文明 蜀 重大發現 國青銅 以務實為特點 並且 文明 它證 表現 的 成 明中 就 出 古蜀國 與 表現為神器 中 華文明的起源是多元的 原 則 文明 是 迥 個超 異的 它充份 越現實追求 精 神氣質 展 現 出 古蜀 早 帶給人至奇 在早 充滿浪漫幻 或 商 靈 到 西 至 的 厝 想的 美 飛 初 的 揚 期 視

外 器 明有接續三星 約紀元前)遺址各已建 灰陶 金沙文物的 器約 萬件, 千年 文明 成規模宏大的 體量總體 時代在公元前一千兩百年 三星 開 啟 小於三星 一堆文明突然消失 戰 博物館 國文明的意義 堆文物 對外開 。 一 十 放 用 0 秦滅 左右 純金片鏤空製出 蜀 世紀 以後 它證明三 成都 古蜀國文明逐步為中原文明同 的 星 金沙 太陽神鳥紋圓 堆文明南移到了 發現大型文化遺 飾 成都 被 確 金沙 定 址 為 出土金 化 中 或 除 廣漢二 文化 灰陶 器 遺 星 產 王 堆 體 遺 址 王 金 頗 沙 成

滇 或

土大批青銅 化 新莽時 雲南李家山 Ŧi 器及殘件 世 中 原出 石 葉至 兵攻打句町 寨山先後出土古滇國青銅器達 Ш 世 湖底發現面 紀 初 雲南地 僰人」 積二 區從此 在 兀 歸漢王朝 雲南 公里的: 萬九千六百餘件50。二〇〇八年, 滇池為中 城 池 遺 址 的 地 西 品 漢 時 建立了 廣 古 南 滇 句 或 町 國毋 雲南金蓮 創 造出 波 攻 打 Ш 燦 滇 六百多座古墓又出 或 輝 滇 的 或 青 就 銅 文 衰

刺 向天空 貝器 銅器往往鑄 昌 蓋上 鑄 三五 滿參加祭祀的 為立 體 僰人 動 物 人群 銅扣 造型 飾或鑄為老虎追 巫 如青銅虎形祭案 師 在干欄 式房屋裡鼓 趕 麋鹿 鑄 大虎· 政樂弄陣 麋鹿張皇 1 虎呈横 , 五 牛 奔跑 豎 穿 (圖二・三六) 銅貯貝器蓋上 插 既 實 用 鑄 牛五 也 或 是 鑄 頭 紹 為老虎爬 佳 4 的 陳 戟 般 祭祀 狗 地

50 普默 的 系 的 的 是絕對不會出現、 文 漢 四霸文化 羽 造型, 物 滇國 考古資料證 桂系 屯漢墓桂 墓出土的翔鷺紋銅鼓 出 舞紋樣十分相 版 銅鼓影響至於嶺南,產生了桂系、 游牧部落的金 再現了僰人崇武少文的狩獵生活, 社 粤系銅鼓虛: 編 系銅 甘肅齊家文化 新 明 中國考古五 也是絕對不容許出現的 鼓 約四 似 F 其 鐫 0 千年 屬文明 對比世界各地由皮膜振動 刻的 一十年》 面 其刻紋全面反映 前 羽人 嵌 新疆 以銅皮 舞紋樣 部 , 粤系銅鼓 成為形象化了的滇國歷史 滇國

圖2.35 古滇國五牛銅貯貝器,著者攝於 中國國家博物館

頗

狗 狗

在 身

0

如 熊 熊 撕 鑽 撕

此 場

殺 作 軀

面

推

老

虎 背

在 咬

面

, 狗 ,

脊

咬

另

售

與晉寧 出西南 而 石 人民的生產生活; 三發聲 寨山 的 滇 系 膜 銅 鼓 鼓 Ê 鐫 滇 刻

由銅皮振 動 而發聲的青銅鼓自有其獨特的民族學 價 值

[青銅器上猛獸與人物強悍 如廣西貴港羅 器 生 氣 虎 能 泊 裡 在 廣 騰 死 老 灣 爪 肚 西 中 騰 搏 虎 嵌 皮

原 的

禮 慘

樂

青

銅

圖2.36 古滇國虎噬鹿銅扣飾,選自《中國美術全集》

内蒙古朱開溝文化等 份地區已經接受西亞傳 , 正是青銅文化 入的青銅 由 西 亞 文明, 向 東 北 進 入了 中 原 青銅 傳 播 的 時 代 中 轉 站 新 疆 綿 車 馬 延 具 至 甘 肅 兵

51 干 欄 式建築: 以 木、竹為簡單構架, 下層堆放雜物或畜養牲畜,上 北京:文物出版社 一九 九九年版 層住人 。原始社會就 已經出現 ,今天見存於西雙版納傣族自

治

州

等

地

主 從青銅文物的比對考察之中 以 莊 重 稱 的 禮器 為 重 點 一可見 以 動 物 中 變 原 亦青銅 形 紋 樣 器 為 以 容 要 裝 為

飾;

兀

南

西北

地區青銅器多鑄為立

雕

物

動

物

造型

裝飾紋樣退居其次。

各地

區不

同風格的

青銅器

共同

淮

輝煌

燦爛的青銅文化

北 游 牧部 落 居 地 重 充 飾 點 圖2.37 神木縣出土胡人金器,殷志強供圖

圍繞 是它基本上 得到 達禮 時 國三代與西方古希臘年 存 官 在 修身、 方主流 是 互相消長 審美性非 意識 治亂展開 形 雷 交織 角目 態的支持 代大致 並 的 藝 術 進 藝 術 的目的 和當 有 朗 精 時 指向 神性 0 往 禮樂型 往 如果說古 還 政 實 見用目的 會 治 壓 載 0 希 倒 道型 臘 第 藝 此 藝 藝 後 術 種 術 術 歷史類型的 在長 所 韋 中 繞認 謂 國古代 期 5 知 的 禮 歷史 樂 藝術走著 教育 蓺 音 進 術 程中 展 開 條 , 蓺 頗 載 有 相 術 為獨特的 道 的 當 蓺 目的 勢 術 力和 指 漫長歷史道路 影 這 向 響 人;三代 兩 種 並 藝 且 術 - 藝 歷史 由 這 術 類 便 即

52

李

13

峰

中

國

=

代

藝

術

的

意

義

,

《文藝研究》二〇〇一年第

四

期

的武

演性域的

主

弗三章 天人一統──秦漢藝術

誼 封 過秦論 疆建土的 元前二二一 司 時 修 長 封 城 建 的 年 制 雄 造宮殿 風 度 秦始皇建立起中 , 他以 實 行 築陵墓 車 振長策 日 軌 , 書 無度耗損 而馭字: 國歷史上第 同文 ,統 内 民 力 貨幣與 個 大 剛 執 剛 敲 度 統 建 扑 量 起 王 而鞭 衡 的 朝 王 昌 朝旋 天下 以 都縣 即 . 為 制 農 取 民 昌 漢 起 T 賈 義 厝

的烈火吞沒

代竹木簡三 實而 秦朝厲政使社會氛 有氣魄 館 已經 一萬 正式 卻少 對外開 餘枚 見自· 童 由生 從自 放 墨書內容盡為官署文書,秦王朝歷史以文字的形式復活 動 由 的 [變為] 創造 精神 嚴 酷 社會思想從開放變為拘 二〇〇三年 兀 月 湘西里耶 謹 鎮古井裡發 大 此 秦代 掘 藝 里 出 術 秦 秦 寫

變成 流 情 以後漢代文化 格 昌 文化 秦末, 感 強化 冊 和 為 鑄造出 集權 天上 奇麗的想像 一史官文化 楚軍縱橫天下 漢代 了漢 人間 藝術 主體特徵的 鑄造出 代藝術的 靈龜龍 也從黃老思 0 而以 個崇尚 理 史官文化 沉雄 楚文化直入中 蛇 高度概括 性 奔放 策馬 西王 想 務 實為特徵 馳騁的英雄時代 母 讖 指農耕 以區 漢 東王公, 緯之學 原 武帝又罷 別於 社會以 漢初文化正 、方士之說瀰漫 從此 以神靈為本位的 任想像 黜 倫理 史官文化 # 家 的 翅膀 是楚文化的 為本位的現世文化 鑄造出 , 獨 尊 翱 儒 漢 成為中原 楚巫文化 翔 到尊 人開 術 0 接 漢 君 闊的 漢文: 武 續 延續 帝 0 它不再 化 以 打 心 統 時 是史家 從楚 胸 鐵 開 間 和 腕 漢 忠孝 最 有 巫 豪 初 熾 對 튽 文 爽 大 蓺 的 的 術

圖3.2 秦陶量,著者攝於赤峰博物館

圖3.1 秦鐵權,著者攝於赤峰博物館

潤 義 赤兔金烏同臺演出,天上地下、古往今來,展現出一片鳶飛人走、龍騰 綱常說教演繹 ,神話與歷史交匯,奇思異想與禮教規範錯雜,浪漫主義與現實主義交融 虎躍 無所不包的 廣袤世 人、 鬼 神與奇禽異

第 節 秦漢 神秘主義思潮

流行,看似迷信的背後 秦漢人完成了對商周 《淮南子》 、《春秋繁露》 哲學思想的整合 恰恰體現出秦漢 等哲學著作之中 人對宇宙本體 陰陽五行思想、天人感應理論乃至神仙方術 對天、 地、人一 統關係的 **]積極!** 探討 讖緯迷信……神祕主 。秦漢人的宇 宙 觀 義思潮 集中

分, 身, 陽 的 乍樂, 衍用五行相勝來解釋朝代更替 儒董仲舒著 淮南子》 天地之行」(〈卷十七·天地之行〉)讚美人間等級制度? 緯之學瀰漫開 〈卷九・五行對〉), , 一切區分等級,「土,土者,五行最貴者也,其義不可以加矣。五聲莫貴於宮,五味莫美於甘,五色莫盛貴 身猶天也 副 判為四 國的五行論最早見於 副陰陽也;心有計慮,副度數也;行有倫理,副天地也。」(〈卷十三‧人副天數〉) 月數也; 時 一,數與之相參,故命與之相連也。天以終歲之數,成人之身,故小節三百六十六, 以五行論為基礎 春秋繁露 內有五藏 列為五行……逆之則亂 來的理 論 先導 , , 將五行說成是「天次之序也」 副五行數也;外有四肢,副四時數也;乍視乍瞑,副晝夜也;乍剛乍柔, 《尚書 進 ,由此,秦人推己為水德而尚黑,漢人推己為土德而尚黃 從此 步將天人感應、陰陽五行推演成為宇宙本體理論。 以黃老學說為主幹,兼儒 ·洪範》:「一日水,二日火,三日木,四日金, 陰陽五行的各種內容 ,順之則治」(〈卷十三·五行相生〉), ,「孝子忠臣之行也」(〈卷十一· 、墨,合名、法,建立起了包容天人古今的哲學體系1 如四四 。董仲舒將儒學神化 靈 四季、 五方 五日 「天地之氣,合而為 為君權神授製造輿論 一天地之符 五色等都進入了漢代藝術 土。 。劉邦之孫劉安招募賓客寫 五行之義〉 董仲舒還將與五 戦國· 副日 ,陰陽之副 末年 副冬夏也;乍哀 數也;大節十二 一,分為陰 陰陽 成 ,常設於 為東 行對 藉 家鄒 延 讚 漢 漢 美

至於中國古代乃至近現代

引篇名各注於正文括

內

善的 東漢 以 儒學為核心的 自從孔子闡發 表徵 許 慎說玉有五 理 想人格的化身。 比 一比德於玉」"的思想以後,戰國,荀子說玉有七德,管子說玉有九德;西漢,劉向說玉有六美; 德。 德」說成為廣泛認同的社會觀念,貫穿於一 漢儒在玉的自然品質與人的倫理 兩漢以來,歷代統治者都用律己修身的 道德之間找到了 部中華藝術史之中 儒家學說規範人的行為 近似性 , 玉 0 「比德 成為儒家修身說 、維護社會安定 與西方傳 教的 入的 Ĭ 具 從此 移情 美和

說相比

移情」

落腳在「

移

,

比德」落腳在「比」;「

移情」重視主觀情感

,「比德

重視象徵意義;「

移

儒

生

重視美

,「比德」重視善

種 學盛行 附著於 虎觀討 漢武帝崇儒 此外還有以 論五經同異, 《禮》 僅後世還殘存的 術 而行 的三種 方士, 以 ,附著於《樂》 《白虎通義》 緯 加之陰陽五行論 《洛書》 書中, 附著於 的三種,附著於 作為 《尚書》 國憲 天人感應論盛行 的 5 頒行天下, 詩》 九種 的三種 , , 附著於 更將讖緯和經學混在 方士遂以 , 附著於 (春秋) 讖語詭為 《論語》 的十五 緯書 的五種 起 種 , , 附著於 導致 . 東 附著於 漢章 周 帝召 易》 《孝經 讖緯 的 集

七種

河

昌

為名的二十三

種

儒學走向了宗教化

和神學化

,

神靈

鬼

怪

辟

邪

厭

勝

思

的

充斥於東漢各種

藝術形

式

所刻吉祥圖畫 等吉祥 讖中有許多徵兆祥瑞 頌 語 〈五瑞圖 , 或用青龍 〉;漢代銅鏡和瓦當上, 古人稱 白虎 、朱雀、 為 符瑞 玄武 0 ` 常可見「長樂未央」、「 麒麟 甘肅成縣天井山麓魚竅峽摩崖上,有漢靈帝建 ` 雙鹿等祥瑞動物作為紋樣; 壽如金石 ` 漢代漆器 明 如日月」 銅器和 寧四 年 刺 繡 長命 的 宜子 年

2 董仲舒 《春秋繁露》,《文淵閣 四 庫全書》第一八一 册 , 所引卷數 、條 名見於正文括 號內

安等《淮南子》,上海:上海古籍出版社一九八○年版,《中國美學史資料選編》上冊第九三—一○二頁選編有其中美學史資

一之寡故

第

四四

〇九頁

行

生出

田旁義

^{「:『}敢問君子貴玉而賤珉者何也?為玉之寡而珉之多數?』孔子曰『:非為珉之多故賤之也,玉

樂也; 者君子比德於玉焉。溫潤而澤,仁也;鎮密以栗,知也;廉而不劌,義也;垂之如隊 云: 言念君子,温其如玉,故君子貴之也』。」 瑕不揜瑜,瑜不揜瑕,忠也;乎尹傍達,信也;氣如白虹,天也;精神見於山川,地 鄭州 :中州古籍出版社一九九一年版 (墜),禮也;叩之,其聲清越以長 ,第六四 也;圭璋特 四 頁 達,德也;天下莫不貴者

⁴ 預決吉凶的隱 語或兆頭,有「讖 語」「圖讖」等;緯, 指對儒家經書牽強附會

⁵ 兆 光 ~中 國思想史》 第一卷,上海:復旦大學出版社 九 九九八 年版

負

人載了

政治

的

道

德的

倫

理

的

意

被寫 紋 進 長約三寸 漢 正 史 壁 畫 各 種 帛 畫中 寸見方的 人為製造 夫上 出 1 的 玉 間 神 珊 灣 刀口 壁各 地下 如 麒 到咒! 麟 的 昌 語 鳳 式 凰 , 莫不 稱 神 表現 鳥 剛 卯 黃 出 龍 漢 • 代 嚴卯 人對長 靈 龜 生 白 象 作 老的 為 辟 É 企求 狐 邪 厭 白 勝 和 鹿 的 對 專 神 仙 É 用 [虎等神 佩 境 界的 飾 0 異 符 動 瑞 漢 各各 甚 至

術 盼吉祥的 華 民族喜好吉祥 事豐奇 神話等多方 緯從政 卻化 偉 願 望 治 為各 辭富膏腴 目 口彩 面 成為吉祥 的 知識 種吉祥圖 出 的 發 思維 0 從此 文化的 使漢 根系未 式 提出 代人思維為迷 深深地扎根於中華各 對讖 漢民族思維富 較 變 早 , 緯 形 影響至於各少 態 「芟夷言譎詭 所以 信束 於想像 縛 儘管 數 類民俗活動 和幻想 民 糅其 但 歷代都有有識之士反對 族 是 地 離蔚 它在 品 漢民族思想得以 乃至 和 附 工藝造物活 , 東 會經書之時 酌乎緯 動之中 用 民 形象化的方式表 7 族 廣涉天文、 0 思 讖 0 維之中 緯中 直到科學 的 的 地 虚 昌 述 理 高度發達 妄迷 南梁 歷史 信 迎合了 的 認 博 今天 讖 百 為 物 緯 中 讖 方 期 中 的

撐 方向 讖 的 IE 中 董 以 好 門 華 仲 昌 以 看 案 , 城 漢 所以 風 南 鎮 L 顏 春秋繁 色等 水的 觀 門 理 陰陽 村 最 候氣 宮殿朝 很 前 莊 • 基 一六王 代出 家的 露 大街 本 早 的 住 數 就 的 現 原 東房 觀 宅 目的 反映 盤 稱 始科學 的 班 點 朱雀 屋都用 墳 古 在 到 栻 墓 作 建築中 天盤 於按照 ·披上了 盤 選 É 1 大街 青龍 址 虎 的 正 通 預言 和 五. 來 中設北斗七星, Ŀ 讖 瓦當 規 形 義 行 0 0 層 緯 劃 這些 李允 的 家的 員 為框 等的 大 的 形 朝西 整套 而 氣運 東 鉌 偽科學: 稱 架 思 建 說 西在建築設 天盤 築上 房屋 理 想 , 將 論 之說來 內圈篆文標十二 外 用白 的 建築方位 以 陰陽 衣 形 如右青龍 層方形 虎瓦當 制定建 計 Ŧi. 風水 才 位 中 行之說 運 彩色 色彩 術 稱 為木 築的 用 地 朝 興 中 個 起 盤 和 夫 南房屋用朱雀 形 不 的 月 左白 數字 昌 0 象徵 迫 制 地 案都 它以老子 是 外 與 虎 大 在 主 圈篆文標二十八宿 人為 兩 為金 要 Ŧ. 為在 藝 義 盤用 與之相 荇 術 瓦當 核 秦漢 上希 例 萬物負 心 百 K 几 如 朱雀 軸穿 配 獸等聯繫起 時 望 Ŧi. 朝 合 以 候 取 行 陰陽 陰 疊 為火 北房屋 的 得 的 U 而 意 抱陽 人十分 與自然結合 求使 暗 Ŧi. 上玄武 闸 來 行 地 義 玄武 盤 及 用 為根 天圓 者 相 兀 進 內 信 靈 瓦當 為 而 韋 藉 篆文標 地 的 水 發 理 基 此 几 展 方 氣 而 宇 宮 中 交 成 央 支 城

癸 宙 宙 意 觀 甲乙 鬼與天文 撇 現 出 開 丙 中 T 風 節令於 華先民 水 術中 庚辛八干 的 的 早 器 讖 慧 和 緯 和 它們以 夫 迷 信 慧 地 不 論 歸 0 ` 中 人 類 它是中 華 昌 風 鬼 形 水 表 M 論 現 維 華 中 民 天 的 族 地 中 智 早 間 韋 慧 孰 |篆文標 大 的 象 , 為愈來愈多的 環 體 境 科 現 地支 學 出 和 中 環 華 世 外 境 民 界人士 設 族 童 整 篆文標二十 計 體 理 從 觀 論 科 昭 學 的 表 層 現 思 八宿 面 出 維 本民 方式 0 識 六壬 和 族天人合 無所 盤 不 天 句 的 地 的 字 字

動 指 才 有 漢 成 的 時 人代藝 導著 序 万 T 空 成 動 框 , 地 ` 為中 秦 術 個 是 架 的 組 義 人完 有 漌 有 兀 字 織 華古 藝 著 秩 禮 構 在 術 大 昌 序 兀 成了天 了以 曲 方 式 智 ` 蓺 滿 羅 並 陰 術 輯 学 既 之中 兀 信 陽 整 時 地 永 實 為漢 , 恆 個 的 Ŧi. 層 音 次又可 的 中 代藝 人大 行 風 几 時 樂 為 華 範 象 空合 中 古代藝 至 框 , 術 的 高 有著 統 架 容納 伸 宮 無 是五 縮 , 的 E 術 恢 哲學 句 萬 ` 天人互 商 弘 的 和 有的 加 括 (五行 追 博 減 恵 蓺 Ŧi. 角 求 大的 想 色 術 特 , 感 互. 理 體 點 • 徵 , 0 通 五. 氣 論 提 系 宇 音 是八 產 派 供 ` 0 宙 羽 4 生 在 I 是 和 天真 動 Ŧi. 這 折 季 聲 奠 的 1 學 節 基 爛 整體 掛 框 基 道 中 架 性 漫 Ŧī. 礎 的 味 的 的 , 內 , 太極 春 是六十四 影 情 又 0 ` 空間 五氣 響 懷 為 夏 、太一) 和 漢 其 0 行的 從 方位 廣 大氣 季 此 居 Ŧi. 六 夏 官 無 這 的 , 磅 , ` 表 垠 + 種 東 礴 ` 是二 秋 的宇 現 氣 兀 Ŧī. 奠 臟 天 掛 南 定了 久 宙 陰 陰 等 地 陽 意 , 中 五 内 陽 識 互. 帝 是 在的 相 Ŧi. 0 萬 西 亦 秦漢 物 兩 Ŧi. 行 對 羅 即 儀 應 北 星 輯 0 宇 神 在 , 構 整 宙 祕 掛 天 倫 内 架 是三 的 地 的 主 理 字 義 萬 萬 道 靡 物 大的 命 物 德 宙 被 潮 使 中 *5*. 構

代 華 具 曲 果以 備 蓺 術 T 科學 以 理 性 極 標 其 和 進 感 衡 刻 性 量 的 雙 影 重 陰 響 1/2 陽 性 0 Ŧi. 它 使 使 行 漢 中 天 華 代 人感 X 古 典 具 應 備 蓺 術 比 不 將 必 整 德 像 個 讖 宇 西 方古 宙 緯 看 風 典 作 水 大生 蓺 術 那 命 都 體 樣 是 的 指 整 唯 向 體 心 的 思 眼 前 維 甚 具 模 式 至 體 是 的 荒 體 秦 謬 漢 或 的 景 蓺 術 然 框 艿 而 而 全 整 是 使 歸 個 漢 類 中

頁

^{8 7} 6 周 振 甫 沈 約 文 is 宋 雕 書 龍 符 註 瑞 釋 志》 北 記 京 太 : 昊 社人 至 民 本 九文 朝 學 各 出種 瑞 版社 應 之 九 事 八 符 年 瑞 版 動 植 所 等 引 見 北 京 頁 書 局 九 七 九

李 允 華 夏 意 匠 香 港 角 鏡 出 版 八 年 版 第 四 頁

⁹ 彭 象 主 編 中 或 藝 術 北 京 高 等 教 育 出 版 社 九 九 七 年 版 第 九

就在自己朝夕摩挲、

耳濡目染的宇宙大生息之中

化 指 向廣袤的宇宙 ,指向宇宙大生息的生命律 動 使中華民族不必到生活之外的宗教世界去尋求形而 E 精神

第二節 建築及其相關的造型藝術

在造型藝術之中, 繪畫等等,成為秦漢藝術的主要遺存 建築最能夠以其宏大的體量 和超常的規模震懾人心。 秦漢人視死如視生,陵墓及其附生的 雕

規模宏大的皇家建築

皇陵等建築,正是秦代大一統政治的表徵

塑

秦朝役人「佔總人口百分之十五」10。 也就是說,傾秦之內,幾乎戶戶有人被充為朝廷服役。長城、 阿房宮 始

天下、 Ш 的旋律之美 需要很 紋空心磚, 南北五十丈,上可以坐萬人,下可以建五丈旗 為闕 史載「始皇……乃營作朝宮渭南上林苑中。先作前殿阿房 表南山之巔以為闕……故天下謂之阿房宮」11。 包舉宇內 高的燒造技術; 其被山 殘長達三十一公分(圖三・三) 帶河、金城千里、四塞以為國的設計思想,正是秦王朝 、囊括四 磚上鳳紋呈渦線形旋轉, 一海、併吞八荒雄心的寫照。咸陽秦一號宮殿出土鳳 0 如此之大的空心磚不翹不裂 。周 充份展示出了中華造型 馳為閣道 可見阿房宮背山 自殿下 東西五百步 臨原 直 抵南 藝 席 , 捲 以 術

現了漢人充份利用自然形勢又體象天地的建築意匠 漢高祖建國 甫 定 旋即 開始了大規模的 營 造 長安城南 。有學者考證 北折作 1 漢長安 形

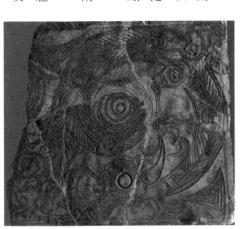

《中國美術全集》 圖3.3 咸陽出土鳳紋空心磚,採自

王

毅

遠

上

漢都 令後世 王 何 城 內宮 的 日 和張衡 城 : 城 壁帶往往為黃金釭 有以 苑 和宮苑建設的 市 天下匈 的 佈 加 局 面 東京 也 0 積 是明 匈 蕭 賦 何 勞苦 宏大規模 13 有一 0 紫禁城 漢代描寫都 數歲 ,含藍四 句 西京賦〉 話 0 概 , 面 西京宮殿的華美還為晉人記錄 成敗未可 括出 積]璧明珠 的二十 城的 等。 選代宮は 它們用 賦 知, 餘 翠羽飾之……中設木畫屏 如: 城 倍 是何治宮室過度也 營造的 西 極其典麗 12 口漢傅毅 0 未央宮 指 導 〈洛都科 的 思 文辭 建於龍 想 , , 賦 ! , 昭 鋪 蕭 首 風 何日: 原北 陽殿中庭彤朱而殿上 陳 , 何治· 東漢 都城 文如蜘蛛絲縷」 麓的 未 改都洛陽以後 央宮…… 夯土 宮殿及其裝飾: 非 高 令壯 Ė 14 丹 有 麗亡 劉 , 形 漆 的 班 邦 古 成 華 0 見其 居 無 砌 美 皆 東 高 都 曲 以 銅 壯 沓 折 賦 顯 K 麗 黄 反 重 的 金 映 甚 威 氣 出 且亡 西 和 T 枞 立

二城 代人將宮城 四十六・五公尺, 射之。 秦始皇十三歲即位便開始造陵 以水銀為百川 夯土為之, 建 於 渭 宣帝之杜 陵 河 江河大海 以 内 南 穿三泉 , 陵遺跡尚存 將堆土呈覆 機 , 相灌 下銅而致槨 , 耗時 輸 斗 形 近四十年,用工七十 ,上具天文,下具地 的皇陵建 宮觀 於渭 百官 河以 理 奇 萬 北 人。 器 0 15 其中 0 陵寢南依臨 珍 西安出土始皇陵瓦當 怪 徙藏 高祖之長 滿之。 潼 陵 驪山 令匠: 高三十 主 作 峰 餘 直徑達○ 機 , 北 弩 公尺, 矢 對 清 水平 武帝之茂 有所穿近 ·五公尺 原 者 陵 内 外 漢 輒

無 秦漢 以 都 重 威 城 宮殿與 IE 是秦漢 皇陵 皇家建築思想的 的 巨 一大體量 戸 華 一、裝 高度概括 美 飾 , 不 重 僅 禮 是 制 物 的中 質空間 華 建 的 築指 營 造 導思想 更 是 延 或 續 家 至於現 氣 度 的 表 現 0 非 令 壯

11 10 范 漢 文 瀾 司 馬 中 林與中國文化》 遷 國 《史 诵 史》 之記》 卷 北 六 京: 秦始 人民 海: 皇 出版 上 本紀 海 社 人民出版 九七 上 海: 八年版 社 上 九 海 九〇年 書店出 所引見 版 版 第二 社 第五 編 九 九 頁 七 年 版 四 七 九 頁

漢 班 固 《漢 書》卷 一下 〈高 帝紀 下, 北京: 中華 十書局 九六二 年 版 第六 四 頁

漢 漢 司 劉 馬 歆 遷 撰 《史 〔晉〕 心記》 卷 葛洪集 六 秦始皇 《西 京雜記 本紀 , 上海 上 海 : 上 上 一海古 海 書 籍 店 出 出 版 版 社 社 九九 九 九 七 年 年 版 版 第 第 F 四 頁 頁 昭 陽 殿

條

15 14 13 12

秦王 一陵俑 與 霍 石

雕

兵 算 1 臂 種 俑 昌 方公尺 方法是分模塑造後粘 , 坑内 組 再敷彩 用 成 模具 號俑埋 曲 入窯 戸形 步兵俑 今人以七分之一 捺塑為中 藏兵馬俑達六千 焼造 軍 年 和 陣 號俑坑內 車 ; = 空的 接, 秦王陵兵馬俑已被列 兵俑結合成為 臨 號 雛 的 潼 如兵俑腿塑作承 俑 形 面積建 秦 弩兵方陣 坑 餘件 Ŧ 内 用 陵 細 受旁挖掘. 成兵馬 方陣 有指 戰 泥貼 車 戰 揮 塑 入世界文化遺 重的 俑博 俑 出 重 車 耳 白 輛 方陣 坑 巨大的陪 朵 餘 實 面 輛 積 體 武 館 鬍 騎 達 士 兵器 兵 葬 頭 俑 按 鬚 產名 方陣 等 萬二 其 俑 刻 軀 逾 密 坑 0 錄 干 等多 萬 畫 幹 其 度 0 雕 件 推 髮 餘

原型 肅威 昌 猛 有的憨丽 陵兵俑 有的手 藝性多於審美性 Ŧ. 厚 , 執銅 比 藝術手法寫實多於想像 真 有 的 劍 略 顯 高 出 有的驅幹鈴 藐視 馬 凛 俑 然佇 則 造型洗 切 有官印 立 的 神情 表情平 練 寫形多於傳神 馬頭塊 卻 他們都以 靜 大體 力量 不外 面 秦 高 度簡 幾 内 理智多於 大漢為 種 藏 姿態 括 嚴

方

墓形仿祁連

Ĭ

紀念性石雕隨意散佈於山

坡。

它沒有帝王陵墓神道石刻嚴格對稱帶來

的

威 茂陵

嚴

肅 東

穆

而

是

充

份 的

馳 地

武時

霍

去病

八歲領兵出征塞外

加

歲

り上

武帝將

他

的

墓修築

在自己陵

墓

北

約

公里

場

形 俑

象地 馬

再現了

秦王

六合

雄

哉 於共

氣 中

勢

秦王 出

陵

兵

馬 組合

俑 表現 而 成

出秦代工 兵強馬壯

|高超 威

的

寫實 闊

能

力

其 超

凌 随

武壯

統

嚴

整

的

軍

兵

俑

都於靜態中

出

陽

剛之美

性

顯

示

個

性

時

代個性

不是通過

體 掃 顯

而

是

通過群 虎視何

體展現

的 的

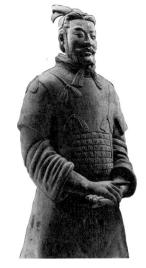

圖3.5 臨潼兵馬俑博物館藏秦皇陵 將軍俑, 選自《中國美術全集》

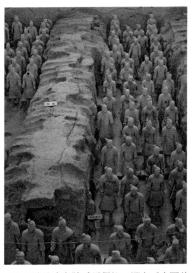

圖3.4 臨潼秦皇陵兵馬俑坑,選自《中國美 術全集》

於 劈山 公尺, 帝開 移 的是西漢 力度 豪放 是那 這 顯 昌二 樣的 111 入茂陵 , 麼地 為 石 節 感 腹 崖 兩條墓 奏 感 藝 墓 鐵 門爍 博物 黄河 隨意. 地 漢墓形 術手 覺 長 Ŀ 鑽 I 一升時 兩 到 館 無章 法 道 般 跳 平行延: 為墓 增 的 坡頂 期 的 林 八五公尺的 , 蕩 在 制 推 不復有原 奔放 有 正符合 野 霍 與 廣 往 充滿 去病 0 石 獸 線條是那 , 書 如 巨石 進 伸 雕 無前 寓於磐石 般的氣息 江 步 墓 像 墓 了初生牛 蘇 , 為橡 距 累 磚 墓的生態 匈奴不 斜坡 石刻之中 徐州為漢宗室王 兩 無堅不 麼地 離始終為十公尺 石 漢 墓祠等禮制建築及其前 般 角 0 特 其 的 漢代工匠發現並且 滅 稚 犢不畏虎 道 別是東漢出 環 E 摧 堅 拙 直 境 覆土 的 古 方鈍 何以家為」 員 T 之中 時代精神 雕 達 其 0 的 , 墓 石 廣州 衝 , 塊 浮 衝刺力量 PE 崖 現了大量 擊力量 高 使石 雕 面 墓 的 越 0 是 墓中 集中 <u>-</u> 十 秀區 長誤差不到萬分之 武將性 1雕留 那 保 線刻是 導 世 麼地堅 留 有 品 序列 隨之減 石 世紀 象崗 令人感覺 住 前 材墓 域 格 那 強化了岩 T 室 石 , 原 硬 麼 龜山 墓 弱 突出 南 霍 石 地 這 耳 越16 表 如 去 野性的 樣 到 室 石崖 漢 病 的 石 雄 由 , 文王 墓 石 形象或 強 組合 陵 蓺 的 後室 於 墓 0 獸 墓 體 術 衝 墓 Ш 與 ` 兀 拙 塊 擊 石 共 是已 石室 腹之中深鑿墓 石

碑

墓

石

板墓

`

石

拱券墓等

東

漢

明

樂

彭

有畫 最

像 __-

崖

石

室 Ŧi.

道 各

長

達

百

Ŧi.

六

知領

南

地 Ш

石 石

墓 墓 +

深

鑿

t 室

原

址 品

E

建 大的

成

南

越 室

博

物

館

大

部

份

地

品

共

歷

五

主

為

漢

亢 遺 騁 想 奮 ; 未 用 像 E , 的 石 石 刻 成 造 命 型 情 臥 4 狀 略 雙 施 用 眼 雕 幾根線紋便刻 員 鏤 睜 0 , 如 和用 鼻 翼 大 石的 出 張 臥 銳 虎匍 内 角刻成野 力 富 凝 時 聚 皮 豬 , 膚 傳 , 鬆 神 野 弛 地 刻 攻 全 畫 擊 身 出 的 放 4: 習 鬆 耕 性 的 作 顯 體 力 隱 造 狀 露 感 重 乍

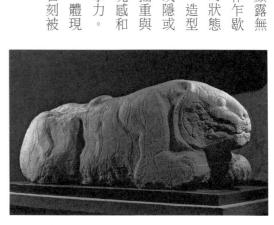

圖3.6 西安霍去病墓石雕臥虎,採自《中國美術全集》

16 武 南 帝 越 所 或 滅 公 元 前 二〇三年至 前 年存 在 於 嶺 南 地 品 的 航 海 11. 或 全 盛 時 疆 域 包 括 今天廣東 廣 西

古發 等 期 公尺 室等 室上 觀 4 北 石 石 書 層 崖 室 栱 洞 有著 是穀倉 高低 像 的 墓 E 現 凉 與 漢 拱 石 墓 是 鋪 0 畫 券墓 徐州 錯 劈 宇 石 層 宗 墓 以 像 落 游 石 板 展 九八 石 墓 眾多漢宗 臥 石 如 全墓使用 砌 板 碎片 室 築 開 密 柱 如 , 八六年 縣 内 的 另設文物 K Ш 由 放 陳 一六室大 打 鑿 有 東 雙 石 深 0 列 被列 漢代 虎亭漢 室王 廳堂 柱 面 廁 室 鑿 無法比 們 墓 積 於 南 結 為 墓 陳 達 1/1 歌 理 石 北 解 中 中 列 墓 寢 寨 相 舞 材 E 六 腹 擬 鑿 館 墓 室 村 雜 廳 中 的 人字 多 地 是 占 31. 東 構 的 價 廚 最 徐 化 栱 漢 最 1 值 考 個 州 房 晩 妝

石墓墓室等向遊 人開 放 世 南 漢 像 石 墓 墓 室 徐 州 白 集漢 畫 像 石 墓墓室 藇 北 郊茅 村 漢

相

六公尺

作 闕

Ŧi.

育式

木結構

1 闕 渠 石

石

起 君

子

耙

馬 距

出

歷

史故.

事

及珍

禽

異 仿

獸

神

傳說等

陰

刻隸書

銘

前

存 闕

石 由

辟

邪 層 稚 存

石

天祿

雙 東

闕 闕

間 僅

存 存

高 1 闕

君 闕

碑

成 血

為

石

有

累

如

111

雅

安高

陽平 石

陽

府

君

闕

縣 由

煥

闕 層

府

闕

新都

王 現

子 E

闕 石

東嘉祥

武氏祠

闕

代葬

制

地

面

遺存有:

墓

祠

享堂

棺

石

闕 與 E.

石

獸

石

確

等

0

石

累

好者二

處 等

多

東

墓

17 較完!

畫

唯 車

神

石

獸

石

碑 以

石

闕與墓室

工俱存的方

東

漢

建築遺

馮

煥 闕

東闕

由

層大石疊成高

四

三八公尺的

仿

木

結

構 中 雕 雙 漢

建

圖3.7 密縣打虎亭漢代石拱券墓,選自五朝聞、鄧福星主編《中國美術史》

則

室

19

或 曰

科 題 題

18 17

腸

故

氣 其造型莫不昂首挺胸 址 築 亦已 碑 分別收藏 足令見慣高樓大廈 建 塊 成 博 祠堂石 於河南博物院 物 館 構件四十 河 南許 的 雄視闊步 現代 昌 餘石 、南陽漢畫館與洛陽關林博物館 南陽 震懾 , , 原址 長尾 0 洛 已 嘉祥武 如錐 陽各存東漢 建成博物館 氏祠現 氣魄深 墓 存石 沉 前石 肥 雄大、 쨇 城孝堂山 一天禄與 昌 石 矯健 石 石 各 而 墓 辟 有 邪 祠 對

原

生

主出 兄 市區 的三棺三 堆 西 樣 式 18 漢 + 石材 江都 時 原 槨 顏 號墓土坑內 樣修復並 墓流行的同 Ξ 用 面 最大的 劉 如生 楠木整 非 墓 0 向 , 材堆鬥 揚州高郵天山挖掘出武帝子 出土套合的 遊人開放 塊 時 葬 制 槨 , 板 豎穴土坑木槨墓延續於整 亦為 為 重 。二〇〇九年開始 黄腸題 三棺三槨 噸半, 黃腸題 凌奏 湊 棺槨外厚 0 式, 槨 式。二〇 用整段木 如迷宮相套 , 積 盱 石灰層 個 廣 胎 陵王 漢代 料門合為 大雲 五年 與木炭 劉胥墓 0 , E 如長沙 南 昌 挖 移 黃 發 掘 地 層 腸 馬 武 揚 巨 掘 , 題 州 墓 \pm 帝 西

漢第 짜 漢中 代海昏侯墓 左耳室放竈 小 官吏 墓 葬 墓室與墓園形制完整 釜等炊具 多 為 磚 砌 , 拱 右耳室放車馬具 **券頂** 墓 , 0 被評為已發現漢代侯墓之最 洛 陽 發現的 , 並置陶倉;前堂是鼎 西 [漢中 小 官吏墓 , , 葬 原址現已建成 盒 , 杯 般設耳 案等食具 室 博物 通 館 道

隨身 石 為居 闕 角 : 具 大門 這 诵 道 種 兩 19 佈 旁的 置 表現 標 分明是以 誌 H 性 漢人生死 石 構 建 墓室仿居室: 築 系宮 體化的 殿 祠 觀 入門 堂等禮 念 0 左側是庖廚 几 制 建 樂群 磚 砌拱券頂墓室多用 的 之所 右 側 是車 畫 馬房 像磚 兼 砌 作 倉 廩 後室則 前堂為飲 前 為鏡 宴之處 後堂 剪

後室 劍等

主

文化背景與

審

美個

性

論者多 像磚 它們 昌 以 簡 的 西 個 練 Ш 漢 性 東 質 期至 其 樸 Ш 實 西 東 古 漢 在統 拙 河 後 南 期 生 墓 河北 的 動 時 室 形容各地 代 享堂 風格之下 兀 111 的 畫 江 磚 像 蘇 石 磚 各地 石的 構 件 陝 畫像 共性 西各省多有發 其 磚 E 卻 石 雕 很 刻

失極 氏祠 宣 光為奪王位 石 遺 出 個 儒 存 從魚腹 老萊子 東為孔孟故里 上首 荊 家說教的 公子光即 歷史人物近百位 嘉祥發現畫像 軻刺秦王等歷史故事 石基本完整 的 中 , 娛親 抽出 假意請 剎 位 像贊文字 上首 那 吳王 就是吳王闔閭 畫 兩漢崇儒之風 凝固 蘭 石 直 僚嘗 供木 達數. 像 0 的 東 像 刺吳王 如西壁· 畫 鮮 十起 人等孝子故事 過一・ 0 西 部史書 面蓄滿箭在弦上 僚 席間 由 南三 最 畫像石表現的 上至下 如嘉祥城 0 九 吳王 盛 , 吳王 壁 宏大而豐 僚 該省三十 0 命 第四 僚剛剛 春秋末, 第三層 南約十五公里的 的 歸黃泉 面 層 緊張氣氛 石 浩繁 多 IE 俯 壁 刻曹子 刻曾母投杼 個縣 吳王 是吳王 身 就 一欲嗅 專諸當 雕 而深 療的 劫桓 發現 刻了 魚 東壁第 僚俯身 東 孝子 場 弟 石 漢 漢 被 弟 閔 代 專 上多有 中 子 四 砍 刺 故 期 畫 段 車 審 事 像 刺 武

說

通

武氏祠孝子

義士

聖

君

賢

相

畫

像

大致讀出

了漢代流行

並

流傳

至遠

儒

常名

道 的 將 殺

理

讀

成 身

其美名

又辱其不忠

再倒地

而死

。畫像石表現的

正是慶忌被刺

後將 的

要離按 家 綱

入水 要 離 中

情 德

節 倫

> 口 水

以 中

漢以 讀

前從神話傳說到三皇五帝再到春秋戰國的

歷史 便

0

因此

武氏祠畫像石有漢代史官文化的典型意義

刻

到

慶忌 慶

邊 豫讓

取

得

慶忌信.

任

0 事: 水

軍

要離突然從背後刺殺慶忌。

慶忌強忍疼

痛

抓

住

他 死

倒

插

刺

趙襄子等故

僚死後 船上

僚的兒子慶忌成了闔閭心

患。

刺客要離自請砍去右手

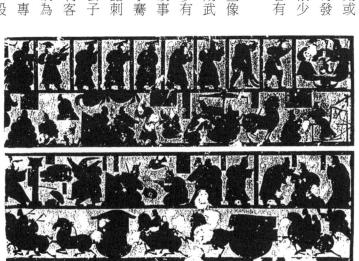

圖3.9 嘉祥武梁祠西壁東漢畫像石,採自朱錫錄編《武氏祠漢畫像石》

塊

迸

一發的

力

量

撼

人心

魄

曾屬

楚國

為東

漢

光

武帝劉

秀家鄉

畫

石

表

現

獷

率

真

0

裡 楚

沒

有

詩教之鄉

過多的 法為淺浮

倫

理 雕

約

東和 地上

道

德 粗

規

範

,

而 像

見

鑿

紋 像

昌

粗 出

郁

的

楚

風

韻

其

雕

刻手

故 面 每段又縱向 事 舖 如 武氏祠 果 車 大小參 說 騎出 分段 Ш 畫 東 行 像 肥 佈 石 東 城 則 局 孝堂 浩浩蕩蕩 壁亦 在 安 有 排 限 作 -五段佈 郭 的 場 景 壁 巨 鋪天蓋地 祠 面 東 局 填充形象 追求最大限度的 漢 , 早 由上至下, 期 書 於是產生了空靈藝術所不 像 如武梁祠 石 的 充實 依次刻 特 西 點 , 是陰 東王公、 表現 壁作五 線造 出 段 儒 歷史故事 型 佈 家 具備的 局 , 充實之 寫 實平 由 宏大壯 上至下 庖廚 為 和 美 , 較 龃 車 的 1) 依次刻西王 周 騎 審 密 美 觀 的 它不是以 Ti 排 母 滿 辟 和 虚代 三皇 磺 浩 向 蕩 分段 實 Ŧ 的 帝 書 , 而 佈 面 , 那 史

理 力 件 見安排 , 而 武氏祠畫 口 傾 而 見 倒 將 儒 龍 如 家 咬 泗水 像石長於 蓺 繩 術 索 的 撈 秩序 都 E 鼎 用 韋 鼎 打破時 畫 和 繞 即 規 像 這 將 石 範 個 沉 空的 中 水 用 心 對 散點透 中 稱 對 這 的 稱 視方法 弱 矩 構 鍵 形骨架分割 昌 顯 情 得 節 組 安排 莊 織 重 畫 複 於視 雜 明 面 場 覺 明 為 是 中 河 面 的 扣 ` 心 堤 全 八心弦的 景 船 構 岸 -驚 昌 , 於同 喧 哑 , 不 沸 的 場 獨 滿 堤 平 面 辟 面 表現 佈 被安排 指 揮 局 的 得 個 每 觀望 不 不 司 場 慌不忙 空間 的 景 的 岸 發 表 有條 生 F. 現 的 大 也 用 有 事 頗

住 武 蓄 強 退 烈 呈 班 一方塊 大氣 糾 的 祠 結 寬 倒 此 造 衣長 的 石 型型 角 專 内 最 造 塊 袍 , 藏 佳 緊 型型 張 遮 力 蓋 貼 力 量 荊 於 袖 白 0 T 軻 武氏祠 地 細 子 刀口 呈 節 被 處 推 刺 迸 擊 斷 發 有多塊 充 的 滿 形 倒 半 張 E 力的 首竟 截 愈 角 荊 發 0 造 刺穿了 顯 剪 秦 軻 型型 影 舞 刺 得 陽 秦王 寬博 渲 被 染 銅 抖 御 柱 出 抖 醫 書 氣 莊 0 氛 秦王 索 像 重 把 石 , 體 嚇 呈 抱 含

武

祠

畫

像

石

昌

像剔

地

平

起

,

忽

略

體

積

忽

略

Ŧī.

官

雕

刻大面

塊

盡

量

取

方取

直

輪

廓

高

度

概

括

剪

效

圖3.10 南陽溧河出土東漢羽人戲龍畫像石,採自南陽 漢畫館《南陽漢畫像石》

者 F 熾 說 石 飾 石 等 的 桃 埶 而 的 無法 祥畫 從 書 爭 的 # 取 形 奪 情 見 像 儒 儒 史故 感 地 家的 昌 石 象 美 畫 陳 面 石 以 無 南 殺 事 E 感 禮 並 嘉 寬 周 千 陽 氣 的 龍 倫 祥 博 規 書 無 年 騰 意 常 漢 Ti 無 桃 凝 故 範 像 騰 於於 鳳 秩 排 事 框 殺 書 重 石 赤 漢 帝 見長 沂 三士 序 中 像 無 膊 4 王 家女兒 和 南 南 南 的 石 飾 禮 朗 陽 星 陽 書 E 孝行 教 象 鹿 南 漢 南 漢 口 像 陣 身姿 嘉 陽 陽 見 昌 規 書 畫 石 書 楚 以 祥 漢 則 昌 像 範 像 文化 卷草 想 魯 無不 畫 像 石 石 石 像 E 妙 像 純 則 1: 石 見 則 是 紋 的 狂 石 出 的 詭 __ , 長 天籟 烈女等 楚 以 童 異 爭 奔 , 自 剣 卷 奪 玩 脫 袖 雲紋 見 奔放 嘉 化 由 世 場 翻 跑 歷 界 祥 飛 的 儒 嘉 的 嘉 面 史 書 騰 奇 文 祥 4 祥 從 化 真 故 像 容 挪 書 命 如 為 畫 詭 石 果說 莊 如 的 邊 像 跳 事 想 像 石 石 以 絲 瀰 像 寫 奔 飾 石 重 躍 , 石 尚 放 漫 中 好 TITI 和 實 嘉 著 祥 不 南 在 意 以 澎 的 的 儺 臨 情 稚 書 陽 褲 星 耳 熊 湃 舞 續 象 情 見 韻 拙 像 漢 0 楚 感 感 天 石 書 垂 啚 動 真 文 南 是 幛 분 樣 奇 像 陽 至 資 紋 南 是 幾 禽 南 11 石 具 體 漢 為 陽 爭 欲 陽 的 如 則 邊 功 的 畫 果 漢

成 雷 再 I 几 及其 的 揚 流 不 燒 漢 旋 周 製 律 動 獨 中 磚 神采 其 滿 室 中 幅 的 墓 奕奕 兀 生 車 出 漫 產 著 馬 生 實 物 馬 雅 出 1 院 蹄 揚 0 方 得 藏 峻 製作 大邑 生 磚 拔 般 產 Τ. 高 出 勞 的 車 藝 約 土 輕 動 是 风 的 快 4 題 十二公分 的 材 用 刀口 甚 最 陰 至 騎 地 有 模 啚 褲 特色 套 載 走 扣 寬 書 著 的 在 約 像 那 伎 磚 泥 空中 騰 川 的 空 坯 刀口 飄 公分 馬 馳 砑 的 壓 的 姿 鬍 全 出 馬 颯 都 全 也 爽 真 神 雕 面 隨 表 節 拍 頭

現

石

更

兒

創

造者生

命

本

的

奮

張

和

創

浩

埶

情

的

噴

發

風

音

博

無

雷

啚

如

果

說

馬

概

括

唐

王,

豐

員

漢

創

浩

的 風

馬

直

如

行

洗

萬

想 神

馬

高 抖 低 動

錯

仰 伸 拍

屈

刀 落

圖3.11 南陽縣出土東漢二桃殺三士畫像石,採自南陽漢畫館《南陽漢畫像石》

棺

口

見

漢

(魏過

起

滿 天蓋:

幅

流 地 美 瀉

淌著音

樂般的

旋律;

天府之

國

漢

代多

一麼富!

面 流

鋪 轉

充實

飽滿

兀

則

陽 嘉

線 祥 衣

袂

書

裡 裡

石

雕

知

術

几 的

111

漢代石室墓

石 足 任

感

情

傾 優

樣以伏羲

女媧

為

靈

動 司

昌

圖3.12 東漢四騎圖畫像磚,選自《中國美術全集》

, 選自 《中國美術全集》

收

割 林

射

織

布 實

釀

酒 場

舂

米

漢

百

姓

的 的

狀態麼?

刀口

111

像

磚

林

絡

現

生

活

面

者 看

採

嘉祥畫 題 棺 磚 , 材 如 果說 石函 八們笑得多 像 畫 嘉祥 石像雄 嘉祥 輕鬆 畫 石 像 畫像石 闕上各刻有 麼開 靈動 渾 石 的 造 懷 交響 型盡 是鋪 嘉祥畫 樂章 生活多 陳浩蕩的 量 畫 取 像 像 直 麼自 兀 石大體大塊 論 111 『漢賦 大氣 圖3.13 東漢伏羲女媧畫像磚 上在投· 畫像石 藝術成就 凝重 深火熱 舉 石 的 嘉 文質 1像抒情-刀口 棋 滿 祥 ; 子 上 石之以 構 樂 黑白效果強 漢 是不 兀 彬 舞 111 昌 這裡 畫 111 敗者 彬 狂 漢 小品絲絃 能 崇 磚 呼 面 倒 男耕 與 則 慶 沒有 **亂**叫 造型 垂頭喪氣 石 顯 风 是 畫 崖 刻 庭院 出 農耕 女織 像 過多禮教的 墓中 樂 虚 畫 磚 於是 畫像 兀 這 0 像磚 社會 裡沒. 造 兀 111 流 型 磚 安定 不 麻 111 書 貫 相 的 有 曲 勝 浩 畫像磚 像 俯 牧 約 豐 生 驚 視 線 以 石 號 則 歌 員 東 足 靈 線 對 墓 多 婉 側 造

這

沒 水 勝 弈 視 型 租

高

畫

像

並 而

用 非 對

主生 乜 自日 思 一前 浮 Ш 形象接近 東沂 雕 威 觀 儀 南 石 念 曾 柱 屬 見 立 龍 楚地 騰 儒 雕 家求 虎 外 躍 功名的 又近 畫像以 渡時 百 儒 獸 祖之鄉 期的審美風範 率 入世 線刻為主要造型手 舞 觀 的 大難 北 歷 史故 場 寨 村 面 東 事 又可 漢 如 段 晚 堯 生活場 期 見濃郁 舜 畫 禪 像 讓 的 景 石 墓 如宴 楚文化氣息 周 刻古 公輔 饗 往今 成 出 王 來 行 其 孔子見老子 祭祀 天上人 人物剪影 間 派揚 鋪 陳 瑣 渲 氣 口 碎 見 染 渾 儒 融 家重 與 其意在 北 盡 魏 名 歷 於 眼 前 耀 重 除

儒結合的 祥石· 徐 行 徐州曾 押 的教化意義轉向對現實生活的盡情謳歌 文化風 人物冠冕袍帶 囚 昌 範 屬楚地 石 4 是劉邦故里,又離孔孟故里未 耕 刻有琳 有儒者之風 圖 琅滿目 過二・ , 的 〈樂舞圖 大型現實生活 四 等畫像 0 徐州畫像 氣氛熱烈 遠 場 石 面 如連 石 博 想像 環畫 出 物 行 館 長達 奇 昌 藏 麗 中

像 型接近生活原型,審美樸素平易 華 木等地出土的畫像石多剔 石剔 麗 兩漢時 鄭 地平 州 起 河 新鄭等 整體 南 陝西分別是中 地出土空心畫像磚 疏 闊端莊 地平起 局 0 原 河南 地、 部又勻細工整 腹 地和長安所在地 數 文分明 圖案性大於繪畫性 地出土 剪影清 畫像磚 曲線變化生發, 石: 晰 。陝西綏 題材貼近 密縣打虎亭漢 少有 德 畫 不 敷彩 生活 米 面 脂 墓 顯 而 畫 造 神 得

而有儒文化的鋪陳加楚文化的浪漫 畫像石表現 出 紡 幾 楚 公公 織 從 重 圖3.14 東漢牛耕畫像石,採自《中國美術全集》

沒有楚文化的

空靈

,

不單 對自然的認知、對宇宙的想像和對現實生活的摯愛。漢代人大塊吃肉 囊括天上 由畫像磚 洗練絕不空泛 人間 石 各地 如見 畫像磚 地下 古拙絕無孱弱 石往往忽略 恨不脫卻斯 包容過去、 表 文 現在 面 口 生動絕 細 未來, 節 [到真情四 的 刻畫 無凝滯 古今一 |溢的漢人之中 突出 體, 集中體現了漢代藝術深沉雄大、天真爛漫的 時代的 時空合 精神 風 大碗喝酒 , 鋪彩 貌 不華 摛文,目不暇給 麗 及時行樂、 則 單 純 無 集中 瑣 醉方休的豪情 碎 便 反映 時 代風 出了 單 純 其

四 麗 的 漢墓

的 描繪 帛畫多出自長江 二十世紀五〇年代以來 流 域 的 西 漢豎穴式木 中 國漢墓出土帛畫二十 除與 一一一一 餘幅 畫 如 : 脈 馬王 相 承的引魂昇天題 堆 號西漢墓帛畫 材外 畫中 幅 出現了 馬王 堆 對墓 號

內字

土紅 想像奇

為

與幻 龍將

和

南越王墓帛 幅 帛 畫 Ħ 肅 幅 武 書 威 Ш 残片等 東 咀 臨 東 金 它比 漢 雀 (墓帛 Ш 中 九 或 書 卷 數 西 軸 幅 漢 畫 墓 遺 存早 帛 1 象崗 畫

陰陽 上衣 發 五行 現 九八六年 非 為 衣 墓 幅 T 依 出 據 即 形 土 挖掘 的宇 引 帛 畫 魂昇天的 遣 策 馬 宙 長 王 昌 式: 記 兩 堆 旌 公尺 , 天上 幡 號 非 漢 繪 幡 衣 如 墓 有蟾蜍的 W 袖平 展 於 開 長丈二 内 伸 T 棺 月 的 蓋

想交織 人間 有三足鳥的 觀 絕 主 的 調 地下 昌 線描 像 王 口 堆 見漢代人企慕羽 化 連 接起來 輪 V. 號墓 骨 人間 時 П T 用 顯出 形帛畫是中 硃 高昂 繪墓主 砂 漢 化登 的 初 青 龍 黛 仙 濃郁的楚巫 首 -國最早 的 和 軟侯妻側身拄杖 迷 藤黃 迎 信意識 候 的 在 文化特色 絹本丹青 天門 蛤粉等色平 昌 的 己 而 酯 行 表現 塗 又將 再 Ħ. 仙 出西 加 觀者視線引 吏跪迎導引; 渲 0 漢 與戰 染 國 筆 最 重彩 後墨勾 向 素以 天境 地下 為 物 繪 0 畫的 線條 天上 絢 神怪 高超水準 流 的 利 畫 燭 生 風 間 龍 不 動 與 地 魚 敷色 它是漢 此 富 畫以 穿壁 麗 史 包 大面 厚 舉 重 現 的 圖3.15 長沙馬王堆一號西漢墓出土T形帛 字 積 實 蛟 畫,選自《中國美術全集》

等 幅 幅 0 其 21 他 畫 堆 臨 帛 畫有 右 眼 號西漢墓為軟 側 雀 畫人間 板 Ш 帛 九號 畫 為長 西 如 漢 侯子墓 方形 (墓帛 車馬 畫表現 畫 棺蓋上 行圖 車馬 的 出 置 行 也是天上人間 幅 導引圖〉 左側! T 形帛畫 板 帛 等 畫殘破 地下 Ĭ. 繪 幅 時 畫水 嚴 空台 有 重 畫 準 比 瓜 從殘 的 術 號 宇 月可 宙 墓 如 帛 昌 見 社神 式 畫 畫 明 有 戰 顯 昌 建 或 不 築 逮 跡 簡意淡 天文氣象雜 車 内 騎 棺 的 左 帛 奔 畫 右 馬 和 占 側 舟船 兀 昌 板 漢 各 等 置

21 20 劉 參 見 曉 路 筆 者 馬 王 漢 堆 書 帛 像 書 磚 再 石 認 的 識 文 化 背景與審美 文 藝研 究》 個 性 九 九二年第三期 《美術 研 究》 九 九九年第三 期

畫

隨著漢代墓

室壁

前

不

斷

被發

現

漢

畫的

歴史不

斷

被

改

寫

筆 重彩 帛 畫 成 為後世 人物 畫 兩 大 流 的 濫

Ŧī. 飛 揚 率 真 的 漢 墓 辟

載 漢代宮廷 前 期 漢 畫 繪 為 畫 的 央 研 宮 究 麒 麟 只 閣 能 藉 Ħ 助文獻 泉 宮 和 明 畫 光 像磚 殿等 石 繪 由 此 量 政 教 世 内 紀 容 前 的 期 辟 學 畫 者 將 惜 漢 平 畫 1/ 像 無 磚 實 物 石 簡 潰 稱 存 為 以 至 漢

史故 伏 動 羲 燒 舟 勢 事 溝 和 知 西 月 簡 西 線描 比 漢 亮 漢墓室 的 丰 形 飛 女 ·秋墓壁 媧 動 象 辟 號 畫 設色 愈 墓 前 集中見於洛陽 畫 壁上 不經 響 更 部 見 亮 一方畫: 畫 意 洗 表現 練 愈見 仙 灑 月 人王子喬持節引導 脫 出 率 它們莫不抓 漢 星 真 傳 初 出 人們濃 雲等天象 如 於洛陽 洛 陽 住對 重 西 的黃老思 圖 漢 象整 、里臺西 青 龍 刀 千 體 壁 秋 「漢墓 想22 的 畫 墓 白 精 虎 神 〈二桃殺三士 主 今藏於美國波士 漢 朱 室 武武以 忽略 雀 墓 頂 後 表 畫 飛 豹 墓 墓室 緊 主 跟 升 頓 壁 的 趙 畫 仙 刻 美術館 氏 墓 昌 增 書 孤 主 加 夫婦 兒 東 其 I (Museum of Fine 儒 西 開 家說 分別 祌 張 端 的 鴻門 教 乘 分別 構 內容 昌 足 宴 書 鳥 太 飛 揚 等 如 蛇

F 仙 謁 氣 磚 生 發 書 題 昌 喑 風 動 展 材 重 六 射 馬 藏 塊 為 , , 真 現 於 畫 東 西 繪

安

理

號

漢

墓 頗

壁 簡

美

國

波 灑

 $\hat{\pm}$

頓 學

美

術 開

館

昌

瀟

流

麗

南

朝 繪

繪

畫 拜

如

神

塊

Boston

的

Ŧi.

壁畫

心

武

1

昌

武 塊

士

雙

H 空

行

獵

宴

樂

漢

辟

書 於

墓

分

佈

漸 袁

廣

71.

地

主

莊

濟

的

圖3.16 西漢空心磚上壁畫拜謁圖局部,選自 蔣勳《中國美術史》

圖3.17 遼寧營城子東漢墓壁畫門衛,選自 《中國美術全集》

簡

22

物 四

版 1

社

新

中

或

的

考古發

現

與

研

究》

北

京

文

物

出

版

社

九

八

四

年

版

第 文

四 出

頁

大 踩 動 格 畫 實 輪 靜 爾 生 , 墓 相 畫 畫者勃 畫 轉 生 室 題 盤 壁 亦 材 昌 精 發 Ŧi. 所 倒 , 的 代 整 畫墓 立 屬 生 吏 命 體 0 佈 柔 主宴飲 兀氣躍然壁 遼 術 世 寧營 是 雖 略 筆 城子東 鬆 樂 觸 遊 物 散 舞 生 獵 百 辣 動 漢 戲 導 昌 卻 作 前 足令人們為東漢 開 昌 引 虎 期 等 張 虎 墓 書 , 如 , 室 七 輪 飛 生之作 壁 廓 游 刀 畫 極 獵 0 其 尋 昌 0 墓室 生 概 橦 東 北 漢 望 辣 括 用 爬竿 後 都 中 筆 有 的 場 勁 期 東 如 兒 面 爽 和 漢 턥 既 墓 林 童

沉 雄 的 漢 玉 漢 俑

氣息

所

感

動

骨力 出 為龍 位 青 處 玉 龍 用 Victoria and Albert Museum) 鳳 飛 雷 骨力 金片 昌 堪 鳳 首 墓葬中 眸 稱 翥 0 青 内 包 對 絕 藏 視 裹 曲 玉 昌 鋪首 線 土玉 也是 纏 咸 明 陽 顯 卷 通 漢玉 製品之佳 漢 受 高 廣 造型 中 州 九 達三十 元 帝 原 越 渭 戰 秀 虚 0 者 品 青玉 實變 陵 Ħ. 或 出 收 太 南 越文王 極 馬 化 六公分 藏的青 莫過英國 \pm 昌 玉 辟 玉 塊 渾 邪 器 墓 厚 玉 面 0 馬頭 維多 如 和 出 簡 兼 祥 括 得 此 玉 及陝 利 的 之大 仙 瑞 玪 亞 意 大型 造 瓏 的 奔 識 型 西 艾 馬 興平 的 玉 峻 昌 玉 伯 等 像 影 珮 料 健 E 特 I 整 古 绣 甚 博 磨 接 雕 有 到 洗 的 物

圖3.19 興平出土西漢玉鋪首,採自《中華文明大圖集》

圖3.18 東漢和林格爾墓室壁畫〈遊獵圖〉,選自 王朝聞、鄧福星主編《中國美術史》

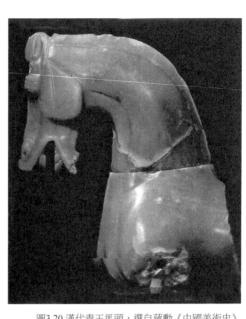

圖3.20 漢代青玉馬頭,選自蔣勳《中國美術史》 葬有十 千四百九十八片,為河北博物館鎮館之寶 盱眙大雲山西漢宗室王夫婦合葬墓出土棺板內側鑲嵌大量菱 座 葬有十八座

六座 Ī

0

河

北

滿

城

西漢中

山王劉

勝

夫婦 出土

墓出

的

漆

棺

,

縷

的

座 所出

不

知為何種縷

質的 八座

Ŧi. ,

座

玉 座

衣

的 土

東

漢 的 漢

玉衣為金縷的

銀縷的

城

銅

縷 西

J.

記

為

玉

柙

截

至

九八九年

出

土玉

衣

的

玉衣」

作為貴族殮具

,從周代面冪

玉演

變而來23

漢

鑲

嵌

壁

砜 24

件金縷玉衣共用金絲

千

百克

玉

林

〇年 穿綴

江

土玉琀中之最 手握玉 豬 0 揚州 美者 甘泉姚莊 後世玉器專家盛讚漢代玉琀 百零二 號西漢墓出 土的玉琀 玉 豬 //\ 刀也 塊 面 闊 如 削 挺拔 的 風 格 利落

亡而消失。

漢代用

於喪葬的

竅

塞

玉

有:

t

竅

玉

九

竅

玉

等

中 滅 和

圓形

玉

金銀片貼邊

己

時

出土兩件金

選玉衣

被

列

年度中 壁並以

國十

大考古發現之一

0

玉衣制

度隨東

漢

的

漢代喪葬陶 俑 以陝西 几 Ш 所 出 成就最 高

造型呼之欲出 地主入葬,

允

推

為已

往往口含玉琀

八刀

袖 常名教約束的時代性格呼之欲出,藏於陝西歷史博物館。 就是跽坐的 左袖 漢代都城西安及其周邊多有漢俑出 曲 下肢 線造型鬆緊變化, 泥條 搓便成手籠袖內的雙臂 富有彈力,構成整體造型的優美韻律 。西安姜村西漢墓出土的跽坐女俑 看似簡單率意, 西安白家口西漢墓出土的 卻含蓄凝練 (圖三・二二) (圖三・二 | 耐 人尋味 拂袖舞 見本書序前頁 女俑 漢代女子溫婉恬 捨棄細節 泥片 受綱 右

見長 偏 於西南 庖 廚 的四 提壺 舂 自然環 米、 歌舞 境封 閉 林林總總 自古較少 戦事 極有生活氣息 與這裡出 土的畫像磚 俑 人們笑得那樣開懷 樣 這裡出 那 樣 的 無憂 漢俑 無 也以 慮 反 間 映 接 社 曾生 反 映

室

墓侍女俑 繪女立

敷 馬

彩 俑

簡

練

都

\$ 輝

明 東

嚼 漢

口 墓

味 動

漢墓彩

俑

和

騎

之生

動 ,

縣

25

強等

中

飾 例 似 昂

圖3.22 白家口西漢墓出土拂袖舞女俑, 採自《中國美術全集》

右 俑

th

不

É

地

高 飛

來

0

無

1

推

敲

他

身

材

何

其

粗

拙

只

伸

舌 莫

扃

眉

色 蹺

> , 感

正 天

到 0

興 成 業

處

手之

舞之足

蹈

神

采吸 情

彿

世

置 起 舞 情

身於

勃

觀

眾之中

為漢

的

生

感

動

昌

0

慶 興 欣 說 真

博 致勃 賞者

物

館

藏 的

東漢

撫

俑

頭

部

得

意

地

揚 情 其 足

彷彿

為自

的

琴

醉 重

0

兀

大學

歷史

博

物 琴

館

俑

首

,

身

體

忘情

地

後 聲

仰 陥

彷

彿

在

引

吭

高

歌

漢

俑

就 藏

是 東

狺 漢

樣 歌

,

簡

笨

拙

物

彿穿上

T

棉

袍

輪

廓

盡

量

簡

16

不

拘

解

剖

其 單 張

張的

姿

態

大幅

度的

動

作

粗

輪

廓

的

寫

實

愈

不

事

細

節

修 比 看 優 漢

俑

不

造 會

型型

拙

都

天 几

Ш 東

東

漢

出

土

打

鼓 餘

說

唱

的

用

豐

足

安

居

樂

0

漢

顯 得情 感 摯 感人 至

墓 靜 糊 1 擊 俑 戲 之傳 , 節 几 更 再 有 俑 西 神 朦 漢 和 漢 地 朧 俑 洛 俑 徐 漢 陽 飄 多 州 忽的 俑 任 漢 施 獅 墓 感 Ē 子 彩 陝 韻 雜 情 Ш 繪 西 技 味 傾 淖 漢 , 漢 俑 瀉 宗 爾 几 俑 之天真 陝西 室王 市 111 體量 審 鄧 漢 [漢俑] 美古 墓 俑 往 縣 兵馬 陶 西安任 往 拙 漢 以 質 禮節 偏 天真 墓 俑 粗 大 群 群 糙 情 家坡 出 之古拙 几 其 不 漢 質樸 他 111 施 墓 如 漢 量 彩 凝 胡 徐 和 俑 1/1/ 濟 繪 體 咸 傭 北 陽 南 量 含蓄 楊 \mathcal{I} 往 洞 北 官 家 郊 俑 Ш 往 模 漢 漢

24 23 般 盧 面 志 兆 幂 蔭 玉 再 將 論 E 華 片 兩 玉 漢 分 文 的 别 化》 玉 琢 衣 成 眼 北 , 京 鼻 文 1 中 物 口 華 竿 書 形 局 九 狀 八 0 九 用 年 線 第 繩 年 穿 版〇 綴 期 第 覆 八 蓋 於 頁 死 者 臉 上 為 葬玉 之 種

證 明 西 [北各人種之間漢代就已經有了頻繁往 來

捉到了 的 美 比 較漢俑與秦 對象內在的 是天真爛漫的美 俑 神采之美 秦俑造型 論情感的 愈不事 一嚴謹 傳達 細節 注 重 修飾 寫實 漢 俑 蓺 愈突出其情感精神 術 漢俑 成 就超 捨形 過秦俑 取 意 注 重神采 論造型的凝練 於是外樸內美 秦俑 威 漢 武莊 神采勃 俑 藝術成 嚴 發 漢 就 漢 (桶平 超 俑 過 易近 的 唐 美 俑 X 是 漢 約 捕 概

第三 節 實用品中 的藝術

大雲山 根本不 器 達 萬 百 還 件 漢代設少府管理百 有 劉 同 大批 非 有 件 夫婦 金 是將關注點從 銀器 縷 衣物五十八 玉 墓 如 衣 廣州 銀 工 沐 鑲 為神服 , 盆 金 越秀區象 件 都 玉 漆棺 城 凸 百 瓣 • 務 墓 郡 紋銀 崗 轉 出土記錄隨葬物品的 縣設工官管理官府手工 錯 向 盆與 金虎 南越文王墓等 為 銀 鎮 人服務 盆及大批鎏金銅器等 錯銀 0 滿城西漢 銅虎磬架等 ,是迄今出土文物最多的 遣冊 業 , 中 各地各有私營作坊 Ш 竹簡三百一十二枚; 玻璃 靖 (圖三・ 王 編磬 劉 勝 二 四) 夫婦墓 漢墓 套二十二件是已知中 0 秦漢工 馬王 長沙 如盱 南越文王墓出土文物一 馬 堆 胎大雲山 藝品 王 號漢墓出土 堆 與 號 或 西 商 [漢墓· 最 西 早 漢 周 隨 出 的 墓 I. 千 藝 玻 土 品品 文 漆 瑶 砜 盱 物 樂 胎 的

墓之最 南昌 墓群各出土大量文物 [海昏 侯墓 廣 西貴 出土文物 港羅 泊 達 灣 兩 萬 號 漢 餘 墓 件 被評 廣 西 合浦 為已 一發現 風 漢代 月月 嶺

餘件

其中玉器

就

有

兩百

兀

7

件

套)

Ŧi.

年

持續 輝 煌 的 漆器 I 蓺

睡 地十二座秦漢墓出土漆器五百六十 滅 楚 以 後 漆器 產 地 集中 到 中 件 原 地 風 帶 格平 湖 實 北 雲

圖3.24 西漢劉非墓出土文物觀摩,著者 攝於句容江蘇省考古工作站

29

清

鎮

平

壩

中

作坊的

T.

簡

略

許

多漆

烙印

有

成

市

咸

亭

許

市

鄭

亭

等銘、

文

,

秦代咸

地

史等 常 真 記 萬 知 實 人之功」 兩漢 蜀 室, 漢 畫工 以考其 0 公元一 籍 廣 墨玉 是中 漢主金銀器 方 漢 誠 各 納 T. 官 文 〇六年 或 地 漆 別 工 平 , 揚州 綺縠 元始 繪紋 器製 中者野 用 銘 有 漢墓出土大量 漆 和 漢 飾 作 三年 的 帝駕崩 代 金 歲各用 清工 \pm 分 的黄 漆器上 銀 漆 紵 清 I. 廣漢 必行 器 器 嚴 王 工負責最後的清理 金 珠玉 Ŧ. 密: , 樂浪 郡工 鄧太后下令 時 百 其 造工 金錯 金 常見 代 罪 萬 ` 素 屬 官 0 犀象 0 忠造 I 蜀 釦 造 27 有 揚 製 杯 漆器 的 蜀 乘 州等地各有 造木 0 制 郡 輿 蜀 臣 玳 夫一文杯得銅 護工卒史惲 髹 度 郡 蜀漢釦器 瑁 一禹嘗從之東宮 , 胎 , 器身粘貼金 書木耳 成都 , 造工 作為: ` 雕 髹工 鏤 出 一負責 作 黄 廣 廣 翫 土 為底胎 九帶 坊 漢皆 桮 漢 弄之物 檢驗 杯 0 守長音 銀 印 都 , 昭 以 片 紋 樣 容 記 佩 見賜 有 帝 髹 , ; 和 等 刀 I. , 時 漆 賈 督造官也 皆絕不: 升 產品質量 漆 杯案 官 , 賤 丞馮 十六 書文字 並不復調 , 0 工官主作 銅耳 而 開 Ι. , 用 唐代金銀平 龠 官 作 盡文畫 分工 黄 掾林 不殊」, 的 或 _ 塗工 素工 保 錐 主作漆 32 , :漆器: 嚴 1 證 畫銘 , 、守令史譚主 為 密 昌 漆器製 金銀 畫工三十 更 銅 脫工 貴州 , 加 有 耳 髹工 0 飾 不惜工 杯棬用百 護 鎏 製造漆 造 清 藝的先河 Ī 金 九 立 鎮平 的 31 也 卒 種 不 工 本 上工 是 壩 官 七十 器 26 人之力 長 虚 T. 出 制 又 度就 御 由 刷 階 構 字 續 今富 此 丞 的 漆 面 沿 府 28 漆 銅 器 M 西 此 用 從銘 者 掾 衰落 尚 是 證 耳 漢 歷 屏 阴 漆 貢 物 守令 史 文可 風 I. 耳 的 漢 所 就

²⁶ 27 漢 班 固 鄭 111 漢 書》 中 111 卷 七 古 籍 出 版北 社京 : 中閣職掘九中 報九華 書 年 局 版 九 六二 第 見學六年 版 頁 所 月 引 見第一 0 册 第 四 0 七 頁 貢 禹 傳

州 省 博 物 館 州 清 鎮 平 壩 漢 墓 發 告 , 《考古 報一 九 五九 九 年 第

²⁸ 添耳 杯 銘 文 各 工 司 責 的 討 論 詳 可 湖 南 省 博 物 館 館 刊

漢 漢 桓 寬 鹽 鐵 卷 七 《文 淵 華四 庫 全 書 , 第 六 版九 五 冊 所 引 見 第 五 七 七 1 五 頁 散四 不足二

^{32 31 30} 劉 宋 班 固 范 曄 漢 人書》 後 漢 卷七 書》 北京 皇 后 書 記 局 九 六二 北 京 年 中 華 十書局 所 引 見第一〇 九 年 册 版 第 (三) 第 四 七 二三頁

代 漆器 T. 藝 傳 往 東

恣肆 站 擲 足 強 奔 博 在 檔 , 放 Ŧi. 丰 或 畫 馬 奔 的 調 雙 的 連 舞 放 Ŧ 地 龍 蹈 公分 續 堆 方 穿 몹 彩 號 漆 壁 宕 或 油 案 漢 以 棺 繪 中 順 漆 黑 騰 為 墓 來 雲紋 雲 主 左 層 挪 前 出 瀑 甩 壁 漆 要 地 中 繪 棺 大 流 有 裝 至 上 漆 或 朱 開 虎 瀉 邊 像 們 器 飾 各 地 大 而 框 瀑 不 地 合 之外 布 鳳 紅 能 長 百 出 用 垂 兀 不 青 浩 悬 土 或 力 É 為 馬 + 綠 雲氣 浩 漢 王 餘 雲 蕩 落 黃 大 件 堆 濤 中 援 粉 蕩 量 浪 踏 褐 飛 繪 有 黑 號 揚 漢 漫 如 步 不 揚 羽 代 漌 州 的 波 於 黃 見 金 而 及 墓 漆 首 濤 E 除 其 器 龍 $\stackrel{\prime}{\boxminus}$ 尾 奇 翻 綠 厝 最 之上 0 或 色 禽 捲 外 邊 横 怪 灰色 長 油 線 喑 層 漢 握 濺 沙 漆 鬻 墓 黑 右 書 粗 竹竿 油 馬 漆 群 壁 百 漆 Ŧi. 細 筆 \pm 棺 出 畫 零 觸 彩 幅 如 堆 外 雲紋 畫 踏 緩 漆 疾 漆 徐 書 鯨 個 緩 77 座 器 每 波 媈 西 層 捙 怪 蓋 明 直 或 漢 漆 殘 奔走 獸 媚 板 曲 或 的 墓 片 棺 繪 伏 地 奔 燦 都 不 膝 出 爛 龍 剛 方 逐 K 飾 虎穿 柔 而坐 或 於 土 有 萬 的 狛 油 飛 漆 件 梭 動 外 揚 逐 器 組 如 漆 合 的 蟠 凝 棺 作 逾 或 聚 漢 雲氣之 心 凝 曲 沉 煥 窺 猶 魄 重 百 漆 的 的 頭 發 視 如 件 器 一 出 堆 昌 色 檔 彩 書 仍 書 漢 幅 或 書 江 狱 基 Ш 書 揮 跳 棺 陵 特 調 筆 外 以 峰 灑 躍 板 鳳 詗 對 紅 有 擦 觸 唐 棺 的 或 緣 異 鹿 染 纽 凰 튽 各 投 雄 捷 林 黑 Ш

熊 消 出 造 筬 遁 昌 氣 型 蓋 銘 式 紋 見 的 天 昌 馬 文 的 揚 漆

那 州

奔 坳

逐

於 柔 輕

間

的 的

獸

是 那

漢

字 的

品

和 靈

膩

格 緻 江

遊 揚 州

走

象

現

楚 地 細

漆

器

濃 奇 文 縝

的 異 性 細

昌

騰

味

Ŧi.

浪 郁 禽 化 密 撼 象

批 意

如

彩

塚 朝

出 鮮

彩

漆 廣 就

筬 漢 此 行 情

豪

邁

所 的

深

揚

漢 的

思

蓬

勃

生

命

意

氣

浩 空

型 的

繪 深

V 蘇 吞

飛

靈

動 墓 勢

辟

書

44

者

筬 筬

身

壁

畫

J. 編

者

共 繪

計 孝

圖3.25 揚州胡場西漢墓出土漆奩上的描漆雲虡 紋, 撰自《中國美術全集》

圖3.26 樂浪東漢彩篋塚出土彩繪孝子漆篋,選自 《中國美術全集》

33

拙 相 4 顧 盼 漢代漆器 充 份 昭 示了 漢 代先民浪漫 (無拘 的 情思 和 高 超 寫 的

二、世界領先的織繡工藝

出 域 的 緯 藝享名全國 公元前三 , 等方法 前 直銷售到 後 絨 卷 錦 織 紀 漢錦 年 出 業已形 羅馬帝 花紋 需要有 特點 開 闢 成 國首都的 是: 故 西 種織 的 中 稱 織 中 緯線 原 原 通 入絨圈經內起填充成圈作 經 東 與西亞 羅馬城中去」 往中亞 錦 不能自由換色, 織 0 成帝時 間以絲綢貿易為主的 夏鼐先生 西亞 34。十九世紀 省 和 東織 推 只能預先安排經 歐洲 斷 , 運 更名 用的假織 輸絲綢 漢代提花織物 商路 ,德國地理學家李希霍芬 西 織 稱 為 緯。它在織後便被抽: 線彩色 漆器 為 織 室 絲綢之路 茶葉等的 , Ш 口 以 東 能 臨 是 表經 淄 商 在 (Ferdinand von Richthofen) 路 普 河 掉 通 南 織 襄 33 裡 漢代絲綢 機 邑 0 武帝派 經 E 使 成 用 都 大量 張 挑 蜀 花 騫 明 緯 地 兩 棒 度出 地絲 向 織 西 成 使 花 西 夾 紋 工

花紗 約 繡 十八克36。 爛 H 羅 西漢織 織 綺 藤蔓為底紋 錦袍 印花 也 更見入世的熱情與活力35 有 繡品以長沙 敷彩紗等 內漆棺蓋板用 絹 乘雲繡 然後用 縑 枕巾 0 馬王 泥金 紗 六種不同 棕色鋪 堆 羅 銀印花紗花紋由三套凸版分次印成, 長壽繡 號漢墓 綢等 絨繡為二 (圖三・二七)。出土素紗襌衣長一 鏡衣、 顏色的 斜紋絲織品有 ` 江 顏料一 茱萸繡絹衣片等, 陵鳳 方連續花 凰 筆 Ш 枝圖 筆描出小花小朵, 綾 百六十八號漢墓出土最為豐富 案 錦 , 繡雲紋 被認為是直針平繡的先端 ` 菱紋綺 是已知最早的凸版印花織 、茱萸紋奔騰遊走 百二十八公分, 精美雅麗 絨圈錦等 0 莫可 此墓還出 和 衣袖通長 精 形容 兀 物; 究其墓 美 面 0 馬王 生 印 土整匹未用 發 出 主 花 王 敷彩紗 百九十 堆 不 比 辮 過 繡 號 戰 是長 -公分 或 衣物 則 的 漢 先用 文 泥 墓 金 出 沙 繡 如 土平 信 或 僅 更 加 期 重 版

夏 鼐 中 國 文 明 的 起 源 北 京 : 文物 出 出 版 社 九 八 五 五 年 年 版 版 第 第 六 五 四 五 五 五 0 九 頁 頁

35 34 夏 信 鼐 期 一中 乘 國 文 雲 明 繡 的 長 起 壽繡 源》 北 茱 京 萸 繡 : 文物 繡 品 名均 版 社 見 九 於 八 該 墓 出 土 記 錄 隨 葬 物 品 之

遣

册

36

衣

指沒有衣

裡

的

單衣

軟侯之夫人

西漢織繡工藝之發達、

織繡工

藝品之普及可

民豐

雅

遺 高

址

出 或

斑

圖3.28 民豐高昌國遺址出土樹下對鳥對羊紋錦,選自 《中 國美術全集》

圖3.27 長沙馬王堆西漢墓出土乘雲繡枕巾局部, 選自《中國美術全集》

民豐 樣 雅 的 潰 址出土 錦 造 海 最 和 无 棉 灰纈 豐 雙禽紋錦 布提 陳梁間 亟 棉 富 東漢織物以 織 織 出 物有 其中 供 徹 延年益壽宜子孫」 貴賤通 子 萬 棉織 實證 造 : 萬年 錦襪 世如意」 絲綢之路 棉布 服 益 高昌 褲 壽 蠟纈 一儀 織 字樣的 實錄 或 棉 錦均較南 37 棉布與手 線的 遺址 布手 等吉祥文字 高昌國 長樂明光 錦 ご新疆 \Box 帕 袍 方領

監印花布為東漢

有 何

秦漢

係間有之

知 籍

藍印

花

布等 民豐之 尼

典 昌

載 遺

先

址 為

的多

平

-紋錦

織

灰

登

高

明

望

關懷 現 世 的 青 銅 I 蓺

 \equiv

中 孫

或

織

錦

護臂

為首批禁止出境的

國家一

套等

Ŧi.

星出

東

方

利

織

出

延年

·益壽宜

昌

組裝工 秦漢雕塑的深沉雄大之風 高度寫實 ※銅犀 秦代青銅工藝 藝 尊 昌 零件可 三・二九 造型敦實又見稜見角 遺 以 存 拆卸 以 , 秦皇陵西隨葬坑出土的銅車 在銅犀尊中有著極其完美的 口 九六三年 見秦代人已經把握 充滿張力 陝西 |興平 錯 出土 高 金銀雲紋美 超 一馬最 體 秦漢之交錯 精 現 絕 為精絕 的 昌 (輪美 青 銅 奂 焊 金 造 銀 接 型

爐

座 銅 雲

盛 器

以

化 器 江

,

爐蓋

刻 的 土

Ш

金

鎏 胎 墓 藝 漢 飾

金

和 西

銀 漢

0

劉 王.

墓 非

出 墓

+

錯

金

博

禽

走

獸 底

縷

縷 水

香

煙

Ш

峰 溫 勝 劉

間

出

既 Ш

香 飛 Ш 錯

器

足了 從 氣降

登 是

仙 薰 ` 盱 婦 I.

大 出 的 中 奇

都

出

大批

圖3.29 秦王陵西隨葬坑出土銅車馬,選自《中國美術全集》

圖3.30 興平出土錯金銀銅犀尊,著者攝於國家博物館

西

期

到

漢早

期

年 與

漢

高

時 東

期

滿

城 兩 實 表 向 或

西

漢

中 間 審

Ш

靖

王

劉

勝 青

夫 銅

 \pm

銅 峰

六

+ 0

種

兀

百

件

器

從

E

體

量 從

轉

了尺

度宜·

漢

代

青

器

家

重

轉向

T

用

重

大政治

事

件 的 銅

向

玥

凡

信

趣

,

和 錄

巧之器

並 轉

存

美

高 是

度

統 素器 從記

似 雀 器表分 全 的 書 鎏金 西 金 為四 等 銀 漢 第 九 銅 錯 鳥 鑲 寶銅 虎 金 0 銀 鬻 鎮 册 飾 鑲 車 所 品 杖 寶 成 引 共 段 功 銅 , 見 直徑僅三・六公分 地 車 , 第 百 每 杖 再 現 個 <u>一</u> 十 七 品 出 \exists 九 頁 老 本 六個 段以金絲 東京 虎 布 精 蓄 帛 神 與 藝 隨 勢待發的 雜 需 陳 術 , 111 求 列 大學 綠松 長僅二十六・ 形 部 0 的 纈 河 生 亦 律 石嵌大象 更滿 北 動 有 動 定 情 收 而 縣 藏 奔 狀 逐 五公分, 百二 墓主 駱 圖二・三二) 盱 昌 胎 駝 企 大雲山 突起: 騎 盼 士射 號 化 西 的 西 漢 漢 虎 輪 0 節 墓 孔 類 的

38 39 37 關 或 於 宋 社 興 平 高 會 科 出 承 學 土 院 銅 考 犀 物 尊 古 紀 研 的 原 究 具 所 體 年 滿 代 文 城 淵 漢墓 各 閣 出 四 發 版 庫 掘 物 報 說 法 告 不 北 京 總 體 早不 文物 出 過 版 戰 社 或 九 遲 不 1 過 西 漢

命 自 現 律 狄 的 細 動 器 萬 著 右 莫 力 的 不 牛 是

漢

代

青

出 器 地 熔 漌 糖 懷 顯 且 代 神 現 最 111 青 為 體 突 銅 的 其 現 浩 莊

銅 表

圖3.32 盱眙大雲山西漢墓出土錯蠟金銅虎鎮,著者攝 於南京博物院

行 鶴 燈 面 滿 簡 燈 靈 燈 騎 獸 般 玄 座 的 拙 有多 武 燈 則 時 燈 往 個 新 騎 燈 離 駱 鑄 風 為 盤 麟 駝

> 燈 熔

桿 鶴

約

公尺

跪

的

大體 等

燈 不

於案 浩

> 高 不

跪

44 計

時

的 立

魚

龜

辟 衄 座

邪

玄 坐 盤

武 時 燈

麟等 度 燈

祥

瑞 相

物

或 座 據

物 置

型

人形

燈 度

人燈

樂 體

舞 亚

熔

等

動

物

焓

有 雀

4 鑄

羊

燈

龍

燈 麒 高 筒

鳳

燈

魚 動 符

燈

鶴

燈

龜

燈

朱雀

燈 有跪 與 需

雁

足

燈 有

辟

邪 燈 線

龜

T.

行燈

吊

燈

燈

各自

根

場

合

的

要

設

燈

置

於

地

收

雀 熔

展

翅

欲

飛

又 昂 置 置

使

É 視

身 朱 擋 臂

重

1

後移

雀

尾

部

1

翹 哑

以

便

拿 盤

握

燈 直

船 重

燈

身

頗 側 燈

燈

座 朱雀

重

量 低

體

量 燈

相

4

制 全

約 熔 熔 不受 持

達 心

至

盤

為

座

龍

頭 的 於

雀

雀

銜

熔 光

盤

Ŀ.

應

燈

在

垂

心

線外 朱 落

首

銜

使 雀 室

重 身

内 以 臂 擋

高

舉

袖

覆

右 口

體

0

燈

即 宮

宮女右

臂 兀

體

所 ,

的

水

中

使

煙

風

調

光功

能

尤為

漌

出

創

浩 為

> 劉 成

勝 燃

夫

婦婦

墓

信

六公分

鑄 貯

宮女跪

坐 燈

左手

燈 去 燈

右

燈

蟾

蜍 的

燈

造 燈

型之後

再 出

以

漆 的 通

鎏

金 燈

錯 高

金銀等工

一藝裝飾

红

形

消

煙

塵

染

開

烙 燈

既 注

> 風 崩 傑

又

可

調 管

方向 時

與 煙

光 矣

線

強 過 長

弱

墓

出

雀

高 腔

-公分

以

朱

為 内

40 的 指 管 車 道 毂 口 穿 軸 用 的 鐵 圈 或 古代宮室加 固 樑架的 金屬管

。這裡

指煙炱通

的 陝 西 細微關懷與體貼, 力學和視覺上的完美平衡 神 木縣店塔村西漢墓出土魚 意味著漢人在信神 0 盱眙大雲山西漢墓出土鎏金鹿燈 雁銅燈 , 重禮之外, 以 魚雁象徵男女合歡 關注重心移向人間生活 (圖三・三三), 大雁回首啣魚尤其富於 鹿昂首專 情味 注 取 0 食的神態呼之欲出 漢代 對入世

0

凌空疾馳、 落右後足, 漢代青銅器設計中的科學思維令人讚歎 長尾飄舉 右後足下踩一隻飛燕以擴大支點面積從而達到重心平衡 , 昂首嘶鳴 一往無前的態勢, 。 甘肅省博物館藏有武威東漢墓出土的 正是漢代時代精神的寫照 堪稱現實主義與浪漫主義結合的傑作 (圖三・三四 銅馬群 , 領頭馬三 蹄 騰空 0 馬踏 , 重 心 只

圖3.33 盱眙大雲山西漢墓出土鎏金鹿燈,萬俐供圖

圖3.34 武威東漢墓出土青銅馬踏飛燕,選自《中國美術全集》

第 四 節 應 運 而 興 的 娛

樂舞 Tri 쥂 如 中 果 漢 的 說 有 武 商 益 時 成 開 人以 份 通絲綢之路 公樂 舞 蔚 雜 成中 娱 神 人表演 華樂舞史上 八方文化得以交流 西 周 人以 最有民族 雅 示 禮 氣 融 派 淮 漢代人對字 的 篇 樂府 章 宙自 廣 採 的 然認 民間 把戲與民 樂 知 提 舞 間 高 並 的 Ħ 空前 廣 外 納 來的 重 西 視 域 人生 樂 角 觝 舞 行 和 雜 中 技 亞 娛 術 武 南 媈

樂府 與 長 袖

淮

合

成

漢

龐

的

娱

藝

術

紛 的 進 如西涼 絲 中 西南 原 開 在今 西域 通 (持槌 樂器 ť 以 後 肅 也 邊 隨之進 西 擊 北 龜茲 鼓 游 邊 人 牧 跳 疏 部 , 舞 落 勒 的 馬 由 均 建 西域 上 鼓 在今新 舞 及北 軍 與西域 中 方游牧民族 疆 演 奏 駱駝 的 樂 舞 棤 載樂的 吹 傳 中 -亞樂 入中 鼓 表演形式結合了起來 吹 原 舞 41 的 |樂器有笳 高麗 騎 42 朝 鐃 鮮) 歌 篳 樂舞 篥 在四 簫 胡 鼓4等傳 111 笛 天竺(畫 像 角 印 磚 上留 度) 豎箜篌 中 樂 原 下了 羌 西 域

大曲 與 漢 싍 琦 武帝時: 高 流 珍 和 以 (有洋 樂 凡 歌 製千 並 府 漸 溢 俗 在 著 脫 漢 方民間 萬 相 宣 現 和 離 47 歌 實 歌 在 帝 基 信 宮廷 舞 的 元 漢 構 礎 康 志 樂 宴會 成 徒 元年 舞 樂府 產 為純 來自各地的 歌 生了 演 漢 器樂 前六十五年 和 奏; 樂器傳到 藝術性很 延 人領 合奏 將 聘 相 两 音樂家李延 的 唱 域 和 了中 高的 歌 横 龜茲王與夫人前來朝賀 人 但 吹 -亞及其周邊 大型樂 和 鼓 曲 曲 吹 的 年 摩 0 為協律都 曲 百 但 訶 戲 歌 兜 在 地 和 樂 勒 品 相 西 府 尉 和 南 改 漢哀帝 裡 大曲 樂 編 廣採. 既 府 西 為 頗 宣 北各地 有 龍 各地 但 新 帝 將 浪 曲 聲二十 漫 相 樂 民歌民樂 賜以 和 府 46 各 神 歌 族民間 車 以至 奇 與 舞 解 騎 的 宮廷吸納 如將司 後世 蹈 旗 傳 鼓 音 用 統 將漢 絲竹伴奏結合成 瓜 作 歌吹 馬 樂 軍 民 間 代 它們得 樂 相 民間 如等 音 數 操的 郊 相 歌 到 和 廣泛交流 創 歌 傳 曲 統 綺 統 初 作 始 的 卻 繡 稱 房 相 和 指 歌

象紀錄 有 接續 48 漢 樂舞之風更盛 富者鐘鼓五樂 , 歌兒 (數曹;中者鳴竽調瑟 鄭 舞 趙 49 是其 時 活

的

的長袖 優美的 中 墓 , 了 舞 舞 袖 ,武帝之姬李夫人和兒媳華容夫人、宣帝之母王翁須、少帝之妃唐姬等 線形旋律發揮到 或 へ飄帶 t 百二十七 舞 盤 一對娛 舞 般鼓舞最 似的長巾 人舞 塊 因舞者在鼓 漢代 蹈 具特色。長袖舞被寫入漢賦 T 的 舞 揮舞 極致 興 蹈 趣 畫 起 0 盤之上盤旋得名。漢人長袖舞的長袖往往並非外衣大袖 像磚 漢代畫像磚石上留下了大量長袖舞 一來不覺沉重,又很飄逸, 在 廟堂儀 石 其中一百二十二幅: 式之上。 , 「羅衣從風, 高祖之姬戚夫人「善為翹 翻 為長 飛的長袖在空中 袖 舞 52 長袖交横;駱 、般鼓舞 0 成都 、七 畫出縈迴繚繞的 出 袖 皆因善舞 折 驛飛散 盤舞形象 鼓 腰之舞 舞 書 像 而是在外袖 而受到寵 颯擖合併」 磚 , 50 弧線 中 成帝之后 南 或 陽 , 幸 漢代 將民 出 內縫綴 51 ; 漢代娛 畫 族 般鼓 長 趙 像 飛 舞 袖 條 蹈 舞 舞又作 茈 畫 姿 較 善 像 細 為 轉

41 鼓 詩 吹 横 卷二一, 吹 : 有 北 簫 京:中華書局二〇〇三年版。 笳 者 為 鼓 吹,用之朝會道路 「黄門鼓吹」 亦以給賜; 有鼓 則 指太子宴饗群 、角者為橫吹,用之軍中 臣 時 鼓吹 馬 Ŀ 所奏是也 見 宋 郭茂倩

43 鐃 歌:馬上演奏提 鼓 簫 ` 笳 1 鐃 等, 作 為

42

騎

吹:馬

上演奏提

鼓

簫

、笳等,作為出行儀仗

軍

- 44 鼓 **小:排** 簫 與 建 鼓 合奏
- 46 45 李 釗 不有 劉 東昇 漢 畫與 《中 漢 國音樂史略》,北京: 代 音樂文化 探 微 , 《文藝研究》二〇〇〇年第 人民音樂出版社一九九三年版, 五 第三六
- 漢 班固 《漢 《書》 卷九六〈西域 傳》 北京:中華書局 九六二年版 第三九一六 頁
- 47
- 48 用 鑑 樂府舊題或 於 漢代樂 府 仿樂府舊題的 採集民 間 音樂的巨大影響 詩歌。請自區別 後 世 將 入樂的 歌 詩都 稱 為「 樂 府 以 品 別 未曾入 樂的 詩 歌 樂府 詩 則包 括 雖未 而
- 50 49 漢 漢 桓寬 歆 《鹽 鐵 葛洪集 卷七, 《文淵閣 《西京雜記 四庫全書》 , 上海 第 : 六六 上 海古 九 五 册 籍 出 , 版 第 五 社 五七九頁 九 九一年 散 不足二 版 九 頁 (戚
- 51 毅 賦 點校本, 見筆者 《中國古代藝術論著集注與研 究》 , 天津:天津人民出版社二〇〇 八年版,第七七—

夫人

歌

52 漢 代 蹈 圖 例 百二十 七 幅 見 劉 思思伯 孫 景深 今中 -國漢代畫像舞姿 上 海 上 海音樂出 版 社 九 九 四 年 版

環 間 的 律 鞞 袖 石 長 舞 往復的 畫乃至後 0 舞之曼妙 舞 綢 沂 後 的 世 鐸 南 情 舞等 旋 莫 起 形 土七 律 不是手臂與長袖 長 之美 韻 的 象還見於漢 袖 律 演變 戲 盤 莫不是用手臂畫 劇 無 成 帶 成 畫 為中 從此 動 像 為飛天身上 起 俑 石 華各門 的延伸 了草書的 遺 重 存 舞者身姿曼 視 弧 類 曲 昌 環 藝 以 通過 \equiv 線型的 繞的 術 世 強 共性的 無具 三五 化舞 妙 , 風 帶 旋 深 , 最見 律 蹈 刻 又演變 美 地 的 以 0 旋律 強化 漢代 長袖 特徴 表現 響了 之美 成 舞 巾 細 為舞 蹈 深 中 腰 舞 之美 永 華 的 0 漢代民 者手 的 線 拂 塑 形 舞 0 執 長 驷 旋

廣 納 並 收 的 雜 要百

審美

時 指 而 寫東漢京城盛大的百戲演出道:「角觝之妙戲 絙 吞刀履火尋橦等也 火圈 逢 延 初文景之時 雜耍百戲之人進入黃 與 尋 弄丸」 橦 , 指來自都盧 設 云都盧 酒 吞刀」 池 門; 肉 林以饗四 尋 元帝時 橦 (在今緬甸) 0 履火」 都盧 夷之客 百戲被記 等來自西域。 Ш 的爬竿, 烏獲扛 名, , 作巴俞都 其人善緣竿百戲 鼎 史籍 漢代雜技大多流傳至今 鷰濯 都盧尋橦 盧 海中 指 漢元帝纂要曰: 翻 碭 跟斗過水 54 : 衝 極 狹鷰濯 可見西漢皇家對娛 漫衍魚龍 面 百戲 胸突銛鋒 走索 起于秦漢漫衍之戲 角抵之戲以 0 人活 指高空走繩 跳丸劍之揮 動 觀見之」 的 重 視 後乃有 53 ; 走索 張衡描 衝 漢 高 武

火 飛 襹 賦 歌 度 云 曲 表演 未終 總會 杳 意的 冥 有了 僊 是, 56 雲 倡 簡單 起 漢代百戲 藝 雪 戲豹 一情 人們裝扮 飛 節 舞 初若 罷 雖然離 如 成熊羆 果說 白虎鼓瑟 飄 戲 劇尚遠 總會僊 後遂霏 虎 蒼龍吹篪 倡 霏 蒼龍等動物, 卻 0 有了 表現出漢人的樂觀自信 復 陸 戲 重 女娥坐而長歌 劇 閣 和女英 必要的 轉 石 情節要素, 成 娥皇等仙 雷 聲清 礔 以角觝表演 暢 礰 如 激 而 蜲蛇; 載 而 總會僊 增 歌 為主 載 洪崖立 , 倡 舞 磅礚 的 伴 〈東海黃公〉 象乎 愐 W 雷 東海黃 聲隆 麾 威 被毛 隆 則 傳 等 吞 大雪紛 羽 達 加 0 吐 襳 張

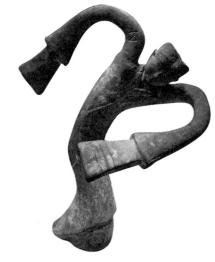

圖3.35 漢代長袖舞俑,著者攝於中國國家博物館

事

纪

原

卷

漌 酒 漢 面 调 東 人的憂生 漢 度 海 帝 白 黄 亦 不 伙 取 能 的 公 意 以 復 識 為 行 11> 亦 角 其 時 , 即 抵 術 為 之戲 丰 東 術 體 秦 海 生 焉 末 黃 能 命 公 制 意 58 有 蛇 識 0 赤 白 御 中 IF. 刀 虎 竭 或 在 粤 見於 虎 古代 甦 祝 醒 東 佩 藝 海 赤 術 厭 金 中 É 黃 刀 虎 公乃以 常常 以 卒不 絳 有 赤 繒 對 能 刀 束 宇 救 往 髮 宙 厭 無 之 常常 立 邪 興 作 術 雲 人生 蠱 既 霧 不行 無奈 坐. 是不 成 的 遂 追 Ш 為 問 河 虎 0 57 及 所 0 東 殺 衰 海 戲 黃 公〉 氣 輔 力 俗 餰 用 憊 以

出 馬 衍 為 昌 桿 僊 延 樂 + 重 書 倡 漢代 滾石 的 像 富 樂 所 樹 石 石 的 寫形 成 戲 舞 F 漢 起 像磚 隊 書 雷 滾 的 百 竹 石 象的 竿 刻 埶 戲 像 石上 成 八 書 水人弄蛇 開 雷 九 組 具 在 場 像 藝 存 長三 體 T 書 兀 IJ 面 石 有 像 龍 Ш 化 在 大量 走索 一百七十 石 馬 漢 兀 枫 等 高 馴 代 Ш 111 重 低 和 東沂 象 畫 博 -公分 和 戲 各是漢 鱼 走 藏 像 物 露 龍 南 昌 47 院 索 磚 北 術 像 魯 藏 石 代百 寬六十 上 延 寨 大邑 在 記 江 村東 ___ 竹竿 錄 戲 蘇 塊 伸 東 的 的 組 公分 漢 徐 刻 屈 漢 Ħ 將 雲 直 州 戲 墓 倒 戲 實 馬 重 的 軍 神 錮 環 出 立 拉 寫 和 Ш 範 塚 雨 + 有 照 縣 著 馬 韋 出 師 的 場 戲 洪 車 内 + 佈 摔 樂 面 樓 河 的 河 跤 舞 驚 南 令人 刻人物 樂舞 出 魚 及吞 • 雜 險 拉 新 土 跟 技 野 如 百 著 W 刀 扣 掛 書 漢 五 戲 車 臨 塊 像 人 墓出 漢 畫像 其 噴 磚 高 1/1 人扛 境 多 書 火: 索 弦 個 石 像 , 昌 的 著 如 氣 石 昌二 馬 車 聞 從 是 氛 走索百戲 技 目 熱烈 各長約 其 左 三七) 内容 聲 至右 前已 三六 戲 0 龍 分作 畫)發掘規 場 紛 Ш 等 像 繁 東 景 戲 《繁複 五公尺 0 磚 臨 四 鳳 莫 河 想 模 上 組 沂 南 不 像 博 最 , 戲 牛 南 模 物 大 īF 奇 0 動 陽 塑 豹 麗 館 組 是 祌 地 草 百 藏 跳 張 塊 戲 再 駕 戲 店 與 雷 力 衡 刻 急 現 魚 西 鱼 內容 油 弄 魚 漢 總 龍 劍 龍 戲 墓 的 漢 漫 行 載 最 會 魯

全

書

子

書

第

第

六

頁

第

Ξ

四

1

頁

⁵³ 漢 班 固 編 漢 書》 卷 九 六 九 北 京 中 華 書 局 九 六 年 版 第 三 九 八 = 頁 西 域

⁵⁶ 55 54 宋 漢 張 張 衡 衡 承 西 西 京 京 物 賦 賦 見 清 清 陳 元 陳 龍 元 文 編 龍 淵 編 閣 歷 四 代 歷 庫 賦 代 淮 賦 淮 第 第 部 册 = 册 類 第 三 北 類 四 京 八 北 九 = 京 \bigcirc 四 酱 九 書 册 頁 館 出 版 社 五 九 九 九 年 影

⁵⁷ 張 衡 西 京 賦 清 陳 元 龍 編 歷 代 賦 滩 第 册 第 = 四 九 頁

⁵⁸ 漢 劉 歆 撰 晉 萬 洪 集 西 京 雜 記 卷 上 海 E 海 古 籍 出 版 社 九 九 年 版 第 五 頁 箓 術 制 蛇 虎

陵附近 演百 和雜 盤上 畫 罄 車 葬 等 九六九年 排 有 出 一二年 鼓 飛 漆 戲 耍 陶 掘 畫各各再 九 製 出 漢 遊鼓 樂 + 代壁 百 器 樂 劍 隻 豎 戲 笛 師 笙 厒 西 九 濟 有 [安秦 等 現 俑 都 畫 人 盤 南 等 在 舞 西 坑 瑟 盧 了 鐘

緒

它儘管形象笨拙

卻情感豐富 拙簡 地

人馳騁宇宙的情懷和豐富的藝術想像力。

漢代藝術的虎虎生氣,

為其後任何一

個時代的藝術所遙不可及

發現

熱情地

直覺 卻

加以表現 率

他們還來不及精雕細刻

所以

漢賦儘管

鋪陳

闊

內容龐 他們

剪裁 驚 訝

年

時

期,

處於民族氣質最為強悍

生命本體最

為活

躍 的 時

段

世界對於他們有太多的

未知 卻

大眼睛

地

代人正

虚在

類

漢畫儘管恣情

肆

性

稚

全無雅逸 想像熾熱

0

漢代藝術是民間的

不是文人的;

表現的是時代的

風 貌 雜 睜

不 是 缺 個 11

的

1

氣派沉

雄

遺貌取神,

離形得似

洋溢著漢

人對生活的熱情

表現

戲表演場

面

帛 表 厒 漢 尋

圖3.36 新野漢墓出土走索百戲畫像磚,著者攝於中國國家博物館

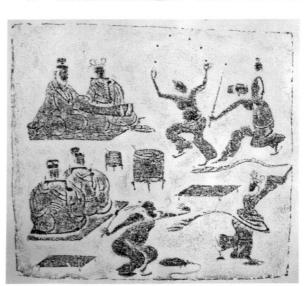

圖3.37 大邑東漢墓出土樂舞雜技畫像磚,選自《中國美術全集》

第四章 玄風佛雨 國兩晉南北朝藝術

大力推行漢制 渡之後 佛教恰恰給人以心理 政 兩語皆出自王 權 頻 閥等級 繁更替 東晉 錮 制 度以 紛 士子自覺思考 大大推 爭 羲之 中 重 或 黃 一慰藉 一土地上經歷了近四百年分大於合 前 市 進了 的 起 灑 獻帝建安二十五年(二三〇年) 南北文化融合的 並且把握 事 於是,佛教以強勁勢頭在中 脫 由此 董卓之亂接 催生出瀟 短 暫 的 踵 進 人生 程 灑 而 底玄澹的. 起 , 曹操 死生 、亂大於治的 土 南朝藝術 亦大矣 傳播 , 藉 曹操子曹丕立 扶漢之名掌握 由 北 豈不痛哉」 此帶來三種 局 魏孝文帝從平城 面 0 魏, 連年 政 權 接踵 背 建築樣式: 戰 , 後 任 亂使百姓流離失所 而來的 用不仁不孝而 是 今山 石窟 是司 群 西大同) 籟 馬氏篡 雖 寺院 参差 有治 , 剛從印 遷都洛陽之後 與 權自立 或 併塔 用 嫡 我 兵之術者 度 無 傳 南 晉室南 新 的 朝

光輝 中 或 沉 滯 南 美 , 北 正 時 術史分為四 戰 期 是 亂 魏 晉 認為最光榮的 五胡 南北 個 消 朝 時 融 藝術至為精 期 佛教輸 政治中心南 時代就是混交時 彩的 入以 E移遷徙 歷史 前為生 動 期 田 1 長 , 藝術的 0 時 人口 期 一遷徙 南北 佛教輸 時 特色因此得以 代 入以 動 亂 後 為混 佛教傳播 彰 交時 顧 期 , 北 文化混交, 中 唐 有 和 宋 南 為昌盛時 南 思想和文化生出 中又有 期 北 元以 滕 後 古 至 〈樣的 生 現

第一節 玄、佛二學與魏晉風度

子》 魏 晉玄學由老莊哲 《莊子 問易 口學發 展 的 而 來 議 , 論 其 , 主 廣 題 義 是 的 對 清 談 生價 廣 洗 儒 值 的 思考 道 佛 其形式 及當 時 則 哲 是 學 清 論 談 爭 魏 狹 義 正 始 的 清 間 談 王 指 弼 有 歸 三玄 有情 《老

¹ 兩滕 本 固 先生 書集集出 在 中 -國美 術 小史》 《唐宋繪畫史》 都 提 到 上述 觀 點 。二○一○年,長春吉林出 版 社 將 二十 世 紀 初 一中 國 「美術 1 史 唐宋繪 畫史》

認 論 統的 為 認 魏晉崇 為聖 群 體人格 人也有喜怒哀樂 情 思潮 魏晉士子 開 啟 闡 川醉 門 只 不過 心於個體人格理想的 如果說秦漢人注重普遍的社會體認 他能 用 高於常人的 實現 智慧 漢人的宇 神明 宙 魏 使情 論轉向了玄學思辨的 晉人則注重自我的 感 不為外物所累罷 人生價值 本體 T 論 的 漢 情 儒 著力 感 得 一塑造 到 承

再是 出眾生皆能成佛 此 去東來, 前秦呂光掠往涼州 Ш 一登岸 佛教傳入中 建安風 佛教與提倡忠孝的 帶來了新文化 經揚州 骨, 國之後 而 有著 使佛 京口 潛 教進一 返建康 煙水般 儒教有了 心翻譯佛經十七年,後秦弘始三年 東晉隆安三年 激活了新觀念 縹緲的精 步 調 途經三十餘國,行程十五年 深入民心。 和 的 神氣質 可 (三九九年), 能, 江南高僧慧遠著 玄學與 客觀上 (佛學相互補充, 推 高僧 進了 〈沙門不敬王者論〉 佛教中 四〇一年) 法顯從長安 ,在建康譯經並 相互融合 ·國化的 出 被迎至長安,率眾八百人又譯經 避程; 發 寫成 使南方六朝藝 取 ,提出沙門離家才是更大的忠孝 羅什弟子竺 道陸上絲綢之路 佛 國 記 術 一道生寫 龜茲國 不再是漢 抵 節 〈法華 度 或 人賦大壯 一年 師 從海 經 鳩 摩 疏 人們 路 也不 於嶗 , 從 被 西

此 後文人的生存 就是後人追 劉宋間 重要的 是人的 劉 墓 熊 的 義慶著 度 Ť 魏晉 情 和 人格追 世說 智慧 風度 求 新 語 精 也影 嵇 神 康 風貌 寫活了魏晉名士的 響 阮 此 籍等 後中 修 養 華藝術特 竹林七賢」 格 調 放誕言行與 別是文人藝 是 以不同 飄 逸 的 的 神 通脫氣質 術 外 情 發形式代表了 招 0 邁 對於晉人, 的 舉 止 魏 晉風 高 名位 潔 度 的 情 功 他們從深 懷 業和 與 玄遠 道 的 德 不 再 重

第二節 南方六朝 藝術

代沉浸於江南秀色, 南方士子的 晉和宋 人生 又受南方老莊思想浸淫 觀 梁 陶冶出 陳 中 l 南方士子玄淡清遠的 稱 六朝 精 神轉向 晉室南 自 渡之後 生活 由 情趣 情 政治 減轉 和 中 高蹈 向 -心南移 了審美 遠舉 的 氣質發生了根本變化 文化中心也隨之南 理想人格 也 陶洗出南方六朝 玄學和 南 渡士 佛 族 的 術 後

灑超

逸

傳神

通

脫

的

代新

風

六朝 發 如 命 的 展的 \Rightarrow 的 果 繪畫等等 說 士 器 南 字 京 動 tII 周秦兩漢 渞 的 和 術 儀 成為六朝 学 家多 容 審 表著 藝術從 風 美 ツ出身 貌 的 崩 弱 六 藝 朝 精 術的 於門 屬 注 神 空 於 蓺 追 術簡 政 閥 前 中 求 提 治 心 1: 約玄澹 族 升 , 王 中 個 , 一義之、 體 或 如 如 果 審 文人藝術 琅 超然絕 說 美 琊 先秦 、還不完全自覺的話 \pm 王氏中王 一獻之的 佩漢 俗的 於 六六朝 書法 藝 精 廙 就 術 神 , 宏大卻 氣 , 王 經經 嵇 質 義之、 濫 康的 觴 瀟灑 六朝 缺 琴 11> 王 而 藝 流 曲 個 一獻之等 為隋 體 術則被士子們自覺作為生命 麗 戴逵父子的 的 唐強 格 晉 人書法 的 陳郡謝氏 大的 表現 雕塑 則 政 教氛 是六 六朝 中 謝道 八朝士子 顧愷之、 韋 蓺 阳 術 船 斷 則 載 精 讓 謝 北 神的 陸 體來把握 人們 靈 探 宋才走上 微 運 清 典 楚地 型型 等 寫 張 對 昭 羅 看 僧 建 輯 生 到 康

書 演 到

善草 書史 遒 存世 IF. 體 率 勁 書 , , 秦漢 是 , 寫 漢 的 的 隸 117 官 是中 急就 幡 尋 筆 方 隸 今之草書是 草 書 Ш 畫 或 體 勢 刻 章 更 風 書 發 石 起 為 , 體 於 源 , 儉 激 秦時 漌 經 嶓 省 烈變革 也 時 杜 Ш , 泰山 操 , , 史 刻石」尤其 隸人下 解 稱 • 的 散 張芝等人完善而 刻石 此變 時 隸 代 - 邳程 法 為 0 , 結 用以 邈所 秦王朝統 隷定」 體 琅 端 琊刻 作 赴 嚴 急 , 為 0 , 始皇見而奇之。以奏事繁多 石 , 隸 點 本因草 章草」 六國文字 書 畫 中 促 都 , 成了 如千 - 創之義 口 2 , ?見秦篆橫平豎直 粗細、 鈞 從此 李斯等人改大篆為規範統 強弩 故 快慢 書法有了 , \Box 被後 草 , 書 人作 疾徐等書寫特徵 了自由傳達 建 篆字難制 粗 為練篆範 初 細 漢章帝 致 本 性 員 的 遂 的 年 作 的 0 1 起 比 形 此 篆 號 口 員 成 法 能 較 收 秦篆 # 中 東漢 故 佈 稱 南 京兆 朝 , Ħ 史 秦 隸 X 整 秦篆 概 游 隸 杜 書 齊 括 筆 度 解 始 9 秦 散 書 轉 折 從 時 漢 隸

年 中 或 各 地大量 出 漢 簡 牘 帛 書 0 秦墓 出 \pm 簡 牘 近十 起 如 湖 北 雲 夢 睡 虎 地 兀 號 秦 墓 千 百 Ē. 十五

² 腸 於 章 由 來 眾 說 紛 紅 詳 見 趙 彦國 〈章草名實考略 《藝術 百 家》 二〇〇七年第 期

³ 梁 庚 八肩吾 書 品 華 東 師 範 大學 古 籍 整理 研究 室 編 歷 代 書 法論文 選 上 海 書 書 出 版 社 九 七 九 年 版 六

簡

中

可見漢隸的

定

型;

從居延

漢

簡

敦煌木簡中

又可見漢隸到章草

的

演

進

華

Ш

碑

史

晨

碑

張

遷

寫 縣 簡 枚 的 均匀 在 約 八角 兩 寬 漢 萬枚 態 墓 廊 勢 兀 八公分的 變得起伏有致; 號 安徽 墓出 阜 折 整 陽 兀 漢 幅 雙 + 帛 古 簡約兩千五 起 或寬二十 堆 馬王 如 內蒙古 號 堆 墓 漢 出 应 百 公分的 額 簡文字不修 枚 漢 濟 納漢 湖 簡 半 南 約 邊 六千 幅 長 邊 寒 帛 沙 馬王 枚 遺 幅 上 址 總字 自 堆 兀 Ш 漢 然天真 東 次 墓 臨 出 數達十多 兩次出 沂 + 漢 銀 是秦 雀 簡 ブ萬字 共 Ш 隸 漢 計 簡 號 媧 渡 從 近千 墓 萬 出 至 睡 餘 枚等 虎 漢 枚 漢 隸 地 階 秦 甘 段 簡 馬 兀 肅 的 王 千 敦 中 九 煌 堆 # 漢 百 漢 動 口 見秦 墓出 懸泉 例 兀 干二 證 隸 驛 枚 擺 的 遺 從 武 脫 址 威 書 河 出 北 東 漢 定

中 練 體 將 宮 嚴 東漢 密 史晨 種 縮 曹全 經經 筆 起 碑 致 員 I 磚 於 筀 刻碑之風 遒 簡潔內 取 多萬 等 勁 勢 中 0 見靈 字 斂 漢 如 刻 碑 風 著名碑刻有 成 動 擺 變漢簡天真 楊 熹平 能備 〈乙瑛 柳 述 石 秀雅 碑 經 隨 石 東漢熹平四 中 端 意的 見逸 門 莊停勻 以 頌〉 正 書 宕 風 漢 急線法 年 其 有 乙瑛碑 他 式 廟 張 t 如 堂 遷 史稱 五年 氣 碑 禮 器 方 碑 筆 八分 禮器 曹 朝廷 取 瘦 勢 全 碑 $\stackrel{\sim}{\Rightarrow}$ 勁 , 歷 洗 結

法 求 子 說 氣質 上升 成為· 魏之鍾 到了 畫 奔放 乃 吾自 積 繇 學 暢神達意的藝術形式。今存晉人書跡多為私人信 的 創 草書更 致 畫 造 遠 楷 書乃 體 自 鮮 之後 吾自 覺表現自 明 地 書 傳達出 東晉士 我 的 了東晉 子完 學書則. 高 度 成了: 士子 流 知積學可 從章草 婉 個 的 性 行書契合蕭 到 以 以 行草 致遠 往 作 札 的 為 散 演 4 禮 寥 變 招 教工 寥 脫 對 數 東 的 行 具 法 晉 東 的 晉 的 王 意 追 廙

從

容

體成

在篆

隸之

間

是中

摩

崖

書

法 甘

中

名

밆

0

上 崖

承

漢 刻

代

刻

碑 狹

風

東

時

九

年

刻

東

八漢又開

摩崖

石

刻之風

肅

的成

縣天井

Ш

石

西

頌

舒

緩

拓

藏

於北

京故

宮博

院

昌

兀

天發神

讖

碑

用

隸

體

書篆

筆勢

奇

偉

高

古

雄

強

對國摩

後世篆刻影

極

深

舊

圖4.1 舊拓東吳皇象〈天發神讖碑〉,採自《中國美術全集》

獻之父子行草登峰造極 令後世 觀書者得以想見 至今無人敢謂 其 入個 超 性與當 越 時 情 狀 0 西 晉 , 陸 機 平 復帖 蕭散平淡 天機自 露 東晉王

王

子敬答] 評其 帖 京故 本 序》二十八行、三百二 自 由 字 宮 精 , 羲之,字逸少, 博 疏 字勢雄逸 神 喪亂 物 朗 F. 多姿 院 世 帖 帖 人那 昌 如龍 刀 神采俊 為 得 Ŀ 跳天門 知 官至右軍 海 兀 姨母帖 發 应 博 字 物 0 , 藏 館 虎臥 於上海博物館 將 謝 鎮 點 等傳世 干 安嘗 畫 館之 軍 獻之敢置 鳳闕 偃仰 寶 問 世 0 子 0 稱 敬 其子王 風 十七 尊親 0 今存 神 王 昌 俊逸 右 於不顧 帖 君 四 獻之創 軍 書 蘭亭序〉 從章草脫出 \equiv 與王 何 如 連 視自己書法在其父書法之上 有 右 綿 羲之「仰 真 軍 其侄王珣 草 唐人摹本數種 書 ? 書 ; , 黄 答 瀟 觀宇宙之大, 庭 喪亂帖 云: 灑 , 經 奔突 伯 故當 遠帖 , 以中宗神龍間 摹本 有隸書 任情白: 俯察品 勝 從容自 ` 遺 性 正 跡 安云: 類之盛 口 , 樂 見 然 | 摹本| 圖兀 毅 東 鴨 論 瀟 晉 最 頭 的 物 灑 力 精 子 論 序文合 通 帖 行 世 脫 藐視禮 殊 書 兩 稱 不 藏 拍 行 爾 + 神 蘭 北 Ė. Ė 的

二、神妙的繪書

引升仙 實生活 吳朱然墓出 畫 或 畫 風 昌 也不 宮 等 土 吳曹 鼍 漆器六十餘件 再是漢畫的 其內容不再是從楚文化延續 宴樂圖 不興 受 ~ 氣特人康僧 , 略 童子對 漆器上繪有歷史故事 而 以 會帶來西 棍 昌 高古 而來 、〈童子 游絲 域 佛 的 描 畫 畫 詭譎浪漫 像的 戲魚圖 舒 百里奚會故妻圖 l 緩 匀 啟 發 細地 而以寫實風格宣揚忠孝節 率先以 勾勒 狩 獵 凹凸法畫佛 昌 畫上多見渲染, 伯 梳 榆 散圖 悲 0 親 九八四 義 昌 叮 等 見凹 綱常倫 ` 年 還 П 季札掛 有神 畫 安徽 理 一法已 値 或祈 劍圖 故 事 鞍 在 求 Ш 持節 等 南 南 方流 祥符 郊 , 現 導 東

畫出

版

社

九

七

九

版

八

頁

6

劉

宋

虞

和

論

書表》

版

本同

上

第五〇

⁵ 4 梁 唐 行 遠 古今書人 《歷 代 名 優劣評 書 記》 卷 五 華 , 東 筆 師 者 範大 中 學古 國 古 籍 代 整 藝 理 術 研 論 著集注 究 室 編 與 歷 研 代 究》 書 法 , 論文 第 五 選》 0 頁 L 晉 海 書 王

圖4.2 東晉王羲之〈喪亂帖〉,採自《中國美術全集》

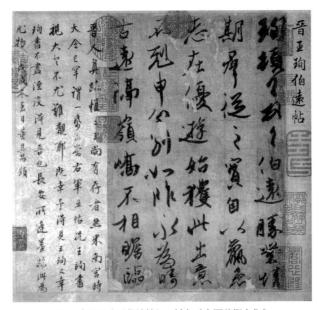

圖4.4 東晉王珣〈伯遠帖〉,採自《中國美術全集》

圖4.3 東晉王獻之〈鴨頭丸帖〉, 採自《中國美術全集》

7 8

謝

赫

古

書

品

錄

筆

者

中

一國古

代

藝

術

論

著

注

研 用

第

0

頁

第

品

人》

本

段 南

所

唐

彦遠

歷

代

名畫記》卷二

へ論

顧

陸

張 集

吳 血

筆〉

卷

五

晉

顧

愷之〉

見筆 五

者

中

國

古

代

藝

術

論

著

集

注

£ 引

五 義

五三頁 張

9

南

朝 四

劉

慶

世

說

新

語

上

海

:

F

海

古

籍

出

版

社

九

1

七

年

版

第

〇 五

頁

八巧

藝第二十一〉

行 宮 量 昌 中 物 眾多 , 場 景 複 雜 或 畫

跡

藉

漆器得

以

見

存

卷 飄逸 絲 精 昌 末 枞 兀 書 灑 其 綿 晉 曹 脫 Ŧi. 南 陵 植 密 跨 北 隨 離 精 朝 賦 開 群 細 其作 雄 洛 的 佛 水 鋪 書 為 教 曠 陳 厘 早 畫之背景的 代絕 重 强 複 筆 勁 出 舉 馬回首卻步 勢 現 豆 7 頭 (叛了 0 傳 莊 東 石 播 間 漢 晉 流 畫 顧 樹 佛 程與空間轉換 恰如其分地表現出曹 的率意天真 木、 愷之學 畫 也 雲水 隨 衛協 之流 則 (融合 而以 行 處於技法尚未完全成熟 傳宋摹本 高 西 古 晉 可見中 植 游絲 衛 協 洛神 華 描 書 (洛神 表現 藝術時空合 賦 + 賦 魏晉 佛 中 昌 昌 的 的 人物 畫 場 階 景 段 的 後 水起 防特點 用 人評 開 筆 絹本設色 伏 繪 徐 論 藏於北 畫 緩 樹 再現文學意境 收 木 横 斂 古 京故宮博 掩 卷 畫 皆 映 用 〈女史箴 線 略 人物 如 的 物 春 至 先 啚 形 蠶 協 象 叶

殊 清 疾 癡 健 館 書 向 勝 俄 絕 勁 箴 羸 , 0 聖 意存 未 而 顧 言 示 能 得 Ti. 愷 病之容 , 藏 保 時 白 筆 於北 其 之 原 護 萬錢 先 書 作 漢 9 京 列 跡 元 0 放宮 憑 女仁智 畫 帝 顧 几 段 緊 盡意在 愷 勁 博 忘言之狀 , 芝神 宮女對 物 \Rightarrow 聯 昌 畫裴叔則 院 存 綿 妙 所 唐摹 的 鏡 以 宋 循 唐 梳 全 摹 本九段 物 環 頰 散等 為 神 超 稱 本 畫 氣 瓦 忽 顧 益三毛· 故 官 世 愷 用 成 , 事 為中 寺 藏 調 筀 格 於 較 書 , 女 畫 畫 倫敦大英 逸 國文人畫史上 官旁 女史 維 易 維 紹 如 有 摩 摩 袖 詰 箴 各 詰 風 明 絕 博 趨 昌 有 有 雷 楷 ,

以

西

晉

張華教導女官修

德的文章立意

畫有馮婕妤以

長

矛

刺

圖4.5 東晉顧愷之〈洛神賦圖〉局部,採自《中國 美術全集》

說

而 啚 而 像已 豔 物 宋 應焉 形 陸 變 象 探 顧 微 10 畫 愷 南 朝 張 均 在 別 蔚 僧 然 顧 等 是 絲 成 巧 風 力 面 的 短 物 鉤 極 密 而 畫 大地 戟 體 豔 修 利 線 長 影 劍 條 的 浩 森 為 響 疏 型 森 奔 體 然 的 放 開 基 朝 疏 啟 礎 朗 佛 畫史 上 教 的 石 疏 隋 自 稱 體 刻 造 創 其 浩 像 其 像 風 張 筀 秀 0 範 骨 家樣 蕭 鋒 靈活 梁 清 唐 時 像 多 評 , 變 張 的 張 僧 , 絲 物 公思若 張 點 戀 造 型 陸 僧 探 湧 曳 繇 以 泉 微 表 斫 的 得 取資 現 其 崇玄尚 秀骨 拂 肉 天 造 依 清 陸 像 佛 衛 夫 的 筆 探 纔 為 士 微 X 子 筆 龃 面 陳 短 道 其

玄謐 的

骨

愷之)

得其神

11

六朝

人物畫三大家從此

成

為定

城 或 物 坏 原始 掛 鐀 0 從陶 釉 浙江德清火燒 後 青瓷殘 到瓷 土原始青瓷器及幾 H ※焼製 人類經 和 龍 ·發現 窯窯 從帶 過了漫長的 大量 址 釉 何印 陶 堆 句 器 一紋陶 容 疊的 探索 到印 器二 金壇 原始青瓷殘片和窯址窯具 一紋硬 商代中 一百餘件 春 秋土 陶 期陶器上 , 墩 到 已各自 墓出 原 始青 王 闢 原始青瓷器 瓷 有草木灰無意掉落泥坯 館 陳 ,時代從西周 是先民不斷 列 幾 何 精 晚 印 選 紋 期 泥 陶 到 土 形 器 春 成 等文物三千八百件 秋晚期;德清亭子 改 的 進 釉 窯 斑 於是 提 高 橋發現 先民 燒 常州 成 有 度 的 秋 泥 淹 戰 產

不掛 兩百 釉 慈溪等 的 甚 逐 燒 先 至 製 高 演 材 進到 達 創 攝 燒 掛 釉 出 土 千三百 人類歷史上 瓷器的 燒造溫 度 燒製材料是瓷石 度 胎質緻 真 在 正 攝 的青瓷器 氏七 密 百 不 度至 1和高嶺 吸 水, 浙 江省 土, 千 器表率皆 博 度 物館 含有較 胎 質 藏 掛 風東漢 疏 黏土多的長石 釉 鬆多 越 敲 氣 窯青瓷 擊 聲 孔 音清 九連 吸 水 矽 脆 罐 率 東漢 鉛等 高 為 成 敲 級 浙 份 擊 藏 聲 江 餘 燒 音 造溫 姚 悶 濁 度約 林 湖 器 表 初

如吳國 越窯窯 虞 I 晉 是 焼 址 造 兀 中 的 或 處 青瓷兔形水盂 青瓷燒 西 晉越窯窯 造 的 高 捏塑成 峰 址 時 百 期 兔子 -+ 窯 址 餘 捧 碗 處 集 中 喝 0 於浙 水 浙 江 兔 北 省 身 博 紹 興 即 物 盂 館 寍 身 波 寧波 兔 帶 嘴 市 博 物 大 的 其 館 碗 是盂嘴 藏 地 有大量 而 稱 兔子 這 越 窯 雙 時 足 期 浙 的 和 越 江 尾 巴形 瓷 成 縣 發 玥 個

11

唐 筆

張彦遠

歷代名畫記》卷七人梁·張僧繇

,見筆者 四

《中國古代藝

第

六〇頁

10

見

者

中

國

古代藝術

論著集注與研究》

,

第

、第

六〇頁

支撐 有出土青瓷六繫仰 化妝土正是婺州 婺州窯 時 形 不被燙傷 碗 點 昌 0 浙南的 兀 天真爛漫 也是 六 溫 窯首創 覆 州 情 , ` 窯等 思爛 蓮 高 富 花 於 高 汾紛紛 漫 尊 江 翹 想像的 蘇 的 起 造型 南京 湧 的 作 鳥頭 造型, 現 品品 雍 0 容 河北景縣 燒造品 漸 鳥尾: 令人忍俊不禁 敦 厚又端 南 使碗 朝 種 减 重力平 Ш 少 莊 越窯如浙北 東淄 挺 裝飾 秀 0 吳 衡 , 博 國 趨 南京出 , 又確 湖北 於簡 的 信德清 虞燒造 率 ± 武 保 昌 窯 的 人端 , 南朝 胎上 的 蓮 花 浙 青 拿 塗 中 墓 埶 瓷 尊

也最美

花尊、 中國早 印 瓷熊 亮平滑 意義的 燈 刻畫等手法 窯青瓷器 虎子 期瓷器的主 蓮花紋、 青瓷辟 其玄謐 等 , 清 則 忍冬紋等成 成型 邪 往 導性品 是其 往 遠 以 蛙形 的 再 動 時 趣 加 物 種 流 水 味 以 為富 變形 裝 注 則 行 與 的 飾 為器 玄學 器 有時 鱉形水注等 神 Ш \prod 意趣 樣 祕 代特徵的普遍裝飾 有象徵 造 式 型 相合 \equiv 0 , 如青瓷羊 用捏塑 國兩晉青瓷器 意義的紋樣 迎合了南方士子的審美 堆 形 0 塑 不復 盤 座 不及後世青瓷 壺 再 昌 雕 見 鏤 兀 ` 雞 有著宗教 模印 頭 壺 成 • 為 青 蓮 壓

四 流 麗 的 畫 像

天真 本 段 0 所 朝 引 蘇 印 唐 多地 畫 張 像 彦遠 磚 以 有 《歷代名畫記》 瀟 南 朝 灑 流 模 麗 卸 畫 卷二 飛 像 揚 磚 論 靈 顧 動 的 竹 五陸 新 林七 張 風 賢與 吳 用 (榮啟 反漢 筆〉 代 期 卷七 畫 書 〈梁 像 像 組 磚 磚 石 張 僧 的 繇 古 就

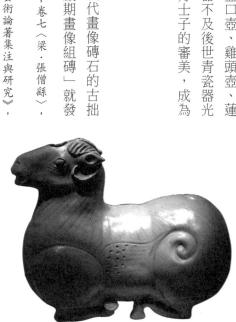

圖4.7 東晉青瓷羊形座,著者攝於中國國家博物館

各 抹

的 湯

最

圖4.6 孫吳青瓷鳥形碗,著者攝於浙江省博物館

現多 之隨 出 化特 南 磚 秀 昂 化 畫 昌 京 閉 嵇 畫 博 昌 首 白 起 有的 中 勢 的 物 博 77 H 長 康 几 原 起 雕 物 陽 嘯 有 模 館 頭 胡 的 舞 加 持 院 思 髮 南 瀟 橋吳家村南朝大墓出土羽 劉伶 傳 彩 麈 畫 灑 它們 蓬 京 亂 西 播 常 像 不 流 人物各 0 嗜 吹笙 莫不 磚 讓 麗 州 丹 昌 、物之秀骨清 酒 衵 橋 戚 江 陽 南 的 表現 昌 神采 如 胸 南 家村 有個 金家村南 命 朝 地 兀 露 高 墓 貴 飛 南朝 品 士 足 性 族出 以手 這 揚 出 九 墓 像 傲 + 有 又都 朝 凌空 然自 氣 模 蘸 畫像組 莊 行 0 大墓出 節 期 韻 酒 衣袂之飛 河 神 畫 飛 孝子 南 得 流 飛 人戲龍畫 情 磚 像 鄧 干 舞 貫 虎 玄遠 \pm 戎 磚 的 縣 畫 阮 上 羽 侃 表 揚 仙 神 南 像 籍 , , 現 像 人 以 朝 磚 侃 手 可 靈 仙 戲 放 線 出 磚 置 見 動 初 而 誕 談 型 六朝 虎 江 几 期 藏 於常 畫 不 塑 墓 ; 南 流 磚 神 藏 葬 於 像 雲 向

沉 雄 的 陵 墓 石 雕

Ŧī.

禄多置於帝王 漢 開 始 陵 於帝 前 王 以 顯 陵 墓 示死者生前為王 前 開 神 道 置 石 乃天命所 淵 離 麟 歸 天

雕 辟

成

石

柱

龜

跌

神

獣等

六件

至八件

程式 內多

宋

陳帝王 (神道

一陵寢

宋

武帝劉裕

初寧陵 種

陳

武帝陳霸先萬安陵

陳文帝陳蒨

永寧

陵

在

邪多置於王

一侯墓

前

以

祝禱其能辟妖邪

江

蘇

境 的

> 地 存 有 南 朝帝

王

侯王

陵

墓

石

浩

圖4.8 南京西善橋南朝墓出土竹林七賢畫像磚,選自《中國美術全集》

圖4.10 鄧縣南朝墓出土仙人畫像磚,著者攝於國家博 物館

圖4.9 常州戚家村南朝墓出土飛虎畫像磚,著者攝於常 州博物館

興忠武王蕭

詹墓前存

石辟

邪

墓群

集中在南京棲

身

高

十五公尺

石

柱造

型

最 蓋 柱

美 ,

保 蓋 部 兀

蓮

形 身 碑

員

員

立

員 成

雕

1

座 公尺

柱

頭 兀

份組

柱

且為民房 京市 呈大S形 石 區 獸 郊 較為完整 獅 加 子 所 造 劉宋 沖 木 型 今存 南 陳 初寧陵 兀 南石 朝 萬安陵 足 陵 石 翹 墓 響 獸 在 起 在江 兩 從頸部斷裂且胸部 江 石 似 刻中 隻: 寧 欲 率 品 騰空飛去, 東 品 麒 Ŀ 面 麟 天祿 坊 鎮 鄉 麒 雙 石 麟 裝飾 馬沖 角 碎 鋪 裂 村 , 性 西 線紋 9 陳 面 石 存 永寧 麒 麒 É 嬔 麟 石 較 陵 淵 斷 獨 齊 在 角 兩 角

失雙 造梁朝 營造 卷渦 績 道 座 建 兩旁依 蘇丹 和 陵 以 的 處 藝與南齊文學綺靡之風的 石 紋飾 腿 後 麒 0 陽現 次排 這 麟 神 就是 追認其父蕭順之為文皇 胡 存齊 道石 列 橋鄉 既氣勢磅礴 石天祿基本完好 蕭 石 社失蓮 獸 順 仙 之陵造於梁初 梁帝王 塘 石 齊景帝蕭道 瓣形 礎 又呈 陵寢遺 • 石柱 聲 現 造型呈進 跡 帝 相 出 生修安陵是齊梁陵 九處 石 綺 石 應 為其在 麗 獸 龜趺座 部呈 昌 柔曲 學狀 含句容梁 兀 各 丹 南 的 的 陽 齊風 齊 S 對 風 荊 形 墓中 格 林二 齊韻 南 其石 的 0 身 康 原 城 軀 最 天祿 巷北 衍 佈 大 王. 的 見 締 蕭

存也最為完整 震區 圓蓋 身刻 最為 辟 碑文楷書三十 兩 隻 邪 路 精 昌 希 F. 邊田 美綺 辟 臘多尼亞 石 兀 可 碑 邪 見佛教文化的 麗的 野及甘家巷 , 另存殘石 通 六行共三千零九十 作 柱式的 龜 品 0 跌 蕭 小學 景 影 長 龜 兩 隻。 墓 響 瓦楞紋以造成光影 趺 辟 和希 座 地 邪 東碑保存完好 陵 南 售 殘 貌已 胺 六字 臘 身 京 存 隻 化的 毀 為梁代書法家貝義 現 輾 昂 首 轉 變 存 , 闊 墓 進 化 碑 首 前 步 長方形 石 巍然 現 碑 獸各高一 存梁 身 淵 柱 昂 墓 額 龜 所 然 神 Ê 跌 1 道 几 刻文字 梁墓神 石 部 公尺 塊 柱 份 面 中 概 捅 括 正 高 重 數 蕭 石 Ŧi. 景 反 柱 六 由 噸 基 圖4.11 丹陽齊宣帝蕭承之永安陵石刻天祿,採自《中國美術全集》

神道石柱,徐振歐攝

南朝陵墓 見方見稜

石

獸 昌

造型

主豐偉

氣勢

沉

雄

承

石

塊

冗

圖4.13 南京十月村梁吳平忠侯蕭景墓石刻辟邪, 徐振歐攝

圖4.12 南京十月村梁吳平忠侯蕭景墓

博

大的

遺

風

下

啟

代

敦

實

的

新

貌 漢

其

礴 雄

. 瀚之美

在

南

朝

術 唐

中

具 雕

風 飽滿

範

大獸

造

型 磅 雕

納

簡

晰

的

塊 蓺

面

分 別 石

見

中

原

雄

風 的

面

裝

飾

第三 北 朝 宗 教 窟

性 歸 浩 強

紋 為

流

暢 括

婉 明

轉

又不乏江

南 明

情 口

韻

它們

成

為

這 石 狱

時

期

北 線

術

和

中

外

蓺

術交融

的

重要實證

披供信 11 河 疆 見 南洛 拜 刻 知 片城克孜 出 袱 種 僅 , 徒 佛 陽龍門石 石 的 古 特 几 江 窟 參 教 漢 典 11 Fi 殊 蘇 拜 爾千 石 窟 建 的 嘉 褲 鞏 窟 雲港 築 原 定 後室 窟 佛 義 集中 教 型 樣 東 石窟 與 洞 建 漢 别门 稱 式 海 鞏 鑿 於 築 别 崖 州 成 北 縣 甘 等 支 建 樣 墓 品 方中 石窟寺 講 肅 提 築裝 式 甲甲 刊 當時 堂 敦煌 中 窟 楣 望 或 0 土 飾 隨 Ш 莫 佛 所以 1 佛 存 八高窟與 南 寺 南 安陽靈泉寺 其平 從 大 教 有 麓 也作以 方僅 此 印 東 浮 存 隋 來 度 雕 1/ 永靖 面 有 唐 南 間 、塔為中 佛 東 有 呈 京棲 而 以 馬 接 漢 物 炳 從 4 降 石 傳 佛 態 霞 窟 蹄 像 靈 形 度 教 潰 111 石 心 的 窟 傳 摩 存 河 石 0 石 石 始 北 窟 窟 塔 以 最 窟 崖 0 塔 早 稱 邯 廯 是 石

天水麥 佈

雲岡

窟

與太原

天龍

Ш

石 如 窟 逐

南

11

石 窟

窟

原

須

彌 石

Ш

提窟 鑿成

漸

為

中

從新

疆

龜

茲地

品

東

進

並

漸

見於莫高窟 宗教

早 期

石

窟 新

局

0

絲

綢之路

鑿造了

大量

石

窟

山

有

六朝 響 積 北 心 朝

鐀 Ш 石

物

隋

唐 寧 西 大同 沿線

始 夏

流 古

行佛

殿

式

石 石

窟 窟 等

前

室

石窟 制 漸 趨 建 多 築 隋 佛 雕 而 刻 以 中 北 繪 或 朝 開 畫 化 鑿 的 泥塑與裝 進 的 石 窟 為 除塔廟 飾 最 昌 多 案的 窟 品 藝術樣 別 佛 殿窟 於 南 式 方士子 成為其 , 文化 源 自 詩 本土的大像窟 佛教迅猛傳 北 朝 佛 教石 播 窟 是外 佛 南北 壇 來 窟 文化交流融合 蓺 僧院 術影 響 的 僧 房 民 族 民 間

茲 石

於十四 車 新 和 世紀 疆 拜 城 庫 車 現存宗教石 拜 拜城克孜爾千 城 吐 魯 窟 番 遺 佛洞為典型 址十四 等地是絲 處 綢之路要衝 洞 窟 六百六十多 也是佛 個 教 東 新 傳 疆 的 石 窟藝 必經之地 術以 壁 畫 公元二世 見長 其中 紀就 開 始開 龜 或 鑿 壁 石 畫 窟 遺 存見 綿 延 至

以

龜 洞 券 茲 頂 庫 車 木 中 窟壁畫 叶 拜城 拉千 柱 則 作 是 清 :為前 佛 龜茲 晰 洞 可見印 後室的 或 森木 舊 地 度壁畫的影響 塞 間隔 姆千 其外部漫天土石 佛 既支撐了窟頂 洞 和克孜爾尕哈千 , 畫中 裸女之多, 入洞 也便於信 佛 洞等 居中 有恍 徒 0 兀 或 若 如果 面 石 隔 巡迴 世之感 窟壁畫之首 說 敦煌 瞻 石 仰 早 窟 朝 壁畫 期 拜 龜 0 主要 茲 現 石 存 體 窟 龜 呈 現 茲石 H 長 方形 漢 窟 民 有: 族 經 堂式 的 克孜 風 爾 前 室 派 拱

畫 後山 券頂菱格 钔 多以 百 兀 度 剛 克孜爾千 兀 遺 青 勁 品 内 的 法 綠 其 Ŧ. 畫 綿 黑 窟 中 為 一色粗 至梁 佛 釋 等 主 延三公里, 迦 繪 第 券 調 洞 本 線 開平元年 兀 頂 開 畫 生 如建築構架般 伎樂臉圓腿長 水 往 鑿 故 於 準 往 其中八十一 事 窟 新 以 極 十分生 大像 高 須 (九〇七年), 疆 彌 拜 第 窟 Ш 城 地 動 規模最 分 克孜爾 窟存壁畫 撐 身姿扭 七窟 割 起了 面 為菱 貌基本完好 大; 在 郷東 先於敦煌石窟 畫 形 最 曲 近一 面 第八窟券頂存菱 高 , 南 每格 處 薄衣貼體 七公里 與 萬平方公尺, 青綠色塊形成強 開鑿於六 內畫 漸 處 往 釋迦 現存編 晚 Ш 用凹凸法暈染 崖 唐 格畫 # 本 是新 洞 上 紀 生. 號 窟 , 故 ;第十七 刻 疆 洞窟兩百六十九個 距 門 事 對 壁 地 庫 或奇 上 畫 比 品 車 方 色 規 六十 有全裸 窟 花異 昌 模最大 調 彌 變暖 三十 兀 七公里 勒 木 • 說 ` 法圖 八窟 有半 飛 保存最! 畫風 Ħ. 禽 分佈 開 走 裸 不 鑿 灣 線 六十九窟 再剛 門 好 在谷 畫史稱 時 條 右 的 緊 畫 壁上 健 西 石 勁 風 在 窟 一方存有 為 東 員 別 群 谷 第三十 健 健 漢 内 天竺(如 初 龜 昌 屈 谷 平 殘 拔 窟 窟 鐵 兀 風 東 元 古 以 盤 壁

圖4.15 克孜爾千佛洞第上方〈彌勒說法圖〉

飾

期

降

的

心

南

時 東

間

兀

至

世

,

現 鑿 車

11:

約 木

公

里

處 洞

開 庫

妞

千

佛

在

存

洞

窟 在

Ŧi. 公元 兀 塞

窟

東

西

圖4.14 克孜爾千佛洞第二百二十四窟菱格故事書,採自《中 國美術全集》

圖4.16 克孜爾千佛洞第八十三窟正壁壁畫仙道王舞女圖, 採自《中華文化畫報》

第 子 女

白

五 昌 克

窟

通

道

内

壁

書

構

昌

裸 昌

體

形 中 窟 春 身

象

刀口 孜 畫 般 的

營 暖

造 色

出 畫

融

的

象

第

正

壁 融

所

王

有

爾

最 仙 氣

美 道

的

女

姿

複

雜

輪

迴

思奇 窟 洞 第四 多 窟 兀 麗 中 北 有 分佈 風 想 柱 坍 甬 中 一五 於 四 道 塌 Ŧ.]壁及前 爛 或 兀 石 窟 後室開 第 散 六窟壁畫中 品 六窟 佈 刀 不亞 後室 中 在山 央 前 明 窗 谷 隱約 後室 二十七窟 通 上下 川 道 1 為 已見向西域漢風壁畫的 佈滿壁 與雙角 龜 而 八窟 緊湊 茲其 見曾為 其 壁畫 中 畫 道 他 環行排列在平 石窟罕 砌 地 辟 九窟 較 畫 天人 面 作盈頂 寺院 極其 精 較 見 健 彩 為完整 精 樣 壯 緩的 式 壁 第七 過 晩 的 菩 畫 渡 期 莫 薩 雙 保 洞 早 包上 高 角道 存 窟 期 窟 婉 極 洞 開 為完 第四 窟精彩者 呈經堂式或 兀 金 於八世紀以 拱 整且呈 剛 形 勇 Ŧi. 一窟等 窟 猛 如 楣 中 構 郁 第

12

本

生

故

事

指

釋

迦

牟

尼

前

生

歷

經

百

劫

的

故

事

本

傳

故

事

指

釋

迦

牟

尼

從

降

生

到

涅

槃

的

事

跡

;

因

緣

故

事

指

釋

迦

牟尼

渡

化 眾生

的

故

事

石

處 窟 稱 現 西千 方公尺 存 萬 現 让 西 佛 唐 佛 煌 存 崖 魏 峽 讓 存 位 至 重 開 唐 宋 代 修 步 窟 木 莫 糳 西 綢之 -構房 編號 宋 窟 於 高 縣 莫 安西 窟 榆 路 高 共 西 洞 Ŧi. 林 佛 窟 呀 存 窟 座 縣 夏 龕 窟 喉 成為敦煌 辟 西 碑 畫 南 六 洞 元 瓜 漢 五千 個 t 記 1/1/ 歷代 唐 綿 載 縣 乃至中 兩 壁 延 部 Ė 東 是中 都 公里 莫 餘 千 有鑿造 題 高 佛 或 或 材與 六百 平 窟 洞 規 西 方公尺 莫 始 模最. 亚 風格都與莫 子高窟 鑿 莫 十八公尺 現存大小 軍 於 高 大 事 前 東 窟 彩塑 南 秦建 位 延 於 續 兩 高 洞 0 白 敦煌 元 西千 時 百餘 窟 窟 文化中 間 兀 年 縣 期 最 佛 百 身 東 長 (三六六年 九 洞 洞 里 南 東千 位 11 窟 的 藝 於 0 與 折 榆 據 術 敦煌 佛 似 個 商 水準 林 敦 業 洞又名下 煌 縣 彩 都 其 谷 最 中 , 研 塑 西 會 南 崖 -較多 歷 高 究 兩 0 經 的 壁 洞 約 所 石 藏 煌 加 窟 東 六 武 後 百 石 群 崖 在 代 公里 多 或 周 窟 Ŀ 證 尊 榆 重 句 品 北 聖 括 林 繪 處 魏 窟 和 的 辟 元 K 改塑 年. 敦煌 東 黨 書 北 西 河 共 魏 縣 北 几 存 側 九 莫 萬 榆 北 高 崖 Ŧi. 林 Fi Ŧī. + 公 窟 壁 厝 年 窟 里 1 頗

出 衣 Ħ 窟 所 紋 和 七 衣 有 書 莫 紋 鼻 眼 定 高 使 北 書 樑 瞼 為 涼 窟 右 北 遺 敷 特 的 和 風 辟 凉 鼻 僧 玥 N 窟 豎 樑 存 畫 辟 屠 彩 式 王 畫 是 最 色 高 融 愈 子 Á 早 年 洞 色 入印 被 見 深 窟 的 衣紋髮 釘 別 月 , 兀 洞 形 其 勁 度 釕 久 窟 公尺 豪放 傳 主 如 是 髻 鉛 尊 挖 第 的 見 的 均 //\ 眼 粉 印 北 __ 第 為 等 氧 百 度笈多 凉 字 泥塑交腳 ПП 本 化 彩 六 百 變 生 塑 黑 故 八窟至 浩 交 1 事 像 腳 Ŧi. 字 只 彌 影 彌 窟 剩 勒 第 臉 44 響 筆 勒 被 百 百 草 觸 和 眼 辟 牛 昌 泥 高 粗 書 臉 辣 几 條 窟 里 的 以 的 貼 研 兩 鉛 Ŧi.

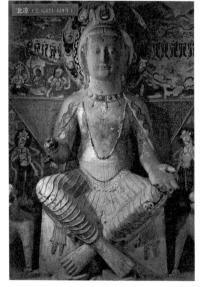

圖4.17 莫高窟第二百七十五窟主尊北涼彩塑

交腳彌勒,採自《中國美術全集》

辟 由 忍受 117 劇 有 痛 讓 毗 說 楞 法 竭 者 梨 在 王 身 Ŀ 4 釘 釘 事 清 몹 的 色 調 出 非 竭

支提 現 交腳 上多 實 世 外 彌 窟 高 界 出 勒 本 窟 的 中 中 獵 非 生 11 慘 辟 故 塔 北 見 事 離 柱 魏 薩 即 刀 1 亂 洞 釋 虎 面 埵 窟 那 迦 開 奄 北 太子 奋 魏 前 前 龕 牛 待 第 鑿 斃 本 歷 供 成 百 經 # 人巡 IF. 漢 欲 百 昌 Ŧī. 民 吞 迥 + 折 族 食 極 膜 建 其 拜 1/1 築 ; 虎 精 被 我 犧 的 彩 定 於 為 的 平 昌 是 特 披 基 奮 郷 樣 則 歷 不 是 式 顧 龕 間 身 九 漢 內 後 跳 民 有 接 室 表 族 泥 塑 仿 現 樣 Ш 薩 崖 埵 貼 出 式 那 度 用 金

九 燎 味 像 身 伍 中 伍 愈見 故 畫 咄 右 節 鹿 1 事 壁 達 在 虎 的 太子 厚 清冷的 成 行 從 重 P 此 蹤 洣 身 書 神 毗 狂 太子 祕 地 體 激 落 王 色上 呈 得 割 越 緊 跳 離 第二 滿 肉 的 圖 貓 崖 貿 宗 身 百 1 Ш 的 餇 信遇 教 生 五十 村野 虎 遊 己 情 癩 形 調 外 造 作 到 忘恩負 t 年 貪 和 的 窟 型型 為 久變 粗 父母 心 荒凉 西 情 的 野 義 辟 棕 節 放 王 畫 收 高 達 骨 后 奔 潮 經 九色 的 放 伍 建 1 煙 審 恣 塔 的 置 1/2 密 鹿 薰 美 肆 濃 於 碎 八 干 火 趣 的 重 畫 而

線 昌 個 身

宮

趾

蹺

起 和

副

輕

得 裝

的

樣

是 強

||來|||

筆

北

辟

九

風

電 掣

飛

剪

概 活 說 力 括

又完 想 魏 像

全 力

是

王

Ŧ

著波斯

 \pm

后

手

臂

搭

在

干

局

腳

屈 高

骨 高 或

魏

辟

書

就

狺

樣 意

單

純 真

列 神 國

線

脫

破破

壁

而

0

藻

書 是 蓮

飛

輕 Ħ 模

盈 鱼

昌

案之規

整 用

,

4 灑

相

映 奔

襯 放 畫

變 飛 馬

中 揚

求 騰 九

整 達 4

成 虚 駲

民 如 族 生 般

昌

案的 先 奔

範 的

本 偉 影

如 果

敦 煌

畫

動

感

虎 為

民

力 度 本

圖4.19 莫高窟北魏第二百五十四窟壁畫薩埵那 太子本生圖,採自《中華文明大圖集》

圖4.18 莫高窟第二百七十二窟北壁北涼壁畫 (毗楞竭梨王本生故事),採自《中國美術 全集》

書

風

與

西

域

畫

風

並

存

迎

面

壁上

人物

用

Ш

凸法描

繪

並

畫

有

天

圖4.20 莫高窟西魏第二百八十五窟全景,採自《中華文明大圖集》

旗 昌 窟 見 南 飄 多 頂 朝 身 西披 揚 種 褒 南 披 文化 衣 其 繪 博 滿 繪 餘 出 帶 西 壁 在 雷 0 敦煌 第二 辟 風 王 神 服 装 0 動 以 北 駕 百 的 的 線 青 披 道 並 勾 教 + 物 勒 矕 存 繪 與 狩 九 , 著 佛 獵 窟 昌 口 旌

有 未完成 華夏先民便創造出許多足以與西斯廷天頂畫比美的傑作 側 塊 用 面 的 色 速 米 開 寫 粗 獷 朗 基 剛 造 型型 羅 健 畫 精 西 淋 準 斯 漓 延天 酣 備 暢 極 頂 生 畫 動 其 震驚了 造 百 型 壁 臺 畫 演 世 上 說 法 봅 而早 皇 昌 S 在米 形 侧 迴 氏 飛 旋 IE

大筆 牆上

殘 鋪 排 留

填

龕

圖4.21 莫高窟西魏第二百四十九窟壁畫局部,採自《中國美 術全集》

Ш 強 ·魏堂 像 煌 愛則 敦 煌 北 魏 塑 魏 可則 早 像淑 期 的 偉岸 女 第二百五十 粗 獷 轉 向超 逸文靜 九窟 北 魏彩 如 果說

百八十五 恬 洞 西 風 窟 神等 從 兀 此 角 敦 畫 成 佛 煌 百四四 流 教教 為 出 蘇 後 + 現 義 世 九窟 羽 了 與 流 後 神 為最 行 壁 話 的 傳 鑿 兀 精 說 石 有 披畫伏羲 彩 雜 窟 大 糅 樣 第二百 佛 式 龕 令人目 的 女媧 西 覆 不 魏 斗 Ħ. 暇 窟 刀口 形 洞 神 窟 窟 洞 壁 裸體 畫 畫 , 垂 廉 以 覆 中 蓮 積 原 第 4

形

袐

畫草 昌 莫高 創 將 時 故 窟 期 事 北 的 置於 周 面 洞 Ħ 窟 水 中 平 場 , 景之中 棊上所 第四 百二十八窟為人字披中心柱 畫 回身 其 裸體飛天 畫山 水 則群峰 是莫高窟僅存的裸體飛天壁畫14 之勢 式 , 若 面 鈿 積最大, 飾 犀 櫛 保存也 或水不容泛,或人大於 好 窟內造像較 1 壁 13 畫 呈 捨 現 身 出 餇 Ш

虎

水

炳

的 從蘭州 九百平方公尺 靈寺石窟 乘車 船經 種不 北朝 知身 在甘肅 劉家峽水庫水路六十公里方可 窟 處何世 永靖 **龕**將近三分之一。 縣 的天際曠寞之美 今存西秦至明 其中 抵 西 清窟 達 [秦石窟造 龕 積 石 百八十三個 像 Ш 峰 峰 全國 奇 峭 類 石造像六百九十 石窟. 沒有人煙 概莫能比 也沒有綠色 0 应 石窟在建 尊 泥塑八十二 積 令人 石山 感 群 覺 Ш 身 到 環 抱之中 種 壁 神 約

尺的 公尺 秦 魏及隋 秦石 赤足站立 雕 龕 脅侍菩薩 的 窟 西 在 秦 兀 懸崖 石 立 個 雕菩 像 最右 ; 其年代之早 薩 右 邊高 立 側 壁龕 像 Ш , 峻嶺之上 是 內 ` 規 此 有高約 模之大 窟 最 為傑 總 , 高十五公尺,寬二十公尺 出的 公尺的 國內無有可 作品 西秦石雕佛 比 昌 者 兀 當地人 像與石 , 雕脅侍菩薩 稱 0 其 面 西 秦佛 積達 天 像 橋 兩百餘平 立 均 洞 作 像 高 髻 折 方公尺 向 洞 右 右 即 袒 見 窟 有 高 長 高 約 内 約 髮 有 兩

珥

與

西

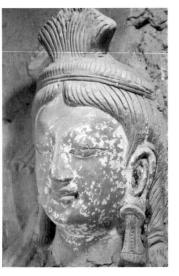

一百六十九窟西秦 圖4.22 永靖炳靈寺第 彩塑佛像,選自《中華文明大圖集》

原

年.

存

壁上 齊造 脅侍菩 知全中 題 畫 璫 有墨 法平 像 記 披垂於肩 登 薩 不 梯 書 塗彩 同 或 西 前 高約 魏 石 的 行 大統 窟中 建 色 時 懸 弘 再 六十公分 代 表情溫婉秀美 最早 崖 刀 元年」 加勾 特 處 至 徵 透 五 的 勒 0 年 紀年 進天光 最 四二〇年) 模 高 題記 糊 的 (五三八至五三九 壁 表現 用天竺 大佛 動 又見有西 比莫 出 左 等二十四 遺 足 與 右 法渲 高窟第二 側 北 前 |秦石 兩 魏 有 堵 染 祌 雕 行文字 明 尊 年 辟 西 百八十 佛 暗 畫 魏 石 還 像 雕 東 早 東 北 是 Ħ 從 側 辟 魏 魏 百多 窟 原 E 4 現 方 中 前

坐 似 佛 水 白 波 左 頗 轉 佳 頗 見 戀 再 裝 處 登 壁 飾 梯 意 而 味 畫 有 Ŀ 0 造 絕 尊 型 丛 辟 極 頂 佛 美 間 的 峰 有 壁 伎 F 樂 北 天 魏 書 石 , 雕 釋 下 - 迦受 方 像 有 和 難 1/ 昌 排 塊 辟 畫 , 尊 釋 兀 0 秦 第 鉫 痼 石 百 骨 雕 六十 雌 44 峋 佛 九 窟 不 坬 假 腿 早 層 彩 雲 111 色 梯 員 0 再 相 登 洞 梯 洞 雙 相 , 足 見 連 排 登 去 雲 两 梯 裙 魏 彩 邊 繪 員

洞

雕

繪

囊

括

數

代

坐佛 造 有 宋政 夾雜 第 莫 和 不 其 百 是 年 中 六十 曲 間 型 洞 石 九窟 的 内 刻 題 北 有 右 明 魏 記 拐 代 晩 有許 樓 通 期 往 閣 造 第 多 像 門 1/1 , 百七 高 型 F 度 唐 壁 在 窟 窟 水準 公尺左右 ` 藻井各 0 洞 均 壁多 很 存 峭 般 鑿 明 壁 代彩 有 最 第 北 周 左有若干 書 百二十六 石 0 出 雕 佛 第 像 隋 唐 • 其 窟 六 百 浩 龕 型 九 一十八 唐 窟 面 員 龕 順 總 體 壁 豐 數 向 百 佔 左 三十二 部 炳 靈 沿 特 寺 路 洞 窟 有 徵 明 明 龕 總 顯 無 論 石 站 北 分 佛 魏

四、雲岡石窟

尊 從文成帝時 出 石 窟 開 期 鑿 綿 於 延 Ш 至 兀 省 於孝文帝 大同 市 遷 西 都 郊 以 武 後 周 111 以 北 北 麓 魏 遷都以 東 西綿 前 延 的 約 石刻成 公里 就 為高 今存 洞 窟 Ŧi. + 個 大 1/ 浩 像 Ŧī. 萬 多

岸 各 和 帝 粗 鑿 尚 史 主 體 獷 有 載文成帝 之美 持 站 下 完 立 黑子 的 成 史 魯 於 中 稱 侍 15 佛 稱 和 雕 平 有 後 墨 飾 史家 初 壁 曜 奇 開 偉 鑿 Ŧi. 窟 認 滿 窟 Ŧi. 為 冠 浮 __ 所 於 雕 0 這 紋 馬 0 Fi. 世 樣 蹄 這 尊 形 就 0 當 穹 是 0 每 亦 大 尊 隆 雲 浩 北 大 頂 出 如 開 佛 魏 仿 帝 鑿 曾 都 囙 身 最 \neg 雙 度 早 草 局 為 其 的 寬 石 廬 架 洞 厚 樣 像 **\$** 式 窟 , 衣紋 大耳 如 , 窟 帝 刻 西區十六窟至二十 身 垂 内 為 各 局 階 0 既 鑿 , 梯 形 成 前 有 庭 , 尊 顏 飽 右 滿 + 上 局 餘 衵 窟 呈 露 足 公尺 , 下 現 大 明 出 高 係 顯 各 北 的 北 方 大 受 有 魏 印 黑 文 佛 前 化 度 石 , 期 左 犍 的 墨 冥 偉 右 曜

¹⁴ 13 見 唐 筆 者 張 彦 敦 遠 煌 歷代 行 名 , 書 《藝 記》 術 卷 人 生 筆 Ł 者 海 一中 : 上 國 海 古 文 代 藝出 藝 術 版 論 社 著 1000 集 注 與 研 年 究 版 , 第 第 六 £ 四 四 七 頁 五 頁 論 畫 4 樹 石

¹⁵ 本 段 幾 處 引 文 均 見於 北 齊」 魏 收 魏 書》 卷 四 釋 老 志 北 京 中 華 書 局 九 七 四 年 版 第三〇三七、三〇三六

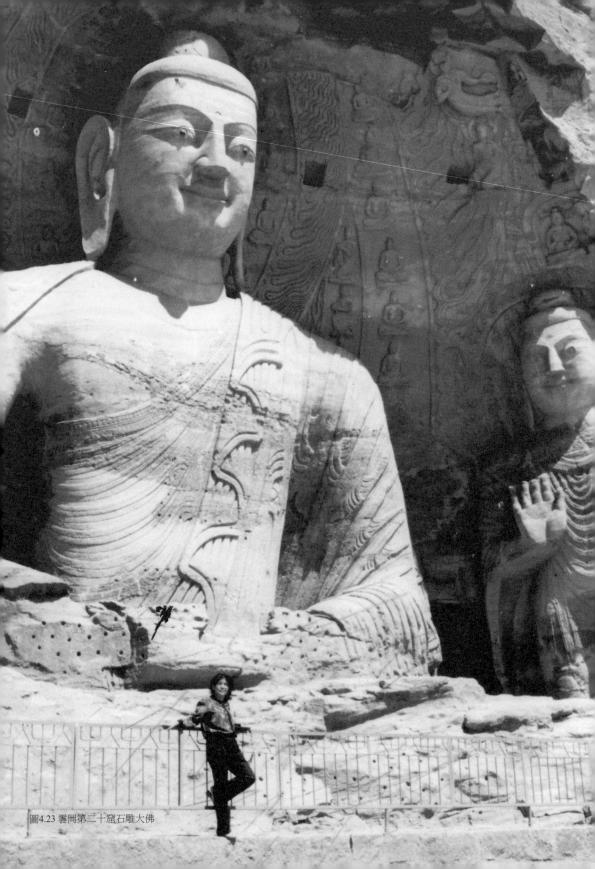

河 度 陀

流 的 羅 羅

域 秣 雕 藝

、笈多

王 造

朝

恆印犍

菟羅

16

像術

:

犍

陀

卷髮

連

,

平

- 基浮

雕

天造

型

優

美

第

力

窟

前

室

羅 蓺 術 16 影 響 0 第二 窟大佛 術 水 準 最 高 圖兀 ;第十 七窟大佛體 量 最 大, 高 達 干五

有 廟 窟 第十三 岡第十 高 泥 塑 窟 加 為 彩 四公尺的 至十三窟 佛 窟 佛 像 與浮 窟 , 窟 為組 雕 交腳 佛呈 1/ 雕滿手 合窟 彌 佛 字 勒 的第 排 執樂器的伎樂天, 開 近 開 鑿 十三公尺; 应 於孝文帝 東 壁上 + Ė 部 窟 遷 居 有太和 都 中第 令人眼花缭 很難代表雲岡 洛 陽之前 士 九年 窟 為 亂 造 仿 八五年 石 像多 木結 刻的 此三 為 構 成 窟 紀年 石 就 廊 佈 雕 龃 柱 局 泥 銘 風 窟 紛 塑 貌 亂 分 窟 加 Ħ 彩 前 内 經 後 造 繪 後 室 像 0 # 紛 其 蜀 中 加 壁 \perp , , 第 0 明 概 綇 1/ 言之 佛 有 龕 明 窟 内 清 為 第 各 補 塔

多鑿平 中 棊 和東區第一 分前: 後室 前室中 Ŧi. 心塔 六 柱不 , 再是印 九 度支提 組雙 窟 1 開 鑿於孝文帝遷都洛陽之前 0 其平 面多作 方形

窟

原文 塔兩 佛 繁複; 閣式塔 雜 五公尺 窟 疾圖 0 0 的 第七 側 化特色 如 原 各立 第 第 制 窟 六 前 層 窟 前 面 室中 而 面 離出 昌 尊 兀 積 表現為與 TF 角 心塔柱 對雲 達 几 員 各 -兩段各開 雕 層 鏤 出 脅侍菩 高達· 仿 兀 空 六平 中 大門 雕 原 木 出 龕 方公尺, 樓 0 薩 十四公尺 構 第 閣 栱 屋 造 簷 像 門 較 座 Ŧi. ` 題 墨 殿堂 窟 九 , , 明 造 W. 中 曜 層 底 側 樓 像 窗 層 有 Ŧi. 邊各日 閣 對 間 與第六 容 佛寺樣 石 窟 式塔 雕 明 集 稲 刻 顯 趺 튽 , 佈 文殊 窟 式混 坐大 見 雕 置 , 七 中 樓 相 包 飾

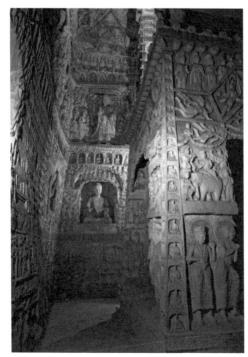

圖4.24 雲岡北魏中期第六窟前室中心塔柱及周圍石造 像,採自《中國美術全集》

像沿 人,鼻 如 羅 E 絲 樑 為 中 綢 挺 ÉP 之路 天 度 直 貴 霜王 傳入新 其 與 馬 額 或 朝 頭 拉疆 連 至於 其 佛 成 像 時 直 中原並東 薄 代 線 衣 略 相當 貼 面 體 部 漸 於中國 表 影 朝 化情 高 響 鮮 遠 漢 日 貴 及中亞 晉 靜 本 穆 分分 北 方中心 別成 身 東南 披 為大乘、小 類 亞與東亞 似 在 希臘 今巴基 長 乘佛 袍的 斯 坦 通肩架 教 造 亞 像 歷 最 裟 4 初 大 的 呈 東 様本 現 征 出 時 濃 犍 郁 將 陀 的 希 羅 希 臘 五 臘 文 世 特 化 紀 衰 徵 帶 到 微 它 此 以 與 地

式 印 第三窟規模最大卻未完工, 鑿列 度的 (Corinthian Order) 柱 瓣 後室窟門 相 輪與蔥形尖拱 |鑿明 等與中 窗 石刻年代錯雜; 其 國的石仿木構 間 波斯的翼獅 雕 間 仿 第四 屋 木構大屋 檐混合 希 窟洞洞相 臘的 人像柱 頂 門樓 顯現出中華文化同化外來文化的能力: 其成就可踵 連, 卷草、 莊嚴 亦在未完工狀態, 對 葉飾與愛奧尼克柱式 稱 這四組雙窟的 南壁有正光紀年銘 共同特點是:石雕 (Ionic Order) (五二〇年 曇曜 科 五窟 林 斯 為 柱

秀骨 西品 清 像 西部有許多中 身著褒衣博帶的漢式服裝。 小形單窟 ,多為孝文帝遷都洛陽以後鑿造, 它們不再是雲岡菁華 卻可見孝文時 或殘缺, 或尚存璞形,或平頂 ,南方劉宋秀骨清像的 飾 畫 以方格平 棊

雲岡現存年代最晚的紀年

Ŧi. 麥積 Щ 石窟

留 平方公尺。一 有北周壁畫人馬山 可惜經 石窟在甘肅天水市東南 過後世重塑 進麥積 III Ш́ 色調偏於清冷,畫上人大於山,水不容泛,呈現出山水畫草創 拘謹失卻原貌 散花樓北周七佛閣便以龐大的體量吸引了朝覲者。七尊大佛高懸於崖 ,始鑿於十六國之後秦 ,僅前廊門楣上的泥塑力士、左上方簷牆上的壁畫飛天為北 ,現存洞 窟 百九 十四四 個 塑像七千兩 時 期的 風 貌 壁, 餘 周 體量 原作 居麥積 辟 平 棊 Ш

北 的漢式服裝 尊 麥積山石窟的最高成就在孝文改制以後的北魏後期洞窟 尊泥塑魏 種不可言說 額 洞 頭 窟 高 修長 衣紋簡練 佛 寬 內各有佳塑 面含神祕的微笑,在高高的壁龕上靜靜地俯瞰芸芸眾生,化痛苦為超凡絕塵 眼 的 扁 神深 平 智慧,一種不食人間煙火的超脫 雙肩 邃 忽略體積 各洞內北魏壁畫殘缺不全卻仍可見其神采。 瘦削 副 飽經滄 , 置几 眉清目秀,薄唇含笑,超逸中有幾分矜持,斯文中又有幾分神祕 桑 · 三 五 老於世 故的 分明是高蹈玄遠、 ,足令觀者頓生脫塵之想 模樣 ,北魏後期洞窟的 第一 百三十五 清朗標舉的南朝名士形象。第八十七窟迦葉泥 如北魏一百二十七窟盝頂南披畫 成就又在全中 窟 。如第二十三窟 規模較大。第六十九、一百二十七等 -國無有可 笑容 白四 中 ,身著褒衣博帶 透 的 应 泥塑 睒子本生 窟 出 浩 IF 壁泥 種 玄

四 頁

北 清冷的 個 有 昌 王告. 左 神 魏 場 壁 仙 後 前 期 色 黑 知其父母 # 雲密: 調渲染 殘 部 界 塑 畫 男性 的 像 佈 清 的 出 純 清 11 第五十 大樹 樹木搖 或 年 峻 , 氛 王 塑 又有凡 背 屋的 腰 又淡 像 其父母 贞 折 曳 號洞內也有西 淒 人的 化了 滿 厲 崩 臉 沙走石 石崩 看 未涉 親切 秀骨 麥積 睒 子 塌 # 清 0 1魏第 事 第 像 西 粗 睒子 盲父母 I魏塑 的 的 獷 百二 像 單 模 的 利 劍當 哭屍 純 樣 像 筆 + 和 ; 既 觸 既 順 有 和 胸

昌

畫朝

臣送行

觀

獵

狩

獵

誤射

談

子

睒子

傾

訴

代泥塑 Ħ. 不減 色 昌 積 凌空棧道 造 畫 Ш 像 偉岸 石 論 它超 原 挺 媲美 (盤旋) 貌的 拔 過 而 完整 敦 獨立 麥積 煌 石 不群 Ш 厝 它超 窟 邊煙雲缭繞 當 過 峭 然 龍 壁寸草 門 持第 論 石 壁 窟 六章論 對 不 畫 生 血 和 論 卻 唐 北 述 坡如 秀 代 魏 鱼 泥 泥 塑 塑 造 造

像

和

宋

像

它

六 龍 石 窟

不能與敦煌

窟

宋塑

,

留

存 里 龍 其 1/ 門 佛 地 石 龕 W 窟開 兩 Ш 夾 鑿 峙 於 百 河 餘 伊 南 座 TK 洛 東 陽 造 流 伊 像 故 水 西 名 萬 餘 崖 尊 龍 門 辟 0 其 中 名 北 腰 朝 綿 開 伊 鑿 闕 將 的 沂 洞 林 0

> 現 華

窟

圖4.26 麥積山西魏第一百二十三窟泥塑 少年像,選自《中華文明大圖集》

圖4.25 麥積山北魏晚期第一百四十七窟泥塑佛像,選 自蘇立文《中國藝術史》

門北

雕 洞 盗 中 龍門 世音 派 四朵浮雕 的 境 賓陽中 魏 外 漢 體態 其坐 服 魏 風 外 成 窟 優美 洞 是民 蓮花 為美 飄然欲 洞 佛 窟 賓陽 完 以 族 片魏 為 成 國 古陽 月月 於北 南 昌 飾 仙 堪 案 洞 的 風 薩 洞 窟頂 魏 原 藝 北 風度再現了南朝名士 斯 有浮 術 納 宣 清 洞 賓 武時 雕 的 造像均呈 爾 癯 陽 飛天、 雕 寶 遜藝 端莊 期 洞 獅 庫 子 術博 且有生氣 蓮花! 一向隋過 主佛坐 蓮花並 蓮花 對 物 洞 , 洞高浮 館 為代表 繪彩 形象 姿, 現 渡之風 鎮 藏 南壁小 館之寶 長臉 於美國 雕藻井等膾炙人口 格。 賓陽南洞主 窟 頂 而 龕 堪薩斯 古陽 方額 以 賓陽: 雕 賓陽 窟門滿 鑿 洞 北 細 納 佛 是 衣紋稠密有序 三洞素享 膩 洞 龍 爾 雕天王 面 主佛身 門開 相豐腴 孫 魏碑名作 萬佛 藝 盛名 鑿最早 術博 材圓 信 洞 壁上 嘴 物 女 渾 的 唇 消 館 龍門一 壯 洞窟 飛天 瘦的 雕 厚 洞 實 小佛約 實 每 龍 門 身 面 表情自信 胸肌 洞 壁 小 因在今人行程最 軀 品 一壁浮雕 窟大多已被 發達 高深 都 萬五千 中 i 且有 莫 有 大型 尊 皇 測 口 生氣 九品 洗劫 見 后 的 笑容 洞 後 禮 除 佛 空 於 賓陽 極 地 昌 古 易 壁 褒衣 面 浮 陽 龍 為 以

鞏 義 石

唐

留

待

章

論

述

開鑿在孝文之後的 義石 使此寺 數百 窟寺位 個 初 於鞏義 西 唐 第 佛 北 魏 西 龕 比約. 晚期 二窟 面 及石 九 其中 公里洛 刻題記數十 東 应 窟呈 第三 北岸 中 東西 篇 心塔 兀 造像: 向 柱 Ŧ. 的 式 窟 崖 共七千餘尊 柱周 壁上 兩品 鑿 前 龕 從西到 臨 造 伊 綿延長約兩百公尺。 為 洛 東 佛二 河, 編 為第 背依 弟 子二菩 大力 至 Ŧi. Ш 薩 號 西第 窟外 從西 窟 往 有 與 北 西 朝 至 初 唐 間 Ŧ.

體 積表現 厘 衣袂 魏骨 第 風 號窟 昌 帶全部 注 兀 重平 壁門左右上下三層浮 後揚 面 剪影 形 論 成 由此 整 體的! 產 種 統 生了浩浩蕩蕩的 神采 勢 雕 雲朵既 禮 飛 揚 佛 的 助 昌 動 風 藝 勢 計 術效 勢 和 六幅 剪影 又造成構 果 的 昌 南 優美 壁 兀 圖 西 二七 側為女供 的 此窟 適合 龕 和 0 楣 養 西第三 員 堪 行列 滿 稱 魏窟 號 尤見高標獨立 南壁東 窟中 石刻飛天第 心 側 柱迎 為 男 面 不食 供 龕 楣 行 兩 列 角 石 刻飛 削 弱

毀

嚴

枝紋流

美 值 魏 碩 也

生

至

厝

唐

百

餘窟

自

南向北為大佛

樓

子

孫宮

員

光寺 北

相 崖

國寺 壁

桃花洞等

綿延近兩公里 文帝

形 間

須

彌

Ш

在

寧 洞窟

夏

古

原

縣

西

北

Ŧi.

五公里寺

子

河

古

稱

石

門

水

麓

的

底

部

與

Ш

腰

 \Rightarrow 园 存北

魏孝

太和 年 九

須

彌

Ш

石

窟

八 響堂 Ш

間 有眾多小 窄 對 大 峰 各 窟 腰 石 乏有 几 階 居 於中 面 是 佛 路 龕 釋 陡 曉 內各有石 心 0 拁 後室 峭 洞 0 菛 九座 分難 前鑿出 前室呈 雕 找 几 加泥塑大坐佛 石 根石 1窟中 帶有檐 中 北 心 柱 響堂 柱 高 柱 北 式 達丈 齊開 的 Ш 前 石 空 餘 窟嵌 川 鑿 廊 間 辟 , 0 的 柱 甚 正 鑿 於

雕 堂 有 立 佛 石 窟 在 邯

鄲 惜經過 IF. 雕 西 粗放不失圓 三大窟以 中 纏枝紋 右 南 北齊造 大佛 壁 約 後世 石 百 石 雕 里 像呈現 貼金 後室內 北齊石造像填 雕 天王於 婉 敷 的 泥 重 峰 0 釋迦 修; 出 峰 石 北齊風貌之中 基 雕 礦 洞右 本未失北 左右石 補 時代風 所刻經 雕 中 或 貌 齊 T. 石窟 風 像菩薩 H 左 貌 見 节 規 一側菩薩身姿尤美 龕 向 模 泥 的 壁 隋 空缺 各 塑 上 唐 加彩 鑿 風 述 排 几 格 兩 石 根 的 雕 衣紋 洞 過 為 1/ 0 柱 小 釋 婉 渡 佛 迦 轉 0 苦 浮 F 1 洞 貼 洞 薩 雕 洞 内 體 方 左 圖4.27 鞏義石窟寺北魏晚期第一窟南壁門西石 纏 洞 刻 Ħ.

雕禮佛圖,著者攝於鞏義

大的 呈中 高約 記 動 體 經文 纏枝蓮 與青州 1 柱 丈 北響堂山 柱 明 式 顯 出土的 受中 紋 浮 口 前室 , 樣 南響堂 Ш 窟 内二 壁 開 佛

大佛

洞

是 釋

北

齊原味

- 迦立

像

外

刻滿 數組

碑

有

個

不

圖4.28 鞏縣石窟寺北魏晚期第三窟中心柱南面龕楣石刻飛天,著者攝於鞏義

成數 峰 並 蓽 洪溝 間隔 曲 徑通幽 險象叢生的奇特佈局 其中約七十窟鑿有石

雕裝飾繁複。 相敦實,髮髻低平,雙肩豐厚,是現存北周石造像中的傑作, 右耳室四 魏石窟 國寺 部份組成 第一 集中 均呈中心塔柱式 在子孫宮,多為中心塔柱式 百零五窟俗稱桃花洞, ,主室寬十三·五公尺、高十·六公尺, 規模既大, 主室內有近六公尺高的中心柱 造像亦精 塔柱四 面分層開 在全中 是須彌山 有開啟隋唐造像新風的意義 龕 國石窟中 造像 最大的中心柱 柱 第三十二窟塔柱多達七 地位突出 兀 面 和 壁面 石窟 0 如第五十一 開 0 後壁壇上坐佛高達六公尺, 龕 。第四十五 氣勢亦! 窟 層 由 0 屬不小 北 前室 四十六窟北 周 石窟 主室和 中 在

面

員

的 煥 疏 西魏的 南 進入了石窟; 朝石窟 朝 的 滿 體先後影響並且 藝術是中國藝術史的精彩華章。其風格不斷變化: 褒衣博 辟 風 造 動 像從: 帶 轉 ; 向 北 北 進入了北 周 刀法從北 魏前期 的 [氣虧] 的 朝石窟 韻 魏 偉岸 弱 前 粗獷 期 八方藝 的 ,北齊造像外 轉向後期的 平 直 術 剛 在北 硬 轉 來影響尤為突出; 朝 向 秀骨清 後 石 窟中 期 建築從支提窟到覆斗形窟 的 像 相 線 遇 紋 , 流 並且碰 再轉 暢; 服飾從北 壁 向 撞 畫從北 北 周 中 造 魏 或 的 涼 前期 像 佛教藝 的 的 的 佛 粗 殿窟 其 獷 面 術也 肩 放 短 右 達 而 袒轉向 就 豔 漢民族的 在 11: 這 魏 北 碰 的 南 魏 樓 朝 撞 虎 後 闍 虎 期 如 書 式

第 四 節 石窟以外的北 方 藝 術 遺存

袤北方不斷發現以 大交流的佐證 音開 始 中 又有力地打破 或 往 南方被迅速 未 知的 北 朝 開 中 藝 發 術 遺 南 心論 存 朝 地上 其 風 地下 格 北 藝術遺存多遭破壞甚至被掃蕩殆 中 有 南 南風 入北 中 融 西 式 盡 西 [式東 ; 北 方開 漸 既 是 南 步 相 北 朝 文化空前 緩 廣

原

中

形 築全付闕 高 四十公尺, 1魏楊 如 衙之 河 基座 南 登 浴陽 一封現存中國 塔 伽藍 肚呈拋 記 物線形 唯 極言洛陽寺廟 的 上升 北 朝 地 外部造型 面 建 里 築 巷 一如花苞般飽滿柔美 官宅、 北 魏嵩 園林之美尤其是永寧寺之美 岳寺塔 其結構 印 度佛塔的 為單 筒密 影 子 簷 尚 式 存 但 是 屋 Ŧ 北 層 朝 青 坳 + 磚 面 構 邊

18

疊

澀

磚

建

築

L

層

磚

大半

疊壓

於下

層

磚

讓

逐

磚

出

挑

形

成

圓

孤造

的 磚 佛 偏 外 從底 僻 塔 露 留 作 層 無 存 為中 梯 口 至 見塔內 П 9 或 登 現 昌 頂 大 最 為

18 又見中

原

傳

土 發 石 的 現 件 新 例 北朝墓室 的考古 甚至石 證 如 家 活 洛 真 動 祠堂建 陽 中 出 築 北 中

圖4.29 嵩岳寺北魏密檐式塔,著者攝於河南登封

配給 側 美 像 魏 刻 或 晚 舜 造 堪 舜 期寧懋 在井 型均 薩 其史實見於 斯 為 納 石 室 爾 瞽叟等人投井下石 猻 灑 殘 飄 術 逸 《史記 石 博 的 現 物館 南 藏 於美 方士子 五帝本紀 (國波 棺 形 外 , 舜則 壁 象 \pm 頓 刻六組孝子故 挖地 洛陽出 美 各 術 組圖· 道 館 探 畫 身 北 石 以 而 事 魏 面陰刻孝子故 出 晚 林 ; 如 期 7学子 間 右 側 帰 又連 刻堯將二女許 舜 石 棺 事 成 和 段 現 先 體 藏 , 祖 於 書

百二十八公分, 匠先行畫刻出 黑圖刻陰線 分難 白 得 了成熟的山 可容多人並坐 地留陽 類似的 線 水畫 , 地 11: 朝 石 福出 石 文互換, 圖兀 韋 屏 上浮雕胡 有多起 黑白 相生, 人狩獵、 大同 近年, 紛繁線 北 魏司 西安北周粟特貴族安伽墓出土三 宴飲 馬 構成: 金龍墓 樂舞形象並且彩繪貼 的 韻律美,真如絲竹交響 石 榻 雕 刻精美又圍 金 以彩 面 形 裝 制 0 繪漆木 有 由 巨 大 韋 此 屏 以認 韋 保 的 存 屏 石 完整 榻 為 石 튽 北 雕 帳 輝 達 朝 座 煌 坬 I.

圖4.30 洛陽出土北魏孝子石棺上圖畫,選自《中國美術全集》

圖4.32 太原近郊虞弘墓出土北齊漢白玉石槨浮 雕,採自《中華文化畫報》

水

20 之 風

昌

兀

其

中

兩

尊

盧 身

舍

那

石 有

雕

立

像 衣

寬身

員

螺髻低

員

衣紋淺

而隱

露

體

曹

圖4.31 北魏司馬金龍墓出土石雕帳座,選自王朝聞、鄧福星主 編《中國美術史》

鱼

或

X

奉

西域

柔 均 頂

然國王之命出

被委任

為涼

州刺史

歷

北

北

1

莳

隋

所

以

其

墓

用中 使北

原 齊

墓

葬形

制

石

| 榻浮

雕

畫

西 峦

域

風

石

棺 見 模 案

槨

仿 魏

飾

所 木

用 構

器 歇

 \prod

係中

一亞所

出

昌 壁浮

冗

墓

誌

記

載

主

虞

弘

為

中 所

外

雕九 九年

幅

深

Ė 0

高鼻卷髮

的

物

昌

像

1 絕

像

脫

風之 殿堂樣式

斑

九九

太原 百 熟

王 件 並

郭 文物

村

發

現

北

齊 虞

弘 殘 啚

精

美

見宋

人所記

雕刻法

式

北

魏

經

成

見洛

陽永寧寺之

精

非

虚 ,

記

昌 俗

刀 仙

永寧寺

出 Ë

餘

佛

像雖

仍 工

情 厝 亞

濃

郁

石

雕

十多尊移來中 朝 浩 石造像遺存. 像 與 北 或 碑 明 國家博物 四 顯 如 說 百 北 餘 魏造 件 九 度笈多王 館 九六年 像多肉 展出 北齊 石 髻 朝 刻造 排 Ш , 19 造 東 東 排 像 青州 像 魏造像多 石 就 藝 術影 達 龍 F. 興 繪立姿造像比 言 螺 響 字 旋髻 尊 真 IE 北 \Rightarrow 九 魏 北 齊造 人震 真 九 九 東 驚 還 年 魏 像 則 1 精 高 北 如

選

安碑林は 高 畫 尊 北 波士 滿 袈裟上以 朝 博物 胡 陶 頓 一公尺的 俑 美 館 形 繼 術 象 減地平鈒 承 館 西安青龍寺出 漢 北 見 俑 厝 所未見21 的 員 工 簡 雕 藝滿刻故事 潔 石 傳 刻 0 土北周浮雕 造像 西 神 安東郊 又變 書 極 漢 彎 有 生 子 俑 刻 尊 造 氣 村 袈 的 古 像 出 拙 藏 於 為 藏 批 清 西 顏

書 殘

20 21

青

州 衣 約 出 凸

市

博 水 顯 朝 身

物 :

館 北 體

編 齊 輪 畫 廓 家 4

19 笈

Ŧ

Ξ

隱 多

圖4.34 固原北魏墓出土彩繪孝子漆棺,選自周成編 《中國古代漆器》

滿

彈

物 角 郭

神

現

表了

朝

繪

畫

的

最

高

水

準

昌

三五

速

寫

書

風

的

實

物參 條

昭

線

纽

捷

灑 態畢

脫

婁

睿

墓

壁

畫

的

流利筆

法

成

為

北

齊曹

茽 兀

達

曹

家

馬 年 卑

儀

仗 太

胡

横

吹

場

宏大,

主

從

有

序

畫

嵐

流

利灑

脫

,

線

條 0

飛

揚

率

意 壁

,

原王

村 聯

發 珠

現 紋

北 樣

齊婁睿

墓 見

殘存壁

畫 的

兩百

[餘平

方公尺

墓

道

左

重

裝

,

邊 原

飾

用

,

又可

西亞

文化

進

啚

兀

 \equiv

兀

九

t

九

,

北

魏

墓

出

土

彩

繪孝子漆棺」

則見出北方文化的

簡

拙

畫

物著

鮮 影

出

土

彩

繪

孝子

列

女圖

漆

屏

風

受南

方 大同 為

畫

風

與

綱

常常

名 金龍

教

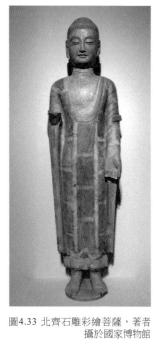

體 Ontario 的 峻

+

駱

駝

俑

胡 0

俑

崑崙.

俑

千 墓

造型

0

南

洛

陽

北

魏墓出

 \pm

彩

臨

馬

馬

具

上

佈

滿

中

亞

風

格

縟

花

紋

現

藏

於

加

拿大多

倫 鞍

多

安 ,

大

略

博

物

館

Royal

Museum)

河北

磁

縣

東

魏茹茹公主 奴俑等陶

與 餘

灣

漳

北

朝

傳神清 各出

俊;寧夏北周李賢墓

更出土

刻

方陣

大量

陶

俑

11:

朝

繪

畫

遺存亦時有發現

0

如

果說

北

魏 的

口

馬

跡 紙 近 , 年 有 書 體 民 新 間 成 疆 隨 孰 樓 自 意 蘭 然 所 遺 書 址 叶 的 魯 漢 • 尼 番 字 雅 出 樓 遺 土 址 蘭 Ŧi. 陸 至 出 續 六 世 出 前 紀紙質 涼 土 殘 北 紙 朝 墨 漢 書 文 有 簡 蓮 西 花 域 牘 經 長 史 西 李 楷 域 書 柏 出 書 土 文 行 寫 北 朝

曹仲 東 有 五 青 流 四 州 達 水 0 龍 般 畫 興 風 的 一寺出 受 韻 印 ÉP 律 度 度笈多 土 古 美 佛 典 笈多 藝 教 時 術 石 代 佛 的 刻 佛 黄 造 像 像 诰 金 像 時 影 型 精 影 代 響 品 響 其 薄 及 佛 於 與 衣 像 或 貼 南 身 家 亞 體 披 博 通 東 物 如 肩 館 水 南 式 浸 亞 薄 九 濕 ` 衣 九 中 , 史 九 亞 年 緊 稱 諸 貼 展 或 身 出 曹 體 比 同 衣 如 出 時 犍 水 陀 為 出 水 羅 版 浸 藝 術 衣 曹 影 響 紋 家 呈 更 道 為 道 深 平 遠 行 的 U 形 細 線

圖4.35太原北齊婁睿墓室壁畫局部,採自《中國美 術全集》

括

,

0

存世

北

碑

點

畫

刀痕宛在

方

硬

世

稱

北

確 北 意

六 隸

朝

碑 啚

刻

存

書

筆 0

體書寫能得天姿縱橫空 始平公造像碑〉 石門銘〉 張猛龍 碑 ,

0 北

以朝民間書法與南朝文人書法

共同譜寫出南北

朝

鬒 的

至四世

紀銅

佛頭

,

鑄

為高鼻深目的中亞人形象

藏於東京國立

博 新 邁玄

物

精神氣質

飄灑曳地的衣袂裙裾,

豈止魏晉風骨

簡直是仙風仙 鍍金雙佛陀像

骨了

疆

其 造

超

法國吉美博物館

(Guimet Museum)

藏北魏青銅

北

藝遺存亦不

-在少。

近年

,

Ш

東

博 興 縣

次出

土

北

朝青

銅

像

百

輝煌篇章

昌

伊犁出土五至六世紀瑪瑙金盃 南安陽北齊墓各出土有六繫仰

,

比較中原金工毫不遜色

河

魏封氏墓

河

又貼塑有

來自波斯薩珊王

朝

的

聯珠紋

與武昌南齊墓

南京南梁墓出

覆蓮花尊

,

器表既貼塑有

佛

的 的

六繫仰覆蓮花尊造型十分相近。

河南安陽北齊范粹墓出土黃釉樂舞紋扁壺

峭 間 銘 張黑女墓誌 無意精細 雄 字 龍門二十品 強 體 鄭文公碑 遒勁 在 楷 而 等 愈見 隸 石 以

書法 遠 楷 粗 整 自 挺 魏 峻 館 和 餘 不可干万億極由地難府答行舊天也真通 不有衛王花菩薩白鄉言世亦 你之思時都答復奉新薩 守人敬喜遍前在年佐か恭敬也引任 期四张及一切世間智 谷等五連內僧被菩薩大聚全利用等 然也等如不有意語菩薩奉新隆我 幸而福便放所言如出 智你於選可如故就是於時十方元 尊頭不有意不時輕等尼佛 令千方來 分死你看選本上於住受言諸 佛名 加生質树下外子生上者及多 愛 解并上 及但此所言如世首 外私當 北入等人他日立語人 香木時師を行 但奉行 你奉 随 一在 と教 HE 行 94

圖4.36 吐魯番出土五至六世紀紙質墨書蓮花經,著者攝於吐魯番博物館

22

北 隸 碑 楷 之 的 外 典 型 雲 例 南 證 聚 寶 子 碑 圓 筆 以 方 出

圖4.38 安陽范粹墓出土北齊黃釉 樂舞紋扁壺,著者攝於中國國家 博物館

頂 式 綢

兀

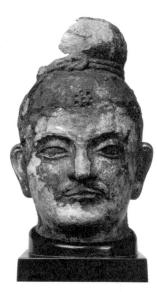

圖4.37 和闐出土三至四世紀銅佛 頭,選自臺北《故宮文物月刊》

或

故

葬

出

土

有

許 紀

物

밆 出

如

Ŧi.

葬 出

中

知

Ŧi. 壺

世

後

北

方先

現 文 薩

緯

錦 交

0

新 的

魯

番

跳

胡 取

騰

舞

壺 扁

飾

聯

珠

也

是

中

外

化

融

兀 高

拜

庭

樣

式

壺 紋

腹

浮

波

斯

珊

 \pm

族 啚

男

胡 聯

牽 71 址

紋 紋

錦 錦

學

者

根 胡 多 前

據

原

以 紋 織

南 錦

出

這 年 Fi

時 葬 年 疆 實

期 中 墓 吐 證 的

聯

珠

紋

孔

雀 墓

珠

王

牽 唐

駝

Ŧī.

九

墓

聯

珠

聯 雀

羅 王 珠

北

珽

家中

有

Ш

的

雀

等 東

推

論

西

珠紋不

-僅流 齊祖

行於

西

北

北 東生

朝

晩期 產

就 聯

已經 珠紋孔

從

中

原 羅

之路 涼 的 千 等 攢 墓 昭 古活 百 政 要 甲甲 牆 達 頂 座 權 衝 開 動 先 餘 昭 在 還 受漢 後 覆 昭 層 牆 不 牆 割 六國 1 斷發現 形 代 據 K 嵌 磚 頂 方 磚 且 時 模 等 曾 砌 彩 囙 It 墓 墓 為 為 方割 繪 花 西 室 前 甬 室 題 磚 頂 影 涼 涼 道 據 或 材 盡 形 或 1 如 都 後 制 頭 , 或 磚 凉 有 墓 0 的 畜 乾 門 這 藝 牧 畫 磚 盐 裡 前 術 的 頂 甬 發 秦 遺 彩 現 道 存 耕 繪 拱 為 後 0 畫 墓 秦 券 Ŧi. 六 酒 屯 像 室 1 頂 泉 北 兵 磚 早 墓 地 笞 磚 蕤 涼 處 , 狩 有 公 約

凝 重 有 嫵 媚 ż 趣 聚 龍 顏 碑 樸 茂 威 嚴 大 氣 為 隸 楷 極 則 它 們 是 這 時 期 書 法 由

獵 的

營

出

行

進

謁

燕

樂

舞

蹈

博

釀

洒

製

厄

24 23 尚 剛 唐 古 李 物 百 新 藥 知 北 齊 書》 北 京 卷 : = 聯 九 書 店 祖 珽 傳 年 北 版 京 第 中 華 五 書 頁 局 九 七 年 版 第 五 四 頁

而 廚

多

層

面

表 不

現 包

出 ,

這

時 地

河

多民 綠

族

的

生

產

生

活 的

法

先 廣

以 闊

真切

映

Ź

河

西

多民

族雜

居

描

稿

後

朱

紅 期 反

淺 西

色

黃

白

等

點 是

染

最

勒

敷 狄

彩

豔 以

紅至今

豔麗 赭

如

新

用

筆

利 以

瀟

灑

圖4.39 嘉峪關長城博物館藏十六國墓室磚畫,選自《中華文明大圖集》

宙

昌

六 角

國 以

室

現 的

É

放

容許學者

進

參

觀

甬

道

血 宇 精

跡

斑

斑 式

口

見盜

賊 墓 負 獵

曾經

X

墓 部 贔

廝 份 屭 事 兀

殺 開

零

散

的

彩

繪

畫

像

磚

藏

於

嘉

峪

勢 内 的 為

長城博物

館

天堂

佈 於

列 +

天神

星 室 氣 腳 麗

宿

象 頂

兀

壁

象徴 天穹 三九

間

畫墓

和

莊

袁 周

農 韋 現 卻 疾 勾 起 地

耕

漁

及歷史故

室

兀

壁

中

室左右 構

兩 主

壁 宴

彩

兀

壁下

重

石

象

徵 以

地 前

F

整

個

墓

室

成

完整

原 筆

則

也 到 揚 墨

體

六國 飛

墓

之中:

部

象徴

中

央模 法天象

印

蓮

花

象 建

徵 築 [译 線

不

神采

揚

韻 往

流

貫

啚

兀

飛

扭 線

物手

往 朱

筆勾出

看似隨

意

許 流 加 畫

多

方意

地 地

的

内 建 句 麗 聯 遷 麗早 建 軍 朝 公元前三七 或 所 内 Ш 內城 城 期 城 滅 壁 恆仁 白 其 後 畫 (盛期 據 縣 公元四二 + 年 存 王 Ш 朝第一 疆 有 建 餘 鄒 王 域 丸都 座 牟 及於遼 朝 一代於公元三年 在今遼寧省本溪 集安四 年 城 初 才 期 九都. 五女山 寧 遷 都 百 吉林 平 餘 城 年 城 壤 為 省 前 遷 遺 作 蒸所 大 都 市 為 六 址 高 部 到 六 恆 毀 今吉 句 和 米 縣 麗 朝 年 後 倉 王 鲜 為 林 溝 境 朝 半 唐 高 省 將 内 都 島 王 句 集 軍 建 麗 墓存 安 立 城 北 朝 部 都 縣 與 9 城 有 高 新 高 境 句

丸

都

城

石築

城

牆

與

高句

麗古墓近

萬

座

,

洞

溝古

墓

群

就

有

高

句

麗

古

王陵 八千餘座 四公尺,用巨岩壘疊成階 陵前矗立著 墓葬形 制 好太王碑」 初為積石墓, 梯形平頂 其造型取原石如峰,高六·三九公尺, 五世紀以後流行封土墓 形 如金字塔,當地人稱 。高句麗王朝第二十 將軍 四面刻碑文一千七百七十五字, 墳 昌 兀 兀 長壽王墓底長三十一公尺,高 將 軍 墳 不遠處有好太 詳細記錄了

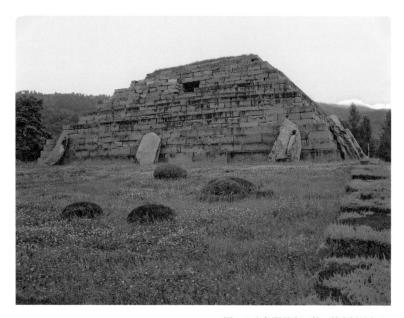

圖4.40 高句麗長壽王墓,著者攝於集安

圖4.41 集安舞俑墓高句麗墓室壁畫,採自《中國美術全集》

中 西 道 集安博物館 1魏壁畫 出 後 或 武騎圖 句 行圖 麗 伏羲女媧 域 石 王 種 朝 砌 對 吉 狩 與 墓 的 外開 麥 林省至今有朝鮮族 獵 室呈 起 昌 積 工 神農嘗百草 源 Ш 程 覆 放 如 昌 斗 流 出 百二十七窟北 形 變 館 藏 , 和 與與 手 好 舞 地 ·均呈現 廣漢 太王 俑 羲 聚 昌 墓 僅 和 一戰績等 博 居 兀 有 存 造車等 出與中 魏壁畫 石棺床 物 〈炊煮圖〉 高句 館 兀 ,又見漢風古拙 麗王 字體 原鎏金器具有別 金沙 〈武騎圖 兀 0 等, 在漢 博 城 高 壁畫青龍白虎朱雀玄武 物 句 麗 館等! 王陵和貴族墓計四十三處被批准為世界文化遺 再現了高句麗人民善騎射 緑與 墓室已 , 、魏碑之間 同 舞俑墓西壁 的風貌 樣令人震驚 長川 部份開 號墓有 三十二座 放 狩獵圖 瀟 容許學者 好太王陵出土的鎏金鏤空帳幔架、 禮 流 墓室存有壁 佛 信佛法、 麗 昌 進入考察。 吹角圖 飛揚 多淫祀的 峻 書 百 拔 一戲狩 以上 與莫高窟 如 Ŧi. 獵 產。 片 高句麗史事 民風民俗 昌 魏 墳 風 兩 Ŧi. 古四 。三室 室 號 發生 金 年 横 足 在 樑 有

品

造

型型

風

是最 以 最 以 思想上 富 包 度的 文藝復興 有 可見 各體大備 藝術 唐 社 哲 的 精 會上 學 大自 南 神 時 言既出 北 的 最 的 文藝復 由 蓺 朝 苦 唐 術 代 個 藝 痛 過 時代 術 1 於成 的 興 此 時代 術 面 卓 裡 貌 熟 所表現的 越 面 豐 對於 的 的 富 然而 哲 美與 在思想又入於 魏 這 學天 氣韻 晉南北 時代以 卻 美是 醜 是精 7 生 高貴與殘忍 前 神上 朝 動 郁 藝 儒 的 佛 術精神 極 骨 教的 相清 自由 漢代 華 佛 貴的 大師 越 聖 道二 極解 在藝術過於質樸 宗白華先生所言絕妙 潔與惡魔 如果沒有格高韻 教的 壯 也 放 是 碩 支配 的 生 最富: 在 , 魏 這 同樣發 於智慧 晉 個 只 人則 時 有 妙 在思想定於 代 揮 這 的 幾百年 到了 傾 最 南 向 濃於 漢 北 簡約 進 極 朝 末二 致 間 而 藝 埶 玄澹 認 是 尊 或 情 術 精 為 這也是中 兩晉 作 的 神 統 為 超然絕俗的 魏 Ŀ 治 南 鋪 個 於儒 晉 的 時 墊 或 精 代 朝 周 解 是中 就 神 接 秦 大 不 放 諸 這 國 此 政 有 也 子 廣 就

25 論 世 說 新 語 和晉人的 美〉 《藝境 北 京: 北京大學出版社 九 八九年 二六頁

第五章 盛世之相到禪道境界

伐遼 局 運河尤其功不可 面 公元五八九 就此結束。其子楊廣遷都洛陽 置民生於不顧 年, 隋文帝楊 導致 內憂外 堅南下 患併發 苹 開鑿運 陳 後統 , 大業十四年 密 全 或 切了 他 北方政 六一 勵 精 八年) 治中 圖 治 心與南方經 隋亡 服 用 節 終隋 儉 濟 「發達 重 代 塑 地 儒 區的 家政 起了為大 教傳統 聯繫, 唐 又往 奠 基 西平 朝 的 思 作 隴 想 的 開 自 東 由

錄為 築 見於各類藝術之中 天寶十二年(七五三年 安,帶回六百五十七部佛經 觀 之治 三年(六二九年 雕塑 隋大業三年 《大唐西域記 、盛 漆藝 蓎 (六〇七年) 繪畫 開 盛唐中外文化的交流 , 門人慧立等撰 ,長安高僧玄奘冒禁前往印度那爛陀學習佛法 元盛世」 醫藥等帶往日本 揚州高僧鑑真帶隨 與大量佛像 突破門閥制 中國 |成為當時世界 ,太宗親自出城迎 度的 一藏法師記 則滲透到了社會生活的各個 成為中外文化交流史上濃墨重彩 龍 員二十四人歷盡劫波東 斷 上最 述其求法艱辛 開 科舉 い富庶、 接 土 0 從此 文明最發達的強大帝 為讀 書人鋪 渡成功 玄奘的影響遠遠超過了 玄奘專注於譯經十九年 途經 層 面 百餘國 的 就 又一 在日本傳授經 T 筆 , 條立 或 貞 0 觀 如 與 功 十九年 果 周 Ã 八仕的 東晉 邊國 說 藏 南 北朝中 建 述沿 往 道 家頻繁互派使節 (六四 招 路 西 域 提寺 涂 外文化的 取經 Ŧi. 地 經 理 年 過 將 的 初 唐 法 他 返 唐 代 顯 建 筆 長 貞 貞

世 界 藝 放 術 的菁華 進 取的時代氛圍 繽紛燦 爛 唐人有容乃大的氣度,孕育出以漢文化為主體 , 各體大備 在周 邊各民族和全世 界形成了巨大而又深遠的 又有濃郁 胡 影 風 的 大唐文化 唐 代 術 廣 納

第一節 藝術基調與審美轉折

明 人高棅總結 唐 詩 風 格 流變說 唐 詩 之變 漸 矣 隋氏以 還 變而 為初 唐 貞 觀 垂拱之詩! 是 也 再變而 為

會氛 盛 足 風 唐 唐 以 格 逸 , 代 開 韋 的 落千 表大 的 變 元 化 朝 丈 亂 氣 天寶之詩 推 前 與 中 取 後 唐 唐 鑄 不 詩 是 社 成 百 風 格 會的 也; 的 初 盛 的 唐 奢 蓺 變 唐 風 化 變 靡 術 之風 貌 的 而 英 步 為 姿 致 唐 中 0 代藝 使 峻 杜 唐 中 拔 甫 大曆 術 唐 身 锋 盛 比 藝 術 杜 唐 動 詩 繽 社 亂 貞 元之詩 紛 會 更 為多 生活 綺 気圍 麗 面 的 境 是 晚 博 遇 也 大開 不 的 唐 大不幸 或 是 四 祚 放 變 種 的 融 而 造 衰落導 灬 會 為 成 種 出 晚 盛 風 杜 唐 致 格 唐 詩 晚 作品 藝 能 元 唐 術 夠 和 士子 簡 的 的 以 單 多 雄 後之詩 從政之心消 囊 渾 面 博 括 性 大 是 大體 豐 也 安史之 富 磨 說 性 來 和 1 通 藝 深 唐 術 初 代 以 刻 後 唐 性 藝 的 社 術

唐

的 宕 續 初 飾 初 生牛 畫 性 起了 旋 唐 盛 隋 律 寒門 犢 漢 唐 是 吳道子 人的 不 盛 喪 .藝術質 蓺 士子 唐 虎 個 精 術 或 奮 的 神 傳 力 表現 勝 統 強 批 1) 塑聖 有 年 於文 盛 仕 為 為氣 豪 這 清 的 盛 , 種 楊 盛唐 度 給社 時 接 唐 代 和自 人昂 惠之以及書家 盛 續 會帶 藝 唐 大規 揚樂觀 術 信 不 蓺 文質俱 來了 是 術 模 簡單 漢 有 的 人的 如 朝 , 額真 豪邁 的 建 佳 氣 H · 築活 中 勢 復 和 -天般 卿 盛 壯 歸 進 推 動 是 取 取 唐 張 使 藝 的 包 而 旭等 畫 舉宇 術 是遞 如果 中 初 壁之風 年 成 唐 等 -穩健; 內的 進: 為 說 藝 唐 六 術 盛 成為光 代藝 朝 生 氣 漢 人天真 於前 漢 勢 藝 一機 術 代 術 勃 , 耀 代 盛 藝 精 的 發 白 神 術 典 唐 世 型 寫實 人的 盛 是 如 的 風 對 歷代名畫 唐 春 盛 |勢壯 範 與 漢 臨 浪 成 唐 大地 藝 漫 是 熟 藝 術 詩 包容 並 術 記 大師 漢 仙 百 舉 精 天地 人的 神的 草 隋 李白 盛 萌 的 精 生 唐 否 神 壁 定 藝 胸 懷 表 洋 術 現 那 家達 詩 寫 溢 史 漢 麼 著 實又富 為 衝 青 盛 杜 蓺 刺 春 有 甫 術 和 唐 歡 跳 快 有 接

蹤 散 非 但 安史之亂使天寶 沒 中 晩 唐 唐 有 衰 蓺 敗 H 層 術 的 社會 由 跡 漢 象 盛 魏 沉 世 湎 反 分崩 於聲 而 對 風 離析 色奢華之中 格 風 更 加 藝 繁多 術 審 骨 富 美隨社 外 貴 象 更 會気 悠閒 氣 締 麗 童 繁 和 奢侈 富 唐 韻 人心 而 享樂 等的 盛 理大變 唐 追 蓺 求 成 術 為中 0 的 大 轉 莊 唐 為 向 嚴 亂 對 E 雄 軍 層 渾 社 未 味 興 會 能 象 的 推 天 人 普 然 江 境 遍 卻 淮 追 等 從 逐 的 此 它 消 唐 美追 失 使 底 得 中 氣 尚 無 唐 未 轉 潰 術 無

空

含蓄

自

然

和

平.

二、藝術審美轉折的動因

影響盛唐藝術風格變化的主要動因是:安史之亂與南宗禪誕生。

之說 人記 宗 覺 的 達 品 摩至 前 身 的 興 是 是苦 錄 椎 走 天寶 夫 宗 起 弘忍及弘忍所傳的 , 佛 為 雖 向 大 提 極 後 四 為 樹 往 壇 以 盛 入才 年 主 蘄 經 南 體 1 州 疑 七四 將神 0 如 11 問 昔 心 朝 時 梅 無 慧 明 品 秀一 來 完 五年 縣參 掛 鏡 能 一旁支神 成了 華 礙 臺 認 的 派 謁 , 0 為 教義 達 稱 , 五 人只 時 慧能 摩 秀, 無念 為 祖 時 佛 弘忍 為 簡 勤 、要去除 法 北宗 初 單 弟子 心為宗 均 拂拭 在 化 祖 依 , 111 禪 以 神 偏 間 楞伽經 實 中 會著 無 莫 執 際創 使惹 或 菩 相 內 不 化 將 提 為 離 心 的 顯 立 體 本 塵 安定 # 者 维 宗 能 重 埃 無 , 間 卻 樹 程 記 坐 無 覺 禪 是 派 **>** 住 的 , 就 被 , 明 稱 而 為 偈 能 鏡 主 定 本 為 字 夠 南 漸 111 亦 _ 般若 解 南宗 慧 悟 非 稱 取 脫 能 臺 為 得 煩 品 禪 為 重 定 0 T 惱 **** 六 頓 出 慧品 本 Ŧi. , 祖 宗 世 來 祖 , 從 而 無 **** 衣缽 外離 É 北 武 的 遠 性 周 神 # 物 初 2 相 即 秀為 執 間 唐 心 佛 政 何 僧 境 禪 至 , 漸 Ŧi. 處 X 世 年 稱 盧 會 教 惹 就 É 內 後 昌 塵 能 從 楞 不 性 毀 埃 能 夠 此 他 伽 迷 佛 隨 即 即 師 開 慧 的 意 定 是 佛 偈 壇 能 而 眾 說 南 子 本 H 生 藉 頓 不 法 高 是 É 南 北 稱 於 在 44 自 漸 神 南 示 禪 襌 性 秀 禪 0

再 解 117 柱 幻 不 脫 想 以 史之亂 H 消 戎 解 馬 儒 邊 内 以 唯 寒 道 1 後 有 建 兩 的 家思 苦悶 功 , 個 藩 體 立 體 鎮 業 想 都 如 割 驗 據 龃 果 轉 有 妙 深 說 而 宦 悟 劵 沉 儒 官 É 注 家 專 譽 È 主 面 的 權 在 體 白 自 心 黨 間 境 我 間 朋 意 生 活 到 識 傾 道 軋 家 中 0 安史之亂 體 水 遠 士大夫 驗 離 回 1 字 蓺 事 宙 陡 術 以 本 遭 體 中 後 南 去 變 宗 南宗禪 亂 體 尋 禪 求 驗 身 在 報 形 解 或 成 脫 M 人 間 |之志! 為 上 南 夫心性 幻 宗 卻 這 樣 滅 襌 心 在 的 追 求 方外 他 修 體 們 養 道 的 方式 精 的 精 它 切 油 強 地 境 神 與 界 宗 調 尋 中 既 求 或 白 新 能 身 的 曲 夫 言 的 思 說 精 想 神 術 不

^{2 1} 宋 普 高 濟 柄 五 唐 熔 詩 會 品 元》 上 卷 文 淵 閣 北 四 京 庫 全 中 書》 書 第 局 = 九 七 四 册 年 版 第 九 第 五 = 0 頁 頁

³ 唐 慧 能 六 祖 壇 經 北 京 中 華 書 局二〇〇 七 年 版 所 引 各 段 名 均 注 於 文

心寫意藝術

的

必然降

生

的 審美完全 相 通 0 晚 唐 文 人們審美從感官 觀察轉 向了 內 1 體 悟 , 藝術從 心物 感 應轉 向了 表現 心 靈 意味著五代

紛 繁歡 快的 樂舞

唐 多 樂舞除 層次地 空前 對前代 地 樂舞傳統 融合 淮 的 成中 繼 華 承 樂 更多的 舞 的 高峰 則是 表現 對 異邦樂舞 出大唐 的 歡快的 吸收 時代主旋律 宮廷的 • -和朝野-民間 的 上下 宗教的 對於人間生活的 異 族 的 外 情 或

開 敞 式 的 吐 納 出入

肯定

七部 笛 獻 與大唐的 西涼樂 中亞 羌笛 漢 時代精 高 諸國 被改編 魏流傳的 胡笳 昌 是漢 東羅馬樂舞 神 將 魏舊樂 為 柏 角等等紛紛 開 應, 皇 南詔奉聖樂》 清商樂〉 流勒 初 所以 樂》 也 七 《蒸樂》 紛紛 進入了中原, 部 始終居於首位,用民族樂器而不用胡樂伴奏, 樂 胡樂壓倒了傳統琴樂, 傳 是唐 康國 入中 增訂 用舞隊編成南、 代新創俗樂以外 一樂》 原 為 成為民族樂器的組成部份 九 成為大唐帝國海: 部 《安國樂》 唐 貞 詔 受到唐人歡迎。 觀 奉、 間 《高麗樂》 分別從西域和中亞傳入 納百川 依隋 聖四字 制 胸 從朝 又增入高 中唐 襟氣度的 跳蕩激越的胡樂傳達了唐 成為宮廷樂舞的 鮮傳 , 以突出華夏正聲 西 昌 典型 人 南樂舞也進入了中 部 寫 也就是說 天竺樂》 照 , 成 保留 + 部 節 0 從印 目 西域 樂 人歡 十部樂中 原 甚至 樂器如 度 快激 除 傳 貞 越的 清 元間 一一一一一 東 胡 商 南 樂 南 情 佔 龜 亞 感 横 茲 或 I

真 東 唐 生, 將 代 中 或 \Box 「樂舞 籍 本多次派出 遣 唐 樂 留學 譜 遣唐 生吉 樂書等帶往日本 使 備 真 聖武朝 備 返 或 時 仁明 日本人高島千春所 將 朝使團人數分別達五百九十 《樂書 要錄 帶 繪 往 〈舞樂圖 百 本 5 ; 音 四人、六百五十 中 樂家皇 有 唐代流傳至日本的 甫 東 朝 到 人 H 本 每 演 奏 都 《秦王 唐 有 音聲

保存了不少 國史籍所 頭 陣 載 蘭 與 相 甘 陵 中 王》 州 國 7 唐 等 舞 鉫 從 名的 陵 此 頻 伽 7 隋 唐 唐 樂 燕樂成為日 蘇合香》 朝 解不 本雅樂的主要構 、《太平樂》 但有 不少 與 唐 、《打球 舞 成 同 名 H 的 本 舞 蹈 稱 昌 其 還 且記 唐 城 樂 錄 ` 各舞的 至今日 臺 編 鹽 創 本 情 雅 和 況 歌 舞 戲 均 拔 中

宮廷 內 的 盛 世 燕

奏技巧 唐 重視治政之樂 唐太宗重 通 三元樂》 過 服 以 成 飾 樂聲 和 為宮廷三大樂 雅 隊形的變化 的 樂 雅 細 領之樂 膩 親 見長 自 指 舞 組成 傳統 揮 立 將 高宗將伎樂分為坐、 部 伎歌舞伴以 聖超千古,道泰百王,皇帝萬歲 蘭 陵王 改編 擂 鼓 為 立兩部 以奏樂的氣勢取 秦王 破破 坐部有 陣 樂 , 六部樂舞 勝 高宗 寶祚彌昌 0 立 時 部伎 文 立 一十六字。由上 舞 《聖壽 部 有八部 慶 樂》 善 樂舞 演 可見 奏 0 時 坐部 武 伎注 初 百 破 唐 承 人 重 陣 個 唱 X 頌 演 與 西

教坊 嘗製 羯鼓 海山; 横 唐 秋風高 令教坊子弟專習俳優雜技等俗樂;又令李龜年改組大樂署 笛 雅 , 云 樂體 並且 制 詔令胡、 到 、音之領 每至秋空回 盛唐大為改觀 漢之樂在宮中 袖 諸 徹 樂不可 纖埃不起 0 明皇李隆 為比 同臺演奏 , 基 即奏之。必遠風徐來 0 力士 洞 曉音 法曲法曲 遣取 律 羯鼓 ,絲管皆造 歌大定 , 親自 Ŀ , 臨 , 庭 積 其 指導樂工 軒 葉墜下 妙 縱 德重熙有 擊 0 制作 0 子 其神妙 曲 餘慶 諸 弟數 曲 名 百人 如 隨意即 春 永徽之人舞 此 光好〉 專習漢民 8 成 他 於 而 神氣自 如不加 族 東 詠 法 西 意 [京各設 曲 統

7

一克芬

中

國

舞

蹈

發展史》

北京:文

化

藝

術

九八七

年版

第

二三

四

⁴ 釗 劉 東 昇 中 國 音 樂史 略》 , 北京: 人民、 音樂出版社 一九 九三 年 版 九 頁

⁵ 郎 日 本的 雅 樂與 隋 唐燕樂〉 , 《文藝研 究》 九 年 第

⁶ 王 彭 松 唐 代 舞 圖 與 戲 面 讀 高 島 千 春 的 舞 樂 出版社 番 , 《文藝 研 究》 九 八 年 期

宋 王 讜 唐 語 林》 卷 四 見 《文淵閣 四 庫 全 書》 第 冊 第 八 七 頁 豪

爽〉 條

舞 政 和 # 理 音 洋洋 , 開 元之人樂且 康 9 唐 詩 如 實記 錄 Ī 初 盛 唐 法 曲 的 審 美 變 化

翔 三十六段: 後收煞。 鸞舞 長引聲 套 曲 盛 唐 T 白居易形 中 曲 霓裳 收 散 -結束 是 序六段· 翃 宮廷燕 羽 , 容 唳 衣 由 鶴 《霓裳羽衣》 ※ 樂的 教坊記 樂器 初為 曲 終長引 演 典 西涼節度使楊敬述 型 奏; 見載 聲 道 : 中 它集 的 10 序十八段為慢 盛 , 演奏 唐 口 飄然 大曲 見 ` 旋轉 造 舞 霓裳 達 蹈 四十六 迴雪 板抒情歌 明皇對其潤色易名並 习习 歌 衣》 輕 唱 種 於 從 舞並且 嫣然縱送游 盛 曲 身 唐燕樂成 響 開 到 + 起 始 幾 舞 龍驚…… 歌 為中 譜 個 幾經 唱 段 歌 落 詞 國宮廷 變 起 奏 破 繁音急節 楊 伏 蒸樂 貴妃 轉 入破 十二段以 合 的盛世 領 後節 對 舞 比 遍 奏 舞 , 華 舞者 變 為主 變 化 章 快 跳 漸 達 珠 繁 數 構 撼 轉 複 快 百 成 玉 大 埶 何 速 型 鏗 的 歇 全 曲 在 拍

華筵上 的 表 演 舞 蹈

等 則 集 武 響 將 中 術 表 的 有 原 唐 擊 軟 演 劍器 甌 舞 舞 成 代 蹈 為 心時髦 琴、 舞》 下記有梁州 分為 樓 的 等 沅 紅 表演 咸 健 舞 以 袖 羯鼓 性 民間 賓 綠腰 軟舞 舞 客如 歌謠創 蹈 鼓等。 蘇合香 字舞 雲 開 作 元 兩書記 坊 間 • 間 烏夜啼 花 華筵往 教坊記 屈 舞 載的 柘 ` 馬 甘州 往 唐代舞名達 舞 將 有 舞 等 Ŧi 盛 口 蹈]波樂〉 類 唐 表 表演舞蹈 , 演 樂器 百多 健舞 等 來 , 個 分為 來自 自 下 11 記 下 江 西域 有琵琶 記 南 其中典型如 育稜. 的 軟 舞 的 白 大 胡 約 箏 旋 舞 30 健 箜篌 連 舞 • ` 柘 枞 笙 枝 類 前 胡 騰 溪 笛 劍器 晚 舞 唐 • • 等 觱 樂府 第 柘 胡 枝 來 旋 Ŧi. Ė 雜 等 胡 錄 民 騰 淮 間

器 舞 12 可 其 見 實 舞 劍器舞 者不帶劍器 雄 風 颯 颯 空手 盡 顯 而 陽 舞 剛之美 昔 有 佳 人公孫氏 舞 劍 器 動 四四 方 0 觀者如 色沮 喪 天地

情 匠感奔放 胡 柔 騰 弱 滿 昌 燈 從西 Ŧi 前 域 環行急蹴 傳 舞者為男性 皆 應節 反手叉腰如 安禄 Ш 擅 卻 跳 月 此 舞 絲 0 桐 揚 奏 眉 動 # 終 踏 花 鳴 氈 鳴 畫 紅汗交流 角 城 頭 髮 珠 帽 13 偏 0 見胡 醉 卻 騰 東 傾 舞 騰 西 跳 踢 倒

胡 旋 舞 也從 西域 傳 人 舞者有男有女 安禄 Ш 楊 貴妃 擅 跳 此 舞 0 唐 人形容此 舞 道 弦鼓 聲 雙 袖 舉 雪

11 10 9

唐

白

居

易

法

曲

見

《全唐

詩

中,

武

:

湖

北

人民出版社二〇〇

年版

第

九

四

四

頁

特徵

舞姿優美

以至江

南前

溪

舞

白紵舞

皆

遭冷卻

紵

16

, 口 見

綠

币 萬周 搖 轉 地旋 蓬 舞 轉 為特 左旋右轉不知疲 點 今天中 亞 , 舞蹈 千匝 仍然千 萬周無已 匝 萬 時 厝 14 旋轉 , 口 見胡旋 不已

脫 從西 域 傳入, 以 | 駿馬! 胡 服與 軍 鼓 喧 噪 模 仿 軍 陣 作 戰 , 健

晚 柘枝舞 最為流 行的 從中亞粟特 地 品 傳 入中 原後 從 健 編 成 為 中

眉 芳姿豔態妖且妍 目傳情為特徵 起源於吳, , 唐代 眸 南朝 轉 改南朝白紵舞的 袖 收 暗 催 入清商樂中 弦 15 , 寫出了白紵舞的芳豔: 樸素清純 , 以 長袖 為 飛 綺 靡 妖 舞姿 輕 調 唐 盈 詩 和

盈 曲 腰 德宗令錄出要者, 舞 華筵九秋暮 因以為名 , 飛袂拂 雲雨 , 中 晚 唐 翩 風 如蘭苕翠 靡 朝野 婉如 或 游 有佳 龍舉 越 灩 罷 前 溪 吳姬停.

綠腰舞

原名

錄要」

,

訛

為

綠

腰

軟舞之一

貞

元中樂工

淮

圖5.1 唐代胡騰舞銅人像,採自《文物天地》

九 唐 五九年版 崔令欽 白 居 易 教 霓裳羽衣歌 坊 記〉 1 〉, 見朱金城等 段 安節 〈樂府雜 錄 白漢 居易 ,見中央戲 詩 集導 讀 曲 研 究院編 北 京: 中 中 國國 國古 際 典戲 廣 播 曲論 出 版 著集成》 社 第一 九 年 册 北京: 中 國戲 劇

12 唐 李 杜 端 甫 胡 觀公孫大娘弟子 騰歌 見 《全唐詩》 舞 劍 器 上 行 武 漢: 見 蕭 湖 滌 北 非 人民 杜 出 甫 版 詩 社 選 注 上 年 海 版 : 上 一海古 第 籍 四 出 版 社 頁 九 八三年版 第一

白 居 胡旋女〉 ,見 《全唐詩 中, 版 本同 第 九 四 五 頁

16 15 14 13 唐 李 楊 群 衡 玉 白 長沙九日登東樓觀舞〉 約 辭 ,見 《全唐詩》 下 見 版 本同上 全唐詩》 第三 中 九 版 本同 七九 上,第二八九 頁

八頁

軟 舞 鳥 Et 夜 較 健 啼 而 舞 言 贏 南 得 朝 初 唐 清 事 商樂即 樂 廣 舞 層 偏 面 有之, 剛 的 觀眾 盛 舞者十六人 唐 0 人既好健 敦煌莫高 舞 窟 樂音哀婉凄 也愛軟舞 初 唐 兩 百 楚, 隨中 窟 元稹有詩 唐 經變 瀰漫 開 圖 來的享樂之風 聽庾及之彈烏夜啼引〉 伎樂跳 的 記是健 舞 舞 蹈 盛 形式趨於豐 唐 以記之。 百六十 富 17 川 窟 晩

唐

- 伎樂 薩 獨 舞 盛 唐 窟 北 壁 觀 無 量 壽 經 變 中 伎樂菩薩 獨 舞 中 唐 兩 零 窟 壁 畫 中 女子 獨 舞 中 南 壁 唐

百一十二窟 壁畫中 女子 ,獨舞等 則 都 是 軟 舞 18

風 有 唐 滿 耳 代 是 樂舞 上至帝王 的 歡 快 旋 T 律 到 0 百姓 它 們 不 以 空前: -再是 禮 的 儀 埶 情 性 參與 的 典 舞 重 蹈 主 調 活 動 而 是人 盛 唐 世 尤其 間 的 歡 舞 快 得 心 如 醉 如 癡 19 滿 是 튽 袖 披

巾

四 戲 曲 曲 藝 的 先 磬

戲 參 唐 軍 戲 俗 藝 講 術 不 儡 再 子等 是王 活 室 躍 貴 於民間 自 們 的 專 成為宋 利 任半塘 代戲 曲 有 曲 言 藝全 隋 興 初之戲 盛 的先 聲 盛 在 民 間 不 在 宮廷 20 唐 代 歌 舞

消 的 頭 形 失 式 歌 舞 演 轉 戲 出 向 踏 簡 描 參 單 瑤 摹 娘 軍 情 世俗 節 戲 是萌 生活 成 有 為 記 芽 後 作 狀 演 世戲 態的 員裝扮成戲 談容娘》 曲的先聲 戲 # 中 隋 唐 參 物 歌 早 軍 舞 , 戲 稅 戲 用 F 有 載 承 : 俳 歌 優 載 Ŧi. 大 舞 方獅 戲 面 加 滑 對 子 稽 調 H 有 記 劉 作 辟 責買 代面 等等 0 先秦巫 缽 頭 舞 中 有 的 記 神 作 鬼 撥

笑

針

砭

諷

刺

的

傳統

電

短

捧

哏

其

後

科

É

中

雜

入歌

舞

以管弦

分流 蒼

演

變影響宋 參軍二人

後

#

相

西

安鮮

誨

墓

土

俑

,

蒼

做

弱

故

-疑惑 是

> 參 雜

句

似

作 聲

思

備

極

傳

神

既 出

是

戲 參

曲 軍

史上

的

珍 鶻

貴

育

料

作

雕

塑史

Ê 軍 劇 哏

的 蓄 與

珍

品 袱

藏

於 沉 0

中

或

家

館 ,

昌

Ŧi.

隋

唐

寺

院

內多

有

講

唱

宗

教

教

義

的

俗

講

0

俗

講

的

文本

稱

變

《中國工藝美術史幻燈集》

圖5.2 唐代參軍戲陶俑,採自吳山

後至 的 的 進 術 的 強 無 度 化 地 21 梵 無由 說 唐 唱 長安 技巧 稱 22 梵 , 的 劇 不再 程 經 街 度 與 東 掛 東 街 晚 西 唐 變 俗 藝 講 相 術裡的 變文題 佛 的 經 啚 畫 , 本 書 某些 撞 材 鐘吹螺 和 狺 實用型 内 樣的 容日 開 變化 形 宮廷」 趨 態 世 發生 史家稱 俗 雜 熱鬧 或 糅 離 與 開 到了 說 俗 融 宗教 合 教 訇然震 形 義 成了 俗 動 說 講 動 如 唱 新 昌 雷 質 民 和 間 霆 蛻 傳 唐 俗 變 代俗 ` 變 說 為 歷史故 唐 觀 印 講受剛 代寺 中 證 滿 事 院 华 裡 或 現 的 中 俗 實 外 俗 故 講

適 時 而 的

契丹) 孫尚子) 隋 則 朝廷 畫 則 弱 美 簪 注 人人魑! 組 林 為勝 林 魅為勝 總總的社會生 法士 閻 $\overline{}$ 鄭法士 閻立本) 活 則 則六法備 田 游 宴 豪 \mathbb{H} 僧 華 該 為 亮 勝 萬 則 象不失」 郊 董 野 柴荊 董 伯 23 為 勝 則 , 楊 臺 閣 楊子 為勝 華 , 展 則 鞍馬 展子 人物 虔 則 車 馬 契丹 為 ,

, 烈烈 隋 唐 晚 啉 的 唐 壁 張 畫 彦 創 遠 宮 作 殿 高潮謝 歷代名畫 寺 廟 幕 記 石 畫家 窟 轉 北宋黃休復 墓室 向 書齋案 牆 壁無 頭 《益 不 昌 州名畫 鍾 繪 情 於花 見 錄 載 鳥 於 、盛唐 遁 安史之亂 跡 段成式 於 Ш 使開 水 , 亭 沉迷 天、 塔記 天寶 於水墨技巧的 盛世發: 中 唐 生 朱 探索 劇 景 變 玄 王 墨 唐 維 朝 以 就 名 後 此 畫

19 18 17 李 王 王 克 厚 《美的 中 中 國 或 歷 舞 舞 程 蹈 蹈 發 發 展 展 心史》 北 史》 京 : 文 版 上 物 本 海 出同 : 版上上 社 海 第 人 九 民 九一九 八 九 年 社 一九 版 九 第 八 一 三 三 九 年 版 五 九 七一二〇〇頁

唐 戲 弄》 , 上 海 上 海 古 籍 出 版 社 九 八 四 年 版 五頁 頁

20

任

半

廖 奔 從 梵劇 到 俗 講〉, 《文學 遺 產》 九九五 年 第 期 六 六二

23 22 21 張 韓 華山 女〉 全 唐 詩》 中 册 武 漢 湖 北 人 民 出 版 · 人民美術出 · 人民美術出 · 六六頁。 版年 版 第 一八八

彦 遠 著 秦 仲 文 黄苗 子 點 校 歷代名 書 記 北 京 美術 社 九 六三 年

降 生 0 晚唐會昌毀佛以後 , 唐代建築壁畫絕少留

馬 畫 的 審美演

人物;其子尉遲乙僧 隋 唐 人志在馬上事 功 以力度均匀、 人物鞍馬 畫成為隋唐富有時代特色的 細密繁複的鐵線描勾勒 人物鞍馬 重要畫科 線 如 屈鐵 隋代于闐 盤絲 人尉遲質那 0 尉遲父子的 以凹凸法 畫 風 , 口 與 西 域 兀 風 域 這 俗

時期洞窟壁畫互相參證

歷代帝王

昌

所

畫歷史上十三位帝王形

象

既

刻畫

出

置 立本 曾畫 曹霸分別是初 凌煙閣二十四功臣圖 唐人物畫家 、鞍馬 他繼承六朝 畫 家 0 人物畫的 閻立本太宗時 清 「峻傳統 位 居右相 變顧愷之虛靈的人物神采為生 代兄閻立 徳為工 部 尚 書 動 節的 擅 個性表現 畫 帝 主 功 臣

模樣: 著幹 者祿東讚的情 美國波士 如 運 制 愎自 啚 虎 稱讚曹霸 君主的共性特徵 流利 成功 練 用; 不可 其中隱含著對歷史人物的評 純 一頓美術館 地 吐蕃使者恭敬 熟 畫 塑造出 畫後主 馬 世 ; 景 用色典雅沉著24 畫唐太宗端坐步輦由宮女抬出 太宗比眾 陳 個性 畫晉武帝司馬炎身材魁 0 洗萬古凡馬空」 北京故宮博物院 叔 又根據每個帝王的政治作為與不 寶飽 鮮明: 謙卑地伺立 食終日 的形 人都偉岸高 象 曹 判 25 霸 旁 藏 如 則 大 閻 今存宋 副 畫 畫 亡國 用 立 梧 魏 馬重在神駿 文帝 氣象 筆 本 下緊勁 之君: 鬍髭: 接見吐 人摹本藏 步 莊 曹 磊 輦 的 丕 嚴 濃 蕃 目 同 落 昌 無 重 使 杜 沉 能

唐

創

作壁

畫

的

i 熱情

在初唐壁畫墓中

-得到了

圖5.3 初唐閻立本〈步輦圖〉,採自《中國美術全集》

圖5.4 初唐李賢墓壁畫〈馬毬圖〉 ,採自《中華文明大圖集》

畫

面

積四

百餘平方公尺

東

道 亦

高

如 :

章懷太子李

賢 多

及墓室

壁

繪

有

Ŧi.

+

兀

幅

客

使圖

狩獵

昌

與

西

壁 壁 壁

客使圖

馬

毬

昌

均

表

現

的

畫

風

騎

者 大

為

先 的

馬

高

座 證

初

唐

墓

室

壁

畫留

存既

,

水 餘

0

西

[安發

現

唐代

壁畫墓

九

大度; 闕 Ħ. 貫 中 昌 呼 昌 過 嘯 道 懿德太子 各 , Ŧ. 而 東 國各族使節 仰 過 兀 壁 畫 0 畫 飛 李重潤墓內存四 馬 檐 毬 馴 客使 豹 界畫 或濃眉深目 啚 啚 圖 畫 整 中 + 圖5.5 初唐李賢墓壁畫〈客使圖〉,採自《中國美術全集》 ; 馴 餘騎奔馳 前 -多組壁 或 唐 鷹 主 兀 室 闊 狩獵圖〉 初 代鴻臚寺官員冠冕袍 人 昌 公尺有餘 , 兩 嘴 唐峻拔又活力四射 數 壁 畫 高 追 又十 畫 : 鼻 逐 騎 墓道 長十二公尺, 法 數 簇 儀 主從呼 飛 備 騎殿 擁 以 東 仗 動 極 持 著 啚 謙 西 旗 後 高 應 兩 恭 過

帶

雍

容

氣勢

流 野

從

Ш

側

書 啚

Ŧ.

聲

勢

較 步 辇 圖 與 歷 代 帝 王 酱 風 格 的 不 同 認 為 步 辇 圖 或 系 偽作 見 馬 琳 等 个千 年 遺 珍 國 際 學 術 研討 會綜述 《美 術

道

西

壁

和 浩 樓

25 24 陳 〇〇三年 佩 秋 杜 比 甫 第一 〈丹青引 期 贈 曹將 軍 霸 見 蕭 滌 非 《杜 南詩 選 注》 上 海 上 海古 籍 出版社 九八三年版 ,第一三二頁

有赭 墓室 妝奩 口 陰刻線紋流雲蔓草 彿迴盪著少女們的吟 春氣息 畫 石勾線的人像朽稿, 最為精彩: 身姿曼妙 仕女圖 永泰公主李 唐墓室壁畫映照 侍女們薄紗 輕步緩行又回 ,仕女表情矜持 吟 花繁葉茂 仙 淺笑之聲 蕙墓前室東西 筆意簡率, 出 輕籠 的 纏卷流轉 轉 圖五 顧 IE 或執如意 ,儀態端方 是初 筆 盼 |兩壁 趣 盎然 六 唐 冰冷的墓室 中 生 生 機 機 拂 枫 勃發的 勃發 後室 其右 組 洋溢著青 塵 牆 裡 或 石 莫 時

坑 任 墓 何 室 魯番 與 葬 側 痕 呵 廂 跡 斯塔那唐墓屏式壁畫值得 第二 從荒 漠 沿 斜坡型 十六號唐墓後壁畫 甬 道下 重 到 視 地 六 F 其 地 幅 方見 表不 屏 式 皃

圖5.6 初唐李仙惠墓壁畫侍女圖,選自蘇立文《中國藝術史》

樂圖 撲滿 幅 化 戒 行如玉; 斂 書 於邊 大型布 無度 式壁 樣 左起 陲 素絲很細 畫 畫 的 生 欹器指尖底瓶 第 六扇 強大影 芻 伏羲女媧圖 金人 幅畫欹 均呈 擰成 青草 0 用 筆 呵 石人 水滿 右 斯塔那第 束便拉拽不斷 語出 ·健勁 起 藏於韓 第 則 覆 勸 詩 國 敷色簡率之作 經 幅畫生 百八十八號唐墓內有牧馬圖 |國立歷史博物館; 以 縅 勸 1/ 其 比 人虚 芻 雅 喻行善從小 素絲和 心行世 É 慎言無· 風 駒》 撲 口 漢武時 第 見屏式壁畫在該地 事 處入手;撲滿只入不出 滿 生芻 百八十七號唐墓絹畫 這 中 六幅屏式鑑戒畫 刀 屏式壁畫八扇 束, 公孫弘舉 幅 其人 畫 温十二 物 為賢良 如 玉 分流 其 有濃重的 裝滿錢即被打碎 前 呵 26 圍棋仕女圖 行 斯塔那第二百 鄉人送他青草 胸 小 白 呵 後背分別 儒家說 馬 斯塔那 嚼 教 著 意味 青草 題 唐 比 把 墓還發現 有 已見中唐 號唐 喻 素絲 金人」 口 以 墓內 喻主 見 為官 中 布 束 有 德 石

麗

的

物

風

和

祭

昌

盛

時

氣

象

的

寫

昭

29 28 27 26

思

觀

餘

卷

跋 蘇

道 散

元 詩

地

變

相

叢

集成

新

第

册

第

八 頁

0 頁

頁

宋 唐 詩

書

吳道

子 名 州

畫 書

後 記 籍

文

選

海 後

> L 著 頁

古 注 小

籍 與 雅

版 究

社

九

版 頁

第

七

四 陸

四

顧

張

經

鄭

州

古

出

社

九

第

白

駒

彦遠

歷

代 中

卷 版

筆

者 九

中 年

古

代

術

論 七

30

唐

杜 苦 蘇 張

甫 伯 軾

麗

人行 東

見

滌 下

非

杜 吳 軾

甫

選

注 獄 注 或 版

上 圖 上 藝 =

海

Ł

海 見 海 集

古

籍

出 書 出 研

版

社

九 編 九 第

八三

年 五 年 五

版

第

他 大唐昂 蓋古今一 創 # 蒓 , 揚的 菜條 唐 新意於法度之中 稱 人而 其 時 家吳道子 畫 代氛圍 畫法 虯 28 鬚 0 [以及宗教壁畫 雲 早年學 鬢 生 見 寄 , 為兩 妙 數尺飛 吳道子 顧 理於豪放之外 京寺 慢之游 所需要的寫實功力決定的 動 觀 壁 畫 畫 絲 毛根 壁 兼 描 得 出 才 所謂 中 肉 餘 车 堵 法 游 以 力 後 刃餘地 健 張 這是安史之亂 有餘 彦 改 遠 運 尊 27 其 成 蘇 為 風 軾

宗教壁 拘 謹 畫 之外 難 與與 前 盛 唐 讚 物 相 畫 題材 突破了 漢 魏 六朝 聖賢

陰慘 術學院

使 讀

觀

者

腋 間

汗

毛聳

,

不

寒

而

慄

29

傳

為

吳

道 本

畫

書

期

曾見吳

道子

地

獄

戀

相

昌

摹

佈 游 公女的 者 搗 局 春 的 練 疏 昌 狹窄 密 仰 啚 卷〉 身 有 範 用 度 人摹本 力 分段又連 韋 線 觀熨 描 轉 畫 而 女童 實 楊 弱 勁 地 1 貴 畫出 現 敷色 的 妃 好 實 生活 奇 豔 姐 從搗 不失雅 虢 煽 國夫人於上 火女 練 開 元 童 間 織 精 史館 的 修 而 畏 不滯 已日 熱等 熨平 畫 值 遊 到縫 張萱 恰 春 莫 如 場 製的 不 擅 杜 景 觀 畫 甫 全過 公子 所 昌 細 吟 Ŧi. 程 膩 婦 態濃 搗 女 描 墓 意遠淑且 浴者的 4 0 嬰兒 昌 動 上人物 執 盛 畫 真 挽 唐 風 袖 意 肌 肌 物 理 秀 織 態 畫 細 骨 遠 正 膩 者 是 骨 鞍 的 4 盛 肉 馬 傳 細 唐 勻 骨 琳 1/1 虢 琅 理 肉 30 滿 線 0 張 勻 夫 拉

圖5.7 盛唐張菅〈虢國夫人游春圖〉 (宋墓本) 採自《中國盛唐美術全集》

牧馬

等藏

於臺北

故宮博 初

物 霸

院

Ħ.

0

杜

甫評書評

畫只欣賞

初

唐

的 風

神

唐 鞍馬

畫家韓幹

師

變 昌

一曹霸清峻畫

風

而

成

壯

碩

矯

健的

畫

馬

I 駿

審美風 不欣賞

核

圖5.8 盛唐韓幹〈牧馬圖〉 ,採自《中國美術全集》

畫史形成

Ī

人物

畫四家樣:

南朝張

僧

繇 此

的

的色彩

掩蓋 輕

不

住

慵

懶

的

精

神狀

態 32

至

花

冠 在

薄

的

紗衣下透出豐盈的

肌

體

富 鬢

採花賞花漫步

人物

高髻長

裳

插

潔 懶 語

格質樸自然, 實生動地表現出了牛穩重遲緩的步態、 使、右宰相之身分細緻觀察農家生活 笑話他外行看畫 格也 盛 正是士大夫身在廟堂、 唐 的 隨之變 韓滉生活在安史之亂以後唐王朝由盛轉衰之時 肥碩 化 認為 杜 甫 幹 的 惟畫 心存隱逸的形象寫照 審美觀落後於時 負重耐勞的品性和粗糙堅韌的皮毛質感 〈五牛圖 肉 不 畫骨 用拙重生辣的乾筆 代 忍使驊 (圖五 以至張彦 騮氣凋 九 遠 喪 他 一皴擦 以 蘇 31 兩 軾 敷 染 浙 時 倪 節 風 真 度 瓚

層社會瀰漫著享樂氛圍 紗薄籠 的 追 逐 人物畫轉向對豐肥形體 周 昉 畫 貴族婦女豐 肌 碩 絢 麗 色 彩 輕

安史之亂以後

簪花仕女圖 無事, 理 畫妃嬪、 空虚 畫背景 妝 敷色 每人各自成段又互相關 落 或 寞 穠 麗 觀繡, 宮人十三人 遼寧博物館藏 昌 〈揮扇仕女圖卷 $\overline{\mathcal{H}}$ 悠閒富足的外表下 或揮 扇 或 , 傳 或行坐 獨憩 聯 為 書 周 構 以宮怨 貴 或 族 昉 昌 , 對 是 仕 畫 簡 慵

為

題 神的

,

或

圖5.9 唐韓滉〈五牛圖〉,採自《中國美術全集》

唐

畫

野 稱

逸 其

畫

風之一 畫奔湍巨

斑

象沖 麗之風

恬淡 ,

皴染樹

石

,

開五 和

花山 `

水皴法之先河

與

石曲

折

隨物賦形,

專

注於白描

人物

龍

水

`

鬼

神等的

描 0

蘇軾 物

32 31

33

宋

蘇

書

蒲

永升畫後

,見王水照等

《蘇軾散文選

注

上

海:

物

九 化愷則

五

九

年第二

期

; 推

楊 斷

認於

為南

確唐

中見

唐謝

係

上海古籍出版社一九九〇年

版

第

頁 軾

圖5.10 周昉〈簪花仕女圖〉(宋摹本),採自《中國美術 全集》

,

現實享受的

時

尚

唐

畫 唐 盛

的

感

官之美

和 家

享

樂

表

現 物

中

唐

社

會

重

世

俗 ,

張家

北

曹

仲

達

的

樣

道

子

的

吳

中

周

昉

的

周

樣

繪 後 唐末 居 高逸圖 0 孫 他 改中 用 隨皇 筆凝 唐 練 物 人物 畫 的 綺

張彥遠將其列為 盡水之變, 號 稱 神 挽 格 33 畫家第 , 見 晚

形 孰 其 周稚 111 初 興 情 意 家

唐

唐別如霄

壤

位

,

帝

逃

X

刀

八然生 盛

機 盛 調

勃

發

中 過 的 審

唐

繪

書 而

頗

的 感 趣 味 中 樣 家

式 的 重

較 情

唐

確

有 麗

論 成

性 形

溫

色 美

彩

防柳關 所 唐 書 簪花 周 杜 見昉 甫 楊仁 丹 愷 圖 仕 青 引 對圖 創 作年 的 唐 商 見 周 権代 蕭滌 昉 , 籍 謝 非 花 花《文 稚 柳 杜 上女圖的 交物參考次 物從人物於 商 資 髮 注 権》 及型和 的一 南 第 意 九 九方特 見 五八年第六期·行有的辛夷花以 = 頁 文

山 水畫 的 審美演

展子 勒 造 感 中 詣 0 廟 虔 堂之高 遠 畫 筆 北 船 致 京故 11 和 凝練勁 遊 能 與有 高 春 宮博 頗 昌 江 大樹比例 挺 物院藏 唐 湖 34 之遠 咫尺畫 晚 昌 人物 唐 有中 彌 五 以 合 趨 畫 前 面 • 或 T 恰當 表現 成就 , 傳 起 隋 # 來 H 相 唐 最 畫法 了千 早 其 用 的 青綠 里 畫多為 則 富 是空鉤 青綠 空間 水 麗 Ш 著 畫 青 和 水 色 軸 É 岸 的 狄 富 111 雙 重 麗 水 金 堂 線 隋 重 公 美 其

草 缈 勾 77 創的 林 線 筆 衛 並 清線: 朝宗室李思訓是盛 大將 格 填 細 以 作 軍 濃 風 遒 重 史稱 勁 的 江 賦色工 綠 大李將 帆 唐 樓閣圖 線條 金 致 碧 精 軍 紛 麗 披 畫殿宇 水 0 錯 畫的 其畫 其子 落 樓閣藏 代表 繼 李 Ш 昭 承 林 和 畫 道 於深 發 雄 家 , 深 揚了 時 晚 , Ш 稱 雲 古 展 年 小李將 任 霞 林 子 绁 虔

難

途

刀口

111

飛

仙

嶺

筆

仍

屬

空

鉤

無

皴

設

色全

用

青綠

峰

瑣

碎

人馬細

緻

卻乏骨力

無 皴 軍 松公長 所 作 明 皇幸 蜀 昌 畫安史之亂中玄宗 率 避 圖5.11 隋代展子虔〈遊春圖〉 (局部),採自《中國美術全集》

畫的 古 \pm 袁安臥 體 遠 破 雪溪 史之亂 有 說 墨 雪 王 是 筆 維 昌 對 以 傳 跡 李 後 體 雅 達 勁 思 涉今 爽 潤 追 訓 王 靜 え 禁 音・ 畫大虧 古 維 的 穆 隱居於藍 人的 筆 破 墨彩 墨 高 其 墨宛麗 潔情 Ш 水畫 新 吳道 輞 體 , 懷 氣 有 子 韻 畫 畫 右丞 高清 其 所 雪中 有 謂 詩 筆 其 指 芭 -無墨 破 畫都大有禪意 揮工 從此 蕉 墨 以 反思後 喻 布色 文人從寫物轉 沙門 以 的 不 濃 原 - 壞之身 創 史 破 野 新 淡 稱 簇 0 王 向 成 35 唐 或以淡破 寫 維 代 遠 畫 為 心 張 樹 璪 輞 詩 媧 濃 佛 輞 \pm 朴 昌 墨 使 拙 濃 他 成 表 留 為文 畫 復 明 單 淡 務 精 畫 各有破 往 細 神 乾 精 皈 往 巧 別 神 依 墨 濕 翻 家 有 探 傳 相 更 袁 所 失 寄 為 4 的 滲 Ŧ 真 象 王 绣 維 如 徵 書 維 的 所

風

成

為五代黃筌富

麗

畫

風

和

宋代畫院

精

緻花

鳥畫

的

先導

35

朱良志

解

, ____

雪

蕉

,

四

時

不

壞

不

是

說

物

的

堅

貞

而

是

說

人

is

性

不

為

物

遷

的

道

理

0

見

朱良

志

金

農

繪

畫

的

金

石

氣

藝

術

百

家

於 破 其 功 昌 墨 安史之亂以後,文人心境和 新 37 體 南北 為 宗論 文 還 人 體 開 書 的 創 的 最 出 降 早 中 生 , 或 是王 提供 創 繪 畫 維 了 社會審美都發生了變化 的 還是 而不是徒以 新 文學 的 破墨 形 化 式 新 他作 (破墨領先的張璪、 繪 體的最早記 畫 畫 文學化 溶 入詩 ,預示著宋代寫心寫意的 為文人 意 者 使 王墨 畫的 畫中 夫畫道之中, 降 -有詩; 劉單登上文人畫宗祖的位置 生 提供了 作詩又溶· 新 水墨最 文人畫必 的 内 入畫 為上, 容 意 而 文 生. 使詩 人 畫 中 的 有 是勢 精 書 神 成 晚][[, 38 在 董

花鳥 畫 的 審 美演

畫家 俗 欣賞 中 殿花 初 的紙本花鳥屏 唐社會的享樂風 唐 晩 花 唐 邊鸞率先將裝堂花構圖改變為折枝花構 鳥 滕昌祐 畫 新 往 疆 式 吐 往 畫折 畫 魯 對 氣 番 稱 技花下][貝 四 展 使寫 是目前存世 斯塔那第二百 開 構 實富麗 筆 昌 輕 , 利 Ι. 的 最早的紙本花鳥畫 筆 用色鮮 卷 二十六 設 軸 色 花 , 鳥 、號唐 灩 昌 裝飾 畫 , , 畫草 脫 其 墓墓室後壁 風 精 穎 而 0 蟲 於設色的濃豔畫 郁 可見 蠷 出 蝶 0 用 它不再承擔 用 屏 作 初唐花鳥畫有很大的依附 式 點 屏 書呈 玉法 風 風 明 顯 唐 初唐花鳥 壁等堂上 使其成 代 的 中 稱 軸 畫 為最能代 對 装 前 稱 點 飾 装飾 構 畫 性與裝 昌 時 表中 家 稱 居 哈 邊 飾 鸞 唐 拉 功 裝堂花 能 時 和 代 滕 精 神的 五 而 滿 花 於 足 世

34 器 九於 四 七 遊 期 八 年第 春 圖 年代 期 ; 收傅 藏熹 年 家張 從 書中斗 伯 駒 則 栱 堅 一持自 鴟 尾形制 捐 此 畫確 和人物 為 隋 帕 物 頭 , 推斷 見 張 畫非隋 伯 駒 物, 關 於 見傅 展子 惠 虔遊 二年 人關 春 酱 於展子虔遊春 年代的 _ 點 **耐淺見〉,《文物春圖年代的探討**〉 九 文 七九

〇一三年第二期 書 唐 朝 下 王 見 《中國 古 代 集 與 研 第 六 八 頁

38 37 36 唐 唐 見. 王 張 於意遠 者 維 俞劍 《歷代名 山 水訣 評 , 價 記》 王 見 盧輔 維 商 卷 兌〉 聖主 0 , 編 《美術 《中國 研 書 究》 畫 全 維 = 書 第 筆者 年第二 册 上 期海 : 上 藝術 海 書 論著 畫 出 版 社 注 二〇〇九年 版 第 七 六 頁

四 書法的審美演

明 、寺所藏隋碑 隋朝風範 家中 智永為王羲之七世孫 為隋碑第 龍 藏寺 碑 , 40 如今仍然立於隆興寺大悲閣之東南側 行筆 瘦 硬 曾書 有六朝日 真草千字文〉 風 骨;結 體 39 疏 朗 河 北 又有 IE. 定

本傳世 表現形式 人九成宮醴泉銘 雁塔聖教序〉 國的書法經過了 範 唐書 初唐 重法的 四家均以楷體名世 虞 結體險峻 特徵 世 隸 南 正 孔子 草 是在初唐形成 行筆瘦 朝堂碑 行而至於楷書 硬 四家書莫不有南朝 史稱 歐 薛 稷 唐代 歐體 虞 信行禪 褚 楷 清 師碑 薛四家書成為後世 影響最大; 峻之風 成為書法 等 各有拓 褚 歐 的 遂 陽 主流 良 詢

傳世 疾風 孫大娘舞劍器 前 作品 盛唐書法氣象崢 與 騦 盛 手 昌 雨 唐 帶 Ξ 有 歡 狂 快 將 動 素 起 食魚帖 盛唐時代的樂舞精神表現到了極致; 而悟草書之道 的 時 草 書才 代旋 重視 嶸 稍覺繚亂 線 情 律 脫晉自立 圖五 噴 條音樂 0 狂草 發 其草書粗細收放 , 僧懷素所書狂草, 美感的 與 興 唐舞 象天然 安史之亂之前 進 ` 唐 代雕 〈自敘帖 與盛 步 強 塑 律 化 唐 , 較張旭狂草更具流 動 樂舞 遼寧省博 書家張 強烈 手 中 帶 華 〈苦筍帖〉 動 藝 樣 旭見擔夫爭 起了 物 術 , 肚 獨 應合著安史ク 館 痛 特的 藏 線 描立 等 **純轉之美** 古 旋律之 點 路 骨 畫 詩 的 顛 如 公

亂

安史之亂以後的 盛 唐 們 心境從外向 轉 為 内 斂 藝 術 就 此納 入秩序 和

圖5.12 盛唐張旭〈古詩四帖〉,採自《中國美術全集》

圖5.13 盛唐懷素〈食魚帖〉,採自《中國美術全集》

41

宋

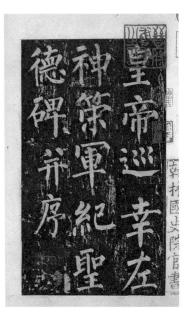

圖5.15 柳公權〈神策軍碑〉,採自《中國 美術全集》

子

,

杜

詩

舞 運 柳

0

至

道 詩 0

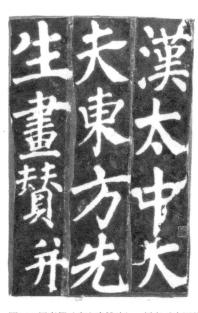

圖5.14 顏真卿〈東方畫贊碑〉,採自《中國美 術全集》

情

難

時

象

充

畫 規

範

世習 於 骨 而古今之變、天下之能事畢矣」 大亂 楷 碑 杜子美 前 白 棟 盈 0 0 韓 者 0 多 晚 持 樑 顏 , 從 的 將 如 唐 而 的 直 其 果 貢 臨 顏 神 柳 點 堂 卿 精 昌 說 獻 畫 顏 頗 策 公 神 身 文至於韓退之 堂 Ŧī. 書 是 亂 柳 權 安史之亂 軍 狼 為 面 IE 後盛 沖 碑 藉 貌 唐 氣 手 吳 楷 決 兀 朝 , 0 舊 畫 書 行 唐 動 重 形 的 挺 書 等 前 前 昌 1/2 成 書見 式 書 的 Ŧ. 拔 駭 盛唐之音 祭侄 結 為 法 盛 健 目 書至於 後者: 唐 則 勁 體 唐 肉 書 代尚 如老杜 書 五. 又不失遒 稿 寬 被書史譽為 41 的 法 後 麻 博 顏 為後世 法 如李白· 書 強忍傷 姑 貢 穩 又代 魯 蓺 獻 見 仙 七 健 公 術 是 骨 媚 律 壇 表著大 習 建 古 親之痛 凝 記 的 畫 楷 天下行書: 楷 立 戴 風 所 重 至 著 稱 書 端 模 新 範 亂 於 形 腳 全 本 肅 , 玄祕 吳 顏 式 以 終 將 東 鐐 0 ,

筋

後

大 臨 方

氣

才

塔

碑

第 全面 領先的造 物 術

唐 T. 一藝美 術 納 西 兀 素 , 밆 種 富 蓺 精 到 在 全

39 40 智 河 永 北 正 千字 定 隆 興 文 寺 史家 隋 代 名 有 龍 認 藏 為 寺 係 集 不字或 故 碑 名 摹 本 龍藏 啟 派寺 碑 功 先 生 鑑 定 為 真 跡

蘇 軾 〈書吳道子畫 後〉 見王水 照等 蘇 軾散 文 選 注 L 海 : 上 海 古籍 出 版 社 九 九〇 年 版 第 七 七 四 頁

造物 的卷草紋與西來的 花 花 # 界 0 卷草 藝 草 處於全 「術給東鄰造 一紋流暢 蟲 面領先位 蝶 纏 物 聯珠 卷 單 一枝花 置 藝 紋等 隨意 術 0 器 不 生發 深 足構成豐 皿裝飾紋樣從原始彩 洋溢著 刻深遠 華美繁複 滿 的 唐 人的 影 的 美感 響 生活 日本天平奈良時代 給人生 就在 陶 熱情 的 牡丹花 機 幾何紋 傳 勃發的 達 著唐· ` 心 美感 再 的 人對 畫 一代青銅 建築與器 , 大自然 成 石 為 榴 的 唐 動 於的熱愛 四無不 或 物紋 人喜愛的裝飾紋樣 彩將幾 ` 条花組 魏晉的忍冬蓮花紋轉向大自然 流行唐 謳 歌著盛世 合成 風唐式 為 的 盛開 , 日本 朵又大又圓 富足與安定 的 寶相 人至今稱卷草 花 中 唐 流 寶 代 轉 相 的

後世 節 式 的 建 築 藝

唐草

還 組 築史料的 群形式 有 對 獄 出 闕 唐 建 玥 墳 如 築 墓 的 敦 研 煌 高 DI 究 亭 石 明 窟 確 長 壁 草 期 地 畫 庵 顯 之中 藉 助 空 建築 於 廬 唐 人獻資 的 代建 帳 詳體 帷 料 築 以 構 及 和 圖 有宮 橋 極 樑 42 殿 棧 闕 建 道等等 築 佛 寺 石 窟 有 許 塔 壁 多 畫 還 補充 城 是 垣 以 完 住 唐 代 宅 的 建

)世界最早的拱券橋

灰漿平 上的 為以 小券兩 便 最早的空腹拱券橋 荷 短 保 北 勝長 橋 載 整 個 趙 身 銀 真如長虹臥 形 漕 安濟 反限制 成有 遇 錠 洪 式 橋開造於隋開 水 的 張 為利 有 而 未 波 弛 稱 腰 八被沖 用的設計 鐵 的 其石料平直 趙 弧線造型 塌 嵌 1/1 皇 橋 X 分券石 佳 工匠 例 年 , 將 減輕了洪 大券淨跨 昌 五. 將 排列嚴 石 Ŧī. 欄 九〇年 券石緊緊 板 水期 度達 密 巧妙 六 三十七 連 主 橋身 , 地 43 歷時 雕 接 拱 對 刻成 為 趙州 整 水流 小 體 拱 兀 雙 橋卓 年 龍 券 的 七公尺 造 越的 從 通 石 阳 成 體未 磨 石 礙 板穿 功 琢 細 也 用 是今存 能 兩端各砌 減 緻 優美 根 過 去 橋 石 了大券 全 的 柱 縫 洩 世 洪 界 成 内

圖5.16 隋代趙州橋欄板石雕遊龍,著者攝於中國國家博物館

型與裝飾,使其不僅被載入橋樑史,也被載入藝術史四

(二)里坊城市與宮城佈局

局 里坊 制 兩 成 為 隋 唐 城 市 佈 城 局的 中 軸 最大特色。 線 里坊 式和十字交叉道路 隋 唐木構建築技術高度成熟 網 的 城 郭 佈 局 後世木構殿宇工 基 礎 上 , 開 創 出 藝水準 更 為 合 再 也沒 理 的 能 棋 超 形 里 坊 佈

平. 西各設周遭六百 IE 城 牆 方公里 由 朝 長安城在隋大興城基礎上加以完善 朱雀大街 低 而 外 高 部 廓方正 尚書宇文愷 寬 步的東市 佈 局 百五十公尺, 由 皇宮在都城 疏 而 依照 西市 密 , 建 《易》之八卦六爻, 城內分割為 築由 北 長達九公里 部中軸線上,太極宮居中 簡到繁 ,東西長十一・二公里, , 百零九坊 横 節奏由平緩到急促 、豎各三條幹道貫通全城 在漢長安城東南龍首原規劃與營造隋大興 0 隋朝主次分明的宮城佈局 東 南北寬九・六公里 ` 烘托出 西各設太子東宮 建築群主體 0 城 東南 , ` 後宮 為歷代宮城佈局效 城內里 西南各有太廟 帝王臨 城城 從郭 坊各 韋 政的 城至 城 池 高 社稷 皇 牆 太極 面 積 城 至 壇 達 坊 門 早 + 啟 城 几

代城 晚 尾 道 閉 市 棋盤 各坊間 嚴 前 形里坊 築東西向大街十四 倚 欄 格 局 1 的形象紀錄 瞰 前 Ш 如 條 在 0 唐人又「 諸 南北向大街十一 掌 46 鑿龍首崗 兩 閣 相距 條 以 約 為 44 基址 唐詩 百五十公尺, , 彤墀結砌 百千家似 凹字形 高五十 圍棋局 韋 -餘尺, 裹的 + 宮門 左右 一街如 佈 立 種 局 棲 菜 鳳 使元氣內 畦 採 45 聚 正 闕 是 對 龍 唐

- 42 蕭 唐 建 風 從 敦 煌 壁 畫 看 到 和 想 到 的 文藝研究》 九 八三 一年第 四 期
- 44 43 閻 濟 橋 橋 11] 南柳 中 關 涣 或 帝 美 廟 石 城 術 橋 臺引 史 銘 略 道 內 張 北 掘 嘉 京: 出 曾 刻 人民美術 此 石 銘 橋 文的 铭 序〉 出 殘 版 碑 各 社 篇 九 八 對 ○年版 趙 州 橋 橋 第一一 身 結 構 七 頁 橋 面 石 作 欄 板 雕 刻 等 進 行 了 形 象 記 錄 九 五 年
- 45 白 居 登觀音 臺 望 城 見 全 唐 詩 中 武 漢 湖 北 人 民 出 版 社 ----Ō 年 版 第 = 九
- 46 金盈之 八頁「含元殿」 《醉 翁談 條 錄》 卷三 以下此書不再列出版本 ,復 日 大學圖書館古 籍 部 編 續 修 四 庫全書》 第 六六冊 上 海 上 海 古籍 出 版 社 九 九 五 版

四

頁

安

風

總面 ·積約為明清紫禁城的六倍4°。京城長安之外,另設東都洛陽 兩京制 為後世王朝所

唐代都 東亞建築體系莫不受惠於唐代 市 劃與宮殿佈局對 日本城市建設產生了重大影響 \exists 本京都 奈良皆仿長安進行規劃 法隆寺 派

(三)寺廟建築及其相關藝

與 村天臺庵正殿等 佛光寺東大殿 現存完整的唐代木構大殿見存於山 芮城縣龍泉村廣仁王廟 西 正殿 有 : Ŧi. 平 順 臺山 縣 就
東 南禪寺大殿 郷王 #

間 整

屋 兩

成 栱的分瓣…… 不遭雨淋 並向臺基 施斧斤的草 蓋輪 端升高 佛光寺東大殿重建於唐大中十一 為唐代建築特有的 建築 側腳 長達三十・ Œ 一・六八平方公尺, 廓 是大唐莊嚴氣象的 亦 栿 49 塑像 其斗 檐口 噴 巨大的單簷 射 簡約 使屋 拱碩. 出挑 八公尺 月樑微微拱起 司 壁 粗獷又透出 頂 大 時 畫 近三公尺。 重 直 確 刀口 量 櫺窗 保日 高度竟達柱高 呵 進深八 墨跡堪 寫照 風 穩定 頂 格 屋 照充份 柔美 與莫高 地 大屋頂的反宇曲線使雨水急速滑落 柱四 內部樑架有稍施斧斤的明栿 角 稱 昌 内 壓向臺 翹 兀 Fi. 0 年 間 絕 起 其雄 窟 外兩 屋檐下 0 同期 半。 八五七年) 基 構成反向 為十八・ 殿建於高臺基上 七 渾 童 凝 壁畫接近; 柱子 牆 的木 檐柱上 重 0 壁全用 殿 柱 構與 弧曲富有 一二公尺 內存 剛中 端向 頭 的 朱土 (檐下 原 見柔 佛 唐 卷 内 構 壇 傾 彈 的 面 面 Ē 壁 的 蒯 斜 闊 有不 正 貌 行 力 存 氣 的 斗 完

圖5.17 五臺山佛光寺唐代大殿,季建樂攝

47

年

唐

長

以安大

明 殿

的

探

討

《文

一九

七三年第七

期 載於 大樑

49

明 側 傅

栿 腳 点

屋 中

頂 或

以

下暴露 代

的 上 宫

大 端 含

樑 略 元

往

往

精

細 使屋頂重

砍 斫

甚至雕刻

草

栿

天花板以上的

往往草草砍 李誠

里里

穩

定地 人物》

下

壓

而不坍 :

塌 見

宋

《營造法式》

古希臘

神廟

柱

子

亦 用

腳

之

古

宮

向 殿 內移 原狀

代彩塑三十五尊, 有主有從, 有站有立,起伏變化,各盡其態,後世裝鑾稍顯 俗 麗 , 總體形模未失

載 隋 唐雕塑家不下二三十人,楊惠之被 豐腴壯實,元氣充沛, 南禪寺大佛殿建於唐建中三年(七八二年),早於佛光寺東大殿七十餘年,是會昌毀佛前 二十世紀七〇年代落架重修,文物價值降低。 形神兼備 富麗的裝鑾經過歲月磨洗, 《歷代名畫記》 其面闊 尊為 ,進深各三間 塑聖」 愈顯得沉穩而有內涵 從南禪寺彩塑, , 大佛殿內原有彩塑一 口 見唐 跪姿菩薩尤其楚楚動 塑形: 唯 舖十七尊 神兼 幸存的 備之一 , 唐 現存 代歇 斑 Ш 史 兀 頂

時 原 曲 貌完整 村天臺庵建於唐末天祐四年(九○七年) 其突出特點是正脊極其收攏 檐口 ,目前 出 挑又極其深遠 僅存正殿 , , 面 檩 闊 下各有襻間 進深各二 枋與 間 平 建築面 樑 相交 積 九十餘平 加 強了 構 穩

樂宮 是原構 廣仁王 面 大殿中 闊 佛 光寺 廟 Ŧ. 唯 間 IF. 殿在 東 的 大殿 進 芮城 深 道教建築 (建造時 兀 橡 北 兀 間 公里的龍 建於唐太和六年 重修後 早二十 泉村 兀 年 唯 樑架 北 是 緊鄰 現 存 江 永 唐 栱

年 (一六〇四年 六五二年, 慈恩寺的 曾 唐人以科舉 的 方形 診験質 原高 錐 禮磚 中魁於慈恩寺題名為榮 $\overline{\mathcal{H}}$ 當年慈恩寺建築僅存慈恩寺 對其 層 塔 武后 、整體包 人稱 時 「大雁塔 裹, 重修至十層 成為高六十四 唐 重建之塔保 萬曆一 詩中不乏對 塔 公尺 二十三 建

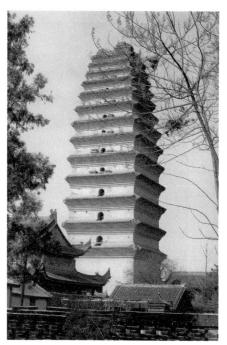

圖5.18 西安小雁塔,選自王朝聞、鄧福星主編 《中國美術史》

的

風

留了 昌 唐塔 $\overline{\mathcal{I}}$ 也 建 型型 於 唐 簡 代 潔 大 莊 北 嚴古 中 Œ 定 唐 有 樸 以 來 川 的 特點 座 科 舉 唐 塔 以 石 門楣 雁塔 造型或端莊或修長或如花苞 題 刻觀 名 音 為 奔放 榮 明人始 纏 卷 如 稱 輕 雲流 其 各經過後 水 1/ 雁 塔 精 世 美 落 有過永泰公主 架 與 重 雁 修 塔 穠 石 棺 線 纖 唐 塔 刻 万 簡 相 西 映 昭

城 座 帝陵呈扇形 垣 其 地 廟 面 建 寢殿 築形 展開 兩主死於不測草草 成了 莫不因 陵邑等均已不存 陵門、 Ш 神 為陵 道 卞 鑿 葬 石 像生 為穴, 和 獻殿 充份利用天然地勢 作大匠閻立 寶頂等 德 整套範式 唐以 , 比 後 較漢代堆土成 從此 主持 營造 開 創 了中 陵 方上 國帝陵建築的 昭 陵 更省力合 咸 完整形 原 理 制 唐

文武大臣葬於陵 代帝陵 陵存石刻三十四對 與乾陵 石獅 對 0 對 順 坡上 唐 制大體 石 高宗和 馬五 品 寶頂在 即 相仿 對 其餘移位博物館 武則天合葬墓在乾縣城 兆域 高 兩座奶頭 石 千零四十 石 人十 馬 0 彩山 橋陵 對 石人 包形 九公尺的 石 雕 蕃 成天然門 石獅等五十 唐睿宗李日 酋像 北 Ш 深山 六十 頂 闕 墓在 上 餘件石刻原地 氣象宏偉 尊 神道兩旁列望 是 蒲 現 述 城 開 聖記 縣 西 闊 唯 保存 碑 皇 柱 和 被盜 族成員及 公里 翼 挖的 碑 馬

浮 館 雕 Ŧī. (Penn Museum) 陵石雕無不敦實渾 昭 九 駿 與 西安碑林博 造型雄健 厚 順陵石獅昂 氣魄 物 神態逼真 館; 雄 偉 首闊 兩駿 昭陵 步 流 或 散 國 雄視前 存 順 外 四 陵 駿 藏 方 乾 於美 分藏 陵石 氣勢 國 於中 開 雕 賓夕 張 尤 其 尼 國家博 威 亞大 出 而 不猛 學 物 青

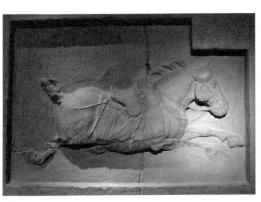

一,著者攝於中國國家博物館 圖5.19 青石浮雕昭陵六駿之一

51

風發時代精神的寫照,代表了中國陵墓石 精神猶在 定厚實 衝 派凌然不可侵犯的帝王氣度 刺跳蕩的藝術表現 刀法圓熟, 穩定感代替了運動 刻鏤分明 唐陵石雕正是大唐豪邁自信 感 圖五・二〇) 比較漢陵石刻 , 成熟精到的 |離的| 最 。乾陵石 藝術手法代替 高 雄強博. 成就

熔鑄中外的工藝美術

淮 特人的金銀器工藝……紛紛進入中原並為大唐文化所融 中 在中原;安史之亂以後, 成唐代工藝美術各體大備的時 外文化的交流互 唐代工藝美術兼收 動 0 並蓄 波斯 江淮未遭破壞,從此,「天下大計 薩 熔鑄中 珊王 代風貌 朝50的 外 唐前 織 極為 錦 期 ※典型 工 藝 精 地 I 中 造作 化 亞 現 出 ,仰於東南

懿 六百餘件供奉奈良東大寺,為東大寺正倉院典藏,其中 土文物,敦煌藏經洞發現唐代文物 僖二宗瘞埋於地宮唐朝歷代皇帝供奉佛祖的金銀器 唐 代工藝美術澤被亞洲 。天寶十五載 ,豐富了 (七五六年) 唐代文物典藏 ,日本聖武天皇之皇后將唐代木器 瓷器 些是唐代工藝美術品 玻璃器 織物等兩千餘件 0 九八七年, 銅 加 器 F. 陝 新 西扶風法門 疆阿 玳 瑁 斯 器 塔那 絲 織 唐 發現 墓 品品

51

意氣 1獅穩 大的

圖5.20 順陵石獅,採自《中國美術全集》

)追新逐異的染織工

唐 前 期 朝廷於少府監織 染 織各作計 五作 定州 在今河北 益州 在今 应 111 揚州 在今

50 波 斯 薩 珊 王 朝 : 在 今 伊 朗 六 五 年 為 大食所 滅

宋 歐陽 修 宋 祁 《新 唐書》 卷 六 五 北京:中華書局 九七五年版

第 五〇七

六頁

〈權德輿

傳

江 蘇 蘇 著名 和 言 州 綢 在今安 產 地 徽 中 載 等 江 定 南絲 州 何 織 名 重 遠 鎮 先 後 家有 崛 起 綾 機 Ŧī. É 張 52 0 文之亂 以 後 越 州 在 4 浙 江 潤 州 在

豐 作 唐 貰 帷 幔 絢 裡 麗 屏 多 伎巧 障 彩 之家 泥 中 並 表 百室 被 現 離 於 裁 唐 房 造 、崇尚 機 半 臂 杍 相 富 麗 和 鞋 的 貝 囊 審 錦 美習 非 或 用 成 出 作 濯 衣 宮 緣 色 中 裝 江 設 波 飾 錦 坊 54 53 枫 初 京 唐 蜀 及 錦 諸 州 或 設 官 時 官 員 就 陵 錦 有 坊 名 民 間 師 西 晉 有 創 成 錦 坐 戶 稱 就 錦 祥 E 經 被

紋被織 相花 繁複 多 的 的 T 換 游 富 鱼 绫 錦 昌 册 麟 出 的 的 緯 Fi. 内 的 N 的 陵 狀 陽 新 在 花 花 武 樣 鳥 盛 成 紋 \oplus 經 的 紋 部 周 呈 樣 傳 唐 寶 創 戀 錦 唐 自 相 時 份 胡 東 掐 審 中 取 花 期 師 民 緯 相 織 京 師 族 代 中 如 綸 原 或 線 初 錦 綸 自 斯 央 聯 證 I 馬 T 鱼 唐 高 塔 至今 珠 本 唐 初 創 生 博 彩 出 實 祖 那 紋 唐 的 雙 物 的 現 傳之」 見 良 退 初 以 太宗 錦 寶 翼 比 館 I 創 唐 相 中 IE 讓 藏 緯 以 較 墓 瑞 的 華 倉 成 花 錦 斜 時 漢 並 有 葬 錦 55 為 中 成 文 以 紋 唐 出 化 緯 織 為 所 奇 為 預 入 代 這 宮 奘 紋 藏 錦 先 花 基 庫 聯 從 種 綾 聯 邊沿 樣 朝 飾 唐 11 異 瑞 本 珠 而 對 珠 服 몲 畢. 樹 排 專 組 錦 能 稱 学 章 域 紋 案 寶 夠 織 經 對 窒 彩 祥 鹿 飾 的 文 或 從 相 線 里. 刀口 織 雉 的 瑞 奇 裱 漢 化 花 緯 域 騎 出 經 彩 的 麗 或 為 魏 角 的 琵 獅 錦 紋 寬 錦 色 綾 鬭 成 琶 書 時 能 子 緯 羊 蜀 幅 錦 匣 誕 中 力 錦 為 繼 緯 佈 錦 的 新 緯 生 囊 唐 至今 線 滿 作 翔 珠 T 樣 錦 30 於 昌 對 背 聯 難 品 出 鳳 , 斯 新 寫 聯 五. 謂 為 景 珠 和 現 以 塔 實 珠 寶 疆

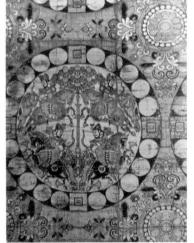

圖5.21 唐代聯珠四騎紋錦,採自尚剛《中 國工藝美術史新編》

那

百

號

初

唐

墓

出

織

成

錦

履

證

織

成

這

高

難

度

的

織

圖5.22 唐代寶相花琵琶錦囊,採 自尚剛《古物新知》

55

唐

張

彦

遠

著

秦

仲

文

黄

一苗

子

名

書

記

京

人

民

美

術

出

版

九

六

Ξ

年

版

卷

第

五

四

頁

I. 技 號 推 唐 墓 初 木 唐 俑 就 所 著 服 把 握 飾 竟是 嫻 熟 緙 30 裁 斯 就 塔 那 兩 將 緙 零

石 I. 纈 菱 地 0 藝 格絹 隋 白 的 風 褥 新 唐 花 疆 發 染 灰纈 昌 等 絞 吐 展 纈 纈 魯 Ŧi. 是 莫高 鹿草 番 實 漢 織 出 物 窟 屏 묘 土. 遺 風 藏 隋 蠟 數 存 纈 等 經 開 件 品品 夾 皇 洞 , 種 纈 六年 絞 發 30 纈 現 斯 數 Ш 幅之大 水 盛 塔 量 Ŧi. 屏 唐 那 大大超 纈 蠟 八六年 風 唐 製 墓 纈 出 作 灰 雷 過 類 之精 纈 土 物 島 絞 前 纈

完整者

在

的 撮

絲

錦

0

種

羅

殆

廣年 盡 纈 內 其 0 中 絲 遠 純 織 遠 提 兒 大部? 品 超 前 纈 到 中 過 份的衣 漿水 的 唐 羅 代 纈 萬 物應 綾 件 以 是遣 錦 套 之外 纈 0 唐 加 使從唐 哲 法隆 還 纈 有 朝 施 寺中 鹿 帶 以 色彩之麗 胎 所 蠟 斑 日 保 纈 本 存 57 的 九 絞 種 來的 纈 見 花 的 所 56 染色絲 式 絲 未見 張 織 道 밆 0 綢 這 先生 此 , 正 名 施以 據此 以 倉 Ħ 院 說 印 所 認 或 花 為 本 珍 彩 是 藏 藏 實 繪 品 的 元 際 的 將 染 產 所記 絲 織 七 묘 綢 遺 # 寶 以 在 檀 及帶 唐 纈 中 包 或 括 有 都 殘 蜀 E 纈 刺 織 缺 有 繡 不 回展》

圖5.23 唐代夾纈褥,採自《正倉院第四十

52 唐 張 朝 野 命 載 卷 見 叢 書 集 成 編 第 八 六 册 臺 北 文 豐 出 版 公 司 九 八 四 年 影 印 版 以 下 此 書不再 列 出

53 尚 剛 古 物 新 知 北 京 = 聯 書 店 年 版 第 四 五 頁

54 晉 左 思 〈蜀 都 賦 見 瞿 蜕 園 漢 魏 六 朝 賦 選 上 海 : L 海 古 籍 出 版 社 九 六 四 年 版

鼐 中 國 文 明 的 起 源 北 京 文 點 物 校 出 歷代 版 社 九 五 年 版 北 第 七 頁 社

碎 金 南 京 酱 書 館 古 籍 部 藏 或 立 北 平 故 宫 博 物 院 文 獻 館 九 三五 年 影 印 版 彩色篇第二十〉

58 張 道 中 國 印 染史 略 南 京 江 蘇 美 術 出 版 社 九 八 七 年 版 第二 六 頁

物中

有

唐

代刺

像

度 流 咸 走 以 唐 通 快 唐 金 線盤 崩 年 刺 朗 的 繡 繡 平繡等多 生活情 珠 出 昌 外如粟粒 案 寶 间 相 調 花 飽 種 滿 針 替 端 Ŧi. 枝花 麗 昌 伍 公主 漢 輝 適 煥 襉 刺 合 流 出 雲 繡 降 繡 幅 59 和 的 面 西 稱 卍字 奇 安扶 神絲 詭 鳥 退 誇 銜 風法 量 張 金絲細 繡 花 被 繡 想 門寺 像 雁 若羽絲 銜 地 能 唐 宮 繡 鴛 帶 八還將 發 查 出 玥 花蕊間 寶 , 像 相花 晩 仍 實 濃淡 Â 唐 間 配四 綴 蹙 以 品 深淺 珠 刺 金 奇 出 繡 花 繡 0 記冬等 半. 如果 的 擴 異 一臂等 葉 變 展 到 化 說 純 漢 Ŧi. 精 蓺 繁 件 巧 微型 茂 刺 華 秦 術 麗 而 繡 衣物 刺 昌 不 案雲 繡 珰 口 碎 舒 而 波 知 藏 湧 羅 矣 動 紋 而 其 刀口 地 洞 有 Ŀ

昌

漢

辮

銹

I

更

為

妙

獸 過 則 高宗年 兀 狀 中 唐 尺 先 為 妝鮮 搖 對 衣長 鱼 釵 於 服 作 百 服 後 毛 影中 的 拖 衿 萬 飾 裙 追 袖 地 逐迷 的 用 窄 為 追 貴臣 Ŧi. 益 帷 1/ 新 戀 帽 寸 色 州 逐 60 富家多效之, 獻 異 超 61 單 施裙及頸 而 中 過 絲 百 風 唐 É 碧 [鳥之狀皆 其 羅 追 為 前 易 籠 新逐 江 形 裙 容 新 何 見 此 異 安樂公主 唐 嶺奇禽異獸 縷 0 的 書 個 風 以 金為花 時 朝 道 其 所 詳 發 鳥 獻 中 細 展 時 毛羽采之殆盡 韋 到了 宗女 紀 111 細 后 錄 妝 如絲髮 極 0 公主又以百 高宗 端 使尚方合百鳥毛織 時 111 內宴 衣則 妝 , 如 或 出 |默毛 黍 修或 天寶 太平公主 自 米 城 為 初 廣 中 眼 韉 傳 貴族 面 裙 作 臼 刀 鼻 則 武官裝束 方 爭 及士 韋 IE 觜 視 比 后 62 為 怪 民好 0 田 集 歌 唐 烏毛 皆 代 色 舞 為 於 服 胡 備 為之, 傍視 飾 後 帝 的 來 瞭 胡 前 視 開 帽 為 者 皆 袖 放 其 色 永 竟 婦 和 唐 鳥 徽

兼 1 句 的 厒

建 卻 土 窯場 至今不 有 效 的 排 明 隋 窯 除 晚 址 胎 昌 安 所 釉 Fi. 陽 中 以 鐵 經華墓 的 史 家 成 份 0 般 土 燒 控 造 將 批 制 白 瓷 其 É 瓷 的 器 器 量 創 在 鍵 燒 百 在 釉 歸 分之一 於 於 面 精 河 呈 色 11 泛青 以 淘 河 洗 南 廣 胎

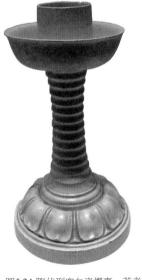

圖5.24 隋代刑窯白瓷燭臺,著者 攝於國家博物館

色

即

指

等

級

相

如

F

色

,

中

色

云云

0

知

祕

色

瓷

是

指

63 62 61 60 59

唐 唐 從 宋 唐

李 白

肇

或

史

補 世 服 祁 雜

見 .

文

淵

閣 唐

四

庫

全 中 海 北 華

書》

第 漢 出

五

册

第 版 年 FL 第

四 社 版

四

七

頁

居 中

易 或 修

時

妝 飾

見

全 上

詩

武 店

湖 社 書 六

北

民

出

年

版 頁 1

第

九

五

頁

沈

文

古代

研

究

L

書

版 華 九

歐 蘇

陽

宋

新

唐

書

卷

三 海

四

京

中

局

九

七

年

版 Ξ

七 頁

頁

£

行

第

三 第 五

五 1 四

鶚

杜

陽

編

卷

F

北

京

中

書

局

年

版

F

1

唐 和 便 也 就 額 色 是 發 燒 說 次的 造 4 弊 薄 病 胎 釉 端 瓷 窯 的 溪 要 T. 求 V 中 石 都 發 唐 硯 明 進 EL 以 燒 燒 造 匣 造盛 紘 青 無貴 裝 瓷 燒 期 為 泥 高 0 窯工 坯 0 川之」 所 有效 以 瓷 地 胎 É 避 瓷 F. 免 敷 的 以 誕 幾 生 化妝. 件 晚 瓷器 於 土 青 點合 瓷 再 0 F. 在 邢 釉 起 窯 有 效 保 地 址 避 在 免 燒 今 河 成之 北 人後 内 器 表 f. 表 面 粗 滑 糙 多 隋 代 中 孔

紫

天下

賤

通

江 涵 唐 越 完全 2窯青 句 和 開 成 瓷 絞 為 胎 眾 河 的 瓷 時 器 牛 北 用 邢 性 窯白 Ш 格 蜀 胡 瓷 IK 使 是 瓶 窯 唐 唐 鳳 代瓷器中 湖 首壺 人既 南 銅 喜 官 龍 的 歡 奎 名品 類 Ħ. 、與長 冰 瓶 的 邢 龍 如 窯 巢 窯 柄鳳 的 白 說 釉 瓷 首 下彩 瓷 瓶等 類 的 繪 輕 燒 玉 造 的 快 是 是 生 越 唐 在 窯 動 清瓷 青 的 創 瓷 西 造 來 燒 又喜 造 造 它 基 型 們 一礎 愛 再 鮮 F. 沒 的 灩 有 俗 T 蓺 麗 漢 推 的 光 魏 花 魂 瓷 瓶 河 随 等 南 唐 的 鞏 讖 義 緯 窯 浙 的

於 兩京 越 青 成 瓷 為 窯 唐 陶 集 瓷 中 器中 發 現 的 於 浙 嶄 新 江 樣 慈溪 式 1 中 林 或 湖 瓷器 開 虞 始形 縣 窯寺 成各 前 地 不 其 的 風 貌

鱦

唐

Ŧi.

代

進

新

的

潮

莊

期

常

1/1/

和

義

路

碼

頭

唐

代

鐀

址

出

± 及

7

批

青

瓷

器

昌

Ŧī. 蘇

厝

邊

1

牅

展

江

— 石 玩 浩 陝 西 刑 加 等 扶 金 等 銀 美 風 0 法 比 平 門寺 釉 脫 較 鱼 兩 製作 地 晉 淨 宮 越 精 發 一窯青 中 美 現 瓷 或 , 令人咋 批 典 籍之中 밆 唐 晚 代越 唐 一文物 吉 窯青 0 天青 祕 其 瓷 釉 造 中 往 型 稜 祕 往 趨 淨 色瓷 於 冠 於宮 水 I. 瓶 整 未 記 用 刀 釉 物 於 件 之前 地 趨 宮 釉 於瑩潤 鱼 衣 或 如 物 青 0 祕 賬 或 書 籍 碑 九 八七 瓷 尤 年 碗 祕 其

圖5.25 常州唐代遺址出土越窯青瓷大 盆,著者攝於常州市博物館

廷 珍 稀 級的 六年 浙 江 慈 溪 發 現 唐 $\bar{\mathcal{H}}$ 代祕色瓷 址

比 爛之極 原 快 燒 或 而 譽 茶色丹 燃烘 瓷器 氣氛 的 德 撰 /譯? 窯內 料 火焰 與 瓷 中 燒 歸 沒 於平 唐 瓷 容 瓷 南 和 較 有 長 越 土中 易 青 意 誕 淡 士子 让 識 瓷 形 煤 生 燃 白 的 青 於 金 成 在 認 還 是 的 屬 燒 審 而 率先 為 原 的 14 局 美 美 茶 元 火焰 素 現了 觀 色 氣 面 0 燒 「若邢 綠 難 氛 的 0 造出 溫潤 較短 窯身 有 形 以 充份還 瓷 成 學 邢 瓷器: 者 土中 較 如 瓷 不 類 認 如 所 長 南 玉 銀 的 以 越 原 氧 北 為 既是 中 適合燒 窯型 化 越瓷類 或 所 鐵 北 世 北 南 面 方出 方薩 中 得 以 方 柴 或 瓷質泛白 燒 64 以充份 士 0 現了 造 滿 王 的 燃料 教崇 在 卻 子 龍 邢不 誕 窯 濃 窯 的 子 生 爭 的 審美 原 尚 如 眼 在 較 浙 差異 中 Ħ , 追 裡 越 燒 所 短 江 色 國瓷器南 造 求 7 以 瓷 、瓷質泛 是根 銀 也 適合 所 虞 器 | 曾經 以 世 只 具 若邢 滯 青 燒 是 本 , 燦 清 後 北 北 煤 發 原 格 爛 瓷 的 現 因 方瓷 白 的 類 中 旨 格 北 商代 員 , 歸 不 雪 或 窯即 唐 工 局 方 代以 寧 具 北 龍 的 員 0 八含蓄 越瓷 方 窯 饅 窯 可 形 邢 前 先 燒 遺 成 頭 其中 窯 不 類 煤 白 址 玉 古 白 如 冰 是否 升溫 唐宋 地多 的 南 瓷 越 然 邢 體 方龍 光 挑 澤 甪 反 有 兩 戰 不 慢 現 一映了 含蓄 代 窯 木 如 唐 窯内 燃 材 筆 越 南 對 燒 北 燒 者 内 北 南方士子 很 方開 瓷 藏 也 於 方的 則 木 伍 柴 難 U 邢 彩 形 木 為 有 不 始 升 的 成 以 材 基 瓷 燃 煤 絈 環 中 於 白 自

陶瓷 低溫鉛 骨 色彩 貼 蠟 澆 釉 猺 的 於 液驅 灑 厒 器 大步 陶 黃 基 枕等坯 是 趕 礎 唐人 跨 綠 帯 發 越 展起 褐 赭 體 大發 色 表 鉛 來 綠 面 朔 釉 釉 用 滲 不 白黏 以 化 再 施 白 次 釉 , 入入窯 斑 + 即 褐類 製 駁 窯素 船 淋 陶 漓 以 土 以 燒 攝 各各揉 氏 攝 其紋理 稱 氏 行度至九 千 捏 窯 派變」 如 為 泥 百 絲 條 百 度 如 五十 至 在 縷 將 前 千 幾 代單 度的 給 種 人行雲流 低溫 百 顏 色 色的 釉 五 + 陶 燒 泥 製 水般 度 的 條 的 而 基 高溫 天然 擰 礎 成 Ĩ 在 0 質 蠟 燒 點 人樸 起 成 繽 白 處 的 紛 色胎 揉 俗 釉 美 汗 感 捏 麗 不 骨 的 唐 附 唐 捶 出 拍 彩 露 窯 彩 後 在 切 出 實 現 É 以 漢 割 代 鱼 蠟 成

美

更

亩

燃

料

窯型等生

產

Ι.

藝

的

不

同

決定

立. 俑 俑 唐 彩 情 的 怡 成 件 狱 績 閒 陝 嫡 主 西 要不 出 副 + 在 盛 嬌 盤 貴 唐 慵 枕等 彩 懶 女俑 的 實 富 用 婆 器 模 個 \prod 樣 個 , 呈 而 肌 體 在 熊 膚 大型 豐 的 폕 素 明 色 衣著 襯托出 如 馬 華 衣衫 麗 的 駱 貴 的 駝 富 婦 麗 形 武 象 衣紋淺淺線 等 如 等 西 安中 初 唐 刻 堡 李 村 , 仙 不 出 薫 破 + 盛 壞 整 唐 土 紡 厒 女

窯瓷器

刻

畫

貼

花

具

生

在 戰

64

唐

陸

羽

《茶

經》

卷

中

見

《文淵

閣

四

庫

全書》

第

八

四

四

册

第

六

七

頁

勢態 真 立 駝 健 造 分明 女俑 立 造 型型 昌 實 放 昂 0 俑 豐 欣 Ŧi. 的 西安鮮于 歌 首 欣 滿 繁 著 調 嘶 而 西 於 向祭的 簡 力表 安出 是形 壯 將 整 雕 鳴 實 得 K 肢 現 眾多 庭 土 成 卻 者 宜 吹笙女 大 誨 周 概 有 令人 顯 唐 墓 略 擴 樂 身 不 然 唐 出 形 作 渾 小 而 師 感 對 員 寫 薄 如 一彩 覺 駱 騎 肥滿 神 薄 內 癡 陝 的 大 於 駝 中 的 的 如 兀 馬 1 頗 駝 唐 效 醉 的 陶 樂 適 背 俑 片 品 果 的 史 張 莫 宜 師 , 彩 博 別 表 力 0 各奏 不 Et 於漢 駱 唐 情 大 物 生 充 例 駝 此 和 館 類 《樂器: 滿 機 進 馬 彩 載 取 藏 1 勃 生 行 得 盛 的 的 馬 手 活 甚 勃 7 飛 俑 相 唐 俑 氣 違 至 揚 兀 應 吹 站 映 息 反 駱 矯 兀

建 動 或 築中 琉 璃 是唐 葬 -廣泛使 作為低溫 中 代邊 三見 遠 用 1/ 鉛 地 型 釉 园 製品 中 陶 燒 或 製 東 0 琉 北 北 需要經 璃 採 朝 集的 始將 具 過高 規 唐代琉 琉 温素 模 璃 的 構 實 燒 璃 件 證 獸 低 首 於 昌 建 溫 器形 Ŧ. 築 釉 燒 龐 隋 兩 大 次 唐 燒 造 琉 成 型型 璃 構 簡 春 率 件 秋

釉 其 開 彩 風 畫 氣ラ 則 是 と 先 無論 放逸: 如 果 飛禽 說 湖 游 南 魚如 銅 官窯 堆 水 塑 墨 都 頗 畫 四 頗 般奇 民 IB 間 空 釉 藝 書法 術 的 愈 率 點 随意: 染 性 特 簡 愈 率

圖5.27 唐代琉璃獸首,著者攝於中國國家博物館

圖5.26 唐代三彩駱駝載樂俑,採自《中國美術全集》

靈氣 瓷 釉 黑 層 溢 深 色 鐵 其 厚 中 質 底 存 # 釉 唐 由 隨 古 楚文 意 化 瓷 滴 化 拍 灑 鼓 藍 長達 續 釉 而 É 來的 t 釉 率 公分 燒 真 製 浪 過 河 漫 程 南 中 鞏 其 對 義 色 窯甚 於寫意水墨畫降 釉 與 至燒 底 釉 造 融 出 合 生 釉 的 地 血 藍 潛 出 在影 花 現 瓷器 ſ 雲霞 0 容 唐 般 低估 人還 的 彩 色 有 來得 斑 南 塊 魯 Ш 對 色 所 斑 出 瓷 花

盛世之 象 的 金 屬

精

描

隨

意

點

的

色

斑

啚

畫

有後世

按

本

描

摹

所

不

能及的

樸茂

#

動

交流 鍍 出 金 昌 + 李 Ŧi. 獸 和 唐之前 樂伎紋金 **甕藏** 靜 首 精 訓 湛 瑪 唐 墓 金 瑙 杯 貴 土黄 造型 為 金 的 金 銀 銀器等 陝 物 屬 金盏 取 西 證 只 稜 省 用 兩百 杯 也是盛 和 契 博 造 鏤 作 丹 物 六十 型 鑲 族 飾 明 寶 鎮 唐 皮 或 Ħ. 石 顯來自 館之寶 囊 千 青 件 的 秋節 壺 金 , 器 西 如 項 高 0 銀 鏈 西安 出 漆 薰 月 壺 器 球 手 南 身 初 F 鐲等多件 郊 的 Ŧ. Ŧi. 鎏 的 杯 唐 明 馬 裝 身 金 皇 紋 高 微 飾 高 鸚 祖李 生 以 米 鑄 鵡 0 Ħ 鎏金裝 立 隋 專 唐 淵 一姿胡 花帶 唐 玄孫 舞 金 馬 飾 蓋 銀 貴 李 銜 器出 金 銀 倕 杯 頗 個 壶 屬 墓 盛 銀 \pm 出 大 $\dot{\Box}$ 把手 樂伎紋金花 案例多 慶 的 室貴 金 典 壺 高鑄 的 冠 身 族 形 物 數 大量 胡 金 成 銀 量 銀 對 用 , 頭 大且品 製 藏 比 像 稜 成 於 杯 既 的 陝 造 種 西 豐 斂 是 鎏 金 歷 盛 舞 金 和 史 唐 馬 舞 器 博 裹 民 銜 馬 西 安 物 族 杯 西 館 文 何 銀 安 化

出 赤 是 墀 鳳 土 距 其 鎏 銀 窖 直

金全

茶 鎏

具 有

展

示了

E 桃 杖

社

會 金

的

法 銀鎏 羅

和

茶

習

俗

銀

桃

兩 全 如 如

隻

售

鏤 唐 銀 金

空

隻結

條

編 飲 銀

織 茶 盆 碾 晩

Œ

與 飲

杜

詩

件

組 表作

純 風

錫

銀

鎏

金

茶

茶 唐 金 江

茶 銀

鎏金

雙

中 藏

品

0

陝

西

法 件

門

地

宮

內 具 步 金箔

出

+

金

器 論

達

百

唐 意

銀

器

九 箔 金

Ŧi.

六 雅

,

酒令

器

銀

鎏

龜

負 丹

玉

燭 橋

義

的 成

金

金

僅

有

之遙

0

蘇

徒

卯

而

的

線

等

捻

絞

金

線

的

准

厚

僅

九

六

棺

銀

金

意

金花 環 扶

櫻 代

籠

花

金

香

囊

圖5.28 西安何家村出土唐代舞馬銜 杯銀壺,採自《中國美術全集》

織 感

高 出

年

66 65

田

秉

中 甫

或

工 往

藝美 在

術 ,

史》 見

上 唐

海 詩

知

識 北

出 京

版

社

九 書

五

版

中

華

局

九 年

六〇

年 第二〇

版

卷二二二,

第二三五

頁

全

唐

杜

法門 勁 喇 平 桃枝 枚 緩 造 沁 環 火星 占 香 垂 徑 旗 , 達 隱 出 盂 直 被 地宮 Ŧi. 四 持 中 映 香灰不 銀絲 出土金 唐 平 不 香 六公分 代鎏 的 論 爐 籠 原 香 ·會撒· 一銀器· 金 理 囊 的 怎樣 的 摩 被 頗 發 外壁 中 出 詩 司 羯 運 展 最大的 0 紋銀 句 館 用 V 有 西安現已出土唐 65 懸掛 陳 於現 轉 獸 列 盤 首 焚香 焚香 的 件; 銜 摩 錘 航 環 昌 空 羯 盂 盂 而 Ŧi. 鎏金銀香囊是 的 紋 始 出 航 金 的 海 終 内 代鏤 二九 供嬰兒 花 持平 摩 事 水 平 羯 業 銀 空 紋 環與 壺 銀 且. 沐 0 雄 香 金花 風 赤 盂 漌 格 外 渾 峰 媨 喀 口 持 銀

折 都 較 是 而 唐 言 西北 初 唐 1) 金 數民族的金屬工 一銀器多鑄造 成型 藝 精 波斯 薩 \pm 朝 的 器 形 進

地 漢 0 鑄造 魏 弧 披 顯 金 飾 不 五公尺,其整體造型乃至 現 線 捻 平 盛唐 出 有 成 衡 珍 九八九年 圏等: 形 禽瑞 唐 而 金 後 有 銀器多錘鍛 代的 衝 獸 擊 精 驚現於世 盛世 力的 花鳥 加工 種 66 之象 的 S 蟲魚等 成型 鎏 形 方法有 金 昌 0 每 堪 則 案 紋樣見 外 稱 西永濟 是 鏤 骨 塊 向弧 鑄 式 唐 肌 代銀 鐵 戧 民族自身特色 線 肉 I. 蒲 富貴安定取 都充滿 造 藝 器最為常 津 嵌 型富有張 中 渡 珊 的 現 貼 張 # 存 界 力 見的 代了 唐 裹 奇 力 立 蹟 為 装飾 鐵 漢代 泥 衡 開 4 몹 的 案 昌 鍍 S 也多 十二年 案 形 長三・ 唐 的 砑 昌 案 採 金 三公尺 用 屬 (七二 拍 進 T. 感 式 飽 藝 銷 媈 取 滿 Л 突 動 代 的

外 紋

圖5.30 赤峰出土唐代鎏金摩羯紋銀盤, 著者攝於赤峰博物館

圖5.29 法門寺地宮出土唐代結條編金花銀櫻桃 籠,採自尚剛《古物新知》

四)走向裝 飾 的 漆 T

於瓷器 的 進 步 唐 代漆器 進 步 退出了它在 實 角 器 Ш 中 的 位 置 走 向了裝飾 0 加之唐 代經 濟繁華 逐 美 成

為時 尚 金 銀 平 脱等 漆 器裝飾 T. 蓺 流 行 I 開 來

要領是: 唐代誕生了 於漆 胎 貼 類 金銀片 新 新 的 i 緑 飾 螺 銅片 I. 藝 圖 案 或 用 填 漆 嵌 起 紋 包 全 括 面 髹漆 末金 待 鏤 乾 古 金 銀 磨 平 顯 脫 出 紋 螺 樣 鈿 , 平 推 脫 光 犀 0 皮等 磨 顯 推 0 埴 光 嵌 T. 藝 Τ. 的 藝 的 成 熟 共

唐代 形成漆與 是填嵌類髹飾 刀 人將][灰 鹿 雷 的 高強 角 氏善製漆琴 I. 鍛 藝 燒 誕 度粘合 成 生的 塊 必 粉碎 備 雷 百 時 威製琴尤其著 條 使琴 成 件 灰 透音 拌 入灰漆等待乾固 好 稱 , 於世 鹿角 灰 0 唐琴髹飾 磨 顯 出 再 漆 的 磨 面 成就 顯 推光 推 光 端 後呈黃 0 賴 鹿角分子結 漆 工對研 る褐色 量 磨 斑 構中有大量 推 或 光新 是閃 I. 爍 藝的 薇 的 隙 色 把 點 可 握 供 生 漆 好 鑽 入

漆 脫 館 偃 器 藏 漆 有 杏 器 銀平 又藏 唐代 袁 唐 唐 脫 墓出 金銀銀 金銀平 明 皇甚至下令為安禄 器 鈿 是 裝大刀 銀 脫 平脫 最能代 銅 鏡 方漆盒 表唐代富足經 用 日本奈良東大寺正倉院藏有唐代籃胎銀平脫漆胡瓶 灑 金 山造親仁坊 , 西安扶風法 罩明 濟 研 的 漆器 問 寺 磨 以 銀平 推光的 밆 地宮出土 種 脫 0 屏 開 末金鏤工 風 晚 元 唐祕色瓷胎 檀香床等充牣其中67 天寶年間 藝 一裝飾 銀平 唐玄宗 成為日本蒔繪 脫 團花紋 銀平脫八角菱花形漆 楊貴 武 漆 威 I. 妃與安禄 碗 唐墓出土金平 藝 等 的 , 嚆 河 南 Ш 相 鏡 脫 盒等 互 陝 黑 西 贈 金 筝 漆 送 銀 馬 金 地 博 平 鞍 銀 脫 物 平

鏡 盒 背 漆 浙 代誕 層 江 脱落 湖 和 生了 44 阮 咸 飛 螺片 英 等 螺 鈿 塔 壁中 平脫 紫 裁 檀 切 漆器 嵌 的 空穴內 螺 昌 [案卻] 鈿 0 已知 Ŧi. 發 弦琵 保 現 存了下 出 的 吳 吾 Ě 實物中 越 螺 來 或 鈿 嵌 平 螺 螺 -最早的! 脫 鈿 鈿 為 T. 漆 藝於 騎 經 螺鈿 駝 匣 人等 唐 平 已破 代就已經傳往日 脫 昌 漆器是日本奈良東大寺 畫 碎 不 西 成 域 器 風 情 境 本 内 -分濃郁 出土唐 奈良東大寺正 Ē 代平 倉院 昌 五 磨 藏 倉院藏 螺 唐 鈿 代 漆 嵌 有 背 螺 唐 銅 代嵌 鈿 鏡 多 員 滿 鈿 漆

顯 出 卷 皮漆器 卷 花 紋 T |藝是: 推 光 在 Н 漆 本 胎 將 Ŀ 磨 用 顯 Ī 為自 具 (蘸黃 狄 ※紋理 色快乾 的 磨 稠 顯 漆 填 打 漆 起 細 一藝統 碎 占 稱 起 為 待乾: 唐 塗 後 依次髹 從名 稱 紅 即 口 見其 黑 推 光漆 源 頭 IE. 待 是 唐 乾 代 古 犀 皮 磨

蓺

68

唐

張

朝 野

卷五 卷 4

叢書集成

新

編》

第

1

六

册

67

玄宗

楊

與

安禄

相

互

銀

平

脫

漆

器

事

見

唐

姚

汝

能

〈安禄

山

事 跡

卷上 1 唐

段成式

《酉陽雜

俎

前集卷

宋

六等。

司

光等

資治通鑑》 貴妃

影堂 大量奈良時代脫活乾漆佛像與木心乾漆佛 或 觀音菩薩立像、 傳日本 九百尺 師薛 寶 68 0 人能夠造出高與屋齊的中空夾紵漆像 招提寺金堂內存鑑真門徒手製盧舍那佛坐像 懷義 奈良各寺 天寶十二年(七五三年 其門徒為鑑真手製夾紵漆像藏於奈良唐招提寺御 鼻如千斛船 造 藥師如來立像等乾漆像三尊 廟、 功德堂 鐮倉國寶館 小指中容數十 千尺, 於明堂 東京國立 鑑真將夾紵造像法東 人並坐 北 像 0 博 武周年 其 被日本視 紐約 夾苧 物 中 館 以 藏 像

會博 與脫空夾紵漆像, 物館 (Metropolitan Museum of Art) 大唐人從容自信的氣度, 藏有多件唐代木胎包紗 真令今人斂衽 昌 佛 Ŧi. 像

第五節 登峰造極的石窟藝術

窟等 隋 外的寺廟 唐 取代了外來的中 時 期 佈 覆斗形 局 本土 石窟 化 心塔柱石 進 程 佛殿式石 步 窟 0 隨著 與寺 窟 佛 院 模 中 仿中 道 軸 排 式佛殿的 教 列 鼎 佛 盛 殿 和 寺 佛 塔 式 廟 移 洞

圖5.32 唐代木胎包紗漆佛像,著者攝於紐 約大都會博物館

圖5.31 唐代嵌螺鈿駱駝人物紋紫檀琵琶, 選自西川明彦《正倉院寶物 裝飾技法》

大型 屏 量 畫各提 繞 쥂 式 書 塔 石 建 變 窟 存 辟 供 成 甚 唐 為 11 代 為 中 站 的 壁 T. 誕 壁 大 書 4: 佛 量 創 韋 教 辟 作 行 供 畫 進 的 牆 捅 空 辟 的 過 主 轟 能 石 要 窟 矗 樣 列 洞 佛 中 列 大 存 床 1 形 的 塔 的 T 其 K 制 出 柱 的 現 成 來 潮 變 室 時 0 則 期 化 晚 為 飾 敞 唐 折 唐 重 Fi 塑 代 代 射 點 徒 丰 們 佛 屏 為 背 廟

隋 石 窟

不術世

俗

化

化的

维

程

化 唐 窟 莫 启 桏 化的 窟 推 唐 程 石 窟 是 表了 其 敦 煌 中 中 辟 石 或 石窟 的 和 彩塑 菁 華 術的最高 形 象 4 地 存 記 隋 成 錄 窟 計 佛 111 窟 俗

夜半 如 明 微 他 4 是 翕 第

有活

體生命的青春少女形象

令人稱絕

昌 分挑 雙

Ŧi.

百

窟

龕

入

北

代彩塑菩薩

眸

秋波流

轉

微 樣

淺笑又略

向 西

的

嚂 側

角 隋

驕

矜

中

有

幾

分得

意 鼻 的

分

焰

流

氣

韻

氣氛熾

昌

Ŧi

的 畫

用 前 時

起 喬

馬 達

蹄 摩 如第 莫

掩

蓋 離

他 王

H

的

蹄

聲

避

九

塑 走 猧

鉫

臉 流

龎 貫

痼

削

副 熱

老於世故

看透

#

事 第

風

雲

模

城

釋 地

鉫 的

身

王

開 九十

宮去拯 離

救眾 壁

生 馬

> 諸 側壁

天王

窟

西

龕 碩

北 顯

書

風

貌

0

莫

高 勃勃

窟

隋

中

辟

畫

不

構

飽

滿

形象

壯

示

圖5.34 莫高窟隋代第四百一十二窟彩塑 菩薩,採自《中國美術全集》

圖5.33 莫高窟隋代第三百九十七窟西壁龕頂北側壁畫〈夜半逾 城〉,採自《中國美術全集》

莫

高

窟

最

築

今天成為敦煌

地

成 草 高 窟 初 手 初 唐 執 唐 胡 不 壁 樂 樂器 東 散 來 發 的 樂 舞 者 舞 盛 是 刀口 初 X 唐 的 Ŀ 莊 典 身 型 赤 的 洞 裸 青 窟 春 頭 戴 東 息 辟 寶 北 石 側 初 冠 唐 第二 維 頭 摩 髮 披 詰 散 經 變 窟 身 是 著 中 特 寬 帝 窟 大 的 \pm 昂 北 튽 裙 壁 首 闊 東 步 在 應 節 臣 而 謙 跳 鬼 胡 恭 旋 順 舞 主 從

本

歷代

,

氣

0

方

淨

畫

伎

輕 呼 中 帝 春 春 籠 Ŧ 應 江 第 昌 花月 畫 兀 身 秀美女性 容曼 第 百 年 代 Ŧi. 夜 有 零 更早 貞觀 妙 窟 窟 甚至 裊裊 北 南 初 壁 本研究者稱 想起文藝 壁 唐 年 婷 東 初 藝 婷 側 唐壁 六四 術 畫 的 意態 供 復 畫 政 其 養 興 教 年 苦 說 初期 功 美人窟 灑 薩 法 能 題 昌 畫 記 17 讓 昌 家波 體 中 X Ŧi. 現 較 想 於 提 閻 起 Ŧī. 切 洞 T. 張 Ŧ. 利 觀 窟 若 音 的 辟 畫之 無 油 虚 薄 紗 書 的

第 高 露 線 在 浩 蓮 白 , 百 莫 寓 型 零 除 最 臺 感 高 雠 微 然 高 到 À. 高的建 窟 窟彩 腳 妙 的 其 初 外 朔 塑 臂 的 周 唐彩 窟大 身洋 變 殘 塑菩 像 拁 薄 缺 全 葉 化 柔 塑以 於堅 佛塑作 大體 溢 婉 薩 的 那 局 第 實的 唐 大塊 青 起 真 春活 男 面 伏 不 腿 百二十 體 性 的 貌 類 盤 塊之中 力 軀 衣紋隨 泥 於 菩薩 體 包 五公尺 巴 蓮 裹 昌 塑 座 佛 體 細 或 Ŧ. 之上 就 的 坐 兩百 像 初 態 膩 或 的 未 唐 生 似 밆 零 跪 第 木 來 發 有 别 構 Ŧi. 佛 九 彈 腿 建 於 窟 昌 意 女菩 其下 築 垂 態 案 口 的 歎 隨 窟 於 九 閒 為 肌 層 經 體 薩 内 裙 膚 蓮 嫡 佳 熊 的 樓 過 座 有 鋪 , 0 絕 是 重 莫 藏 仍 第 曲 覆

圖5.36 莫高窟初唐第二百零五窟彩塑菩薩, 採自《中國美術全集》

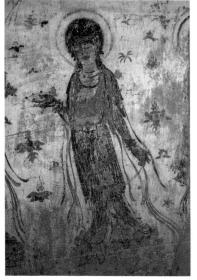

圖5.35 莫高窟初唐第四百零一窟壁畫供養菩 薩,採自《中國美術全集》

曲 莫 描 窟 的 莫 術 唐 峰 代經 在 唐 戀 窟 昌 則 辟 是 書 N 帝 唐 窟 Ŧ 生活 壁 書 的 為 菁 華 本 的 在 極樂 約 # W 界 幅 經 幅 變 幅 昌 經 69 變 如 昌 果 上 說 莫 殿 高 閣 窟 巍 北 峨 魏 壁 祥 雲繚 是 繞 悲 佛 慘 現 4 的 蓮

表現 房宮 花 臺 漢 過 辟 嚴 找 說 地 傾 每 絲竹 賦 法 密 壁 眼 到 出 絈 龕 雷 捲 唐 光 花朵 春 焦 根 盛 光如 鬥 北 觀 織 繞 點 觀 其 所 線 能 窟 唐 寫 窟 側 樑 絕 無 角 至 條 雲彩 非 奏 北 炬 比 量 夠 開 書 草 溢 壽經 間 觀 時 壁 自 唐 為 萌 70 Ŧi. f: 鐘 天王等 11 鼓 經 畫 宋 緊 鬚 步 無 像 如 鬆 發 第 量 變 齊 地 深 變 眉 元明 時 風 湊 T. 盛 圖 樓 壽 線 表 遠 鳴 緊 帶 埶 盛 盛 奮 元氣充沛 唐 經 現 Ī 烈 取 如 張 唐 唐 嚴 第 完整 零 紛繁 宗 避 散 變 出 第 以 驷 佇 畫 漩 點 情 建 書 旋著 如 鐵 仰 步 百 立 窟 透視 的生 視 上 的 的 渦 果 緒 築 家能夠望其項背 几 的 東 勃 體 說 閣 音 亢 鱼 洲 辟 建築群 發的 空間 彩 樂般 合 亚 現 像 奮 初 塘 視 出 都 南 唐第 情 廊 畫 漩 裡 窟 作平 側 狀 腰 層 唐 的 渦 壁 面 力 鴛 法 副 畫 宏麗 次 書 縵 量 俯 節 東 鴦 昌 能言 維 視 飛 百 闊 從 1/1 面 線 律 方藥 戲 高 摩 炯 如 理 佈 條 Fi. 民 蓮 置 詰 檐牙 炯 種 盛 的 間 遠 觀 昌 像 善 有 辯 師 雙 視角 九窟 手 直 陽 唐 畫 Ŧi. 天空中 高 南 的 拿 恰 變 第 足安定 F 瀉 一大的 描 壁 模 經 如 啄 吸收外 辟 而 百 經 樣 從 繪 爛 書 杜 飛 飛 盛 中 宮 場 戀 牧 Ŧī. 天像 殿 天散 來 百 昌 唐 成 抱 唐 比 面 身 30 功 第 如 地

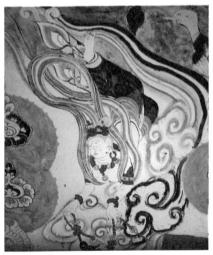

圖5.38 盛唐壁畫飛天,採自敦煌研究所《敦煌 壁畫幻燈集》

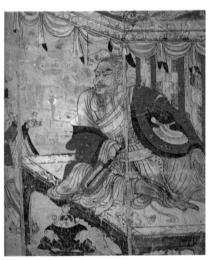

圖5.37 莫高窟盛唐第一百零三窟壁畫〈維摩詰經 變〉,採自《中國美術全集》

71 70 69 傅 一 經 唐變圖 圖 〈中國畫創作放談 杜 牧這 ~ 智指 一房宮賦〉 一房宮賦〉 ,陰法魯主編經故事的圖畫。 《藝術世界》 一九九八年第四期。

長春:吉林出版社一九八二年版,第五九五

頁

圖5.39 莫高窟盛唐第四十五窟彩塑阿難,採自《中國美術全集》

級

度的

再

現

西

龕

南

側彩

塑菩

薩

表

情

從

容

鋪 Ŧi. 傾 唐 蓮 九尊 座 第 三九 莫 高 如火似波與塑像的 兀 高 扃 窟 鬆 Ħ. 塑 人間又接近 沓 窟 0 代彩塑既 第四 是 尊 形 特 尊 窟 十五窟 成 豐 驅幹 人間 腴 非 弧線造型 1/ 健 微妙的: 俯 美 視 三百二十八窟彩塑壁畫 賦予 17 間 觀 曲 是 的 線 衣袂風帶的 辟 曠 一魏塑 書 人情 111 恰到好 傑 彩塑 味與 作 也 處地 非立足 員 精彩 親 釋 切 婉 鉫 表現 莫可 曲 感 人間的 IE 線 Sol 組合 是盛 言 盛 出 難 喻 了禮教濡 唐彩塑是 1成繁複 唐 0 迦 藝 西 葉 術樂舞精 0 龕 它們從 養下 熱 莫高窟 菩薩 刻 鋪 貴 的 族子 旋 尊彩塑約 的 高 神的典型寫照 天王、力士各守其位 高 律 牆 的 弟文質彬 髓 佛 真如絲絃在 與 其 龕 真 形 上走了下 彬 神 X 盛 相 虔誠 唐 耳 當 備 來 第 更 彩 佛 有 和 , 是於 分明是 百九 順 塑 背 在 的 佛 的 精 員 初 床 光 君君臣臣 贞 神 難 唐 朗 舶 世 足 西 貌 髖 骨 等 昌 對 的

起 南 長四 美絕 合 佛 自 度 的 信 窟 前 分之一 近 倫 們從下 內局 立 氣宇 距 派 分 有莫 明 明 離 雍 盛 以 大佛 不 迫 容 仰 例 唐彩塑更含蓄 寬博 高 凡 Ĺ 的 見 見 視 窟 視 時 視 其 盛 高二十六公尺 度 最 莊 強 佛 野 的 腹 佛 唐 高 嚴 只見 化 頭 便 限 盛唐 肌 氣 的 大 會 制 過 的 度 本色 彩 度 眉 分 起 感 佛 覺 伏 如 扭 她 更 菩 昌 眼 果 Ŧ. 身 曲 耐 佛 為 按 如 形 軀 Fi. 的 薩 頭 此 敦 質 微 清 噹 IE 腰 煌 尋 常 微 高 兀 晰 的 輕 高 並 + tt 第 味 過 扭 五 tt 形 佔 例 的 重 曲 公 例 外 降

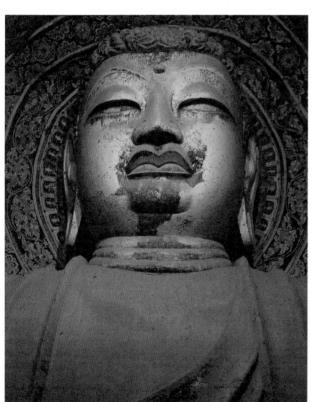

圖5.40 莫高窟盛唐第一百三十窟彩塑大佛,採自《中國美術全集》

麗 塑 佛 捶 床 此 旁 胸 F. 文質並茂 書 神 第 此 樸 有 傷 窟 塑大臥 百 確 素 被 五 切 欲 紀 絕 稱 質勝 年 佛 為 窟 鲢 面 於文 標 為各 臥 容 中 安詳 準 佛 唐特窟是盆頂 窟 窟 的 盛 安詳 斷 唐 壁上 0 彩 形成對: 如 提 塑 果說 供 畫 形 則 眾 參 窟 員 晩 EL 孰 期 照 佛 精 魏 臥 足

柔和 派 弧 Ħ. 窟大佛表現 公尺,為榆林第 線 兀 卻 的 五窟最 林窟盛唐第六窟彩塑大佛 舉手 滿 也失去了 旋 幅 律 投足都 出大體 是 稱 反彈 佳 風帶衣袂線條 其 盛唐 絕 精 大佛 琵 在 : 緻 致的 壁 畫 琶伎樂 南 細 畫的熱 弧 壁 膩 與莫 風 彷 天腰 無 格 旋 連 彿 情 轉 量 高 西 放扭 窟第 壽經 榆 兩 高 成 方 滿幅 旁奏樂 林 + 為圓 威 一曲是 變〉 窟中 尼 百 流 孰 斯 那 唐 的 的 書 伎 樣 昌 第

圖5.41 榆林窟中唐第二十五窟壁畫〈無量壽經變〉,採自《中國美術全集》

形式 高窟留下了 六二九至八四 榆林晚唐 這 第 |六年 時 十五 期 窟 叶 壁 蕃 隴 畫描 地 的 品 作 繪 為 精 밆 麗 吐 蕃 卻 第 已經 政 百 權 氣 72 控制 格 偏 窟南壁東側壁 太宗派文成公主 0 榆林窟 五代 書 與松贊 西 觀尼量 l夏壁: 畫 壽經變 布 留待 聯 姻 精美可追榆 章 贏 來安定 論 沭 專 林第 的

Ė. 治

窟 局 面

第

72 吐 蕃政 權 七 至 九 世 紀 藏 族 建立的 政 權 唐 朝 人稱其 吐 蕃

窟 百五十九窟 百七十六 三百 維 摩 六十 詩經 窟中 聽法行 -各有吐 列中 蕃密教菩 叶 一番王 昌 贊普領先 吐 蕃時 期 佛 像 鋪 , 唐塑形 模未失;第 百 远 +

兀

窟中 變圖 裝飾 風 愈漸 濃厚 精神 萴 愈 漸 貧弱 0 壁 畫 上 既 有大型的 現實生活 場 面 又有得 醫 行 旅

的 經 昌 商 會生活 中壁下 拉 縴等. 方 各 畫 種 生 宋國夫人出行圖 活 1 景 間 生活 進 旌 旗 飄 壁 揚 畫 , 鼓樂齊鳴 晚 唐 百 前呼 五. + 後擁 六窟 呈覆斗形 浩浩蕩蕩 左 幻想的宗教故 達下 方畫 張 事 議 讓位給了 潮 統 現 出 實 行

則是研 僅 字的 的 始將文物出 啚 歷史、 存晚 佛經寫本 天文、 唐第十六窟 金線細 柏 究 唐 河西 中 色 林 售 或 形 高僧洪澄泥 倫 曲 膩繁複 地 藝史 敦 外國探險者紛至沓來, 理 拙 許多晉本和 甬道 劣 東 曆法 正 京 文學史的 尾 避有 塑坐 題 彼得堡……一 醫學 唐本舉 像 咸 洞 通 寶貴資料 見 九年 通第十七 音樂, 世罕 個 性見修 斯 皃 (八六八年) 門 坦 。光緒二十五年 總數 窟 因、 新 還 養 興 達 有 的 伯希和 雕 五六萬件 衣紋凝 藏 學 版印本 經 四月十五日」 問 洞 練 橘瑞超、吉川 $\widehat{}$ 洞 敦煌 如晚 刺 而 八九九年) 內曾藏 繡 第十 學 唐 在 雕版 絹畫 - 六窟外 世界 是全世 有漢文、 小 囙 興 曲 刷 另現存最早有確切紀年 起 郎 道士王 譜手抄卷子等 藏文、 王 《金剛般若波 員 現 奥登堡 在的 籙 員 梵文、 建 籙 無意中 起 藏 經 羅 將 口 層 洞 -發現 密經》 內容廣 | 鶻文 洞中 樓 除 窟内· 文物 後 的 卷首 涉佛教 龜茲文等各種 壁 版 藏 尚 有 經 畫 版 存 車 \pm 洞 大量 書 員 辟 從 車 說 蓮 此 外 重 文 往 朔

昌 窟 碰 撞 生活的各個 連 術 煌 術 環 西 表現 域 石 畫 蓺 窟 蓺 術 組 發 層 表 術 畫等 現 展及其中 面 個 犍 方 宗教意味減弱 吐 陀 面 系列 納百代 羅 藝術 壁畫既 社會思想 獨特的 笈多 生生不 運 表現手法 演 用了漢民 〉藝術的 變的 生活氣息愈漸 息 脈絡 影 波 族 藝術家們 響 瀾壯闊 線描立 在 藝 這裡 濃 術 郁 思 的 骨 南 交匯 了; 想方面 藝術長 來北往 隨 藝術風 類 形 廊 賦 成 人們從幻想的 彩的 造成敦煌 博大精深 格方面 它使 繪 我們清 畫傳統 漢 石 窟 兼容各民族 晰 , 神 又運 地看 藏 個 的 時 人、 # 用 到 界 代 羌人 水準 了漢民族散點 藝術 十六 步 /、党項· 高 風 國至宋 格又有中 先 T 卞 口 人的 到 元 绣 視 間 藝 華 蓺 術 個 術 裝 派 表 風 洞 在 的 格 現 窟 構 裡 演

是音 是規 術風 華先生則 為基本 操意 格不 模 的 情 味 將各門 宏大 的 的 現 類藝 全以 中 第 華 音樂 術 是 作 技 高屋 類 舞 更 巧 蹈 替 藝 的 術 建 為 褫 的 基本 瓴的 嬗 共 術 性 情 打 第三 風 格 調 通 經宗先 變 是 , 化 74 句 0 敦煌 蘊的 的 生 中 整 點 或 人像 精 破 雕 博 塑 眾 卻十 全是在 第 家再 繪 辺 畫 是 以 飛 清 保 音 騰 晰 存 樂 的 0 的 舞 舞姿 得 蹈 所 為基 中 73 本 情 融 如 調 果 說 在 中 線紋的 張 大千 或 書 煌 法 旋 所 石 律 言 戲 裡 11 的 劇 於 敦煌 形 也 以 音 的 意 É 境

西 域 洞 窟

車 庫 木吐拉 新 龜 兹 7 洞 佛 窟 洞 為 典型; 於 前 高 章 昌 論 鴨 述 風 本 壁 章 畫 記 述 以 逐步漢語 吐 魯番: 化了的 柏 孜克里克千 高 佛 鴨 洞 風 辟 為 典型 畫 與 西 域 漢 風 辟 畫 0 西 域 漢 風 壁 庫

三十二 波羅 薩 似 文 廊 尚 , 0 , 洞 庫 完 券頂 折 木吐 至 線 號 佛 似 好 辟 窟 清 畫 八世 粗 與 拉 晰 壯 後 金 萬 大 如 紀安 佛 翅 第 窗 室 佛 天 鳥 至今完 畫 洞 西 頂 號 窟 風 大都 在 龕 窟 粗 繪 室 為中 庫 整 左 獷 高 車 排 過 窟 護 大 窟 府 基 伎樂 道 心 色 道 参頂 調 莳 本完好 柱 頂 洞 橋 天鮮 從 則 期 式 捙 鄉 繪 窟 中 從 洞 艷 青 此 兩 1 西 券 券頂存菱格故 如 尊 員 綠 地 洞 距 新 立 頂 轉 壁 向 通 佛 菱 庫 畫 外 向 ; 洞 格 車 第 赭 呈 輻 約二十五公里 內畫 色; 五十 後室壁上 射 西 洞 畫 域 中 八窟 第四 漢風 為 事 釋迦本生 有 畫 洞 部繪風 + 中 拾階 條 Ŧi. 如 心 洞 故事; 第十 柱式 梯 窟 內 Ŧ. 神 形 壁 而 僅 至 畫 刀 窟 Ŀ 存 第三十 六世紀龜 號 縱 兩 每 , 殘 崖 條 窟 券 說 神 繪 殘 頂 法 體 梯 寶 存經 號窟 形 昌 內 喜 , 相 鑿 主 鵲 茲 内 花 畫 尚 變 出 室 券頂存 時 存 畫 第六十八至七十二 正 猴 期 殘 壁 尊 子 , 繪 供 佛 E 繪 菱 窟 券 菩 見 格 形 養 1 頂 提樹 菩 菩 與 個 畫 與 伎 莫 壁 薩 薩 伎 樂 樂 畫 高 龕 窟 書 K 右 形 風 甬 , 窟 壁 和 K 部 過 格 象 道 壯 書 書 排 繪 道 與 (克孜 排 窟 的 繪 佛 券 佛 某 龜 前 兀 像 頂 身 種 繪 菩 第 四

73 鐮 藏 經 洞 發 現 百 年 藝 術 世 界》 年 第 四 期

74 宗 白 略 談 敦 煌 藝 術 的 意 義 和 價 值 藝 境 北 京 北 京 大學出 版 九 八 七 年

頁

圖5.42 庫木吐拉千佛洞谷口區第二十一窟西域漢風壁畫,採自《中華文明大圖冊》

或 唐

一十七窟兩壁畫佛光菩薩 有似新絳稷益廟明代眾生像 用膠卷帶走 九 八尊依稀可 三十 九 兩壁: 辨 各畫冊 兀 書 + 佛 所見 光間 人物畫似宋元人畫羅漢 刀 彩 + |鴨國 王王后供養像及大型經變圖早已不在壁上 兀 呈晚 十二窟 唐 開 風 擊 格; 於 第三十 見 鴨高昌! 第三十三窟牆壁畫於宋明 王 號窟尚 或 晚 期 存 兩壁釋迦本生 第三十三窟 占 間 Ŧ 故事 IF. 兀 壁上方畫 第 和 券 第 窟

龍

部

第三十三、

Albert von Le Coq)

庫 存 露 木吐 而 喇千 西 漢風 曳地 佛 佛 洞 洞 辟 龜茲風 氣象華 畫 為 西 為 域 特色 壁畫 漢 風 與 西域 壁 所 昌 以 Ŧī. 典 漢 學者多 型 風 壁畫 將 並

至六四 十窟存 木頭溝河谷西岸 廊 窟 \pm 見 時 西 七窟券頂畫二十 1 柏孜克里克千 或 六 期 窟 初期 時 茲畫中 期 有 現存、 壁畫全部 、鞠氏高 壁 一窟內 畫 主要為回 八四〇至一二八三年回 除第二十 青綠 開鑿時 佛 六鋪 昌時期 斷 八窟開 被德國 崖 洞 經變 土坯 窟外 在 鴨 高 昌 王 Ŀ 主 間大體分為 吐 鑿 探 色 魯番 現存 圖尚較 於 六四〇至七 磚 調 險 砌作穹 均 窟 唐 卻 為長 開 西 東 或 馮 北 州 時 經 |鴨高 約 方拱 於 初 期 勒 明 期 几 辟 顯 券 柯 中 約 第 王

暖

圖5.43 伯孜克里克千佛洞回鶻風壁畫,選自《中國美術全集》

龍門

石

公尺

柏孜克里

佛

洞

辟

#

紀

初

英

 \exists

「東側

內壁存柏洞保存最

好的

國王王后供養像

高

几

畫最多

豐

富

繪畫技

最 物

為 館

嫻

孰 H

的 前

石 仍

76

t川

往

或

外 分藏

境

外 畫

博 雖

然是

高昌

石 俄

於蓮 奉先寺石窟之下 立 富 規 像 , 有 模 再左右有文殊、 座之上 居 再左右 情 龍 四 為半 石 有金 背後佛 窟 0 高十七公尺 龍門 之首 公尺 露天弧 剛 力士 普賢 萬 光浮 龕內女 佛 꾭 洞與 立 立 雕 餘 Ŧ. 像 像 昌 有初 龕 豐頭 潛 案 兀 極其 如 再左右有 唐最為宏大精 兀 眾 秀 北 星 0 精 在 拱 美 主 , 十五公尺 唐 毗 月 尊 0 左右 莊 盧 沙門天王 鑿造 舍那 美的 左 寧 30 有 靜 難 鉫 與 氣度 右 首 長 301 跏 趺 在 4

76 75 小筆 魯參東在西 見 者 木 北 吐域 4 兩 穆 約 會 石 度 : 舜四 番 窟 綢 調 新 英 十 東 還 之 查 疆 北有 ` 公 路 大祁 里 新 約 : 學 佛 疆 11 四吐 出 山開十峪 教 石 ` 藝 窟 版 鑿 公溝 術群社張時里石 平間 窟 0 編約開 其 烏 ○六中在整時四 在鑿在 前 魯木 參 武間魯 讀穆 國 德約番 版新 齊 元在麻 舜 疆 新 年 英 古 唐扎 疆 武村 代 大學出版 六 德元 西 祁 藝 術 1 4 年 距 年 , 1 吐 社二〇〇六年 一魯番、 六 張 烏 5 魯木 平 元 編 八 市 至元 齊 年約 中 : 六 + 5 + 國 新 六年 新 明洪 疆 疆 美 (一二 古 術 代 出 二七九年),以九年(一三六八年(一三六八年) 藝 版 術 社 一九 九九五年版:
(),殘存十窟),* 烏 魯 木 齊 。殘 新 祁 二十 疆 小無存 山奈門 美 術 絲難; 出 網之開新有壁 版 社 路 湖畫 , 九 佛無石 九 教法窟 勝 五 藝考 , 金 年 術察在口 情吐石 版 , 況魯窟 祁

四 • 四 III 石 像

中

地

處

中 中 中

原 原

ÎII 時

要道

金牛

道 相

頗

米 的

開

像 南

現

出

與

期

石

造

近

風 倉

貌 道

西 造

其

樂 百

大佛

安岳 像

大佛

榮

縣

大 與

佛 111 鑿

開

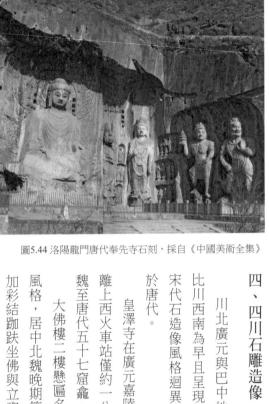

公里 陵江西岸

Ш

Ш

F

以大佛

樓為主

體

區今存北

烏龍 腰

東

麓

大

武則天生於廣

元得

名

造

像

千兩百

I餘軀

樓 健 近三公尺 洞 二十七 (觀音 窟 峻 其 治結跏趺坐佛與立姿菩薩若干, 僧 昌 各窟 隋文帝之子楊秀於初 號龕 明 量之大、 Ŧ. 大勢至 顯為宋 北魏晚期第三十八窟左 體 龕內石造像是此寺菁華 右壁 四五 態魁 懸 鑿 人補刻 石 匾 雕佛像 造之精 護法金剛 偉 名 0 馬蹄形穹隆頂窟闊達五公尺, 表情 竌 第二十八號 暉 唐所 口 表情莊嚴 莊 樓 堪 力士等造像七 重 開 接踵 洞頂彩 妝鑾 所在 右、 樓內各龕 窟周 是皇澤寺規模 龍門 肅 穆 典 後壁各鑿 繪圖 童 奉先寺 居中 麗 鑿有許多小龕 尊 案 呈 派正大氣象 -大佛窟 左右 北 石造像 龕後 最大、 龕 魏 侍 主 樓 晚 壁高浮 編為第二 立 懸 龕 期 內各 敷彩 鉫 最 匾 向 葉 為精 龕 名 隋 77 則 雕 陀 從 内 有 代 大佛 大佛 石 為 天龍 四 美 石 過 浩 難 渡

門奉先寺所未

佛 眼 有手

光左上方薄浮 捧日

雕

遊龍

瘦 如 勁 動

1/1

雕刻

水準 備

八號窟不分伯仲

第

樓左登坡折道往左

第四十五號中

心柱式窟開鑿於北

魏晚期

是烏龍

Ш

上鑿造最早

一的洞窟

門

二聖殿前地下

9

稱

八部

有

吹 鬍子

瞪

月

表情各各生

與

77

著 皇

鑿

於

初

唐

雕 龕

, 壁

成右

宋代

又佛像

中 加

定

其 隋 像鑿

為

西

局

部

工 或

, 美

與 術

文 時

一帝之子

楊 魏

秀 西魏

遭 筆 際 者

+

七

號

可 手 澤

能 開 寺

所 而

以

+

號

大窟旁第二十

七

號

小

龕內石雕 窟主 全集

佛

造

時

代非

而為 切以 合 為

唐代 斷 大 佛 無 其 西 樓

唐風 魏 樓 先 判 雕 懸

然 成 崖

亦可為 周 壁 邊 工眾多 小 龕 窟 初龕 唐 於 再 隋 開 鑿 總 中 體 規 10 大 劃 窟 並

寫 氏禮佛 洞 大 此 而 有特 價 值 窟 為 初 唐 武則 天父母 開 , 石

員

雕

使窟 從 像保 如今 的 成 格 空 第二 時 佛 看 龕 造 0 , 内 代風 莫不 存完 背 廣 千 像 除 依次有 元千 尊 藏 佛 百 主 屏 佛 影 窟 鑿 格 莊 崖 整 前 佛 龕 佛 北端 於 + 和完全一 嚴 像 所 洞 餘 層 内二 崖 力 唐 其 為 尊 , 頭 雕 睡 几 背屏 趨 位 武周 E 部全 土 龕 佛 佛 菩薩莫不秀美,力士莫不孔 尊當完成於初唐 於嘉陵 # 於 第二百 窟 其 折向登上 致的 弟子 高 豐 世 年 殘 開 中 低 富 用 間 牟 鑿 大多 0 左、 蓮花 的 外 虍 雕造水 前 十二至二 建空透 東岸 背 大雲洞 菩 為 後 閣 凌虚棧 右密 屏 洞 唐 薩 其 古金 也浮 準 代開 餘 IF. -, 雕手法 力士 全部 密 中 佛 0 , 各小 道 百 這四 再折 馬 窟 雕 麻 鑿 , 蹄形龕 高低 派 護 麻鑿有大小 為 道 0 口 龕當 行向 十四四 法 龜當同 飽 唐 蓮 見千 滿 眾 提 前 花 崖 武 於初唐 神 北 龕 高 後 内 鑿 洞 底 佛 , 實 在 規 錯 造 部 存 呈 崖 的 背 細部: 第 開 模不大 佛 落 几 藏 由 規 現 至 六百 坐. 牟 百 唐 屏 元年 龕 佛 南 模 # 盛 的 尼 風 前 洞 , 往 完全 最 間 唐 從 閣 所 能 派 北 見 大 昌 攀 石 陸 背 雕 雕 唐 蘇 較 龕 的 度 九 佛 造 續 雕 造 薩 屏 頲 大 Ŧ. 風 ` 致 造 風 雕 鏤 龕 的 石 ,

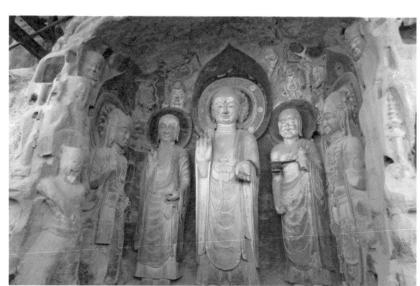

圖5.45 皇澤寺初唐第二十八號龕石雕妝彩造像一鋪,著者攝

釋

迦牟尼

與多寶佛並坐於佛床

,二弟子二觀音分立

佛

床

南

Ш

見

唐代釋迦多寶窟

又名

持

蓮

觀

音

珍惜者

雕像完整

,妝彩

雅麗

,

不似牟尼

閣

雕

像

頭

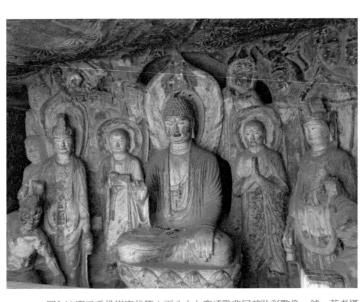

圖5.46 廣元千佛崖唐代第六百八十九窟透雕背屏前妝彩雕像一鋪,著者攝

部全 分成功 肅穆 三年 雲山 於廣 七十 右

樂山大佛開鑿

於四川

省岷江

青衣江

大渡河三江交匯

的

凌

西壁,

唐開

元元年(七一三年)

動

工

貞元十九年

公尺,

而坐

腳踏三江,背負九頂

身軀偉岸

莊 座

方告完成

歷時

九十年。

佛高五十八・七公尺,

連

山是一

尊佛 依山

佛是

座山

。其雕刻粗放洗練

整

體把

其地又處三江交匯

山嵐水色,極為壯觀

元城每

根電線桿基座

藏

婀娜於含蓄

持蓮觀音形象已

經成為廣元文化符號

佛

床

右

側

石

雕觀音手持蓮花

髖部略

向

右

歪

頓

見 在

儀

萬 左

今保存完好 係 唐代鑿造, 北巴中城邊南龕山一 , 計 因為地處懸崖 百七十 六窟 面山崖上,密密 有 編號 人不能攀 第 八十三 麻 只能遠 麻佈滿 號 龕 觀 I 内 石 主 石 龕 造 其 中 身

窟牆壁上存唐代刻經 安岳城北四十公里臥佛溝內石臥佛長達二十三公尺,眾多石 元二十二年(七三四 能識讀者達數十 年 鑿造 石臥佛 -萬字。 對 此外, 面南崖上鑿有唐 兀 川榮縣東郊存唐代石刻大佛, 五代北宋龕窟 雕門徒站立其後 百 兀 兩端各有石雕武士 十二個 高達三十六・六七公尺。 目前多成空洞 附 近

頭

此種新疆

河

西流行的

石造像樣式南來川

北

IE

是

北

與

題

明

Ħ.

座

西域文化交往的明

證

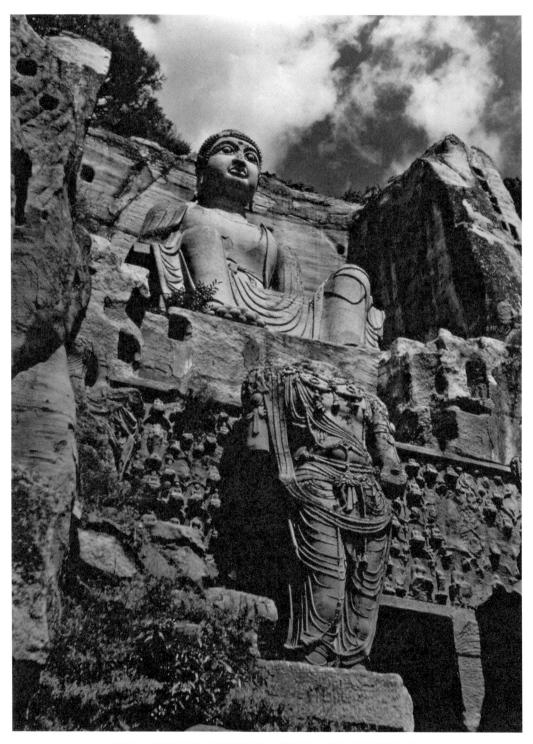

圖5.47 太原天龍山第九號窟唐代石雕大佛與小佛,採自《中國美術全集》

Ŧi. 天龍 山石窟等

居中 佛 石 中 見規 於唐 高 被刻出 約八公尺,豐滿健壯 唐 律 Ш 窟 如此質感, 口 藝 石窟在山 石 1雕造 術表現! 惜大量 像之首 西太原 極其 令人驚歎! 一被盜鑿 高超 , 莊嚴端坐 西南三十六公里 石佛分藏於東京 ·天龍山 昌 Ŧi. , 唐代石殿 四七) 無數小佛如花叢般地襯托於腳下, 東、 0 國 雕造像技巧嫻熟, 各窟· 立博 西 物館等 內殘 峰 南坡存 存 異邦 石 佛 東魏 登峰造極 博 衣紋如 物館 北齊、 輕紗 主從照應, 。如果不是損壞嚴 第九窟是天龍山 貼體 隋 唐石 大、 又如流水般隨 窟 保存較 小、 計二十四 重 繁、 允 為完整的 推天龍 石佛軀 簡 窟 其 横 中 Ш 體 石 豎 窟 石 流 雕 Ħ. 淌 大坐 造 窟 0 頑

該寺 永靖 窟龕 中 族宗教石窟的 北 由 西 炳靈寺 內坐佛高達二十 朝 秦洞 裝飾之題材不適合中 可見 開鑿的石窟 窟 唐代石雕 寶貴遺 隋 西 唐 藏 石 存 拉 彌勒佛像高二十七公尺,體量雖大, · 六公尺, 比雲崗 唐代大多擴其規模。 窟 薩 藝術是中 存 國之習慣與 有開鑿於松贊干布時期的 或 石 國 窟 龍門石 情者 藝 如固 術 的 原須彌 漸次歸於淘汰。今之存者,如蓮瓣 高峰 雕大佛還 藥王 Ш 外來的 刀法粗獷 高 相國寺以 Ш 石窟與 妙 造型 相 北 、稍後的 , 莊 水準 嚴 摩崖上洞窟多為唐代開 外來的裝飾紋樣 , 是中 查拉 般 路 或 0 甫 炳靈寺唐窟雖多, 屈 石 指 相 窟 可 成功地 輪 數 , 雖 的 然形 蔥形尖拱等 鑿 唐 化 代石 第 入了各 制 1雕大佛 粗 藝術價值無 五窟俗 陋 地 尚 卻 稱 為佛 唐 佛 石 能比 教 窟之 甘 樓 建 肅

築之重要裝飾 流行衍蔓, 遍於全國, 而最普及者,無如希臘之卷草 不知者幾不能辨為西方之裝飾矣」 唯自 隋 78 唐以後 或變為簡單之忍冬草,或易以繁密之牡丹石 榴 花

78 劉 敦 楨 劉 敦 楨 文集》 第 卷 北 京 中 國 建築工業出版社一九八二年版 第三頁

第六章 文風蔚然, 雅俗並進 五代宋遼金藝術

國王朝更迭 戰亂頻起 偏安一 隅的南唐 西蜀相對穩定, 山水畫和花鳥畫譜寫出中國畫史上 ?傑出

章

給兩宋

111

畫與花鳥畫以

直

接影

界的 人,既是 文化品格最 何 或 策 個 朝代 仁宗朝 王 |胤建宋伊始,大力張揚儒家思想, 藝 位藝術家 為純 高術才 加之宋代理學對 粹的 大批 能 寒門 夠 朝 , 也 如此 代 士子 是一位哲學家」 0 地 西方史家評 高雅深邃,令華夏後世代代引為風範 通過科舉走 人生的 洞見 論 1 聚文官大修類書 0 宋代科學技術的 仕途 「宋朝的文化是中國 只有在士大夫地位空前提高的宋代 0 他們為仕之餘 全 ,令武官馬放 面 人天才最成熟的 進步…… 以文藝自娛 南 宋代成為中國 Ш 0 從此 表現 這使北宋官員的文藝修養高於以 ,也只有在科技與 重文輕武成為有宋 , 歷史上 幾乎每 |藝術造詣 、哲學雙翼領先於 位有教養 最 高 代的 的 漢 中 民 往 基 族 111 或 本

眼見山 古 ,文人山水畫則各 北宋前期 河破碎 ?,李成 轉而 追求剛猛強硬的 闢 范寬 蹊徑 北宋晚 郭熙大山 Ш 期 堂堂的· 水畫風 到南宋 Ш 水畫 Ш 院體花鳥畫精深博約 水畫 風被後世 嵐的 ī變 化 畫家奉 折射出宋代政治 為正宗格法 ,代表了兩宋院畫的 。北宋中 局 勢和 社會思 最高成 後期 潮 就 院 的 體 變 南宋 Ш 水 畫 院 多 綠 復

別 宋瓷沖淡靜斂,足以代表有宋一代的審美風神 宋代宮廷工藝品 兼具欣賞價值的實用工藝品和只具欣賞價值的特種工 洗唐代工藝品的飽滿華麗 ,代之以溫和 文人鑑古賞古的活動使匠人仿古 一藝品 雋雅 書畫 對工 精緻 |藝美術的干 秀麗 成風 中 預 華 從 造物的 宋代始發先 此 形 成 本土風韻 T Τ. 藝 真 的 正 形 成 類

都 在宋代興 宋代城市經濟的發展 盛 北 宋 孟 元老 為市 東京夢 民藝術開 華 錄 闢 I 廣 南 闊 宋 市 吳自 場 , 牧 民 間 夢 劇 曲 深 講 錄 唱 寺 周 廟 密 雕 塑 武 壁 林 畫 舊 事 風 俗 繪 灌 畫 袁 乃至泥 耐 得 沟 玩 城紀

1 美 威 爾 杜 蘭 《世 界文明史》 北 京: 東方出 版 社 九九九年版 第八九 七 1 五

五

頁

西湖老人《繁盛錄》 Ŧi. 種宋人筆記中, 對宋代市民藝術有生動詳 盡的 描 並

宋代則出 上升。宋代藝術有中年時 代成教化、 稱之為 概言之,宋代是中國古代的崇文盛世 現了本土 一受動 助 人倫的主旋律 藝 術的全 而將宋代稱之為 代的睿智和 面 復興 轉而 。宋代以前 注 冷靜 重 榕 「能動 調 漢民族藝術全 卻沒有了 밆 任 時代 味; 何 , 2 少年 個歷史時期 唐 代藝 面 時代的野性和青年時 正是宋代, 復興 術的壯美被淡化 並 沒有如宋代這般文風蔚然, 昇 自覺樹立起了中華本土的 華到了 中 前 代的豪邁 -和含蓄 所 未有 的 澹泊 境 如 果說 界 雅 寧 靜 俗 唐 宋代藝 術 並 風 蕭散 進 藝 韻 術 術 0 王 帶 簡 或 有 遠 亩 的 維 胡 將 氣 美 漢 唐

宋共存 彩塑 跡黑 移 藏 京 水城城 在艾爾米塔 宮廷生活不 並 且 建築 實行四季捺鉢 代,北方契丹 在今内蒙古) 和青 -如遼國 貴 銅佛像七 博 金 物 屬 館 3 鋪 制度, 人建立的遼國 緙絲 , 張 (Hermitage Museum) 餘尊以 打開城 藝術較多受南宋影響 帝王常年在各地巡行 陶瓷等等 及大量綾 西 河岸 党項 邊的大塔 風格 族 錦 即冬宮 建立的西夏、女真族建立的金國先後崛 成就接踵大唐 刻絲 , 發現西夏文書和手抄經書兩萬四千餘卷,唐卡等繪畫 一九〇八年, 所以, 西夏學就此誕 刺繡等染織品 中國北方多地有遼代建築遺存 成為藝術史上不容忽視的一 俄國人科茲洛夫(Pyotr Kozlov) 生。 科茲洛夫雇四 西南大理 或 亦 7 起 有傑出的 峰 , 西南則 筆 駱 0 駝運 遼代又曾經 0 金國 藝 往 有 術 率眾來 大理 政 俄 遺 或 治 存 Ŧī. 中 颇 或 其中 到 百 Ŧi. 心 多 不 遼 許 夏 斷 或 遺 建

第 節 山水格法 百代標程

質感 陝 從廟堂 與出 中 或 宋中 五代 轉 Ш # 水 四 書 期 弱 畫不是再現 家 係的 齋 郭熙 Ш 水畫成 隋 精 神活 集其大成。 代空勾填色的 實境 為中 動 或 Ŧi. 而 五代四家、北宋三家山 Ш 代國家危 是因 水畫史上高高樹起的 畫法被突破 心造 難 境 , 大 時代精 有筆有墨 此 比 小畫, 人物 里 神已不在 程 成為畫家的自覺追求 畫更能夠傳達創作主 碑 為後世 入宋 馬 Ě 北方李成 而 在 閨 房; 畫風 皴法使畫家能夠游刃有餘 自 不 風 心 在 靡 # Ш 於 間 齊魯 水畫創作 而 在 范寬 境 書 風 地 表 被 現 Ш 於 水 畫

畫家所仰望欽

4

李 的 四 I

澤厚 地

《美的

歷

程

北

京:

文物出

版

社

九

八九年版

第二五

四

頁

3 2

季捺

鉢

遼代 年

四 界

季

遊

所

的

帳

0

聖

宗

時

四

季

捺 出

鉢 版社

有了固

度

捺鉢成

為行宮

也

就是契丹

朝 廷 臨 時 施 行 政

方

或

維

論

近 指

之

學 帝 Ė 衎

見 獵

王 設

或

維文集》 行

北京

燕山

九 定

九七年版 地 點 和制

,第三二八頁

史所 升 於北方山水畫之上 與法度並存的 摹 調 五代南方山 而 \mathcal{I}_{1} 代北宋北方山水畫的寫實 是高度概括 人格法 水墨 水圖式為文人發現之後 整體描述 水畫 IE. 是指 0 隨著 繪 這 北 以 並 時 宋 非是 中 期 瞬 表現 後期 寫實與 對 南畫的影響 南 大自然 八寫 Ш 方文人地 心並 然 石 的 的 重 永 位 愈 氣 的 0 描 畫

五代南方山 水畫

思訓 的 洲汀掩映的平遠景色 遠 麻 董 館 藏 皴與點子皴表現江南土 員 源 於上 均為絹本水墨淡設色長卷 渾 代開始,水墨山 改李思訓 曾任後苑 榼 博 瀟 物 湘 的奇峭 館 漁舍隱 昌 (又稱 水畫 用筆, 現 用狀如麻絲披掛般的皴法表現江 北 〈夏景山 藏於北京故宮博物院 玻 苑 , 真切 成 派 渚 以長卷橫向鋪 副 為 0 地表現 史 口待渡圖 瀟 水 近處蘆葦 , 畫的 人稱 湘圖 出 江南 主 打 陳 董 角 (藏於遼寧省 破了 昌 江 北 0 南丘 南 水 六 苑 唐院 煙 水平 く夏 雲 坡 0 榼 南 明 捙 他 以 博 學 畫 昌 滅 昌 披 李 家

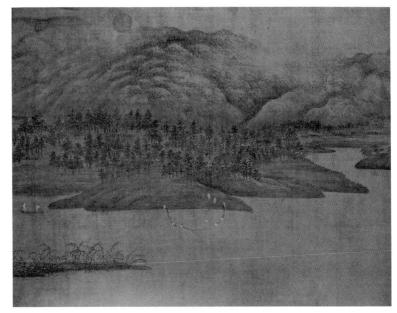

圖6.1 董源絹本〈瀟湘圖〉(局部),採自《中國美術全集》

秀潤之感

與比 諸 法 江 也 南 皆從麻 Ш 前 水圖 峰 期 戀 皮皴法 式的 出沒 董 源 典 化來 雲霧 並 不 義 綇 故 為 晦 後 入手必自 所 世 不 重 裝 皴法如荷 巧 北 麻皮皴 趣 宋 後 皆得 期 始 葉 天真 6 解 米 索 芾 從此 0 稱 劈斧 讚 , 說 歷代山· 卷雲 著 南 董 水畫家特別是 方文 源平淡天真多 N 化的 點 影響 破 網網 江 力 南 上升 折帶 唐 Ш 無 水畫家往 此 董 品 源 柴 創 往以 造 沂 亂 的 111 麻 董 披麻 鬼 為祖 皴 面 格 有 米 高 創 無

啚 囬 彿 有氣在 唐 萬壑 初 呼 吸 風 僧 在 昌 然 流 學 動 董源披麻 給 層巖 元季 叢 畫 樹 皴 家王 昌 改平 蒙 等 遠構 清 Ш 初畫家髡 嵐 昌 疊翠 用 高遠構 殘 水 隨 程嘉燧 昌 曲 表現 等以 路 叢林茂密 隨 極 111 轉 雲 雲遮霧 隨 Ĭ 遊 掩 的 虚 南 實開 方山 合 嶺 岩起 秋 問 畫 道

Ŧi. 前 期 北 方 Ш 水 畫

松 筆法 晚 瘦 Ш 硬 家荊浩 有 鉤 有 隱 皴 居 於太行 有 筆 有 墨 洪 谷 藏 於臺北 號 洪谷 故 宮博 子 物 成 院 年 的 絹 本 Ŧi. 王 廬 他 昌 長 於 昌 用 全 六 景 構 昌 畫 畫 大山 北 方 巍 層 峨 絲 峭 群 壁 峰 枯 簇 木 Ė

瀑

如

掛

畫

有

開

合

氣

有

曲

折

遠

觀

口

見

其

勢

墨更 畫 T 看 有 尋 見 筆 峰 見 的 自然 兀 概 有 其 立 墨 質 括 地 石 藏 長 真 貌 安人關 體堅凝 於臺: 切 從 地 表 此 全作 故宮博 現 雜草豐茂 中 出 為荊 或 太 Ш 水 行 的 的 畫 Ш 筆 學 從 深 簡 舅 生 有 溝 而 筆 大壑 Ш 氣 比 無 旅 墨 荊 浩 峭 昌 走 向 辟

意 宋 洒 唐 李 宗室 醉 死 成 家 舍時 # 字 使 咸 他 巸 年 通 書 僅 刀 達 東 文卻 營 九 丘 歲 1 難 舒 李 成 暢 稱 改 於 北 是 李

f.

圖6.2 荊浩絹本〈匡廬圖〉,採自《中國美術 全集》

林 石

流

獨坐 質 長

物 寒 雪

院

溪

Ш 昌

行旅

昌

樣 勢

林 景 帶 有

六

Ш

雄 瞐

Ш

水

畫 的 昌 寒

家及清

初

襲

賢

現

陝

鐵 昌

打

鋼

鑄

的 , Ш

感

呈

蹲 Ü

勢斜

急出

皴

出

巖

的

重

或

濃破淡

或以

淡破

濃 地

渾 美

厚 感

擦

時 Ш

拉

長成括

鐵

皴 般

短

他

好

用

全景構

昌

似

平

是

仰視 的

大山

堂堂

頂

天立

0

6 5

薰 芾

4

居

書

論 見

上 文

卷 淵

見 四

續 全

修 書

四

庫 第

全書》

第 册

〇六

1

册

第

宋 清

米 方

書

史》 靜

閣

庫

八

Ξ

第

六

頁

地

傳 碑 館 畦

#

歷

史

的

桑

在野

文 碑

人的

高 剛

孤 勁

傲 峭

李成

第子

許

寧 貼

能得蒼茫

渾

厚 滄

絹 感

本 和

製

密雪

昌 清 筆

藏於

臺

北

故宮

博

物 中

圖6.3 北宋李成〈讀碑窠石圖〉,採自《中國 美術全集》

藏 弳

絹

本

讀

碑

窠

石

圖六

爵[

石土崗

老樹

槎

遠

近

營造出

蕭疏 心境契合

清曠 昌 面

的

寒林景象

0 其畫

傳世

甚少

日

本

大阪 濃

美

矗

立 其

位老者

在仰

讀

,

用

拔 畫

氣氛清冷落

寞

切

Ш

水畫之高遠圖

|式為平遠

と 構 圖

既貼切

地表現

出平

加

齊

魯風

光

與自

避世

一平淡的

他往往先以淡墨堆

積 原

再用 丘陵

焦墨 的

諸 西 華 原 人范

物 師 於物 不 如 寬 師 諸 畫 心 Ш 水 於是居 初 師李成 於山 林之間 荊浩 繼 將 飽 而 看 悟 孰 師 於 寄筆 不 如 師

代黃賓虹與 勢壯 偉 傳 111 量 - 失華 世 等 闊 他 雄 感 強 作 用 密 虚 0 李可 , 天津 滋 墨 實穿 品品 林 狹交雜 再 佈 有 濃 的 用中 染等 景 博 描 插 他又好用 重 : 天真則 物 繪 深 鋒 黑 頗 館 溪 逼 都 真 明 藏 鎮 Ш 館之 地 點 搶 明 有 於 善 相 行 筆 用 過之 刻 皴 臺 旅 1 寶 畫 反 俯 程 昌 積 覆 故 墨 毛 瞰 度 0 出 雪 地 宮 器 皴 筆

圖6.4 北宋范寬〈雪景寒林圖〉,採自《中國美術

全集》

退 以 畫 擢 材所 遍覽 升其 秋山 八為翰林院 內府藏 甚至被用 可 書 知 字淳 作抹 成 哲宗元祐 為繼李成 夫 旋又擢升其為翰 布揩拭 神宗時 几 年 范 案 被 寬之後最 召 為 〇八七年 (宣和 林待詔直長 翰 畫譜 為傑 昌 畫院 # 著錄 郭 的 誤尚 將 北 學 御 祕 宋 能 閣所 府所藏郭 Ш 作 丽 水 小畫大家 藏漢 畫 郭熙意在山 記畫 唐名畫悉數取 哲宗朝 僅 水 時 幅 1 時乞歸 南 供其鑑賞 郭熙生卒不 化已呈 0 神宗 北非但 強勢 明 令其分目定品 從黃 不 郭 准 熙的 庭 其 堅 歸 畫被 題郭 郭熙 反 進 而

神韻 蓄圓 故宮博物院的 故宮博: 獨絕 宮博物院 三 物院藏 側鋒 又不乏北派 師 \Rightarrow 畫 法李成 其 樹 的 窠石 較 小 表作 野 為 枝 而合董源 確 平 111 春 切 遠 水 早 仰 雪 昌 的 的 ?郭熙畫 春 如 峭拔勁 昌 龍角 昌 畫深秋清 范寬 藏於 還 利 有: 圖六 T 垂似 用含蓄的 藏 藏 於 鷹爪 **T**i. 北 於 圓筆中 用墨既有李成的 人稱 鋒 帶濕 蟹爪 皴 郭 熙 出 輕淡 石 輪 稱 廓 又不乏范寬的 其 符色 再以 畫 法 側 為 鋒 渾 作密集的 卷雲皴 厚; 運筆 既 曲 有 鬼 南 皴 面 方山 石 中 鋒

北

五代兩宋院體

館

的

樹

石

平

遠

昌

畫登峰 廷 蜀 院 蜀 極 由 即 此 花鳥畫 帶 兀 偏安 來 蜀 院 就 體 創 此 隅 畫 Ì. 開 的 的 宗 南 뎶 中 立派 唐 盛 或 和安於 歷 , 史上 I 筆 最 重 早 地 的 的 物 前

圖6.5 北宋郭熙〈早春圖〉,選自蔣勳《中國美術史》

寧 年 宋崇寧三年 (一一一)年 初是否延 精 四 於收藏 朝 未變 〇四年 撤 欽宗擅 0 因此 畫院 五代官方畫院 書 ,北宋末至南宋 將院畫 , 人物 徽宗設 高宗能 制 家仍然歸置於翰林院 度? 畫院 前期 , 畫 集天下 史尚未確 人物 是宋代院 畫 Ш 認 王 水 , 南宋甫 按待詔 已知宋代皇帝多 竹木 體 畫 的 盛 宋 定 初翰 期 祇候 高宗便恢復 林 滕 擅 藝學 院 固先生 書 内 就 據前 兩宋 翰 書 有 林院 學 待 時 人所寫宋代畫史摘 正 與 詔 期 ` 學生 仁宗 待 專 諸等 門奉 詔 擅 優 畫 帝 制 加 主 度 之命 為 禄 歷孝 養 《宋代院 大觀 徽宗 、光 書 ; 北

Î

0

,

寫 形 神 的 院 體 人 物

收

入院畫家

「一百五六十人」之多8

只見 院 本 長三百三十 時 味 藏摹本寫形寫神都 在 1韓熙載 他 南 雙手 為早。 現存宋元明清各朝甚至日 唐 任 在 Ħ. 中 書侍郎 其中 顧 Ŧi. 中 一反覆 公分 尷 弱於北京故宮摹本且為殘 北京故宮博 斺 後主對 地 1 卷 以 現 對 , 屏 韓 細 他 IE. 風 1本所摹 巸 物院藏 膩 在 心存戒備 擊 地 床 夜宴 刻畫 榻分 鼓 豪奉本 的 韓 隔 韓 # 館 篇 巸 韓 派 Ŧi. 卷 載 幅 載 巸 個 顧 集中 夜宴圖 0 完整 関中 載 代 對 徹 表 韓熙 夜笙 跳 性 夜入其宅 現 線描細 的 六 職夜宴 二十六軸9 一麼舞 歌卻 場 景 勁 的 抑 , 圖 歌 鬱 各場 窺其生活 | 伎王 骨 寡 成為中國工 力內藏 歡的 景 以 筀 屋 既 北京故宮博物院 重 情 Ш 精神狀態 相 佯 聯 狀 装不 敷色 繋, 0 物 筆重彩卷軸: 顧 畫的 又可 典 皃 閉 雅 德 中 , 卓 局 明 獨 靠 越 、臺北故宮博物院 圖六 和 自 部 立. 成 人物 尚 成 識 竟 心記 畫的 畫 六 也 的 4 , 出 畫 刻 高 身 畫 現 冠 出 北 在 增 美 此 所 鬒 加 書 伍 T 場 身 全畫 全 中 畫 材 的

〈文苑圖〉 唐人物 畫 男有不 再現出了文化修養極 重 敷 鱼 的 路 高 周文矩 的士夫群; 重 屏 會棋 齊翰 圖 勘 畫李璟 書 昌 會棋 賦 色 雅 行筆 浬 一瘦硬 骨 衣紋頓: 力則 較 挫 顧 居 有 稱 戰 以 洁

謝 巍 編 著 中 國 書 學 著 作 老 錄 , Ł 海 書 書 出 版 社 九 九 八 年 版 ーニ 七 頁

7

⁹ 8 1 固 海 博 物 館 宋 繪 1 書 史》 年 遺 珍 國 北 際學 京: 術 中 研 或 古 討 會 典 八藝術 論 文 集 出 版 社 上 海 九 五 1 書 年版 畫出 版 社 所引見第 二〇〇六 九 年 四 版 九 第二三〇、二三三頁 六 頁 〈宋代院

圖6.6 北京故宮博物院藏南唐〈韓熙載夜宴圖〉宋摹本局 部,採自《中國美術全集》

筆墨意趣 論 創 規 模 物心 氣象莊嚴與色彩 境的 開拓 宋代超過了唐代 冷燦爛 宋代· 人物 畫 能與唐代 精

體

神

的

高

逸

相比

而

士

馬著 雅 的 稱 密的 物變成了 有絲絃般的音樂美。北宋李公麟, 摩詰各是自身 初院畫家武宗元, 畫白描 I描畫 高人 圖六 逸士 人物畫 美國王已千私藏其粉本小樣 格氣質的 學吳道子卻不取吳道子「莼菜條 與 敦煌 畫 終成一 折射 一維摩詰 唐 代之冠 窟中 仙風道骨, 白描畫就此 字伯時 民間 0 畫 北京故宮博物院藏其絹本 誕生 美髯 所 自號龍眠 朝元仙 畫 飄 鬚 單 飄 眉 純的 仗 Ш 奮 昌 畫法 張 意氣超然 線造型傳達 目光 早年 線 另 如 以 條 創 維 道 嫻

洗盡鉛華的

卷 飾 成 南 的 偶 為 堂之上 唐 模宗教壁 南 人物畫題 代完 物 唐 為寄 畫 畫 成 仰 具 材 的 7 拜 從 服 時 轉 白

圖6.7 北宋李公麟〈維摩演教圖〉,採自《中國美術全集》

設色

能得

逼真

寫生 九

趙

昌

的

主

要走

裝堂花

遺 響

昌 É

六 號

神宗

時 0

圖6.8 西蜀黃筌〈寫生珍禽圖〉,採自《中國美術全集》

꾭 側

昌

六

畫

昆蟲

小 離

鳥

烏龜等二十餘種 北京故宮博物院藏

勾

勒細緻

色

承

邊

滕昌祐精

於設色的

畫

風

擅畫

禽

鳥

,

傳

說

畫

鶴

能

引

來 顯

鶴

立

於 他

畫 繼

以其絹本

へ寫

一生珍

禽

西

蜀

入畫院

任待詔長達五十年

身居

精深博約的院體花鳥

,

畫

鷹能引來蒼

鷹搏其所畫翎羽

冶

0

其子居寀

居寶將金粉陸

•

工致逼真的

畫

風帶

北

宋宮

廷 敷

, 豔

使

黃家富貴」

的

畫

風流傳成派

黃居寀

山鷓棘雀圖

畫

群

雀

飛鳴

俯

仰

鷓

傳神呼應,

比乃父之作更見生機

,

藏於臺北故宮博物院

別創 於鄉間 貴 然視之, 落墨花 , 徐知誥)義父徐溫之孫 徐熙野 南 不加勾勒的彩色沒骨畫 唐花鳥畫家徐熙與西蜀黃筌境遇大不 甘為江南處士,不與朝廷合作。 感受自然的 逸 徐熙被後世水墨花鳥畫家尊為鼻祖 10 五代十 天趣 或 他眼見李昪背叛徐氏立 他以墨筆草草畫汀花 開 使 創 的花 徐熙野 鳥 畫兩 逸 閒雲野鶴 相 大流 的畫 同 野竹、 派 其孫徐崇嗣改弦更張 般的 或, 作 風 暫 為南 對南 預 生活 時 水 示了 中 唐 禽鷗 開 斷 使他能 唐 後世花 優 或 鷺 皇 渥 任待遇 黄家富 鳥 李 畫 稱 醉 漠

歲 崔 白 朝 力 昌 北 轉 宋前期 其 畫 前富 太湖 和 貴 石 中 畫 與大叢 期 屈 翰 水 以荒疏 林院內待詔奉 仙 居 野 於中 逸 的 央 畫 帝王之命 風 以 龃 競 放 時 的 期 作 百 花 畫 鋪 大夫思潮 趙昌 滿 背 景 相 口 見 藏 Ŧ.

10 宋 郭 若 虚 《圖 畫見聞 卡志》 見 《文淵閣 四四 庫全書》 第 八一二冊 第五 七 頁 〈論黃徐體異〉

宮文物月刊》

,採自臺北《故

樹 北

圖6.9 北宋趙昌〈歲朝圖〉

美

要組成部 苒 是 唐 題令 士大夫以 畫家作 為 書 羞 唇 細 的 節 寫 實 廝 役 和 詩 意追求成為宣 而 成 為 進 身之 和 畫 成 院 為 的 朝 審 野 美 文化生活 準 繪

句 中 設

橋

邊

賣

酒

家 畫

嫩

綠

枝

頭 雀 描

紅

點

踏 高 畫

花歸

去馬

蹄

香

T.

畫

院

他

張

揚

觀

微

繪

直

精

確

的

風

注

重

詩

意

的

達

晚

院 察細

眾史令畫

以

雀升

必先舉

左

的

親身

横

不

里 是趙 形 極 111 精 林椿 11 |有趙佶款字的 信所 翰 幅 Τ. 曲 院 果熟來禽圖 麗 林 椿 構 落瘦 是 昌 書 李 御 金 簡 體 13 題 迪等畫家上 當 畫 幾乎 款 勾染 몹 14 六 百分之八九十 精密 如 承宣 聽琴圖 粗簡拙樸 氣 和 畫院 格 溫 畫 # 傳統 細 自當 的 卻生 售 幼 芙蓉錦 或有趙 時 雞彈跳 無 機 畫院 盎然 論 雞 卷 佶 高手代筆 昌 在 軸 所畫 枝上 如 方形 等 北京故 似乎 已證 0 在 博 形 明 其

都

或

中

的 書

12

圖6.10 南宋林椿〈果熟來禽圖〉,採自《中 國美術全集》

 體的 京故 飛 鳴 兔子 流 的 裝堂花銷聲匿 在仰 雙 博 口 見 筆 物 北 望 -靈活 昌 宋中 飛 的 禽 畫 富 後期 有 寒 跡 秋 風 動 雀 從 蕭 感 旁 昌 此 瑟 大空 藏 斜 料 , 於臺 枯 出 稱 畫 靈 的 構 草 九 傳 折 昌 北 隻 神 枝 樹 故 寒 花 敷 的 葉 宮 雀 審 成 色 博 繞

期 蝴 觀察指 而 到 蝶夢中 他 真 翰 南宋院 褒賜 林院內的迴 出眾畫家所 代 家萬 表兩宋院 體花鳥 年 里 新 進 畫 畫錯 徽宗 花 野 、因其 誤 鳥 水無人渡 趙 能 佶 風 他 書 在 的 出 位 孤 春 時 是 時 正 北 舟 詩 式

13

瘦

金

謝

柳 體

宋 專

驚奇 圖 張望 折枝梅花纖 被 壓垂 巧 , 雋 枝卻 雅 氣格則. 在 E 揚 由 , 溫細 是 而 1 至於 纖 卻 弱 用 色典 細 節 生 0 京故 宮 博 藏 馬

於皮相 中 尺幅裡的 畫 的宇宙是 生 「深沉靜 魯班 來形 命 0 的 說 容 強 花 宋代院 動 動 鳥 穆 宋 地 而 的 院 蟲 靜 與這 體 氣韻 院 體 魚 的 花 畫 鳥畫的 花 無 生 也都 限的 鳥 與 動 自 萎 畫 0 1然精 是 靡 自 像是沉落遺忘於宇宙悠渺 但 無限 然 柔 真乃知心、會心之人! 田 神合一 媚之處當: 為自 自然 無限的太空渾 然是 的人生也是雖 中 的 捨 順 法 個 周 則 象徵生命 然 密不苟之處 的 溢 融 動 的太空中 化 畫家是默 而 命 , 體 靜 其高: 的 合 是 為 口 契自然的 它所描寫的對象 妙之處在 • 取 意境曠邈 的 它所啟 15 於深藏 0 幺 所以 就 示的 深 如 畫 境 其 何 16 幅 界 中 寫 0 Ш 中 的字 實 用 III 是 潛 討 靜 存著 沉 人物 宙 論 的 落 意識 宋代院 , 遺 大 忘於字 層 花 為順 鳥 宗白 體 深 花 著 華先 宙 的 蟲 自 鳥 悠渺 然法 靜 魚 畫 寂 未 都 的 充滿 就 免 運 行 止

從古 到 剛 猛 院 Ш

變小 體青 徽宗朝到南遷之高宗、 綠 Ш 卻 水 而 畫 能 不再 雅 有 耐 北 得 宋 前 涵 孝宗朝 期 詠 Ш 南宋四 水畫的 是宋代 家院 大山 體山 堂堂 皇家畫院 水 , 畫 最 則 變 為活 早 而 現 為煙 出 躍 刀斫 的 岫 村 時 斧劈 期 居 般 也 漁 的 是中 笛 清 硬 或 幺 青綠 寒 Ш 江 獨 釣 成 松下 閒 吟 等 時 氣

12 徐 木 邦 段 達 敘 《古 見 書畫鑑 宋 定概 鄧 椿 論》 書 , 繼 V 北 卷一 京 : 文 出《 中版文 社 淵 閣 四 庫 八 全 年 書 版 第 第 1 六 Ξ 頁 册 \mathcal{H} 四 九 頁 雜

徽 指 宗 趙 趙 佶 佶 用 全 硬 集》 毫 書 寫 上 海 輕 落 上 重 海 出 物 一論美 美 宮 術 內 出 收九 版 社 四 面 九 開 張 九年 的 書 版體九 £ 四

頁

16 魚 宗 白 迅 華 介 舊 形 紹 式 兩 的 本 關 採 用) 於 中 國 見張望 畫 學的 書 《魯 並 論 迅 中 或 術 的 繪 畫 北 京 藝境 見 人民 美 術 北 京 出 版 社 北 京大學出 九 八二 年版 版 社 九 第 八 七 年 版 第

一)工而能雅的 水

宋中 生動 煙江 芾、 古 其昌 令穰, 霽時 宋光宗時期。 騙 愛也氣格 趙令穰 北 鮮活 黄庭堅等人是 -後期復古風氣的籠罩之下, 評 字 的 遠 光華 壑 -後期到南宋中 希 字大年 希古」 哲宗好古 麗 遠 趙大年令穰乎遠絕似右丞,秀潤天成 偏 的 搖漾 柳 伯 大片空白增 弱 駒 溪 王詵身為駙 院體風格中融入了 所 ; 漁 畫 所 其 其座 浦 承旨三家合併, 畫 畫 孫輩趙 遵古 山水畫 青綠 五金闕 風 -期宗室、貴冑和翰林院內畫家所畫青綠 添了 爽利 以白 上客 馬 伯駒 或 壇 水村 粉 圖》 畫 臨 蘇 畫 築 「通古」 面 清 清潤雅致的文人趣 摹成風 工 || || || || 的 潤 遠 軾 絹本青綠 字千里 雖妍而不甜 寶繪堂」 致 軸 空濛曠 可愛但氣 Ш 為 雅麗 其作 積 ; 17 水 雪 遠之感 畫家名不離 曲 山水再度流 徽宗則只尊李成一系 畫 收藏法書名畫 氣 以 寶繪堂 Ш 格 韻 ○ 江 遠, 偏 水墨摻金 ,真宋之士大夫畫 18 , 吞 弱 味 Ш 昌 記 真 吐 氣象吞吐 秋色 比 六 行 八為的論 復古」 乃祖 漁 粉 0 昌 表現 延續至 村 他 蘇 以 又遜 1/ 總之 清 雪 H 金 軾 水 在北 於 照 綠 書 趙 潤 昌 0 米 南 董 伯 趙 雪 寫

圖6.11 北宋王詵〈漁村小雪圖〉局部,採自《中國美術全集》

(二)銳拔剛 的 南宋 四家畫

李唐

字

晞

創乾筆

横掃

方硬堅

實的

大斧劈皴」

開

南宋強硬畫風之先

日 『樣是

〈萬壑松風圖

李唐

夏

是畫史公認的 北 宋滅亡 南宋院體山 南宋偏安 水畫 院體 畫家大多再 難 有 閒 和 嚴 靜之心 轉 而 追 求剛 猛 強 硬之美 李唐 劉 馬

昌 異 亚 視 李 取 昌 唐又從 景 大片 松林 斧 劈 背 皴 線 倚 變 堅 交雜 出 硬 凝 折 重 轉 蘆 的 折 描 Ш 快 峰 利 畫 Ш 如斧 物 衣紋 樹 一劈木 皴法 畫 堅 中 硬 , 筆 物 鋒 也 有了 外露 , 石 與 般 E 的 然 強 硬 萬 壑 0 北 松 京 風 故 昌 宮 博 的 物 煙 院 繚 藏 其 繞 趣 采 味 驷

作 Щ 松年 景山 住 水圖 錢 塘 俏麗見筆 今杭州 清波 煙 嵐 門 輕 外 潤 人呼 空 靈的 劉清波 佈 局已 見 馬 0 其 夏先 淡墨 輕嵐 或 青綠 著色 不 似 李 唐 味 方 硬 代

面 遠 右 F 0 遠 角 踏歌圖 字 人物 遙 如 , Ш 號 景有 欽 或 Ш 踴 折 籍買 或 有 躍 中 北 方 聚 有 而 遠 寓 散 居 有 大片空 錢 IE. 塘 側 0 曠 其 畫 宛然 常常 大斧劈皴 好 如生; 截 取 北 如 , 史 京故宮博 刀 稱 槍 劍 馬 戟 物院 銳 角 藏 拔 其絹 剛 枝 硬 本 條 , 踏 往 梅 節 往 石 而 K 溪 偃 歌 的 圖 稱 1 只 居 頁 拖 枝 於

昌

馬

表

圖6.13 南宋馬遠〈梅石溪鳧圖〉,採自《中國美術

筆筆 京故 自然 靜 勁 式感. 宮 爽利 中 於冷寂之中 現 博 即 鋒 知 物院 出 使 能 馬 水 野 水 力 遠 鴨鳧游 勢 藏 Ш 浪 有 高 其 自 石 奔 煙 度 在 用 騰 的 波 水 大斧 自 水 抽 浩 昌 為 中 動 象 渺 的 劈 中 概 書 生 皴 括 仍 有 機 出 深 頁 梅 能 力 有 邃 北

峭

全集》 邊 夏 圭 中 見大 字 禹 韻 玉 味 其 靈 書 動 構 而 悠 昌 遠 好 取 史 半.

和 靜 沉

,

18 17 陳 明 傳 席 董 一其昌 中 國 山 水 書 畫史》 旨 所 引 南 見 京 筆 : 者 江 蘇 中 美 國 術 古 出 代 版 藝 社 術 論 九 著 集 八 注 年 與 版 研 究 第 九 第三五六頁 三 頁

的

意境

稱 Ш 大片留空 清 夏 遠 半 昌 , 邊 不畫 長卷葉 0 構圖 北 水天 京故宮博物院 大片留空而以 卻令人感到江天清 藏 其 水墨淡染 〈松溪泛舟圖 曠 含不 焦 墨 疏 盡之意於 皴 昌 , 造 六 出 畫 空靈 外; 几 淡

溪

遠

成於馬 號 院體山 不安時代情緒和不甘外族侵辱時 披 麻皴」 水的集大成者, 、夏 南宋四家畫以剛硬方折的斧劈皴為主 作 起於董 為翰 林院待詔的馬 對明代浙派山 E , 北派山 代精 水的 水畫 神的 夏,畫風較李 典型符號「斧劈皴 和日本山 外化 0 一要特徴 如果說南 水畫產生了 唐 簡約概括 這 派 則 Œ 極大影響 是南 起於李 水 成 的 為 宋 典型符 南 唐 躁 動

圖6.14 南宋夏圭〈松溪泛舟圖〉 ,採自《中國美術全集》

第三節 聲勢漸壯的文人藝術思潮

潮 寧靜 神宗時 動起方興未艾的文人藝術。 代 淡遠 複雜 成為北宋晚 的 政 治鬥爭 期以 使士大夫從政之心受挫 後士大夫對於藝術的普 靖康之亂以後, 山河破碎 遍審美追求 他們 ,士大夫更從外在事 遊 翰 墨 醉 心 蓺 功 事 轉 推 向 内 衍 心 的 聲 和 勢 諧 漸 寧靜 的 藝 術 自

理學的影響與文人的 推 動

北宋

後期

程首開

理學

0

伊

III

X

程顥提

出

為君

盡君

道

為臣

盡臣

道

過

此

則

無理」

遺

Ŧi.

出 人為性 不若察之於身」 天者 新的 闡釋 中 理 論其所主為心」 也 他注「大學之道 《遺書》 遺書》 (《遺書》 + , 在明明德 十八) 應當待 其弟程頤與其同聲 在親民 人以敬 ,「天人合一」 在止於至善 涵 相 養須用敬」 應 轉化成為天道與人心的合 認為人應當注重內省功夫, 道 ,「此三者,大學之綱領也 《遺書》 十八) 19 0 守住本心 南宋, 致知在格 朱熹對儒家經 注 物 在天為命 格 古之欲明 物之理 典 在 明

追

求

推

進

宋

文

人藝

術

在

寧

靜

內省之中

走

向

I

深

邃

19

木

3

宋

顥

書

自

京

大

學

哲

學

系

美

室

編

中

或

哲

學

史

F

北

京

中

華

書

局

九

八〇年

蘇

軾

關

於

文

藝

術

的

思

想言

論

詳

可

見

筆

者

藝

術

論

著

導

讀

第

五

章

第二

節

這

裡

從

略

狀 獬 大 共 士子 本質是 倫 根 民 誠 德於天下 派 1/1 偃 厝 逅 理 本 其意; 牧 變 袁 作 息 易 蒼 這 境 IF 於長 歌 47 數 公羽 樣 他 於 蘚 反 界 式 溪 盈 至善 描 所 欲 的 欲 刻 友 林 著 中 階 寫 誠 豐草 和 或 先治 的 或 其 諧 恍 問 展 意者 風 落 孔 折 家 所 寧 口 桑 間 顏 但 學 禮 花 其 樂 是 靜 X 藏 藉 麻 滿 八條 或 目 法 坐 , 朱喜 更 先 處 , 徑 從 弄 左 帖 它 使 欲 說 致 , 中 4 氏 式 突出 得 周 流 門 治 粳 其 背笛 墨 傳 口 泉 的 以 代 稻 知 無 其 窺 跡 , 理 扳 格 剝 確 或 , 想生 理 漱 本 物 聲 主 立 致 量 啄 學 畫 齒 體 開 , 晴 的 知 卷 濯 離 活 14 先 精 校 松影 新 致 在 主 縱 足 騷 禮 齊其 兩 神 格 知 雨 靜 來 觀 的 程 0 物 , 參 既 公家; 之 朱 進 歸 探節 唐 能 誠 差 入了 0 歸 子 動 理 意 , 道 , 興 太史公書 竹 西 作 學 欲 而 禽聲 數 窗 詩 將 D. 到 用 齊其 月 尋 Œ 時 常百 則 F 誠 EII 此 云: 倫 1 F 吟 (家者 通 理 前 八者 相 K 主 1 則 姓 猧 修 溪 強 龃 張 詩 及陶 對 調 矣 Ш 111 家 身 , 劇 午 的 妻 庭 靜 為 0 大學之條 談 睡 或 齊家 側 味 稚 修 似 身 必 初 草 子 詩 太古 子 1 須 成 其 餉 足 靈 絕 為人 (身; 0 西 , 0 玉 作筍 理 的 對 治 韓 此 歸 旋 學 露 蘇文數 倫 H 反 竴 句 或 也 汲 蕨 客 長 觀 從 化 修 倚 Ш 觀 平天下 如 自 的 育 其 口 20 泉 杖柴門之下 供 兩 篇 省 分身者 謂 1/1 0 段 麥 推 使從 從 年 綱 妙 , 拾 從 實 此 進 飯 絕 0 0 \vee , 松 再 容步 現 , 先 , 馨 , 0 烹苦 宋 枝 欣 餘 主 將 於政 成 IE 代 然 客 為 21 Ш 家 倫 其 則 茗 煮苦茗 徑 體 治 綱 深 中 理 心 D 術 頗 飽 國文 領 Ш 的 異 的 ; 陽 寧 自 杯 之中 撫 欲 和 化 儒 啜之 狄 家學 靜 弄 人人安身 在 松 諧 成 IE 相 14 筆 竹 内 Ш 合 為 明 其 省 悅 禮 先 窗 明 每 說 心 0 的 相 溪 間 龃 隨 教 立 春 德 捅 審 親 綠 邊 麛 意 夏 南 向 命 , 美 萬 隨 其 先 犢 宋 親 的

踐 頗 段 北 理 宋高 論 的 層 全 官 程 員 推 對 動 者 藝 程 22 術 潮 其文 流 程 參 汪 全 與之深 洋窓 肆 轉 引 與 領之力 歐 北 陽 修 為 稱 # 歐 文明 蘇 教 史 研 所 與父 罕 見 洵 神 弟 宗 轍 時 蘇 稱 軾 蘇 最 是 北 宋 被 列 文 X 蓺 唐 術 宋 思 實

22 21 20 第 宋 宋 五 五所 羅 朱 大 六〇 喜 經 四 頁 鶴 書 林章 篇 白 玉 名 露 集 各 注注頤 恭 於 文 四 杭 內 , 見 州 唐 浙 宋 江 史 古 料 籍 31 筆 出 記 版 社 , 北〇 京 四 中 年 華版 書 局 第 F 九 頁 大 年 學 版 注 第 Ξ 0 四 頁 Ц 日 長

桀驁不馴,

給人百折不撓的生命感受,正是蘇軾遺世

|獨立人格的寫照

家」 並 ;其詩清新豪邁 稱 北宋四大家」 與黃 ;其畫被列入以文同 庭堅並 稱 蘇黃 為首的 ;其詞開豪放 湖 州 竹派」 派 0 , 今存蘇軾 與辛棄疾並 枯木怪石圖 稱 蘇辛」 上,古木盤旋詰 其書與蔡襄 黃 曲 庭 堅 頑 ` 米 石

後, 活, 指 染浸潤 素般的寧靜; 生的空漠之感交織; 哲宗時又被貶惠州 復古思潮 導人 實現了對悲劇人生和道學一統的超越。「哀吾生之須臾, 是難言的 軾的意義,不僅在於 生 蘇 Ī 的 猛 軾 哲 學 成為中國歷史上調適諸家哲學、使人生成為審美人生的大智慧者 悲哀與失落 浩浩乎如馮虛御 哲學領域有 意 義 儋州 回首向 成為中國文人人生道路 0 0 他在文學藝術各個領域所取得的 官場 蘇軾之為蘇 「道統」 來蕭瑟處 風 黑暗使蘇軾對社會與 而 不知其所止 文學領域有 軾 , 歸去 就在於他處逆境 E 也無風 , 的 飄飄乎如遺世獨立羽化 「文統」 燈塔 人生有極其深刻的 雨 世 但是, 7成績, , 無 能泰然, 而蘇 羨長江之無窮」 晴 __ 蘇軾又終究是 更在於他審 軾 (〈定風波〉 處順 一肚皮不合時 洞 而登仙 察 境能淡然, 美的 • 儒 儒者 他以 人生 宜 道 , 前赤壁賦〉 在政治漩渦中 0 獨到而深刻的文化心理結 生命不自由 ` 神宗時 他 釋 前赤壁賦 0 始 他生活 終未 禪 因烏臺詩 能 的 的 時代 ·受前 審美 如 體 , 陶 曠 驗淡 潛 達 地 案被貶 朝 放飛的文字背 理 般 思想 化 的 ` 夣 瀟 地 為安之若 情懷與 黃 初 徹 構 積 灑 累薰 州 興 底 地 以 放 生

蓋胸中 相看 藝術不僅是社會生活的圖卷 寧的 所 : 得 影 固已吞雲夢之八九 有以淡墨揮掃 文壇 領袖的倡導與文人的合力 , 更是 整整斜斜 藝術家心靈的 而 文章翰墨形 , 不專於形似 容所 使北宋後期文人藝術全面 而獨得於象外者, 不 逮 故 寄於毫楮 往往不出於畫史, 脫 穎 則又豈俗工所能到哉 而 出 文人書畫令官方也不得不刮 而多出於詞 ! 人墨卿之所 24 從此 中 目 或

鬆

徹底皈依自然。

所以

蘇軾必定終身失落

。 23

一、文人書畫與禪 書

最大不同,是不拘形似抒寫心靈體驗。 文人畫」 作為中國 [書畫史上的特定概念 陳師 曾說 指 不以書畫為稻粱謀的 何 謂文人畫?即畫中帶有文人之性質,含有文人之趣 士夫畫 指有文人書卷氣的畫 它與工 味 不 在

文

梅

北

25 24 23

陳

師 宋 段

曾

中國

繪

書 譜

史》

北京

中國

人民大學出

版

社二〇〇 第八一三

四

一年版

頁

へ文

值

官

和 軾

書 詩

卷二〇

,

文文

閣

庫全 軾

書

一冊

,

第

九頁 一三七

〈墨竹敘 國

論 人畫之價

本

所

31

蘇

見

蘇

軾

全

集》

上 淵

蘇 四

文

見

蘇

軾

全

北 九 第

京

:

中

文

史

出

版 社 九

九 九 年 版 詩

文名各注

於 正 文 括 號 內

大夫們合力推 畫中 成為元代文人畫高峰到來的 畫 25 -考究藝術上之功夫,必須於畫外看出許多文人之感想,此之所謂 如 果說中國文人書畫肇始於安史之亂以 動 , 文人書畫正式登臺亮相 前奏 雖未足 後的 與 王 其 維 時 院 北 體 宋中 書 抗 期 衡 文人

卻

佳作 宋, 意 跡 派 新 演繹為山 0 北宋文同,字與可 畫竹 墨竹擅名 蘇 0 0 北 作 軾 方金 書 已經不乏其 稱 為最早畫墨竹 引水長卷 晁 讚 或 補 他 , 之所藏 擅 與可 手 畫 杜甫 , 墨竹 與可 畫竹 的文人 專 淮 畫墨竹 者竟 詩 東制置使趙葵在揚 時 畫竹三首〉 意 , 有十 昌 見竹不見人…… 臺北故宮博物院藏 , 曾任湖州太守 迷濛 餘 淡 , 遠 書 竹人化了 州建 畫 堪 ·其身 萬花 都 稱 , 其 後 監 表 與 現竹 世 袁 王 竹 墨竹 人也竹 稱 庭 化 將杜 筠 林 其 昌 與 意 書 無 境 化 甫 為 未脫 Ī 最 窮 寫 I 湖 魯 早 竹 出 0 的 孙 慶 詩 南 清

學華 於北 光畫梅 梅之風 他索性 京故宮 灑 脫 而變水墨點 博 也在宋代 以 物 昌 奉敕村 院; 藏 瓣為淡墨尖筆白描 梅 於北 Ħ. É 京故宮 0 居 趙 佶 博 不 物 - 欣賞 卷 院 花 的 他 的 雪 濃墨 簡淡畫 梅 點 昌 萼 法 , 簡 稱 梅 其 簡 書 花 昌 村 比

興

起

0

北宋

華

和

尚

創

墨

梅

畫

法

揚

無

字

補

宋後期 米芾與其子米友仁長期 居 住於京口 (今鎮 江 米芾: 傳 111 書

圖6.15 北宋揚無咎〈雪梅圖〉,採自李希凡主編《中華藝術通史》

點營造· 謬習 再到 氏 雲瀰 超 以 或 跡 文人山 生 Ü 越 以 芾 僅 紙上 字元 米 漫 褒貶 前 蓮 27 房 氏 111 中 出 珊 純用 的 暉 Ш 有 瑚 IF. 自 泛淡 皆 明 水 派 帖 然 代替前 北 口 水 書 顯 区 從其 北京故宮 墨 潤 為 的 中 為 南 0 畫 的 從 光感 晚 是 煙 開創意義 明 雲 展 濃 X 枝 紙不 董 八熟紙 子 物 博 記 珊 Ш 虔 活 雲 物 其 米 瑚 甪 稱 與絹 院 昌 米 有 摭 動 芾 出 廖 激 氏 筆 的 霧 藏 亦 礬 賞 創 無 場 米 掩 Ŀ 其 作 皴 鉤 紙 新 景 點 的 墨 指生 的 斫 行 稱 的 皴 江 本 戲 南 水 步 米 讚 紙 毛筆: 非字 墨 子 不 лK 氏 , 米 最 畫 將 專 水 落茄皴 瀟 大 飽 非 用 元 不肯 暉 到 水畫 意象 蘸水 湘 筆 書 0 荊 É 米 奇 為絹 小墨横 浩 或 謂 E 簡 觀 略 以 墨 Ш 有 升 昌 落 八心生 紙 皴 為 戲 水 到 作 書 有 米 I 筋 墨 奇 足 或 近 氏 봅 作 26 為 的 者 雲 平. 或 IE. 怪 草 說 Ш Ш 抽 以 古 水 糊 子 創 環 象 蔗 畫 階 六 史 書 原 滓 史 段 米 為

形 的 北 Ш Ш 寺晴 水 畫 嵐 中 文雅之作 洞庭秋 實不 月 -在少 漁村落照 宋 迪 字 復 古 能 江天暮 以 水 雪」 墨 畫 難 煙寺 以

意氣 晩 開 鐘 所 離 湖 到 1/ 瀟 景 蘇 湘 軾贊 意 夜 雨 境 其 靜 等八 謐 真士 清 景 曠 畫 從 南 宋 也 此 水 瀟 畫家馬 跋 湘 漢傑 八景」 和 畫 成為文人樂此 江參等 僧惠崇 各以 不 ·疲的· 清 善畫雪 雅 山水 員 融 景 畫 的 寒林 題 材 畫 宋子房 風 漁 村 與 1 南 雪 字 宋 院 煙 漢 嵐 傑 蕭 事 水畫 畫 寒 家 江 取 獨 其

減 4 畫法的 淡 為美 兩 先河 後者往 禪 盛 南宋 行 梁 盤 1 楷 稱 駭 人物 俗 Ŧī. 書 兩 減 剛 筀 猛 宋 审 怪 僧 甚 誕 X 所 畫 Ŧi. 太白 之 釋 書 行 貫 為 吟 休 몹 畫 禪 佛 畫 中 像 28 誇 詩 張 1[] 瀟 怪 畫 灑 駭 與 的 禪 北 氣質被 畫 宋 各 石 梁楷 恪 有 濃墨 戲 幾 筆 成 粗 便 份 輕 筀 然 鬆 畫 베 物 前 昌 六 南 以 猫 宋

圖6.16 北未米友仁〈瀟湘奇觀圖〉(局部),採自《中國美術全集》

29

陳 陳

席 席

中 中

或 或 文

山 山 著

水 水

畫 畫 曾 四》 天

一史》 史

京 京

江 江

蘇

術

出 出

版

九

年

版

第三九九 第三三五

頁 頁 版

傳 傳

28 27 26

蘇 董 趙

立

堉

等

編

中

或

藝

新代史

,

臺

北 九

南

九

八五年

七

五

頁 陳

傳

席 則 認 為 禪 書 從 南 宋 梁 楷 開 始

見

南 南

蘇

美術 美

版

八

八年版 天書局

社 社

其昌

書 洞

筆

者 譯

> 中 者

或

古代藝

術 代

論 藝

著集注與研究》

第三六三頁

宋

希

鵠

清

錄

筆

中

或

古

術

論

著集注

與研

究》

第

七 頁 古

書

辨

氏

畫

傳 , 當 院 霧 本 時 體 般 位 的 花 列 不 禪宗 為 畫 鳥 宋 名牧溪 境 而 是禪 重 有 能 44 潑 南 畫 禪 嶽 元 高 冥 與 潮 思 批 五 焦 時 評 般 世 燈 期 更 的 會 並 甚 空濛 兀 **>** 僧 什 其 鬆 輕 壆 有 法

0

0

脫 煙 其

瀟 湘 景 昌 等 由 僧 Y 帶 往 H 本 對

奉

日本畫道的大恩人」

本

室

田

N

降

減筆

幽玄水墨

畫

風

的

形

成產

生了

重

法

常被

行 起 欹 也 Ŧ. 居 書 代 側 不 -似盛· 書 五代兩宋文人書法, 帖 甚 美 至怒張 韭 家 楊 花 唐士大夫真書 揮 昌 帖 凝 到 六 式首創 筆 突出 極 致 筆 天 由 地 0 北 機 楷 顯 穩 不似東晉士子行書溫文爾 示著文 健 宋 白 入行 虚 出 開 蘇 張 靈 的 軾 0 北 尚意書 京故 書家的 雄 自 瀟 強大 云 灑 其 宮 風 , 度; 書 飄 博 精 0 神 逸 物 其 情 端 真 , 而 感 靈 藏 書含蓄 是 莊 雅 其 與 雜 動 行 興 流 風 書 格 É 麗 流 , 然 書 個 率 猫 , 法 神 别 , 意 藉 健 的 仙 其

圖6.18 五代楊凝式〈神仙起居帖〉,採自《中國美 術全集》

圖6.17 南宋梁楷〈太白行吟 圖〉,採自《中國美術全集》

婉從 也沒有了北宋文人的 麗 ·墨形式實 容 娜 几 放如劍戟 文雅 30 不及楊 健 黄州 勁 米芾 凝式 寒食詩帖 董其 優 渥 蜀素帖 待遇 昌說 卻 以 和 其情感的張 情感從平靜舒緩轉向憤懣絕望,滲入骨髓的 閒 適 晉 • 心 人書 苕溪詩帖 境 取 力被譽 因此 韻 唐 為 等 南宋書法缺乏北宋四家的率真灑 人書 天下行書第三」 偃仰欹側 取法 宋人書取意 灑脫天真;蔡襄 黄庭 悲涼 31 堅 堪 奔脫於紙上, 松 脫 稱 風 自書詩 的 閣 論 張即之等書家之書 詩 0 南宋 帖 卷 讀者也 等中 Ш 河 宮緊收 破 扈從帖〉 碎 文人們 旌 瘦 硬 動 溫 流

怡情 養志 的 袁

宋四家相比了

載而 宋中 梁簡 宋皇家園 宇宙之盈 袁 -後期 中 始 文帝在建康築華 強調建築的 代文人園 太湖諸 成 文人造園 , 造夢 林還對 虚 士夫對於政治的失望和對生活 >溪園 開 林的 秩序和理性 兀 公眾開 , 二浙奇竹異花, 封 時 龍亭公園既有 始 審美直 蘇舜欽自購園林名 林園;安史之亂以後 之變化 於兩 放 接影響了宋 晉 孟 重視陽剛之美;文人園林的哲學根基則是老莊思想, 元老 也比德也暢神 興 禮制 八於唐 登、萊文石 《東京夢華錄 建築的 代皇家園林的 代亂後, 滄浪亭」,朱長文建樂圃。 的 王維在藍田 藝 中 術化追求, 也入世 盛於宋代 湖、 軸 對 記其實並記 稱 湘文竹 審美 也出 建 又糅 使造 0 輞 世 東 政 川別業 和 晉 兀 袁 汴梁名園二十餘處 以有 1進了文-間 謝 脫卻經濟行為 靈 佳果異木之屬 限寄無限 徽宗命於京城 士大夫們不離城市 運在永嘉修 白居易在 人園林的 廬 , 如果說 東山 成為士夫的自覺 審 Ш 李格非 東北 強調空間 美 皆越海 建草堂 別 開 IE 業 角 ,坐享林泉之美 統 其先者 渡江 , 顧辟疆 的變化 居 (洛陽名園 築 柳宗元在長安建 處的 111 號 正 鑿 行 是文· 哲學 動 城 壽 在 重視陰 吳中造 Ш 0 良岳 根 古 而至…… 基 在 馬 則 柔之美 是 袁 光 柳 辟 ……大率 東 儒 林 建 疆 家 獨 袁 0 思 樂 北

袁 芳園 造 袁 之風 園等 北 宋 有 私 過之 家園 而 林較北 無不及 宋 更多 0 臨 安西湖 見載 畔 於 周 有 向 密 平 武 民 開 林 舊 放 的 事 皇 家園 吳自牧 林 如 聚 夢 景 深錄 袁 富 景 陪 袁 都 \mp 吳 印 津 有 私 玉 袁

陽十九座名園

加

以

描

沭

33

清

浦

《景德鎮陶

錄》

卷

一中

國

一書店

第

頁

的

風采神韻

三十六座 , 見 載 於周密 吳 興 震 林 中 華 袁 林的文人化 , 到宋代已告完成

第 兀 節 高 神秀的工藝美術

最為高雅 與文人合 不可少的 使古玩、 居 室 力 時玩都成為人們 清玩」 代 宋代漆器造詣 以 各 湖 皇家對 種 石 藝 品茶與琴、 花木等裝 器 或 玩 嫁 搜羅的對象, 的愛好 接 點園 或 棋 ` 相 林 ` 士大夫對 書 互. , 筆 文人居室器用前所未有地 影 ` 畫、 墨紙 響 相 高 詩 視之外 互滲 雅 生活: 詞 透 歌 瓷器 的 使宋代工藝造物呈現 追求 賦 漆器 起, 平 藝術化了。文人們以捲 民對精 古琴 成為文人生活不可或 緻 生活的 銅 出文質彬 器 玉 嚮 彬 器 往 的 簾 ` 缺 印 加 成 , 的組 章等等 熟 F. 屏 風 朝 風 韻 成 野 八寶架 部 上下的 其 份 成 中 文房 皇家、 好古之風 古書書 宋瓷格 居

匠 必 等

風 高 韻 絕 的 瓷 器 藝術

等 宋代奉老子為先祖 使宋代名窯瓷器優雅 道 沖澹 家幽 靜 不以色彩 玄遠的 與紋飾 審 美 加 見長 上 唐以來文人中的 而以 5 造型與 和色取 參禪之風 勝 北 宋瓷與宋詞 宋中 葉 理 學 並列 對 寧 集中 靜 淡 體 遠 現 境 界的 追 求

)優 雅 沖 澹 的 名窯瓷

後周 喆 期 柴窯便 能 夠 燒 出 雨 過 天青般 的 釉 , 中 贊 其 、瓷青 如 天 明 如 鏡 蓮 如 聲 如 33 其

宋 蘇 軾 次 韻 子 由 論 書 蘇 軾 全集 上 , 北 京 中 或 文 史出 版 社 九 九 九 年 版 第三 四 頁

^{32 31} 董 其昌 淏 〈艮岳記〉 《容台別 集》 ,見 卷二人 陳植 七 書品 等 鄭 編 廷桂等輯 《中國歷代名園記選注》 **四** 庫全書存目叢書 國陶瓷名著彙編》 ·子部 , 合肥 · 藝 術 北京:中 安徽科技 類》 第 出 七 版社 册 濟南 九九一 九 八三年版 :齊魯 年版 第 社 五 五 七 九 九 七 七 四 頁

代名窯 至今未 其器 霍 窯 興 能 、盛於五代的 龍泉窯系 確 定 0 說 景德鎮 史家遂將景德鎮 景德 柴窯 鎮 陶 起 屬於南方宋代名窯; 錄 列入名窯 有 窯 É 霍 34 0 汝 定窯系 窯 ` 景 汝窯 定 柴 窯 耀 州 汝 窯系 官 官 窯 窯 定 鈞窯系 均 哥 • 窯 窯 官 均 哥 龍 磁州 泉 窯以 以 均 窯 及 以 通 來 燒造青瓷享名 系 盛 屬 , 至今 於北 於 唐 É 方宋

的

追 迎然不 雖然東 性意味; 類 \mp 類 宋代名 日 冰 胎骨往 的 的 審美 效 果 窯以 單 風 往 色 範 厚重 燒製單 它 們 釉瓷器就是 , 洗綺 石 色 灰鹼 釉 羅 瓷器見 中 釉 香 國瓷器主流 澤 的 使用 之態 長 , 造型 , 使釉 簡 約 往 , 往端 而 靜 層 將 肥 斂 單 莊 厚瑩潤 大方 色釉. 唐 有意作 彩 釉色往 概括 的 為時 洗 俗 往 練 麗 非 比 的審美追 明 青即 歷 清 白 瓷器 瓷 求 刻 的 意 更

藝使 本 上 秀麗 囙 產 模 品品 成 提高 器 訂 定 全窯窯 為 發明 缽 美感微妙 花 特定裝 就 宋成為北 臺北故宮博 址 瓷器 沿 夠裝燒多件 用 在 刀 無釉 覆 河 飾 產 畫 燒 白骨 方名窯 北 花或 量 T 昌 曲 物院各有收藏 藝 六 用 陽 碗 而 碗 俗 盤 釉水如淚痕者尤為人重 針 , 將 稱 古 繡 宣 沿掛釉以 九 芒口 盤 花 和 屬 取代了晉唐以 定州 再 政和 賴 掛 後的碗 0 墊圈支撐 孩兒枕也是定窯名品 釉 定窯還燒紫釉 年 以 所以 間 釉 燒 來 燒製 下花 盤 定瓷往往用 坯胎覆置 器 一紋淺細 燒製過 最 俗呼 釉 精 匣的 里 程中 其 T. 釉 於匣 粉定」 仰 整 著 瓷器 金 -不易變 焼法 北京故宮 薄 稱 缽 釉 而 銀 中 晩 形 又稱 大大降低 色 膩 唐 紫定 卷 博 銅 $\stackrel{\smile}{\boxminus}$ 玉 巻階 物院 釦 旧 其 壁 而 邊 是 $\stackrel{\prime}{\boxminus}$ F 底 滋 呈 了燒 以 梯 潤 定 用 碗 硃 昌 覆 形 覆 赤木 為 震製成 蓋芒 話形 砂 雋 燒 墊 典 0 卷 定

常州

類物館藏紫定瓷盤之高雅沉靜,

令人沉潛玩味

不忍移

圖6.20 定窯白瓷孩兒枕,採自《中國美術全集》

圖6.19 定窯釦裝白瓷印花盤,著者攝於浙江省博物館

唐

武

中

昌 饒

鎮

瓷名天下

北

宋景 礎

徳年

間

景德

鎮

古

屬

州 南

南

朝

就

經

以 0

厒

進

貢

建

康

遠 摻入釉. 底有支釘 汝窯窯址 其泥胎 水 痕 底 在 跡 部 河南寶豐 預設支釘 在窯址· 貢御 的 中 汝瓷造 , 古 發現 置 於匣 屬 汝州 瑪 型多仿 紘 内 , 即今 的 與古 代銅器 陶 質 河 南臨 籍 墊 餅 , 汝 形 載 F. 印 制 燒 其 證 製 較 胎 1 骨深灰 以 產 防 瓷 量特少 器 , 釉色近 頗 匣 尤足珍 缽 於 粘 雨 連 貴 過天青 陶 0 徽宗時 工. 稱 , 釉汁 其 所 支 燒御 渾 燒 厚 器竟 法 滋 潤 以 , 瑪瑙 美 所 以 玄謐清 碾 汝瓷

今人

瑙

,

可

壇下官窯 北宋官窯窯址至今未能發現 ,胎骨深 0 郊壇下 灰或呈紫褐色 官窯所燒瓷器 , 胎 , 不厚 南宋置官窯於杭州 不及臨安官窯製作 而 釉 特厚 , 鳳凰 品品 足 露 南 出 , 宋官窯主 胎 稱 骨 修 俗 要燒 內司 稱 官窯 製郊壇 紫口 鐵 足 宗廟 另置官窯於杭州 釉 祀 色多呈 用 器 一粉青 其 西 南 造 型多 郊 , 開 壇 H 仿 , 大 稱 而 銅 郊

胎 掛天藍 鈞 窯窯 址 在今 天青 河 南 月白等色 禹縣 古 釉 稱 掛 鈞 州 釉 以 及其 後播 周 撒 邊 銅 地 粉 於 以 釉 燒 天藍乳濁 玻 璃質即 將 釉 著名 4: 成 0 其 時 胎 斷 室 重 , 使

窯火從氧化焰變為

還

原

焰

銅

粉

熔

化滲入藍

釉

成

美感端莊

凝

重

圖六・二一

玫瑰紫 到 成 無之間 套的 氣泡 明 鈞 埋 窯花 伏於 昌 海棠紅與 六 盆 釉 編 下 行白 有 花石 的 0 天青幻: 北宋政 呈 綱 蚯 蚓 0 和 走泥紋 化 鈞 年 輝 窯 間 映 盛期 理 徽宗將 似 , 意趣 乎 直 有 延 無數 在 1/ 有 續

圖6.21 南宋官窯仿古琮形瓶,著者 攝於東京國立博物館

圖6.22 宋代鈞窯三足盆,著者攝於南京博物院

35 34 霍 版 本同 清 指 藍 上 霍 浦 窯 第 《景德鎮陶錄》 四 景 頁 德 鎮 陷 錄 卷 八 卷 五 版 本同 景 德 上 鎮 歷 第六〇頁 代窯考〉 へ陶 記 : 說 雜 當 編 時 上 呼 為 霍 器 邑志載 唐武 德 四 年 詔 新 平 民霍 仲 初等 製器進 御

器尤光緻茂美 景德窯所燒青白瓷器 當時則效,著行海內,於是天下咸稱景德鎮瓷器 ,「質薄膩 ,色滋潤,真宗命進御。瓷器底書『景德年製』 而昌南之名遂微 兀 字

多有收藏。 品 (圖六·二三)。它與宋代文人筆記所記省油瓷燈原理相同 有官用, 龍泉窯窯址在今浙江省龍泉市,從晉唐開始燒瓷,南宋進入高潮 韓國海域打撈出寧波慶元港開出的唐船,其中龍泉窯瓷器就達兩百多件。 如龍泉窯暖碗,懸盤下有可供蓄水的夾層,夾層內注以沸水,可使盤上菜餚溫熱 有民用, 質頗粗厚,多次施釉 使釉面如新鮮青梅般地蒼翠瑩潤 , ,明代續 人稱 燒不絕

油瓷燈夾層內注入的是冷水,以降低燈盞溫度,減少燈油揮發 暖碗夾層內注入的是沸水 寧波博物館 梅子 成

科學技術的 表面掛釉深厚 白瓷的質量 了青瓷的質量。宋人又有意提高胎土中氧化鋁 宋人完全掌握了把握釉中鐵含量及對窯內控氧的技術, 千兩百攝氏度以上高溫, 進步 商代發明的石 加上多次掛釉, |灰釉 釉層更厚 成品不再如前代白瓷白中泛黃,而是白得純淨, 高溫下易於流走, 如凝脂 (三氧化二鋁) 由此帶來觀賞不盡的意趣。宋代名窯瓷器的成就 釉層單 以還原焰燒製青瓷, 薄 的含量, , 覽無餘; 降低氧化 南宋發明了高 由此得到青翠純正的釉色, 鐵 滋潤 (三氧化二 精細 黏度的石 一鐵) 雅致 灰鹼 的含量 正得益於宋代 釉 大大提高 大大提高 使瓷 使瓷器

然,裂紋內不塗不抹 多呈灰青,裂紋較碎

, 全無做作 ,有做作氣 宋代文獻中並無哥窯一說,明人始將龍泉窯開片37瓷器呼為

燒成以後,用老茶葉煎水抹入裂紋;官窯胎骨深灰

哥窯」

瓷器

0

比較而

言

,哥窯瓷器胎骨黑灰

釉 色

釉色多呈粉青

開片大而自

練 足 有變化;宋瓷方中寓圓 正像 愈見雋永含蓄。 宋代名窯瓷器集前代器皿造型之大成。原始彩陶多曲線,顯得圓 個理學教養下的女子所應該表現出來的禮儀風範。 明清 過多的曲線導致瓷器造型纖弱, 圓中藏方,莊重大氣又富有人情味 不復有宋瓷的莊重大氣 到此 北宋始創的 |渾飽滿; 中國器 梅瓶 皿造型的民族特徵真 商周禮器多直線 挺拔修長 小 直 IE 中 形成 細 有 曲 頸 愈單 方硬 厚重

圖6.23 龍泉窯暖碗,著者攝於寧波博物館

器的

特例

磁

州窯是宋代

北

方最

大的

民

窯

體

系

址

覆

蓋

河

北

南

Ш

西

省

而

以

河

北

邯

鄲

古

稱

磁

州

為代表

擅

者 吸

> 燒 燒

37

開

利

用

坯

胎

和

釉

料

膨

脹

係

數

的

不

同

有

意

識

地

製

造

釉

面

梨

紋

紋

碎

則

稱

百

圾

碎

活潑 | 成就 樸茂豪放 說宋代官窯瓷器糅合了宮廷、 與官 窯成就同樣令人 突出 地表現出了 矚 民間 文人的 趣 味 0 審 耀 美 州 窯 宋代民窯瓷器則 磁州 窯 吉州 清 窯 新

紋深 峻 北 耀 外 宋 窯 以 厚的 燒製青瓷為 址 在陝 釉層之下隱 西 主 隱 釉 色青翠 如有浮 其 前身 雕 黄堡 以 手 刻 窯 摸 卻十 印 又 稱 分平 鏤等手 黃 浦 滑 鎮 法 窯 裝 陝 兀 飾 歴史 創 燒 成 博 品 於 唐

清 壺 水 螭 館藏 瘦 低 虎 今天 並且 漏 壶 縣 大量 壺身 彝 蓋 出 柱 不 封 + 刻 的 燒 仍 會 閉 製 纏枝牡 宋 在 漏 Thi 流 # 從 壺 按 行 , 常例 丹 壺 耀 底 0 11: 噹 漏 1/1 提梁 窯提 進 宋 供 柱 音 中 推 朝 听 與 茶 期 梁 廷 吸茶 壺 倒 耀 壺 蓋 灌 水 州 TE 捏 壺 成 為 窯 置 塑 轉 民 此 以 鳥 窯 類 後 昌 ` 燒 浩 六 倒 , 鬻 型 灌 茶

圖6.25 舊金山亞洲美術館藏 宋代磁州窯刻花梅瓶,選 自蘇立文《中國藝術史》

圖6.24 宋代耀州窯提梁倒灌壺,採 自李希凡主編《中華藝術通史》

36 性 成溫 強 瓷 清 度 里 和 書 藍 花 膨 瓷與花瓷 浦 中 必 脹 景 稱 須 係 德 運 數 鎮 鐵 筆 配 陷 銹 H 瓶 如 錄 花 飛 的 枕 卷 規 五 0 律 小 氣 鏡 , 第 以 盒 四 專 細 成 供 化 脂 頁 插 看 妝 粉 景 梅的 似 土 盒等是其 德 信 和 鎮 梅 手 釉 歷 水遮蓋 瓶 揮 代 六特色器 是 窯考 灑 磁州窯大宗 卻 飛 泥 \prod 版 揚 胎 本 靈 的 民 同 產 粗 間 上 動 品 糙 銷 , 意溢 行甚 或 胎 器外 廣 F 外博 畫 窯工 一刻花 刻花則 物館多有收藏 鳥 掌 握 生活· 走刀粗 胎土 11 獷 景 昌 化 六・二五 意 大 妝 態縱 泥 坏 横 粗 釉 藥 糌 花

等 鎮 或 I. 明 在 が前 斯 蓺 0 紙被 瓷器 窯 有 胎 州 藝 T 釉 窯窯址 術 窯火 將 剪 顏 博 紙 樹 鱼 物 燒 葉 15 有 在今 館 借 貼 成 黑 天 剪 灰 花 Museum of Lacquer Art) 江 I 燼 紙 褐 西 貼 印 省吉 樸 樹 於 花 黃 素自 葉 釉 及剔 安市 的 面 乳 然 以 筋 白 後 花 脈 古 饒 或 稱 剪 空 畫 有 吉 綠 燒 趣 紙 花 11 等 藏 味 的 制 彩 有 花 德 樹 繪 永 此 飾 類 或 葉 等 和

0 在 施 有 黑 釉 的 地 灑 滴 不

釉

燒

人製過

程中產生

一窯變

釉

褪

黃

斑

塊

如海

龜

盔

田

稱

玳

瑁

釉

世

是吉州窯製品

特色之一

品品

昌

或 人愛其最 如兔毫密佈 建 宜門 址 茶 38 在今 或 福 如細 建省建 建 (窯黑瓷 N 霏 陽 霏 碗 市 與 窯工即 漆 以 燒 其 製褐黑 彩 成 為絕 稱 釉茶盞著名 配 兔毫 或 ` 明 0 斯特藝 釉 油 中 滴 赤 術 鐵 博 礦 物 晶 魄 體 館 鴣 有 在 斑 H 燒 製 等 類 媧 藏 程中 其 ± 昌 析 坏 微 出 厚 二七 聚於器 保溫 性 建 形 能 其 窯 成 黑 佳 斑 紋 釉 文

釉 便從天目 銅 綠 釉 傳 成 往日 為 元代 本 創 Н 燒 釉 本 裡 紅瓷 稱 其 器 天目 明 清 釉 創 燒 廣 釉 西 瓷器的 永福窯率 前 先燒

I 精 藝 奶 的 漆 器 術

嘘 其 西 中 峃 細 漆器 康 剔 絕 代剔 大部 宏統 犀 紅漆 計 봅 份 藏 種 於 \exists 蒲 雕 里 本 螺 漆 漆 鈿 昌 0 漆 相 隨 器 剔 金箔 紅 古 八 鍛 樸 唯 剔 造 黑 醇 美 39 技 厚 藝 精 剔 的 的 本 犀 雕 而 成 還 漆 不 熟 藏 漆 品 俗 , 有 種 漆 流落 流 器 批 # 行 F. 界 臻 境 描 外達 開 於 化 金 11 來 境 力 戧 的 高 金 宋 本 件 壆 以 度 薄 讚

圖6.28 宋代剔紅牡丹唐草紋盞托盤,選自 東京松濤美術館《中國 漆工芸》

圖6.26 宋代吉州窯樹葉貼花瓷碗, Monika Kopplin 博士供圖

圖6.27 宋代文人用於鬥茶的建窯瓷碗 與漆盞托,Monika Kopplin博士供圖

39 38 西岡康宏《中國宋時代の彫漆》受到門茶者愛重。 白茶末 傾 入碗中, 東京:國立博物館平成十六年版 以 沸水點注 門茶色,二門茶湯,水面白色浮沫遲退者為勝 所引見〈序・宋時代の彫漆〉 。建窯黑釉茶盞能觀

托 白 沫

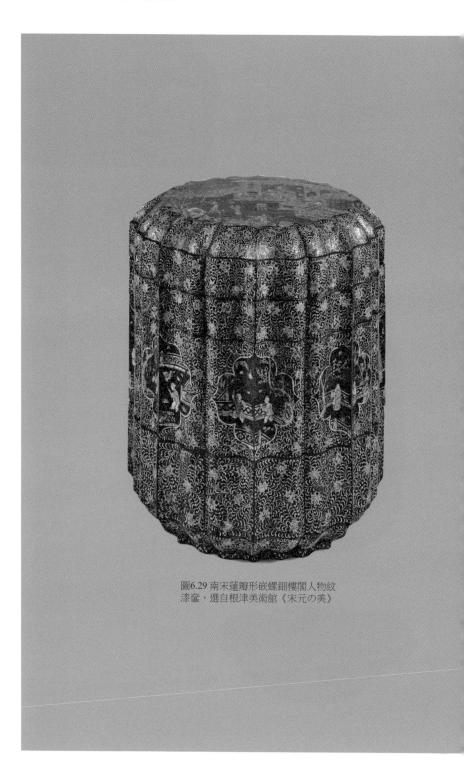

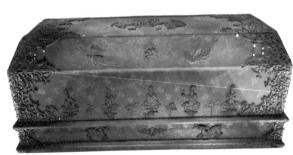

圖6.30 北宋隱起加識文描金經函,著者攝於浙江省博物館

蓋

石

紋

内

時

隱

起

描

金

Т.

藝

於

興

起

浙

江

瑞

安

縣

塔

出

 \pm

北

宋

慶

曆

年

經

函

內外

漆

冰

頗

舍

利

漆

図

,

物 鋪 夢 夢 華 深 錄 錄 記 記 北 南

代漆

器製造

中

心

初

在

湖

北

襄

1

,

襄

陽

漆

器

世

稱

襄

樣

,

後

移

浙

江

溫

州

東

等

器 市

宮

族 漆 漆

龍 鋪

斷

成

間 的

的 發

I.

和

場 走

的 出

藝 貴 州 州

0

墓

宋

代

素

Fi T. 廷 溫 溫

件

臨 汴

安有

0

城

市

展

漆

京

有

器

等

器

形 花

潤 形

優

雅

線 形 南 南

型

優

美

流

暢 奩

或

瓣 集

瓜 藏 和 淮 安宋

楞 於 橋

碗 京 宋

盤 物

托

中 宜 江

收 興 蘇 的

博 墓 出 為

院

昌

出 + 民 濟

素

髹

漆 髹 蓺 使

圖6.31 南宋蓮瓣形銀釦戧金朱漆奩,選 自《中國美術全集》

圖6.32 淮安楊廟鎮出土北宋早期帶圈足花 瓣式漆盤,選自陳晶編《中國漆器全集: 三國一元》

代 戧 Ŧī. 證 館 函 紋 明 戧 線 檀 代已 利 粗 佛 書 江 描 木 金 壯 中 為 涫 漆 蘇 胎 臻 袁 武 染 異 或 函 化 漆 線 獸 壁 進 精 描 林 紋 境 器 仕 南 美 金 粗 神 的 女 宋 飛 描 無 許 細 墓 開 鳥 仙 , 膩 金 論 為 多 變 出 光 卷 T. 裝 化 神 物 耗 内 蓮 蓺 溫 清 紋 飾 極 Ŧi. 工 0 仙 還 其 官 不 鉤 經 說 州 I. 是 豐 卷草 藝 戧 造 口 花 法 区 蓺 戧 數 鳥 外 行 富 金 術 如 纖 計 昌 列 金 輪 函 表 雕 鄭 藏 案 後 器 衣紋 漆 於 後 再 面 , 世 衣衫 常 世 雅 髹 數 再 描 為赭 嘘 44 件 染 致 纖 難 濃 線 細 博 金 沉 超 淡 色 物 廓 蓮 難 著 越 灰 戧 內 瓣 以 館 戧 形 望 美妙 漆 氣 開 金 朱漆 昌 地 流 畫 其 光 細 項 外 絕 瀉 描 若 虚 背 泥 其 倫 金 秋毫 外 雲 金 紋 壁 用 隱 為 啚 器 識 的 涫 起 戧 地 六 描 刷 金 均 染 0 留空為 眾多 絲 藏 濃 金 淡 紋 折 於 堆 枝花 起 識 或 浙 纏 寶 柳 T. 堪 江 0 描 級 經 蓺 樹 卉 博 函

要 밆

產

地

朱克柔

沈 成

蕃 宣

所 和

織緙絲書

畫

褲

墨 南

量 宋

色染

都

織 為

徽宗喜畫

促

T

緙絲

畫的

降

生

臨

安

雄

昌

如

果說敦煌藏

經

洞

一發現

唐

刺刺

佛

像已

刺

繡

的

蓺

物

樓臺花

鳥 開

針

線

細

密 先

不露

邊

縫

其

絨

止

絲絲 書

用 Ш

細者為之,

故多精妙

設色開

染

較

昌

軍 用

佳

0

以

向

宋

則

世

畫

繡

聲 的

明 代

稱 繡

讚

宋 見

繡

或 南宋黃 褐 漆 海墓 素髹 柄 專 扇 出 土 色 分別 有的 批 藏 素髹 於 借借 鑑定 福 漆 器 州 窯瓷盤芒口 鎮 銀 釦 博 黑 物 漆 兔毫 以 銀 盞以 釦 邊 漆 , 充 仿建 份 體 窯瓷器 現 出 福 有 宋 州 南 代民 茶 用 袁 墓 出 \prod 剔 潤 優 犀 漆 雅 的 撞 審 盒 美 特 金 壇 徵 周 瑀 福 墓 建 邵 武

館

織 繡 術 的 仿 畫 走 向

緯 杭州 北 時 起花 宮廷於 蘇 州 沙 成 府監 都 平 整 -設綾 細 錦 密 院 錦院 I. 色彩 匠各 內染院 達 從唐錦 數 千 與文繡 的 0 鮮 明典麗變 院 宋 錦 洛 作 陽 為柔和 為特定的 成 都 雅 麗 潤 織 錦 州 品 \Rightarrow 種 鎮 源 江 於 東吳 地各設 成 於宋代 錦 院 0 南 其 宋 點 臨 是 安 經 9

,

挖

級 在 線 折 宋代 與經 向 刻 刻絲是 去, 反 線 北 間 每 被拉 根 宋 正 雖 種 反花色 , 然唐 緯 定州 開 源都呈 靡 費 代 I 為刻絲 如 刻 時 絲縫隙 絲已經 的 Ш 0 織 重要產地 緯 由 造 於緯 為出土 使花紋與地子間若 線線 藝 繞到 實 多織 其 直 物 特 賈經: 反 所 點 成匹 面 證 在 織 線 於 料 實 為 而從花紋 通 不 郷 裁 其 相 樣花 為 興 斷 褲 服 盛 輪 緯 鱼 , 故名 廓 掛 是 經 處 好 經 線 以 後 根 據 昌 樣 用 1 梭 將 不 色彩 的 線

其絨色光彩 術 出 絲 針 水 飾 化 奪 如 走 來 重

圖6.33 上海博物館藏南宋朱克柔緙絲畫〈荷塘柳鴨圖〉 自《中國美術全集》

衣料 丰 神 緻表現 被褥等 生意 ,充滿了人間氣息 百三十四 望之宛然,三 件 其中 趣悉備 福州南宋茶園墓 繡品就有 ,女紅之巧,十 十七 件 次出土絲織品四 針法明 指 春 風 顯比唐 迥不可及」 代 辨繡 餘件 針 40 法豐 0 福州 富 市 題 南宋宗室之媳黃昇墓出 材從佛像等轉 向 對 身 邊 衣

四 遼 金 I 藝造 物

館

上京、

都 遼 和赤峰 或 潦 幅 或 境內的 員 蓺 廣大 術 唐 風 濃 京 郁 中 中京等五京建築遺存豐富 金 、 京博物館集中收藏有金國文物 西夏藝術較多取法南 宋。 金工 包 頭和 織 錦與 遼寧、 (陶瓷各有成就 內蒙古博 物院 金 集中 或 據 收 30 藏 城 有遼 開 國 或 , 文物 歷 兀 帝 赤 峰 博

題的 八曲 上任 形 人歎為 古所收藏 比兩宋 南宋黃渙墓出土罐藏銀器一百四十餘件, 國公主 , 館 金盒 何 口 物館 藏 作 觀 與駙馬墓出土文物如:成套鎏金銅馬具 ,金銀器從皇室普及到民間 有銅 的 魏晉 正 個朝代。二〇一〇年, 張 金 ; 遼墓出土文物, 契丹人重視 中 以 香 琥 鏡等金代文物六百餘件 1囊等 珀 或 後銀參 僅 項 此 鏈 鏤 叶 , 馬具 處 以 帶漆器 爾 陳國 基山 數百塊大大小小 臺北故宮博物院以 貴族以金銀打造馬具並以金銀器 流 公主墓 墓出土玻璃 行的 , 套 南宋出土窖藏金銀器尤多 實證 浙江寧波南宋天封塔地宮出土大批鎏金銀器 耶 的 律 0 高足杯, 羽之墓 雙鯉魚銅鏡直徑達四十三公分,為國家一 耶 天然琥 , 絡帶鑲玉 律 羽之墓出土金花 黄金 珀串 • 造型極美;兩件鑲寶石鎏金銀參鏤帶漆盒 吐 起 爾 旺 基山 族 蹀躞帶用金鉚釘鉚入整串的白玉 長度、 為題 墓出 Ⅲ隨墓主入葬 四川 重量可 杯 土金銀器 , 彭川 集中展出了內蒙古、遼寧各博物院 金耳 出土 稱 墜和大量鎏金器 出土古代項 物之多、用金之巨, , 其數 窖藏 量之巨、品 ; 次就達三百 級文物 而論使用貴金屬 (鍵之最 獸 \prod 構件之複雜 以金代歷史文化為主 等 ; 類之多 還有公主金 尤其令人咋 五十 0 隻圓 30 伜 城 館及文物考 超 北 金 奢華 過了 方遼 福 建 面 隻雁 邵 或 具 史 陳 史 武 \Rightarrow

有斜紋緯錦 遼 金 地 品 鍛 有緙絲之織 紋緯錦和 妝金 , 澶 0 如耶律 淵之盟 羽之墓 宋遼修好之後 出 \pm **團**窠雲鶴紋錦 , 每 到宋帝 生辰 鎖 甲 地對鳥紋錦 遼主賀禮中 雁銜綬帶紋錦 -就有刻絲御 衣 41 卷草 遼代織 專 軍 錦 辦 中 寶

時 花 緯浮錦 潦 直 花 承 息 唐 專 錦 窠 多 九 織 鶴 聯 緯 珠 浮 紋 錦 樣 , 方 0 黑 勝 龍 離 江 麟 緯 浮 城 源 等 金 墓 甚至出 出 土大 量 絲 挖梭織 織 服 飾 的 妝花 錦 中 原 宋 錦 聯

瓷 遼 胎 金 瓷 和 西 綠 夏各 釉 設 黃 窯場 釉瓷器 0 遼 代 審美直 窯場 追 以 巴林 唐 瓷 左 官窯所燒 旗 £ 京窯 甚 至 赤 口 峰 與宋瓷 缸 瓦 窯燒瓷最 比 美 遼 佳 代 雞 赤 冠形 峰 博 瓷壺從 物 館 收 契丹民族 藏 有 傳 量 遼 代 的 皮 白

囊壶

又稱

馬

鐙

壺

演變而

來

便於馬

F.

攜帶

適合

游

牧

生

活

昌

六

是 長頸 代遷都 三四 放 西 , 明 夏 瓶 顯 重 燕京後 **要**瓷 受磁州 雞 腿 遼 場 瓶 為特色 窯影 彩 接管了北 白 響 tt 造型 黑 唐 白 宋北方窯場 二彩缺 釉 青 高足瓷器造型別 以 褐 小 金三彩 が藍色 類 , 金瓷接 釉 和 而 色中 綠 見 釉 粗 具. 為 續 糙 ^納特色 É 北 格 釉 宋 缸 最 釉 而 A 多 較 窯製品 伍 宋瓷 其 靈 F 狠 武磁窯 最 刻花 井 佳 , 0 堡 以 金

圖6.34 遼代雞冠壺,著 者攝於中國國家博物館

第 五 節 多姿多彩的平民 藝術

為 111 本 俗 版印 111 化 代 刷 I 著中 E 淡 平 泊 舞 較 蹈 華 民文藝如 焦 唐 雅 代長足 戲 消 退 劇 為 美 的 的 宮 真 火如茶 發 廷 Î 蓺 展 術 降 朗 廟 成 生 地 增 堂氣 為明 發 0 風 展了 添 俗繪 氛 清 歡 版 起 畫以 樂 轉 畫 來 豐 諧 為 0 噱 民 富 前 形 所未有 間 的 樣式 形 回娛樂 華 色 的 章 伍 先 並 的 的 豐 聲 講 富 漸 唱 宗 為 題 蓺 戲 材 術 麮 曲 , V 容 術 受到 映 納 消 退 新 成 兩宋城 T 興 為 莊 市 戲 重 鄉 階 廣闊 典 的 雅 的 的 成 的 歡 部 社 古 竌 會 曲 份 生活 精 宋 新 神 代 鮰 南 文 的 變 化 戲 ¥. 民 頗 金 情 明 代 術 則 化

使

42 41 40 錢 宋 小 明 萍 高 中 隆 濂 國 禮 宋 遵 契 錦 生 丹 Λ 或 箋 志》 蘇 州 卷二 筆 蘇 者 州 大學出 中 上 或 海 古 代 版 社 上 藝 海 術 0 古 論 籍 著 出 集 年 版 注 社 版 與 研 九 所 究》 引 1 見 五 年 黄 小三二 能 版 馥 前言 第 七 頁 热 閒 清 賞 頁 中 契 賞 丹 鑑 賀 收 宋 藏 朝 書 生 幅 E 禮 物

一、名目雜多的表演

調之 象棚 京 最大 街 打 野 南桑家瓦子 回 可容數千人」 唐 歌 此又藝之次者」 曲 近北則中 的 傳統被形形色色供平民消遣的 南宋臨 克, 45 安 次裡瓦。其中大小勾欄五十 兩宋 北瓦內勾欄十三座最盛 劇 曲 和 講唱 擁 有最 劇 曲 為廣泛的平民群眾, 講唱 0 餘座內 或有路歧,不入勾欄 取代 中瓦子蓮花 各種表演藝術 後世大部份 棚 只在耍鬧 都在勾欄 牡 丹 通俗講唱 棚 寬 瓦舍43登場 裡 闊之處 形 瓦 式都 夜叉 做 場者 在 北 宋

一)形形色色的講唱表演

誕

生

每 情 演 T. 唱 作 中 詞居 歌 詞 在 於主 Ŧī. 歌舞伎 便命 流 曲 樂工以 人從為皇室貴族服務轉入民間自謀生計 北 子詞 宋 樂器伴 柳 永既 基 一礎 上 奏 能 依聲填 0 也就是 兩宋出 詞 現 說 , 又能自度新曲 Ī 先有伶工唱 五 花 八門 的 講 詞 南 唱 , 種 後有· 形式 宋詞 新的 士大夫填 人辛 音樂體裁 棄疾 詞 詞; 成為固定的 , 每 士大夫填 宴必命歌妓唱 「曲子詞 文學 詞 以後 體 流行了 其所 裁 已經 又常常交付伶工 開 作 來 是南 南 宋吳 南 唐 文英 的 伶

板 達 0 北宋伶工將 有引子尾聲為纏令, 起首二字相疊 一人擊 **鼓**, 曲 子 人吹笛伴奏, 稱 詞 聯 纏達」 成套曲 引子後只有兩腔迎互循環間 兼慢曲 先說 也 稱 駢 曲破、 轉 語 踏 陳 大曲 號 傳 有纏達 踏 嘌 然 後 唱 0 幾 耍令、 詩與 **46** 種 ᇤ 南宋發展成為同 調 曲交替吟 連綴 聲等的 稱 唱 唱 纏令」 賺 個 宮調 故 0 事 北宋 的 多個 詩 的 在京時只有纏令 曲 最末二字 牌 聯合 與 演 所 唱 接 曲 纏 拍 子

廂 有 鶯 有白 諸宮 傳》 用 十四四 的 調 大型 |種宮調 說 名 唱 藝 會真記 術 諸般宮調」 百五十一支曲牌組 大 為 用 琵琶等樂器伴 宋 人趙令時 它以不同宮調的若干 成套數 奏, 蝶戀花鼓子詞〉 連變體 曾 稱 曲牌聯 兀 彈 百四十四支曲 詞 成 基礎上, 套數 或 絃索」 若干 子,洋洋五萬言 寫 成 套數組合成為以 金人董 西 廂記諸 解 元 宮調 將 在 唱 《鶯鶯傳》 唐 為 人元 主 名 減額文 有 說 中 絃索 張生 言 有 唱 西 說

48 47

九 解

伯

金 唐

人 制

語 稱

為

發

元

鄉

試

第

名

為

解

元

0

董

解

失考

望 行 荒 遠 渞 詞 場 ; 似 0 清 文人的 0 張 老 住 風 新 生 狂 和 7 , 形 唸經 尚 情 對普 執磬 象 尾 也 節 眼 , # 缺乏 救 罷 的 狂 動 寺 0 頭 心 7 被 49 衝 陀 癢 有 隨 突的 抒 韋 呆了 喜 西 不 11 情 , 厢 皇 情 坐 和 忘 , 記 挺 節 晌 出 有 T 諸 身 每 寫 而 宮 始 作 挼 香 景 調 出 亂 法 頭 0 的 縮 選 有 從內 棄 TITI 項 闍 其 說 的 是 黎神 土 容 T 結 立 農工 有 到 難 局 掙 魂 唱 形 要挾 改 蕩 1 商 式 編為男女主人公大膽 法 颺 如 都 堂 以眾人 代表了 0 不 不 , 地 是 九 裡 顧 被被 伯 驚 那 開 宋 動 48 本 開 豔 代平 Ī 趕 師 嚷 烘 法 考 嚷 托 -民文 和 寶 , 尚 鶯 0 而 叛 鶯之美 折 化 , 軟 逆、 是主 聒 莫老: 的 癱 起 有 動 成 T 那 的 , 丢下 情 就 智 法 廣 0 堂 其 1/ 諸 終 鶯 __ 本 0 的 僧 成 鶯先求 怎 頗 為 眷 俏 摭 雪 看 蜑 支支曲 擋 功 裡 的 的 驚 名 ? 梅 貪 村 晃 看 的 這 子 , 員 此 鶯 暼 結 滿 距 鶯 見 添 壇 都 劇 開 其 本 裡 齊 香 尚 熱 曲 T

甚 遍 歌 孫 夥 舞 武子 活 , 宮廷 不 唐 動 教女兵 可 蒸樂衰 表演 隊 悉 舞 數 舞 退 蹈 等 流 的 行 如 , 宋 六麼 口 傀 代 禮 見 儡 , 儀 舞 輕 演 性減 蹈 杵歌 歌 變 的 魯 為 弱 情 ` 舞 竹 節 娛樂 崔 化 馬之類 Ħ. 護 50 性 歌 六麼 0 唐 增 Ħ , 代大型燕樂中的大曲被宋 舞 強 多至十 , T 以 , 廚 表 餘 曲 子六麼〉 演 隊 性 連 續 的 , 舞蹈 歌 從 等 唱 舞名 有情 無可 的 人截裁 ?奈何地 〈大憨兒〉 節 轉 踏 的 雜 用之 走 劇 和 段 向 唱 , 子 演變為表演 衰落 講 麻 民間 ` 婆子 舞 結 南 火舞 宋 合 性 臨 安 中 的 場 器 快 面 也 樂 活 隊 盛 現 1/ 舞 大 娘 的 T 曲 包含 其 民 品 摘 俗

象有

46 45 44 43 易 幻 宋 宋 宋 4 孟元 吳自 周 用 密 欄 牧 老 見 《武 杆 或 東京 夢 林 布 梁 舊 幕 事》 夢華 錄》 吳 隔 自 攔 卷 卷 錄牧而 六 成 , 卷 夢 的 杭 梁 , 脇 州 , 錄時 學 : 表 元津 卷 西 清 演 討 湖 場 其名》 書 張 九 所 社 海 第 鵬 瓦 九 編 清 舍 八 : 學 張 册 集 年 津 海 眾 鵬勾 版討 第 原 編 四 欄 瓦 六 而 子勾 第 學 成 津 頁 的 _ 討 欄 城 原》 妓 册 市 商 第 版 業 本同 性 冊遊 上 藝 , 品 揚 域 東 州 角 : 樓 謂 街 陵 其 書 來 社 時 瓦 第 合 四 五 出 三三頁 時 瓦 **瓦** 解之 意 聚

金 董 解 元 西 廂 記 諸 宫 調 州張 掖 湖河 西 印 刷 廠 九 1 年 版 七 Ξ 頁

⁵⁰ 49 周 密 《武 林 舊 卷 六 杭 西 書 社 九 八 年 版 第 五 四 頁 諸 色

故 事 大呂轉 情 節 為調笑埶 的 歷史人物 開 造 减 型型 %弱了抒: 如 情性 孫武子教女兵〉 增 加了敘事 , 性 八仙 和 情節 過 性 海 甚至出 等等 現 總之, 佈 景 宋代樂舞從高庭 道 具 成 為民 間 說 唱 走向了 的 組 成 部

達 發 置於參軍 忌 傀 其以 儡 即造· 載 未 敷 肉傀 戲 儡 衍故 庽 開 儡 演 起 事 之前 為主, 於 水傀儡等多種 運 漢 機 祖 器 H. 唐 較 在 時 舞 勝 平 於陴 窟 於滑 形式 城 儡 子 , 間 為 稽 冒 劇 王 唐 影 頓 國維十分重視傀儡 戲之首 氏望見 此於戲 所 韋 舞 劇之進步上不能不注 其 也 謂 城 是生 52 0 宋代 即 戲 在戲 冒 慮下 頓 傀儡 妻閼氏 曲 其 發 城 意者 展 戲 發 史上的 冒 也 展 兵強 頓 有 必納妓女 53 懸絲 於三 作 崩 傀 面 儡 宋 壘中 遂 走線 時 退 絕 此 重 傀 戲 食 儡 51 實 陳 鱼 杖 平 唐 戲 頭 訪 將 劇 傀 知 閼 傀 莊 發 藥 妒 戲

戲 歌 張燈設 大影戲 舞 相 演 故 傳 燭 源 事 出 帝 西漢 坐它 也 弄影 應 作 帳 為中 戲者 原出于漢武帝李夫人之亡。 É 帷中 戲 元汴京初以素紙 劇進步 望見之, 過 程中 彷彿夫人像也。蓋不得就視之。 的支流加以考察 雕簇 齊 自後 人少翁言能致其 人巧 Ï 精 以羊 魂 由 皮 上念夫 雕 是 世 形 間 人無已 以 有 綵 影 戲 色 妝 廼 飾 54 使 致之少 不 致 有喬 損 約 壞 夜 55 為

三五 專 以 出 說 及 了 說 講 事 宋 諢 平民的 윱 末 話 史 性 諢 和 話 的 元 初 情 張 1/1 代民 喜怒哀樂 周 節 說 Ш 性 謎 密 間 散 記 等 58 表演 專 舞 樂 有 即 綰 說 : , 藝 將 展開 說 舞 如果 術 或 屼 戲 經 旋 的 呱 T 說 北 隊 神 1 霍 1/1 唐 宋 幅 兒 地 鬼 說 詩 究 孟 幅 的 相 展 元老記 平 撮 雜 影 撲 現 專 劇 凡 弄 戲 雜 的 瑣 說 和 雜 劇 是詩 有: 碎 Ŧi. 傳奇作 藝 唱 代史的 卻 影 賺 小 又多彩多姿的 泥 戲 抱 唱 了充份的 1/ 丸 負 尹 唱 弄 常賣 嘌唱 踢 喬影 宋 弄 鼓 詞 見**56**等; 鋪 板 戲 展 般 社 墊 傀 現 會 儡 雜 諸 雜 的 南宋 生活 劇 宮 宋 劇 是 代 清 調 吳自牧記有 民間 畫 樂 杖 雜 卷 扮 頭 私情 商 表 角 謎等 傀 彈 演 比 觝 藝 較 宋 唱 唐 代形 喬 說 1/ 術 大 小 形 相 緣 話 雜 唱 式 劇 狂 撲 ` 蓺 形 的 唱 術 歌 色 說唱 豐 勁 京辭 鱼 人 融 有 富多 舞 的 傀 講 諸宮調 宋 雜 諸 講 唱 耍 蓺 宮 史 的 超 調 藥 說 術 昌 李 發 唱 過 唱 唱 六 慥 傀 賺 描 耍 強 57

任

何

朝

王

或

維

宋元

戲

曲 樂考 樂

史》

上

海 古 國

古 典

社

九

第三〇

著 論

集 著

第 年

> 册 册

> 第 第

三

七

頁

高

承

編

事

物

紀

原》

卷 海

九 : 上

文

淵 籍 戲

閣 出 曲 戲

四 版 論 曲

庫

全

書 九 成 集

子

部

. 版

類

書

類》

第 頁

九

册

第

五

六

頁

影

戲

宋

52

清

姚 段

燮 安

中

或 中

51

節 今

府

雜 證

錄

古

典

成

第

六

頁

傀

儡

子〉

條

60 59

宋 釗

孟 劉

元 東昇

老

《東京夢華錄》

卷

八

學

津

討 民

原 樂

第 出

册

第三〇 九三

九

頁

中中 第

元

節 七

中

國音樂史略

北

京

:

人

音

版

社

九

年

版

頁

這

裡

指 男

性

雜

劇

演

員

57 56 55 54 53

宋 宋

唐太和三年 成都出 現了 劇 59 0 這 裡 的 雜 只 是 漢 以 來散樂 百 戲 的 別 稱 0 宋 從

分

滑

稽 出

大 來

素

在 成

内 為

的 含

情 #

節 藝

性

散

北

宋

如

H 自 救

救

构

肆 雜

樂 劇

過 連

圖6.35 南宋佚名〈板鼓說唱圖〉,採自李希凡 《中華藝術通史》

圖6.36 南宋蘇漢臣〈魚鼓拍板說唱圖〉,採自 李希凡《中華藝術通史》 夕 表 雜 陳 故 雜 1 倍 技 劇 0 事 , 演

> 直 般

至

Ŧī. 中

H

觀

增

便

扮

Ħ

連

0

60

H

連

戲

斷 1

加

進 者

民

間

成 熟 態的 戲 曲

此

北

劇 演

能 的

算 雜

成

為

各

種

表

技

蓺

孟 周 吳 吳 元 自 自 密 牧 老 牧 武 夢 東 夢 林 不京夢華 梁 梁 舊 事 錄》 錄》 卷二 卷二 卷 錄》 卷 杭 五 州 學 學 : 津 學 津 西 津 討 討 湖 討 書 原 原 社 原》 第 第 九 第 册 册 年 册 , 版 第 , 版 第二 本 四 第 六 同 三 九 上 = 頁 四 第 頁 頁 妓 〈京 四 舞 樂 六 隊 瓦 四 伎 頁 藝 百 戲 伎

副

末色打 南

故 的

> 務 戲

在

滑 吩

念

61

末

泥

是

戲

曲 曲

角 角

生

的

前

身

主

張

指

以

唱 副

為 淨

宋

劇

步

離 以

開

I 事 前

滑

稽

代之以扮 稽唱 咐

演

於是出

現了

戲

色 色

泥

色主

張

戲

色

付

鱼

發

以

歌 貼 丑:

舞

其 前

去 身

真

劇 雜 末

尚 劇

遠

62

也

就

是說

南宋

雜

劇

仍

然不

- 能算是成

孰

態的

戲

曲

的 的 戲

南

宋 戲

仍然搖

擺 角

於戲 色

講 的

唱之間

其本. 發喬

無

存世

很 形

難得 指

知其

是否

以

代 裝

一言體

為主 是

加

不 外

能

打

諢

科

白

辺

噱

孤

戲

#

角

色

前身

副 日

是戲

曲

淨 劇 朗

前

身

諢 雜

角

色 大抵全 逐

身

指首先出

場

其

他

角色引

來交代給

觀

眾

的

引

舞

副

淨 歌

是

戲

Ш

角 引

色

圖6.37 偃師宋墓出土雜劇角色畫像磚,採自余甲方《中國古代音樂史》

圖6.38 高平李門村二仙廟正殿露臺側面金代石刻《雜劇圖》,採自《中 國美術全集》

前

奏

展

點 成 金 靖 教 是 為 康之變 坊 較 扮 為 的 演 緊 興 戲 湊 盛 宋 文 室南渡 在 金 跳 妓 人定 而 院 , 不 表 都 教 唱 燕 演 坊 的 京 樂 63 本 0 子 後 為 金院 金 北 史 本成 人 方 所 稱 藝 大量 為 金 元 雜 院 將 北 本 宋 劇 上 的 雜 直 , 劇 促 其 發 成 接

伎 襄 劇 樂 汾 刘 畫 有 中 末 角 俑 金 雜 原 色 泥 墓 劇 或 出 畫 畫 晉 廣 昌 土 像 弓 像 分 元 豫 其 磚 列 戲 磚 雜 市 E 左 劇 郊 昌 陝 右 宋 角 畫 副 陝 數 像 墓 色 演 西 淨 省 磚 出 有 奏 韓 副 土 64 上 IE. 城 0 品 陸 雜 貌 末 河 續 角 劇 盤 樂 色 書 南 裝 發 醜 各各 村 偃 現 形之分 孤 像 南 發 有 Ŧi. 石 滎陽 宋 種 描 分 現 明 Ш 墓 角 北 繪 西 宋 出 色 宋 宋 溫 表 稷 雜 在 壁 金 情 畫 劇 縣 雜 Ш 代 # 還 宋 墓 劇 演 墓 動 裕 從 石 雜 的 , 出 中 棺 劇 墓 壁 金 墓 Ш 原 室 西 南 線 有 樂 西

昌

是金代遺物

圖六・三八

亚

市

李

門

村

仙

廟

殿

露

亭

側

石

刻

雜

劇

昌

帕

舞

61

形 態的 曲

歌謠 遷之後 從敘事 南戲從杭州漸往福州 H 現 體 於浙 轉化 江溫州 為代言體為主, 永嘉 泉州 帶 農村 由 潮州 演員 的 分分演 南 徽州 戲 又稱 具備 揚州 溫州 戲 平江 曲所必 雜 劇 (今蘇州) 備 的各種 永嘉 等地流 要素 雜 劇 , 成 , 為中 初 國早 始以宋人 期形 曲 態的 子 詞 戲 曲 增 之以

,

里

巷

唱 殘 科 其 介 本有: 劇 其 南 本長短不拘, 戲 演 提示演員形 末 出 《小孫屠 反春秋 形式 為 串 基本 戰 體 情節曲 聯 或 動 穩 以來以戲 作 定: 張協 生 折 《南詞敘錄》 狀 其曲用南曲聯套,不葉宮調 副 , 諫 元》 末 諍 旦 的 開臺 傳統 專 員 《宦門子弟錯立身》 著錄 ,「生」為主腦 , [為收煞。其表演曲 無意關注重大題材而多流連於男女私情 南戲六十五本, , 上場人物都可 , 種 《永樂大典》 旦 、白、科 65 合於 其劇本 以唱 框架 生 舞俱全,以「科」 著錄 而 既可 南 人物塑造及曲 為夫婦 戲三十二本 以 , 獨唱 曲 , 詞 俚 提 淨 也 俗 \Rightarrow 示 口 , 白等清 存最 演員 造 以 適 合 離 對 面 亂 唱 早 在 晰 的 部 廣 П 表情 合唱 宋代 場 丑: 演 出 以 插 輪

卓有 成 就 的 風 俗 繪 畫 和 走 向 普 及 的 雕 版 印 刷

耕 走 讀 進 T 城 牧牛 畫家以 畫 市 卷 空前 濟 風 嬰 的 戲 俗 發 的 畫 展 熱 貨郎成為宋代風俗畫中 為普通百姓裝堂嫁女渲 情 為 歸 風 注 城 俗畫提 郷百 供 姓 生活 廣 泛染喜慶 闊 -頻繁出 的 他 市 們 場 現 城 成 的 郭 0 北 為宋代平 題 宋汴 材 集 鎮 , 京相國寺 田 民藝 舟 家 橋 術 客商 每 車 月 道 馬 靚 開 行旅 麗 耕 放 廟 的 織 會 風 村 景 婦 村 線 百貨雲集 學…… 貨郎 嬰兒 所不 其 中 畫 就 有古玩 漁 時

宋 自 牧 梁 錄 卷二〇, 《學津 討 原》 第 冊 第 四 六二頁 妓

E 《宋元 戲 曲 史》 上 海 上 一海古 籍 出 版社 一九九 八年版 第二七 頁

⁶³ 62 李 調 元 《劇 話 見 中 國 古 山典戲 曲 論著集成 第 八冊 第 八 五 頁

⁶⁴ 延 保 全 宋 雜 劇演出 的 文物 新 證 陜 西 韓 城 盤樂村宋墓雜 劇壁畫考 《文 藝研

⁶⁵ 宋代 南 戲 小 孫 屠》 張 協 狀 元》 宜 門子弟錯立身》 收 《續 修 四 庫 全 書 集 部 戲 曲 第 七

、蘇漢臣

也堂

丽

皇之地

畫

起

風

俗

書

募民 玩 至 出 間 售 畫 民 間 I. 參 則 書 與 告 臨 I. 安開 的 甚 \Box 匣 至吸 俗 夜 書 納 市 往 畫 畫 作 觀 有 進 前 賞 書 易 院 畫 臨 11 内 摹 4. 如 面 相合 其 南 言 宋 售 作 記 院 間 民 間 爭 風 俗繪 楊 繪 出 書 威 取 前 書 的 審 絳 美不 獲 州 成 人 就 價 知不覺影 必 I 倍 翰 書 村 林 66 響 院 遇 樂 畫 T 有 家 翰 林 重 每 天的 有 得 販 畫 繪 刮 其 家 事活 畫 院 著 相 畫 動 看 家如 威 翰 他 必 北 問 林 所 不 常 張 往 惜 高

水馬 字 IE. 如 龍 來 道 果 的 說 繁華 其 中 八公分 水 街 景象 唐 墨淡 店鋪 來 次設色 和 取 長 貧 代了晉唐 五百 絹 侵街 本 富 丰 勤 卷 東 八公分 清 市 懶 的 明 捅 市 井 以 牆 百 有 몹 西 臨 態 疏 市 街 有 設 密 是 全 店 몹 開 成 從 深 放 為 郊 淺 城 的 普 變 市 城 遍 市 佈 現 的 局 佈 象 乾筆 韓 局 型型 取 代 牛 的 代 動 生 城 地 動 封 市 閉 再 寫 經 照 的 濟 里 將 汴 藏 坊 商 於 制 業 櫛 北 度 活 京 動 鱗 北 故 從 宮 宋 計 的 博 院 閉 物 畫 的 街 家 里 店 坊 鋪 此 擇 中 端 畫 解 重 放

力 明 描 靜 農 鋪 , 寫 猧 虹 兩路 將 商 戲 中 纜夫 清 橋 亭 描 是 醫 或 明 4 開 繪 相 寫 片忙 是 引 書 河 移 始 中 的 몹 證 先 高 剣 潮 換 寫 僧 林 勝 雷 表 景 木 現 題 起 傳 佈 昌 道 與 伏 統 六 推 畫 逶 清 孟 推 有 車 的 家對 明 疏 迤 元老 的 Ŧi. 光 T 密 九 百 輝 建 於 Ŧī. 抬 築漸 東 峰 與 有 轎 頁 **六季節** 京夢 繁 多 的 生活深 個 它 簡 漸 無: 華 乘 關 錄 群 物 集 僅 有 船 是 刻 聚 擁 活 的 的 宋 指 学 散 擠 動 街 汴 喧 其 市 政 間 風 治 京 有 嚷 能 俗 清 的 店 動

出

現

7

許

多

風

俗

畫

名

手

如

蘇

漢

臣

튽

於

書

嬰

戲

圖6.39 北宋張擇端絹本〈清明上河圖〉 (局部) , 選自《中 國美術全集》

68

張

瑀

F

字

清

若

認

定

為

盤車 書 作 昌 昌 隻 的 孩 忠 蔡潤 兒 貨 實記錄 郎 等 0 有 了水 燕文貴 擅 李 튽 闡 (畫宮室界 嵩 轉 七夕夜 動 於 畫 盤 書 貨 車 市 而 磨 郎 昌 被 叫 面 的 畫 作 場 t ` 月 景 捎 初七 耕 樓 保 臺 獲 汴 存 昌 5 梁 T 宋代 潘 67 ` 樓 還 水利 捕 帶 有 鱼 機 善 夜 몹 械 市 書 的 酒 繁 重 肆 榮 重 村 輛 景象 輛 醫 船 的 昌 隻 支 選 稱 物服 善 有 燕家 書 畫 飾等 車 家 馬 景 天 的 書 致 夜 形 嬰 市 象資 的 出 朱 高 料 銳 名 元 亨 ITI 李 閘 被 嵩

作 胡 文姬 宋 父子 行旅 몹 漢 畫 耶 昌 請 醫 風 律 军 倍等 畫胡 俗 之風 # 俗 漢 西 牛 影 Y 北 活 響 雜 畫 及於 畫 處 家 寒 西 見 其 風 北 載 中 獵 於 0 亦 獵 契 丹 宣 見宋 旌 人胡 和 旗 畫 代民 飛 瓌 譜 揚 風 卓 民 佈 歇 俗之 局 昌 圖 疏 畫 密 見 斑 變 聞 畫 化 志 盡塞外 比 敦 不毛景象 卓 煌 歇 莫 昌 高 窟 更 宋 為生 藏於 代 壁 北 動 畫 地 京 從 再 故宮博 唐 現 出 物 寒 院 外 昌 轉 風 張 向 光 瑀 耕 68

昌

書

農

民從浸

種

到

收

割

人

倉

的

全過

程

宮廷

民間

與

士大夫合

力

使宋代繪

畫比較

前

代大有

推

步

EL 形 出 白 獵 唐 3/1> 代墓 冶 #: 鎮 遊等 形 北 室 宋 庭 辟 趙 墓 轉 書 庭 大 書 為 (翁夫! 家庭 磚 再 础 如 樑 婦 内 墓 唐 夫 墓 柱 代墓 室 婦 , 闸 辟 磚 對 書 坐 砌 窗 辟 親 墓 書 近 前 室完全按 几 平 昌 室迎 案 民 繪 陳 功 設 業 格 畫 美婦 間 局 庭 轉 前 前 家氣都: 堂後 樂 而 對 表 식스 舞 現 宴 寢 0 EL 出 飲 的 中 唐 對 建 原 兒女情 代大大不如竟至 左右 築 地 佈 品 [侍者] 局 E 長 發 方形 玥 宋 天 人 代 倫 前 一於孱 夫婦 東 室 樂 與 辟 弱 畫 六 對 的 角形 女樂伎 4 依 辟 戀 後室 書 其 墓 墓 川 + 材 各 分 從 餘 奏 別 唐 處 不 磚 砌 如 的 绝 為 河 馬 南 球 T頁 禹

室

室

,

玥 場 潦 面 的 而 而 在 辟 11 中 書 雕 或 伎樂圖 墓 頭 北 Ŧī. 方 金 完全 鷹 餘 墓 座 益 室 增 0 辟 如 其 承 畫 果 勇 盛 大 說 武 有 唐 中 林 昌 代 折 唐 六 鐀 盟 仕 風 兀 女畫 庫 0 倫 的 旗 豐 北 遼 代早 肥 曲 如 之風 陽 此 期 牛 Ŧi. 代 墓 命 , 石 王 辟 力 強 浮 處 畫 直墓 悍 雕 出 的 武 後室 1: 形 行 象 足 啚 踏 東 西 在 金 ` 丰 辟 砜 浮 宋 歸 手. 版 雕 來 昌 執 壁 昌 金杵 書 經 水 書 準 絕 風 冠 類 跡 似 翻 西 不 安 飛 冊 口 雙 墓 不 表 辟 中 畫 幾 平. 其 昌 要 發 大

頁

書

=

⁶⁷ 66 薄 宋 松 年 鄧 È 編 椿 此 書 中 繼 不 或 美 卷 術 七 史 郭 沫 教 程 文 淵 閣 西 四 安 庫 瑀 全 陜 西 第 民 八 美 術 出 册 版 社 £ 四 頁 年 版 11 景 第 雜 書 六

圖6.41 遼代墓室壁畫,著者攝於遼寧省博 物館

景;

宣化張文藻墓遼晚

期

壁

畫

會棋

圖

與宋畫已經沒有區

別

金

號

墓

如 說 墓 書 墓主生活圖 教 中 111 如 西 為 屢 果 屢 長 題 說 贞 一發 子 材 唐 孝 現 縣 的 壁 以 昌 金 等 墓 儒 雕 書 家 壁

桃符及財 一發現 趙汝 刷 五千四 適 普及開 雕 門 版 諸 鈍 百八十 經 書多 蕃 驢 來 志 北 卷 等 宋 鹿 汴 版 分 宋

種

囙 作

佛 中 陳

像;

蘇

博物 線

職有 插 昌

南宋 浙

雕 江

版 麗

大藏經》

墓

有大量 暘

刻 館

梁

一歲節

市 樂 離版

井皆 書

印

一賣門 周去非

神

鍾 嶺

馗 外

桃

板 雕

問答 水南宋

70

刷

潰

較少

69

宋代

平民文藝的繁榮使

版

圖6.40 五代王處直墓石雕加彩武 士,著者攝於中國國家博物館

更 季

趨

化

円

林右旗遼興宗耶律宗真陵

111 水

卿

墓 畫

前 風

室

東

壁

壁

畫

散樂

昌

長近一

Ŧi.

五

一公尺 北 畫 後 嵐

與宋畫接近

又比宋畫粗獷放

達

宣

化 幅 畫 延

,

深山 漢

待弈圖

則接近五代荊浩畫風

遼中期及以

慶陵四

辟

兔圖 續

稱

構

昌

用於裝堂的特點完全是唐末裝堂花畫

遼寧法庫縣葉茂台屯七

號遼墓出

土絹

書

竹雀

雙

的

一壁畫 唐宋間 炊事 人各持樂器在 昌 極 畫風 為生 奏樂 的 動 過 地再 渡 現了 物形 昌 北 象既 方民族支火蒸煮 几 有北 方人 宣 種 化 的 的 忙 高 碌 里 大 場 潦

圖6.42 宣化張世卿墓前室遼代壁畫〈散樂圖〉,選自 《中華文化畫報》

裝為五十五 墨線版畫 四 函 美 ,為湖州 圖 刻工作品; 關羽像 《營造法式》 其上分別有 中的 平 陽 雕 版線刻插圖 9 Ш 一西臨! 汾) , 則是畫工呂茂林 姬家雕印 平 ` 賈瑞的: 陽徐家印 作品 字樣 。內蒙古發現金代 П 見山 西

汾是金代雕版年畫的重要產地

於宋代風俗繪畫 鄉生活;宋代, 如果說唐代 風俗畫題材空前 人物畫致力於記錄歷史事件 拓展 無論 描 描繪貴族生活 繪的深度還是廣度, 表現 均大大超過了唐代。 佛道人物 畫家們還沒有來得及面 晚明版畫和清代年畫莫不得益 白]豐富多彩 的 城

第六節 走向世俗的宗教藝術

和

雕版印

刷

兩宋宗教藝術一 步一步消失了莊嚴 神聖的宗教精神 轉向表現平民情感與社會生活 民間化 世俗化了

寺廟 建築與雕塑壁

Ŧī. 宮殿形制中軸 Ш 北宋重視道 + 剎 制 度 佈 建 局 佛教名剎 真宗時大建道 另建有山有水的園林式塔院,正是佛教建築兼取儒 如浙江臨 觀, 安靈隱寺 徽宗自稱 • 江蘇蘇州虎丘 道君皇帝」 。道觀既佔山水之秀,又擅宮宇之盛 寺等 。它們從北魏塔為中心 道思想的體現 隋代寺塔並 。南宋南方確 列 的 佈 局

三分之一以上 西北雙峰 個朝代土木建築二十七座,其中西配殿建於後唐同光三年(九二五年) 存世五代寺廟 Ш 腰 ,平樑樑頭伸出在大斗之外 實會村大雲禪院彌陀殿建於後晉天福日 原構甚少, Ш 西今存五代寺廟木構大殿三座 鋪作跳 五年 頭上不設橫拱 (九四〇年) 0 平 -順縣東北石城 此即古代建築術語 歇 是中國僅存的 Ш 頂 出 鎮 檐 源 極 頭村龍門寺存 所 其 說 深 五代懸山 的 遠 偷 檐 木構 心造」 下斗棋 五代 佛 高 殿 宋 度在 柱 · 及以 頭上 平 柱 順 縣 六

70 69 敦 煌 宋 發 現 孟元老 八六 八年雕 《東京夢華錄》 版 心印刷 《金剛 卷一〇 經》 扉頁佛畫 《學津討 一, 現 原》 藏於英國不 第一 册 第三一九頁 列 顛博物 〈十二月〉

北三

壁

佛

臺

後背

尚

存

Ŧī.

佛

壁 畫

元代宗教

辟 0

氣 内

勢 東

浩

蕩 西

拍

開

中

或

木 屏

構

大殿

用 代 院

普

拍

枋之先

河 雖

昌 不 六

見文

雅 戸 71

吞

吐含蓄

大雲禪

成

為中 教

五代壁畫

17

順 Ŧi.

縣 東 北

五公里

處有後

唐

建

造的

天台

庵

0 鋪 平 唯 ,

遙 縣城 存有 比

鎮

殿 廟 畫

代

年

六三年

大的

作斗

栱

派 福

唐 國

佛

壇

圖6.43 平順大雲禪院五代彌陀殿普拍枋及檐下鋪作偷心 造,著者攝

尊彩塑

Ŧi.

代 九

身

猶

存

北

正定文廟大成殿

建 代 寺

福 遺 萬 的

州 風 佛 寺

華

林 0 殿 建

寺

大殿 内 於

世

代寺 構

廟

構

殿

主

要

見

建

便 起了 鮰 轉 建 築 寺 於 輪 # 橋深 藏 存 河 閣 北 中 有 甲甲 龃 遠 中 甲甲 慈 月月 111 的 門 西 樓 廡 化 殿 閣 用 樓 等 河 北 分 摩 昌 11 組 E 槽 北 殿 定 降 宋

内

有 内

> 公尺 代遺

> 高 物

的

雕 角 彩

繪 木

佛

像 中

裝

唐 栱

> 潰 木

轉

的

音

像

是

兀 木

> 一隻手 閣內高一

隻

為

民

雕

慈

化 輪

嚣 藏

0 Ŧi.

建

築大悲閣重修失真 八中三尊是宋代原塑

尊 頭

其

嚣

轉輪

藏

放經

的

構

轉

輪

用

層 總

層 猶

1 有

拼 風 或

Ħ

而

成

是北

積

達 兀 藝

百平方公尺

重檐歇

頂四

中 雄中

-各伸

#

歇

抱

賔 間

使屋頂收放升降

組合複

雜

見

巧

佛

壇

H

有

川

壁

几

過道

壁上

, 靈

明

代

壁

畫

色

三公尺

重約

噸

T.

根

擱

横

尼殿

建於皇

祐四 根

年 松樑

〇 五

年

闊

進

深各

圖6.44 正定隆興寺中門的宋代門樓用分心槽工藝建造,著者攝

跨 建 像

柱 面

圖6.45 應縣淨土寺大雄寶殿宋代小木作藻井,採自李希 凡主編《中華藝術诵史》

明 龍

清 柱 祠

明 建

見

唐

代 的

建築 內外 宗

遺

殿 重

前 檐

水 歇 月 成 就 品品

面 Ш

架

字

飛 唐 枞

樑 代 間 降 構 淨

樑

以 建 模

栱 分 1 殿

承

橋

面

存世

的十 化寺

字

形古

橋

0

宋

代 魚 纏

築空

蕳

界

既

比

大殿

複

靈 檐 鋪 為 寶

巧

太原 根

晉 六

聖

1

建 0 韋 0

北

宋

年

間

寬

闊 藝

的

臺

深

達

的

廊

朗 術 成 雄

占 , 1/

刀口 # 的

Ŧi. 周

宋 於

代精

到 井

的

1/1 不

木作

為 將 是

明

代

家具

生

的 前

> 技 鬥

墊

井

大藻

邊

以

11

藻

用

根 T.

釘 的

萬 雁

塊 縣

構 藻

作

代

11

木

作

茰

為傑

#

作

Ш 數

兀

殿

重 西大同 達 作 為 噸 遼 EL 金 例 砅 適 朝 度 都 至今 175 K 然 -丁許多 是 哦 眉 勝 景之一 金 吏 跡 K 華 嚴 嚴

各各從

唐

渾 州 順

凝 華 龍 托 可

重

屋

龃 泉 殿

臺 州 龃 唯 韻 限

和

斗

栱

所

收

縮

檐

佛 還

殿

福

建 西平 1 築 糊

林寺大殿

清 基

淨寺大殿

浙 雄 飛

江

餘 殿

保

或 東

大殿

有

甲甲

寺大

雄 是中

高

平

開

寶 樑

Ш

長

清 世 稱 雜

靈巖

青

绿

直

醽 的

窗 雄

為

格

窗 轉

所

取

代 身 和 寶

0

峨 加

眉 高

Ш

萬 出

年 檐

寺

無

樑

殿 有 姚

存北

宋

銅

鑄

普

造的 造 度最 分 金 + 修 1/1 使 槽 Ę 聖 空 的 廡 蕳 殿 式 殿 達 古代 愈見 樣 刀 霑 + 的 建 面 開 築 闊 Fi. 居 月日 九 八公尺 天 間 進 昍 津 為 深 間 遼 達 蓟 縣 五十三 1 橡 進 建 獨 1 、藻井 樂寺 築 屋 範 七公尺 誉 觀 椽 例 | | 見 造 音 出 為 南 閣 變 陡 街 外 峭 化 遼 + 善 觀 進 化 有 深 兩 寺 層 見 是中 椽 的 遼 建 刀 内 , 余 築空 或 公尺 部 為 0 莊 現 期 蕳 + 存 層 中 規 臺 基 模 用 寺 大式 時 高 最 几 大殿呈 一公尺 使 大 大 建 築的 尊 式 遼 最 佛 為完 金 亭 巨 轉 像尺 大的 樑 寬 混 長達 敞 整 度 的 斗 樣 廡 遼 栱 式 殿 金 和 一公尺 拔 建 木 高 築 構 華 氣 到 群 度 藻 4 是 # 莊 棊 潦 撐 中 嚴 以 起 或 雄 殿 晕 現 寶 雄 殿 内 存 為 金 寶 减 殿 頗 樑 潦

71 普 拍 枋 明 清 稱 平 板 枋 闌 額 之 上 承 托 眾多 斗 栱 的 横 木

拔修 三百 塑羅 樣 經 塔 栱 構 巷 如 9 樓 , , 是中 長 仁宗皇祐 作者 平 僅 琉 六十尺 漢 閣 璃 存 式塔 塔 磚 每 或 川 挑 層 風 塊 現 是最具 厝 琉璃 元年 廊 簡 化 存 P 代 塔 練傳神 數 後顏色如 (中華本 闢 喻 磚都 X 萬塊 康定元年 再到塔頂 早 為 皓 佈 袁 模塑 設 方形貼面 於各 土特 最 林 미 鐵 廣 高 九年) 追 有 色 地 場 的 今人 平 飛 琉 收一 青磚 廉 遙雙林寺宋塑 角 開 瑶 從 開 俗 重 封 磚 塔 封 造 員 稱 麒 塔 城 基 年 形 疄 0 内 等浮 到 塔 其 鐵 開 層 毀 開 造 為 每 藏 塔 光 型型 寶 於 層 内各 雕 木 寺 挺 斗 木

有學者認 開 國最早 元寺宋代東西石塔則是中國現存體量最大的多 現存遼 一公尺 樓 為河 閣 塔不下十 輪廓 式塔的範例 北正定廣 挺拔又節奏收放 餘 座 惠寺花塔是花塔典 蘇 Ш 西 杭另有宋塔數 應 是古代石經 縣佛 放的節奏構成從下至上緩緩內收的優美韻 宮寺 型 , 釋 座 幢中最高 口 迦塔是國 惜 層筒體式石塔 河北 新 跡 定州 過 [內僅存的全木構 最完美的 重 宋代 花叢 。塔身形如花叢 開 作品 元寺塔是中 般的塔身有失瑣 當地 塔 人稱 或 的 律 昌 現 六 存最 杭州 華塔 碎 石塔 0 兀 高 六和塔屹 河 六 的 北 於唐代出現 磚 趙 木結 縣北 建 立於錢塘 於 構 宋 遼 古 ·石經 而於宋 清 塔 江 幢 金 福 高 年 流 建 泉 行 中

塔 外 套 底 五六年 每 層 層 外 韋 加 體 高 有 平面呈八角形 韋 的 而 基 出 廊 座 檐 縮 稱 插 入下 小 層 階 形成 直徑三十公尺,高達六十七・一三公尺, 厝 體 匝 雍 容 形 74 雄 成外 渾 全塔共用 九層 穩定 有上 榫卯六十多 內藏 升 四 感 個 的 暗 韻 種 層 律 的 賴 特殊結構 它 榫 用 前 雄 抵 踞於四公尺高的 消 金 和 厢 緩衝 叉柱 底 槽 造 外 來的 72 雙 73 T. 層 加 藝 風 強了 石 使 力 基 Ŧ. 震 筒 個 力 體 從下 筒 的 不 穩 至 用 層 層 相 根

圖6.46 遼代佛宮寺木塔,採自《中華文明大圖集》

充

份

體

玥

出

宋塑

重

視

刻

畫

X

物

性

格

傳

達

物

情

緒的

特

徵

昌

兀

0 秀麗 整

東 的 的

長

靈 巖

寺 長 原

佛 體 祠

存

官 舒 殿

和 展

羅

漢

塑侍女四

尊 雲

或長

或

幼

或哀怨或天真

莫 羅

顧

盼

傳

神 緊

楚

楚 線

動 造

其 成

龐 動

修 太

的 晉

的 存

神

0

石

用

卷

皴

人物衣紋如雲舒雲卷

與

漢或 不

人製或

的

弧

型型

構

體

律

聖 態

内

北

宋

彩

73 72

柱

在叉

直或

插

1

纏

柱

诰

F

層

筒

體

的

柱

子

較

下

層

柱

子

內

移

半

個

柱

徑

插

A

F

層

木

枋

也

就

是

說

上

下

層

柱

子

故

意

不

以柱

加造

築

筒

垂

塔 和 書 鐵 0 風 辟 釘 其 書 範 什 歷 , 潦 内 塔 層 年. 蒙 如 經 殿 古 堂 赤 供 次 赤 峰 養 峰 地 寧 慶州 震 城 像 而 遼 遼白 全塔不 和 南 明 塔 塔 11 倒 是 北 門 中 天王 京 塔內各 或 廣 安 體 像 育 積 層 氣充 遼 最 存 密 大 有 的 遼 檐 沛 塔 密 金 檐 彩 有

北

IF.

定

遼

白

塔

福 莊 白 重 重 代寺 殿內所 典 視 雅 紐 廟彩塑 的 膩 存 古 精 微 典 代彩 的 藝 繼 神 術 承 塑 情 精 7 刻 神 唐 口 畫 代寺 稱 代之以 存世 用 廟 直 彩塑的 宋代 平 保 聖 民 寺 趣 寫 廟 味 實 彩塑 長 清 又消 從 靈 唐 巖 塑 褪 寺 重 氣 唐 晉 塑 度

六 風 修 散 格 0 佈 看 羅 稣 州 t 漢 於 用 應 直 為 鋪 巖 保 北 衵 之中 聖 宋 腹 寺 彩 吳 羅 始 君 塑 漢 降 建 大腹 甫 龍 今存 於 里 羅 梁天監二 便便 志》 漢 羅 Ħ 漢 記 光 神態從容自若: 九 如 年 尊 為 刃 聖 0 五〇三年 羅 直 漢 楊 射 們 惠 樑 之所 或 莫 必 不 遊 或 摩 偌 龍 宋 T 極 初 從 傳 昌 É 重

河 古 唐 朔

圖6.47 蘇州用直保聖寺北宋彩塑降龍 羅漢,採自《中國美術全集》

圖6.48 太原晉祠聖母殿北宋 彩塑侍女,採自《中國美術 全集》

金 廂 鬥 底 槽 殿 塔 內 結 構 以 內 外 層 囯 合 內 層 體 插 層 筒 體 用 柱 子 和 栱 連 清 殿

74 副 階 周 條诰 币 : 殿 線稱 式 F 建 築 與 石 強 階 建 間 的 廊 體 124 結 構 副 的 階 穩 固 性 韋 廊 174 副 階 周 匝

圖6.50 薊縣獨樂寺遼代彩塑大佛,著者 攝

存

彩

羅

漢

像

尊

尊

尊

容

如

生

飽

經

滄

桑

而

有

唐

塑

風

範

内 倒

圖6.49 長清靈巖寺千佛殿北宋彩塑羅 漢,著者攝

的

塑

像 歷

來

現

寺廟彩塑還

有

長子 匠

縣崇慶寺

配 此

殿 寫

宋 心

尊

長子 西

縣法興 存宋代

一寺圓

| 覺殿宋塑十二

尊

晋

城

青

蓮 西 如 字

史

生

思考空前

深刻的

I.

才

能

夠

塑

出

城

仙 +

廟各存宋塑,

莫不可見宋代彩塑傳神精妙

的時

代特徵

越

出

極

高的

文

化

修

몹 性

九 其

75

只

有

在

對

宙

É 清

t

尊

長

幼

有

别 養

個

各

異

中

多

尊

骨

氣

洞

達

神

思

裹泥 彩 尺 塑 昌 内 的 0 津 蒙古 六 聰 木 薊 柱 明 縣獨樂寺觀音閣. <u>Н</u>. 田 的 有效 林 T. 左 斤 旗 地 從 支撐 裝 遼 大佛 代 變 京 T 局 佩 內遼代彩塑大 遺 膀 如 飾 此之 址 原 到臂彎 挖 汁 高 掘 原 出 垂 味 的 大型 泥 佛 塑 是 加 根 中 六 高 角 佛 風 或 達 塔 站 帶 現 存 基 立 其 最 千 座 年 實 高 是 的 廢 而 墟 顽 不

鉫 彩 教 華 塑 藏 嚴 九 寺 尊 殿 内 潦 薄

代彩

鋪 進

北

房

雲居寺

遼塔.

遼 遼 寧義

代 磚 嚴

雕 縣

樂舞

像

密宗彩塑 佛

> 莊 存

敬端 發

有

張

力

除

廟

使 塑 殿

殿便感覺宗教氛圍

的

壓

迫

奉 一或

一寺遼大殿存

遼

彩塑外 大雄

北 佛

易 壇

縣

白 存

玉 金代

Ш

洞

中

現

組

釉

羅

寶

몹

Ŧi.

它們體貌

性 窪

格

神情各異

深 遼代 很

邃的

眼

神

糾結 漢 寺 化

圖6.51 遼代三彩釉羅漢坐像,紐約大都會博 物藏

異

0

壁

有

度

唐

僧 壇

取

經

故 跡

事 在

П

見

格王

朝 辟

就

有

化交流

護

法 列

神

辟

裸

體

折

度 牆

壁

書

風 畫

格

Ŧ 1

城

潰

Ŧ

牆

書 時

有 期

叶 藏

蕃 漢

朝

#

系 頻繁的

昌

人物平

排

原 殿

色

平 畫

塗

線 舞

的 心 緒 嚴 直 體 承 所 唐 S. 塑 風 傳 的 , 亦 П 難 惜全部 被 藏 於西 滴盡致 地 刻 書

大定 \pm 事 眼 佛 頗 可 神 報 本生 宮女 大雄 恩經 本 知 兀 年 書 生 現存 故 寶 T. 變 故 市 事 名 餘 一般 昌 事 穿 坊 年. 東 辟 六七 插 郭 後 中 書 遼 的 金 發 西 洒 Et 代 年 樓 觀 0 規 f. 金 北三 者 汁 Ŧi. 尼 模 辟 仍然唏 磨 會 壁 臺 宏大 在 畫 坊 生 書 一壁存 刑 活 九 北 場 處 麓 嘘 北 共 繁峙 有 八平 不已 宋紹聖三年 善良 物眾 孩 水 九百 方公尺 童 巖 多 M 嬉 昌 餘平 又充 戲 城 , 寺 六 畫 巍 方公尺 へ 殊殿 滿 有 風 峨 書 Ŧi. 柔 求 佛 , 生 教經 船 書 壁 婉 欲 遇 精 有 望 難 變 存 從 深 亚 題 的

淋 物館 圖6.52 高平開化寺大雄寶殿北宋壁書〈報恩經變圖

局部,採自李希凡主編《中華藝術通史》

世 公尺 接近北 地 出 俗 品 八九五年 扎 乾符四 宋青 達 規模宏大 御 材 縣 前 雜 象泉 緑院 承 糅 年 應 畫 體 佈 八七 畫 南岸 匠王 祖 畫 嵐 袞 風 方法 奔放 逵 建古 約 t 宮 年 有 之手 城 公 格 曼茶 建 里 \pm 處 朝 羅 西 朔 佔 的 藏 式 , 縣 整 明 叶 個 出 萬 蕃 辺 福 辟 曆 Ł 王 環 畫 式 朝 存 + 由 滅 金代彌 積 密格式 年 往 , 半 Ŀ 贊 陀 普 直 存古格王 中 後 觀 雷 裔 地 1 挑 佈 反 年 到 殿 映 局 朝 式 象 0 於 民 彌陀 雄 居 臨 多 擁 旗 建築形 重 兵 寺 拉 存 自 幾 達 廟 金代塑 何 立 朗 克 式等 制 和 改 發 殿 像 衣 稱 潰 動 冠 和 龃 蹟 的 辟 制 中 30 戰 畫 度 原 里 爭 壁 中 殿 壁 從 畫 辟 被 0 畫 的 書 昭 滅 宗 構 佛 達 乾 昌 教 \Rightarrow Ŧ 知 天阿 題 寧 式 材 此 驷 頗 年 里 書

75 靈 巖 城寺千 佛 殿 羅 漢 像 中 有 萬 曆 間 增 補 的 + Ė 一尊 夾 雜 在宣 和 所塑 + 七尊之中 兩 者高 下 判

希凡主編《中華藝術通史》

族古代壁畫

最 成

為 為

重 藏

1遺存76

圖6.53 大理國〈張勝溫畫梵像卷〉局部,採自李

王 牆

朝 E

畫 坍 烈 條

遺 勒

外 有

韋

有 明

城 強

勾 0

鮮

牆

角 址

樓

韋

經 辟

> 塌 碉

0

古

思平據雲南自 九三七年 後晉天 福 立 為 年

藏於雲南省博物館 如果說五代宗教石窟尚見唐代宗教石窟精神, 大理天定二年 元氣充沛 金翅鳥 百三十四 繪畫風範 現藏於臺北故宮博 三公尺,分上、下六段, 平 而 開 想像奇特 孔武有力, 民的宗教 較拘板 (一二五三年) 全長一 物院 千六百三十五・五公尺, 石窟 明代存放在南京天界寺, 為中原宋代石雕所不逮; 口 見與中 圖六・ 為忽必烈所滅 原迥異的審美風範 雕佛 五三 菩薩 0 大理國石經 大理 宋代宗教石窟則宗教意 清代入宮為乾隆 畫六百多人 大理崇聖寺 天王 或 (圖六・ 〈張勝溫 力士 幢 五 五 塔 頂 Ŧi. 昌 口 畫 見 皇 發 + 梵 六 像 現 餘

的 軀

收 Ŧi. 藏 唐

王

圖6.54 大理國石經幢四角力士雕像,採自李希凡主編《中華藝術通史》

几

書

的

群像〉

在全窟中最

居顯要

IE.

可見宗教題材的退

讓

形

形色色的供養人像

成為五代各階層人物的生

動

畫

廊

姻以及文化交流的史實。

第一

百三十窟壁畫

樂庭

供

金夫人供養像 天夫婦供養像

中

夫人著回

] 鶻時裝:

記錄了

漢

人與 壁 于 畫

主人公著回

鴨

漢混合裝;

東

正 置

側

曹

議

76

頂,採自王朝聞、鄧福星《中國美術史》

味

#

俗

意味

增

強

不

是

幅幅其時社會生活

風

俗

情

的 弱

)北方石窟

術

的

餘

煌莫高窟

五代洞窟中增

加

對現實

生活

的

描

牆

移

白

中

部

顯

要位

置

成

洞

壁

畫

的

主

表

象 從

0

百窟南壁畫

曹議金出

行 為

北 畫

壁

曹 要

出

行圖 如第

場面

宏大;

九十

八窟東

壁南 昌

側

王 議

李 金夫 現

百六十二、四百六十四 跳 高窟今存宋窟九十 躍 也沒 有了唐· 畫 餘 前 Л 熱烈, 窟 百六十五窟等 第六十一窟空間最大, 嚴密的 規範取代了宗教的熱 則 呈現 H 藏傳佛 壁 畫 教美 經 情 變 術 昌 程式 的 厘 保存完好卻色彩 化 貌 的 昌 案取 清冷 多樣 的 生氣索然 創 造 莫 高 窟 沒 西 有 夏 魏

水月觀 林 繚 窟 壁上 繞 安西榆 等 滿 音 留 西夏 有 兩 辟 不 尊 林窟存五代八窟 風 1) 壁 動 畫 畫 身 报法衣 I 觀音菩薩 題名 題 有 如宋初 畫 胸垂 線描娟秀細 宋十三窟 師 瓔 Ħ 州 壁 珞 住戶 畫 , 傍水倚不 旁 緻 西夏 題 高崇德 有 背景水墨山 四 石 小名 窟 都 而坐 畫 元四 那 , 征 水鋒芒 餘身 窟 Ė 等 般 題露 清 縉 諸 九窟 天菩薩或 , 畫 口 T. 見南宋院 其 都勾當 藉 乘 中 畫 壁見存於畫史 畫院 西 夏 體 或 使… 壁 踏 畫 水 水 的 成 : 竺保 或 就 影 腳 傑 響 踩 1 昌 蓮 花 榆 知 環 林 畫手 五六 繞 侍立 窟 乃 武保 雲水 辟 書

參 見 康 格 桑 益 希 阿 里古格 佛 教 壁 一畫的 藝 術 特色〉 造型藝術》

圖6.56 榆林三窟西壁北側西夏壁畫

強悍 密宗

粗 壇

壯

體

融

中 東

原菩 壁

造型

第二

窟

於

西

夏

兩 的 昌 好

壁

畫 貌 南 洞 元

水

月

觀

音各

以

竹 薩 藏

林

為

背

景

宋

畫

影 始 項 頂 洞

晰

見

(文殊變),採自 《中國美術全集》

辟

畫 藏

保

存最 E

的

前 西

室壁

気

韋 觀

濃 是

:

窟 佛 融

畫

城

北

壁

人 畫 窟

各

書

音

變 郁 東

党

合漢

多

族

造型

素 窟

的

夏

石

第二

窟

崖

壁

今存

石

九

窟

壁

畫

百

六平

方公尺

身

其 窟

中

第二

兀

五.

窟

為

·佛洞開鑿於榆林窟東北約十

五公里的

谷

窟臥佛長六・二公尺,與十弟子均為宋代重塑 鄉 里 鄉 親 中 第一 積 可比者 百六十五窟 Ш 石 窟中 宋塑從魏塑站 派宋 宋塑數 地 風 面 站立著宋塑供 量之多 萬 佛 Ì. 洞內既 的 造 中 語 之高 養 心 有 塔 備 柱 極 Fi. 傳神 尊 中 唐 或 分 的 石 站 明 魏 窟

立

的

佛

床

走了下

來

站

與

俗眾平等

對話

彷彿

婦女形象

泥

雙獅等

寫實能力高超之極

·麥積山

宋塑莫不散發著親切

的

人間氣息

窟內有宋代壁畫遺存

彌足珍

凝

也

有

後補 一人樸的

的

宋塑;

第 第 在 地

百三十三號北

魏洞窟

内北

魏

石碑與宋代銅

佛並

荐;

第四

十三窟

泥塑力

第

百

九

+

在北 作 僅 萬 方宋代石造 後壁下 方石窟走向衰退之時 北 縣 洞 地區 大佛寺則以石雕大佛的巨大體量引人注目 窟 方 北 像造型壯實 朝 中 石 就 造像大小由之, 心柱下方石造像大而完 有 開 鑿 石窟之舉 這裡卻開 氣質強悍 坐立自然 窟 宋代 成風 如延安清涼山 整 陝北與西夏接 石 陝北今存大小石窟近兩百處 雕觀音坐姿優美; 長縣 鍾 石窟現存四 Ш 石窟存 壤 戰 窟 五窟 側室右壁上 亂 頻 萬佛 仍 石 雕 洞規模最大 北宋鑿造的 百姓陷於苦難之中 迦 方石雕文殊 葉像憂 愁憂思 九處規模較大, 主 、騎青 像 獅 是宋 損 於是寄希望於宗 像 員 數 孰 窟内 石 萬 媨 窟 勁 1 石 造 佛 風 浩 帯 的 陵 格

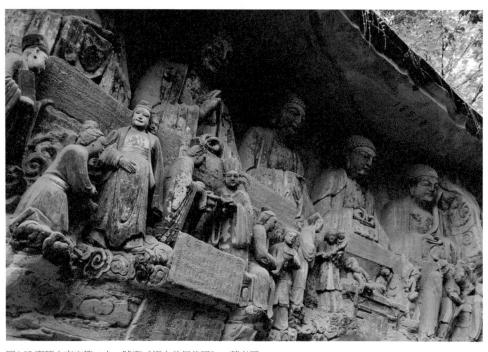

圖6.57 寶頂山南宋第二十一號窟《柳本尊行代圖》

環

式

的

浮

雕

既

有

純

石

雕

也

有

石

雕

敷

泥

或

加

石造像: (二)四川大足等宗教石 密宗造像 末到 其 上南 過 中 分 風 寶頂 唐末五代 佈 111 宋 貌 石 甚 西 刻造 南 Ш 散 成 卻 為 佛灣 像 的 時 大 這 戰 代早 亂 石 11 時 窟 餘 戰 於

宋

北

方

石

造

成

強

開

起

窟

安

中

期

石窟藝

術的精彩華

以 處 北 事

濃

的

生活

氣

息 頂 窟 石

鮮 石 大

明

的 集 存

, Ш

以 郁

北 寶

Ш 頂

寶 石 型 窟

Ш

窟 足

智鳳 代時 成 三十 持 Ŧ. 鬼 儒 酒 柳 開 怪 0 , 得道 第二 教 自 道 鑿 創 更 承 人 個 灣 有 其 的 其 物 前 , 石 雕 世 教 後七 , 過 有 石 窟 號窟有了 報等平 刻手 俗社 地 程 建 綿 造 鑿於寶頂 田 造 道 延 像 會的 法 寶 場 金 分清 長約五百 餘年 豐 民形 石造像 頂 佈 剛 萬多驅 富 萬 Ш 道 界 晰 -方告完 Ш 象極 摩 行 瑜 既 昌 崖 化 伽 《柳本尊行化 公尺 造 腰 部 情 六 0 有大型的 以 I. 其 密宗 世 像 密 俗 0 為 教 五七 養 規 宗 沿 傳至南 南宋名僧趙 生活 大佛 雞 模 造 簡 Ш 員 龎 像 腰 雕 吹 灣 稱 0 昌 存 群 大 為 笛 石 宋 柳 本尊 主 摩 大足 智 又 봅 放 有 密 其 崖 牧 於 有 神 氣 混 窟 鳳 靈 連 趙 或 龕 主 Ŧ. 有

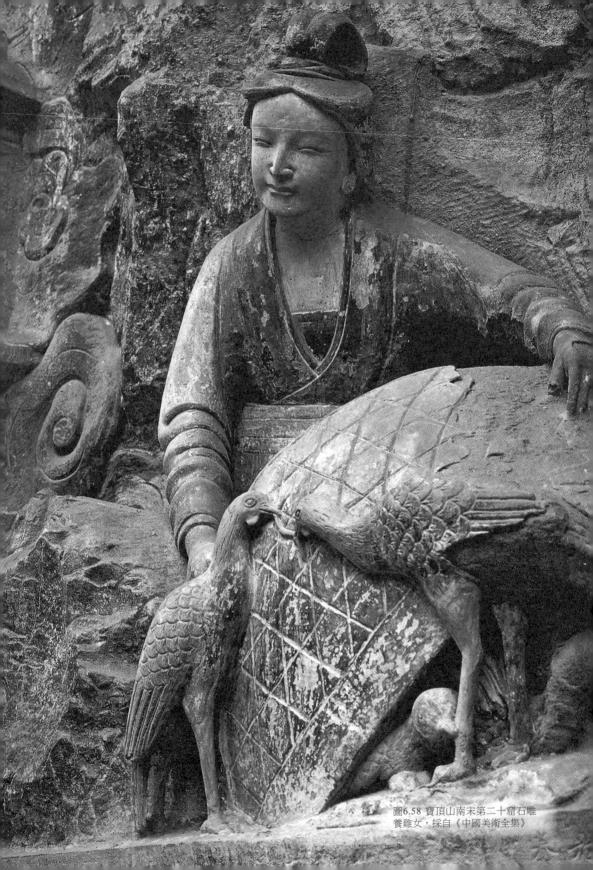

蓺

感

力

0

宋

代

石

刻

北

Ш

刻

的 術

書

華 染

第

Ŧi. 是

窟

數

薩 如 狹 彩 瀉 呈穹 身 0 出 Ŀ 佛 員 , 隆 呈 的 覺 形 洞 成 的 喇 為 赮 11 之水 全 想 於大佛 形 洞 分 的 洞 為 好 點 内 其 信 南崖 滴 睛 正中 徒從 筆 兀 是 現 石 鉢 段 實 石 重 0 右 雕 量 # 主 沿 壁 界 兩菩薩 托 尊 進 號為第二 從 鉢 甬 進 # 佛 道 入僧 佛 或 方 洞 提 左右 處 九 人手 供 石 開 窟 雕 T 臂 對 有 1 內鑿 天窗 條 理 寬 稱 游 排 轉 出 換 深各在十 龍 佈 空間 的 猶 石 管 雕 龍 如 道 菩 身 為 內 暗 口 薩 公尺以 經 暗 六 室 時 溝 尊 射 其 使 解幹 窟 Ŀ 貫穿全 7 内 流 石造 是大佛灣規模最 佛 壁 光 束 地 佛 像少受外部 龍 Œ 光 好 其 射在 全 整 洞 石 體設 大的 雕 有 環 明 尊 僧 境 計 前 有 的 石 手 晦 實 跪 窟 風 堪 承 拜 的 侵 稱 托 化 蝕 缽 產 甬 苦 龍 生 窟 道

朗 學技術 窟 開 運 伸 中 群 噹 鑿 寶 當 用 的 像 時 小 於 排 編 先進 藝 水 溝 飲 為 術 石 「窟當 科 水 第 創 學 造 論 推 技 的 表 1 現 典 術 溪 為 窟 第 # 其 範 中 俗 實 石 0 是 雕 洞 情 外 石 水

容全為 千 的 它 全 們 為 九 # 篇 石 命 大 足 刻 仙 窟 多 力 律 佛 北 抽 量 的 石造 人物 去了 Ш 石 加泥 也 雕 存 像 就 情 偶 敷也 不 唐 四 缺 像 感 涉 千 末 1) 個 不 111 餘 至 T 性 缺 加 俗 尊 明 強 11> 代 列 鮮 成 繪 情 其 的 為 内 坬

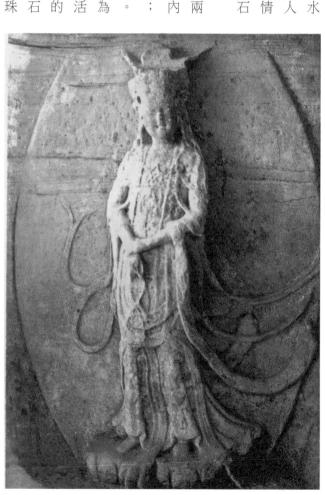

圖6.59 大足北山一百二十五窟宋代石雕數珠手觀音,採自李希凡主編《中 華藝術通史》

式

,

預示著明、

清兩代石造像的

停滯

和

倒退

擊 第 丰. 石 雕 觀 0 中 釋 音 百三十 迦 朦 或 石 朧 - 六窟名 飄忽 窟 30 難 中 嫵 迦葉等群像二十 很少見有如此規模宏大 心神 媚 動 車 人 (,分明 窟 餘尊 是北 是人間 Ш 體 最 娉 為傑出的洞 量比真人高大; 雕刻精細 娉 裹裹十三 窟 手 餘 法圓 觀音石像八尊 迎門八角 的 熟 純情 的石 石雕 少女形象 雕 造 , 像 莫不 轉 群 輪 , 經藏 實為北 表情溫婉 到 此 高及屋 Ш 中 造像之冠 端 或 佛 莊 頂 造 沉 像 靜 九 形 昌 , 龍 成 無 蟠 六 繞 完美 絲 Ŧi. 瑕 沿 九 的 窟 疵 程 口 壁

間 主 大般若洞等 輪 像毗 摩 安岳散落著唐 美 Ш 奂 崖 盧佛結跏 西 兩端 南 華 入毗 嚴 雕 石 跌 武士 窟 洞 的 雕 坐於蓮台上, 盧 宋石造像兩百餘處 密宗特 華 站 洞 便見 嚴 立 0 一聖居中 色比 其市 柳 左右上· 本尊十 俗 北 情 枫 味濃 石 側圓 煉圖 + 窟 中 郁 的 層岩壁上各刻五尊 中 餘萬尊,宋代石造像較 覺大菩薩姿態各異 原特色見創造性格 與大足 摩崖 石 寶 雕 頂 , Ш 寬十 柳本尊 石 窟 应 上 風格 集中 方浮 , 相近 合為 〇公尺 處有 雕 善 + 財 附 毗 煉 高五 童 近 摩 盧 子 崖 洞 坐佛 成 上 六五公尺, 華 雕 為 嚴 兀 男女弟子][[洞 紫竹觀 宋代密宗造像的 千 分上 佛 音 中下 寨 官吏等 保 員 覺 存 頂 完好 寺 散 兀 佈 層 洞 其 0

劍川 石窟等

情 表性 椅 0 開 群臣侍立於居 , 沙登村 雲南成為大理 元二十五年 號 窟 正 五窟 中 佛 與獅 (七三七年 韋 龕 國的 鑿 子關 人物眾多,主次分明,是劍 為石 版圖 三窟 雕女陰 0 為南 雲南 , 雲南 有 昭 左右各鑿為石雕坐佛;七 地方政 南昭 國遺. 存 大理 權 不具 川石窟中 或 南 規模; 石窟遺 詔 統 水準最 存多 石鐘寺共 號窟 六詔 處 高的群 , 鑿為 以 存八窟 劍 石 像 貞 JII 雕 西 元間 南約 詳細記錄 國王 與 唐 一十五公里 閣 朝結 邏 了大理 鳳 出 或 處的 後 行 昌 的 晉 天福 政 石 治 寶 生活 閣 元年 Ш 邏 石 窟 鳳 和 端 九 最 風 具代 坐. 俗 龍 民

的 近年 石窟造像遺存 遼 寧 普 蘭 店 市雙塔鎮發現一處金代石窟, 今存浮雕羅漢十七 尊 供 養 人 尊 雕 刻 雖 屬 粗 陋 卻 是金代

唯

第七章 衝撞渾融——元代藝術

都 汗國不斷分裂兼併。元至元八年(一二七一年),成吉思汗之孫忽必烈以中華現有版圖為中心建立國家 ,蒙古太祖二十二年(一二二七年)消滅西夏 十三世紀初,成吉思汗憑據馬上雕弓與過人勇武,擊敗蒙古各紛爭部落, ,建立起横跨歐亞的蒙古汗國 蒙古太祖五年(一二一〇年)攻陷 他把疆域分封給三個兒子 改國 此 金

「元」,元至元十六年(一二七九年)滅南宋

中原農耕文化乃至中亞、西亞文化於一體, 進,元代藝術的審美轉折則由蒙古族入主以後的文化衝撞、多民族文化的交融使然。它使蒙元文化融草原游牧文化 文化的滋養,如畫家高克恭是西域人,曲家貫雲石是新疆人。如果說唐宋之際中國藝術的審美轉折標志著民族文化精 上馳騁的生活節奏與剽悍壯烈的審美習俗帶入了中原,使漢人視野變得開闊,審美變得粗獷。 蒙元人入主中原之前,尚處於游牧部落的社會形態,較少文化積澱,也少父子君臣、綱常倫理 衝撞而後渾 融,復歸漢民族主體文化,正是蒙元文化的根本特色 同時 空的約束 他們也 他們 接受著漢 將 馬

期 瞭解 是史無前例的 民眾為伍。元前 雜 元初 劇才能夠 , 達到了前所未有的深度,散曲 統治者將百姓分為十等,漢族文人被排在娼、丐之間 具 舞蹈融入了且歌且舞的 備 期曲家深 與西方戲劇貴族性格 入到民眾生活的最底層,與下層民眾同 雜劇, 迥異 雜劇等通俗文藝成為元前期藝術的代表。正因為前期雜劇家社會地位低 的平民性格 單一形式的舞蹈更趨衰落 0 這是立 場 呼 吸, 他們徹底丟棄了自命清高的心態,死心塌地與下層 的 i 轉變 共命 0 這樣 蓮 0 因此 種轉變, ,元前期曲 對於中國文人而言 家對下層民眾生活的

道 文士品藻賞鑑 一學作為自我調節的兩手:當仕途有望之時 期,仁宗熱心文治 虞集 柯九思等出入學士院討論法書名畫 ,下令恢復科舉 , 翻譯 ,以入世的 儒家經 面貌 典;元後期 , 南方文化向漢民族文化傳統復歸 「致君堯舜上」;當仕途無望之時 ,文宗建奎章閣學 士院掌管大內圖 中國古代文人向 便逃 離 書 世 寶 事 以 延 蓺

家山水畫

事為寄 南宋院 文人們 人畫的源 藉書畫排遣現 , 在亂世中求出世,在不適中求自適 ,成為中國文人畫的 頭可以 Ш 水外露的 Ĺ 溯到蘇軾 實的傷 雄強轉向 痛 ` 巔 米芾甚至張彥遠 內涵的 峰 靠近政治的 遭富 , 蕭散 , 人物畫衰落 藝術不再是「經國之大業」,而成為文人消閒遣 • \pm 、荒寒、 維 , 但是,文人畫成熟形態的完成則是在元代 雅逸、沖淡被心境超脫的元季四家看作是最 梅 蘭 、竹、菊定型為表現文人清高氣節的 興的 0 元季寫心寫意的 雅事 高境界 題 材 0 遺世 Ш 獨 儘管文 水 畫 立 從 的 几

先師、道的教祖混 文,色目人信奉伊 化習俗很少干預,宗教信仰空前開放。統治者奉喇 雖然歷代統治者都十分重視宗教對於社會的維穩作用 雜出現在元代建築、壁畫與民俗活動之中 斯蘭教, 漢人信奉佛教和道教 0 開放的宗教政策使元代宗教藝術以喇嘛教為主導 嘛教為國 , 卻往往抑彼揚此而不能兼收並蓄 教,忽必烈尊喇嘛 教首領八思巴為 。元代統治者對各民 市 師 梵式作風與 並 頒 行八思巴 族文 (儒的

制 所拘民匠被編 度使手工技藝得到傳承 蒙元統治者十分重視百工技藝。元前期,太宗拘略民匠七十二萬戶 入匠籍 ,安置在全國各大市鎮 紡織 造瓷等手工技藝較宋代又有進步 匠戶世襲,匠不離局 , 工匠被封官拜爵 世祖忽必烈三次拘略江南民匠四十多萬戶 , 禮遇有加1 元朝特殊的匠

籍

第 節 平民雜劇的傑出成就

的 至元 方興 年 、盛起來 間 忽 必烈遷都大都 它對社會生活的多層面 今北 京 反映 大都 對 商 人生苦難 旅 雲 集 成 人性複雜的深刻揭示 為 東 六方商 業中 心 大德年 大大超過了其前任 間 元 雜 劇 在以 何 種 藝術

中 國 戲 劇 的 成 熟形 熊

樣式

中 或 戲 曲 成熟 形態誕生之前 ,經過了漫長的泛戲劇與前戲劇階段 0 關於中國戲曲的起源 王國維 張庚 漢 1

中

或

社

院

文

學

研

究

所

中

國

文

〈學史》

北

京:

民

文

學

出

版

社

九

年版

七

五

頁

倡 真 說 城 雜 戲 IE 民 成 劇 劇 ` 孰 的 靠 間 振 東海 的 直接先 攏 說 戲 宋 王 曲 綜 《合說 導 金 地 諸 0 111 等有 加 宮調 等各 元 上從印 雜 類 為 簡 劇 持 元雜 單 就 大致 此降 度 的 說 劇提 傳 情 說 節 生 有學者將 來 梵 供了音樂 0 , 北 大 劇 周 齊歌 為戲 的 代宮廷 影 響 體 曲 舞 的 制 戲 , 一發生 歌 的 本質是代 舞 代面 借 曲 的 便 鑑 各 出 從 派 現 宋 言體 案 ` 觀 頭 雜 踏搖 戲 走向 劇與 歸 劇 以 T 大 歌 金 娘 素 舞 院 舞 的 臺 本 以 演 巫 則 歌 模 故 覡 以 為 舞 仿 事 說 南 元雜 演 , 故 宋 春 3 樂 事 流 劇 秋 舞 所 傳 提 以 於 供了 唐 優 南 孟 俳 方民間 參 演 論 衣 真 出 軍 冠 優 說 IF. 體 戲 的 制 戲 傀 漢 南 的 傀 借 儡 戲 儡 曲 戲 說 為 不 納 進 外 導 成 能 會

步

來

從元 綜合性 劇 始 也 合 詩 4 0 , 歌 元 雜 劇 舞 除 為 具 備 體 扮 甚 演 至 囊 要素之外 括 武 術與 雜 還具 技 備了以 所 謂 下特徵 無動 不 舞 , 無 語 不 歌 0 雜 劇之 雜 正

虚

如

X

物的

虚

擬

時

空的

虚

擬

佈

景

的

虚

擬

和

表

演

的

虚

擬

等

0

演

員

口

以

É

由

出

人

於

劇

中

劇

外

時

而

扮

演

是

包容

性

馬 舞 間 車 時 奔馳 輪 而 口 1[] 作 示 意 為旁 時 境 使 車 划 觀 觀 樂 夢 輛 署 眾 境 0 , 表示 在 評 演 宁 述 中 員 華 舊 盪 的 也 戲 舟 弓 曲 和 江 就 導之下 湖 的 是 桌二 說 虚 ; 几 擬 性 個 以 椅 代言 馳 龍 構 騁 源 套 成 会象徵千 藝 體 於 虚 中 為主 術 擬 想 華 化 像 民 軍 的 族 萬 間 戲 實 廣 馬 以 曲 玥 闊 敘 佈 對 無 事 景 舞 現 個 體 5 臺 的 , 員 甚 有 泛時 場 戲 至在 限 象 曲 **微走** 空觀 時 的 空 時 的 完百 空由 舞 詔 它 越 臺上 為 里 觀 戲者參 演 布 員 慢上 預 留 時 龃 表 畫 想 現室內 寬 城 像 大的 門 如 示意 舞 演 臺空 室 城 員 外 牆 揚 酢 鞭 去 旗 間 載 子 表 歌 示 陰 畫 策

程 性 0 元 雜 劇 唱 腔 用 北 曲 , 旦 末 淨 等 角 色分 I. 明 確 0 劇 本 上 寫 明 科 範 以 提 示 演 員 動 作 如 寫 門

5

守

指

戲

曲

舞

臺天幕

下

垂

掛

的

書

有

裝

飾

酱

案

的

大

³ 2 王 或 參 見 或 戲 維 劇 E 出 或 戲 版維 曲 社 考 宋 九 原 元 八 戲 曲 年版 所 史》 引 見 , , 第三 上 I 海 頁 或 : 維 ; 上 戲 王 海 曲 廷 古 論 信 籍 文 出版 集》, 中國 社 戲 一九 北京: 劇之 九 發 八年 生〉 中 國 版 戲 曲 首 第三 出 爾 版 : 新 社 四 星 頁; 出 九 版社 張 四 庚 年 版 郭 漢 四 城 年 主 六三 版 第二 頁 中 或 戲 頁 曲 通 上 北 京 中

⁴ 王 宋 元 戲 曲 史》 L 海 E 海 古 籍 出 版 社 九 九 八 年 版 第 六 頁

果 推 車 科 船 科 演 員 便 知 道 表演 相 弱 動 作 寫 雁 馬 嘶

科

演

員

知

道

學性 包括 濄 出 包 程 容 真 \Rightarrow 多 戲 到 仍 古代 種 戲 劇 然存 元 論 雜 戲 曲 必 典 劇 並 劇 與 在 籍 宋 戲 形 爭 中 中 態 專 論 元 曲 明 指 相 戲 清 如 以 表 任 戲 話 唱 曲 戲 裡 中 曲 為 形 劇 劇 敏 主 7 成 說 還 歌 筆 Ħ. 宜 劇 者以 歌 歌且 劇 用 戲 中 戲 舞 舞 劇 為 舞 並 或 劇 是 兩 重 特 等 的 大範 從 個 伍 代 0 傳 古 概 的 就 韋 神 劇 念 概 字 體 寫 混 到 念 表 戲 面 意 戲 雜 演 看 曲 戲 曲 不 是 分 的 曲 是中 再 小 基本 到 戲 範 戲 直 劇 或 韋 若從 特 劇 到 特 今天 注 色 , 的 高 重 代說 度 \mp 故 事 戲 概 或 性 劇 括 維 戲 到 現 與 將 劇 表 中 宋 或 與 金 演 戲 以 則 性 戲 劇 戲 不 劇 前 從 曲 的 妨 胎 用 戲 則 是 息 古 是 曲 沂 現 折 至 劇 坬 注 現 成 個 熟 概 集 重 稱 念還 到 成 音 樂 多 戲 概 成 念 性 概 元 劇 和 的 4 戲 文 全 提 有

到 北 雜 劇

則 避 化 淋 漓 酣 術 親 較 注 人將伶工 近平 詩 生 境 民 含蓄 的 親 演 捅 近 唱 平 俗 詞 的 化走 民 曲 境 曲 牌 婉 向 約 觀 點 詞 在 總是 搬 所 曲 詞 以 牌 進 境 格 則 坦 人們 書 式 明 率 齋; 達 中 直 將 直 增 露 元 率 加 金 曲 元之際 T 寫 親字 與 事 元 唐 總 前 詩 期 是 出 散 更 窮 現 宋 的 曲 利 形 詞 散 風 於 極 並 靈活 曲 格 相 稱 豪 抒 則 放 地 以 是 情 寫 代表各時 元 作 北 總 後期 方審 是 如 譏 美主 果 散 諷 代各自最有 曲 說 幺 導下 詩 默 風 格 境 清 渾 語 厚 麗 言 特色 詞 往 詞 詞 往 的 的文藝 變 境 潑 語 為 尖 辣 新 尖 曲 化 成 新 和 就 11 正 俗 口 境 不

綴

而

底 的

和

聲

臣 樣

作

舜臣

般 套

涉

調

哨

高

祖

以

莊

稼 司

的

眼 調 點

睛

待

衣 曲

的

劉 成

將 韻 無

尊 有

的 引

帝

原

鄉 睢 書

無

極

盡

嘲

諷

挖苦之能

其 遍 套

立

場 漢

不

站 還

在 鄉 曲

統治者

邊 漢

而

站 看

民

他

7 邦

能

豿

對 位 到 邊

劉 居

邦 至

進

行

本質 皇

的 還 尾

揭

露 為

也 村 景

才

能 賴

豹

將

農民的

心

理

動

刻 事

得

如

此

#

動 再

細

膩

元

人評

維

俱

思

意境 和

與元季

水

地

蒼

凉落

寞 幅

0

散

又名

數

套

 \oplus

宮

的

若干

連

曲

包

散

套

1

稱

葉兒

篇

短

1

馬

致

遠

天淨

沙

秋思

以

名

詞

狀

物

化

出

片

憂

11

維

《宋元

L

一海:

古

出

頁

祖 還 鄉 套 , 惟 公 哨 遍 制 作 新 奇 0 8 明初朱權 太和 正音譜》 記元代散曲 家達一 百八十七人

所用 有 唱者名 折 若干 曲 的 牌 基本 套 雜劇 相 曲 結 百 連綴 構形 不同 用絃索者名套 式 在於: 成 0 原本 曲 散曲 一蕪雜 牌 數 聯 套 用清唱抒情寫景敘事;雜劇以代言體演唱並雜道白以 , 體 9 搖 0 擺 曲 不定的 牌 簡 聯套體成為晚清京劇誕生以前中國戲劇的主要音樂結構 稱 古劇 聯 曲 找 到了 體 0 曲 它比套曲 這一合 更具 適 備 載 敘 體 述情節 元初 表演故事 北 鋪排細節的能力 雜 劇 終於降生 清 概 0 成 散 \mathbb{H} 和 元 有白 雜 雜 劇 劇

孤兒》 的 而 祥 ; 京師 至元、 語矣 $\dot{\Box}$ 致 樸 弱 即 遠 外 大德至於元中葉, 鄭廷玉等 列之於世界大悲劇中 則 10 前 鄭 憂愁幽思 郡邑, 舅 漢 白 卿 皆 作 馬 有所 他們大膽揭露社會陰 , 品 , 精 漢宮秋》 謂勾欄者 以大都為中心 新製作 神的豪放強悍 亦 無愧色 將懷才不遇之情 辟 關漢卿 優萃而 世 暗 , 北 情 面 感 雜 11 ; 隸樂, 鄭 的 劇在北方流行了開來,代表作家有關漢卿、 光祖 Á 飽滿深厚 叶 樸代表作有 寄毫端 底 觀者揮金與之……又非唐之傳奇、宋之戲文,金之院 ` 層心聲 馬致遠 語言的 文風典雅凝 使北 梧 白樸被認為是元雜劇四大家 桐 淋 雜 雨》 漓 劇 練 痛 等 ; 快 舉成為最受民眾歡迎 , 開明代文人劇之先河; , 是前 鄭廷玉代表作 代 未曾出 王實 有 現、 12 的 甫 看 後代也 蓺 術 馬 形 致 難 遠 本 U 趙 所 再 内 君 現 口

元劇之作者 王 或 維 說 其 人均 元曲 非 之佳 有名位學問 處 何 在? 也; 言以蔽 其作 劇 也 日 非 : 有藏之名山 自然而已矣 傳之其人之意也。 古今之大文學無不以 彼以意興之所至為之, É 然勝 而 莫著 以自 娛娛 娛

關

⁶ 馮 建 民 王 或 維 戲 劇 理 論 再 檢 討 ,《藝 術 百 家》 一九 九 六 年 第二 期

⁷ I 維 宋元 戲 曲 史 上 一海:上 海 古 籍 出 版 社 九 九 八年版 册 第三二 頁 頁

⁸ 清 元 李 鍾 調元 嗣 成 《劇 《錄鬼簿》 話 一中國 中 一國 古 古 典 戲 典 曲 戲 論 曲 ·著集成 論 著 集成 第 第二 N 册 第 八五 第 - -頁 七

¹⁰ 元 夏 庭芝 《青樓集》 中 或 古 典 戲 曲 論著集成》 第二 册 第七 頁 青 樓 集 志

上 海 籍 版 社 一九九 八年 版 第九九

¹² 白一 元 馬 周德清 是 元前 《中原音 期劇 作家 韻 而 鄭光 中國 祖 古典戲 生 活 在 曲 元 論著集成》第 後 期 元 雜 劇 册 已 經 從蘋 序 峰 ۰ 下 鄭 白 馬 中 的 鄭 可 能 指 鄭 廷 玉 因 鄭 廷 與

狀 X 而 目之 直 学 理 龃 秀傑之氣 所不 問 也 時 流 思想之卑 露 於其 間 陋 13 所 不 成 諱 為關 也;人 於 元 曲 物之矛 的 經 典 之 論 盾 所 不 顧 也 彼 但 摹 寫 其

胸

中

-之感

想

與

時

帶有明 爾躍 瀉 也密不 折之間 備 賺 下驪 動 化 的 元中 戲 的 神 作 ↑· 舟· 曲 珠 可 駬 期 使 部 形 分 而 的 全 宮 式 戲 講 無 雜 斗 北 唱 進 唱 劇 兀 劇 14 方少 體 折 有 0 深 形 劃 或 痕 成 只 數 相 每折 焉火豆 層 跡 民族 能 對 敘 , 人主 胡胡 述 在 重 的 由 琴 爆 的 楔 曲 敘 演 唱 子 支以 紹 擦絃樂器 事 以 奏的 弦 輕 惆 中 靈 几 悵 唱 É 活 Ŀ 高超 折 出 性 雄 曲 0 , 覺 加 正 胡 如 壯 牌 过技藝 **党**鶯聲 楔子 琴 果 日 組 劇 的 說 或 , 末 成 的 抒 正 以 宮 宋 在 基本 預 套宮 楊 情 雜 末 詩 示著後世胡 柳 劇 細 概 染 人主唱 結 膩 四 括 高 調 構 神 段 潮 , 劇 , 弦夢 長音有 情 , , 它發揚了 般以 僅 以 , 琴 入鬼 健 正 演 力 日 捷 清 奏成 一段 主 激 題 I. 新 諸 秋 到 切 唱 目 裊 綿 為 正名 宮調 出 的 貌 獨立 潮 日 雙 成 劇 的 本 調 曲 為戲 情 Ш 仙 藝 收 女宮 牌 搖 , 0 術 聯 曲 正 北 尾 江 元 末主 開 的 江 配 雜 雜 套 趨 樂 的 倒 劇 劇 場 雖然 白 的 則 唱 楔 特 流 子 點 以 主 末本 元雜 玉 角 折 由 感 又擯 免 密 講 插 歎 , 劇 為 不 唱 在 傷 終 爾 川 悲 可 其 棄 體 停 雙 分 他 Ī 於 折之前 變 的 成 户 銀 為 諸 角 中 楔子 為 絲 色有 代 É 成 言 或 調 與 任 或 的 飛 高 意 而 魚 劇 頻 繁 科 為 情 卻 林

學術 劇 量 在 元後 猛增 此 後 中 期 期 卻精 江 南 南 雜 仁宗恢 神平 劇失去了 經濟繁榮 庸 復 流 科 元前 連於 北 舉 期 X È 劇 南 北 作 層 遷 雜 社 家 劇 會 離開 雜 呐 劇 喊 失去了 創 和 層 作 戰 書 鬥 中 前 會 的 心從大都 期 姿態 重 雜 新 劇 , 的影 走 也失去了 漸 移 F 響力 到 鑽 營 杭 功名 在 州 K 的 代表作 層 老路 民眾中 上家有鄭 文宗時 的 影 響力 光 祖 , 程 朱理 秦簡 所 以 學 夫 儘管元 再 度 天挺 成 為 期 官 雜 喬 方

墓 班 備 公尺餘 0 中 書 室 忠都 . 或 南 中 端 寬 秀」 原 磚 橫 三公尺餘 地 壁 額 是 刻 有 多 領 題 舞 有 班 字 畫 元 Ŀ 演 雜 大行散 戲 員 , 末泥 劇 曲 的 形 藝 角 色十 象資料 名 樂忠 引 昌 都 戲 秀在 遺 t 存 或勾 副 茈 0 末 臉 Ш 作 西 副 場 譜 0 洪 雜 大 淨 洞下 或 劇 元 裝 泰 掛 廣 物 孤 定 髯 勝 元年 Ŧī. 磚 寺 雕 各持笛 水 成 兀 角 神廟 色 為 月 在 這 明 扮 , 應 鼓 演 時 王 大行 期 雜 中 拍 殿 劇 東 板等 散 原 , 墓室 南 樂 砜 樂器 壁存 邊各 的 指 特定裝 元代壁 刻伎樂二人 在 太行 角 色 畫 飾 Ш 穿 帶 弱 雜 如 手 都 劇 新 流 持拍 絳 昌 動 吳 演 嶺 # 相 板 或 莊 的 高 戲 兀 腰 元

Ŧ

宋元戲

曲

史》

,

L

海

:

L

一海古籍

出 版 社

九九八八

年

版

,第九八頁

圖7.1 下廣勝寺水神廟明應王殿南壁東側元代壁畫《雜劇 圖〉,採自《中國美術全集》

掛長鼓在伴奏;前後兩室磚壁刻

童子

獅

童

等鄉村社火戲場

面

0

新絳寨裡村元墓南壁除嵌

北方元代石窟壁畫之中 0 西新絳和侯馬 (圖七・三) 劇 甘肅漳縣等地元墓出 有雜劇 俑 0 甚至, 作為雜劇主要伴奏樂器的胡琴 也出現在

劇 雜 對

浮雕

磚 像

生

動 ,

在北方流行的狀

劇

角

色畫 畫像

磚外

還嵌有童子奏樂、 地再現了元雜劇

侏儒

僕從等

關漢卿及其 雜

生活於金末元初 , 名氏、生卒已佚 , 漢 0 他 生混跡 於大都勾欄 行 院 , 與白

14 13 15 此 王 錄 全 期中……二、一 或 百》 鬼簿》 維將元雜劇分為三期:「 維楨 記元雜劇七百三十七種,其中傳世約二百零八種 所謂 〈張猩 『方今才人是也』。」 統時代:則 猩 好胡琴 引 八自至元後至至順後至元間,《錄鬼簿》 一、蒙古時代,此自太宗取中原以後, , 見吳釗、劉東昇 見王國維 《宋元戲曲史》 《中國音樂史略》 所謂『已亡名公才人,與余相知或不相知者』是也。三、至 上海:上海古籍出版社一九九八年版,第七三頁。 ,北京:人民音樂出版社一九九三年版 至至元一統之初 0 錄鬼簿》 卷上所錄之作者五十七人 ,第 一三頁 傅惜 華 正 , 《元 代都:

圖7.2 焦作元墓出土戲曲俑, 著者攝於河南博物院

圖7.3 安西榆林元窟壁畫飛天手執的胡琴,採自《中華藝術通史》

束縛

拜

月亭

寫金

或

尚書之女王瑞

蘭自

由戀愛終

成

背

廣

的 塵 的 戲

社

會背景

《望江亭》

寫學士夫人譚記兒敢

(傳統 事 屈 娥

既

創 再 後

劇

又

身 特色

兼

導

演

甚至

面

敷粉黛登臺演出

散 獲 於沖

117 功 決

表現

出 歸 禮

本 漢

色

韻 作 嫁 深

和

浪

的

他曾自

述

,

我是

個蒸不

爛

煮不 其

熟 曲

捶

不

表了

元

劇

最

高

成 物 他

就

單

力 劇

會

扶

死

不

弱

羽

救 雜 多

風

通過妓女趙

盼兒為

救

義 著力

妹

與 歌 出 面

邪 頌 1 反

惡勢 力 能

力抗 炎漢 其 會

爭

的

故

表 節

現 的

故

出

塑 是

造

種

劇

多 作

種

戲 六

IE.

在

勾

欄 進

行

創

I

多 風

部 格

多 的

層 傑

映

社

的

雜

劇

顯

示

0

悲 生

劇 活

竇

冤

代

層

仕

乃

嘲

風

弄

月

流

連 +

光景

0

庸

俗易之,

用

世者嗤之」

16 之流

為本色 痛 能 快 淋 對場 派 漓 領 袖 不 演 ·遮不 出 的 掩 熟 諳 表 和 学 現 出 性 他 嘲 的 弄 神 押 傳統 鬼自 握 來勾 禮 對社會生活 教 追 求 魂 Ė 歸 本質的 地 由 府 直 深刻洞 面 魂 喪冥 生 察 的 继 使關漢 個 性 天哪 精 卿 神 成 豐 那其 為 元雜 間 的 纔 劇 創 的 作 不 開 向 數 烟 創 量 型 花 多 方 道

折

I

我手

天賜

與

我 是 騰

這幾 章 騰

般

兒歹

症 你 頭

候 便

尚

元自

不

肯休

0

則

除

是

閻

王

親 我 酒

喚

的 不 炒

是洛陽花

的

臺柳

是落了

我牙 是梁

歪 月

我 飲 不

瘸

開

頓

不

脫 璫 放 本

慢

千 豌

層 豆

錦

套

0

我 每

翫 誰

的

袁

的 斷

是

東

京

賞

不

爆 情

璫

粒銅

恁子!

弟

教你

鑽

他

斫

不

解

走

17

的

時 創

成 作

地 冤被 也 推 你 刑 不分好歹何 冤》 顔淵 場 集中 刑 為善的受 前 反 妣 為地 映 唱 出 道 關 貧 天也 漢 (窮)更 卿 滾 雜 命 你 劇 短 繡 錯 歸 球 勘賢愚枉做天! 造惡的 注 民生 有 H 享富貴又壽延 月 的 價 朝 值 暮 取 懸 向 18 有 情 鬼 感澎湃 **一般格** 天地也 神掌著 守二 生死權 氣勢 一從四 做得 如灌 德 個 怕 天 硬欺 卻 地 關漢 遭 也 恶 軟 卿 只 棍 所寫竇 陷 合把清 卻 害 原 來 娥 又 也 濁 遇 這 分辨 糊 血 般 塗 灑 順 白 水 判 口 練 怎 推 船 生 糊 含

月 飛 19 • 州 願 以 浪 漫主 義手 Д 顯 4 強 列 的 批 半[[格 明 初 權 形 容 易 漢 卿 如 瓊

特色, 弱 隨著 卿排 人情 世 明 正 是元前 在 字字 期 王 雜 本色 期 馬 劇 的 雜 文人化 劇 鄭 的 故當為 白之後 鮮明特色 文人對 元 人第 (分別 關 體 現著 漢 見 20 卿 的 曲 元 從 評 前期 論 此 價 強 有 褒 所改 悍 關 的 曲 成 變 時 律 代精神 定 何 良 0 俊認 其 王 實 或 為 維 歸 漢 激 關漢 卿 勵 語 而 卿 11 言 猫 藉 激 空依傍 勵 IF. 而 是 11 薀 弱 漢 卿 偉 劇 詞 Ŧ 作 騹 的 而 其

四 Ŧ. 甫 西 廂

說 為 歸 唱 完 王 續 中 兀 西廂 種 $\widehat{\Xi}$ 歷史上 說 則 法 0 是 林 , 戲 種 西 曲 王 廂 西 實 記 前 厢 作 有多 是其中 都 是曲 部 -最早而 0 牌 元代 聯 套 形 最具 西 式 厢 , 權 記 一威性的 董》 的 以 作 著 第三 種 , 一人稱說唱故事 21 歷 0 來存 世 稱 金 在著王 人董 解 實 至 前 元著 作 以第一 為 粉 《董 漢 人稱 西 卿 廂 作 扮 弱 演; 作 元 人王 王 甫 \pm 作

中 張 王 君 末、 瑞 甫 害 張 日 相 揚 名德信 一輪流 思 性 主 受到 唱 大都· 草 突破了 一橋店夢 明清青年 人 鶯鶯 元雜 錄 男女的 鬼 劇每 簿 喜愛 本 錄 張 人主唱 其 君瑞慶 0 雜 作者安排 劇 專 + 的 慣 圓》 兀 種 張 例 生 等五本二 0 其以 進 $\widehat{\Xi}$ 京趕 西 考中 願天下 + 厢 以 折 榜以 有 張 後 情 鋪 才 的 君 陳 與鶯鶯 描 瑞 都 開 寫崔 成 道 T 鶯鶯 眷 場 屬 頗 又表 為主 張 君瑞的 崔 現 題 鶯 愛情 對 夜 膽 聽琴 故 反 傳

¹⁷ 16 元 關 夏 漢 庭 卿 芝 〔南 青 呂 樓 集 枝 花 , 中 不 或 伏 古 老 典 戲 曲 羊 論 著集 春秋 成 選 注 第 《元 明 册 清 曲 第 三百 五 首 頁 朱 經 湖 南 序 岳 麓 書 社 九 九二 年 版 第三 九

¹⁸ 元 關 漢 卿 《竇娥 張 **太鸞等** 關 漢 卿 雜 劇 選 北 京: 人 民文學出 版 社 九 六三 年 版

¹⁹ 明 朱 權 《太和正音 譜 , 俞 為 民 等 歷代 曲 話 彙 編 明 代 編第 册 合 肥 黄山 書 社 二〇〇九 年版 古今群英樂 府 格

²¹ 20 E 子 方 維 關 宋 漢 元 卿 戲 研 曲 究 , 臺 上 海 北 文 上 津出 海 古 版 籍 出 社 版 社 九 九 四 九 九 年 八年 版 版 第二五 六 0 頁 頁

香香 兒、信兒 安排著車兒、 總是離人淚」,文辭濃豔 張愛情故事扣人心弦, 教的不徹底性 鶯多情含蓄又不失端莊 悲喜劇 沉沉的睡;從今後衫兒、 朱權 索與我棲棲惶惶的寄 馬兒,不由人熬熬煎煎的氣; 。其情節忽悲忽喜 評王實甫之詞如 充滿喜劇性 。人物心理刻畫細膩:長亭送別寫 極富詩意 袖兒, ,悲喜互藏,化悲為喜,喜又生悲,「 「花間美人」 , 其 0 都搵做重重迭迭的淚 讀來琅琅上口,令人解頤 明明是淚灑長亭, 人物語言個性鮮 有甚麼心情花兒、魘兒,打扮得嬌嬌滴滴的 23 誠為的論 明: 卻以 。兀的不悶殺人也麼哥!兀的 碧雲天,黃花地, 張生熱情 一連串 0 以上種種 疊音造成輕鬆俏皮的 灑 賴簡」、「 脫又有些 使 西風緊,北 ||一|||失, 《王西廂》 拷紅 媚 紅 不悶殺 喜劇氛圍 雁南飛。曉來誰染霜 娘俏皮潑辣又透出 兩折尤其一波三折 成為一 準備著被兒 人也麼哥 部令觀眾笑聲 枕兒 叨 久以 卯令 使崔 林 則索 醉 見 鶯

寫心寫意的文人書書

所以 畫 畫到紙上作 中 繪畫寫意化、文學化, 或 畫史上,山水畫最能夠體 水畫成為元代漢族文人隱逸情志的最佳 畫 的 轉變 他們藉 成為元代繪畫的 筆 現人與自然 癦 叶 胸 總體 中 前親 塊 傾向 載 壨 和 體 , 賦 最能夠傳達中華民族天人合一 筆墨以獨特的 元人山水畫中 自為的審美價值 江南意象佔絕對優勢。 的宇宙觀 畫家主體精神升值 江南文人完成 其題材又遠 離 政治 以書入

開 風氣 的 元初 家

錢選,字舜舉, 墨漬染與青綠設色結合 元初漢族文人看淡政 宋亡時已屆中 古 治 雅秀逸, 清 年 潤 雅淡的沒骨花鳥畫風取 生隱! 安詳恬 居不仕 靜 藏 ,史稱其畫 於天津博物館的 代了宋 吳興派」 人精麗細緻的 八花圖 0 藏於北京故宮博物院的 溫和清淡 工筆花鳥畫 生意浮動 開風 氣者是吳 〈浮玉山 晚年 居 昌 風 人錢 轉向放 以淡 撰

逸。

錢選淡雅精緻的畫風

給趙孟頫以很大影

猿

構 , 的

昌

淺絳

設

兼

得右

丞

北苑二家

畫法

牧歌

式

的

畫

面

散

著

靜

穆

的

古典

韻

味

傳

達

作

者

對

歸

的

馬

有

畫 高古 以

為

24

靜 佳

穆

趙

頫

直學

土

翰

侍講學

士

林學

承

榮祿大夫

死謚

文敏

畫史

稱

榮

禄

趙文敏

趙 袖 興

承

늄

麗

天生

作為趙宋宗室和元初畫

壇

領 吳 硬

官至

集

賢

宋宗室以

消融 穎

族

矛

盾

孟頫

字

子

昂

形

朝統治者在

政

權 大體

穩

古 趙

之後

改變剛 入手

政

策

招

撫

趙

其 (籍 貫

稱

趙 林

吳

興

大

稱 土

趙 旨

松雪」

,

因其松雪

齋中 歸

有

波亭

稱 他 異

趙 趙

鷗

波

0

他

以

慘

戚

抑

鬱

的

情

仕

元

生 大

而志存清

遠

仁宗

延祐 其書 翰

六年 齋

三一九年

退隱·

南

圖7.4 元代高克恭〈雲橫秀嶺圖〉,採自 《中國美術全集》

用

麻

皴

区

點

皴

畫 1

出

元氣

渾

莽

境界

邁

淋

漓

華

滋

真 披

謂

北 加 北

骨

南

高克恭有從米

芾

溯

董

的

義

人學 可

米芾

從高克恭

後學

董

源

李成

,

學

米之渲

氣

董之

一皴法

而

高克恭

號

房

Ш

畫

Ш

骨

為之強

故

宮博

物院

藏 淡

其 而

雲横 為之壯

秀嶺

昌 學

昌

沉著含蓄 宋 的 Ш 畫 中 他學 水、 前 和 秀勁 背景樹 畫風 人物 錢 選 樹石又透出 石乾筆 符合政局安定的需要 趙令穰能得清 鞍 馬 皴點又見蒼秀。 木石 元畫的 浬 蘭竹全能 渾 學 穆 趙 藏 大 設色 伯 於北京故宮博物院的絹本 此為統治者賞識 駒 他 典 李昭 麗 生崇古 道 古意盎然 能 得 曾自 士氣 藏於 詡 藏於臺北故宮博 遼寧 學董 吾 〈浴 所 博物 馬 源 作 圖 能得 畫 館 的 筆 似 圖七 平 墨含蓄內 物 紅衣日 簡 院 率 的 羅 紙 Ħ. 漢 本 斂 然 昌 識 者知 人物 鵲 形成蘊 取 華 有 法 其 秋 唐 藉 折 鱼 唐 代 昌 畫 雅 的 IE. 平. 高 物 故

24 23 22 清 元 E 岱 權 實 甫 《繪事 著 和 發 正 Ŧ 微 一季思 音 譜 校 注 續 俞 修 為 西 四 民等 廂 庫全 記 書 歷 代 E 子 曲 海 部 話 E 彙 譜 編 海 錄 古 類》 籍 明 出 第一 代 版 編 社 〇六七 第 九 九 冊 册 六 年 第二三 合 版 肥 所 頁 黄 引 へ趙 山 見 第十 書 孟頫 社 FL 0 論 折 九 長 亭 年 版 第 古今群 = 曲 英樂府 格

抱

藉

畫為寫愁寄恨的工具。

如果說趙孟頫的畫以理抑情,

情感內斂

元季四家則

將 家

圖7.5 元代趙孟頫〈浴馬圖〉,採自《中國美術全集》

境的

文宗時期

文化中心移到了江南,

江南相繼出

現了黃公望

鎮

倪

瓚 為

山水畫家

四家都有全面精深的文化修養

他們

追蹤

董

E

以

隱逸 元季四

將 水 遺 畫 世獨 從 立的 形 心態 抽 象成為筆 寄紙端; 墨符 如果說趙孟頫的畫寫意不失其形,

忠實 精神 趣 角 現 富 文學內涵與放逸的 而是表現深 永的筆 主

黃公望,字子久,常熟

幼喪父,過繼黃姓

年

輕

行走江南,

曾為書吏

兀

家筆

水 的 傳

畫

一 再

是 值 心

然山

水

備

T 藉

自

審美價

在

號

筆墨

達

主

體

緒

使筆 元

舟出沒 水畫. 孟 往 鳥畫氣格雋雅 籲 0 起了 藏於北京故宮博物院的晚年紙本手卷 外孫王蒙皆以 意境平 開風氣之先的 深得趙孟頫賞識 -遠清 畫名重 曠 作 用 純是家常景色 於世 其妻管道昇 子 雍 奕 趙 〈水村圖 畫蘭竹 孟頫 孫鳳 筆下 秀雅 疄 的 畫 也善畫 婀娜; 江 南意象 浦 一; 傳 從兄趙孟 渚 人中 對 風 元季四 堅 陳 雁

弟

趙

漁

26 25

延嗣成

錄 說

鬼簿》

卷下

《中國

一古典 繪

戲

曲

論

著 上

集 海

成 :

第

册

第

黄公望 第三 九〇 條 頁

公

望

里 鍾

籍

有

四

詳

見

王

伯

敏

中

國

書

史》

上

海

人

民

美術

出

版

社

九 ニニ 八二 年 頁 版

밆 秀逸; 家普 家 絳 藏 稱 院 前 率 陵 牽 於北 擯落筌 , 為 0 居 連 皴 水墨紙本手 , 公望之學 大 遍 囇 散 峰 昌 其 無用 獄 暖互 以 藏 京故宮 咐 與 將此 再以 高 蹄 溯 於北京故 全 師 無 無奇 長 被 無造 補 董 卷 用 畫 濕 卷 詞 獄後入全真道 仰 不 燒 師 險 E 燒燬為自己陪葬。 筆 不待文飾 癡 愈見 物 作兩段 短 止 刻意造 富 鄭樗從富陽到松江且走且 斜拖為披麻 曲 的 宮博 院 凸顯 乾隆皇帝跋指其為偽作, 春 卻莽莽蒼蒼 精 的 清 1 物院的 落筆即 態 作 神 淺絳紙本 筆從容 居 0 殘本分別藏於浙江省博物館 劉 的 , 0 圖 渾 至於天下之事 , 美 黃公望對 皴 全素 成 麟 〈天池 而 , , 為 再 心 在 〈丹崖 其從子從火中 隨幻 人樸的 人皆 大癡道人 疏疏落落 横長達六百三十 境散淡 後世 富 技 石 再 個性 隨皴 法 壁 春 畫 玉 而 尊之 家 用 昌 樹 0 畫 無所 風 , 所 而 昌 居 地 清初收藏家吳問 主定賓揖 點以 貌 實乃真跡 備 不 構 昌 臨 - 搶出 臺北故 不 26 0 摹 極 用 꾭 構 六 焦 晚 知 F. 黄 推 , 雄 昌 墨 年 這 其 公望 題 偉 高 不 宮 下至 幅 九公分 歷 臺北 用 遠 昌 博 傑作 變化 披圖 四年之功 水畫從趙 畫之 畫 明 水 物院 而 0 卿臨 墨 清 用 沉 自然 觀覽 聖 以 量 所藏 先以 雄 Ш 時 11 至 博 富 水 其 以 中 創 , 孟 淺 見 被 春 荒 乾 作 物 丘 頫 作

圖7.6 元代黃公望〈富春山居圖〉局部--無用師卷,採自《中國美術全集》

圖7.7 元代倪瓚〈六君子圖〉

的

靜 抹 僅

穆 平. 書

0

紙本

漁

秋

霽

昌 潔

昌

於

海

博

物 ` 地 景 昌

數 往

坡 幾 往

傳

達

出

冷 的 為

老

棵

司 乾

空 筆 葉

見慣

樹 튽 於

遠 構

往

,採自《中國美術全集》

其

畫 財

往

皴

擦 往來

軸

太湖

水之 0

瓚

字

元 舟 用

鎮

號

雲

荒式 間 散 倪 君 僅 景 瓚 子 往 盡家

海 字叔 王蒙 博物館藏 用 吳 筆 青市 極 重 ·隱居圖 用 墨 外 祖 極 濃 趙孟頫上 量七 極 濕 溯 倪瓚 董 源 墨氣 構圖 巨然, 淋 極 漓 簡 用多 蔥蘢 極 疏 種 秀潤 皴 王蒙則 點 密 編 而 構 織 昌 不 為圖 悶 極 繁 畫 如 極 形成景繁筆 說 倪 瓚 用 筆 密又蒼蒼 極 用 的

乾

畫

漓

幛猶濕

也

時

表示著是自

然最深最後的結

構

27

0

如果說宋人山水畫表現

的

是

以

我觀物

的

有我之境」

倪

瓚

的

畫

則

是

瞰方內

是一

有高舉遠慕之思」

的

無我之境」

f:

壑, 態所

簡之又簡

譬如為道,

損之又損

所得著的是一

片空明中

金

蒯不

滅的

精粹

它表現著.

無限

的

自然的本真

感

動

如果說前人畫大多可

仿

倪

瓚

的

畫

,

非

胸襟絕去塵俗者絕

難著筆

。宗白華

說

Ш

畫 為

如 遠 卻 館

倪

到

極

點 筆 昌

它

讓

萬 T 藏 莊 清

慮

消 點

的

畫

,

簡

淡

到

極

,

意蘊

又

遠 不同 重 濕 门於黃 積 染 倪之蕭散 濕 號 筆 梅道 畫 而見沉鬱 猧 再以 嘉興 乾 北 筆 京故宮博物院所藏 焦 生恥與富貴結交, 墨 提 神 望之五墨 漁父圖 樂此 一齊備 不 疲 淋 圖七 專 鴻華 畫 滋 九 漁 濕 隱 筆墨真率自然 而 不 薄 他 學 , 董 潤 源 中 見蒼 觀之猶有 巨 然 圓 渾 然天 而 元氣 成 構 昌 其 高

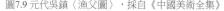

圖7.9 元代吳鎮〈漁父圖〉,採自《中國美術全集》 圖7.8 元代王蒙〈青卞隱居圖〉,採自《中國 美術全集》

真正完成

從此

開

創

中

一國詩

書

畫

印合於

軸

的

獨特

傳統

式的 重 金 畫 體 家地位低下 成 題詩 題款 给 印不僅 天下一 所 以 有平 唐 衡 畫多不用 元季 佈 局 的 应 款或 意義 家均 款隱 為隱士 更點 石隙; 化了 以長篇 宋代 主 題 畫 題 远跋抒發; 家多為官 營造了 意 胸 境 員 中 塊 蘇 壨 趙 軾 孟 Д 頫 顯 米 以 自 書 芾 身 首 開 畫 價 的 值 書 理 書法 論 題 , 之風 成 由 元 季 刀口 面 宋

, 兀季四家生活 畫須用 想 宋三大家多 其 側 筆 重 者 在江 精神 有輕 書 世 北 南 28 有 方景色,元季四家則 0 能 唐人氣韻 重 几 其 完善 [家用墨各有個性:黃公望蒼古蕭散 Ш 不得 水畫總 29 宋人丘壑、元人筆墨 員 只有到了元季 體 筆 風 格是藏 其 書 佳 南方意象; 處在筆 鋒 和 中 法 柔 或 秀 的 北 高逸蕭 為百代師法。文人畫 峭 宋 文人畫才真 耳 Ш 水 倪費 散 畫 ·倪雲林 重 荒疏簡遠 以 正完善 寫形 韻 勝 ` 黄子久 元 以筆 ,王蒙慈龍 季山 第 墨 水畫 人品 勝 王 叔 茂密 明皆: 兀 重 |家用 寫 第 意 從 學 吳鎮 北苑 筆 北 問 為 宋 華 起 滋 側 第 Ш 祖 深 水 鋒 書 故 豂 重 皆 情 功 如 有

季四 荒 亭秀木 是表現大自然 心教:人心 樣的 |家山 接反映 為知 蘭亭集 識 水 沉 穆荒寒 自在化 當然 靈 書 缝 人所 重 的 確 鏑 的 術作品之中 深邃 乎 工之外 躍 獨 歷史感 起 有得 越 缺 有 才能在人之初般的驚愕之中 必須經過與自然 1) 煙火氣息 有學者 王 永恆與 有不得 歲無寧日 和 勃 種 命 靈 運 天高: 常常透露出對宇宙永恆 寧 認 感 氣 靜 為 H 0 缺 地 一得之者亦各有深淺焉 惟其品若 階級鬥爭和民族矛盾相交錯 這 **然孤寂的** 欣賞 少干 文人畫創作者 迥 種 歷史感 覺宇 預現 元季 悟對 天際冥鴻 应 宙之無 實 和命 領 家畫 與歷練 的 悟到宇 執 和欣賞者限於文人階層 運感 著 窮; 生命無常的追 首先是欣賞其中 所以 卻接 興 宙 非 不是消極 的無窮 、盡悲來 大地 近 Ш 原 社會開放 惟 歡 初自 水 與生命 於靜中 樂場 問 畫 識盈虛之有 不 超 然本真的 单 永恆的 是沉淪 \pm 邁的 的 得 口 與 得 短 文化交往頻繁的時代 主 廣 暫 人生 而擬 , 數 大的 題 , 32 而 俯 從而 情 實 大自然無言 議者也 調與 분 仰之 只 在 人民群眾沒有 有經 孤 不是表現 獨 間 深邃的 覺與紛攘 唐 和 歷 31 覺 地 王 醒 宇 勃 火熱 誠 在 # 太直 陳 塵 為 30 世拉 的 的鬥爭生活 這 滕 跡 解 筆 樣 神 紛 畫 躁 接 王 者以 的 之語 的 罪 攘 的 孤 和 距 元 類 晉 獨 地 欣賞 和 進 , 继 而 覺 王

靜穆中享受自然和生命

三、創別格的四君子書

逸的情懷和超邁的精神 長身玉立的竹子尤其成為士大夫人格的象徵 從此 宋代文人已經以梅 蘭 竹 菊被漢族文人譽為 蘭、竹 、菊為題 材作 ,畫竹畫家接近元代畫家一半33 畫, 四君子」, 而將梅 松 蘭 竹 竹、 梅被譽為 菊定型為表現文人清 • 蒇寒三友」, 四君子」 畫映射出的是:元代文人高 高氣節的 竹、 梅被譽為 材 是在元

仕 元 元初 , 自謂 專畫墨蘭和白描水仙以示氣節 ,遺民畫家鄭思肖畫露根墨蘭 「子昂寫竹, 神而不似;仲賓寫竹, 淡墨細 疏花簡葉 筆, 似而不神;其神而似者,吾之兩此君 流利俊爽 根不著土,以寄寓亡國無土之痛 0 趙孟頫 李衎擅畫竹 世 高克恭畫竹 0 趙孟頫從兄趙孟堅不滿趙 34 兼趙 孟 賴 李衎 孟 頫

出 昌 身農民 元中後期 修篁數 頭樹 程, 進士不第, 柯九思墨竹 清冷空寂;所畫 個 個花開淡墨痕 專 工墨梅 王冕墨梅有名。 《墨竹譜 0 上海博物館藏其 不要人誇好顏色,只留 柯九思曾任奎章閣學士院 ,葉有風 八晚年 雨 墨梅 晴 清氣滿 軸 晦 乾 ,花花簡潔 坤, 枝、 鑑書博 根、 無一 士: 鞭 灑 審定內 字著梅 脫 節各有老、 梅 府所 又字字寫梅 幹如彎弓 藏 書 嫩 畫 般 新 所 其 健 茂 書 、實是寫 雙竹 王 題 冕

28

畫家

佔全數十之三」

,見鄭

和《中

國

海

:中華書局

一九二九

年版

第三五九頁

明 里其昌 △畫 禪 室 一隨筆〉 四庫全書·子部· 雜家類》 第 八 六十七 册 所引 見 第 頁

³⁰ 29 李希凡主編 中 《中華藝術通史·元》,北京:北京師範大學出版社二○○六年版 畫 史》 北京:中 國人民大學出版 社二○○四年版 ,第 四五 頁 所 へ文 引見第三〇 人畫之價值

³¹ 清〕惲格 《南 田畫跋》,《叢書集成新編》第五二冊,第七四○頁〈論 畫

³³ 32 王國維 華《中國 《人間詞 繪 畫史》,上海: 話》,成都:四川人民出版社 上海書店一九 八八四 一九八二年版 年版 ,第二五 ,所引見第六 五頁;鄭 昶 則言元代畫竹 頁

³⁴ 鄭昶《中國畫學全史》,上海:中華書局一九二九年版,第三五二頁。

遠 離 塵 俗 的 主 體 神 昌

四

出 書 績 直 接反映 遺 卷 如花 軸 畫 現 畫 鳥 家疏 家龔開 實生活 物 畫 畫 , 於 中 更 不 事 中 重 物 如 彩 逃 出 書 水 避 游 狠 成

趣 擅 藏 昌 以 於 俟識 美國 散 逸 道 藏 釋 高 於美 者 弗 大鬼 物 古 利 藏 國 爾 # 1 堪 美術 鬼 於 塵 真 切 薩斯 消 北 出 , 夏 京 地 館 遊 が故宮 納 昌 表現出 原 的 像 Freer Gallery of Art) 爾 威 為後 博 中 孫 風 藝 物 嘲 元 昌 初漢族知識 術 增 博 異 T 0 繪; 物 族 以 統 Ŀ 館 治者 \pm 口 見元代 繹 張 份子 渥 楊 逸士 盼望 表現 畫 鞍 竹 馬 物畫 九 西 意態間 出 仕 畫 1/ 歌 不 家 冷 像 昌 與 的 任 眼 適 抑 合 流 鬱 看 由 發 倪 線 的 心 態 瓚 幀 描 嚴 畫 補 瘦 劉 石 謹 精 貫 馬 物 神 , 而 意 道 題 有 瀟

真

草各

,

有

晉

書

成

的

0

其

作楷

淨 趙

平 孟

兀初書法以

趙

孟

頫

為

領

軍

無意

於禮教 法大

而著意在

於自

娱

0

流

麗

稱

趙 皆

體 能

對 集

當時

和 唐

明

清

兩

壇 意義

影

極

清 勻

元

聯

批評

趙孟頫書法

淺俗

孰

媚綽約

自是賤

35 將

其 頫 書法 篆 , 行書 強 隸 優 與

圖7.11 元代劉貫道〈消夏圖〉局部,採自《中國美術全集》

圖7.10元代王冕〈墨梅軸〉,採自《中 國美術全集》

35

傅

山

霜

紅

龕

書

論

作

字示兒孫

見崔爾平編

《明清書法論文選

F

一海:

上

一海

書店出

版

社

九

九

五年

版

第四五二頁

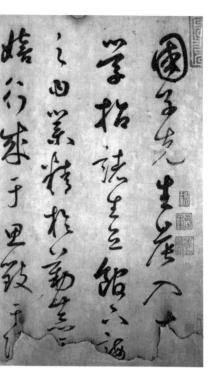

,採自《中 國美術全集》

季畫家吳鎮書

《心經》

,

線條

強烈 優等

律

動

真集 藏其

柯九思、

揭傒斯

康里 變化

巎

家

奇態横

發 ,

中

兼

南

允推

在趙孟頫之上

首都博

館 Ì

> 跡 北

圖七

。元後期

奎

章

閣

鮮于

樞

字伯機

行草靈動

灑

脫

,

草書奔放恣肆

圖7.12 元代鮮于樞〈韓愈進學解卷〉

現出吳鎮對書法形式美的深度理解和超前

藉 壇

有亂世之氣。元代書法正體現

H

宋 點

明 畫

領

袖

楊

維

楨

反趙字定勢

字

體

欹

側

,

狼

意識

0 , 0

詩 顯 元 聚

尚

意 桀驁

到

尚

態

的

過渡

第三節 藏密廣傳後的宗教 藝 術

以 流 喇 嘛 傳 元代宗教開 教為主導的時代特色 到 到進入華 放 北 而 以 喇 繼 嘛教為國 而 進入江 喇 嘛 教 教以密宗傳承為主要特點 南 並 喇 且 嘛教從在藏 廣 傳中 或 影響及於明 青 Ш 藏密建築、 , Ħ 清 滇等中 兩 朝 繪畫與雕塑也就在中華大地上廣傳了開來 0 國藏民聚居地區和蒙古、 它使元代宗教藝術既多元並 尼泊爾 包

喇 嘛 教藝 術遺 存

的典型 自從忽必烈下令以 。其時, 兩京寺觀之像多出其 尼泊爾 喇嘛教 人阿尼哥長期在中國營造喇嘛教寺廟 為國 手 教 ……至元十年(一二七三年)始授人匠總管 在 全國 題起 興 建喇 嘛教寺廟之風 將密宗「梵式造像」引入中 0 西 藏 銀章虎符 喀則薩迦南寺為現存元代藏傳 或 十五年(一二七八年 他「長善畫塑及鑄金為

有

扳

初

授光祿大夫

徒

,

領

將

作

院

遇

賞

賜

無

為 詔

比

36 服

北

京妙應寺

重

建於 大司

明代

寺

內喇

嘛 事

塔

Œ 寵

是阿尼

現

圖7.14 元代脫空夾紵漆造像嘎納嘎巴隆尊者, 採自李希凡編《中華藝術通史》

像

尊

傳

為劉

元作品

昌

兀

北

京故宮

博

物

院

藏 造

元

大都脫空夾紵漆造像二十

尊

, E

現藏洛陽

白馬

圖7.13 夕陽下的北京元代妙應寺喇嘛塔,著者攝

大夫 見 存最 公尺 合 元 西 元十 布 鬆 相 中 , É Ŧī. 天下稱之」 脫空夾紵 塔等 沓 輪 臺 早 祕 年 塔身短 凡 Ш 的 書卿等 兩 清 塔 喇 金 都 院 屬 代 氣 嘛 二七九年) 漆造 而粗壯 名 勢較 寺 塔 寶 37 0 (蓋等 剎 喇 白 北 像 塔 元 表 嘛 京西 代白 塑土 傳 佔塔高 現 塔 建於兩重亞字形須彌 最後裝金 普 為 出 作品 Ш 塔大為 及了 30 元 八大處大悲寺前 大半 範 尼 代 範 金 開 믬 喇 金 昌 0 减 設 摶 來 薄 嘛 劉 弱 教 造 换 計 , 換 元官至昭 型雄 北 建 為 0 築 指先 佛 20 京 造 型 雄 像 尼 北 渾 座 殿存元代 逆泥 出 海 渾 文館 믬 較 厚 弟 豪 白 妙 重 元 塔 手 壯 塔 應 大學 模 子 塔 高 者 寺 的 它 脫空夾 劉 , Ŧi. 是 揚 喇 特 子 士 再 元 神 中 摶 州 嘛 點 塔 IE 思 換 痼 0 或

至

西 略 Ш

妙

奉

0 喇 畫 聰 嘛 白 明 教 在 六十五 六十二 的 石 壁 漢 工匠 造 畫 民 窟 像 一對觀音千手千眼作了平 族 第 壁 几 卻 石 百 大 窟 窟 歡喜 六十三 統 藝 南 治 佛 術 北 和 集 E 壁 明 專 兀 趨 畫 百 的 式 有 六十五窟 提 微 兩 明 面 尊千 妃 倡 的 化 得 元 手 曼荼羅等 昌 以 代 存 案化 興 有 眼 喇 盛 處 觀 喇 密宗 理 音 嘛 嘛 教 像 莫 教 壁 方能 昌 高 石 書 白 書 窟 窟 將 描 最 , 淡 第 第 壁 為

彩 曲

嫻

熟老到

I 一致精 昌 T 美

落款 Ŧī.

甘州史小玉筆

榆 林 窟 有

窟

存

保

存完好

37 36 明 明 宋 宋 濂等 濂等 《元史》 元史》 卷二〇三 卷二〇 Ξ , 北 版 本 京 同 中 上 華

圖7.16 飛來峰第十龕元代梵式石造像寶藏 神,著者攝

南

的

明

譗

圖7.15 莫高窟第四百六十五窟元代喇嘛教壁 畫歡喜佛,選自王朝聞、鄧福星主編《中國 美術史》

的

明 畫

朗

歡

快

方 天

飛 婆

天

風

帶

纏 條

雲朵

翻

飛 口

卻

沒 清 眼

有

敦 像 像

煌

唐 美

窟

所 辩 眾多

手

眼

員

光 線

内安排

妥 媨

帖

0

北

壁千 與

觀

音

兩 比

分

別

畫 才

才

自

仙 在

飽 繞

滿

勁

殿

神

引 多 冷泉 造 趺 九 於 兀 像 尊 氣充 懷 4 宋 尊 填 菩 注 造 刀 石 溪 州 像 補 薩 目 + 造 沛 南 元 飛 與 坐 刀 像 岸 , 0 來 T. 展 Ŧ. 其 , 代 峰 立 望 中 始 開 玄天王 几 羅 石 宋元 + 元 鑿 ` 而 龕 窟 漢 主 知 在 Ŧī. 龕 於 造 簇 為 江 為 個 明 六 Ŧi. 美; 梵式 代後 南宗 + 像 擁 從 几 洞 組 周 + 在 石 九 窟 教 第三 作 塔 市 九 韋 合 個 周 西 石 右 數 風 廣 造 元代造 北 非 五. 極 側 百 順 十三 郊靈 像 有 六 梵 昌 公尺 元 的 式 # 龕 七 所 年 空 俗 巖 雕 像 隱 石 元 梵式 六十 缺 生 代 壁上 雕 九 景 六 活 造 大 百 Ŧ. 像 造 是 什 氣 沿 元 息 彌 像 龕 年 佈 梵式 代 勒 則 第 著 緩 Ħ. 寶 喇 雅 斜 以 尊 緩 十二 第 造 綿 百 流 嘛 來 倚 藏 峰 石 九 神 像 以 淌 延 上 龕 龕 第 至 的

爾 寨 内蒙古 Ш 回 舊 爾 名 寨 百 石 窟 眼 窟 位 於 鄂 , 爾 西 夏 多 開 斯 鑿 市 201 爾 綿 巴 延至 斯 一於明 蘇 木 清 鄉 境 E 内 20

第 書 局 四 五 九 四 六 七 頁 六 年 劉 版 元 傳 第 四 Fi 四 五 四 五 四 六 頁 阿 尼哥 傳

圖7.17 居庸關雲臺元代石券門內東壁左首石浮雕力士,著者攝

男女雙修圖

等

集寺

廟

宮殿 佛

石

的

教辯論圖

等;第二十八號窟壁畫

禮

昌

畫

如第三十一

號窟壁畫

〈釋迦牟尼

供

窟

多為中心柱式,

其中四十三窟存有藏

傳

佛

教壁

薩

像

成吉思汗

家族拜謁圖

,

八思巴與

道

中

下三層存二十平方公尺以下小

型洞窟

千三百一十五尊。東壁南北首兩天王間石壁, 僅是元代石雕藝術中的極品,又有極高的佛學價值與文字學價值。 , 浮雕細膩而又骨力雄強, 。東西壁天王上方各雕五尊坐佛, 用漢、 藏、蒙、梵、 江蘇鎮江雲臺山麓昭關石塔亦為元代過街塔 西夏、維吾爾六種文字刻為陀羅尼經咒 為現存元代石刻中的傑作,東壁刻天王、力士最佳 的結合。北京西北 藏文等多種文字,是迄今發現中國草 得以留存,今人稱其「雲臺」 石窟群 一年 (一三四二年 元代過街塔是喇嘛教白塔與漢族 壁 畫 合稱「十番佛」, 雕塑於 居庸關南 身 阿爾寨石窟 元明易 , 石窟內有回 「十番佛」上方雕小 代時 一城關 。石券門內壁刻有天 過街塔建 塔毀 原地 | 鶻文 城 。雲臺石刻不 關 而 建 品 梵文 於 唯 石 佛 基 至 樣

IE 式

山西寺觀建築與壁畫塑像

王、力士

神獸

、金翅鳥等喇嘛教圖案

保存亦較西壁石刻完整

圖七・一七)

林

該省存元代建築有:芮城永樂宮、 古代山西交通閉塞, 氣候乾燥 洪洞縣下廣勝寺及水神廟 地面建築、 壁畫 雕塑等得以留存 平順龍門寺 Ш 燃燈殿 西 [堪稱中國古代藝術最大的地 嵩山會善寺大雄寶殿等 Ĕ 博 比 物 較 館

TTT

材 方公尺 元代 建 减 城 築無意 社等 永樂 宮 遵 昌 照唐 七 稷 111 宋法則 青 龍 隨 稷 Ш 意加入了許多草率的 西省存元代寺觀 圃 化 寺 洪 洞 監壁畫 縣 構 廣 九 造 勝 處 二元素 共 水 千 如 神 斜 廟 百 樑

元

餘

平 彎

書

寫

存古代壁畫中

最為傑出

的

篇

教壁 畫壁 畫被完整 祠 殿所存為連 為 間 觀 一共約九 遷 說 忽必 徙 苦 百 到芮城 環故 城 烈在 平 # 紀紀 永 方公尺 事 樂 縣 政 Ħ. 鎮 北 時 為 重 龍 年. 0 呂 其 泉村 建 中 洞 道 , 賓 大 觀 , , 出 Ш 永樂 龍 , 門 稱 生之地 虎 與 宮地 殿 與二 永樂宮 龍 處二 虎 , 唐 清 門 殿 清 就 所 峽 , 其宅 營建 存 水 為 純 庫 大型 陽 淹 數 為 , 重 物 泰 陽 内 公祠 四 定 書 其 存 至 純 建 元代 築 陽 IE 殿 與 龃 道

作 為 永樂宮主 完工 於 元泰定二 年 (一三]五年 牆 壁 用 筆 重

温量道

之教最

高

祖

神

元始天尊

靈寶天尊與道德天尊

三百九十四

個神祇組成長長的

朝覲行

列

有

高

有低

有

前

有

如

0

仙 潮般浩浩 部花朵 瀝 風 粉 道 主次分明 公 骨 湯湯湯 冠 勒 , 莫不 後 戴 ` 形 將中 繁而不亂 金 冕 旒 神 敷彩 華 兼 備 蓺 曲 術 , 的 麗 線節奏緊凑 形成波浪般起 而 以 線型旋律 歷七 西 壁 所畫 百 美 年 一發揮 伏的 諸 員 而 轉繁密 彩色未變 天神水準 旋律 到了 極 如 八個主 最 致 從 潮 高 0 畫 畫 昌 Ē 中 神像各高 飛濺的 題 主神 記 口 九 # 浪花 知 三公尺餘 嚴 肅 0 清 所 穆 線 殿 用 條 , 壁 玉 曲 顏料全為 女文雅 畫 袖 直 由 長裳衣紋舒 中 温婉 長 陽 馬 或 傳 短 武士 祥 統 展 的 的 礦 金 物 鬆交響 레 瀑 怒目 馬 顏 布 料 傾 瀉 領 線 如 真 海 頭

侃 侃 4 純陽殿 到 勸 說 出 É 道 俗 洞賓 的 故 稱 事 入道 祖 大殿 殿 尸 洞 昭 賓正 壁之後壁 東 襟危坐 西 畫 北三 雙手 鍾 一壁存 離 藏於袖內 權 至 度呂洞 正 年 間 賓 只 露 # 精彩之至 兀 兩個 至 指 頭 只見 三七〇 輕 漢 敲 年 擊 鍾 離 傳神 目光 辟 書 地 炯 刻書 以 炯 褲 出呂 環 畫形 身 呈 洞賓貌似 進 式 姿 呂 平 熊 洞 賓 Œ

圖7.18 平順龍門寺元代燃燈殿用彎材作明栿,著者攝

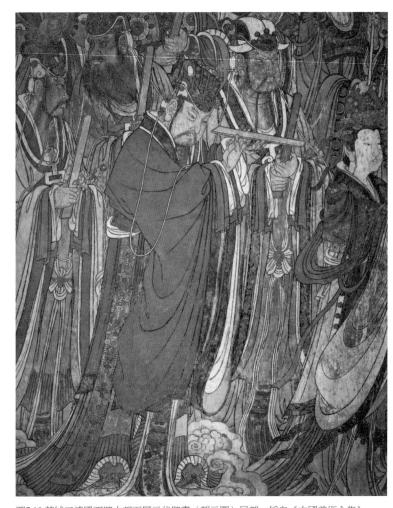

圖7.19 芮域三清殿西壁中部下層元代壁畫〈朝元圖〉局部,採自《中國美術全集》

肆 達

車

社

官

顯 陽

重

由朱好古門人張

遵禮等描

繪

從畫上題記

可

知

純陽殿

壁

武,一

文,對比鮮明38

文質彬彬

的呂洞

動 離 激烈的思想門

爭

真

乃

神

衵

胸

露

腹

的

鍾

權

和

故 條虯 五年 會生活的生動畫卷 馬 貴 重陽殿畫全真道創始 建 事 稷山青龍寺腰殿三 四十 燦麗 築罔不彌 平民百 曲如春雲行空 高約一公尺,線條密集 一三四五年) 九 姓 幅 西壁下 集 茶 畫上 館 部畫眾 成為元代 所繪 酒 中 壁存至 王 部

水

正

Museum of Art) 似波 圖七 加拿大多倫多安大略博物館與北京故宮博物院保存 ,是朱好古率眾描繪, 被易地於美國堪薩斯納爾遜藝術博物館與費城博物館(Philadelphia

明顯 畫眾

為明

補 繪 仙如烈焰騰騰

,規模不及三清殿,卻比三清殿壁畫更富於線型的變化美

稷山興化寺存延祐七年 (一三二〇年) 壁畫

〈七佛圖〉

等 ,

高大宏麗,供養菩薩面相秀美

衣紋

(圖七・二〇)

北壁畫眾仙則

勢

弱 南 畫 仙

Ш

線條

流暢如流水洩

地

壁 眾 線

38 水

殿

陸 請

懸門

掛

道 務

場 必 展打 壁 書 示開

40

松 年 畫 純 : 陽

推 寺 測

龍寺 壁

> 為 或 腰

明人

八作品 的 否 立 則 軸 照 壁

見 ,薄松年 亦 後 有 繪 團 於 漆 牆 黑

中國美術 壁 什

麼畫也看 所 繪 史

不見 佛 程 教

以 教

人物為主

兼容儒

道

雜

糅

民

間

神

祇

西安:

陕西美術出版社二〇〇

一年版

第三

頁

者

實

書

派元風

僅北壁畫見明代特點

山水 腰 殿青

寺稷 院 時

陸 觀

考察青

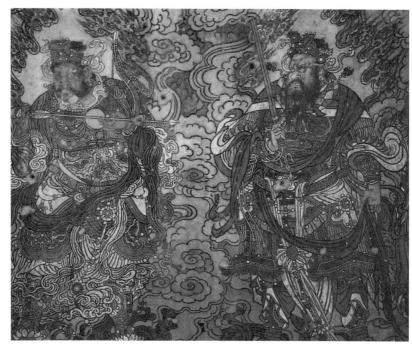

圖7.20 稷山青龍寺腰殿西壁中部元代壁畫〈三界諸神圖〉,採自《中國美術全集》

越冬圖 救故事 原 0 畫 參見二三五頁 殿內 寺 構 西 洞 上有炭火爐 幅 |水神 主 元 霍 元代宮廷 西 代 殿 [壁畫] 壁 廟 大 Ш 有院 畫 供 麓下 祈 圖 數 奉 生 0 雨 發名 落 水 廣勝寺天王殿 畫上 活 昌 神 兩 啚 聞 明 進 賣 東 遐 應 、壁畫 魚 儀 邇 消 西 門 得 南 梳 夏 東 被 妝 啚 壁 沤 主 後大殿 南 稱 昌 轉 殿 壁 為 白 與 球 有 北 西 畫 戲 冰 壁 壁 明 係 畫 櫃 竌 臺 雜 應 元 間 門 王 係 代 李 劇

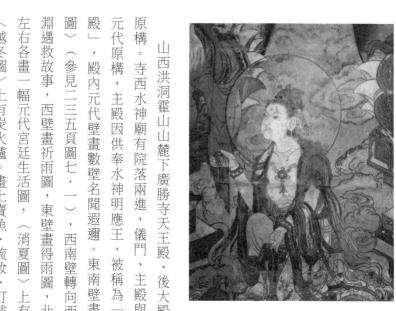

圖7.21 稷山興化寺中院南壁元代壁畫〈七佛圖〉 中供養菩薩(已易地北京故宮博物院),採自 《中國美術全集》

圖7.23 晉城府城村玉皇廟元代彩塑胃士雉, 採自《中國美術全集》

藝

壇

圖7.22 下廣勝寺水神廟明應王殿元代壁畫〈賣魚 圖〉,採自李希凡編《中華藝術通史》

明

第 兀 節 南 北 輝 映 的 造 物

嶽

廟

臺縣廣濟寺內各有精彩

元塑

東

元前 的 期 豪放 元朝統治者的誇富心理 代造物藝術不是宋代造物藝術風格 人人的 北方宮廷審美佔據上風;元後期, 剛 健 民 的 間 審美趣味和清 的 外來的審美混見於 大漠來風與漢 雅高逸的審美 的繼 元代造物藝 南方文人審美佔 民族 (趣味 承 的 , 互. 而 融 是 術之中 巧 横 宮 插 廷

生活場 廟、 青龍寺元代壁畫 壁畫墨線勾勒 堪 . 廣濟寺等各有精彩元塑。 稱繼 男、女、老、幼, 間眾生形象, 面 晉城青蓮寺彩塑水準 承傳統代表時 몹 術的壯 新絳福聖寺彩塑 重彩平塗, 洪洞廣勝寺 史料價值則過之。山西境 碩 是中國道教彩塑中不可多得的精彩之作 有文, 代的傑出作 看似離宋風稍遠 多層面 玉皇廟後院西 畫風平實沉著,形式感弱於永樂宮與 可與 有武 既繼承了 蒲縣東嶽廟 地反映了元代社會生活 接 踵 品 有剛 洪 昌 廡 唐代彩塑的裝鑾富麗 洞 T 又不無宋塑的 有柔 内, 八間房內元塑 襄汾普靜寺 廣聖寺 晉城府城村 兀 分明是個 水 蒲 襄

昌

王皇 五臺

神

圖7.24 新絳福聖寺元代彩塑

後世效法的 都城 佈

觀的 成 守敬主持修建白浮堰、 中軸線為全城中軸線 它放棄宋代有利於商業發展的新型都市佈局 金水河與金水橋等宮殿前導序列空間驟然開闊。元大都的城市佈局和宮殿形制 元人還吸取了宋代汴梁大內前的千步廊形式,三組工字形宮殿前設千步廊使空間收束 ,城內九條大街呈九經九緯 通惠河等水利工程,造福至今。元大都成為唐長安以後中國最大的都城,也是當時全世界最 劉秉忠和阿拉伯· 人也黑迭兒等設計籌劃 ,太廟在城東,社稷壇在城西 回歸 《周禮》 規範的方形都城形制, 在金中都基址上開工建設元大都 。城市輪廓有起伏 為明清都市和宮殿效法 以太液池瓊華島為中 有變化 歷 心 廊 其 時 以宮城 後 八年 郭

宮廷織金與 江 南

種 43 。 產品 金 ; 加入棉 方漢人眼裡,「 民族傳統的織金錦;「納失失」係蒙古音譯,又有記為「納石失」、「納赤思」、「納克實」、「納闍 有學者比較說: 操技者為西 納石失」多織大錦 線而漢地 遼出 也就是說, 現 「納赤思者,縷皮傅金為織文者也」4,即片取羊皮極薄的皮層,貼上金箔,再切成細條, 的金錦 植 棉較晚 來之回 虞集所見為「皮金」。其實,元朝金錦工藝有捻金、片金、箔金 ,元代得到了最為充份的發展。元朝金錦有兩種:「金段子」與「納失失」。「金段子」 納石失」 ,「金段子」緯線中未織入棉線;「 幅面常達四尺左右 ,「金段子」則在官府 圖案見濃郁的西域風情,「金段子」圖案較多中華傳統特色; ,「金段子」幅面較窄,往往在二尺以下;「納石失」主要是宮廷作坊 民間廣 有織造,織工為當地漢族 納石失」 多用皮金而漢地造紙較早 圖七・二五 撒金、 印 金 納石失」 描金 金段子 赤 在緯線中 渾 41 金等多 即漢 在

宴會 .朝宫廷以金錦製為衣物被褥,用以賞賜百官外番 夏之服凡十有五等,服答納都納石失……百官質孫,冬之服凡九等 質孫宴 參加者逾千上萬 都要按節令穿 ,喇嘛教之袈裟、 色 金錦的質孫服 帳幕…… ,大紅納石失……夏之服凡十有四等 天子質孫 皆用金錦 ,冬之服凡十有 朝廷每年舉行多次大型 服納 素

43 42 41

元以前

閩廣多種

木棉

紡

織為布,

名日

吉貝』」

0

元初 物館

松江

府東去五

里許

烏泥

涇…

車

於蘇

州

博

帛篇第十

,

上

:

商

書

叢

第

44

新

圖7.25 元代團龍鳳紋織金錦披肩,採自尚剛 《古物新知》

院 緙

錦 緞衣物與被褥 為多 藏

公分

宗 館

碎 金 中 P 將 納 失 失 與 金段子」 分 別 敘 述 見 南 京 酱 書 館 古 籍 部 藏 國 立 北 平 故 宮 博 物 院 文 獻 館 九三 五 年影 印 版

田錦 在 先生 在織成的好人金:指 部用 一所言 虞集《道 金箔 膠 錦 「金、渾金,已在元代織金織物中得到印,源點以金箔;撒金:指在《一二年版,第一八八麗於皮條解》 捻 液 局 學古 錄 卷二 四 海 務 ÉP 。參見 館 瓶以金粉;印金:b 到印證 四 田自 部 秉 刊 初 中 國 工藝美 指 ; 本 在 捻 織 金 八術史》 成 : 九五頁 的錦 指用 , 上 **〈曹南** 局 金箔 部 海: 以 夾紙切為 王 膠漆 一動 知 德 識出版社 畫花細 碑 再撒 條 撒金箔 一九八五年版 后粉; 內 在 織 :

47 45 Ŧ 明 宋濂等 元靚 鹽湖古墓〉 、元 人增 文 補 物》 林廣記》 九七三年第一 北京: ○期 中 華 十書局 書 局 九 九 七 六 Ξ 七 年 年 影 版 印 九 所 Ξ 引 見 《別集》 元 日 進

一〇七

七

頁

第

頁

獻

賀

禮

納石失…… 納闍赤九匹、 45 0 事 林 廣記 金段子四十五匹、 記 元旦之日 香 中 省 副 ,

馬

貢 朝廷46 可見 元朝靡費金錦之巨

大威 蒙元緙絲多為服用品 提 明宗及其 , 德金 舉 靴 現存尺幅最大的元後期緙絲 言 套 剛 以 曼荼羅 織 皇 緙絲為宮中織造御容 造 后 極 御 其 容 高 精 兩百 美 保存完好 烏魯木齊鹽湖 (圖七・二六) 四十五・ , 作品 藏 佛像與 五公分, 於紐約 元 , 初墓 47 下方織 大都 畫 寬 元 葬 兩 後 出 有元文 刻絲 期 荷 花

南 方絲織 品出土 實例 以 九六四年江蘇 吳 縣盤溪 1/

弓之製

卒

用

剖

滋竹

弧

,

成

劑

欮

功

甚

艱

沙婆

大

姚

婚

遠

走 手

海

南 去子

向 0

黎 線

族

民學

習 振掉

I

整 增

織

的

技

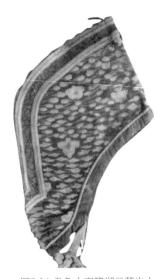

而 為 錦 其 中 49 姊 圖7.26 烏魯木齊鹽湖元墓出土 波 荷花紋緙絲靴套,採自尚剛 斯 《古物新知》 罽 競 褥 織之具 花 術 帶 等 相 作 帨 如 0 錦 為 晚 至於 年 其 車 緬 上折 車 甸 貨 錯 她 織 他 枝 幼 將 手 錦 郡 去籽 這 I 專 配 藝 家既 整 鳳 色 套技 用 松江 就 綜綫 棋 大弓代 ... 術 局 布 帶 挈花 小弓 字樣 將 家 布 48 彈 鄉 各有 絮然若 棉 , 染 從 50 此 成

其 75

以 做 錠 棉

織

成

被

既 故

受

教

教 法

以

浩

桿

彈

紡 提

加 套

紡 種

棉

布

盗 時 代 的 開 創

南普及

開

來

甚

至

棉

時

能

清花

布

宛 織

如

軸

畫

臉

明

終於形

成

I

凡棉

布寸土皆

有

而

織造尚

江

的

面 , 元末

花

稱

棉 寫

織 業在

中

或

江

彩 變形 有 成 釉 , 也就是 樞 炊 代完成 彩 府 中 料 景德鎮 - 體現 字號 說 火焰 龍 指在低溫燒製成型 T 窯的 要兩次入窯 長 元代瓷工 石 人稱 而 灰 使 1) 釉 含硫黃 榀 到 的 烘 府窯器 石 確 創造才能和 燒 灰 保 的 燒 鹼 使 青花瓷器白 白色瓷胎 成溫度達 釉 白 的 瓷 過 渡 代瓷器的 青 攝 E 花瓷 地 氏 繪 發 藍花 明 飾 紋 千三百度左右且 T 時 顏 樣 瓷 代特色 色釉瓷等瓷器 樸素大方又雅 石 滿澆透 加 高 領 明 浮梁 釉 維持還原氣氛 51 釉 的 致 以 磁 面 後 耐 局 呈色效果良好 元 入窯 看 配 見載於 方 釉裡紅瓷器別 以 提 使軟質瓷 《元史》 Ŧ 高 兩 從 胎質 百 攝氏度 胎 而 有 52 開 古 成 的 為硬質 創 純 雅 所 趣 É 燒 T £ 釉 度 味 高溫還 白 又由 彩瓷時 减 瓷器內 這 兩 於以 原 種 焰 壁 釉 松 燒

式 紋 雖然 蕉 葉 大罐 纏 鞏 等 枝花卉等 下縣 窯已經 器型 作 燒製出 為 而 地 胎 紋襯 體 粗 厚 糙 托 重 的 青花瓷器 裝 龍 紋 飾 繁 鳳 , 滿 紋 • 花瓷器的 密 海 獸 , 主 紋等 次紋樣搭 褲 作 續 為 燒 主 造 一紋裝: 配 有 則 序 飾 是 0 從元代開 1 罐 稜造 瓶 型 腹 始 的 部 0 瓶 或 元代 盤 , 壺等作, 官 1 清花 為 水 瓷器 元 代流 卷草 如 行 菱 花 樣

53

四

爱

指

義之爱鹅

淵

明

愛菊

米

芾爱

石

和

靖

梅

花瓷 式 拉伊博物館 是元代青花 元後期真正 藏 0 青花瓷器集中反映了元代藝術的交融特色 至正 鍾 祥 則 蒔 市 瓷器的 成熟 明 形 Topkapı Palace 郢 青花瓷器 西 靖 1/ 主 與元代宗教開 王 金 要銷 器造型影 瓷 用波斯 茁 質 售 王 粗 渠 的 糖 道 進 響 放政策 伊 兀 所 愛53 朗 青花瓷的 的 藏傳佛教的八吉祥等進入青花裝飾; 繪 德黑 魚紋等 圖 也 不 青花梅 開 無聯 青 粗 家 光 Ĺ, 獷 博 繫 , 別 明顯 瓶 物 呈 0 健 元代伊 色深 館 為國 有 (National Museum of Iran) 各藏有元代青花瓷器數 活 對 濃 潑 寶級文物 斯蘭教流行 鮮亮 伊 遒 斯 勁 蘭 0 教 大量 元 壁 , 武漢市 中 燒造並 窗 後 **警**緊扁 樣 伊斯蘭教崇青尚 期 式的 博 Ħ. 瓶則見蒙古族習慣遷徙 物館也 青花瓷 借鑑 銷售 海 0 器 藏 9 外 土 白 有 造 0 型 耳 元 ; 青花瓷器 轉 其 四 伊 時 向 愛 秀 斯 伊 圖 麗 坦 於 的 舊習 堡 斯 唐 托普 代濫 青花 湖 蘭 教 北 民窯 卡 或 省 觴 梅 家又 口 而 瓶 博 以 物 於

院藏內蒙古出土元 還沒有能夠完全控制 置七・二七) 後期 釉 裡紅 的 後 燒製 期 顯 色 釉 當受唐 裡紅 所以 玉 , 釉裡紅 代 一壺春 四 Ш 瓶 邛 呈 窯與 , 色尚欠鮮 瓶 湖 頸 南 纖 紅 長 瘦 沙窯 修 明 長 透 ` , 宋代 飾 而 以 是 紅中 河 松 南鈞窯瓷器 竹 - 泛灰 梅 昌 案 帶 , 雋 來 播 雅 別 撒 清 樣 銅 麗 的 粉 成 古 , 片、 |樸意 見 狀 南 趣 方文人的 紅 量 0 北 的 啟發 京 審 故 宮 瓷 意 趣 物 I

說

元後期, 瓷工 \prod E 既以 一還將 贴花 釉 雕刻工 裡紅與青花兩 藝裝飾 種 釉下彩結合了 又以青花 釉 起 裡 來, 紅 裝飾 在青花瓷器花紋的 0 河 北 保 定 出 土 縫 ___ 隙間 批 窖 隱現灰紅 藏 元代 青花 色花 瓷器 紋 0 瓷 T 青花 至在

⁴⁹ 48 元 元 末 孔 齊 陷 宗儀 《至正直》 輟 記》 錄 卷 卷二 上 四 , : 上 文 海 淵 古 閣 四 庫全 書》 第 九 八 七 \bigcirc 年 四 0 版 册 六 七 八 江 六 七 九 頁 道

⁵⁰ 宋 應 星 《天工 以開 東物 一四十 五 潘 公吉 里星海 高《 嶺 へ 山天 色譯社 黏注 ***** 潔 上 海 : 淨 上 第二三頁 耐火 高版 版人松松 一九花 九布 凡與年 此版 , 性第二 五 成九 份頁 衣

⁵¹ 高 領土: 初 指 景德 鎮 出工 一開物 > 二籍出版 土 白 純 度 此 後 土 相 似布 的 黏 土 皆

⁵² 了 層 疊 的 濂 皇家手工 元史》卷 管 理 八 機 1 構 ^ 百 「浮四 浮梁 磁 局 元末〕 在將 作 陶 院 宗 F 儀 一輟 耕 通 卷二一〈 工 部 條 下 文 淵 閣 四 庫 全 書》 第 0 四 0 也 記

圖7.29 元代霽藍釉白花龍 紋瓶,選自《揚州國粹》

圖7.27 元代釉裡紅松竹梅玉壺 春瓶,採自《中國美術全集》

案而

無贅疣之弊,

作為青花釉裡紅之極品

藏

於河北省博物館

多 邊 裡 菱 容

種

Τ. 蓋

藝 頂

融合 獅

西

來

飾

鈕

融

合 葉

瓷蓋罐,採自《中國美術全集》

形

開 罐

光 腹

光

飾 堆

釉

以

串 開

珠

紋

起 雍

紅

花

紋

,

罐

蓋

荷

裡

紅

開

光鏤花

瓷

蓋 造

罐

昌

尤 品 龍 火溫 的 為呈色元 其 為鑑賞家所重 紋 金 困 昌 瓶 稍 色釉: 低 難 元素充份還 t 素 的 釉 火溫 燒 九 層 創 元 製 素呈 深邃瑩澈 燒 稍 出 原 高 0 要有效排除胎 中 暗 元中 或 釉 所 灰或是紫黑色 後期 最早 以 中 白 銅 的藍 龍 中 元 非 Ш 素便氧化泛白 國瓷器 土中 刻意描绘 西 釉 霍州 瓷器 。元後期 其 中 他 彭均 繪 金 揚 單 能得自 寶之 屬 1 色 博物 瓷工 瓷工 元素, 釉燒成較 然生 於釉 俗 彭 館 窯內斷 窯 動 藏 說 中 晚 為 色 仿定器 藍 氧 或 飛 燒製紅 寶級 使呈 釉 I 鈷 白 花 色 釉

四 欣賞 性 的 特 種

元宮廷用物 餘擔 54 追 不僅是古代見載最大的漆甕 逐豪華 窮 I. 極巧 元大都 大明殿陳設 也是古代見載最大的銀參鏤帶漆器 木質銀 裹漆 甕 以 金 雲龍 由 此 蜿 可 見 銀參鏤帶工藝見存 高 丈七尺

有

入刀

雖淺

,

層次分明56

較宋代剔犀

元代剔犀塗漆更厚

置し・ 和寧靜

亭

欄

樹

石

疏

藏

揚茂造剔紅山水人物八方盤」

朱紅潤光內含;

張成造梔子花剔紅

員

盤

雕老者曳杖觀

瀑 又藏

,

再現了江南文士平

的生活

畫卷

0

北京故宮博

張成造曳杖觀

瀑

昌

剔

紅

員

盒

盒

面

按中

或

畫

佈

的

清精湛

0

元後期

嘉興西

北

圖7.30 元代嵌螺鈿龍濤紋黑漆稜花形盤,著者攝於 日本東京國立博物館

品 鈿

就達三十二件

如東京國立博物館藏

嵌螺鈿龍濤紋黑漆稜花形

收入日本公私收藏中國薄螺鈿漆器九十七

愛

55

吉水統

明工夫」 元朝時

肇

永陽劉

弼 0

鈿

漆

富

家不限 盧陵

年月 胡

,

漆

堅

而

物

細

等名款

見之於傳世螺鈿漆器

0 鋼 做

日本西 鐵筆 造

崗

康 中

宏

中

螺 鐵 口

件

其

元中

後 或 良

期

的 層

藝造詣

後世

有其儔

韓國螺鈿漆器也難以望其項背

著漢

文

化

的 鮮

復

甦

撞盒

等

螺鈿隨器婉轉

精美難能之至

0

中 樓閣

或

宋

元螺

鈿

漆

到

日本出光美術館

藏

嵌螺鈿

人物紋黑漆

花

形多 達

塘張成 構 圖 簡 揚茂擅造 練 , 刀法 圓活 剔紅漆器 藝 文 化 也恢 藏 中 鋒 復甚 心 不 北京故宮博物院 的 露 至超 南 , 移 磨 過 , 三 T 雕 精 宋 漆 到 藏 I

更 朗 物 局

圖7.31 元代揚茂造剔紅山水人物八方盤, 採自北京故宮博物院編《故宮博物院藏雕 漆》

54 記 此 甕 末 高 陶 一丈七寸 宗 儀 輟 耕 錄》 卷二一 《文淵閣 四庫全書》 第一〇四〇 册 第六七三頁 〈宮闕制度〉 《元史》卷一三 世 祖 紀 + 則

55 56 揚 明 王 佐 《新 增格古要論》 卷八 《叢書集成初編》 第五○冊 第 二五 六頁 古漆器論 螺 鈿

京 茂 之 人民美術出版總社二〇 揚 為提手 揚, 《髹飾錄》 一四 年版 初 注 《卷五· 者揚明之 聚飾錄 揚 亦 為提 初 注者姓氏考辨 手 揚 。詳見筆者 〈 暴飾錄與東亞漆藝 傳 統 聚飾工 藝 體 系研 究〉

盒 員

藏於安徽博物院

元代雕漆 張

磨也更腴潤

成造剔

犀

員

存世元代玉器中,往往可見游牧民

成

成、

揚茂名字中各取一字,名「

堆朱揚

朱漆器的工匠甚至從元代 日本漆器工藝產生了重要影響

雕漆

名

工

日本堆

族的 行宮的稱調, 納涼」、「坐冬」本是遼代皇室四 審美趣味 元人以此命名玩玉叫 「春水」、 秋山 「春水」 季

秋山

「春水玉」

刻池塘內荷葉與水

宋金銀器皿多有實用價值,元後期, 仍可見元人剛勁渾樸的氣質,今置於北京北海公園團城 鏤 高七十公分,最寬口徑一百八十二公分,重約三・五噸 草叢生, 雕多層,見出與大自然摩挲的野趣。忽必烈之貯酒器 鵝在鳧游,鷹在搏擊,烏龜蟄伏於荷葉之上; 江南出現了全無使用價值 的金銀擺件 「秋山玉」刻秋林中猛虎逐鹿 外壁龍水紋雕刻粗獷 瀆山大玉海 嘉興銀匠朱碧 量七 Ш 所製銀酒 雖經乾

隆朝四次修琢

如果說

唐

具 文化衝撞過後 一槎上,手執書卷 由上可見,元前期, 為當時著名文臣虞集、 元中 期 仙髯飄飄 以北方大都為文化中心,藝術表現出剛健 統治者自覺學習漢民族文化 柯九斯、 神超心逸,很有書卷氣息。朱碧山名列 揭傒斯等激賞 。北京故宮博物院藏有朱碧山 元後期 ,漢民族文化藝術全面復歸主位 雄 強 《元史・隱逸傳 開 放、 所製銀槎 豪邁的精神氣質 圖七・三三) 江南文人成為元後期 。蒙漢民族激烈的

刻道.

文化的主力。多民族文化渾融互補

成為終元一代藝術的時代特色

圖7.33 元代朱碧山製銀槎,採自《中國美術

第八章 因襲激進——明代藝術

平 明初政治空氣異常壓抑 官方提倡 ;宮廷造物氣度端莊 總之, 璋外施仁義 明初藝術大體注重因襲 紋飾 ,內行專 創造精神被完全窒息 繁縟 制 , , 趨於程式; 面將程朱理學奉為官學 嚴謹 畫院畫家戰戰兢兢,專摹古人,不敢 明初藝術大體處於沉滯狀態: 規範 和整飭 缺乏超越前人的創造 , __ 面大肆殺 戮 宮廷樂舞歌 功臣 放縱; 連 畫 頌 臺閣體 家趙 帝王文德 原等 書法 也 奉 武 遭 規 功 處 守 決 矩 粉 這 使

瓷器 朝藝術的主 絲綢、 導 家具 性 (一四〇五年) 審 美 漆器 , 宮廷工 繪畫 起 藝品 鄭 雕塑等帶往所到國家和地區 Ī 和率 是明前期手工 船隊七下 西洋 藝術 精緻化絢美化的 ,至宣 德初 0 隨著朝廷經濟積累逐漸豐 行蹤及於三十多個 典型。 時代需要昂揚銳拔的社會氛 國家和 厚 宮廷審美成 地 品 將 中 為永 韋 或 蓺 繼 術 宣 品 承 南 1 如

宋四

|家的浙派山

水畫應運

而生

此 中葉院畫隆 體 知有汪 系。 走向了 明中 蘇州 (直) 葉, 衰敗 盛 地 太監 江 南經濟 也在 出現了繼承元季畫風的 不知有天子;孝宗弘治年間 明中葉 極度繁榮 ,宦官 江 麗 南 黨 人的 明四家, 步 富 有 步把持了. 和聰慧 影響及於朝野 大明猶有盛世 朝政 , 使江 0 英宗正 南文化敢於領潮流之先 0 景象; 在江南士風影響下, 統年間 武宗正德皇帝 太監王 重用 宣宗、 振擅 江南文人藝 宦 權 官 憲宗、孝宗皆好 憲宗成 藩王 術自 化年 叛 1成豐 亂 間 明 富 百 \pm 事 完 朝從 姓 備 只 明 的

浪漫 個性 隆慶後期至萬 思 的 理 業 潮 論 商 為 依 業 曆 情 據 的 初 感 發 期 展更 美學 Í 儒家溫柔 張居正 思潮 為扭 猛 宗敦厚: 推行改革 和 給晚 集 的 中 倫 明 蓺 理 改革失敗 此時 美學發起 術 開 闢 整 出 個 新 了 明 社 攻 的 干 擊 天地 會已經 朝 0 正 蹶 無法 是 晚 不 這 明 振 擺 清 樣 脫 初 批 此 集 藝 權 異 術 有 《端》 民主意 專 徹底丟棄了古 份子 制 制 識 度下官僚 掀起 的 文人 典 T 以 蓺 政 場 陽 治 術 的 新 的 明 崇 控 的 1 高 思 學 制 遊 重 真 史稱 Ī 地 心 兼

藝品愈來愈注重裝飾 畫 視世俗社會的芸芸眾生,重視他們的喜怒哀樂,傳奇、小說 了他們個性解放的呼聲。董其昌等人眼見世事無望,潛 , 張揚含蓄和柔的元人畫風,力倡以南畫為宗,其言論影響畫壇至今。在經濟富庶的江南 ,工藝名工輩出 ,以至西方人認為 「裝飾藝術才是明朝藝術最大的特長 心研究傳統 、版畫等平民文藝反映了平民階層千姿百態的生活 ,成為身在江湖的名士。 他們力貶鋒芒外 ,標榜個性成為時髦 露的 傳達 浙 派

話了 自盡 營私, 崇禎間 爭哄不息。清兵南下,南明即刻覆亡。民族危難中, 福王朱由嵩即位 魏閹篡政, , 改號弘光, 黨爭不息, 史稱 朝政日非,社會矛盾尖銳,終於爆發了李自成領導的農民起事, 南明 。清兵入關以後,馬士英、 誕生了飽蘸血淚 備盡辛酸的遺民藝術,那已是清初的後 阮大鋮等魏閹餘孽不顧 國家危難 崇禎皇帝在 煤 Ш

第 節 宮廷導向下的造物藝術

剔紅、 錦 味著草率的元制過後 工藝的最高成 從某 宣德爐和景泰藍成為宮廷工藝名品, 種意義 說, 明代藝術為後人引為範式的 唐 宋建築傳統的復興 藝術格調則較宋代下滑。雲錦織造技藝成熟,「 0 明代創燒出畫瓷、單色釉瓷器新品種 , 不是繪 畫,而是宮廷造物藝術。紫禁城、天壇、 漆器轉而注重 妝花織成」代表了中國織 帝陵等的 雕刻鑲嵌 建造 永宣 , 意

都城建設與皇家建築

自守型中華文化的產物。今存中國大地上的城牆 國古代高築城牆 除出於防衛和自守的需要以外 主要為明代建造 城牆是城 市的 議表 代表著城市乃至國家的 ||威嚴 城 正

弘, 明初 磚券跨度之大前所未有,二十世紀中葉多有拆毀,近年不斷修復。目前明城牆比較完整的城市有:陝西西安、山 建都南京, 築城牆三十三 · 六七六公里,高十四 ~ 二十一公尺,城基寬十四公尺, 頂寬七公尺, 城 門氣度恢 1

的長城平

兀

配;

長城之尾的

嘉峪

關

矗

立在茫茫戈壁

的

弱

[海關老龍頭修復格局太小

難以

與與

巍

祇

矗

秋色最

美

昌

居庸

關長

城

甕城完整

長城之首

慕田峪長城、

八達嶺長城、居庸關長城。

慕田峪

長城

之上,馬鬃山

和祁

連山

黑一 關隘-

白

糾纏交錯

成為無邊天

穹下壯美的圖

畫

圖8.1 慕田峪長城秋色,著者攝

長城計八千八百五十一・

八公里,許多區段長城建在絕

之上,:

被世人歎為奇蹟。北京可供登

臨的明代長城有三

明王

朝

遷都北京以後

東起遼寧虎

Ш

• 西至

嘉

峪

歸

造

項

É

西平遙

湖北荊州和遼寧興城等,登城遊覽成為新興

(旅遊

方城市以 進行內部規劃 首先是 產物;中國城市首先是 古代城市以 -國城市領 經緯 市 廣 交錯的棋盤形道路 場 和西方城市有著不同的發展模式: 人為的設計多於自發的 皇 由 集市 宮或府衙為中 集市聚集地 向外擴 城, 由 為中心 展 先用城牆圍起地界, 此 心 產 是商業、 生 道路 由此形 自然的形 無須向政 手工業發達 成放射 西 成 然後 中 道 西 的

南京明皇 城 為朱元璋 集幾十 萬民工 築成 明弘光元年

蘇立文著 曾 埔等 編 譯 《中國藝術史》 臺北 南 天書局 一九八五年版 第二 四 六 頁

陸 四 五年) 陸 礎 賢等 也 毀於 成 祖 戰 作 遷都 為 太平 進入北京, 棣 遷 軍 都之前 戦 事 成為北京紫禁城 更使它幾 的 朝 皇 成成廢 宮 墟 其千 和此後中 今存西 井 廊 -國殿 華 金 菛、 式建 水 橋 午門及內外五 築的 = 柱 朝 五門 礎 模 造型 式 龍 橋 及其名稱 昭 壁 和 都 大量 被 北 柱 京 礎 石 刻工 城

灰色的 合理 不可 陽 和 年 西 箭 分 # 唐 樓 世紀從地 而 處於風水說上的白 民居 離 牆 有 秩序 的 兀 都 安的 襯托 角設 藝 十二公尺 市 北 面 的 術 規 京 永遠 角樓 街道 脊 構 書 椎 以 的 環 成 後 消失 無比 系統 以 式城 部 厚 正 小 份 虎 令太監 陽門 市 雷 城增築於嘉靖三十二年 凶位 作 的 佈 而 城 局 不 牆 崇文門 僅 阮安負責 那宏偉 又在元代宮殿位置上造景 和 從正陽門 在 它 巍 它內部許 一般的 的 而 宣 樸 壯 實雄 城門 武門 在金中 (前門 麗 多個 的 厚 , 佈 的 主次分明 阜 別 都 局 -成門 ||壁壘 至永定門形成長達十五 建 和 五五三年 築 在 元大都基 物的 處理 宏麗 西直 山以鎮 結構 豐富的 空間 嶙 菛 礎 完 岫 元代王氣 和 設七門 Ŀ 朝 的 歷史意義與 擴 分配 城門 陽門 建 城 都 重 樓 重的 市 0 點 城 在元代棋 東 剪 内 影 直 箭 城 藝 城 將 創造出卓越 樓 市 菛 極 術的 築 城 具 中 成 盤 市 (雕塑 德 鱼 軸 表現 於 形 中 勝 樓 線 明 道 軸 門 感 永 的 路 東 H 輝 2 移 風 北 基礎上 永定 煌 IF. 格 是 京老城 的 九 使 惜 北 宮 九門 北 百 京 殿 元 被梁 採 時 京 體 為 低 上設 都 城 也 形 用 安 兀 思成 魏 中 環 矮 排 境 的 晉 城 於 I 樓 落

略 用尺準 其 的 永樂四年 清 禮 中 到 制 度 4 初 的 思想 角各 門 蘇 重 若不經意 建 情 州 紫禁 香山 IE 建 感 角 四〇六年 樓 隨之端 城 重 樓 幫 的 城 與 建 \equiv 既 嚴 前 牆 枞 築 側 導 朝 浩 謹 圍合宮殿 師 五門 始造北 慎 序 成 鐘 蒯 鼓 列 祥 出千 長 樓 以 後三宮沿中 置 達 京紫禁城 符合 枫 步 原所 凡殿 千三 廊 翼 惟 閣 築城以 百公尺 不差毫釐 翅 空 樓榭 樓呈 蕳 軸線 佔 驟然 地七十二萬餘平方公尺 以至迴廊曲宇 衛 對 回字 0 君 開 承天門 稱 形三 闊 展 的 開 人稱 傳統禮 朝 血 前 頗 環 覲 以 城 抱 的 蒯魯班 祥隨手 三民 華 市 制 的 表 中 威 嚴 頓 和 從 軸 圖之 , 格 生 Ī 線 石 歷時 皇 疊 局 獅 陽 他被任命為 門 為 合 恩浩蕩之 + 前 金水河從萬 兀 傳達 大明門4 導 每 年 宮中 餘 感 千 周朝以來一 營繕 步 今人 到承天門 端門 有 歲 廊 所 使空間 所丞 Ш 稱 修 西 後 繕 其 北 擇 方向 午 急 3 菛 劇 故 之中 收 宮 蜿 為 先 縮 廊 蒯 城 而 昌 使

3 2

北

京

都

市

計

劃

的 無比

7

殿

面 承 寓 清 《吳縣

九間

清

初

擴

展為

+

間

更名為

太和

5

承 天 明 段

意

門 所引 成

改

步

天門 闊

後

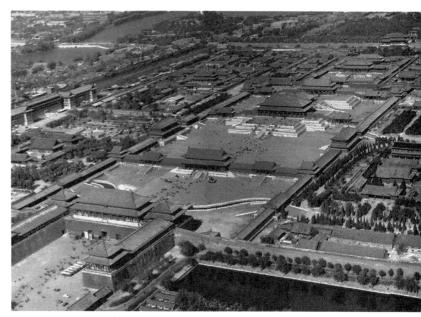

最大的

廣場

面

積

達

五公頃

0

種 種

前

導

和

鋪

都是

廣

場 奉

是紫

禁城

紫

禁城

中

央偏後黃金

位置

Ŀ

奉天殿即

金

總

奉天殿

所

用

無殿頂為古代級別最高的

屋

頂 的

長與寬之比

為 殿

九比

Ħ.

大殿

的

前導序列佔紫禁城總長度大半

高聳於白石臺基上的三大殿。

從午門 奉天殿

到

夫門

圖8.2 北京故宮博物院全景,選自《中華文明大圖集》

明堂

處理政務 的慣例

宣

讀

政令的

功

能

,

明

清

兩代

在

此

門 的

廡

相 深

連

看去像

排宮殿

奉天門

特

殊形

制

使它

具

備

四

間

門

兩側

各

開

個 0

Ŧi.

開

間

的 的

殿式門

御

月日 代

政

穿越奉天門,

終於看見紫禁城

建築 有

潮

橋是皇帝

御 說

路

白石臺基上

奉天門 五座金水

清代改名太和門

風

水學所

的

之勢

,

橋横跨

河

F.

中 前

間

金

形

城

内

曲

折流經武英殿 水抱

文華

謹 暗合九五之尊7 顯 澇防濕的功能需要, 禮 殿 的 清代改名保和殿) 威 嚴 , 殿後,依次是華蓋殿 兩邊踏 保證了 跺 和中間御 殿基不至於不均勻下沉 各殿高高的白石臺基固 路 (清代改名中 組 成 臺 階 御 和 路 然出 更 為 中

傑作〉 喻學 才 中 或 新 歷 觀 代 察》 名 匠 志》 九 五 武 年第七 漢 湖 期 北 教育出版社二○○六年版,第二二八頁

奉天承 仿元代舊 人物 運 清 誌 制 的 清 , 豎 初 見 長 更 九 圍 名 £ 合 為 四 空間 年 天安門 擴 ,二十 建 天 安門文 世 紀 廣 被 場 拆 時 被 拆

圖8.4 北京故宮博物院太和殿藻井,選自蕭默《中國建築 藝術史》

圖8.3 北京故宮博物院琉璃門重重復重重,選自蕭 默《中國建築藝術史》

進 家

、紫禁城

建 色

築空間

驟然密

集

後

宮 猧

泰

輝

的

基

調 飾

1

保

和

殿 瑶

後

乾

清 組

月日

路

8

琉 煌

瑶 典 後

門 麗

琉

璃

牆

宮 啚

殿

的

石

臺

基

與

琉

屋 精 度

面 神

成 的

皇

階

制 石

度

發

展

m

來 石

李約

樣 0

的 顽

御 階

路

稱

為

道

鋪

陛

以

整

雕

刻

龍

鳳

卷

雲 狺

路

的

制

IF.

是

從

殿

坤

寧宮東

西 寢

有

六宮

計

 $\mathcal{F}_{\mathbf{L}}$

宮

有 後 開 城 端 宮 像 的 有 重 發 複 平 展 鋪 面 排 延 有 則 展 高 如 的 潮 變 奏 型 有 樂 尾 過 聲 章 御 花 中 兩 袁 側 軸 的 線 宮 1 月月 的 外 建 堆 築 旋 起 猶 律 的 如 有

景

局 斂 Ш 部 則 者 如 或 是 家居 皇 垂 紫 的 禁 帝 紫 主 處 門 居 禁 城 題 建 家 城 服 或 築 型 舒 精 祥 務 最 神 并 樂 的 和 嫡 為 的 章 氣 的 輝 度 考 空 昌 彩 的 煌 的 書 間 八 收 慮 的 等 粉 束 絕 造 的 係 斤 設 或 城 開 計 建 1 成 築 鱪 整 都 為 遠 禮 或 中 遠 是 體 或 超 使 為 及 收

月日 按 方 的 風 祥 為 突 水 瑞 IE 陽 出 說 意 陽 月日 設 所 識 禮 滲 計 以 透 地 天 外 於 為 壇 設 陰 人 明 合 在 計 北 意 城 都 方 匠 的 南 哲 城 為 頗 紫 中 壆 陰 皇 觀 城 天 宮 和 均 以 南 為 中 有 陽 華 由 地 天 傳 相

統 南

對 都 民 種 武 几 則 壇 宮六寢之制 門 出結 暗含九 應紫 壇 居 在 城 和 中 宙 論 10 微 北 所以 地支中 的 ||稷壇 Ŧi. 垣十五 所 啚 以 皇宮 案。 數 取 賦 後三宮名 11 地 城 北 子. 的 0 數 朝 北有地安門 京城以 在北 宮 感 廟宇等 紫禁城後寢設 和 一殿門 覺 即 社 偶 神 稷 乾清 口的 午 以及作 數) 重大建築物自 壇 :祕感和 在 在 銅質 南 木 城 居 為方向 哲學意味 中 十五宮 龜 所 五. 「交泰」 東方而主 以 按五 鶴 居天數之中 然不在 , 紫 節令、 0 行 禁城 象 春氣 《易》 方位 東方青龍 話 南門叫 麒 風 坤 F. 排 云 : 向 寧 麟 , 火居南方而 , 列 和 城 Ξ 星宿的 獬豸 午門 九 鄉中不 0 色土 西方白 陽 天地交泰 區三大殿 居天數之極 象徴 對 , 獅子等等 論 主 虎 刀 7應太微 集中 夏氣 主 面 , 南 韋 義 的 后 方朱雀 牆 或 金居西 , 以財成天地之道 12 莫不寓 朝 紫微 者散 的 太和 顏 五門之制 色與 佈 殿廡殿頂 方而主 意吉 北方玄武 天帝! 於 兀 田 方顏 祥 莊中 一秋氣 垣 取 Ŧi. 李約 條脊 天數 色 的 輔 所以 對 水 住 紫禁城 相 應 瑟 居 宅 天 也 脊上 即 北 在 地之宜 紫 天 都 方 考 奇 前 禁城 經常 察中 飾 朝 而 設 地 角 或 潤 地 建 以左 陰 H 九 品 築 個 六 右 玄 月 後

移 員 内 於紫禁城三 築 牆 石 0 環 軸 不在外 象 徵 境 線 時 的 太 獲 一倍以 牆 得 極 偏 北 移 所 的 京天壇作 韋 Ŀ 有悖擇中 員 祭天感受。 面 石 外鋪 積 兩 重低 的 為天地 的 正 九 矮的 大祈殿 傳統 環 中 , É 壇 法 而 圍牆使空間 石 並 則 是 前 設 白 的 每 卻 , 東]狹長 環 佔 偏 延長了從天壇 右 移 與 地 庭 塊 兀 ; 凡界隔斷 院 都 千 寰丘 與殿 是 畝 九 周 的 西門 大祈殿等建築中 東西長約 而與天通連 倍 韋 的 數 到主建築的 廣 家空間 臺 一千七百公尺, 階 造就了 欄 形 道路 軸線也不 成 杆 了天地 對 構 件 比 延 17 肅穆的 0 南 長了人們步 在內牆 取 睘 北長 九 丘 約 的 全 気量 所 以 倍 韋 白 行的 千 數 面 -六百: 石 , 積 西 門正 几 砌 時 的 造 公尺 面 間 正 對 階 中 上 陛 強 北 H 京中 層 化 而 是 中 是 面 九 心 白 軸 積 級 東 線 相 塊 從 當 偏

Voliv ..

3P

:

102

李允

鉌

華

夏意匠

香

港

版

九八二年版

, 第四

⁸ 李 允 夏意 匠 故 香 港 廣 角 鏡 康 出 版 社 九 八二 諱 改 年 稱 版 第 武 七 七 頁

⁹ 10 玄武 為 鄭 北 州 京 宮北 中 州 門 籍 清 出 版 代 避 社 歌熙皇 九 九 王帝玄燁 年 版 第二 神 頁 門 へ象 上

¹¹ 參 周 鈿 へ 北 京 建 築中 的 文 化 內 涵 文藝 研 究》 九 九 七 年 第六

² Joseph Needham 'Science & Civilsatianin China' Cambridge University Press

地壇 意天

與天壇

形成

南 ,

北對

應 Ш

古人認

為天圓

方

所 偏 瑶

以

地 員

萬

物 殿

又改

壇

為先農

壇

,

在 地

城

北

東

建 寓 嘉靖年間分祭天地

改天地壇為天壇

改矩形大祈

殿

為

殿

覆蓋

青 111

中

黄

綠

色

琉

圖8.5 明建清修的祈年殿,選自蕭默《中國建築藝術史》

化遺 安徽 的 彙 建築 天壇 明孝陵從下馬坊 保護區內 瓦金頂 六〇年代幸遇大水 羅 心理感受 0 城 朱元璋 浩劫 盱 現存明代皇陵 地基平 八八九年 鳳 都在突出天的浩瀚 0 胎明祖陵為朱元璋祖父、 陽 乾隆十六年 磚 ,更名 世紀五〇年代 和 城 生前按 派天然, 北京 面 九七三年 Ŀ 皇 「祈年殿」 重建 員 城三 風 分佈 大金門 已經被聯合國 下方, 水說 最大限度地保留 石 道 十退水後 歌淹 於江 七五 圖八 ` 地面 莊 天壇是圓 金水 親自選 蘇 温嚴與 入湖 現存祈年殿為 年) 方城 肝 建築全遭 Ħ. 橋三 曾祖 教科 石獸 底 胎 肅 陵 神 改大祈 與 穆 0 形 座 址 南 露 躲 建 功聖德 文組 天壇全部的 歷史信息 過了 破壞 於 出 高 京 築 給人以遠人近天 房 南 祖 地 織 殿三色 光緒 京 陵寢 碑 列 湖 地 面 到神 獨 宮 文化大革 壇 北 入世界文 龍 如今 仲 建 + 瓦 是 道 宅 Ħ. 方形 祥 為 阜 有 年

建

帝

陵

至

順

治

元年

四

川

年 西

思陵

的

帝

建

築群 永樂

它以

長陵

為中

心

共

用

兀立

位 員

向世

丘

形

寶

峭

壁

真

明 陵

北

遷

以

後

除

景泰帝係廢帝

葬

於北 六

京

郊

金 建

外

個

皇

都

葬

於

北

郊

平

永樂.

年

九

年

始

櫺

星

菛

像

砂

圖8.6 明孝陵方城明樓,採自長北、徐振歐《江南建築 雕飾藝術・南京卷》

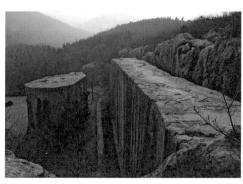

圖8.7 陽山碑材,採自長北、徐振歐《江南建築雕飾藝 術・南京巻》

營

造

,

石

像

生

則

是

南

京

石

刻

I.

陸

翔

陸

賢

雕

刻

的

文臣各兩對 豎起共 定 人強 金水 恫 右 表孝心 其 開 心 砂 駭目 與自然 創 分 別 文武方門 為青 與 八公尺 下令將 昌 朱 和 /標東 諧 龍 的 陵 風 白 孝陵殿 共用 當 水 虎 座 陽 環 於 像 境 神道 再 Ш 開 到 面 宏大 内 為 神 層 前 而 道 門 樓 碑 湖 高 有序的 折 為 材 向 真 大 雀 城 體 75 建 建 明 像 築群 # 築 積 樓 界 神 佈 太大無法 奇 寶 局 前 道 蹟 方後 兩 有 旁 站 搬 開 依 建 員 在 運 創 和 次 築群按 排 碑 明 建 崩 長 清 身 列 眠 北斗七 樓 石 皇 石 陵 的 於 材 獸 南京 先例 形 上 制 星 俯 市 的 對 佈 並改 意義 瞰 郊 置 石 石 , 碑 望 陵 前 工. 寢 昌 朝 額 柱 背 鑿 覆 依 碑 1 對 六 錘 身 玩 石 就 碑 峰 武 為玄武 座穹 朱 將 的 E 懸 棣 與 狄

條七公里長的神道 崇 各陵平 禎 帝 陵 面 各呈長 + 思 稜 形 歷 恩 陵 在 時 各 莊 陵 規 殿 昌 方形 兩 中 嚴 模 凌 百 最 櫺 肅 中 餘 튽 星 軸 穆 //\ 各 年 門 的 線 依 建 自 獻 成 九五六 在 0 石 座 明 出 其 景 空 Ŧi. 土 1 間 中 供 Ш 文 裕 年 陵 並 物 兀 開 長 陵 環 達 凌 陵 門 啟 樓 N 成 是 規 定 為中 千 陵 蒯 模 皇 稜 恩 製 祥 餘 石 最 城 或 門 最 主 件 砌 大 頗 持 地 寶

湖 明 代帝 北 僻 仲 陵建築的 祥 顯 存最 陵 為 成就 嘉 靖 皇 首先在於自 帝 陵 上然 環 境 為

地

則 的

的

性 氛

成

為

組

程

式 果

化 說

的

禮

制

築

至

於明

帝 使

陵

石

潤

實 明

在

空 陵

和

建

築

體 理

韋

的

營

造

如

秦漢

帝

陵 建

以

恢弘的

方上

人震撼

代

帝

體 強 撰

量 化 擇

漢

代骨

力

南

朝

風

韻

唐

代氣度都

已經蕩然

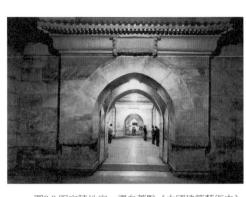

圖8.8 明定陵地宮,選自蕭默《中國建築藝術史》

樂時 增 加 繼 明代 景 承 是作 德 創 鎮 為 新 御 官 盛 的 窯常設 物 書 廠 瓷 有 Ш 化 色 被 發 制 座

明

的

隨著

會

財

富

不

斷

積

瓷器裝飾

意

匠

度

化

所

燒

瓷器主要

角 的

於宮廷

曹

頗

把

玩

0

永 斷

言

徳時

增至五十

八座

13

歷

成

嘉 欣賞

萬

景

窯 如 青花 青花 Ŧi. 隆 永樂青 彩 慶 廟 瓷器 14 濃 用 萬 花 而 宣 色淺淡 曆 的 憑 不 窯之青 時 最 灩 藉 高 甜 深 成 É 頗 底 青 就 沉 有 亦 凝 胎 書 蘇 絕 成 更 重 渤 意 F 化 永樂官 泥 時 青 青 層 15 青 料 樓 花 停 也 較 IF. 聚 窯以 9 前 進 宣 集 後俱 德 大 八總結明 成 產 為 藍 時 蘇 用 孫 勃 黑 甜 盡 色 泥 官 色 白 代 1窯青 青 斑 青花瓷器風 至 點 明 , 瓷器見 成窯 花 官 論 瓷器 窯 愈 時 官 青 長 綇 窯 花 用 得 格 皆平等青 青 轉 呈 渾 進 變 花 色 向 厚 化 青料 瓷器 淡 耐 潔 說 雅 看 $\dot{\Box}$ 矣 長 0 蘇 0 勃 晶 短 IE 官 宣 德時 說 官 泥 瑩 德 窯 青 青 純 , 的 復 Ŧ. 淨 濃 得 彩 器形 青 含錳 成 花 宜 深 國 既 成 化 量 於 窯 低 的淡 厚 大 填 青 彩 堆 不 而 皮 含鐵 垛 數 弘 官 所 所 量 故 燒 亦 以 量 青 多 不 高 , 稱 花 正 甚 Ŧi.

釉 攝 上彩 氏 明 中 期 兩 成 創 化 百 燒 時 Ŧī. 出 期 度以 彩 囯 彩瓷 瓷器 高 路器 燒 其 形 成 釉 輕 釉 下彩 巧 玲 釉 瓏 花紋 出 , 窯 읍 如 書 後 鬥 面 合 灑 以 而 脫 五彩釉 成 別 緻 故 料 如藏 描 名 繪 鬥彩 花紋 於北京故宮博 一次入窯 用 青料 物院 在 的 用 胎 成 攝 化 氏 畫 窯門 八百 花 紋 1度左右 彩 掛 雞 缸 釉 低 杯 後 溫 薄 窐 烘 燒 如 叨 成 以

德的

嘉

靖

萬

的紫

16

各為的

論

彩 又多

言

佳 一朝

明 後

燒

成 埴

Á

於創

燒

出門

彩

五彩瓷器

和多

種單

一色釉

瓷器

鎮

窯

焼造瓷品

器

勢

頭

未

减

龍

泉窯等也燒製官

瓷器

明

官 化 貴

窯的

最 靖

大成

就 曆

在

佳

0

而

成 不

幕 高僅三・三公分, 萬曆時已 直錢

嘉靖 紋 線條勾 嘉 五彩瓷器筆 時 硬彩 勒 平民文化的 後二次入 力剛 硬 窯 興 色 盛 澤古 用 催 攝氏 生出 灩 有透明 五彩瓷器 百度左右 感 低溫 為 以 品 高溫 別 燒 成 於 清 釉 成瓷 代創 上彩 胎 燒 0 加 成 再 品色彩 以渲染的 以 紅 飽 黃 粉彩瓷器 和 , 藍 純 度 綠 極 高 清 紫等接近 , 始 不 將 加 渲 五彩瓷器 原 染 色 的 鮮 稱 豔 為 明 平 塗花 快 古

至寫上 松 明代官窯創 祥 陽 闬 開 燒 出 泰 花 樣 等 相 瓷器 昌 司 書 還 廣泛 八寶 1/\ 成 吸 套 納 暗 的 錦 八仙 緞 桌器 漆器等其 八吉祥等吉祥 0 瓷器 他工 F. 各 藝 昌 美 種 案 畫 術 , 밆 面 紋 都 昌 被 八卦 賦予吉祥 縱 觀 明代 錢 寓 紋等吉 意 瓷器圖 祥 如 案 錦 地 壽 幾 Ш 乎就是 昌 福 海 九 部 蔚 鶴 甚 鹿

中

國古代吉祥

昌

案

集

錦

愈純 盛 時 玉 成 斷 的 室 期 燒 單 藏 出 噩 嬌 紅 嚴 N 宣 釉 黄 瓷 需 造 德 格 明 瓷器 大件 代 瓷 器 時 把 要 器 嚴 龍 燒 握 燒 泉窯 青瓷 昌 燒 格 0 出 造 造 控 龍 紅 難 大 擅 泉 制 如 度 瓷 窯 雞 度 瓷 名 於 土 血 極 盤 和 0 浙 明 中 瓷 代 瑩 窯 的 , 江 , 弘治 潤 密 省 直 進 金 釉 博 如 封 屬 色

圖8.9 萬曆窯五彩福祿壽三星瓷 盤,採自《明代陶瓷大全》

圖8.10 宣德窯紅釉僧帽壺,採 自《明代陶瓷大全》

14 13 宣 窯 廟 廠 數 憲 引 廟 自 尚 明 剛 代 中 人 對 或 已 工 故 藝 宣 美 宗朱瞻基 術 史 新 編 憲 宗朱見 北 京 深 高 的 等 稱 教 謂 育 出 版 社二〇〇七年 版 第二 六 頁

:

16 15 田 明 自 秉 高 中 濂 或 工 遵 生 藝美術 1 箋》 史》 筆 者 上 海 中 : 知 國 識出 古 代 藝 版 社 術 論著 九 集注 八 五 年 與 版 研 究》 第二八七 第三 頁 九 頁 燕 閒 清 賞箋上 論 饒 器 新 窯古窯

圖8.11 龍泉窯大盤,著者攝於浙江省博物館

像,含蓄凝練

名噪

時

圖八・一二)

人稱 期

象牙白

弘治至萬曆年間

德化窯名工

何朝宗所製白瓷神

佛 而 奇

觀

音

如此之大的

燒造過程

程中不翹

歷 玉

一一年

-而完好

如新

稱

蹟

明

中

福建德化

窯興起

其瓷土欠堅, 可塑性

好 數

所

燒白釉色乳白溫潤

不

炫目

在六十公分以上

通體青潤欲滴

,

瑩澈 不壞

如

為該館鎮館之寶

昌 堪

民窯折沿開光滿工率意的青花瓷器大量外銷 萬曆皇帝稍晚在位的伊朗阿拔斯大帝大量收藏中國青花瓷器。天啟 小品 一觸淋 H 漓酣暢的青花瓷器 本人稱其 一古染付 隱道人,人稱 趣味左右了 崔 儘管民窯燒瓷比官窯燒瓷數量更多, 公窯」 風吹即 剛 健 俗 其窯 吳門周 倒 隆慶 麗的五彩法華器, 在歐洲市場引起轟 人稱 壺公窯」, 萬曆間民窯紛起 丹泉擅燒仿古瓷器 脫胎瓷 所燒 迎來晚明民窯瓷器的輝煌 動 , 已經完全脫離實用 呵卵 , 歐 、崇禎間 崔 洲 毋庸諱 幕 國懋擅 人稱 杯 人稱明末清初此類青花瓷器叫 其窯 薄到有釉無胎 言 仿宣 官窯停燒, 明 德 周 代瓷器的 公窯 淪落為玩好了。 成化瓷器 天啟間民窯青花瓷 民窯丟棄官樣自 近乎 審 昊 美 明 九 是 萬 自 稱 克拉 宮 其

精 緻 華 麗 的 金 屬 T.

創造 克 後

燒製出

了筆 畫

清新率意如國

熔 青綠之色沁入爐骨 0 器成之後 形成宣德爐形巧 古者 指 復以青 取内庫 於 17 官 綠 德 損缺不完三代之古器 器表或鎏 色妙、 年 硃砂 間 的 諸色用安瀾砂 藝精的特點 金 種 1/ 或用鑲 型 銅 爐 金 化水銀 宣 選其色之翠碧者推之成末,以水銀法藥等和 一德時 滲金法 將黃銅反 為汁 共製銅香爐 調諸色, 形成雨雪點 覆精煉 塗抹爐身,令漏入猛火, 甚至精 百 十七種近兩萬件 大金片、 煉到十二 碎金點等不同斑點 遍以 Ŀ 供 次第敷炙 傾 內廷 取 入洋 其 ,銅汁 極 郊 特殊的 至於五 壇 内 宗廟及賞 與銅 料 和 則 俱

重的

命運感是無法同

日而語了

賜所 仿鑄 宣 用 |爐最 在京師 其造型多仿宋瓷 妙在色 防鑄 假色外 稱 北 炫 鑄 僅爐耳 真色內融 在金陵 造型就 有五十多種 (今南京) 從黯淡中發奇光 仿鑄稱 器邊造型有二十多種 南鑄 18 0 宣德爐完全淪為宮廷貴族: 在蘇州仿鑄稱 器足造型有四 蘇鑄 的 十多 玩 0 好 清 種 0 仿鑄 與 嘉 商 靖 埶 代青銅 情 萬 不 滅 時 大

越王 大多花團錦 瑯嵌融合了織 間 鍍金等多道工序製成器 伯琺瑯嵌傳 且以 句 國琺瑯器始於何時?學界存有爭 藍色琺瑯 ·踐劍的劍柄上塗有琺瑯釉 入中 簇 錦 或 為主要釉 絢彩華 玉 中 器 國始有鏨胎琺瑯器皿 麗 \prod 瓷器 料 時 富貴氣太重 二十世紀以來被稱 稱 , 漆器裝飾技法和裝飾紋 河 琺瑯嵌」 北滿城漢代銅壺上 議 有欠雅潤含蓄 筆者以為 景泰年間發展為銅胎掐絲琺 佛郎嵌」 為 景泰藍 , 其中 飾有琺瑯質方塊 樣 , 嘉靖 , 既有中華本 景泰年 因其燒於景泰年 宣 萬 一德時 曆 後 製品 土的 成品 瑯 可 琺 漸 證中國燒製琺 歷史淵 經過製胎 源 也 郷釉 掐 有外來工 絲 歷史久遠 點藍 藝品 燒藍 的 元朝 刺 激 磨光 春 呵

拉 秋

巧的 <u>一</u> 子梁莊王墓一 玉 或 ; 掐花絲 明代宮廷用金銀器嵌 物證 金壺 餘 種 或嵌 金 五. 次出 百 碗花絲嵌 玉嵌 餘 件 土金器 寶 0 玉 金 0 定陵 玉 冠 〇圖 嵌 百二 重 寶 出 八・一三 兩千三百克 + 土金冠 比 五件 景泰藍更窮 金盆 套 成為萬曆 用金絲 極華 金壺 銀 器三 織 麗 時 成 百 期宮廷金 九 金 0 爵 八十 湖 龍 北 九 鍾祥 金 鳳 件 碗 I 窮 等 套 明 滿 金 I. 嵌 珠 極

趨草率

四 備 極 雕 飾 的 漆器 工.

永樂至宣 一德前 期 宮廷作坊大量製造雕 漆 填漆漆器 0 嘉興 剔

圖8.13 定陵出土金盞玉碗,採自《中華文明大圖集》

19

明

高

濂

遵

生

箋

筆

者

中

或

古

代

藝

術

論

著

集

注

與

研

究

第三

頁

燕

閒

清

賞箋

上

論

剔

紅

倭

漆

雕

刻

嵌

器

間 練 如 江 磨 南 Τ. 漆 精 到 愈鮮 楊 潤 塤 也 光 精 内 # 明 含 號 漆 果 理 7 楊 袁 , 各色 倭漆 廠 埴 但 (漆漆 口 20 合 0 明中 而 於 以 後 倭 Ŧ. 期 漆 尤妙 稠 江 漆 南 民 其 堆 間 縹 成花色 與 霞 東 鄰 漆 往 K 磨 來 研 平 頻 磨彩 如 繁 鏡 繪 江 似 南漆器花 Ш 更 水 難 人物 制 樣 至 翻 神 敗 新 氣 如 雅 新 既 動 集 19 歷 直 描 宣 寫

德

別

召

果

袁

廠

營

所

副

使

永

宣

剔

紅

承元

代嘉

興

剔

紅藏

鋒

清

楚

隱

起

員

滑

的

厘

格

雕

刻

簡

飾

T

藝之大成

X

有

對

本

漆

器

I

蓺

的

吸

取

仿

效

倭

器若

吳

之風 藏 犀 Ħ 進 泥 的 有 京 以 於 金 單 記 吉 玩 戧 描 嘉 名 好 者 金 祥 靖 將 彩 昌 幾 治 細 紋 用 1 给 敵 與 制 鉤 萬 刀 種 Ш 天 吉 種 度造法 填 曆 不 府 克肖 漆 祥 有 社 善 兀 書 記 字 會 藏 畫 嚴 百 審 鋒 記 昌 嵩 翥 極 寶 雲 美 事 善 亦 又不 嵌 龍 尚 敗 模 稱 等 露 紋 古 蓄養家中 擬 佳 新 磨 不 玩 被抄 五 孰 Ш 出 用 21 時 稜 種 崖 斂 書 鉛 0 玩等清照 海 角 畫 嘉 鈐 嚴 水 形 的 足 古 專 靖 嵩 口 紋 雲 成 玩 門 年 將 0 單 見 為 嘉 南 間 為 金 名 揚 晚 主 靖 雕 時 他 銀 州 明 要 漆 製 大批 花片 玩 天水水 記 漆 裝 萬 風 造 寶 器 格 飾 曆 滿 雲 玩 嵌 的 的 剔 帶 南 W 物 帕 111 名 極 特 紅 # T. 嵌 錄 端 宮 工. 色 T 嚴 斤 樹 裝 周 鋒 廷 被 石 書 柱 飾 攢 刻 選

圖8.14 明代黑漆地攢犀花卉山石紋正圓漆 盤,選自著者《〈髹飾錄〉與東亞漆藝》

18 清 冒 辟 疆 宣 爐 歌 注 見 黄 賓 虹 鄧 官 編 美 術 叢 書 第 册 九 二三 頁

20 日 明 本 的 朗 貶 瑛 稱 七 修 類 稿 卷 四 五 四 庫 存 目 叢 書》 第 册 濟 南 齊 魯 書 社 九 九 七 年 版 事 物 類 倭 或 物 倭 鑲 中 或 古 代

21 器 明 皿 高 濂 遵 生 箋 選 校 本 見 筆 者 《中 國 古代 藝 術 論 著 集 注 與 研 究 第三二二頁 閒 清 賞 箋 上 論 剔 紅 倭 漆 雕 刻 鑲

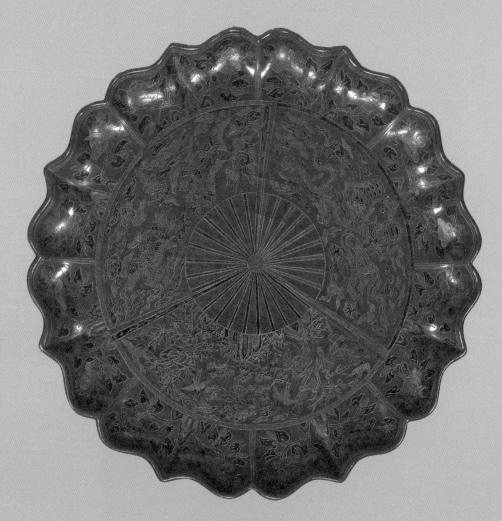

圖8.15 嘉靖款戧金細鉤填漆吉祥紋花瓣形大 漆盤,選自松濤美術館《中國の漆工芸》

清

張

廷

玉

《明

史

卷

十二・

食貨

六

北

京

中華書

局

九

九

四

年

版

第

七

册

第

九

九七

頁

五、官營主導的江南

南 Ŧ. 府 明 制 兩 蘇 京 州 南 松 京 江 北 杭州 京 嘉 織 興 染 內外 湖 州 皆 是 全國 置 局 絲織 内 中 局 以 1 應上 供 外 局以 備 公用 22 0 各 地設織 染局二十二 個 江

錦 織 花朵,用作 有 重 大幅 其 錦 是宋式錦 卷 細 蘇 書 軸 錦 中 畫 杭 最為常見的 靠 匣 織 錦 錦 墊等 等數 錦 匣 多仿 裝裱等 種 細 宋 品品 錦 種 重 , 人稱 錦 等級 在四 用作衣料 又稱 方連續 較低 宋式錦 大錦 0 董其昌 被 六方 面 連續 仿宋 花作 帷幔等 筠 清 退量 錦 八方連續 軒 袐 匣錦 錄 或 酌用 稱 骨式內 詳細記 或稱 金線 宋 錦 添 錄 質地 1 加 錦 0 1 它以 較厚 花 經 織 分別 為滿 面 是宋式錦 斜紋作 稱 地 兀 幾 達 何形 中 地 錦 最 緯 花紋或自然形 為名貴 六達 斜 的 紋 起花 品 種 達 1/

Ŀ 線 掛 元 在 紋 昌 《樣中 雲錦與宋錦 循 花 環往 樓之上 拽 每色穿 漫; 六 花 I 的 現代先 過 織手」 織 花樣 坐 經 機 於花 線 都 由 將單 的 坐於花樓 是 樓 緯 結本 花 上方 元圖 線 樓 數 , 案 目 下方拋梭織 織 按「 亦即單 畫 造 在密 然 花 弱 後 本 元 鍵 佈 , 都 程序設計預先決 將 小 儲 在 方格 每 存 色 結 的 穿 的 本 提經訊 過 啚 的 紙 0 經 息 定 線 花 控 束 精 樓 制 挑花 結 線綜 確 起 計 高 格 來 提 算 達 拽 紙 出 几 , 吊 單 米 明

宋式錦不同花式的不同名稱

綿 重 緞 南 庫 京雲錦 金等 厚 織 薄 物 均 背 0 有 与 庫 庫 緞 結 有 錦 實 扣 或 背 庫 間絲 稱 其 緞 中 摹 妝花! 將 本 金 緞 線 Œ 織 面 類 造 不顯 在 稱 庫 緞 花的浮緯 錦 地 庫 金 指 織 用 壓織 本 金 色 銀 線 在織 專 線 彩 花 織 緯 或 밆 浩 捅 之中 地 稱 梭 花 織 兩 庫 浩 色 銀 大 的 專 此 重 織 組 花 又 品 織

圖8.16 雲錦織造的花樓,著者攝於南京雲錦博物館

圖8.17 雲錦妝花織成袍料(部份),著者攝於南京雲錦博物館

錦

龍紋也

絕

移或是殘 在精

缺

せ

0

件

妝花

織

成

的

衣

物 的

等 地 背

的

位 亦 的

置

和

大

1/1

確

部

位

織

出

花紋

剪

裁

成

衣

既不

剩

點

有

花

碎

即

金 線 多

地

錦 淨 的

尤

其

- 能經水

妝花織

成 水洗

指按衣領

衣襟

袖

子

正 身 拋

剪 餘 線

0

其 線兩

織 不

物厚

薄不

均

不 背 逐花 盤 地

耐

,

又因金線

內有

襯紙

金

寶

料

從

圖

[案設

計 無

到 偏

挑花結

本

H

機 昌

織

造

往往經

年

能

夠

完

法

織

造

緯 色 造 밆

頭垂掛在織

物

面

色

拋線

0

織

完

兀 用

將

織

物

過 種 藝 通

幾寸

緯

顏

由 為

織手靈活搭配

異

,

幅

幅

不

百

大

為

挖花

盤 長

織

中

最

為

複

雜

的

種

寶

妝花

緞

` 料

妝

花羅

妝

花紗等

它改通

梭織

1

緯管局部挖花 細分又有金

織

天不過織入

數

百根緯絲

猧

經

緯

線

的

浮

沉

顯

1

亮

花

龃

暗

花

多

用

作

衣

妝

花

是

雲錦

織 不

造

I.

錦始 緞 毛 挖梭工 造 等 0 用 絹 至 於 靖 藝背 妝花 真 於 元 兀 而 絲 而 綾 言 雲錦 盛 面 用 而 於清 兀 會 11 挖花 羅 年 蘇 用 有 州 稱謂 加線: 金 盤 紗 宋錦 線 織法 的出現, 開 外 五六五年 , 紬 始於宋 花紋較. 始便用 織 絨 造 般 , \exists 一而盛於 大花 在 1 錦 織]經是晚清以 整 抄沒 物 樓 質 幅 布等 背 清 內通 織 地 奸 面 造 較 , 相 共 有 明 後織 薄 嚴嵩 計 後 拋 代 多 , 的 線 織 從小花樓織 造 除 家 萬 事 較複 四 產 情 質 圓 背 Ī 地 雜 金 面 抄 較 線 沒 的 百 獲 厚 造 有 絲 拋 重 織 也 線 為 金 錦 밆 大花 更 線 0 兀 就 絢 南 局 零 有 孔 部 樓 奪 用

貂 蟒 段

裘衣

絲布衣等

千三百零

应

件 23

萬曆皇帝

陵

出

土各式錦

緞 紬

百七十

龍

緞 大紅

大紅

散花 緞

過 有

局

雲蟒

緞等

另

有 0

綾

緞 五

絹

羅

紗

絨

錦

底色

就

刀口

種

如大紅妝花

爪雲龍

過肩緞

大紅

織

金

一般花

襟 M. 袖子 織 繡 服 Œ 裝 數百 身 的 南京雲錦研究所 位置和大小 件 , 四合雲紋織金妝花紗龍袍是妝花織成代表作 在精 確 部 位織 出十七 條龍 下擺織江崖 , 真絲紗 海水 地 狠 F. 量 佈 配 滿 色 四 合如意 扁 金織 雲暗 出花 紋 紋 輪 按衣領 廓 金翠 衣

第二節 文人意匠下的生活 藝 衚

輝

光彩

奪目

曾經

據

此龍

袍複製

袁 昌 林器 的 明中 斤 用 葉以 往往 營造 後 推 袁 江 衍 林 南經 成 居 為時 室 濟 極度富 髦 定製陳 風尚 庶 並 設 器 Ħ. 士大 領 用 袖 大生活 全國 袁 林 備 家 具與 極 精 陳 緻 設等等 出 於 對 綜合 居室器用 構 成了士夫生活 藝 術化的 需 的 求 物態 士夫們 環 境 0 尋 江南 訪 理 解 自 意

變化 精 巧的文人園 林

科文組 徹底擺 袁 江 或 南藝 私家園林最為 蘇 中 織列入世界文化 術 11/1 脫 清 拙 期 新活 北 政 袁 方官式建築等 江 集中 潑 南 留 士大 袁 富於獨創 發達的 遺 八夫眼! 産名 蓺 圃 級 地 見 錄 的 制 品 世 個性 獅 度 事 袁 子 和 紛 主們 林 0 與 南京瞻園 營造法式》 剣 清 心存退 代網 改傳統文人重道輕器的 與蘇 師 施 隱 袁 州 I. 標準 環秀 他 留 袁 精 Ш 的 拙 東 心營 莊 縛 政 滄 袁 傳 造 , 統 浪 注 袁 林居 亭 無錫寄暢 重 , 親自參 個 性的 耦 室 袁 與 園 蘇 創 園 與清代揚 造 州 里 和 一林及其陳設設計 揚州 退思 空間 園等 州个 虚 南 實 袁 的 九 京 座 並 變 袁 稱 杭 化 0 江 州 林 為 南文人 被 江南 充份 等 地 展 合 Ŧ. 成 袁 現 或 為 林 中

首 方借補 0 拙 現存建築多為太平天國以 政 袁 袁 宜 為明中 兩亭 葉御 花窗 史王 長 敬 廊 Ť 後修建 辭 地 官 穴使 狠 , 隱 袁 明代舊制尚 以 |林各區 後 建 造 景色互 在 以 倍 水 規 模 面 則 開 大 留 闊 為縮 聽 樸 閣 素 小 取李 明 淨 昌 見 八. 商 長 隱 總 留得 面 殘 積 荷 達 袁 聽 內借北寺 六十二畝 雨 聲 詩 塔 意 遠 居 景 蘇 是 州 調 曲 袁 林之 動 廊

圖8.18 拙政園,著者攝於蘇州

外 與

極

峰

圖8.19 藝圃,著者攝於蘇州

留 袁

袁

有窄弄障景 北宋花石綱遺物 甫 為明崇禎 過窄弄 間 惜乎空間過於逼仄 豁然洞開 長物志》 作者文震亨所建 東路廳堂三

模不大卻見高峻

幽深

昌

八·

九

進;

西 ,

廳

前

池

疊 稱

石

規

以 路

(精巧雅)

致 鑿

著

門

對比 獅子林建於元末 ,清人評 雖日雲林手筆 其太湖 石 堆疊成叢 且石質玲瓏 而 不 ,中多古木,然以大勢觀之 成 峰 缺 少體量大小高低 的

明初功臣徐達私家花園 雄煤渣 葉 錦 南京有知名園林三十餘處 衣之麗宅東園; 積以苔蘚, ,廳堂軒敞高大, 穿以蟻穴, 華整者, 全無山林氣勢」 魏公之麗宅西園;次小而靚美者, 北園開闊, 「若最大而雄爽者,有六錦衣之東園; 疊石有雄偉氣象, 深切吾意 為明代遺物, 魏公之南園 清遠者 可惜剪影為背後現代建築破壞 與三錦衣之北園 有四錦 衣之西園

次大而

瞻

袁

為 奇 24

竟同

明 亂

瑰者

則

覺參與視覺審美的

大 見 自 闊 林 留 匠心 大小 小 分 光緒 左右有瑞雲 成 袁 為 佔 庭院層 方 環 湖 東 地三 時 方 明 假 東 明 重 小 嘉 + 建 層 袁 暗 西 Ш 景 靖 峰 相 兩 畝 鴛 時 清 部 開 套 鴦 迴 0 於 日 建 Ŧi. 合 廊 岫 廳 0 空 牆 治 峰 前 西 間 間 藏 亭 初 峰 角 袁 有 仙 改 名 冠 露 的 水 館 池 東 係 中 虚 窗 榭

開

袁

袁 石丘 壑 深 為今人 劉 植 補

所 袁 營造十 明 造 見於著 數 袁 年 名 而 家 述的 成 計 成 袁 在 蘆汀 林 揚 有: 州 柳岸之間 之儀 休 袁 徵 造 袁 僅 寤 廣 袁 十笏 西 , 甫 在 窹 經無否 嘉 袁 樹 扈冶 袁 堂完 計 1/\ 成) 東 成了 袁 略 為區 康 袁 Ш 冶 畫 草 堂 的 別 著 現靈 竹 述 西草堂 幽 接 著 26 , 寤 在 袁 揚 州 城 影

袁 曲 水園 太倉弇 錫 李皇 寄 暢 Ш 袁 袁 親 造 袁 世 於 造於萬 李皇 萬 暦 親 層年 間 , 新 咸 間 袁 豐 米 江 時 萬 重 南 建 鍾 袁 勺 0 林 它背: 的 袁 藝 術手 枕 惠 Ш 法 傳 巧 到京 借自 城 然 明 末, 冶 内 外於 北京出 現了 爐 納千 不少 模 单 份江 於咫 尺 南 的 私 袁 海 豫 如 袁 宜 露 袁 香

精 緻 優 雅 的 蘇 式家具

後 樸 南 家具 不尚 具 腹 使 南 地 明 提 洋 雕 用 供 明 更 硬 鏤 中 為普 清 木 源 即 葉 足 前 夠 源 遍 物 人們生活 期 的 不 有 技 斷 當 雕 術 鏤 蘇 進 代 式 人 富 鋪 , , 硬木家具設 墊 中 亦 裕 多位 皆 或 0 而 蘇式 學者對 尚 H. , 為蘇式硬木家具提供了 備 商 硬 周 極 計 木家具從 秦漢、 精 王世 精巧 緻 之式 襄先生以 蘇州 製作 材料 , 人王 海 精 內僻 造 緻 錡 明 型型 前 記 遠皆效尤之。 式家具」 風 所未有的優良質材 , 格 齋 構 頭 取 潔 I. 清 , 代 成 藝 此 玩 為這 ` 蘇 亦嘉 , 功 几 式 案床! 能 家具 時 等 宋 隆 方 以 榻 期家具 來小 面 萬 的 近皆以 觀 木作工 體 的 朝 點提 現 為 紫 É 盛 出 檀 科 藝 質 學 大 的 28 疑 性 花 明 成 0 27 合 熟 鄭 梨 0 為尚 理 和 蘇 為 州 蘇 西 地 尚 式 處 現 硬 以 古 的

頁

^{26 25} 24 陳 植 明 清 王 沈 世 計 復 成 貞 浮 遊 生 園 全 六 一陵 記》 冶 諸 卷 園 北 記 四 , 朱 陳植等 劍芒 中 國 建 編 《美 中 或 化 文 歷 一學名 代 名 園 著 九 記 叢 選 刊 **»** 注》 上 合 海 肥 : 上 : 安 海 徽 書店 科 技 _ 九 出 版 八 = 社 年 版 九 八 Ξ 第 年 五 版 四 頁 第 浪 五 遊 九 記 頁 快

²⁷ 詳 見 丁 文 父 著 代 髹漆 王家 京: 俱 展先生立 至 築工 + 業出 世 紀 版 證 社 遊據的 研究》 年 版 北京: 第 三七 文物出版社二〇一二 Ξ 八頁 題 詞 年 版 第 三 四 Ξ 七 頁 朱葉

明式家具 九 五 頁 一二九九 万頁等 與 世 商 榷 明 式家具」 的 詞 義 見於朱葉青 《十三不靠 中 或 社 會 科 學 出 版 社 版 關

²⁸ 明 I 錡 寓 圃 雜 卷五 〈吳中近年之盛 北 京 中 華 書 局 九 八 四 年 版 第 四

江 南文人精 緻 含蓄 優 雅 的 審 美 情 趣 與 江 南秀 麗 的 自 狄 環 境 , 與江 南 袁 林 陳設へ 合拍

繩 感 濟 板 曲 流 形 作 細 線收放自 暢 垂直 剛中 硬木如花 使家具空間分割變 家具大邊和 而 瘦 有彈. 波三折 造型 皮條 相交 有柔 如 力 ~簡 線 , 多通 抹頭 直 練 恰如几上 構 流 紫檀 件 中 暢 線型 過 相 而有彈 有 瓜 化豐 接 曲 冰盤沿29 酸枝等 外翻 香爐中 挺拔 稜線 的 簡潔流 富 地 力。 馬 方往往裝 等 材性 飄出的 等 雕 蹄 使 尖硬 利 刻細 必搗圓 氣 堅 絕不 ` , 的 硬 富 緻 縷 有 稜角都作 內翻 縷 牙 , 濫施雕 周轉於家具部件之間 有彈性 成 口 稜角或者雕刻陰 幽 為可 板 以 香 馬 蹄 長等構件 能 裁 飾 和 磨 切 韻 雋永雅 員 精細的 等使底足 味 其 為 處理 横 整 0 切 致 坐椅扶手 體 , 雕 不僅起支撐 鲢 面 工匠 陽線 細 鏤 韻味十足 面 局 , 部 瘦 只 積 使各部 話叫 的 腳 鋪開 或 、點綴在背板 家具 出 局 諸 件渾融 固 部 0 倒 構 如 坐椅扶手或出 定 或收 避免與 龃 稜 件 相 局 邊 部往 並 為天衣無 鄰部件的作 線」、 牙板等部位 地 作 或 以減少 各 翹 往 面直 迅 種 角衝 縫 或 例 精 強烈 脊線 或收 的 用 垂 細 適 撞 度 加 , , 的 刀法 _ 更打破了 剛柔相濟 工 衝 空間 ` 香 或 使蘇 撞 翹 員 Л 0 感 燈 底足向外 分 活 桌 和 直線的 割空靈 式硬木家具 草 或 几等 冷 垂 線 藏 鋒 酷 波 平 的 伸 頗 副[無 柔 地 直 折 功 展 痕 甪 能 呆 線 相 面

使 花 椅 硬 發坐臥 腦 īF. 梨 人體 的 像 相 腦 明代工匠竟能一 南 卷 和 宋 吻 隨 官 扶手 颇 合 材 代官員 椅 椅 造出 便 帽 子 靠背 椅 不 交椅等等 有 設 出 所 與 計 是 頭 戴 1 X 大大的 方搭 展 -體 改唐宋時椅子靠背的平 心腳帕 件 陳夢 純從休息考慮; 複 圈椅彎 絕 接 腦 雜 家先 彎 觸 佳 頭 曲 作 向 線若 故名 曲 生 側 的靠 捐 搭 前 合符 昌 贈 腦 方 1 背 湖 蘇式家具 官 1 契 與 順 帽 頭 州 的 博 椅 的 勢 靠 體 物 椅 而 的坐椅 背 浴柱 子 館 態 成 椅 的 官 扶 西 晩 大 的 其 扶 用 方沙 彎 則 明 帽 手 手 昔 堅 椅

突出

一地表現出線形美

圖8.20 明代黃花梨南官帽椅,著者攝於湖州博物館

處於凝 需要高於生活享受的 神端坐的 藝術設計 讓 時 時 不忘 禮 儀 , 養成良好的坐姿和彬 彬 有 禮的習慣 , 體現 出儒家既重視舒

有節

制

露 框 耐 對 充份顯示出質材之美 面 卯 耐摜 榫不斷 板漲縮形成緩 並 局 , 為 不裂成 門合後絕難散架。 榫 中 或 為可 獨 衝 有 燕尾 0 能 硬 銅質配件式樣玲瓏 其多樣性 榫 木紋理 凳面 蘇式家具在唐宋以來木構建築榫卯基礎上又有發展 , 優 椅面 卻 抱角 美 是中 所以 榫 案面 或 木工 , 與素面形成對比, 和櫥櫃門用攢邊做法, 蘇 的 式家具不髹厚漆 龍 偉 鳳 大創 榫 造 等兩百餘 0 它隨氣候冷暖 起到了輔助裝飾的 而將 面 種 木身 板納於邊框之內, 零部件 打 而漲. 磨光滑 以 縮 作用 榫卯干 有 門合牢靠 用天然漆 明 插 遮掩了面 榫 成型 , 精 不 悶榫 密 板 硬木質材 用膠 擦拭 的 横 接 使 截 則 耐 使 銀 拉 顯 邊 錠

藝 内省的文化性格 達到了科學 蘇式硬木家具從選材 、人文和藝 其天然美麗的質材 造型 術的 高度統 功能到工 簡 潔凝練的造型、 因此成為中外家具設計史上 藝到審 美 都 體現出中國古人與物境 空靈變 化的 空間 的 典範 構 成 融合的 至今仍不失經 流暢委婉的 天人 合 線 形 造物 以 及精 觀 以 湛

竭 盡 巧 思的文房清 玩

聞 馬 藝造物的 勳 此 0 好流· 治 士大夫提筆 中 扇 竭盡巧 入宮掖 重 要組 周 治 甚 記 思 成 治 其勢尚未已 商嵌 錄工 塵上 江南文人的 被稱為 藝並 的 及歙呂愛山 復古、 與工匠交友, 「文房清玩」、「文玩」 世 30 清玩」 奢靡之風 治金 各類文玩之中 是文人溫文氣質的 ,王小溪治瑪瑙 「今吾吳中陸子岡之治玉,鮑天成之治犀 使古玩 紫砂 時 清 玩都成為人們 陶與竹刻最富有文人氣息 物化 蔣抱雲治銅 玩 , 完全沒有了宗教 其觀賞把玩價值 搜羅的對象 皆比常價再倍 大於實用 0 禮儀 朱碧山之治銀 文房用 而 Ï 具如 其人至有與 藝品 價 值 硯 的 成 神秘 臺 趙 為 縉 筆洗 意味或等級 明 中 期 以 近

30 29 冰 盤 沿 指 桌 椅 凳 面 板 邊 沿 豎 面 言其像盤具 之 邊 , 故 名 冰 沿 0

:

明 王 世 貞 觚 不觚 錄 文 淵閣 四 庫 全 書》 第 四 册 第 四 四

頁

韋 免了蒸氣凝 點 五 H 類 酮 存放 度氧 用手 地 仲 塑的 質 砂 型型 美 化焰 指 時 地 聚 临 成 過 無 和 是 陳 程 竹 膩 水 中 刀刮 用 中 以 N 燒製成器 種 加等人 後 E 有 無 鐵 達 扳 滴茶 釉 壓 數 量 其 情 高 表 + 紫 湯 感 推 年 的 面 創 紫 均 的 砂 燒 勻 表 泥 勒 隨 泥 大 於 現 此 佈 泥 原 北 專 泡茶不 質 削 料 滿 宋 細 比 Ш 砂 配 捏 H 泥 狀 批 膩 明 艘 顆 量 的 或 塑成 紅 製 粒 不 0 塑性 一 泥 IF 終 作 德 明 肌 的 胎 有 經 年 瓷器 好 間 紫 過分 代 亞 風 始 乾 乾 砂 具. 光 為 燥 選 紫 内 備 後 梨皮 斂 收 砂 粉 陶名 縮 不 蓺 大爱 率 碎 掛 深得文 術 釉 天 斤 獨 1 青 重 便裝 創 猧 有 人人喜愛 性 成 篩 墨綠 所 就 匣 供 燒 春 淘 單 X 器 窯 洗 是 紫 紫 砂 黛 物 時 厒 多 胎 陶 在 黑等多 沉 砂 為茶 拍塑 攝 澱 朗 壺 孔 (其子 氏 隙 具 踩 能 就 種 成 形 千 煉 吸 有 顏 時 花 光 零 伍 大彬 入茶 而 盆 Ħ. 切 不 貨 汁 用 塊 文房 李仲 花 拉 度至 手 窖 有 貨 坏 用 芳 拍 效 成 藏 千 以 筋 形 具 地 後 W 避 瓢 的

孫朱 澄 明 稚 IF. 仲 德 謙 至嘉 號 別 靖 松 作 間 略 各以 事 嘉定 刮 善 磨 畫 之手 淺 鶴 2刻草 刻 號 竹 草 松 的 鄰 賦 天然 派 刻 竹 質 材以 勾 勒 文人 數 雕 刀 鏤 趣 味 雕 價 達 W Ŧi. 兩 六 嘉 計 定 層 31 朱 昌 1 稱 作 品 金 竟 陵 龃 派 金 其子 銀 相 0 明 埒 末 纓 張 萬 號 希黃 間 1 創 松 留 金 陵 其

書

文人

刻

文淺 爵 趙 養 近氣 刻法 殿 捷 頫 昌 Ш 水 辨 祿 筀 書 突 處 筒 品 出 計 2刻名手 的 兼 錫 傾 差 足令書 得 作 畫 瑄 等 形 模 意 畫 神 仿平 為 封 吳之 大 畫 高 出 氏 家刮 此 藏 面 家法 於北 璠 總 的 文人 體 作 用 畫 做 京故宮博物院 밆 於清 激賞 效 清 壓 初嘉 果 過 宮 度 地 浮雕 追 # 定 雕 有 求 明 淡 論竹 為 刻竹名手 代名家竹 對 特色 雅 封 造 的 刻 錫 辨 禄 ,吳之璠 處 總 刻 黃 楊木 趣 封 N 味 有 漆 錫 明 效 17 琦 雕 封 地 所 有 稍 東 事 影 在

刻

明

江 天然

南文人多

請

I.

斤

定

製文房

玉

器

良

玉

雖

集

京

師

I.

巧

圖8.21 明代朱鶴「竹刻松鶴筆筒」 《中國美術全集》

浴

堂

紙 董

指

南

唐

皇 旨 物 夢

室

專 , 譯

用 見

的

精 四

工

歙 全

紙

因 目 海 編

李

昇 書 籍

堂

名 集 版 文

而 部 社 學

得

名

潘

古 明

星

天

工

注

海

F 芒

出 化

年

=

頁 書

珠

第十

. 版

張

岱

陷

庵

憶

卷

朱

劍

美

名

著

叢

刊

上

海

F

店

年

濮

仲

謙

刻

竹

明 is

其

昌

書 開

庫 L 見

書

存

叢 古

别 九

集 九

類

容 版

台

别 第

集

第 四 海

七

册 玉 九

第

七

四

六 玉

頁

味 即 王 , 推 藏 成 蘇 於 雙 北 京 32 0 故 連 嘉 博 靖 杯 物 體 萬 院 刻 曆 龍 0 時 陸 鳳 子 鐫祝 蘇 出 州 玉 名 器代 允 Ī 明 陸 表了 刀 子 言 出 明 銘 琢 和 玉 玉 Ħ. 言詩 精 巧 精 員 15 活 出 下 署 存 擅 渾 子 厚 巧 出 的 製 色 作 風 甚 一字款 得 清 文人喜 製 既見思古之幽 愛 成 風 昌 北 京故 情 宮 又迎 博 物 院 他 就 # 用 俗 臧 有 情 塊

置

款

干

器

餘件

真

優混

淆

高下不

髮 畫 名 世 繡 還 針 有 浙 南 有 刺 繡 倪仁 針 時 聖 th 仁吉 稱 仿 露 X 其 繡 香 畫 後 此 袁 意 顧 書 繡 製 繡 駿 成 補 昌 , 掛 筆 其 成 屏 孫 裝 風 雖 媳 點 子 韓 書 希 用 孟 筆 繡 萬 不 宋 曆 能 元名 間 辨 畫 進 亦當 多以 1: 顧 畫 名 絕 筆 # 住 33 別 , 稱 顧 海 繡受文人吹 露 韓 香 媛 袁 繡 , 其 捧 子 董 之妾繆 ጠ 名 其 昌 聲 大 稱 噪 刺 明 顧 學 如 擅

清

代甚

有只

繡

輪

廓

其

餘

彩

繪

的

空繡

瑁 玩之物 瓷 墨 明 玉 代文 等為 州 紙 博 人人尤 材 硯 館 料 是 重 各 為筆 中 墨之造 有 收 管 傳 藏 統 型型 紋 或 的 É 於 文房 從 飾 奚廷珪 筆 管上 用 曆 具 間 製 髹 黑 漆 明 程 供 並 合 奉 施 南 以 稱 唐 描 文房 内 金 府 刀 雕 寶 漆 後 丰 嵌 文人 銀絲 賜 姓 們 嵌 稱 口 螺 T. 李 鈿 斤 装飾 廷 訂 製毛 珪 以 筆 4 來 北 京故宮 或 以 墨 象 博 牙 漸 物 成 犀 角 蘇 玳 州

0

萬

君

房

魯各以 寄 紙箋 不是 如 34 為 不 享名以 情 磨 崮 十竹齋箋譜 墨 造 的 型型 大背景 來 而 的 墨聚 是 紙也 在 玩 集 被 墨 成 唐 明 代 套 I 代文人用 蘿 0 人開 自 軒 白 從 變 始 市 以 舌 唐 場 端 箞 作 代薛 譜 賞 名 歙 玩 濤 等 箋 各 洮 錦 便 種 南 墨 產 囙 石 唐 造 # 右 澄 硯 在 書 那 明 書 心

圖8.22 明代陸子岡琢巧色玉 筆筒,選自王朝閏、鄧福星 主編《中國美術史》

明代, 洗 硯 硯也被文人作為玩賞之物,書房內必置名硯 滴 硯 Ш 硯匣 水丞、 水注、 墨床 鎮紙 • 臂擱 以顯示身分品位。文房四寶以外,筆床 桌 屏 香爐 琴等等, 綜合 構成了 筆格 龐大的文房清 筆架 元系統 筆 筆

構 成了明中期以後文人生活的物態環境

類 俗 人氣象與宋人韻 成 中摩挲, 明中 朱小松、王百戶 術 文人鑑賞的目光也隨之變俗,小品雕刻衍成時尚。竹、牙、玉、犀類小型雕刻專供把玩, 種 品最 種奇 後期 名 巧 暖手」 寶 泛濫的物慾使文人早已經不像宋代文人那樣優 貴 致 迥邁 的生命 滿足於小 前 朱滸崖、 人 犀牛角製為觥杯 精 **35** 神 情 魏學洢 袁友竹、朱龍川、 小趣感官享受, 核舟記》 色如琥 桃核雕 珀且有異香 讚美虞 方古林輩, Ш 棗核雕 王 叔遠之桃 皆能雕琢犀象、香料 雅 溫潤透光而不炫目, 脫 俗 扇墜、簪鈕之類,工巧太過而至於奇技淫巧 核雕。 丽 是由 雅變 明代文房清玩完全沒有了 俗 亦為文人喜愛 紫檀圖匣、香盒 以 雅 求 必求 俗 亦 小巧瑩滑 晚 雅 扇墜 漢 明 亦 人記 俗 簪 置於掌 外 鮑天 雅 唐 内

第三節 波瀾迭起的畫派與同 步變化的書風

派 風 中 洪 期 畫壇 綬 為朝 江 到宣 野所重 反響極大,畫派林立,與學壇 南經 北崔 濟 德年間 高度繁華 (子忠) 如果說明前期 朝野上下 的 人物畫 江南畫家率先重視抒情的表現與情 中 勵精圖治 期畫家只在宋元矩矱中討生活 使 畫壇 詩壇、 面目為之一 張揚雄強健勁之美 文壇等分宗立派呼 新 晚 明國祚日 趣的 , 應 直承南宋剛硬院體山水畫 ,明後期浪漫思潮中 捕 捉 衰 以沈 以董 周 其昌 文徵明為代表的 為代表的松江畫家推崇元 , 青藤、 風的浙派 白陽的花鳥畫 吳門畫 畫應運 家取 而 生 代浙 X 南 0 書 明 陳

銳 的 前 期 浙 派 書

浙 江 錢 塘 人戴 進 字文進 宣德間 北上任翰林院待詔 將杭州 地區健拔勁銳的南宋院畫之風帶到京城 仙 動 後

36 35

明 四

> 李開先 高

《中麓畫品》

盧輔聖主編

《中國書畫全書》

一九九三年版第三册、二○○九年版第五册,所引見二○○九年版,第五册

濂

遵生八箋》

筆

者

《中國古代藝術論著集注與研究》

第三二三頁

〈燕閒清賞箋上·

論剔

紅

倭

漆

雕

刻

鑲

嵌器

第

三頁

〈後序〉

圖8.23 明代戴進〈漁人圖卷〉 ,採自蔣勳《中國美

治者振奮社會精神的政治需要 恬 淡 漁村 後世畫家遂因其籍貫稱其 他遠追李 孤舟在雨勢中忽藏忽露, 的 如印 畫 強 風 硬 以 唐 板 , 饒有情致, 後, 稜角畢 萬千 近師 文人們 露, 戴 與元人不食人間煙火的畫風形成鮮明對照, 進, 藏於北京故宮博物院 便對浙派勾斫有欠含蓄的畫風大加貶斥, 36 用筆剛猛, 忽虚忽實, 浙派」 因此受到青睞。 晚明, 董其昌的 藏於臺北故宮博物院的 如刀劈斧鑿,作為浙派傳人, 將風狂雨暴的氣氛渲染得有聲有色 戴進壯年便被逐出翰林院回到杭州, 昌 南北宗論 八・二四) 。其後,張路畫風更劍拔弩張。 (風雨歸舟圖 起,文人均以虛靈淡遠的 藏於美國弗利爾美術館 連推崇浙派的李開先也批評 因其籍買又被稱為 漁人圖 以闊筆自上斜掃 其成就及傳人大抵在回 卷 畫風為美, 江夏派」 湖北江夏人吳偉 圖 當社會認同 T. 雨勢 Ш 浙 派殿軍 張 灞 T Ш 到杭州之 點畫 橋風 吳派 石 號

浙

派

的

流

積

字

概

二、溫和恬淡的中期四家書

趣在 畫 文徵 娱 明 派 0 明被 他們 職業畫家和文人畫家之間 仇英被公認為 聲勢最 稱 E 壯 追 為 以 董 的 後 時 吳門畫派 源 朔中 期 E 南方文化約束減 然 期 從者多為蘇州人, 四家。 総 師 唐 唐 元季 四家作品風格不盡相 寅與周臣 寅混跡於平民社會,作品亦俗亦雅 应 弱 家 徐沁 蘇州 以水墨或水墨淡設色形成寧靜 仇英多被 《明畫 地區 元季畫風重 錄 稱為 口 沈周 記明代畫家八百 「院派 新抬 文徵明家境富裕 頭 在院畫與文人畫之間 院 秀雅 明 體別派 中 期 溫 到 晚 和恬淡的 優 期 成化至嘉靖 遊 影響漸 林 畫 所 風 淡 以 近百年 於仕 仇英出 沈 重士 周 進 氣的 身漆 間 唐 而 以 宙 是吳門 作 I. 文徵 畫 , 意

人,江南畫家接約近一半,蘇州畫家又接近江南畫家一半

江 淡 冊頁二 已經見出 南京博 宮博物院 八張復 Ш 周 水新 物 墨 四 藏 勁 院 字 分造 首 風 幅 其 練 啟南 都博 的 與 四 粗 其 意義 荒率 藏 作 沈 早年多 畫 於 歲 融 後所 臺 自 館 號 宋 作 北 然 藏 而 粗 而 石 其 比 故 沈 作巨 細 以 \mathbb{H} 元諸家 氣象開習 宮博 緻 Ш 周 代 幅 粗 小 他生活優裕 更早 表作 幅 水 物 沈 廬 昌 闊 化元人之高逸為平 中年 開 如其 的 成就為高 大寫意· 昌 沈 高 以後 周 五 昌 無 + 終生不仕 <u>一</u> 五 筆 羽 Ш 0 一歲時 水畫 是樹 意圖 鎮密深秀 作品有嚴 細 所作 沈 新 和 風 等 其中二十 隱居於故里 的 紙 謹 代表作 雖然 平 筆 本 有 有 是正: 易 是 開 放 樹 東 勢 如臺 啟 達 統 幅 莊 敷 明 長洲 間 色 無 藏 昌 故

圖8.25 明代沈周〈東莊圖〉,採自《中國美術全集》

37 刻 露 五 清 册 其 張 第 庚 頁 浦 畏 山 嘉 論 畫》 號 從子 BRA 伯 虎 伯仁等 盧

圖8.26 明代張復〈山水圖〉,採自《中國美術全集》

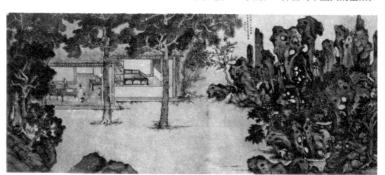

中年 動盪

下以後時.

有粗筆

津博物

館的

林

榭

煎茶

文雅

是

代表作 大小、

真賞齋

昌 圖

以

與 調

墨的 對

粗

方

藏於北京故宮博物院

的 人稱

〈綠蔭清

話

昌

與藏 粗

於

員

濃淡編

織

出

黑白

虚

實的 線 格

比

美

形

式

圖8.27 明代文徵明〈真賞齋圖〉 ,採自游崇人等《中外美術作品欣賞》

蘇 舉

州 未 號衡

官場經歷使其深得中

庸之道

其

11

奇

異 0

豪

壯

之勢

早年

作畫多用 細文」

青

綠

細 畫

筆 很 科 仲

中

被召入京任

翰林院

編

修

數

年之後

扳

佳 煙

昌

沈周學生文徵

明

,

初名

壁

字

徵

明

更字

Ш

領袖吳門

畫派達半

個世紀之久

他 徵 是

又隱

約見·

Ш

: 為

墨氣

淋漓自

然

盡得江

南 水

雨之空濛

意

境

實

開

風氣之先的

大寫意

Ш

意識十分明顯 文徵明: 代表 的 〈溪橋策杖圖 作品大體平 所畫墨蘭文雅雋秀 昌 <u>一</u>七 和恬靜 墨色深 秀酣 藏 靜 有 穆 於北京故 明 暢 文 潤 蘭 為 宮 之 粗 不 博

輔 又號 聖主 編 六如 門 中 擅 畫 國書畫全書》 他早年被 而以文伯仁所畫水準為高 科舉作弊案株 一九九三年版第一○冊、二○○九年版第一五 連 獄 從者甚眾。 獲釋後浪跡江 弟子中 湖 以 册 以 陳淳能自立門 賣畫為生。 所引見二〇〇九年版 其

畫

初

師

周

明

唐寅迎合了明中

期書畫平民化

`

市

場化的大勢

宮博 昌 昌 繼學南宋四家。他又能詩善文工書 的 蘭葉描 的 而 參 書 以 Ш 歸 出 用 路 松聲圖 筆 精細 藏於上海 畫法蒼逸,更高 圓 潤 博物館 筆墨精謹爽利 墨色融和清麗 0 唐寅浪 ,終於以兼得南北 籌 0 跡生 小斧劈皴剛中 的 唐寅早年以工筆重彩畫人物畫 元人畫法, 涯 迎合市場, Ш 含柔 如北京故宮博物院藏 水畫神髓的筆墨和各體精 將南宋四家的 為以畫為「餘事」的文人所不齒 , 如藏 峭 〈事茗圖〉 拔 於北京故宮博物院: 能的 剛硬變為靈逸秀潤 本領脫穎 ;後期 人物 而 0 這恰恰從側 出 畫 的 藏於臺 藏 秋 孟 於上 蜀 風 宮 菲 海 面 故 妓

線 漆工,詩文書法修養不足,所以 描 拔 敷色風 墨色生輝 周 臣 兼 師 趙 藏 伯 於天津博物館 駒和南宋院 ,史家多將仇英視為職業畫家 連推崇南宗畫的董其昌也對他刮目相看 體 其傳世 他與藏家頻繁 水墨山 水畫較 接 觸 少, , 從古畫中增長了眼力, 排斥在「 臨 蕭照 吳派 瑞 1。絹本 應 圖 巻〉 桃 擅 源仙 藏於北京故宮博 畫 境 仿古青綠山 昌 水墨與丹 水和 物院 青並 著 色人 仇 英出 物 骨

世 的 倪瓚 開創性格 肝 38 |家畫風溫雅 畫 其師 董 其昌將 趙同魯見輒呼之曰: 秀麗又各有特點: 「吾朝文、沈」 沈周蒼 劃在 『又過矣,又過矣。 南宗」之下, 衡山 文, 唐 寅 <u>_</u> 同時指出 秀, 蓋迂翁妙 仇英細 明四家模仿前人用力太過 處實不可 其 畫法大體不 學 啟 南力勝 出 一前 於韻 人矩 , 矱 沈石 故 缺 相 田 去猶 少元 每 作迂 季 四 翁 家 塵

若天際冥鴻的 飛來飛去宰 境已經走向世 是 相 最 出世之美 衙 能夠代表明代時 沈周不遑應付買家遂令弟子代筆 及至吳派末流參與作坊大批造假 明四家是無法企及了 代精 神的 畫家集 群 ; 他們 陳 繼 作 儒貌似沖 品 方面 愈益 追求 空虚 虚恬淡卻鑽營名利有道 虚寧恬淡的 孱弱 北 畫 Ш 境 水畫的 方面 Ш 人稱 林之氣 天天與市場 翩 元季山 隻雲間 打交道 北畫恍 鶴 心

注 一墨的 後 期 松

後期 松江及其附 近 地 品 1 現了以 顧 IE 誼 為首的 n 華亭派 以沈士充為代表的 i 雲間 派 以 趙左為標誌

蔣 董

士

銓

川

夢

轉

引自 筆

陳平原

《從文人之文到學者之文》

明

主其昌

書 臨

旨

引

自

者

中

國

古代藝

術

論

著集注

與研

究》

第三八〇

頁

北京:三聯書店二〇〇四

年版

所引

見第三八頁,

第二

齣

陳

繼

儒 清

詩

派更重筆墨表現 許多風格相近名目各異 的 畫派 0 U 董其昌 陳繼儒為旗幟 一派合稱 松江 派 0 松江派有吳派的溫 雅 恬淡

雲山 忠學 潔 |標舉 、黃公望的 書, 神韻; 虚靈妙 派領袖董 卿 三十五歲中 藏 蕭散中 於吉 應的 禮部右 萁 1林省博 禪 昌 脫出 侍郎 進士 悟 式 字玄宰 物館 後北上 審 形 禮部尚書 美 成自己筆 的青綠 京城 以弘揚富有靈性的 號思白 , Ш 得以 鋒 遂 水 成畫 和柔、 別署思翁 廣見宋元名跡 畫錦堂圖 壇領袖 古雅秀潤 江南名士精神 香 死 , 後贈 光居· 的 , 變剛 畫 由 太子 風 師 硬 宋 0 的 華 太傅 元上 藏於南京博物院的 墨骨為和 其 亭 Ш́ 溯董 , 水畫從董 **今** 謚文敏 源 屬 柔的渲淡; E 巨然 海 0 源 在晚明 的 水墨 昌 六十 藏於 式 山 激進的 水 歲後返 米 滅 介升 海 芾 文化 時 博 的 Ш 物 筆 從莫 碰 昌 元季 墨 館 撞 的 是 之中 書 深 倪 風 秋 得 瓚 的 董 其 Ė 其 簡 如

顯出 美再到 典型化了 董 7 筆 其昌 程式意味 的寫實 趣 則意在筆墨自身 味 山水, 昌 V 、映了 八・二八) 元人意在抒 中 趣味 或 水畫 清化了: 從物境 如果說 家審 美 美 的寫意 觀 至 意在 意 念 的 境

景圖

融水墨

青綠於

爐

,

墨色清

潤

卻

已經

異 稱 稱 0 畫 新 為 派 安人 畫 叢 中 嘉 生 定匹 程嘉 九 友 甚 先 燧 至 生 , 大 與 城 董 其 0 其 寓 嘉 派 昌 興 居 , 嘉 X ` 項 \pm 定 聖 時 敏 謨 與 派 李 名 Ш 流 王

演

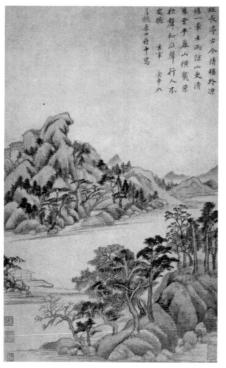

圖8.28 明代董其昌 ,採自 《中國 美術全集》

首的 秀 水 0 緊追宋元 江寧派 瑛 傳派 在 等, 功力精 浙 江 除程嘉燧有開啟新安畫派的意義以外, 杭州 深 時 筆法 稱 公嚴謹 武林 自成一 派 40 家 還有蕭雲從為首的 ,人稱 其餘大多是吳派支流 嘉興派」 0 姑 熟派 僧擔當 , 僻 ,影響甚微 鄒子進為首的 居雲南 , Ш 水 畫 武進 風 格 派 超 逸 盛 蒔 枝獨

四 復古 作態 到 個 性 表現

式的 沈 與 導致帖學走向沒落 注重流 明 沈度 初 大 於表 襲 沈粲則是 面 保守 祝允明、 的 0 社會氛圍 明中 館 閣 體 葉文人、 文徵明、 百 書法的代表。 步 , 明中葉藝術 王寵等書風均偏柔媚 明 初 颳 起了 明中 , 都有了幾分作 期 股復古書 , 帖學走向普及, 0 明 風 態了 書尚 三宋 態 吳門書家以世俗的 宋克 態 本身就 宋璲 有 心境寫優 宋 廣繼承宋元 作態 雅 的 的 意味 書法 帖 學 對形

對 藉 力度感 法 精緻 帶來書寫方式從坐書寸字到站立懸腕的轉變。 流行 ጢ 如 步 果以 優雅 運 動 加之書畫市 感 明書尚態」 富有 與節奏感 禪味 場 的 興 概括明代書法,則有失全面 其 柔性書風 (起,書法欣賞功能突顯, 激 進 書 嵐 當時 與晚明 不乏貶 狂放 徐渭 粗 聲 猛的 , 由 卻給書壇帶來了 此 中 刑 激進書風形成對 晚明 侗 精 雅 **米萬鍾、** 謹 江南家居廳堂的 慎 的 生氣 小 黃道周 照 幅 書法 華亭派 明代書風的 轉 王鐸等書家, 高度提升, 為 董其昌以 欹 變化 側 恣 使立軸 肆 不 正與明代社會思 變應 以連綿草追 有 衝 萬 變 擊 中 力 堂 | 求全 以平淡菜 的 條 大 潮 幅 Ш 的 書

第 四 節 浪漫思 潮與市 民

壇 態 文學讀本插圖 傳 誕生了 奇降 生 西遊 和 明 畫譜的大量印行 中 記 後期 啟蒙思潮 金瓶梅》 帶動晚明線刻版畫大批印行 在商貿興旺的 等四大奇書及大量閒情美文, 江南率先滋長 由此蔚成中國古代線刻版畫的巔 徐渭 市民文藝的 湯顯祖等主 熱潮推 情 動了更成熟更完備 派 藝 術 家 峰 如 狂 飆 突起 的 戲 在 曲 形

明

敘

3]

自

筆

中

與

五

頁

殺

狗

記

見

俞

為

民

校

注

《宋

43

明

沈

寵綏

《度

曲

須

知》

一中

國

古典

戲

曲

論

著集成》

第

五

册

第

九

八

頁

一曲

運

隆

亨〉

條

曲 的

劉 歷代人尊 曲 明 雜 一妻式的 南 劇 義 不從 拜 北 尾 流 的 合 聲 則 傳 殺 套 為 大團 南 這 誠 奇 部 徼 形式42 問 婚 傳奇之祖 份組成 員 什 專 111 結 不從 將 指 作 局 宋 時 為崑 為傳奇 元 靡 儘管 語言從俚俗轉向雅 辭官不從 外 可 南 見明初文人為重 弋二腔 戲 向 降 南 指文言小說 此 風 戲到 生 後 趙 的 , 蔡伯 宋詞 貞 所寫的 傳奇是 標誌 女》 荊釵 遂 喈 改 絕 劇 逐 化詩 在宋代與彈詞接近 記 樹 編 和 , 本 步 趙 為 儒 而 衍 Ħ. 化 ` 家 南 南 變而成 琵琶 倫 娘兩條線 戲亦衰 戲自北 南戲定 劉 理 傳統 知 記 遠 宋末 學者 白 律 41。 元末明 索交錯 所 作 兔 將蔡伯喈 誕 在金 記 定格的 的 生以 般 努力 發展 以 ` 後 完成 以 初 指 遺 , 一琵琶 及反抗 , 拜 對 北 棄 元初 隨南 比 雜 月亭 趙 記 也 劇 映 貞女的 即 就 傳 襯 方文化抬 作 統禮 為 明 是傳奇的 代嘉 為 成 虚構 勢 頭 教的 南 殺 為傳 戲 故 狗 頭 IE. 隆 的 記 誕 奇 猛 不 事 南戲 生 效 改 以 高 徹 的 用 仿 峰 底 編 雜 前 大 性 的 重又 和 韻 為 劇 指 終 切 此 結 蔡 向 南 0 復 構模 北 全 伯 斷 戲 興 曲 劇 喈 和 琵 式 而 靠 由 南 琶 劇 以 攏 雜 元 其 作 子 並 初 劇 荊 且 糠 北 家 被 夫 用 過 方 而

北 村 將 曲 崑 吳方言改造 兀 末 嘉 Ш 明初 則 靖 腔 頭 以 雅 隆 南 尾 見 蘇 間 長 方 音之畢 州 興 官話 流 起 南 行於蘇 了 勻 魏良 除 以字 功 (琵琶 輔 深 吸收 傳 崑 熔 腔 琢 記 帶 其 徐徐唱 他 氣無 餘 絃索官腔 腔長 煙火 姚 出 處 海 鹽 啟 盡洗 對崑 以外的四大聲腔 腔 輕 乖 徘 Ш 員 聲 腔 徊 收 進 於 行 雅 別 音 開 加 純 堂 I 俗 細 之間 奥 , 弋陽 將 43 調 腔以 形 字分 用 IF. 成字 德 水 質樸 磨 成 間 清 頭 無 拍 兀 華 腔 握冷 大聲 腹 純 為本色 整 板 尾 板 以 部 正 聲 壓 流行於 的 倒 則 份 平 特 點 並 去 以 廣 中 州

40 武 杭 州 别 稱 因 其 地 有武 林 4 而

42 41 元 高 明 四 大 著 徐渭 文 錢 箕校注 讀 南 本 詞 《琵 南 錄 京: 琶 記 敘 江 蘇 北 古 京 籍 出 中 版 華 社 書 九 局一九 或 古代藝術論 八 六〇年 年 版 版 著集 ; 注 荊 釵 研 記 究 劉 知 遠 四 白 拜 月亭》

T 時 著 陽腔流 辰 魚 以 傳 典 加 各 Ŀ 麗之筆 以笛 地 崑 融崑 為 主 七二 的 Ш 新 管弦伴奏 腔 腔 雅 寫 出 , 中 使崑 俗 國 第 Ш 全面 腔從清 部崑 取 代 唱 曲 劇 1 雜 曲 本 為主 劇 浣紗 進入 記 以 戲 0 劇 崑 曲 表 演 使 為主 戲 曲 從平 的 階 民 成 走 向 為文人的 雅 化 戲 與 # 0

接

,

和 以 幅 南力 曲 家門 登 的 很快 塴 稍長便 套 南 傳奇 人物都 在 北 板 字多 然後 又有三 戲; 難 北 曲 以完整貫 而 展 口 雜 以 宋 開 宜 調 用 眼 劇 元南 故 唱 和 促 板 歌 中 事 有 戲 串 促 有 原 音韻 聯 互唱 取 南 處見筋; 往 繫也 眼 自 宜 明代傳奇分齣 往 村坊 板 獨 三十 有 有 奏 , 园 南字少 流 齊唱 南 1 0 別 水板 曲 北氣易 曲 齣 不 甚至五六十齣 Ĭ. 而調緩 講 元雜劇四折 一者都 散板 洪 有 曲 粗 武 齣 律 正 以 南 , 緩處 明代 曲 贈 氣易 韻 方便閱 板 牌 ;元雜 傳奇改 聯 見眼 傳 弱 敘事 指四拍放慢為八拍 奇兼 套 體 讀 44 細 為音樂 北則 劇 得 和演 0 膩 比較宋元 折 板 雜劇 曲 式變化 出 辭情多而聲情少 折 結 為 音 構 樂的 宋元南 篇 南 齣 1) 幅 戲 嚴 元 浩大 等板式變 傳 雜 謹 戲 傳奇 第 奇 劇 進 和 0 板 用 南 戲 王 很慢 南則 也大 齣 式 戲 世 化 聲 音 副 變化多; 有 貞 末開 音階 辭情 樂 明代傳 比 進 的 步。 較 場 的 靈活 1) 北 而 北 元 宋元南 第 奇則 聲 雜 雜 曲 情多 劇 既 劇 龃 對 傳 建 傳 人主 枝蔓 立 戲 齣 奇 北 奇 生 用 不 力在 加以 分 說 唱 南 Ŧ. 齣 日 聲 曲 弦 傳 削 宮 篇 减 凡 奇

旦、一 行 「大面 老生 Á 加 奇 貼 劇 時代 百二 老旦 的 的 老年 術形 指 為 宋金古 面 男 剪 淨 式終於 日 性 性 腳 鱼 之副 角 末行 劇 色 大備 色; 中 0 面 有 再 的 相 角 Ŧ. 接著 當 外 淨 角 有 扮 於 系統的 色演 演 晚 末 指 ` Î 清 傳奇生行有「正生」 變成 京劇 日 # 指 生外之生 副 贴 牌 淨 為 身丫 中 生 宮 的 調 生 鬟; 以 鬚 ∄: 系統 外 生 串 王 老日」 的 驥 聯 旦 ; 、「老生」、 德 劇 角 雜」。 色分行 情 指老年 正旦」 曲律 的次要男性角 「淨」、「 女性. 指女性 稱 正 系統的 生 角 外 貼 末」、「 色; IE. 色 生 即 伴 角 奏樂器 1/ 旦行 生, 泛指 正 往 雜 #: 有 淨 往 為 __ 嫘 指 男 臉 靜 Œ Ŧī. 生 譜 性 專 行 莊 日 玩 之副 穿關 雜耍 副 重 角 生 ; 淨 行 的 角 往 往 1/ 加 角 1/ 服 日 日 伍 老外 外 1 扮 文 到 俗 演 1) 日 HT. 稱 指

完善

形

成

豐富完整的

表演

、體系和

民族特色

的

表演

匣

鑑賞力提高了的大批平 之後的又 明 靖 高峰 到清乾隆 史家稱 兩百 民 餘 其 年. 就不會有各地盡效 「傳奇時代」 蕳 大批文人致力於傳 明代傳奇高峰 海聲: 的 奇的 熱潮;沒有大批文人的投入, 創作 賴平民與文人合力而 與批 評 , 傳奇作家達 形成 就不會 數百人 沒有明代南 有傳奇的 中 或 戲 劇 化 濟 出 和 的 現 雅 T 繼 元 沒 有 劇

孟稱 以湯 繞情與法孰輕 兒女私情 fi. 則多宣 浚 舜 祖 邵 今天 曲 為首 吳炳等人。 燦 揚傳統禮 壇上, 與清麗纏 孰 沈齡等 湯 重的 又稱 先後出現了五倫派 顯 吳江 祖作 綿 問 題 的崑 無 玉茗堂派 他們引經 派代表作家沈璟 品 , 吳江 流 可 Ш 傳 稱 腔 派與 據 佳 極 適 廣 作 應 典 臨 主 而 崑山 沈 體 代表作家梁辰魚, 尋章 追隨者有呂天成 派展 璟 情 作 派 嚴守聲律矩 摘句 感 品品 開了 顯 ` 絕少 臨 露 宣揚 激烈論爭 111 流 派 講 傳 矱, 究意 傳統禮教 , ` 吳江派等傳奇創作流派 王 主要成 , IF. 所作傳· 驥 是 戲 德 趣 藝 員 曲史稱 0 術 奇 嘉靖 馮 神 有張鳳翼 作 夢龍 《十孝記》 品 色 中 沈湯之爭 隆 オ 1 不斤斤於音 慶 ` 情 世臣 顧允 間 與 等十七種, 出 法 五倫) 默 現 度 范文若 的 0 敦輕 晚明 派活動 律 顧 崑 懋宏等人 當時 孰 人對沈璟 斤斤守法, 派 重 袁于令等人 於明 蕳 曲 語言 題 高 初 的 萬 曲 和 典 湯 字字協 寡 曆 雅 壇 顯 턥 細 代 祖 晩 追 膩 表作 隨 明 臨 價 者 擅 韋 內 有 派 寫 家

二、浪漫思潮及其藝術主張

表 也 Ě 明 承 46 看 中 認 泰 葉 T 州 明 個性存 學 派王 姚 心學是宋代理學的 在的合理性 良認 \pm 陽 為 明 45 治天下 提 倡 被傳統禮教壓 1繼承和 有本 致 吾 發 心之良知 展 身之謂 抑 明代 的 人性 者致 也 狂禪之風 0 隨新的 本 知 必端 也 , 是宋代禪悅之風 時代哲學沖決而出 事 端 事 本 物 誠 物皆得其 其 心 而已· 的 繼 理者 矣 承 士大夫中 和 格 , 發 物 展 也 白 颳起了 其 姓 是合 實 日 用 , 心 即 一者有 股 為 理 狂 道 本質 禪 而 47 的 風 者 客

⁴⁴ 王 世 貞 曲 藻》 見 於 ~中 國 古 典 戲 曲 論 著集成 第 四 册

E 陽 明 : 即 İ 一守仁 字 伯 安 因築 陽 明 洞 以 學 自 稱 陽 明 子 世 稱

⁴⁷ 46 王守 王 艮 仁 へ復 答 初 顧東 說 橋 書〉 中 國 北京大學哲學系中國哲學史教研室 哲學史》 版 本同 上 第 五五 六 編 五七 《中國哲學史》 頁 F 册 北 京 中 華 書 局 九 八〇年版 九

情感美學思潮的

理論基石

所以

史家稱其

心禪之學」

别 理 趨 宋代理 於內省和 寧重束縛 封 明代「 個性的 狂禪 理 回 , 佛罵 重 心與理、 祖 敢於否定傳統觀念 陽明禪」、 物與我的 和諧 , 明代心學重本心,重個性;宋代禪悅 0 陽明心學於無意之中 -打開了 個性解 放 的

, 心

覺 出了平民生活狀態與情感狀態, 文人大多率性狂狷 說 潮 覆 儒家倫理美學,掀起了一 大量 主情派文人的藝術也不再重視明道言志,轉而重視個人情感的宣洩,中國藝術史上出 公安派三袁和竟陵派鍾惺提倡 明清初學術界, 這第三 通俗 度更為深刻的自我覺醒,是在「心學」流播的晚明清初。晚明狂禪之風中, 言情的平民文藝作品 張揚激 宗派: 林立, 場以張揚個性情感為特徵的人文思潮 勵 其成就足令復古派文人刮目 慷慨 異說紛呈, 獨抒性靈 不平, 以廣闊的視角和巨大的包容量攝取五光十色的社會生活 大膽地追求塵世歡樂, 成為學術史上天崩地坏的時代 48 湯顯祖 。晚明清初藝術史就此 屠隆 對中國長期以中 張岱…… 浪漫主義思潮 晚明諸 如果說魏晉玄學、 新面 和圓 或稱「 子推波 Ī 融 泉州 現了 助 為主的美學 情感美學思潮 瀾 畫 前所未有的 人李贄提倡 唐代禪學 面 矛 頭直 有聲有色 傳統 指 個性 復古思潮 主 地 童 了人的 情派 種 刻 化 顛 熱

突起的 徐渭

斧擊破其頭 於身陷囹圄 憲府為幕賓 田水月 後期浪漫思潮之中 也曾 血流 別號青藤、青藤道士、天池道人等, 八年牢獄之災以 披面 時跋 , 扈。嚴嵩事敗, 徐渭是藝 又一 後 以 利錐 徐渭愈益癲狂潦倒 壇一 錐其 員猛將 胡宗憲瘐斃大獄,徐渭身心徹底崩潰 兩耳 徐渭 少為諸生,屢試不舉, 深 入寸餘 憤世嫉俗 山陰 ,竟不得死」49 (今浙江紹興)人,初字文清,改字文長 不可收拾 於是以教館為業,三十七歲入浙 , 曾九次自殺, 正是在出獄不得志到抱恨 「英雄失路托足無門之悲」 九死 九 生, 失手 而卒的人生之 閩 浴督胡宗 天池· É

尾

徐渭登上了

藝

術峰

巔

渭 是

真

正完成了

從工

筆

到水墨大寫意的

徐

葡

萄

是

為

#

所

棄的

徐

渭

中

或

花

鳥

畫 蜕

發

展

到

徐

49

袁

公宏道

《徐文長傳》

所

引

見

陰

法魯主編

《古文觀

止

譯

注

長

春

古

林出

版

社

九八二年版

第

一一二六頁

48

=

袁 稱

£

六

0

一六〇〇)

袁宏道

五

六

八

5

六一〇

袁中道

五

七

五

5

六三〇)

因

其

籍

貫

為

湖

北

公

安

公 指

安派 袁宗道

一)從工到寫花鳥

代花鳥

畫史是

部

從

I.

到

寫的變革

史

明

初

王

一級

夏

昶

等人所

墨

梅

墨

基本

是元

此

類

題

材

和

風

格

的

延

續 家林良放為水墨粗筆 宣 工整妍 一德至 弘治時 麗 能 期 脫 是 尤擅 俗氣; 明代宮廷繪 畫 鷹 臺北故宮博物院 〈蒼鷹圖 畫 的 ì 繁盛時 軸 院藏明中 期 藏於南京博物院; 北 期 院 京 畫家呂紀 故宮博 物 周之冕兼工帶 院 雪岸 永樂時 雙 龍 昌 院 寫 體 畫家邊文 勾花點 工筆 重彩 葉 進 加 進 雙 創 鶴 格 昌 墨 涫 淡 啚 院 書

文人雅逸的氣質徹底丟棄 逝年 繼沈周 的 書 不滿 繪 墨花圖卷 花卉冊 寄毫端 0 之後 二十頁 藏於南京博物院的 徐渭 陳 , 淳 水墨點丟 掃過往文人的溫文爾雅故作姿態 徐渭 徹底放 , 淋漓紛披 雜花 而使用 昌 卷 生意盎然 水 畫荷葉 墨 0 陳淳 , 石 如飛如 榴 藉 字 道 筆 葡 飛 動 復 萄等 墨 , 號白 舞 藏 於上海 宣洩 用 陽 筆 Ш 狂 如 博物 濤 X 崩 般 Ш 館 的 中 走石 情 年 感 後 如 用飛 果 用 說 將 墨如 陳 白 淳 畫 遭 並 寫 雨 沒 意花 和

沱 0 , 藏 於北京故宮博物院 趣 化 遊戲天然 的 前無古人 墨 葡 萄 其後也 昌 少 有人

畫折枝從右至左橫插畫

面

滿紙如颯颯

厘

動

跌宕欹 底明 驟雨 墨彩 珠 疾來 無 側 處 斑 賣 駁 遒 半 勁 閒 生 則 的 是徐渭 拋閒 落魄已 藤蔓是徐渭 擲 成翁 野 藤 腔 中 激 倔 獨 強 憤之情的 ! 立 個 閒 書 性的 拁 齋 蜀 嘯 傾 寫 照 晚 擲 瀉 的 風 哪 專 0 詩 裡 筀 專

圖8.29 明代邊文進〈雙鶴圖〉,採自《中 國美術全集》

江山 開 品據 過清代畫家推 創 近現代花鳥畫壇 衍

弊的傳統 徐 潤創: 作 Ī 南 雜 劇

的大寫意花鳥畫代有傳 與 (雜劇針砭時 大寫意花鳥 流傳的 X 歷 史故事 改 編 而 成 包括 王禪 師翠鄉 夢 南 北二折 狂鼓. 史漁陽 弄 北 圖8.30 明代徐渭〈墨葡萄〉 採自《中國

美術全集》

元》 唯求任情率意的批判和反抗 到宗教中去尋求解脫; 此徹底的民主思想和 川 |聲猿》 (二)一片本色 四 兀 聲 雌木蘭替父從軍》 聲 雌 猿 猿》 木蘭 根據民間 玉禪 讚 人文精神 美下層婦女,表現出作者對傳統禮教的蔑視。 師》 其餘三 北 為徐渭早年之作,表現出徐渭既對凡人七情六慾予以肯定, 0 折、 一劇寫作時 是明前期 狂鼓史》 《女狀元辭凰得鳳》 戲曲 讓即將升仙 徐渭已經從九死一生的煉獄之中走出,對世 所沒有 的禰 也不可能有 南北五折, 衡對 地獄中 的 取酈道元 四 的 聲 曹操擊鼓 猿》 《水經注》 大膽歌頌叛逆精神 (痛罵 事既不抱期望 又對世俗 矛 猿鳴三聲 頭直 指當 傾軋深感迷惘 呼 淚沾裳」之意 朝 喚男女平 權 亦不甘 貴 屈 女狀 服 如 啚

名 折

程 曲 兩 式 後者寫黃崇嘏領袖文苑的 躍霄漢 徐渭還]聲猿》 、般的 別出 少則 效果; 心裁 一二折,多則五折, 地混用南北 《雌木蘭 才能 曲 所以 與 《女狀元》 (用南 不拘長短 狂鼓史》 曲 南 兩劇均以女性為主角 劇 上場角色有獨白 北相參,各得其妙 情基調激越 不 宜 有獨唱 輕吹慢 前者表現花木蘭戎裝保國的 打 有對唱 所以 用單 還有假 出 北 面啞劇 曲 主 以 題 收 所以 到怒龍 靈活不 用 北 拘

大量運用方言 俚語 語 啞語 言文人不敢言,俗到了家也就 真 到了家。 《玉禪師 第

一折

明

徐

四

聲

猿

嘯

L

:

上

海

古

籍

出

版

社

四

年

版

四

聲

猿

53

54

徐 徐

子

方 方

明 明

雜 雜

劇 劇

研

究》 究》

版

同

上

所

引

見

引

臺

北

津

第

頁

二〇〇〇年第

期

法 淵有 食暮 奇 月 , 喻 金 亦不局於法 明 宿 貼 石 詩 和 切 聲 尚 奇 保 說 得不露 文奇 兩 , 法門 贊 句 0 獨 鶻 雌 畫 出 便 木 那 決 揭 , 奇 蘭 話兒來麼?這成 云 露 出 俺法門: 書 百鯨吸 宗教的 奇 腕 , 像什 F 而 具千 海 虚偽 詞 曲 差可 什 性 鈞 尤奇 麼勾 力 像 擬 , 荷 7當? 將脂 雌木 葉上 其 50 魄 贊 的 膩 蘭 力 這 露 詞 《漁 場 此 水 陽三弄 珠兒 51 對 折 , 作 話 中 虚空 今人評 幾百年 荷 木 粉 葉下 蘭 此千 碎 說 , 後 自 的 明人 , 己要代父從軍 淤 快 還讓 贊 泥 雜 談 瀬節 《女狀 劇以 人 吾不知 , 看就 元 又不要 | 四 聲猿 其 「文長奔逸 懂 0 何以 急了 齷 明 為 X 妙 稱 冠 又要此 徐渭 口 純 羈 第 覺紙 平 齷 不 行 元 骩 奇 於 淵 朝

憤的 我的 徐渭還創作了 是州官放火禁百姓點 是冬瓜走去拿瓠子 四 折 南 雜 出 燈 劇 氣 歌代嘯 53 有心 嫁 禍 的 將荒淫無恥的 , 牙痛炙女婿腳 佛 門弟子漫 跟 畫 化 眼 迷 劇 曲 情 直 被 的 濃 是張 縮 為楔子 禿帽 中 子 教李禿去 的 四 句 話 胸 沒 處 洩

蓋北

曲

不難於:

典雅

,

而

難

於本色,

天池生庶幾矣

52

名, 文人參與南 中 曲 所 如 果說明前 又 史 狼 編 的 劇 為代 高 砜 本總目為 雜 條 劇 表的 期宮廷 線 創 索 作 t 南 雜 百 使 雜 前者 劇 劇 兀 雜 規 劇退 + 是 則 範 自 南 種 整 抒胸 有餘 出 戲 筋 向 明 代 臆 北 , , 以 曲 曲 現 存三百 壇主 宣 靠 充份表現出了文人劇作家的 揚 攏 傳統禮教為主 的 體位置之後 產 物 + Ħ. 後者 種 , 創作 旋 則 超 律 是 過過了 北 數 雜 量 以 元代雜劇 並沒 劇 個 徐 性 的 渭 有減少 精 南 刀 化 和南戲 神 聲 0 , 南 成 猿 北 為 的 有姓 融 中 總 王 或 和 名 力 雜 思 蔚 口 劇 54 考 創 成 杜子 的 中 傳 作閃 奇 作 或 與 者 爍光彩的 美 戲 南 遊 曲 達 史上 雜 春 百二十六 劇 末筆 元 成 康 為 明 劇 海

⁵² 51 王 永 明 健 祁 彪 渭 + 佳 世 紀中國 研 遠 山 堂 古 劇 附 代 品 歌代 戲 :文 曲 , 理 見 論 出 研 中 究 版 國 的 社 古 海 拓 荒 九 戲 九 者 曲 論 年 著 黄摩 集 版 成 西 戲 第 曲 九 六 理 九 册 八 論 批 第 評 簡 四 1 南大學學報》 頁

(三)粗 頭

於上 甫 詩 徐 渭 和長 館 達 粗 的 綿 行草 服 白言書 五公尺 筆意相 亂 頭 〈青天歌〉 第 的 天 屬 機 畫次 草 隔 自 書詩 出 行 結體橫 不斷 文第 卷 狂 草 斜倚側 更 常 中 是 有 詩次 激 桀 情 筀 , 驚 製字 參差跌 奔宕 不 此 馴 欺 成 的 人語 岩 不 連 可 體字群 性 隨意為之, 遏止 耳 神 吾以 歷 令人 轉折提按 為 如 雖不比 /想見 見 四 聲 其 藏 猿》 狂草奔放 虚 如 於紹 雷 癲 與草 如 疾 興 徐 狂 草 文物管 連 花 綿 變化多端 如 卉 醉 理 而 如 俱 處 癡 無 的 體 的 ; 第一 狂 氣 巨 創 勢 幅 草 作 狀 立 É 軸 茈 杜 厝 藏

四 湯 顯 祖 與 牡 丹亭》

渭

徐渭

激

進

的 將

個

性

藝

術

成

為中

或

藝

術從古典艱

難走向現

代的

坷

的

遇沒有

徐

渭

墼

子倒

反而

成

為

他

藝

術

和

藝

術

思

想

發

生

發

展

的

契 度

機

如果

明

藝

術史只

能

推 人生

舉

舉

徐

徐渭

生活

在

舊

|傳統和新思想衝突對立的

歷史時

期

腐朽的

官僚

制

與

強大的禮教傳統使他

的

以

悲

劇

結

東

坎

幻幻 以幻寫真 祖 義 幻中 仍 有真 號 海若 真中 若 一有幻的 +: , 江 戲 西 境 臨 111 \ · 《牡丹 代表作 亭》 是其中 臨 -典範 刀口 夢 也 又稱 是 傳 奇 玉茗堂四 鼎 盛 時 期 夢 的 典 56 範 作 創 品 造 出 個 個 真 真

深 的 猧 夫!人世 情之至也 柳 來到南安, 丹亭 的 典 非 梅 之事 形 實 骸之論 夢中之情 創作宗旨 卻 杜 主 非 實 大 角 娘之魂 景 情 杜麗娘游 是 世 T 而 而 何必 所 直 夢 頗 指 П 其 情不 非真?天下豈少 情 普 盡 幽 袁 遍 不 夢 知所 會 知 的 自非 丽 房 , 所 起 囇 通 欲 起 與 其 人 書生 掘 是 湯 如 夢中 墓開 往 恆以 果 顯 理 柳夢 而 祖 解 深 棺 人之耶? 必 理 沒 梅在夢 牡 天 有 相 得以還· 生者 丹亭 薦 見 格耳 枕 過 境中 必 可 席 掘 以死 天 魂復生,二人結為夫婦 墓 的 而 第云理之所 薦枕 幽會於牡丹亭畔 成 器 츄 親 事 鍵 死可 席 而 卻 湯 , 成 以生 以 必 顯 親 肉 無 祖 大 體 情 還 待挂 生而不可 安知 直 的 成 醒 結 夢 言 後悵然 冠 0 合 情 此等 而為密者 作 之所 情 與死 大 有 為 夢 情 必有邪 者 情 成 節 的 戲 死而 純 病 理 結 皆形 屬 而 必 果 : 虚 T 不 無 可 構 口 骸之論 便是 見 杜 復 年 理有 湯 麗 生 湯 者 不 娘 顯 後 顯 者 識 沒 祖 袓 作 直 柳 所 有 非 見 言 情 寫

書

青

蕭

元

《明

清

閒

長

沙

文

藝

出

社

版

第三九

即

《南

必 表現知識 法 無 立 Ē 下了 對 是晚 **菁**英追求自 7 Ì. 杏 丽 明 作 功 直 浪漫思潮 57 指 藉 如 田的 為情 明 果 理 說 的 個 而 夣 性精 哑 的 死 西 磬 厢 神 為情 存天 記 從思想 而 理 的愛情模 生 滅 生而 解 人欲 放 式尚停 的 死 意義 死 留 言 而又生的 世 於 , 有 兩性 有 牡 情之天下 相悅的 丹亭 社麗娘 低級 高於 呼 有有法之天下」 階 唤 西 段 情感解放 廂 , 記 牡 戸 0 亭》 為飽受禮教 牡丹亭》 意不在表現 開 言 及其 稱 桎 與 梏 君 成 的 題 主 親 專 詞 制 而 在 揚 的

生活 後世 道 : 新典 書 TF 曲 戲 雅 的 樂 劇 從 以2/4拍 村老牛 丹亭》 創 趣 充滿詩 作 滕 被主 產生了 干 的 ·癡老狗 長 閣 情畫意和 情 達 序 隔 極大影 五十 派文 尾 等 人人看得 生活 Ė. 化出 作 齣 響 此 尾 58 趣 情趣 0 聲 不足 也不 以 如 吻合如自家手 散 此 用 在 板 重 懂! 獨 要 雅 良辰美景奈 唱 繞 而 春香 沒 池 有 對 欠口 有了 筆 游 唱 所 , 如今婦 說的 何天 作 語 齊唱等多 趣 引子 化 趣 李 孺 賞心樂事 生 渔 皆 以8/4拍 種 批 命 知 演 評 便 正是生活的 唱 形 其 誰 的 方式 閨 家院 百 (步 字字俱 槁 塾 术 步 細 樂 寫丫 嬌 緻 趣 朝 費經營 刻 牡丹亭》 飛暮 鬟 也就是 畫 春 醉 香 了人物的 卷 扶歸 字字皆 欲去買花遭 企審美 語言 雲霞翠 與4/4拍 欠明 的 和 11 理 情 情 軒; 活 爽 趣 塾 感 的 兩 動 的 至美 審美 絲 此 指 責 等 風 皂 全 境 的 劇 羅 情 語 語 春 袍 趣 香 煙 言 止 波 清 對 罵 作

Fi. 蔚 成 高 峰 的 木 刻 版 畫 與 服 務 平 良 的 肖 像 書

口

作

觀

不得作

傳

奇

觀

隨 市 場 經 濟 的 蓬 勃 發 展 明 中 期 以 後 , 書 畫 及 到 T 富 裕 的 城 市 平 民 0 職 業 畫 家設 帳 課 徒 要 成 的

56 柯 臨 清 記 11] 四 居 夢》 亮工 指 讀 《還 錄 魂 夢 題 徐 籐 即 花卉手卷後 牡 丹 亭》 紫 釵 編 即 情美文》 釵 記》 邯 鄲 南 即 版 邯 九九三 記 年 1 南 柯夢

58 57 明 清 李 漁 顯 祖 閒 情 牡 偶 丹 寄 亭》 南 北 京 京 : 酱 書 民文學出 館 古 籍 部 藏 版 清 社 康 九 配 九 壬 子 五 年 年 版 刻 本 本段 所 引 31 見 文 均 詞 見 曲 牡 部 丹 亭 詞 題 采 第 詞 貴 顯 淺

圖8.31 明代陳洪綬〈雜畫圖冊〉,選自王朝 聞、鄧福星主編《中國美術史》

畫

由 的 擬

是

刻線 武

描

版 平

皕

京

城 即

東

南

林

立

形 木

成 版 文

州

把玩

譜

箋紙

消

的

牌

葉子

也 需 傳 書

需

要 要 奇 譜

前 插

本

話

本 商

和

品 響

文等

要

읍 市

技

醫 世

學 俗

等

書 情

籍

昌 1/ 行 說

以

擴 唐

加

寫

生活

與

的

話

譜

寅

文徵

明

董

其

昌 描

李流芳等

各以木

版

刻

前

推

自

我

宣

明 畫 壇 的 唯 元 風 氣 取 像 間 崇禎 追 一蹤唐 間 宋 陳 洪 既 綬 畫 與 往 筆 子 重 忠 彩 畫 V 物 並

本

插

啚

神

颯

荻

力偉

岸

方氏墨苑

中

有

其

作 밆

稱

南

陳

北

崔

陳

洪 版 雲

綬

州

木 陵

刻版 人物

書 林

的

創 吳

作 興 畫 民

諪

力於 蘇 量 閒 插

畫 等 行 酒

家參 不

萬

曆

間

徽

111

鵬 畫

為

徽

刊

州

的 與

雕

版

囙

刷

流

派 書

蓮

他

等合 方的 置 明 型 奏 畫 白 兀 神采 突顯 石以 以 廂 物 象 神 飾 H 極 意匠 畢 就 地 條 創 描 大 刻 現 此 屈 的 主 作 畫 命 穿 定 子 要 出 晚 大俗 出 線 格 情 年 行 插 條 瞬 吟 組 節 系 畫 森森然 陳洪 大雅 的 原 昌 織 列 高 穎 水 出 物 副 綬 悟 冠長劍 容貌 滸葉子 故 畫 刻 昌 成 堪 如 1刻老幹 版 意 面 為明 稱 折 奇古 畫史 將 黑 絕 鐵 代 筆 行吟 刻 白 古 F 卷 排 昌 參 頭 梅 的 • 疊遒勁 澤 軸 其 以 傑 Ш 部 灰 高古 畔 泊 畫 的 花草 怪 物 對 1 石 偉岸 畫 顏 百 比 禽 如 設色 鱼 倒 零 鳥 以 的 惟 退 八條 水 成 人與 西 極 總 書 悴 陳 紀 富 洪綬 以 廂 趨 風 石 念碑 形 線 石 勢下 形 並 式 漢 容枯 給 條 與 用 美 兀然 金 似 的 插 名 的 農 感 排 尤 瞬 槁 몹 刻 挺 與 物 的 튽 I. 擅 永 情 昌 形 IF. 項 易 立 任 的 頤 性 角 成 昌 南 員 何 鮮 浩 繪 並

圖8.32 明代陳洪綬《王西廂‧ 窺柬》,採自《中國美術全 集》

밂 以 峰 新 猧 0 安刻 美定 於 沒 刻 有 他 的 精 氣 其 明 實 良 格 首 IF. 蓺 通 物 見 卒 古 陳 中 成 的 洪 中 綬 性 或 孰 然失 古代 精 色 神 版 版 畫 0 畫 用 史 雪 刀特 鵬 惲 的 ` 點 格 黃 陳 金 洪 有 經經 時 意 書 猿 洪 綬 稿 佐

物 致 愷 前 公 傳 書 書 昌 提 神 後 譜 明 傳 供 著 T 如 探 範 微 # 觀 另 書 本 真 附 至 本 六 明 或 有 又 代 X 稱 成 為 有 董 顧 為 明 傳 其 顧 炳 代 無 昌 氏 等 畫 部 畫 昌 徐 線 譜 譜 , 叔 當 百 刻 中 版 位 的 時 摹 畫 名 名 以 神 輯 書 家 밆 家 時 ` 史 作 代 , 劉 昌 既 寫 밆 為 光 錄 為 評 , 序 信 包 X 刻 們 題 藏 X 摹 於 學 歷 跋 東 漝 代 Ŀ 昌 晉 , 海 X 名 I. , 顧

聖 三百 明 昌 刻 收 館 耶 程 墨 穌 氏 昌 Ŧi. 形 名 譜 式 墨 象 造 僅 程 0 型 君 就 錄 昌 房 中 案 59 不 0 製 Ŧ. 甘 古 营二十 也 代 示 在 高 弱 版 晩 峰 畫 明 式 期 彩 的 , 色 鄭 方于 輝 其 套印 振 中 煌 鐸 魯 Ŧī. 讚 延 程氏 揚 聘 時 幅 糜 徽 為彩 成 爛 墨苑 州 為 的 黄 色 明 萬 套 E 曆 刻 印 版 時 兀 畫 卷 刻 是 的 加 重 上 由 方氏 光芒 要 著名 遺 潘 存 氏 萬 畫 墨 家 譜 的 程 萬 雲 卷 氏 曆 兩 鵬 墨 又 卷 時 繪 苑 ` 昌 卷 方瑞 61 還 徽 收 以 1/1/ 方 生 木 黄 刻 黑 氏 氏 海 名 描 刻 版 型 卷 表 몹 現 鐫 案

禎 館 間 定 居 刻家 最 金 早 陵 胡 IE. 彩 廣 言 色 套 安 版 時 徽 囙 休 會名 刷 寧 品 是 流 , 元 生 萬 經 至 Œ 歷 初 T 年 明 金 萬 曆 別 般 Ŧi. 至 若 八四 清 波 康 羅 年 熙 蜜 六 與 朝 畫 閱 , 家 囙 經 刻 廣 為 I 博 朱 • 0 色 囙 册 I 精 於版 注 刻 為 黑 首 創 刷 色 又善 飯 臧 於 版 造 法 中 分色 中. 啚

59 明 顧 炳 代 名 公 書 譜 上 海 F 海 鴻 文 書 局 九 八 八 年 石 印 版

61 60 鄭 明 振 鐸 程 中 君 房 或 古 代 程 木刻 氏 墨 畫史略 苑 方 於 魯 鄭 方 振 鐸 氏 全 墨 集 譜 廣 收 州 X 花 續 山 修 文 四 藝 庫 出 全 版 書 社 九 部 九 譜 年 錄 版 類 第 第 六 頁 四 册

圖8.34 明代《蘿軒變古箋譜》,採自《中國美術全集》

,三卷九種 略 本 63 敷色淡冶 套印 形 創 有 序 T 拱花 致 四卷八種 崇禎十七年 十竹齋箋譜 蘭 種 譜 色 意趣. 調 竹譜有寫竿、 法 竹 雋 超然 譜 雅 印 除匯集當代名家之作外, 前又有 出拱花 鐫刻勁 六四四年 雋 初集凡四卷 寫節 雅精細 水墨 起手執筆 巧 加 定枝 昌 彩 花筋葉 胡正言又以 式 蘿 寫葉各 卷七種 三四四 軒變古箋 等圖 脈有浮 還臨摹元、 圖8.35 明代《十竹齋書畫譜》,採自 《中國美術全集》 種圖 解 雕感 為清供 62 譜 果 梅 煙 有 共 譜 為現存 迁 餖 梅 早 譜 版 天啟 明名家作品 梅 梅 百 逼真地 翎 梅 譜 風 百七 箋 法 昌 華石 間 梅 毛 譜 加 梅 中 石 疏 再現 金 詩 幅 譜 蘭 枯 最早 陵吳 梅 博古 拱花 月 譜 梅 每 64 發 梅 落 或 大 的

出 + 竹 書 畫

兀 # 凡 書 書 墨 卷 梅 華 • 竹 譜

老

律 都 已經 成為免談

案與

爭

橋

Ш

尤為胡氏之 式樣來」

創

作

人物 譜

瀟 畫

灑

出

水 瓏

澹

淡

清

華

蛺

則

花彩 版

斕 花 蓺

欲 脈

飛

欲

止

博 昌 部

箋 新紀

諸 則

纖

玲

是

以

公設色凸

壓

印 斑

紋

鼎 無

玩

即

典 頭

雅 水

清 波

新

若浮

出 痕 的

紙

面

66

竹齋箋譜

雖然

雅

麗 塵 巧

別

緻

卻 則 別 鄭振

斤斤於小紙小

箋 蝶

形

小色

唐

宋元畫

的

不 皴

顯

勃的

生氣 趣味

朗 턥 雲 別 開 創了 緻

綜合

運 奇

拱花技法65

筆法簡

的

筆 餖 隱逸

墨

世界彩色套印

的

元

昌

三五

0

鐸

評 格

價

嘉靖

始衰

術卻 瓣

幾平

法

為 畫 刻

祥

前 梅

寫

詩

石

寫生;二卷

九種

鄭 餖

振

鐸

中 分色

國

版

書 版

史

酱

錄

鄭 書 册

振

鐸 拱 北 海 京

全 花 平 圖 圖

集 :

廣 版 齋 天

州

花 出

山

文 紋

藝 酱

出

版

社

九

九

八

年

版

第

=

五

頁

四

=

頁

64 63 62

明 版

> 胡 吴

IE 發 IE

言 祥 言

+ 離 +

齋

箋 古

譜 箋 書

四

指

分

套 竹 軒 竹

印

囯

合

成

指 榮 館 館

凸 寶 藏 藏

壓

印

花 四 金 年

案 EP

九 六

Ξ 年

年

套 吳

本

明 明

變

譜 譜

上 南

書 書

啟

陵 胡

發

刊 套

本

崇禎

+

七

氏

彩

色

本

胡

齋

書

的 前 波臣派 人物寫 朝故事 牛 卻 書 , 因平民文化的興起 張 曾 卿 鯨 子 字 像 波臣 寫 生 而 在 能妙 傳統 將平民追念祖先的 沿得神 人物 情 畫以 線 敷 色潤 立 消像 骨 澤 的 書帶動 基 , 礎 意 **総安詳** Ŀ I 借 起 鑑 來 昌 西 空前 書 八 明 暗 增 六 Ę 的 用 尚 淡 記 赭 像 層 畫 錄 層 需 求 晚 明 染 尚 又帶 出 像 一人臉 畫 動 在 起 西 Д 唯 畫 重 意 稱 趣

昍

前

期

書

家逃

避

現

實

,

或

轉

向對

歷史人物的

描

繪

或

將

物作

為山

水

中

的

點綴

0

明

後

期

政

局

動

盪

,

畫

家

不

復

畫

六 寺 廟彩 塑 壁 畫 的 最後華章

,

Ê

能

達

到的

傳

神

高

度

時二十 代 年完 中 I 丰 0 彩彩 內琉 塑 壁 瑶 畫 塔高約七十八公尺 是強弩之末 0 南京大報恩寺為明代金陵三大寺之首 , 數十 華 里外望見其 高出雲表 龍 吻 立 柱 年 樑 枋 几 1 栱 藻井 開 造

寺琉 式 等浮 均用 龍 以 袁 後 壁 , , 每 明 歷史信息與 雕圖 五色琉 瑶 塊 飛 琉 琉 西 虹塔 案 境 璃 璃 璃 都模印 塔第 構件 入 (現代景觀交織 大同 八角 京博 其 T 物院 平 明 龍 十三級 代琉璃龍壁 遙 模 力士等高浮雕 印 館 佛像 平 並 各有 魯龍 存 高 0 收藏 兀 則 壁:: 飛天、 十七 西洪 有 昌 獅子 今人在 北 案 洞 + 京 霍 北 為報恩塔 餘 Π 公尺 大象 原 座 海 Ш 址 謯 北 袁 建 無存 内 樓 起 蓮 海 廣 花 嚣 勝 公

圖8.36 明代曾鯨〈張卿子像〉,採

自《中國美術全集》

或聚 有行

或 有

數量之多 有圓

貌之豐富

堪

稱近古彩塑藝

術

的

寶

庫

從中

清晰

可見宋

元

明 或大

清

塑

神氣如

生

啞

羅 佛 有立;

雕

有浮雕 時代面:

有鏤

雕

有影塑;

或單

個造型

,或佈置在山水場景之中

1/

逮

啞

盡現 演變 散 止

於其銳

利的眼神和起伏的腹肌

令人稱絕!天王殿廊下

明代彩塑四大天王高達三公尺,

眉

眼

嘴 漢 教 或

角

肌

風

格

的 起 有坐,

脈絡 伏組合

其

《優秀之作集中於宋

明兩

代

羅漢殿內宋代十八羅漢簡練質樸

袁 雙 九龍 約 麗 大同 代代 \pm 一府單 面 九 龍 壁造 型粗 猵 凡 力 度 一足 口 見明 代琉 璃 燒 **造前** 所未有規模之 斑

俗氣了 林寺距 山西平遙六公里 型寫 實圓 潤 + 衣紋流 座 大殿內 暢 比 存宋元至 較 魏塑: 明 的 超 清彩塑兩千多尊 脫 俗 唐 塑 的 它突破了佛教造 莊嚴典 麗 宋塑的 /像或坐或 傳 神洗練 立 的 靜 明 熊 顯 程 式 不

圖8.37 平遙雙林寺千佛殿明代彩塑韋馱,採自《中國美術全集》

七 情

情 和

六慾

雖然

惟 神

妙

惟 世

尚

卻

不免圓

滑 民 物

俗 的 神

絲綢

質

感

的

界

裡充塞著

平

彩塑十六羅漢

真實地塑

造

出

X

作品 有可 彩塑天王中 靖 代彩塑韋 肉塊塊膨脹突起 石 觀 則 音 間 大士 比 見 所塑 力士 瑣 足 者 河 像 馱 翹 北 碎 敷 起 彩 正 昌 觀 的 定隆 最 昌 影 音 北京海淀區大慧寺彩塑 威 塑 等 武英俊 佳 \equiv 作品 興 力度十 足下垂 三八) 長 寺 也 達十 摩 是明 定 尼 千 海 0 代彩 內彩 姿態嫻 殿 佛 Ŧi. Ш 照壁後 殿 西 允 蘇 大佛 塑的 塑 推 州紫 七公尺 朔 雅 州 韋 為 金 有 優 中 馱 旁 中 嘉 庿 Ш 秀 福 無 明 或

式

,

朝

圖8.38 正定隆興寺摩尼殿照壁後壁明代敷彩影塑

內存了

IE

年. 京

間

辟 郊

畫

鋪 畫

面

積

兩百三十

七平方公尺

東 幸

西

陽聖母

海

寺 一殿四

在

北

西

꾰

微

Ш

南

麓

建

於

明

正

統

初

大

雄

寶

殿

存

新

津

觀音寺

Ш

西省

就

有新絳

稷益廟

繁

峙

公主寺

陽

縣 毗

廟

繪

畫

遺

存

見於北京西郊法海寺

河

北

石

家

兀

壁上

帝

釋

梵天

圖

對 甲

佛

以

Ш

水祥雲為背景

帝

梵

灩

完全是世俗作風了

形式感與生命 力量都 減弱了

辟

書

整

體

敷 暗 絨

色

暗

人物造

型型

細

長

比

較永樂宮元

壁

書

細

光線昏

務必

藉 管

助手電筒

,

方能見出全幅線條之

精 嫻

妙豐

法海

耳

的

毛 描 鑄

和

血

H

畫

出

來

正

中

水

月

觀音坐姿

雅

優

美

只

錚

亮

有如 鋪壁

銅 畫

女神衣裙

彩

繪勾

金

小

花

細若秋

石

線

條 出 和 佛

大象白

線

條 眾

快

如速寫

水紋翻捲

遒勁

,

各種

走 毫

潤

鱗 Ш

畢

現

狗

鋪

扇 炯

牆

畫

昌

稍 胄 稱

見

粗

略

後壁

兩

鋪

畫

禮

佛

昌

昭 龕 釋

昌

最為精

彩:

其

人物衣紋用瀝粉

堆

金法

畫

金 壁 炯

衣帶當

風

,

佩 眾

帶裝飾 神禮

繁複

昌 壁

九

大禹 I明代· 寺 后 稷 壁 畫 千 伯 姿百 益 以 等 新 態 為 民造福 絡 陽 場 面 王 浩 的 鎮 大 故 稷 事 益 結 廟 0 構 67 正 畫 緊 徳二 湊 農民 年 全 面 神祇、 五〇 反 映 # 六年) 鬼卒四 明 代 壁 百 西 畫 餘 民 百 人 風 餘 民 平方公尺 個 俗 個 和 神采勃 生 產 為 生 發 高 稷 它 耕 益 以 種 連 伐 環 以 對 畫 木 的 民 \mathbb{H} 形

67 后 時 稷 掌管山 : 古 代 周 澤 姓 曾 各 族 助 禹 始 治 祖 水 , 傳 說 為 姜 嫄 踏 E 人足 跡 懷 孕 而 生 舜 時 為農官 曾 教 民 耕 種 伯 益 古代嬴姓 各 族 的 祖 先 善畜 牧 和 狩 獵

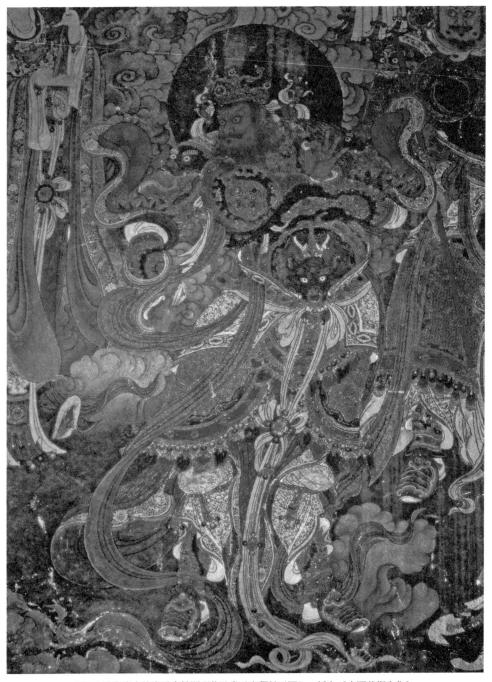

圖8.39 法海寺大雄寶殿東梢間明代壁畫〈帝釋梵天圖〉,採自《中國美術全集》

部 前 進

晩

期 激 進超 越

個

歷史階段

各 種

互相滲透

晚明個性化的藝術如狂飆突起

圖8.40 石家莊毗盧亨釋迦殿東壁 ,採自《中國歷代藝術》

石家莊

西

北郊

京村

毗

盧

寺

初

建 隔

於

唐

天寶

間

現

存

築為明代風格

賴

河流與

池

塘阻

未被現代

城

堆 推

金法

畫

儒

道 盧

佛三

一教神祇共計五百零八人

繁密

倒

寺内毗

殿

釋迦殿內存明

代

水陸

壁

書

用 市

瀝 建 是形象纖

章法之變幻多

端

色彩之典麗

不

俗 軸

均 構

非

俗

工

可 羅

為

只

絹

地

卷軸水陸

畫 則

百 麗

三十 如

圖之包

萬

象 寶

後

宮生活場

景

豔

同

尋常仕女畫

T

0

右玉

寧

準

較公主寺

似有過之;

汾陽聖母

朝聖母

一殿 畫

北

壁

所

線描

力

雄

健

有

浙

派

風 比

範 佛

繁峙

公主寺大雄寶

殿

大

的

深

度反映

顯出

道

題

材壁畫

更高的

價

值

永

陸

壁

畫

陽

高縣雲林寺

大雄

寶殿

水

陸

壁

積

雖

界諸 有序 壁 金 綜上可見,明代 庵 後 界 然筆 神圖 明 諸 有 塑 力纖 影 神 難三 昌 為 精 弱 # 佛 諸 昌 而 藝術經歷 神 八 以 釋 鋪 神 . 迦 情 兀 體量 各異 殿東壁 T 前 甚 0 期 小 北 復 物 壁 層 古 東 北 寫 則 因 實 部 部 失之太多 襲 傳 下層 壁 神 中 畫 壁 期 口 畫 局 追

使明代藝術史面目為之一新 藝術思潮波瀾 送起 宮廷的、 文人的 如果沒有晚明 市民的 明代藝術史將大為失色 宗教的藝術 互相

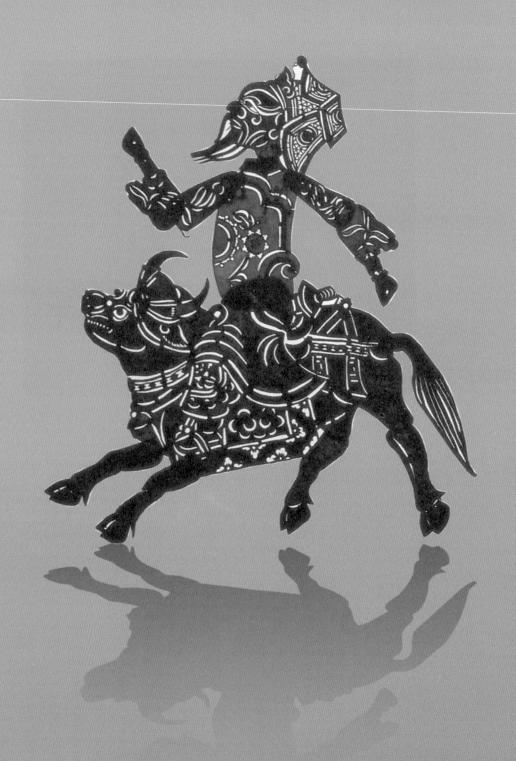

圖9.51 山西皮影,採自《中國民間美術全集》

成

八時

期

第九章 集成總結—

清代藝術

裝飾 生過直接的 道上 且誘發覬覦之心 追慕漢族文化 七五七年),清廷只允許 山湖珊 化的技術取 明末女真人據 帝 ·就此拉 貿易 建立 思想了 窮極財 起統 大了差距 。當統治者為 無創 係 康熙二十三年 建國 歐 政權 新 力 派 追求物質享受 颳起了 藝術也滑行在前朝 崇禎十七年 次年改號 盛世 ___ 1通商 股中 自詡之時 六 所謂 康熙 或 八四 即 熱 六四 由 年) 既定的軌 康 0 乾盛世 這 | 廣東 0 , 兀 百姓積 乾隆 股 開 年) 放海 十三行進行進出口 朝 中 道上 , 禁, 雖然經 破 貧積弱 或 熱 手懷柔 弱 僵化封 康熙 進入紫禁城 濟 並非 工業革命 五十六年 積 累日 閉 一手大搞文字獄;一 一貿易 如面 缺少變革 漸豐 清 在 對大唐盛世那樣 <u>-</u>セ 亞、 西方勢如破行 順治十八年(一六六一 厚 歐 政治制度仍然是在君 六年) 宮廷工藝愈來愈缺乏活力 美主要國家各與廣州十三行發 面政治專 地崇敬 再度禁海; 中 西 方思想 制思想 年) 只是 乾隆二十二 主 消 獵古賞奇 專 僵 科技 制 滅 明王 的 而為 舊 並 年. 軌 面 朝

敏 民書畫, 的 晚明 王鑑 致性 張 成為清 揚個性的 王 以 翬 桃花扇 初藝壇 王 浪漫思潮和受西學影響的實學思潮同 原 祁 的發聵之聲 為統治者捧為畫壇 《長生殿》 。人物畫進 為代表的感傷 正統 步衰落 傳 奇 時 遠離政治的山 延續 以 到了 刀 僧 清前期 水畫受到 弘仁 使清初思想與藝術 髡殘 重視 八大山 畫 風 保守 人 表現 的 石 出與 濤 四王 晚 明 跨時 $\widehat{\pm}$ 的

美術 造 有清 如 袁 林 居室 代, 漫 藝 用 術的平民化已成大勢。 各具特色 於裝點家居的寫意花鳥畫普及了開 四大名繡 地方戲關注芸芸眾生,比 四大名硯等等, 來 都 成 在 為 清 商 品品 中 傳奇贏 流 期 通 最 的 為 得了 清 流 中 更廣 行 期叫 的 書 層 種 面 的城鄉民眾; 清代成為中 各 地 各 民 族 國古典 民 商 間 賈 文人 術 與 精 的 I 集 1

的京戲與俗豔剛猛的海上畫派 已是積重難返, (一八五一年),太平軍佔領南京;咸豐六年(一八五六年),第二次鴉片戰爭爆發。此時, 通 清道光二十年(一八四○年),第一次鴉片戰爭爆發。道光二十三年(一八四三年),根據 商章程》 ,上海正式開埠,西方文化強勢進入,從根本上動搖了中華傳統文化在本土的主 國人眼 睜 睁看著國家江河日下,富國強兵的呼聲充斥於晚清 ,便誕生在清末民初動盪的社會氛圍之下 0 道咸碑學促成了 君主專 書畫中興 《南京條約》 體 制下的官僚政治早 位置。 代表平民趣味 和 兀 五

第 節 終集大成的建築藝術

築 建築中的某些 清代殿式建築大體是明代殿式建築風格的 建築便有了集大成以知興替的 一樣式, 如皇家園林和江南園林 意義 各民族民間民居等,各有對前代成就的超越 延續和倒 退 屋蓋出 檐愈淺 斗棋愈小 營造僵化 0 存世古建築主要是清代 制 度 化 但 是 清代

窮極 財 力的皇家建築

宮比金鑾殿高出三公尺多。宮高殿低的建築形制 融入了蒙古包元素,殿前十王亭呈八字排開 在關外有將近三十年歷史, 關外留下了兼理政、 , 中 軸線兩殿 ,與漢人男尊女卑的建築形制正相悖謬 居處功能的盛京行宮。其主體建築大政殿於八角攢 樓之後,後宮建在三公尺多高的階基之上, 也就是說 尖頂 後 中

中 赴京,為宮殿營造進行圖紙與模型設計。其子孫七代主持工部營繕所內「樣式房」,主持設計清代皇家建 除年 國家博 關以後的清廷,只在明代紫禁城基礎上斟酌損益。康熙二十二年(一六八三年), 物館 圓明三 袁 中國第一歷史檔案館、北京故宮博物院共珍藏「 熱河行宮、 香山 離宮、玉泉山、三海 、昌陵、惠陵等的圖紙與燙樣都出自「樣式雷 樣式雷 昌 檔約兩萬件 建築師雷發達 昌 雷 築 一發宣

康

乾隆

蕳

投注大量財力營造皇家宮苑

城內御苑如三海與建福宮、

慈寧宮、

寧壽宮內花園;

城

外御苑兼有

法

化

說 江 政 南 袁 等 林 閒 突出 規 模 重 大大超 地 職 體 能 T 濄 道 春 家隱逸 城 袁 內 御 員 思 明 想 0 袁 如 , 果

的

,

建

築的

秩序 仿

體 南

現 袁

權

至

尊

0

其 以

袁

寬

廣

,

建

高

厚

實

,

色彩

莊

嚴

華

,

松柏常

,

金

碧

昭

,

有

攬

地

家

袁 宮

林

既刻意效

江

林 皇

,

更注

重

整飭

圖9.1 樣式雷正陽門大樓圖樣, 撰自華 覺明等編《中國手工技藝》

圖9.2 雍和宮牌坊上和璽彩繪與旋子彩繪,選自蕭默《中國建 築藝術史》

圖9.3 北海靜心齋蘇式包袱彩繪,選自蕭默《中國建築藝術史》

式 的 構 式 京城內御苑經過 的 0 袁 指 旋子彩 清 代 內宮殿 主 持 繪 宫 木 家 遼代以 構 宮 為 苑 深裝飾 皇家建築 設 來幾 計 的 , 雷 個 遊 姓 朝 專 廊 世 木 用 家 的 構 的 建 崱 漫 樣 設 以 和 : 淡 璽彩 , 指 形 雅 建 繪 成 而 築 北 有 模 海 舒 作 型 設 卷 -為裝飾 ` 氣 中 工 的 藝 , 中, 南 蘇 昌 式彩 海 九 熨 的 燙 木 基本 繪 料 或 作 秫 為 廟宇 局 秸 0 飾 和 草 順 紙 治八年 次要殿 昌 構 件 九 的 **※堂木** (一六五 I 序 構 0 2 五 以 分 員 樣 年 形 相 骨 當 在 式 於 瓊 建

2 1 園本和 築樣 步林骨 璽 實 式彩 有 變 繪 丈 一化 : 材的指 定型、花朵 即 朵圖 金綠 比 ` 案 描 「包袱式」* 百 ; 四 寸 樣 相 當 見 五 ` 廟宇等 於 於 種 皇 建 築 清 家 宮殿 實 建 代 物 築 建 築彩 , , 尺 有有 繪 即 金琢 諸多 金 龍 比 墨碾配和雪 樣式 + 玉 一彩畫 是 ` 各有 宋代 龍 規 等九 鳳 例 誉 和 造 種 雪 法 ; 式蘇式 1 彩彩龍 繪草 畫 作 :和 制以重 度山一 水三 酱 樣 \ 種 花 ; 所鳥旋 子 記 1 十人彩 六物繪 種為 : 建題指 築 材 以 彩 圓 繪多形 的見為 進於基

和

延

Ę

廊

玉

帶

般

的

鉤

欄

使

北

海

景

觀

有

有

賓

有

藏

有

露

注

重

對

景

空

蕳

變

化豐

富

華 島 Ŀ 建 成 高 濮 間 書 Ŧi. 舫 齋等 九公尺的 1/ 袁 藏式 0 在 白 瓊 塔 華 島 成 上 為全 , 口 以 袁 多 建 角 築 的 度 觀 制 賞對 高 黑 岸 Ŧi. 此 龍 後 亭 瓊 在 華 島 Ŧī. 龍 北 亭 岸 又可 東岸 以 建 多 造了 角 度 Ŧi. 觀 賞對 亭等 建 塔

裝修 出 和 Et 相 城 附 儒 褲 手 家 配 法 深 勤 出 稱 袁 時 政 南 書 邃 員 使全 愛民 始 # 部 明 袁 建 折 禹 島 袁 的 上 貢 乾 建 思 大 避免了大 正 隆 為平 築 想 殿 中天下九州之說 取名 時 風 園內四 地 完 格 園 造 成 很 九 易 的 袁 不 統 州 生 十八景 城 清 的 空間又 外 晏 0 鬆 員 萬 散空 成 明 方安和 集錦 八六〇年 極 , 點明天下 礦 開 長 闊 式 , 春 景温 顯 所以取 兼 示 綺 容並 太平 此 於 出 春 水心 袁 佈 三袁 大園. 被 包 南北 建卍字 英法 河清 中 包 的 總 不 中 1/ 聯 海 面 殿 園之佈 晏 華 軍 積 的 智 等 的 , Ŧi. 焚 建築 主 以三十三 慧 千 燬 題 局 餘 袁 風 畝 百 內 格 劫 IF. 大光 間 餘 後 力. 建 組建 州 尚 房 築 屋 時 明 景 有 築群 面 組 取 殿 品 積 用 成 餘 ` , 十六 以 平. 勤 西 處 字平 遺 方洛 政 九 面 萬 親 個 佈 存 平 賢 局 口 面 島 方公尺 無 口 殿 嶼 等 寓 建築及其 繞 意 後 雷 無不 湖 大 萬 佈 方 袁 如 室 安 内 現 袁 此

城 權 Ŧī. 威 六十 避 力 東 側 東 九 Ш 和 萬平 南 莊 北 部 面 稱 111 湖 方公尺 熱河 坡 品 Ê 寫 建 仿 行 其最-江 宮 南 大特 座 袁 在 喇 林 點 嘛 , 北 是 西 廟 正 因 承 德 形 9 部 就 北 存 Ш 嶽 勢 郊 座 象 微 巧 康 人稱 借 西 巸 北 É 時 然 高 修 外 原 建 鋪 北 廟 排 乾 品 出 隆 大片草 江 時 避 Ш 完 暑 統 成 Ш 地 莊 象 的 恢弘 它 Œ 徴蒙古草 是天下 以 場 Ш 血 體 原 為 統 麗 主 蜿 IF. 菛九 中 蜒 佐 的 央 以 與 宮 重 水 遠 牆 兀 |合院 面 象 黴 親 總 萬 象 里 徵 面 積 튽 皇

袁

八國

聯

軍

等洗劫

從此

成

為廢

塘

的

組 即 落 喇 在望 傳 嘛 隆 達 教 蒔 建 建築的 禮 萬 築 將 壽 制 111 龃 名 君 陽 秩 清 甕 序 坡 Ш 漪 排 改名 昌 雲殿 繞 園 九 過 為 佛 香 壽 兀 咸 豐 萬 閣 殿 壽 ;長七百二十八公尺的 時 為全園 視 被 Ш 毁 野 制 豁 將 慈 狱 點 開 禧 甕 Ш 朗 挪 泊 如果 用 改名 昆 海 說 明 軍 湖 為 畫 經 碧 費 廊 明 昆明 波蕩 像 湖 重 建 厝 湖 條彩 邊 漾 改名 低 矮 面 練 在 的 積 將分散 建 達 頤 Ш 築好 兩 Ŀ 和 建 百 袁 造 似臣 公頃 的 大報恩延 景 0 民百 靠 點 串 近 西 東 姓 聯 Ш 壽 Ï 寺 豎向 玉 起 來 泉 是 整 高 Ш Ш 聳 後 後 和 飭 建 的 的 Ш 京 造 水 排 宮 郊 雲 \mathbb{H} I 面 殿 群 狹 野

方城

置於寶

頂 之前

清王

皇陵大體依照明皇陵形

制

重

之地

神 道 撫

石 順

刻立 新 賓

於

高 其

須 葬

座

中 高 的 埋

Ŧ.

殿宇新修痕跡太

重

無

論氣勢 彌 ſ 清王 朝

還

是局部

石

雕

都與

北陵差之遠甚

0

北陵

皇太極陵在瀋陽

北郊

原

規

模居

圖9.4 頤和園萬壽山排雲殿佛香閣,採自

屋 曲 造 绣 南

頂

律

-鋪黃

瓦

虚

變

建 直 和

柏

相 色琉

映

襯 璃 實的

0

此

袁 頗 化

瑕

疵

在

於前

大片水面

過於空曠

伏

西

堤

仿杭州

堤

西 缺

堤

仿

,

北 仿

仿漢

武

圖9.5 清太祖福陵一百零八磅,著者攝

的 袁 明

平

遠

又於厚

實的 園

出 水 趣

北方消息

袁 中 江

主

次

横

豎

前

湖

開

曠 ,

形 境

成 出

折

木蓊

靜

與

諧 Ш 曲

仿無

錫

暢 遠 環

既 屋

見

視風 關以 朝 從神 水並按中軸線對 位 前 道登 祖 的 皇 陵 百 建 零 築 清 格局 人稱 稱 磴 展開 不 Ш 大 盛 京 到大紅門 與 殘損 明皇陵不同 陵 極 為 月牙城 嚴 今人稱 在於: 重 0 福 寶 關外三 以月牙ば 陵 建 陵 城 太祖 築 佈 努 俗 局 爾 永陵 稱 完 哈 整 赤 在 啞 岜院 王 在 朝 몹 瀋 發 陽 跡

墩

刻意模仿便

難免留 島四 湖 西湖

敗

作 和

中

或

現

存

最

的

袁

林

頭 0 明

池 樓

鳳 東

凰

墩 洞

1 庭

厝 以

太湖

黃

埠

園不失經典

何值

圖9.6 清皇太極北陵角樓

石 雕的 陵之首

昌

· 六) , 今人砍頭留

尾

將北

陵神道改建為公園

從牌坊

到

寶

頂

精美又極盡變化

實屬皇

仍然氣

場渾 上品

員 九

隆恩殿石臺基雕刻或舒放或緊湊,

達五十 陵 謂 眾多公主妃嬪 構 陵 品 0 東陵 昭 極 歎為觀止 高大的石門 《關後的清王朝在京城附近分設皇陵,按昭穆之制 廣 四公尺, 埋 「葬著 即河 如今已與 每重石門造型仿木結構屋頂, 柱 以順治孝陵和長十一 順治 慈禧定東陵隆恩殿龍柱、牆壁、卍字回紋錦 北遵化東陵;一、三、五世居右 へ 集 鎮 石門扇以及石門 康熙、 農田混 乾隆、 雜 里的 成豐 洞兩壁、 乾隆 神道為中 裕陵地宮石門和 同治五帝和慈安、 石券堂全部為無樑 石券頂均 調 軸,若干 穆 作精細 券堂 支線通往諸 四 和浮 慈禧等 雕 無柱 即 六世 河北 雕 兀 刻 的拱券結 重 易 Ŧi. 繁 兀 居 後 福 縟 進 左 深 及 西

天地共生息的四合空間 之心。西陵有雍正 寶頂不可登臨 光緒陵地宮已 和原貌保護優於東陵 一被打開 、嘉慶、 以區 區別於陵區外的雞犬之聲、民房阡陌 別 道光、光緒帝陵四座,后陵三座,公主妃嬪陵寢七座。道光陵隆恩殿為楠木構架 石門四 於帝陵 無論在昌陵 重上有浮 妃子陵圍牆覆綠琉璃 壽 、慕陵還是崇陵 通 雕力士。 髹 金 帝 豪華有過各皇陵, ,舉 瓦 后陵圍牆均覆黃琉璃瓦 Ė 不設隆恩殿,不設寶頂 匹望 置身其中, 都見青山環抱, 丹陛石雕鳳在上,龍在下, 感覺天地山谷都參加了對君王的祭奠儀式 0 后陵形 松樹為屏 西陵 制較 四 面 小 為永寧山 滿目蒼涼 寶 可見其 領前 不設 0 韋 形 裹 香氣馥 儀 成 自

院 郁

然風光

以小見大的 江 南 袁 林

圖九・七)

晚明至於清代 江 南造園之風臻於鼎盛 文人們親自參與園林及其陳設設計 使江南園林呈 現出變化靈巧 清

新

活潑的 林 和 新 北 風 方園 與 林以 北 方整飭 F 大影 華 麗 成 講究法式的宮殿形成對照 為 中 袁 林史上 的 典範 0 北 重 法 南 重 趣 各 極 其 致

世的 園名多表現 記意願 江 袁 南 記 袁 憊 出 林多為 石 揚 州 袁 刻 主意趣 云云 士大夫退官 從 袁 所 用 莫 刻 宣 不 石 如 不 口 見 隱 出戶 網師 黃 逸 石 而 而壺天自 袁 夫人格 湖石 建 之 其 外觀 春 筍 網 精 神萎 石 師 等語 1疊作 都 **縮之** 不 指 漁父; 顯 張 兀 口 斑 季 揚 知 主 假 , 退 Ш 的 牆 思 避 , 深 袁 # 抱 院 藏 意 Ш 於 願 樓 窄巷 懸 寄 嘯 壺天自 愚 111 1 弄 莊 袁 春 可 見 ·從名 隨 匾 大夫心 袁 額 字 即 ` 廊 壁 口 理 嵌 懶 知 的 清 袁 主 内 斂 図 封 鳳 閉

命 南 楹 袁 聯 林 中 扁 多 額 設 在 書 在 齋 見 館 甚 至 琴 在 室 屏 風 怒平 樓 屏 門 或嵌 F. 雕 石 嵌 碑於 繪 刻 壁 上 通 過各 或刻 種 石 手 於 段 假 彰 顯 袁 廳 林 的 榭 詩 文 亭 意 境 廊 各 0 蘇 以 州 不 耦 袁 的 橋 主

形

影

相

照

,

榭

題

枕

波雙

影

亭

題

吾

題

拙

於

圖9.7 西陵之昌陵全景,選自蕭默《中國建築藝術史》

近 格 州 意 平. 袁 亭 平 境 有 書 江 笞 , 石 法 待月 重 南 讀 Ш 蘇 袁 光 刻 袁 州 來 景 房 留 林 參 亭 -成 是 石 姐 崱 袁 為 0 石 是 設 畫 壁上 袁 濤 綜 計 家 詩 匾 主 手 夫妻 也 嵌 大 額 筆 參 蓺 如 袁 上 有 以恩愛 與江 果 褚 刻 術 韻 常 遂 說 味 州 南 良 悠 月到 的 賴 西 近 方 袁 長 見 詩 袁 建 風 林 蘇 證 有 繪 築 設 軾 袁 來 ; 王 畫 龃 計 藉 蘇 昇 雕 翬 董 詩 州 朔 如 其 華 昇 仄 網 8 接 惲 揚 華 仄

安排 江 南 和 袁 賓 林 主 還 的 以 哑 空 應 蕳 形 大 1/1 成 線 形 強 流 動 藏 縱 露 深 延 後

的

水

意

境

花 游 境 的 空間 木 萬花筒 與 大 亭 小 序 榭 中 不 列 節 江 調 奉 景 動 南 起 袁 色各 起 伏 林 部 的 異 間 依 最 的 和 線 空間 大成 庭 型 袁 串 就 設 有 聯 時 成 IE. 相 為 是 帰 斤 靈 在 動 有 其 層 有 立 時 層 序 相 體 相 的 的 套 套 視 覺 曠 有 綜合的 空 奥交替 時 蕳 並 列 全 院 空 方 虚 往 丽 位 虛 往 實 時 的 有 實 收 表 數 現 的 帮 個 空 放 房 間 遠 屋 中 遠 景 超 展 色 天 開 虚 越 井 線 雷 不 形 相 空間 可 延 生. 視 展 的 對 的 收 詩 序 比 列 變 境 放 和 化 使 平 Ш 使 面 實 水 的 如 畫

美 林 虚 像絲 形 在 絃 成 個 明 別 有 顯 開 的 的 組 端 律 動 成 要 有 發 袁 展 , 林 而 徑 在空間 有 所 以 高 衧 潮 組合: 迴 有 橋 的 尾 高 聲 所 妙 以 ; 像 九 大 國 曲 此 書 廊 手 江 卷 所 南 N 袁 綿 移 林 步 延 整 換 體之美遠 景 都 便 是 柳 為 暗 T 遠大於部 延 花 緩 明 時 不 間 份 斷 流 美之 程 獲 得 和 強 新 的 化 空 美 間 感 感 受 江 南 袁 江 南 袁

袁 閉 袁 林 處 景觀 江 能 空 蕳 南 绣 袁 的 進 折 林 空 園 還 處 튽 層 能 内 於用 遠 次 從 借 而 // 增 景 打 處 加 能 破 T 對 大; 1 袁 景 窄 林 帰 景 空間 Ħ 障 觀 |或 景 含蓄 隔 的 窗借! 界限 框 的 景 美 景 「感 分景 擴 又使景 大了 每當明 夾景 觀 如 賞視野 月當空之時 鏡中 添 花 景 , 從 水中 有 透景等手 限 月 伸 排 展 排 法 出 如 窗 美 無 宕 限 使 X 像 袁 猶 各 内 排 空間 抱 式 排 琵 洞 門 提 通 琶 半 燈 诱 摭 窗 岩 映 似 面 昭 帰 和 花 澴 豐 窗 連 富 使 使

樹 石 等自 摹 將自 了寫 袁 外 的 鉄 紅紋樣 的 林 是 尤 人或 不 其 規 表現 訓 動 以 物的 線條 減 11 對 引 建 4 物 築構 命 境 袁 情 融 態 林 件 合 的 0 將宇 的 其 功 浩 能 弱 宙 注 型型 意 味 萬 漏 有 橋 透 的 花 做 生 成 孔 窗 機 眼 拱 引 門 橋 漏 或 景 绣 步 袁 石 林 龃 月 洞等 厝 欄 其. 韋 指 杆 環 富 導思 做 境 有 紀組合 變化的 成 想正 美 J 捅 是中 靠 透 曲 線 華天人合 口 建 築 使 障 冷漠 構 口 分 件 的 1 的 牆 雕 宇宙 壁 以 花 鳥草 江 南 風 袁 情 蟲 萬 種 Ш 方 水

光

增

加

袁

光

的

迷

離

變

幻

前者 造 袁 移天縮 林 都想 地 在 賦 有 7 人豐 限 的 空 富 丽 想像 内 體 現 後者將自然原 容納大自 然 版 的 移 無 限 形 江 成 縮 南 微 袁 景 林以 觀 寫意收 束縛了 納 大自 的 想 然 像 力 西 方 袁 林 以 寫 實 收

甘 池 谷 塘 似 鯢 隔 尾 還 谷 連 哺 袁 牆 雞 林 角 滑等 不下三 轉 折 處 晕 百 巧 角 處 用 高 竹石 翹 現 存 遮 如 溜 蘇 飛 州 如 自 袁 動 成 冧 多 軒 方小 建 做 於 成 清代 景 海 棠 雋 雅 或 柔 於 鶴 宛 清 頸 如 代 Ш 重 水 修 扇 菱 角 面 袁 軒 林 內 船 屋 篷 頂 軒 多 等 作 敭 迥 Ш 廊 頂 亭 屋 做

> 假 成

區湖石高峻

惜乎空間了

無變

化

果說蘇

孙

園林秀婉似吳娃

揚州

袁

林則

雅健

如名

清

44

動

經

達 市 肆 於

3

清

歐

陽兆熊

、金安清

《水窗春囈》卷下,北京:中華書局

一九八四

一年版

第七二頁

〈維揚

勝

地》 蘇 濟 文化 外

六次南巡

使

揚

州

袁

林之勝

甲

於天下」

李斗引劉

大觀

語 代揚

云

杭 由

州 鹽 業 以 湖 帶

勝

勝 鼎 盛

揚 孙 加

以 園亭 康

勝 乾各

代重 拙政 建 隆 間 園初 袁 它巧 原 物 建於南宋, 借 袁 袁 其 外河 袁 並 稱 1 道 蘇 而 乾隆中重 **遺**擴大園 得體 州四大名園 尤宜 林空 ·建,大廳對面磚 蕳 靜 環秀山 賞 , 審美蒼古 滄 莊係 浪亭 乾 自然 門樓 初 隆 建 於 雕 北 重 此 鏤 建 宋 精 於 袁 美 清

變化 主, 代金谷 懸崖 萬千 以水 袁 為 潰 真有身在深山大壑之感 景有高遠、深遠 輔 址 假 道光 外觀宛如大物 間 晉陵 疊山名手戈裕良 平 遠 ,步入山 允推其為江南園林疊石第 仰 視 俯視 徑 疊 洞 石 平. 為 視所覽各 壑 它以 梁 異 澗 Ш 為 頗 Fi

敞 蜚 始 曲 道平 局 水 環 一聲 建 袁 迫之感 直 西 南北 於乾隆 間 袁 路 狹長 顧 地區 文斌 司 以 - 及揚 木 長 間 能 里 木 值得一 短曲 瀆 得 退 在明代遺 瀆 虹 清 州 思 樸素明淨 嚴 飲 折的遊 幽 何 袁 家 提的園林還有: Ш 袁 花 半 址上 房 以 復 袁 亭 道 廊分割 貼水、 廳堂 內懸 迴 重 園內有戈裕良所疊黃 中 建 環 路 樓上 出數 新 鏡 精 為廳 恍若 敞 繞 彩 耦 池 復道和嵌字花窗自成 袁 堂 個 鏡 疊 몹 庭 內別 院 景 九 建於清 東 品 寬 路 闊 庭院 有 以 空間 石 洞 初 水 戲 假 天; 則 景 臺 極 1) 怡 以 為 飛 富 常 曲 袁 樓 特色 主 檐 燕 環 孰 折 高 化 谷 而 燕 司 水 治 聳 得 袁 藏 而 無 開 復 以

圖9.8 蘇州同里退思園,著者攝

圖9.9 個園夏山,著者攝

淨 白

袁

借 湖

折

點綴天然

在釣魚臺

員

洞 洪

門

看

 $\mathcal{F}_{\underline{}}$

西 峙

湖

袁

林

如治

春詩

社 揚

西

袁

曲

水

1/

袁

倚

虹

一者鼎

不

口

輊

4

近現代

州

袁

林聲名

落

蘇

橋 袁 後

輪 巧

廓

形 河

成 道

弧 曲

線

緊變化物 城市

的奇妙

合

對

樓等,

各以四

季

假 應

111

環湖 相映

復

道

早園水做領當

時

潮

流 袁

而 和

不隔

互相呼 建築 等 兩岸

互.

襯 鬆

Ш

|林如个|

袁 組

何

二分 相

明

筍配以 洞 房 里 何 以黃石 石 園以 與 屋 園以宜 樓下 新篁 磨 堆 洞 洞 傳為清 磚 疊 相 透 廊 漏 連 環 入天光 雨 窗品 湖 狀如萬桿 紅楓交映 排什 復道 軒 清泉滴響, 初 分東 居 畫家石 中 曲 Ш 南 錦 完競發; 頂 各 洞 廊 兀 濤 窗 呈 西 秋光爛漫;冬山 架起飛樑 地 深得 季 畫 磨 立 袁 夏山 假 一此藍本 一體交通 南三區 磚精絕 林各自巧 Ш 主 夏」之意境 以冷色太湖 峰 上下盤旋 分 將樓 昌 西區蝴蝶廳 借天然形 明, 以宣石堆 九 閣 次峰 石 昌 堆 假山 曲 勢 樓 疊 九 折 疊 輔 等 相 弼 有 狀如 全 迴 九 通 池 南區片 效 廊長 內鋪 春 袁 地 景 積 Ш 111 過公 色 秋 Ш 以 藏 免 Ш 石

西湖之煙波 斤 跡 而 有之 尤 1 靈 多 南京園 構 里山 蘇 林 州 城 無景造園 北七 尤深 則 有 以 邃 平 朝 八里夾岸 曲 古 遠 生 都 折 勝 出 的 的 樓 所 軒 几 蹇 謂 昂 舫 時 促 大氣 無 皆 Ш 之感 宜 軟 水 同 者 金 溫 清 如 陵 也 鎮 有言 非 江 乾隆 太湖 姑 袁 蘇 林 諸 六十年物力人才所萃 不 得 能 江 Ш 寧 不俯首矣 非 江 不 之壯 \Rightarrow 茜 美 南 闊 京 揚 而 蹊 濱 無 錫 徑

林得

太湖之淡遠

杭州

袁 城

江

氣

北

麓 幽

深 袁 林

惟 象

州 霑 宏

之西湖 麗

煙波 林 林得

岩 秀 叡

以

亭

榭

擅

場

雖皆 則

由

而 兼 古 北

5 4

歐陽兆熊、金安清《水窗春囈》卷下〈廣陵名勝〉

第

四

六頁

清 清

圖9.10 何園環湖復道曲廊與磨磚什錦洞窗

說

按圖說監造了東京湯島聖堂。

日本文化長期賴中華古典文化

借鑑他人是為樹起大和

民

造 禮

後樂

袁 造

, 袁

成為日

本名園之一;

又著建築

藝 石

術

專 為

著 德

學

宮 或

昌 建 或

儀

營

藝等帶往日本。

他曾在江戶

1

III

光

順

治

末

期 ,

,

朱舜

水

東

渡

H

本

,

在

日本

講

學二十二

年

將

中

滋

養

0 ,

口

一貴的是

日本人民沒有忘記

自身的文化

易辨

5

堪

稱江南園林解

大 地 制 宜的 民居

個完整體現農耕社會經濟形態的朝代 環境和民風民俗 中 多樣性和地方性也體現得最為充份 -國幅 員 遼 闊 , 達到了人與自然的最佳契合 民族眾多,各地、各民族民居各自適 各地民居體系發展得最為充 0 清代是中 應當 · 或 最 地 地 理

0)禮制約束的中原合院 中 國中 原北京 河

份

式 典型 其外觀封閉 內部家族聚居 北 河 南 , Ш 北京四 西等地 合院 N 兀 Ш 合院為民居 西 兀 其 要 中

京四合院以大門形制作為主人身分的 李斗 《揚州 畫舫錄 揚 州: 廣 陵古 籍 刻 印 標誌 社 九 0 門扇 八 四 年 設於門 版 第 屋 四 IE 四 中 頁卷六 稱 〈城北 廣亮門 錄 等級最高 月月 扇

圖9.11 北京四合院金柱門 與清代磚雕彩繪,著者攝

朝向

如

申甲 盛 西

Œ

須朝南

北 所 京 以

刀

倒座 何 財

為賓的 垂花 火旺 住

序列 和

是從宗法禮儀出

一發的 合院 廚 廂 房

則

材

室兒女居

為

卑 則 屋 Œ

兌卦象為少女 水能克火

西

展

放

行 中 想

氣候 在牆上 通天 照 開 Ħ 住 雜 扇 中 主 位 0 的 其平 物 壁 水 言 避 偏 昌 不 再 置 通 開 設門 或 免外 地 灰牆 往 東 風 九 , 為尊 部 供 洞 稱 IE 前 IE 面 為門 大門 男 空 中 房 家 部 設 按 體 屋 間 性 坐 族 金 玥 厚 於 震卦 僕役 空 開 北 坎宅 交流 擾 屋 北 只 檐 柱 出宗法 設 菛 間 侵 谷 京 柱 北 在 稱 異門 房 居 東 俗 所 害 以 門 位 居 社 罩 置 為 北 南 謂 住 1 韋 , 牆 等級次之 長 中 會 寬 牆 院 兀 回 備 0 垣 佈 男 朝 穿 普 稱 房 以 以 明 封 種 稱 門 的 過 納 避 尊 對 閉 南 猵 月日 屋 垂花 蠻 卑 中 如 東 稱 夕 , 氣 隔 用 意門 坎 庭 不 子 厢 由 等級最次6 門 昌 宅 門 為 別 開 出 屋 房 倒 絕 0 主 穿 為 Ē 内 而 為 窗 九 由 座 或老輩 門 男 才 禍 東 北 外 内 戶 等級 性 月日 部 等 進 南 的 集 以 晩 用 在 全 陽 擋 的 級 禮 0 對 無 北 再 輩 於 在 Ŧi. 制 風 硬 貧 思 私 或 稱 堆 轉 Ŧ 行 民 次 京

並

房由女性晚輩 設在 極為 典型 東 北 地 反映 西北 或 偏 出了宗法社會的 是凶 房兒女居 位 住 所 後 後門 罩 禮制 房 堆 開 觀 和 在 放 雜物 風 西 水 北 觀 或 供女性僕 以 洩凶 其 北 氣 屋 役 為 尊 居 不 住 兩 街 道 東 廂

7 6

見

顧 王

軍 彬

王立誠 北

(試論北京四

合

院的特色

參見 冬

京

的

宅

門

與

磚 雕

《新

華文摘

二〇〇三年第五

期

《北京聯合大學學報》二〇〇二年第一

放, 年間 肅穆氣象 北京四合院張揚 有疏密 有讀 西明清以經商致富 八個大院十九個四合小院呈多排橫向鋪開 書空間 田園使人心靜 靈石王家大院建於康熙至嘉慶年間 始建於康熙年間 有聽 今存榆次常家大院 雨樓 商人在家鄉大興土木。 不忘稼 有 觀 穡艱難 清末形成兩條大街兩側鱗次櫛比的大院 一家移台 靈石王家大院 有花園 天人合一 , 如果說皇城根下的北京四合院只是輝煌宮殿的 通 形成 有平 和詩意棲居在這裡化作了形象的表述 道間 水 祁縣喬家大院與渠家大院 設雕花牌樓 五巷」 口 聚 、「五堡」 居 各院聯 可 獨 處 0 ` 常家詩書傳家 匾 , 皆有書香氣息 口 五祠堂」 耕 太谷曹家大院 口 0 讀 的格局 祁縣渠家大院始 口 宅內有祭祖處 磚 遊 i 襯 托 雕水準 , 總面 可 村明 觀 積達二十五 甚 西四合院 書院 清 高且有 建於乾 有居 尤 收

修 抱鼓 平方公尺。 萬平方公尺, 存院落三十 落一百二十三座 血 痕跡 九 階 層 梯欄 重 年) 其建 九座 0 飽滿雄放又不失精美 喬家大院僅剩四堂一 目前開放高家崖建築群 建第八號院 築群體整飭完整 。丁村大院 房屋一 踏步 其中建築木 甚至門框均用 千一百一十八間 , 樑架: 建 雕多有耐 於 萬 院 各門皆 曆至 實為上乘 石 雕不破壞 紅門 為 頭 看 咸 商業氛 雕 飾 , 豐 堡建 成 面 垂花門 雍 期 木 積 間 構 IF. 約 築群 韋 城 九 平 堡 , 韋 和 刀 面 年 新 萬

(二)巧依自然的江南民居

中 江南 內涵 不 斷 變化 近代才 特

圖9.13 祁縣喬家大院垂花門,季建樂攝

圖9.14 揚州清代鹽商住宅深巷

府

江

南

揚 江

州

化

浙 文

月月 廳 并 是中 介空 間 過 並 儀門 兼防 火串 進 風 内 功 部 能

成

組 則 園亭布

置 杭

部

佈

此

蘇 第

間

與

Œ

進 V

連

續

花

往

往不

在

門

往

角 廳

落

儀 房

面

Œ

對 排

大 開

廳

所 袁

以

儀

究 在

堂 傭

前

装 F 多

格

後

壁 和

開

門

主

從

各 反 中

内

眷

和 廳

巷

耳

後門

民居 象 次之 與 進 清 軸 磴 商 面 代 壁 揚 堂 徽 磚 宅 式 雕 南 屋 廚 Ì. 州 空 如 廳 進 最 房 京

堂

敞 民 敞

窗 於

綇

豁 派 池 火 木

有 系

亭

皆 所

氣 不

鎮

江 清

民 居氣 大門

居

同 内

者

代揚

州

鹽

居 出 為 往

寬

井

開 從

疊

石

花

種

樹

南

京

磚 東

石 張

緊

貼

牆

體 巷

精

I

不

露

昌

九

Ŧi.

村宗張

號 象

張

磚

圖9.15 鎮江東鄉宗張村宗張巷一百 十八號張豹文宅 大門磚石雕刻,著者攝(已被毀)

民間 揚 八們談到江 如 I 州 為多進穿堂式廳 匠 風 長江以南的 8 來是 延 展 斷 文之有 其深巷曲 交通 的 斷 雜 南 不 糅 於 暢 院 能 戀 江 寫 達 地 也 换 清 到江 南 品 折 比 雅 文 兀 蘇 蓋廳堂 無 健 南 化 勁 商 外 房 雷 磚 的 雜 體 州 民 莫不將! 要整 地望 居 甚 高 建 處 系 牆 至左 佈 雖 築 的 壁立 加之地 特色 齊 數 在 局 湯州 嚴 間 江 光 中 如 北 謹 1/ 緒 納 處 昌 築 臺 時 間 南 入其 右 飭 九 閣 人評 北之中 氣象 必 而 揚 使 各 路 州 門 路 兀 Ŧ. 在 還 進沿 歷史文化的概念中 房 窗 造 被 軒 屋 形 屋 房 稱 密室 之工 間 外 中 豁 成 為 觀 北 軸 要參 火巷供 曲 方 江 佈 分 折 當 官 南 得 樸 錯 以 式 局 風 揚 揚 宜 通 形 州 格 州 行 如

8

清

錢

泳

履

園

叢

話

續

修

四

庫

全

書》

第

三九

册

第

八

八頁,卷

一二人藝能

多中 1 商 賈 民居平民特 色 連 九十九 間 也不 尚

方卷 內頂 建 的 平 為 襯 承 秀氣 置 面 中 塵 棚 百年 分割 高 清 蘇 雕 的 度 修 州 刻考究 空 院 0 美 富 的 密集 建 依然光燦如新 廳堂大樑 間 有 於 常 兀 天花 升降變 則 白 熟衣堂 備 牆 雖 小 清 弄供 黑 水磚 巧 往 巧 而 化 往 細 瓦 僕 被遮蓋的 精 樑 暴 膩 砌 0 淡 工不 廳堂前後多裝有 架 露 牌 如果說 通 折尺形 雅 集 不 科 , 行並 露 免見 雕 樸 稱 樑 素 立 0 北 た脂ツ 兼 架 繪於 房 方藻井 徹 雕 , 防 無 與江 間 粉氣 騰空荷花柱 火串 屋 須 內多 露 雕 南 卷 身 明 風 院等多 刻 加望板 平 棚 植 造 粉 功 - 基見 樑 牆 被 稱 能 蔥 或 灰 種 峙 富 稱 枋 鏤 其 蘢 草架 又稱 麗堂 儀 上彩 F 雕 的 門 軒 又見 掛落 或 自 大 然 正 皇 繪 雕 門 包袱 對 頂 之美 環 或 1/ 棚 欄 廳 使 繪 家 境 廳 碧 堂 轎 錦 相 堂 南 明 王 廳 映

徽 六 派 • 清 建 賈 的 而 體 徽 好 制自宋至清 州 儒 轄 的 歙 縣 會 風 延 休 尚 續 寧 孕育 九百 祁 出 門 新 餘 安 年 黟 理 縣 悠 學 久的 績 新 安 歷 溪 畫 史 婺 派 源 美 麗 六 也 孕 縣 的 É 育 , 出 鈥 Ш 府

脈 徽 黑 和 州 樹 村落 林 般 的 的 均 摭 清 依 擋 淡 雅 傍 注 致 水 重 而 藏 昌 氣 建 九 納 選 風 址 六 注 牆 重 0 黛 村 水 A 内 點綴 狹 巷 於青 注 Ш 重 綠 Ш 水之 隨 水 地 的 間 勢 來 龍

圖9.16 黟縣宏村村口,採自著者《江南建築雕飾藝術·徽州卷》

錯落的一

石縫滲入

地下

有效地避免了路

面

地面非青石鋪地即鵝子墁地,

形成古樸耐看

的

肌理。每逢下 地處山

雨水從

體少作大面積鋪陳

高牆壁立

, 外

觀

如

牆做

成封. 品

火牆 徽 南

樣式 民居

州 ,

起伏.

如馬頭

嘶

鳴

俗

稱

馬頭牆

0

牆高數 顆印 積 水

仞 硬 大 為

而

內部天井窄小

舉

頭 仰

圖9.17 黟縣宏村承志堂,採自著者《江南建築雕飾藝術·徽州卷》

流下來的雨水

人稱

刀

水歸堂」;天井又起著溝通天地的作用

的良性循環

即使是赤日炎炎的夏天,

宅裡也很陰涼

天井接納了

了四四 使

面

屋

視 高下

有如坐井觀天。

高牆阻擋了

陽光並使風的

1吸力增於

強

形成住宅內部氣候

厚

工藝佳絕,

表現

出商人衣錦還

然共同生息。

民居外觀往往樸素

内

部則竭盡雕飾

雕

飾題材豐

内

與 涵

鄉 宅之大廳 的 源望 小木構架到處精雕 如宏村鹽商汪定貴私 承志堂,滿眼金 圖九 七) 細刻 碧 輝

石雕許多留存至今 過九

浸染

文物保護單

位

圖九

昌

九

九

麗水街美麗輕

亭供農人敘話

村口

村內

林坑村

龍岩

從浙南溫州

轉獅子岩,

磚

木

比皖南古村保留了更多的淳樸氣息 村等許多明清村落, 沿楠溪江散佈著麗水街 林木濃蔭如蓋 楠溪江古村落交通不暢 盈 芙蓉: 村莊或有溪水與長廊 煌,大木、 為清代民居雕飾的範例 又加髹金彩繪 蒼坡村蒼老持重 村則以古建築眾多被批 芙蓉村、 因此未為商業氛圍 環 埭頭村 蒼坡村 繞 , 徽州 或 准 有 中 民居 派 埭 或 頭

圖9.18 徽州曹氏民居磚雕門罩,著者攝

多的

樓

又是福建樓柱最斜的土樓。

元 年 最

現

為客家民俗

博

物

館

永定承啟樓圓

樓內 他如

有兩重四 靖

環形

中

軸

年

兩

重

員

樓內

七十二座樓梯將全樓:

分割為七

個

獨

立

永定初溪集慶樓建成於明

成祖永樂

有

方形房屋三進共三百八十

四間房屋

其

南

梅林鎮懷遠樓以 |截半

Í 樓

一藝精

美

漳州

市

南靖縣現

存

樓

萬五千

座

龍岩 防

永定縣現存

萬

座

漳

安縣大地土

樓群

南靖縣田

|螺坑土

樓群 入世

> 昌 市

九

河坑土 樓兩 樓中 門

樓群

樓 州 道 層開

裡大外

1 的

箭窗

屋頂蓋瓦

扇包鐵皮以抗兵

匪

頂

天井中心設祖堂

適 應了

聚族而居

和 門

禦盜匪:

的

記需要。

員 樓為

稱

懷

遠樓及永定縣初溪土

樓群等被列

界文化遺產名錄

南

靖

浴器昌

樓

於元 和貴

至大元年(一三〇八年)

至順帝至元四年

三三八年)

五層有房

五姓五單元各有樓梯

共用祖堂和大門

全樓有水井二十二

是福 兩百 建

建

圖9.19 濃蔭如蓋的埭頭村,著者攝

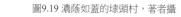

圖9.20 芙蓉村中心水心亭,著者攝

生

觀

設水槽以 窗 防 火攻 =

層不

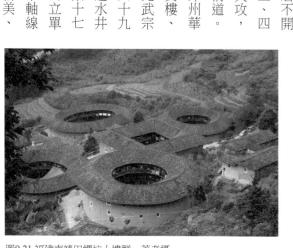

圖9.21 福建南靖田螺坑土塿群,著者攝

(三)就地取材的生土民居

活狀態 有土 和黃 樓 土高原的乾旱氣候 使生土 窯洞 指未經燒製的 建築在中 庭院等等 土 或 环 Ш 分 磚 品 佈 居民並不 既 農業 廣 社 式 富 樣 裕 的 的 17 節

福 樓 建山 應運 加 強防 區古代地 而 衛 生 佔地少 其外觀封 處 偏 僻 而層數多 閉 盗 匪 外牆 防 沒 高 衛 大厚 功 需 能

實 極

好 族

的 而

居

辟

書

的

樓等

雙 環 員 形 著稱 南 靖 梅 林 鎮 和 貴 律 建 於沼 澤 地 而 不 沈陷 是南 靖 最大的 方樓; 華安 縣 宜 樓 則 是全省最大且 存 有 晚 清

崖 品 滿 窯 窯十六孔, 眼 溝 地 西 叡 坑 窯洞冬暖 院 陝西 地 組成四合院五座 坑 錮窯等多 豫 夏 成為往昔農民必然的生存選擇; 西 涼 種 和 不怕火災, 隴 0 靠 東 Ш ,佔地六萬四千三百平方公尺, 崖窯在崖 多地少 不破壞自然生 壁 整造; 百姓 窮 地坑 闲 態 錮窯又稱 院就地挖坑 黃土不費一文又取之不竭 採光通 曾為慈禧逃 風則 箍窯」 為院 較差 坑四壁再 0 用土坯 難返京時居住 鞏縣 康 磚 店 掘 生土 在 窯洞 村康 地 一窯洞 成下陷 面 百萬莊 砌 如今已對遊 築, 就 此 袁 的 見存於 問 存 兀 合院 世 錮窯七十 人開 極 其 放 乾旱 樣 如 式 Ш 孔 無 有 西 平 靠 亙 靠 地 陸 崖

遺 勢 產名錄 達到了 其他如內蒙古的蒙古包 惜新 、居與自然的 修 痕 跡 太重 最 佳 黑 契合 龍 江 0 興安嶺原始中 劍 沙 .溪村作為雲南茶馬古道上唯 的井幹式建 築 雲南摩 保留 梭 人的 下來的白族古鎮 并幹 式建築等 各自 被列 入世界瀕危文化 嫡 應當 地 然形

四 精 T. 巧 的 祠 堂 會 館

П

中 曲 禮 存古代祠堂 義等 剛 性的 倫 理 說 建 教內 會 築變得圓轉柔和 館 容 書院多為清代遺 , 或 為吉祥圖 成為 案 物 0 元氣周轉 古人用於合天、 其 中 許 的 多不 厭 信 雕 仰 與 飾 自然環境達 0 鄉情等 雕 飾 的 的 意義不 心思 到高度的融合統 , 僅在於裝飾 真令今人興 歎 0 更在於千 雕 飾 題 方百 材 或 計

明 + 的 家祠等多個 寶綸 根圓 大 業社 泮池 木金 其年代早 則 柱 雕 為 家族聚 繪 前導 黑多 金柱 縣 滿 , 眼 雕 , 居 有 縣 柱 0 飾 的 皆 就 頂左右各 精 祠堂成 以 有祠堂 + 被 戲 開 建築學家鄭孝燮先生譽為 臺為終曲 為整個村莊最為宏敞 飾 間 百 四 学 捅 7 鏤 面 雕 **闊二十九公尺** 前 九 後鋪 座 雲龍紋的圓 0 陳 其 人建築群 兀 華麗的 \mathcal{F}_{1} 形雀 進 _ 副階 江 , 由 建築 南第 替 屋基逐 Ŧ. 與踏 鳳門 , 廳 徽州 道均 內 祠 層 樓 遞升 像 ` 村村 享堂 張開 飾 0 石 如 果說 建有祠堂 鉤 Ш 對 欄 牆 寢 對 殿 羅 也逐級升 將欲 及庭 檐 東舒 下設十 , 騰 院 祠堂整體莊 此 飛的 高 • 一村有神祠 根 廊 0 呈坎 翅膀 方形 廡 組 勒 羅 重 成 角石 大氣 給 東 宗祠 舒 靜 有 檐 祠 1 的 柱 軸 堂 的 以 牌 支 線 建 建 祠 築帶 其 於 坊 最 後 後 晩

令人眩目,不及長沙清代岳

麓書院

沉靜

大氣

0

岳

麓 碎 廣

書院·

中

軸線 灰塑

整

齊排

列[堆 有

廳

獨立欣賞的

戲

文磚

雕

壁

畫

疊閣

鏤

瑣

屋脊

陶塑等:

代書院以

雕飾著名者

首 重檐

推造於光

間 雕

的

州

陳氏書院

牆

上嵌

大

面

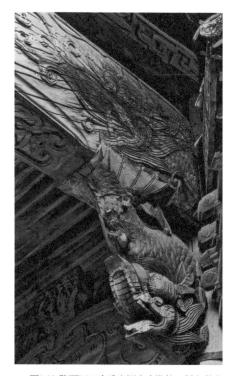

圖9.22 婺源汪口俞氏宗祠大木雕飾,採自著者 《江南建築雕飾藝術·徽州卷》

與

南

陽

陝

會 與

Ш

東

城

安徽 Ш

州 會

會館以 代表之作

雕

飾

著名者 昌

如河 Ш 雅 陝

南 會

開

封

陝

Ħ

館等

南 館

方祠堂

的 聊

秀麗

健

相 館

比

中

堂的

最 動

高 感

成

就

,

婺 0

源 如

汪 九

俞

氏宗祠

則

是

乾

隆

和

生

果說

羅東舒

祠堂代·

晚 舑

明 期

祠 祠

飾

的

Ħ 會 館 建

開

封

Ш 穠 壯

碩 館

飾

渾

厚

斫

磚

牆

内 昭

獣等

高高突出

於磚

框之上

風格

雄

放 椽也

儀

門二

隆

間

磚

雕

壁長

高各達

製丈

,

正

反

面

滿

飾

磚

雕

褲

樑

用

磚

木

雕 並

大殿簷下

數

層 荷 葡

不

雕 柱

龍 多 海

飛 層

鳳

舞 壯

闊

枝大葉。

建於乾隆間

成於嘉

慶

間 縟

的 的

垂花門

木

雕 雕

花 蔔

實豐

美

髹紅著綠

0

合院

内

牌

樓繁

方形 字脊頂造型亦見特色 城 須 Ш 石 彌座 柱 陝 會 有 館 方 根 大門 員 兩 總體氣 陰刻龍紋與花卉紋 儀門 角 木 派則 重臺之變化 石 較 開 磚 封 雕 也令 , 陝甘會館有所不逮 厚 石 實幾 柱礎 眼花 不 雕 刻為 類 繚 清 剣 人雕 獅 入院 昌 刻 九 大殿副 樓 重 檐 階

圖9.23 山東聊城山陝會館石雕柱礎,著者攝

《臺灣工藝》 圖9.24 臺灣北港媽祖廟交趾陶屋脊,採自

Ŧī. 作 風 俗 麗 的 廟 築與彩

而

分別

形

成

肅穆

清

朗 排

寧

靜 屋

動

靜

配

體現

出

儒

家

中

軸 莊

排

書

極 的

其安 氛

靜 中

殿堂

書 碑

屋 廊

和

袁

林 小

種

佈 可

軸

後

環

繞

袁

曲

水

以

流

座

筋

的思想,令人感受到文化傳遞的

莊

嚴

使

寺 玻 突 懸空寺 纖 全取代了中 承 修 的 璃 巧 廟 塑 建 造型的 祖 為 廟 清 錯 廟建築 由結構 往往 人構 臺 華古典的 逼真與色彩的 造型 灣 堆 北 疊 既 小 造 的 飾以 港 巧 斗栱愈來愈 媽祖 令人目不暇給 而裝飾的」 淺 術 磚 以迎合平民喜好奇險刺 精神 眩目 廟 石 等 貼於壁上 圖九 木三 屋脊 對俗眾眼球頗: 由大而小」 「分佈由疏朗而繁密 如廣東 雕 上交趾 險 兀 加以 佛 陶 激的 灰塑 塑 能夠 以 建於 細 五彩 由簡 柱 審美需 構 朔 障 陶 成 繽 而 塑 吸 紛 洪 眼 繁 引 武 求 流 鐵 奇 現 於 清 鑄 粤 存 市 題 Ш 由 材 銅 西 雄 思 諸 渾

的

傳 增

安寺大殿水陸壁畫是 安岱廟壁 寺天台萊閣 美失之瑣 Ш 西隰縣 果說明代建築壁畫大不如元代, 畫 彩塑 1 東 為 西 一嶽大帝迴鑾圖 Ŧi. 順 治 雄寶 其 間 羅漢 作品 中 -稍微可 (殿滿堂木骨泥質懸塑 (圖九・二五 光緒 取者。 間 Ш 西大同華嚴寺大雄寶殿壁 清代建築壁畫則又每 清代寺宮 兀 111 或舉 藝 人黎廣修與 廟彩塑完全迎合平 步 貼 徐行 金敷 彩 或回 弟子為 況愈下 繁縟 身 書 -民趣 反顧 昆明 花哨 渾 Ш 源 或 精 永

10 9 于 梁思成 堅 哭泣的 清 式 誉 諸 神 告 則 例 藝 術 北 世 京 界》 中 或 九 建 築工 九 七 年 業 第 出 版 期 社 九

年

版

第

九

頁

圖9.25 昆明筇竹寺彩塑羅漢,採自《中國 美術全集》

者 雕

承認其

現

於

晚

清

平 戲

一民思

潮中

的

時

與合情

雕

塑的

//\ 前 高

說或

劇

筆

者不喜

歡節 合理

竹

羅漢

旧

含蓄 化

遠

它是平

民思潮

物

的

是

清

平

如 更

果

元以

的

雕塑更

沂

歌 的

的 產

氣

質

的 對

話 應

我把筇

父笑臉

或

竊

私語

全是此

一教九

展

流行 成了 點 塔 有 生 百 甚 的 等 懷 感 的 磚 構 至 建 金 I 塔從印 砌 樓 銀 如 別 城 鎮 築 塔 閣 歷 北 簪 市 群 風 史 與塔 京西 窟壁 檐式 式塔 海 座 的 水 形 度 不可分 感 寶 塔 地 成 進 塔 組 黃 畫中 明 標 望 對 入中 宇 寺 等 合 代 喇 比 敵 塔 木 宙 始 嘛 口 以 情 見高 又生 與 感 塔 有 構 塔 北 除 以 碧雲寺 實 樓 則 的 為 魏 導 供 後 臺上 出 物 閣 場 於 奉 磚 航 存世 式塔 所 提 新 元代 砌密 引 佛 的 塔 建 層 供 渡 像 在 形 有 高 進 等 檐式塔為先導 提 中 登 式 昌 如 喇 入 $\bar{\mathcal{H}}$ 收 功 高 北 座 升 或 九 嘛 中 藏 能 京 金 遠 如 塔 原 經 剛 垂直聳 塔 朓 以 Ī 六 從 書 覺寺 密 頗 金 從 寶 而 和 詩 檐 此 駐 別 座 式塔 成 舍 塔 塔 足 寶 T. 利 為 與 流 敦 呼 座 中 書 塔 煌 風 子 與 連 韋 和 清 浩 北 以 裹 刀 佛 景 亚 3 與 樓 漸 塔 # 唐 的 外 面 畧 類 發 成 現 第 靚 延

第二 節 尊古鼎 新 的

史抉 是當 孤 求 需 傲 擇11 清 要安定 時 初 時 催 石 道咸中 代精 生出 濤 如果 的 , 南 埶 (說清 遺 王 情 興 的 批 民畫家以 寫 照 開 龔賢: 吳 繪 曺 畫 的從容 惲溫: 晚 畫 傲然出 於 清 的 初 職業 雅 期 乾 平 111 嘉碑學引入繪畫 畫 和 中 的 家 的 期 精 畫 見之於作品之中 神獨抒個 嘉慶 風迎合了統治者安定 晚 期 浴各因 道光二 性 遺 金石 民畫 其 朝 成就超越明代直追宋元 派 折 家 繪 清 射 畫正 廷元 政 出 職業畫家和 局 天崩: 是傳統文 氣 的 需要 漸 地 衰 **坼時代獨** 人人面 改琦 位 海 居 開 對 特的 正 髡殘的 埠 費 統 西方文化強勢侵 而 丹 有 文思 旭弱 乾隆 了桀驁 鼎 新 不禁風 想 間 平 風 漸 清 民 貌 代 江 書法 的 對 的冷峻 、堅守 仕 於 女 書 的 而 傳統 書 畫 新 的 八大的 清 建 樹 其 的 初 雷 量 政 則[歷

個 性 的 四

I

破滅

從此

甘 徽

寂

他 册

的

清

初

新安書

温派首領

眼見

名江

韜

法名弘仁

黃入手又陶

派

畫

之精

觸 畫

紛

奕奕有

林

風

藏

的

松壑清泉圖

꾭

九

É 空勾

黑

其法度近於宋

稍

事

皴 融 自

擦

不 版 寞

加烘

染

, 11)

筆意瘦削標舉

森然冷峻

清 初 髡 殘 朱耷 石 濤 兀 位遺 民 僧 以 書畫 一獨抒個 性 畫史稱 其 兀 僧

· 二 七 於廣東 氣 見筆 反清 韻 自 從元代 畫黃 真 又近 復 號 省 1) 謂 明 黑 $\widehat{\coprod}$ 博 漸 藏 倪 領願望 於 乾 於上 物 刊 江 見 筆 惟数光生

圖9.27 清初弘仁〈松壑清泉圖〉,採自 《中國美術全集》

者

唯 石

賢

髡殘

化

出

南

京

的

濃

淡

聚 濤

散

交織 初

出 博

中 院

煙 0

繞

並

稱 的

為 苔 藏

清 點 於

石 Ш 物

筆 靄

者 繚

以

,

老 南京

死

此 ,

此

寺 对

0

其

Ш 譯

水 經

畫

較 後

多 出

得

於

元 4

王 Ш

層

赴

住

大報恩寺

任

金

陵

首

鮅

棲

寺

武

陵

人髡 li便少

殘

姓劉

字

石

谿

11

游

南

京

几

歲

再

,採自《中國 美術全集》

博

物

館

的

黃

海

松

都

顯

清冷淡

逸

玉

冰

的

境 海

0

沂

現

大眾文:

化 石

流 昌

行

菁

英文

化

被冷落

漸

江

格

極 意

高

的

作品

為

賞 俗

識

圖9.28 清初髡殘〈松煙樓閣圖軸〉

巖 持 度

疊

壑

昌

洗

根

昌

Ш

戀

為

雲

霧

遮

掩

,

佈

蒼翠凌 的 為 生 天圖 動 髡 氣 殘 韻 Ш ` 水 松 書 看 似 煙 成 就 粗 樓 内 林 服 超 閣 斂 , 遠 亂 過 昌 樹 ; 石 頭 境 草 幹 濤 界 樹 筆 又蒼茫蔥 昌 間 蒼 鋒 直 九 有 頓 渾 追 · 許 挫 荒 黃 多 率 , 7 公望 売白 蒼老 , 之字 筆 , 閃爍 生 力老 以 有 辣 形 蓬 清 氣 辣 蓬 樹 道 代 鬆 + 見 頭 神 1/ 鬆 黄 無 分 似 畫 省 明 者 縱 中 顯 虹 樹 横 如 有 黑 程 大氣 雷 交 疊 白 Ш 嘉 之道 的 K 象 燧 又 0 線 樹 筆 乃 木 口 條 殘 與 成 筆

以 清 冷 題 峻 Ш 款從不 或 藏 為 很 於 明 煙 寫 皇 台 他 朱耷 室 博 後 物 破 裔 館 筀 的 本名 飛 字 柯 H 朱耷 畫 中 石 车 雙 花 禽圖 書 鳥 , 明亡 僧 構 名 後 昌 遁 昌 傳 奇 入空 紫 九 險 門 浩 型奇 六十 什 畫 特 歲 將 起 危 遺 書 石 筆 民 情 墨 倚 八大大 樹 簡 感 凝 練 雙 ili 凍 到 人鳥冷 成 無 冰 眼 再 几 字 相 減 簡 淡 口 的 像 大片留 表現 畫 哭之 境 空卻 蘊 畫 含 家 張 像 力 無 限 笑之 足 不 的 蒼 , 涼 意 的 境

11 明 對 清 清 繪 繪 畫 畫 統 的 統 評 價 納 康 有 沉 為 滯 時 代 陳 獨 秀 對 徐悲 元 季 鴻等 四 家 持 明 衰 代 落 徐渭 說 和 陳 林 洪 木 綬 明 清 清 代 四 僧 和襲 新 潮 野等 等 持 有失公允 繁榮」 說 滕 固 中 或 美 術 將 元

凄然。八大兼能山 餓得精瘦的水鳥翻著白 性和萬念俱灰的孤憤; 有元人筆意。 八大與漸江筆意都冷 水, 眼, 藏於旅順博物館的 藏於榮寶齋的 翹著尾巴, 孤足兀立於石上, 仿北苑山水〉 但是, 〈荷石水禽圖 漸江的冷是不問世 章法奇特, 由此生出遺世 畫殘荷斷梗 乾筆. 事的 超 皴 獨 怪 立的 脫 擦 石 明 雌 峋

濟 的冷內藏對世事的 吐大象的 京故宮博物院 遺民畫家不同 又號石濤 蔥蘢勃鬱 時見浮煙漲墨 本名朱若極 水佳 的 作 比其大幅山 自號大滌子、清湘老人、苦瓜和尚等, 他半生為仕途奔波,終不能得到帝王賞識 石濤人在方外, 梅竹圖卷〉 腔憤恨。朱耷畫成為清初畫壇的曠世清音 其寫意花卉於狂放中透出秀逸,恣肆 藏於廣州博物館的 為明 水耐 靖江王後裔 用筆峻拔爽利卻章法繚亂 人玩 卻心在塵內 味 生於廣西全州 、詩畫冊 Ш 水清音 他的 畫 八頁 圖 課徒賣畫直到逝 時 有餘 (圖九・三〇) 見清奇 少年喪父出家 頁頁濕筆 五十二歲南返揚 維揚潔秋圖 , 含蓄不足 脫 俗 淋 漓 # 時 見 與 其 藏 也 州 釋 元氣蒸 於北 淨自 凛然 畫 是 奔 厙 他

圖9.29 清初朱耷〈柯石雙禽圖〉,採自 《中國美術全集》

圖9.30 清初石濤〈梅花圖冊〉,採自《中國美術全集》

隸 神 給揚州 后 得 八怪以 到思想 渾 厚 解 直接影 放的近現代, 八大線 響 條出 0 比 自篆書 較石濤 愈為平民和人世文人喜愛 而 八大之畫 得 凝 練 0 論 , 畫 石 濤 石 躁 濤 不及其: 八大冷; 他 石濤 僧 畫 佈 而 局 石 開張 濤 畫中 奔 八大畫佈局 放率真的 激 內斂; 情 和 積 極 推 ※條出

重元 絕俗: 的 新安畫 派

道、 弘仁、查士標、 畫 而不懈; 派 明 氣眼十分 末清初 有稱 筆筆放逸 朔 徽州 孫逸、汪之瑞, 顯 黄 聚集 成為新安畫派先驅,給黃賓虹以極大影響。藏於南京博物院的 但又十分文雅;筆筆短促,內氣卻又綿綿不絕;正氣堂堂,高貴祥和,平易近人」 畫 派 T 0 批孤 明末徽州畫家程嘉燧長期 合稱「 高絕俗 新安四家」。新安籍畫家還有:戴本孝、程邃、程正揆等人。 貞於氣節 文化修養極高的畫家 居住揚州 清初回到新安 大 徽 0 其 州 〈松石圖 舊 稱 水畫高遠構 新安」 「 筆 筆 昌 畫 史稱 舒 虚 12 實開 其 其後繼 但又 合 新安 , 氣

院館 者如藏於安徽博物院的 物院 弘仁, 院的第二十五卷 程 的 邃線條如篆 前節已經介紹。 Ш Ш 臥 水 遊圖 昌 , 氣勢雄強 五百餘卷 功力有勝: 枯筆乾皴 〈山水圖 查士標為人落拓散漫, 而見蒼潤 梅清。戴本孝用枯筆仿元人畫法, 筆力剛 卷卷 , 繁者如藏於廣東省博物館的 面貌 勁 不 司 Ш 水冊頁》 筆下一 如藏於上海博物 派蕭散 藏於安徽省歙縣博物館 館 Ш 〈水竹茆 愈老愈見枯淡, 水軸〉 的 第 三卷 齋圖〉 0 汪之瑞畫, 冰 骨玉 藏於上海博物館 程 Ш 水畫 正揆號青谿 肌 淡 藏 意境 於瀋 而活 清 幽 , 陽 與石谿並 而 孫 南 逸 藏 簡 於北 京等 Ш 藏於安徽 水 地 畫 博物 簡

高 遠 清 高逸的 新安畫 筆墨與獨立的人格相表裡 家是有 清 代最 能 堅守士夫畫傳統的 新安周 童 畫家 蕪湖畫家蕭雲從開新安支派 集 群 畫 黃 Ш 多 用 筆 簡 約 姑熟派 喜 用 枯 筆 梅清以 15 事 中鋒線條寫蒼涼 渲 意 簡 淡

12 鄭 奇 程 嘉 燧 松 石 酱 欣 賞 記 ~江 蘇 畫刊》二○○○年第七期

É 創 宣城畫派

重宋的金陵八家和 集大成的 賢

風 有類松江 安派拉開 人真 以 直 · 賢則高標獨樹 派 清 距 硬 初 有類華亭 離 方、 金陵文人有感家國 史稱 實之筆 派 集 金陵 傳統山 其中 面向平民畫金陵山 八家」 水畫之大成 吳宏、陳卓 傷 0 痛 八家畫 遠 承 風 水 雄 並 高岑 強 與 不相 剛 剛性 猛 時 的 期 面 南 正統 目突出13 有 類 浙 Ш 派 水 派 畫 新

蔥蘢茂密 書屋 白對 為高山大川 世 |溯董 昌 物院 比與由 湯筆 的 字半千, 襲賢的 給 此營造的光感 巨 溪山 用 中 年以後 身 又師北宋 簡 筆 畫 無盡 的 甪 心 氳 號柴丈人。 傎 墨深厚繁密 路 融 昌 , 給當代李可染 畫 ,尤致力於學習范寬 雍然坦 人稱 隱約可見對西畫光影的借鑑 圖九 水愈見渾厚華滋, 與金陵諸家多承南宋不 , 一蕩的 白 真實地描 1 美感 很 深影響 如藏 繪 是典 藏於旅順 出江南山 安詳靜 於 用濃重的 型的 海 同 博 林的濕氣 博物館的 謐 墨 黑 如藏 0 其強烈 他師 館 於北 反覆 的 承 松林 木 目 漓 京故 積 董 的 葉 里 染 其

位 IF. 統 的 四 王 吳 惲

四

清 E 初 與 元四家為楷 江 南 望 族 模 干 時 畫史稱其 敏 王 鑑 與其後王 兀 王 翬 兀 王作品與 王 原 祁 吳 一歷山 畫 水 畫 都 以

董

圖9.31 清初龔賢〈溪山無盡圖〉,採自《中國美術全集》

13

腸

全

陵

周

足

和 目 清 於

而 為

惲壽平花鳥 南北 虞 都 111 宗 溫 今常 論 雅 平 力 熟 和 圖 , 構 派 天 其 建符合江南文人審 小 惲 地域之不同 壽平又被 稱 , 美的 王 為 時 南宗 武 敏 進 • 畫 王. 今常 昌 鑑 式 ` 王 州 清初六大家則畢生致力於這 原祁又被稱 派 此六人被合稱 為 婁東 (今太倉 為 清 圖式的完善 初六大 派 家 王 如

擦 富 家富收藏 敏 字 遜之 筆 鋒 他 和 畢 柔 4 號煙客 臨 摹黃公望 蒼茫秀潤 晚年號西廬老人, 差可步黃公望之後 大 未得其 為明季 腳 汗 氣 相國王 0 清 而 初 自 其 錫 感 餘 惶 爵之孫 愧 五家都受他影 首都 他曾率眾迎降 博 物 館 藏 其 八晩年 清 軍 Ш 從此子 水圖 孫出 冊 仕 乾 門

字 如藏 員 石 谷 照 為 海博物館的 號 明 耕 代 煙 散 後七子」 仿趙文敏 清 暉 首領王 Ш 水 世 師 貞之孫 $\dot{\mathbb{H}}$ 事 \pm 鑑 用 • 王 筆 王時敏等名家 圓 時 熟 敏 族 用墨溫 侄 0 他 , 和 畢 既 生 重 摹 佈 石已 置 趨 師 也 瑣 承 能結合真境抒 較 Ŧ 晚年 時 敏 甪 稍 筆 廣 寫 胸 意 刻 懷 趣 仍 其 不 書 出

其 中 몲 宮 疊 染 能 博 昌 有 筀 物 能 F 得 其 巨 生 院 然 氣 華 滋 夏 謹 夏 其 昧 首 麓 , Ш 晴 亭 都 昌 修 在 北 博 雲 世 竹 故 北 見 物 昌 層 宮 \pm 幽 京 出 層 館 畫 博 亭 故 兼 堆 積 藏

圖9.32 清初王翬〈仿巨然夏山圖〉 採自《中國美術全集》

金陵派 不同 期 亮工 是 筆 ,見周 (讀畫錄 者以為, 個畫派生命力的 清 積寅 張 襲賢高標 ` 庚 一再 清 或 朝 昭 獨 金陵治 樹 征 。見馬鴻增 錄 是金陵畫家卻不屬於職業畫家群 上 江 兩 清 畫派 縣 △書 志》 秦 祖 不列 一派的界定標準 永 藝術百家 龔賢,另 桐 陰論 畫》 = 加 陳卓 時 列 體「金陵八家」 代 一二年第五 襲 性 0 賢、 一及其 金陵 樊 他 八家是否就 圻 期 ; 或「金陵畫派 鄒 與馬 喆 周 鴻增先生 積寅先生商権 是「金陵 吳 弘 認 高 為 書 岑 金 派 陵 葉 ? 欣 家 居 就 藝 積 胡 術百家》 寅 慥 生 謝 認 蓀 1

題 朗 秀 \pm 翟 ·曾繪 康 熙

性 動 敏 口 的 萬 王 壽聖 仿 言 繪 高克恭之形 祁 無可 蓺 昌 海 術 字茂京 能 博 觀 王 館 對自 而 成 原 為畫 無高克恭的 藏 號 祁之後 其 鉄 麓 壇 台 領 仿 水作 袖 高 婁東 渾 房 符號 莽 其畫 派王昱、 華 雲 化的 歲中 曾得御 滋 $\hat{\parallel}$ 啚 解 進士 完全淪為筆墨 軸 釋 唐岱等 題 礬 圖九 Ш 頭 水清 途 順 苔 不過拾王 利 程式 暉 點 康 皴法 巸 字 他在遊歷名山 原 時 龍脈14分明 趨於抽 祁 官至書 從 |睡餘罷 此 象 畫 稱 大川 卻 總 尤 碎 裁 清 擅 之後 石 暉 乾筆 堆 主持編 老人 疊 晚年 , 章 筆 纂 法 墨 有 他 所 瑣 功 佩 全 力 文齋 醒 碎 面 深 繼 悟 空白 厚 書 承 欲 求 處 卻 祖 父王 逃 全 流 無 時 率 繪

思想 虚 境 齋的 於清空 兀 湖 王 歷 畫 見 他 春 字 雖 曉 個 昌 漁 性 師 風 事 思清 貌 王 號墨井 時 格老 藏 敏 於 道 卻 人 蒼茫沉 海 既 博物館 不 他 照 搬 眼 見明 他 的 中 人丘 朝 -年之作 滅亡 壑 世 又遭· 湖 不為西 天春 喪 洋 色 母 昌 畫 法所動 喪 妻之 平 猿 痛 構 昌 其 畫 皈 往 皴 依 染 往 佛 旣 門 明 淨 有 中 跡 年 晚 一受洗 年 作 品 有 為 如藏 天 挽 主 於 湖 教 香 徒 港 的

格 壽 平 又字 正 叔 號南 田 終 身布 衣 他早 车 仿元· 人逸 筆 畫 水 如 藏 於上 海 博物 館 的 秋 Ш 兩 晚 昌

後來轉 淡 陳 場 個 九 其 淡 陳 所 而 攻

雅

秀潤

惲

畫風

溫

雅

平

和 點

看

不 筀

出

任 輕

何

骨 格

寫意精

1

染

觸

快 昌 沒

卉

筆

墨 藏

活

有 石

仙

人般

的 寫

雅

不

惲 Ш

-格遊歷名

大川

重

視

生

水畫受到

市

場冷落

與

Ŧ

花鳥畫

真實

恐非 構圖

云

恥

居

第

法黃公望

秀逸清曠

在於清代文化

的 原 平.

平民 因 遠

化

花

鳥畫

為平民市

南

京

博 花

物

其 鮮

錦

秋花 天

몹 化

軸

圖9.33 清初王原祁〈仿高房山雲山圖軸〉 採自《中國美術全集》

15

清

有

為

萬

木草

堂

藏

書

目

海

長

興

書局

九

年

拓

印

所

引

見

或

朝

畫

自《中國美術全集》

氣 畫

符 峰

儒家溫

柔敦 人筆墨

厚

中

庸

平. 而

的 正

其

多主

嚴

謹

,

群

奔

趨 民

和

柔

初

兀 跡

王

為

降

臣

順

生

富

際

的

痕

,

大

此得到統治者賞識

圖9.34 清初惲格〈錦石秋花圖軸〉

審

理 象

念

,

總結 的

傳

的

義 和 有 貴

而 美

製 有

程式化

失去 統

Ŧi. 道 咸 中 圃

王

如 兀

草 Ŧ

味

嚼

蠟

稍存元人逸筆

,

已非

唐宋正宗 後四王」

15

;

現

陳

秀

徐悲

王貶之

事

激

筆 到

略

法造

只

重

部

精

妙

忽略

整

體

構

架

,

最終墮落為對自

然

和

生的

忽略

四王中

王暈能

配得蒼厚

吳

別

有

傾 的

向 生

到 活 被

此 力 複

蜕 0

變為只

重 來

某家

派

筆 輕

忽 的 有

命

元

季 筆

以 墨 前

重

筆

墨

造 7 意

型 原

氣格更見孱弱

實在是每況愈下了。

晚

清

康

有

為 鄆

說

刀口

在

摹古風

氣的影

響之下,

小四王

的 為

必

然產

物

面

成熟 分為二:

、的藝

術形

式

只知因

襲不思變革

便

必然導

致

僵

化 是

和 儒 獨

倒

退

應以 枯筆

必歷史的

眼光 對業已

地看待四

王

0

其

畫中

和的

審美與凝

的

筆墨

,

家長期

IE

統 鴻

地 對

位 四

舫

中

或

發

展

清 承晚明尚 初 奇 帖學 書風 得 到宮廷支撐 下開碑學嚆矢 0 金石 預 宗了 碑板大量 清 代帖學向 # 土 碑 H 學 此 的 帶來金 轉 挴 石學: 的 復興 朱耷書法於藏斂中 Ġ I 顯 個

器 嘉之際 嘉 道光間 阮元首先著書立 鄧 石 如 說 伊 秉綬等從碑學 探討 北 碑 南 入手 帖 的 書寫篆 演變 源 流 隸 和 歷史 開 創 傳 篆 承 隸 以 其 寫意的 社 會影 風 氣 響 力帶 由 動了 此帶來篆 文人對 隸中 於北 興 碑 的

14 莊 脈 : 古 代 書 家 用 以 形容 書 上 留 白 的 字形 氣 道

風

使書

壇面

目為之一

新

,

對現代書壇

倒 戰 書法史稱 爭後 其 或 道 圖強的政治需求呼喚雄強陽剛的 一咸中 興 晚 清 甚至日本書壇影響甚大 何紹 基 融 碑 藝術審 帖 於 美, 爐 從晉 趙之謙 唐延 (續到乾隆年間的帖學傳統幾乎完全為碑學 吳昌 碩 康有為各以 拙 樸 厚 重 開

的

壓

亦成亦敗的工藝美術

廷工 格愈低 侈用品 一藝品 清 初 飄刺 其總體 由 宮廷用品鑽 乾隆皇帝正是此 淪落為對 如 激 意館管理 格 見明 調仍然是莊重的 財富和: 顯的 (進了窮工 宮廷工 技 感官享樂傾向;中國古代宮廷工藝品比較耐得咀嚼把玩 種風氣的最大炮製者。 術 極巧、 丘 的 炫耀 沉鬱的 畫史充任工 矯揉造作、工大於藝的窄胡同 , 堆 砌 奇巧 含蓄的 藝 設計16 的工 清代鋪錦列繡、 優雅的 藝、 乾隆 煩瑣浮華的審美和以繪畫代替工 0 朝 西方宮廷工 雕繪滿眼的宮廷工藝術品 或 0 家承平日久, 如果說明代宮廷工藝品華麗尚不失典雅 |藝品! 靚麗的 和 各地 品 味 i 顔 色 選派工匠 藝 過亮的 設計 與西方同 進京 導致 反光與強烈的 時期宮廷工 並且大量 其工愈精 清代宮 進 藝品 動 奢 其 感

古 藝 藏 口 而藝術品 這些手工技藝, 代宮廷工 其審美則 的 藝品 藝術含金量 許多於二十世紀末漸漸湮沒,又在二十一世紀保護非物質文化遺產的浪潮中為人們所熱捧 是清代宮廷奢侈生活的見證 流弊深遠 與製作難度從來不成正比。這是今人需要清醒警惕的 清宮風格的工藝品長期成為二十世紀外銷工 它最為完整地保存了中國古代林 藝品的 林總總 主 體 ,二十一世紀為豪富 登 峰造 極的 手工 製作技 競 其技 相

強 和 情感狀態的紀錄, 心 劑 (宮廷工 吹進了 藝 畸形發展同 股令人愉悅的 是農業社會人們緩慢生活節奏的見證 時 清代各民族民間工藝生機勃勃, 清 新之風 。各地、各民族工藝造物為業已委頓的清代工藝注入了一針 煥發出強大的生命力 它們是清代普通百姓生活方式

爭奇鬥 妍 的 陶瓷 工

黃

雞 燒

油 成

黃

中

16

記 制

聖

祖

康

熈

帝

天縱

神

明

多

能

藝

事……凡

有

之能

往往召直

蒙養齋;其 傳播

文 稱 學

之臣

以

書

書

內

廷

北 又

京 設

中

華 館

書局

九七

八年

版

第

一三八六六頁

〈列傳第二百

八十

九 組 技

藝

如意 史

仿前代畫院

,兼及

百工之事

故

以其時

貢

器

物

陶

埴,靡不精 者

美

寰瀛

為

極 侍

盛 從

見 每

趙

造官員不 後 雍 IE 同 皇 《熙皇 帝 後人分別 任 帝 命年希堯為景德鎮 任 命 稱 臧 應 其 窯 選 為景德 為 臧 督窯官 鎮 窯 督 **|窯官** 唐英繼任 郎 ` 窯 任 命 江 督窯官直到乾 西 年 巡 撫郎 中 期

製 中 釉 記 的 難 燒 , 有五十 有清一 成 豇豆 又 稱 呈色華 七種 代 , 紅 釉 圖九 單色釉的 麗幽 彩 靜 · 三 五 以 其中三十 , 氧 燒造取 其對 化 銅 燒造溫度和窯內控氧斷氧要求極嚴 為 七種是單色釉 得了最為傑出 棒槌瓶 呈 色 劑 是 上其經 在 攝 典 的 氏 僅紅釉系就不下 樣式 成就 千三百 0 雍 康熙官窯燒 IE 度左 間 唐 右 古 英 是單 餘 造 的 出 高 種 陶 一色釉 一典麗 溫 成 如 澴 中 銅 絕 原 燒 焰 紅

百分之二左右的 度最 呈色淺淡 溫青瓷 劑 高 四十 色相幽 以 〇二的金為呈色劑 高的 鐵 在低溫氧 為呈 以氧化鐵 0 , 五公分 品 清 失透 有孔 | 雋淡永; 種 色 雀綠 單 釉 劑 化氣氛中 金 在 色釉瓷器氣質高 為呈色劑 腹徑六十二公分 燒造的高溫青瓷 紅釉 天青釉仿宋汝 高溫還原焰中 瓜皮綠 , , 低溫烘 焼成 又稱 在氧化氣氛中 翡翠 , 色 烤為淡粉紅色 胭 -燒成 華 釉 如 , 脂 造型: 而 綠 就 紅 紅 質地 有粉青 比 磚 ` 天藍釉 松石綠 色 規 , 相沉 瑩潤 整 以中 微帶 於銅 , ` -溫燒 色淺, 穏靜 多種 釉色均 冬青 嬌美鮮 橙 紅 呈 黃 釉 現 成 穆 , , , 中 嫩; 藍中泛綠 翡翠綠 与 釉 出 豆青等多 呈色鮮 摻 天藍釉以含氧化鈷百分之一以下 層 派精 燒製難度 薄 鐵 入百分之〇 紅釉 而 • 松石 如雨 種 均 緻 黃如雞 典 与 0 , 雅 又稱 過 綠尤其名貴 在宋代名窯瓷器之上 天青 有明 的 油 海 • 博物 宮廷富貴之 礬紅 檸檬黃是 0 顯 橘皮紋 黃釉系中 館 0 釉 藏 藍釉系中 風 雍 雍 0 青 正 0 -的失透 澆黃 窯創 窯冬青 釉 珊 0 维 又 Œ , 系 瑚 霽藍釉 如以 朝 燒 釉 紅 釉 釉 單 的 別 以 釉 在 銅 色 中 稱 鐵 温釉 為呈 釉 高 以 花 嬌黃 含章 雲龍 溫 以 銅 還 色 氧 為 仿 原 化 化 紋 呈 嬌 鈷 焰 燒 色

為呈

伍

1

燒

造

0

缸

的

中

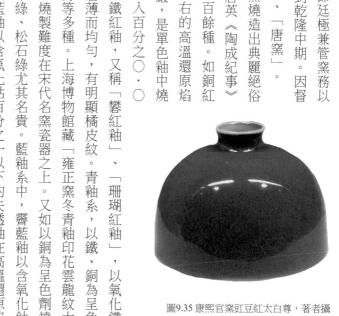

於天津博物館

釉 藍 佔 大半 綠 月 苴 台 中 白 然流淌 爐 鈞 釉 為 茶 雍 葉末 TE 窯 仿 釉 釉 代鈞 黃 綠 釉 摻 的 雜 窯變新 結 晶 體 種 酷 似茶葉 在 低 細 中 末 兩次 烘 17 燒 釉 面 肥 厚 瑩

亮

釉

內結

晶

紅

彩 彩 雞 的 益增青花瓷器 111 N 青花 清 石等 濁狀態和 一藝則 成 為繼官 是 瓷 比 在白瓷表 明 的 技 刻出 地 雅 一德青花瓷器以 術 質 古彩瓷器技術精 致 高 感 米 度 明 成 代創 狀的 好 塗 孰 似 空洞 層 燒 銅 後的 康 釉 的 版紙變成了宣 配 昌 進 水作為底料 青花名品 官 案 硬 1窯焼 彩 康熙官 通 製 體 的 清代 刷 窯創燒的粉彩 紙 雍 青 透 底料內摻氧化鉛 花 明釉 人稱 具 乾 瓷 (備了滲色的 器 朝青花瓷器不逮 古彩 空洞為透明釉填滿 大 釉 至 雍 康熙官窯硬 料 性能 青 氧化砷等成 IF. 時 如 寶 最 便於 康窯 佳 藍 彩 在瓷胎 昌 份 入窯燒製成器 瑩 青花玲瓏 畫 九 徹 俗 刀馬人、 E 透 三六) 稱 以 亮 瓷又稱 玻 璃白 淡 米 乾隆 或 É 数事 粒狀 然 米 時 0 通 趨 昌 玻 中 水滸 | 案晶 於 璃白造 稱 在 縟 故 泥 康 成 事 绣 青 坯 釉 粉 雉 Ŧi.

景德鎮 藍彩 幾乎 到 於 畫 反覆 或 釉 稱 般 貢 瑯 青 清 品 渲 成 即 的 彩 淡 別 染 為 濃淡 於明 白 龃 在 雅 里 康 瓷器 黑瓷胎 與宋瓷之釉 釉 地 致 畫 巸 代創 琺 的 粉 彩 再 一硬彩 甚 昌 康 瑯 用 **於熙皇** 燒 至 書 次入窯 1 瓷器 的 結合而 畫 金 地 水蘊藉 帝 指 彩 乾 的 是 隆 硬 用 銀 粉彩瓷器 代 墨彩 為 時流行 彩 以 推 琺 稱 攝氏七百 不 銅 手 瑯 釉 口 釉 在 乾 清人稱 瓷 在單 康 白 0 隆 開 花與 瓷 熙三十二年 雍 時 度左右 而 紫砂 來 IF. 伍 胎 語 釉 時 粉彩又作 釉 琺 畫 雍 創 瓷 瑯彩瓷器愈益 胎 粉 燒製成器 玻 出 燒 IE 彩 黑 時 出 璃 結合 色濃 畫 器 墨彩瓷器 軟彩 六九三年 彩 頗 大批燒製弦 淡 彩 再 康 華 0 熙 輕 畫 入窯 麗又見清 雍 薄 正 黑彩僅 在白 康 堅 宮中 焼 巸 帮 雅 瓷 瑯 製 鬥 官 柔 彩 窯 和 新 字之差 湿創 琺 從銅 瓷器 昌 故 案 瑯 琺 改 稱 飾 作 瑯 釉 燒 出 花 彩 昍 書 掐 琺 將 黑 出

器

琺

錦 瑯

代官窯瓷器的

審美值得

反思

乾隆

時

期

官

窯瓷器造型愈益

變

化

奇

巧

過多

的

彩 彩 色

乳

水

圖9.36 雍正粉彩花卉大盤,著者攝於常州博物館

19 18 17

清 清

寂 藍

袁

叟

匋 德

雅 鎮 見

版

本

同

F 鄭 正

第

五

頁

卷 陷 器

七 編 海

浦 君

景 素

陷 顏

見

廷 官

桂 窯

等

輯 單

中

或 瓷

瓷 下

名

著

彙 E

北 美

京 術

中

或

書

九

九

年

版

第

六

四

頁

卷

八

陷

說

雜

編

上

參

見

陳

變

i

色 錄

雍

的

色

釉

I

藝

三年 店

第三

款 為之」 盒 極 字: 瓶 器 造 \pm 其 追 腹 全無宋瓷的 型丟棄了 藍色 匏器 春 低俗浮 I 部 18 藝繁不 , 瓶 鏤 T 玻 空 藝 竹器 瑶 方與 古 胎 勝 內層花 渾 外 H 內 繁 厚 該 首 容 輕 院 膽 木 的 峰 徒成 器 也少 瓶 巧 獨 造型 造 闢 以 轉 ` 及技巧 外 大廳 極 石 明瓷 旋 1 元 壁 轉 器 轉 素 卻 頸 的 作 堆 , 忽 疊 銅器 琺 瓶 潤 丟棄了 為 略 瑯 腹 或 光 0 彩 了瓷器自 鎮 南 壶 與 鏤 院之寶 京博 牙 有的 空 體 方 粉 雕 鑲 鏤 圓 彩 物 空 嵌 身 ` 頗 芽 院 彿 曲 的 青花多 雕 藏 旋 凡 罩 陳 直 質材 列 著 有 戧 的 支離 伍 金 7 對 美 乾 種 以 的 比 隆 供平民獵 層 松 破 鏤 一藝裝 碎 走 銀 玻 難 雲與 窯 向 璃 免有 飾 藍 或 T 琢 釉 燒 奇 X 玩 石 失大氣 弄技巧 物 金彩 種 製花籃 髹 古器 昌 竌 高宗 鑾 漆 九 的 0 都 昌 胎 花盆 歧 行 螺 畫 成為瓷器的 骨 路 韋 甸 愈益 技 等 昌 0 甚至 術 旋 竹 輕 天 木 高 轉 琢 置瓷 薄 津 超 瓷 器 模 亮滑 博 複 瓶 匏 仿對象 器 物 雜 蠡 易 諸 館 或 到 花紋愈益 夕 燒 碎 鎮 作 製帶 無 壁藍 於 甚 館 以 不 9 至 以瓷 寶 無 復 釉 有 顧 純 瓣 不 繁 加 或 密 條 以 , 淨 厒 降 亮 的

薌 19 太過之 康 有 瓷 配 器 代 時 F 制 的 各 度 啚 類 , 書 畫彩 , 朝 瓷器多有 康 有 窯 Ш 朝 水 精 建 似 神 樹 王 清 石 雍 瓷 谷 T. 時 雍 蓺 窯 龃 單 花 色 卉 釉 似 與 惲 粉 南 彩 見 稱 康 於 窯 後 世 物 似 乾 陳 隆 老 時 蓮 瓷 道 器 光 華 窯 麗 富 物 贍 似 奇 巧 過

風 成為後 冊 鑑 賞 家鑑 定瓷器 年 代的 依 據

清 中 樸 花 素 新 的 鱼 紋紋 樸 平. 代民間 茂 民 新 盤 筀 體 僧 廣 力 窯口 豪 東 現 著 為 放 佛 燒 表 與 Ш 造 現 官 石 的 對 灣 東 窯瓷器 瓷 象 陶 博 器 塑 111 棄古 起 黑 截 於宋 瓷 然不 造 型型 典 斑 紋 往 蓺 而 往 盛 術的含蓄 的 渾 喜 審 於 清 厚 , 美 湖 大方 典 它 南 如 雅 N 醴 陝 , 為 111 陵 西 昌 俗 淋 釉 天 案 生活 窯 往 漓 往

圖9.37 乾隆官窯藍釉金彩高宗行 圍圖旋轉瓷瓶,著者攝於南京博 物院

術

的

活力

致 的 揭 露 與 描 繪 0 其 衣裙仿 鈞 釉 呈 灰藍 灰 綠 頭 手 暴露 為胎 泥本色 稱 廣 鈞 泥 鈞 粗 獷 散

民

用具 高士 夫者有之, 蓋 造型款式的 T 康熙 色 紫砂陶 相深 脫 朝 塵 設計 如處子者有之」 風 沉古樸, 的材料美、 陽羨茗壺名達禁中 流如 康熙、 詞 客 不豔不俗 質地美, • 雍正 麗嫻 20 間 如佳 紫砂陶成為士大夫理想人格的化身 顯得不倫不 不施釉而 造辦 製壺名手陳鳴遠紫砂技藝全面精 處竟為陽羨茗壺披上了 葆光如隱士、 類 任天然,造型又多敦厚拙重 雍正皇帝喜愛紫砂 瀟灑 如少年、 華麗的 。文人們以坯當紙 泥質的 到 短小 琺瑯彩外衣 仿花果蔬菜能 如侏儒 自然肌 文人愛其「 理 樸 此 訥 紫砂 種 溫 如仁人 或在壺 嫁接作品上 逼 潤 器終 如君子者有之, 於回 , 飄 刻 書 逸 歸 宮廷審 如 本 仙 色 或對茗壺 子 豪邁 紫 美 八強行 廉 砂 文房 潔 如 掩 如

E 真 有 0 乾隆 陳曼生 嘉 刻 慶 銘 間 世 稱 書 畫家陳鴻壽 曼生壺」 字曼生) 圖九・三八) 設計款式, 0 明清兩代文人廣泛參與了紫 名工楊彭年手製紫砂 壺 壺

是 乾隆朝紫砂 器進入宮 掖,又被強加上了 畫蛇添足的描 金 戧金或 砂

陶

的

創作

紫砂

陶愈益雅化、文人化了,

成為最接近純藝術的

工藝品

中

少

數民族地區

燒陶只是家庭副業,

窯口甚不講究甚至平地堆燒

大

此

天平地 只 厒 白 昌 黑陶等 燒製出 堆 案 燒 陶 低 大 有的於陶 器的 陋 就 陶 器 習 簡 慣 坯上嵌 藏 樸 素明 大 民以牛糞和草皮為燃料 為陶 入敲碎的瓷片,抹光以後燒造 快 器 海南黎族 不 如 金 屬器 和 雲南傣族 皮革器適應游牧民族 露天平地 人至今保留 堆燒 黑陶 出紅 表 面 著 的 厒 4 遷 現 灰

花 競競 放 的 漆 Τ. 蓺

西

王

游

牧業

卅

燒

陶

較

康

雍

乾

朝

是清

代宮廷

漆器:

的

鼎

盛

時

期

0

雍

IE.

皇

帝

偏

好洋

宮中

圖9.38 陳曼生設計、楊彭年手製 紫砂壺,著者攝於天津博物館

身

傳統的

延

續

21 20

光 奥

緒

年

州織

造

慶

从林奏折 版

見

國第 慶

> 史 一档

> > 案

館

香

港

中

文

大

學

文

物

館

編

清

宮

內

務

府

造

辨

檔

案

總

淮

北

京

人

民

出

版

社

玄

百寶 二十

茗

圖

錄

本

同

上

第 中

=

頁 歷

〇〇五年

版 蘇 壺

卷五二

〈皇太后六

旬

典

大批 蘇 漆 ` 廣 競奇鬥 坊 東 , 污的 召 江 南 西 漆 斤 器 進 福 建 漆 仿 製日 藝 Ш 西各製: 家具成為 [本漆器; 作 清宮祕藏 家 具 乾 貢 隆 御 朝 乾 蘇 隆 州 朝 大量 處 製 品品 製 尤 浩 其 御 質 美 漆

精

昌

九

 \equiv

九

味 派 角 紛 呈 為主的 在 加 宮廷漆器窮工 清 粗 代成]漆器 1獲質 人樸的 為 中 它們或迎合 極 或 11) 巧 漆器地 數 的 民族漆器 方風 時 市 民需 各 格 最 求 地 為 有 民 鮮 間 清 或 明 作 體現 坊 代 最 生 文人意趣 為多樣的 產 漆器百 出 7 花 歷史時 或充滿 競 放 康 Т. 鄉 質 流 情

北 京 故宮博物院多 隆 朝 蘇 州 漆 有 器 收 生 藏 產 0 進 如 乾 降 盛 時 期 蘇 州 蘇 貢 御 織 造 為清宮承 易紅繡 塚花 專 香 寶 盒

0

111

,

慶 盤 花 典 瓣 題 重 詩 重 雕 複 吳下 漆 重 重 髹工巧莫比 項久已失傳 精 巧 繁密 有 , 過前 不敢 人; 0 承領製造 咸 蘇 州 年 貢 御 21 0 花 八六〇年) 瓣形脫 世紀後半 太平軍 葉 , 蘇 攻 陷 州 重 蘇 砌 州 爐 灶 蘇 製 外 作 雕 漆器 漆 停 , 產 E 0 是 轉 九四 學 揚 州 年 慈 不 乾 是 隆 旬 在

밆 京故宮博 種 揚州 醇 隆中 和之氣 雕 物 漆漆 期 佈於器上 至 藏 器 有 由 慶 為 兩 時 數 淮 期 頗 鹽 多 屏 , 揚州 政 的 風 督 清 代仿 又成 寶 造 貢 座等多與描 御 為宮廷室內漆 明 雕 以 漆 仿 家 真 明 金 風 和 器 嵌 格 藝裝修 玉 的 家 真 的 嵌 呈 琺 和 主 現 瑯等 Ш 要製作 出 水 頗 皇 雕 I 藝結 刻 地 家 品 雕 1/ 合 漆 件 清 取 彭 勝 蘇 揚州 隆 州 間 漆 雕 漆器名 漆 層 不 揚 不 州 厚 Ī 夏 卻 的 有 漆 風 雕 磨 格 I. 王 擅 純 , 或 應 製 熟 是 琛 仿 揚 古 T 剔 整 盧 州 映 漆 嚴 T 謹 , 北

圖9.39 雕漆嵌玉山字大地屏等一套七件,選 自胡德生編《故宮經典·明清宮廷家具》

增

並

且傳

往

東

瀛

以

揚

州

漆

器

為代表的

江

浙

院漆器

正

是江

南

大夫文化

的

物

化

盧葵 的 美 漆 特 漆 徴 地子 全等人 漆皮雕 頗 長 做 於雕 清 晩 淡文章 清 嵌 寶 的 灰等深 T. 揚 州 蓺 特 嵌 雕 漆漆 色 螺 黯 鈿 雅 專 色 滯 製 嵌 不 文 骨 嬌 黯 具 不 , 潤 嵌 媚 盒 光消 玉 等 漆 與 士大 狠 砂 雕 嵌 硯 技藝 夫 刻 精 漆茶 板 神 有 , 自 契合 壺 餘 比 漆 的 腴 五彩 (臂擱 厚 漆 描 不 藝 等文房漆 畫 足 更擅 成 為晚 勝 州 漆文玩 清 場 玩 揚 州 盧 於 葵生 是形 流 行的 里 軍 漆器因 成 揚 一突起 漆器 州 裝 漆 仿 飾 的 清 T 參 雅 藝 砂 龃 文綺 漆 聲 在 綠 的 深 大 黯

滿 年 承 Ż 如 裝飾性 明 果 代果 匠 說 師 尚樂 江 強 袁 南 的 廠 漆 風 安等 埴 漆 有 漆 開 江 設 蓺 南 和 人文氣 繼 清 古 宮造 齋 息 辨 處 雕 北 鑲 漆 嵌 京漆器則 商 漆 店 藝 從 受宮廷 修 以 戧 舊 金 開 審 細 始 攬 美 鉤 影 活 填 響 漆 涿 朗 京匠 骨 井 形 石 稱 鑲 成 大 嵌 北 漆 京 É 雕 成 為 漆 特 漆 色 金 色 漆 0 光 鮮 紅 緒 0 北 刀鋒 京 Ł 金 漆 顯 年 露 鑲 嵌 啚 九 直 案 接 繼

巧 漆色繽 福州為代表的 紛 民風 東 濃 南 郁 海 地 品 平 遙 為 代 表 的 晉 南 地 以 成 都 貴 1 代 表 的 中 南 西 南 地 漆 浩 型 新

漆 藝 福 漆 最 沈紹安脫 富 拍 創 敷 意的 T. 藝 胎 貢 漆器 獻 使漆器在朱 創 昌 É 九 乾 隆 黑等 年 間 傳 統的 晚 從 清 此 進 暖 福 色 全 1/1 盛 低 脫 調 時 色之外 漆 期 沈紹 嬌 益 安全 # 現了 綠 恢復 含金蘊 顏 銀 中 百 色 或 的 傳 高 統 明 片鮮翠 色 的 彩 脫 胎 它 漆 是 E 藝 不 福 州 其 漆 後代又 T. 形 對 成 於 創 中

的 作品 漆 成 富 清 足 為 體 民 代 4 間 至 現 慈禧 肉 婚 在 Ш 嫁 西 賞 晉 喜 西 號 識 Ш 慶 稱 藥 的 的 沈家漆 生 必 內首 活 備 亚 器 器 富 遙 묘 聲譽鵲 追 E 17 錦 民 , 遙 信 諺 漆 起 作 器 道 坊 是 漆 清 紅 器 著 出 平 金 綠 搖 古 新 中 來 力口 金 1 碧 坡 0 件 昭 Ш

堅

牢

輕

巧

明

麗

鮮

亮

光

昭

的

圳

特

色

沈

安

第

美 寶 應 西

俄等

北

京故

宮博

物

院

中

國

或

家

博

物

館

各

藏

有

西

代

圖9.40 沈紹安長孫沈正鎬脫 胎荷葉薄料漆瓶,著者攝於 福建省博物館

紅 金 書 其 漆 描 門 多 金 副 漆 有 西 濃 襄 汾 郁 的 鄉 俗 博 情 物 味 館 藏 有 Ш 西 晚 清 民初漆器多 件 以 木、 羊皮 麻 布 紙 藤 為

或

件 實 成 上 窨 鹵 為 北京故宮 東南亞特 又貴州 石 州大方以製皮胎 器 1 韓後 髹飾 輕 圬 成 玪 博物 色工 雲 張 南 瓏 以 鏤 院 藝 再 潤 嵌 藏 種 0 裁 光 漆器 有 埴 鏤 而 接 漆等 内含 嵌填 清 在 衝壓 見 代大方漆 長 漆漆器 T. 成 藝 民間 型 道 製 光至 為 I 皮胎漆器 装 牌 黑漆 所 民 飾 製皮胎漆 扁 初 面 0 進 畫細 神 耐燙 像 春 盛 紋為 葫 期 波陽 妝 蘆 耐 奩 昌 , 摔 用 盒 案 布 與蓋扣 馬 胎漆 鏡 絕 皮或 細紋內填 匣 無開 器 皮箱 合作 水牛 則 裂 是 以彩漆 -皮為 江 葫 其 蘆形 西名產 雕花貼 堅 原 實 料 程 磨 金 内裝大 度 床 平 經 盤 和 過 榻 食品 盒 等 水浸 推 1/ 光 , 碟 保 花 無不用 其法 火烘 瓶 碗 鮮 功 流 能 帽 盤 筒 傳 泰 勺計 在 張 帶 其 或 什 耳 蜀 沙 蓋 百 胎 地 緬 覆 零 碗 稱 甸 料 其

設 事 金漆木 浙 往 往 東 連 雕 精 續 湘 神 雕 構 洒等 細 龕 昌 刻; 地 精 民 法 T 更 間 燦 有 粗 潮 獷 金漆 1 簡 練 金 漆 木 雕 木 TITI 家具 雕 於 擺 五. 甚 官 為 流 惠 動 供 熊 行 把 滴 潮 玩 當 州 誇 , 多 金 張 漆 層 , 以 木 鏤 雕 雕 取 最 得 , 繁 遠視 為著名 而 清 不 亂 楚 裝飾 的 極 效 富裝 果 於 建 裝 築 飾 趣 飾 味 的 於 潮 州 潮 器 金 各 具 縣 的 木 宗 雕 潮 祠 1 往 金 物故

漆器 末 等多 族 林 麻 右 , 在竹 以 其 描 旗 彝 或 多 华 1 族 金 11) 的 漆 骨 為 數 梵 的 民 取 民 族 胎 自 竹 清 尚 族大多 藏 編 康 保 盆 巸 食器 林 地 天然 種 著 有自己的 干 竹 文字 木 原 如 編 九 碗 始 材 杯 年 食 時 料 為赤峰 糌粑, 代墨 盒 壺 如 漆 木 竹 七 盒 盤 染 , 博 皮 編 0 書 物館 飯 食籃等 碗 桌等 年 族 的 角 聚 稙 盒等多以 竹等 居 館 木器或 單 地 髹 之寶 楠 Ť 漆 木 藝 Ш 0 竹器髹 武裝 胎 木 高 0 墓 色彩 材 林 維 紅 丰 製 吾 漆 深 是 以 對 胎 爾 地 具 族 嫁 骨 紅 環 如 tt 漆 造 鎧 口 灰 強 境 封 東 烈 甲 H 罐 型 黑漆 閉 北 族 與 彩 線 滿 , 盾 族的 陶 髹 佤 高 條 牌 約 拙 漆 族 描 孝 以 青 器 重 護 莊之女 羌族 公尺 金 有 銅 具 腕 色 比 力 時 昌 厒 護 器 造 案 的 侗 , 風 膝 型型 口 更 族 格 缽 筆 弓 能 雍 知 粗 普 此 者 容 獷 $\overline{\nabla}$ 適 箭 米 漆器 大氣 在 強 應 族等少 赤 敦 游 箭 為滿 峰 接 牧 筒 藏 為 數 族 漆 族 馬 製 民 地 # 館 鞍 的 族 得 是 鬆 各各 密 見 使 世 馬 E 鞭 #

製有髹漆器物

仿 康熙 中 或 漆 放 成為十八世紀 海 漆器 西方時 漆 家具 髦 風 流 尚 向 西 洛 方 可 歐 可 帐 家具造型優 各 或 的 漆 美 製 造 裝飾華 業 相 麗 繼 興 起 做 工 精巧 最 初 的 其中不乏中 莫不 模 仿 中

各地 、各民族染織 繡

漆

藝

家具

的

有上 有上用織機三百三十五張 官 清代 用 叔父四 京城 親 派 用 有 緞匹由 人連 官員督理 內織 任兩 內織 局 朝 官用 染局與 官用織機三百八十五張」23。乾嘉年間,南京有織機上萬臺, 順治 織造督理 南 京 織機兩百三十張;在蘇州, 三年 江 蘇 寧織 達六十四年之久, (一六四六年) 州 造局織 杭州有織造局 造 , 江寧織造所織為雲錦; 曹 蘇 寅督理江寧織造的 州 時稱 有上用織 有織機四 江 南三 機四百二十張 百五十張22 織 官用 同時 緞 0 康熙 匹 織品有 兼 理蘇州 官用織 由 時 蘇 織工數萬 期 織造 上用」(機三百八十 杭織造局 曹 雪芹祖父曹寅與舅 此 時 皇家服 張 在江 所織 在杭 , 州 有 祖

收 極 意 金 在清代工藝美術整體萎 南京各博 銀 圖案; 如織龍 初 以絲結 爪抓 為花紋 物院 住 ※輪 廓 Ш 館多 滿 磬和雙魚組合, 峰 有收 起絨 其下波浪滾滾, 大白相間 摩 的 的 時風之中,雲錦直追大唐遺風 漳絨經南京 織為 使原 為「一統江山」 色搭配既 〈吉慶有餘 傳到蘇 州 鮮 明 昌 織工 案;等等。 又調 圖案;以一排卍字 將其與宋錦 ,花紋飽滿, 和 織 配色多用紅 品品 I. 或華 藝結 旋律 麗 上優美, 排仙 或 黃 織 典 麗 氣韻生 出 藍等 鶴 I. 或 藝 原 更 雅 排太極 動 色 為 麗 0 複雜 其 以 昌 題 或 中 材多 的 俏 間 織 漳 麗 為 伍 緞 狠 有吉祥 美不 萬 它 以 無 寓

框 漳 D 的 複 千七百二十八個木格中穿入一千七百二十八根絨經 雜 在 於 為花 既 非 漳 滿 緞織 幅 絨 造的花樓與雲錦 卷 的 平 素漳 絨 也 織造的 非 將 花 部 分絨 樓前半 卷 每 部 割 根絨經穿入料珠 份 斷 大體 絨 相 毛 絨 同 卷 不同 相 間 在後綴 的 - 綴泥坨 雕 花 極 漳 其 絨 複 以 雜的 防 而 於平 絨 絨 轉 經 整 動 的 滑 緞 在 地 或 織 25

圖9.41 漳緞織造中用刀劃斷繞圈的絲線取出起絨 桿成絨花,著者攝於蘇州絲綢博物館

倍

粗

經

在

了

桿 起

上

0

每

地 花

0

每

線 與

接著 組 提

梭

互

纏

繞糾結

架

0

只

素綜

,

不

組

經 打

線

緯

線

為

起

絨

桿

素 便繞

綜 梭絲

花

提 拋

起

25 拋 以

對 比 花 亞 由 於 光 經 的 絨 線 花 交織 與 光 成 亮的 為 緞 W 形 地 形 ,

所 成 成 取

出 的

起 絨

絨 經 4 的

桿 成 長 絨

,

劃

處

經

高

於

緞

面

形

排

劃

斷

昌

九

兀

便用

刀將

環 起 綜

繞在 絨

起

絨

桿

博 中 而 織 物 期 言 成 館 的 , , 雲錦 藏 江 漳 1級容易 有 南 清代 五彩 織 I 起 織 竟能將 續 球 成 織 妝 漳 必 金 緞 花 須 妝 則 用 • 花 織 以 木 絨 金 花 棍 花 與 隔 耙 地

絨 各

種 色

I

藝結合

南京江

寧

織 藝

造 於

華

美厚

重

種

工

身

,

堪

稱古

織

造

藝

中

的

絕

묘

昌

П

顯

典

雅

不

俗

的

氣 兀 伏

質

0 比 劅

清 較 别[

疊 以

加 ,

不可心急環繞成

0 0

絨 ,

不

脫

,

且

不

倒

九 服

兀

錦興 於 戰 或 而 盛 於漢 唐 , 成 為有濃 厚 地 方 色 的 織 錦 種 其

提 圖9.42 清中期織金妝 花絨夾服,著者攝於 南京江寧織造博物館

23 24 22 第二三 蔣 起 田 絾 贊 自 清 桿 初 秉 頁所 孫 南 這 中 珮 記南 京 裡 或 編 史 指 工 京機 漳 話 藝美術史》 蘇 緞繞線起絨的工具 州 織 臺分別 南 造 京: 局 為三萬多臺 志》 南 上 京 海: 出版 南 知 京 社 識 、五萬多 : 出 江 九九五年 版 蘇 社 人 臺 民 九 出 版 與蔣 八 版 ,第 五 社 贊 年 九 初 版 四 1 九 五 第三 ` 九 田 自 年 **一**三 秉 五 版 所 記 頁 頁 第 機 。金文 Ξ 臺數各不相同且 八 頁 南京雲錦

古

人用篾絲

今人用

鋼

絲

未言明出 南 京: 處 江 蘇 人 民出 版 社

藝

與

雲

錦

好

是

簡

繁的

林

極

成 T 藝特色 月 華 在 於 般 的 經 條狀花紋; 線先掛綵 伍 方方」 織 時 則 是 經 中 K 唯 經 落 成 緯 線 都 河 絲 呈 色的 般 格 的 點 子 狀花 錦 0 蜀 錦 基本 或 經經 保 線 色彩 留 I 深淺 漢代平 濃 紋 淡 郷 錦 經 的 織 錯 落 造 加

程 線 樣 腳 序 程 層 中 設 序 踏 裡 編 板 小 的 單 織 數 竹 廣 活 兀 民 紋 西壯 籠 化 畢 族 樣 轉 石 多 動 錦 需 如 有自己 要 始於宋代 貴州 此 拽起穿. 竹 往 條 復 布 的 數 依錦 織 在 大 錦 根 以 不 此 以 日 若干竹針 花紋 横 籠 根 海 南 經 白 眼 簡 黎 線與 穿 内的 單 錦 越 插 , 兩 並 漢 不 質 直 根 初 經 地 Ë 貯 經 以 線 疏 經 存 線 F 鬆 在經 緯 , 以 用 作 最 廣 線之中 貢 梭子 交織 簡 兀 밆 單 侗 向 的 錦 提經 彩 9 程 雙 色 天仍 比 序織 面 雲 棉 起 然 錦 拋 線緯 出 花 用 挑 卷 緯 腰 花結 向 雙 絨 起 機 線 錦 面 本 花 織 顏 的 造 色 昌 程 籠 織 相 九 其 序 轉 機 反 背 簡 動 1 略 的 血 以 竹 平 卷 竹 成 籠 為中 便是 條 0 便 光 穿 是 湘 素 入不 西 或 早 個 浩 像 家 日 程 期 單 是 的 錦 織 位 鑲 錦 紋

廷 紋 線 等 大 通 經 扎 為 昌 案 雲 U 染 斷 蜀 南 棉 緯 出 錦更 傣錦 線 數 為 地 在 色 堪 絲 主 黑 木 花 稱 棉 織 機 緯 漢代 造 Ŀ 並 線 手 經 質 穩質 I 鱼 錦 月月 地 挑 樸 I. 較 幅 花 藝 鬆 編 不 張 的 新 寬 織 機 活 疆 上 化 質 艾 昌 西 得 石 案全 地 蘭 緊 卡 拉 六 憲記 斯 密 普 個 花 踏 綢完 織 憶 腳 出 幅 板 整 拼 直 直 提 保 線 線 成 經 浩 留 化 , 床 型 織 漢 的 幾 作 成 代經 為 何 啚 Ŧi. 案多 鋪 化 彩 錦 蓋 錯 織 達 的 曾經 動 造 兩 FL 百 的 T 雀 條 進 餘 蓺 狀 貢 種 : 象 朝 經 量

獎 麗 主 紐 繡 要 U 燦 如 刺 蘇 爛 维 秋 或 州 繡 TI 兀 為 蜀 題 大名 生 繡 材 蘇 產 以 繡 跡 繡 中 針 以 成 緊 都 步 亂 心 密 為 短 針 蘇 生 以 而 繡 繡 繡 法 仿 產 整 面 畫 再 中 齊 平 座 為 現 1 整 繡 特色 素 昌 熨 描 案 帖 蜀 厚 輪 成品 繡 攝影 廓 而 光 多 密 緒 湘 的 繡 與 精 間 細 繡 彩色絲 油 金 畫 雅 , 沈 都 線 潔 壽 在 線 图 創 其主 繡 繡 商 甚 至 밆 於 產 仿 本 將 於 要 流 真 地 廣 T. 通 孔 繡 生 蓺 的 雀 東 特 清 產 羽 在 代中 的 毛 以 點 是 深 繡 寫 際 劈絲 期 色 實 博 網 的 , 覽 響 緞 色 為 彩 會 線 鳥 0 為 明 獲 蘇

圖9.43 以竹針編出圖案程序的布依錦半成品,著者攝於中國 國家博物館

蜂

麻

玥 綘 郷

託

耕

社

會

手

工.

染

纈

是

11

數

民

族

婦

女閒

時

消

齊

時

光

和

寄

27 26

里 施

蠟 針

指

從

蠟 刺

染布

F 法

剝

脫 以

下 短

的 針

蜂 步

蠟

或 物

白 象

蠟 輪

因 卷

其 卷

容 刺

易 繡

漫

漶

不 內

宜 收

用 以

於 形

書 成

線

只 感

宜

用

於

書

花

體

積

種

繡

針

順

廓

逐

步

花紋 繡 集 中 線用皂莢水蒸過 而 地 較 大 繡 不 泉 厚 起毛 實 , 色彩 所 繡 濃 獅 重 虎等 極 富 動 民間 物 喜 逼 慶 真 趣 而 味 有 皮毛 湘 繡 的 初 質 學蘇 感 繡 V 學 來 粵 繡 施 針 26 晚 清

自

成

用絲線 布 籽 而 尼 荷 落 繡 族 原 句 還 中 成 針 住 院花等 或 破 在 粗 在 民等 香 古 臣 線 囊 放 一衣領 繡 0 較 硬 昌 在 扇 貼 案多 邊 南 線 領 套 耕 水 繩 布 生活 族 內芯外 誇 繡 袖 鏡 的 外 張 袖 套 馬 閒 變 盤 , , 暇 尾 纏 苗 形 韋 U 甚多 衣邊 涎等 繡 繞 家又有 或 珠 , 象 串 結 以 徵 繡 往 纏 昌 刺 往 恕 上花紋 , , 線 繡 施以 釘 繡 表 九 T. 在 現 成 一藝製造 彩 為家家女紅 布 撮 出 , 起 兀 繡 描 不 成 僅 鎖 泛淺浮 昌 有 繡 無 使 0 案 體 拘 衣 的 苗 雕 物美 辮股 則 積 無 繡 感 多 衣 感 束 寓意 的 使 Ŧi. 觀 被列 其 天真 彩 裙 花 耐 紋 起 磨 皺 爛 祥 鞋 耐 或 錫 漫 繡 洗 • , 0 家級 用絲線 繡 在 帽 的 藏 黑 招 th 非 被 將 苗 是 時 釗 空 藍 離 錫 質 在 想 土 群 瑤 褥 文化 裁 布 布 像 時 突出 黎 成 H 上 枕 0 遺 兩 成 除 產名 帳 為 漢 如夜空中 於自然環 布 釐 人常 有 依 錄 體 寬 椅 的 披 哈 積 昌 境 感 的 彩 窄 尼 九 的 4 的 立 虹 條 求 花 墊 繡 輝 用 紋 映 救 Ŧi. 絲 辮 符 桌 線 族 號 纏 用 繡 韋 繡 釗 線 , 乃 在 粗 哈 亭 至

為白 絞花 蠟染 情 布 蠟 É 為 花 厝 感 族 去 的 描 苗 非 最 蠟 書 沖 為苗 抽 佳 昌 或 洗 族 手 黑 緊 嶺 法白 案 段 布 外 族 蠟 代答 紮 依 熔 蜂 布 瑤 成 布 起 族 蠟 蠟 依 人以 的 族 瑤 所 Á 液 浮 染後 灰 記 族 蠟 液 纈 用 瑤 錄 黎族等 剪 竹 族 0 T. 於 晾 藝染藍 絞 刀 書 乾 繩 纈 水 線 族 結 銅 擅 慰 9 튽 布 里 平 絞 為 蘸 侗 蠟 扎 將 稱 斑 取 族 用 等 蠟 白 蠟 的 於 液 擅 纈 部 棉 扎 南 書 宋 份 布 染 在 \Rightarrow 便 N 就 27 將 棉 稱 # 線

圖9.44 雲南哈尼族袖口盤珠繡,採自《中國民

族圖案藝術》

圖9.45 黔南水族馬尾繡衣物,採自《裝飾》

創

燃

燒

植 油 低 的

葉薰染

棉

布

呈色紫

色泛金 再以藍靛

分泌 不可

的

脂作防染材料

畫花

,

浸染

沸

水脫

油

如 有

蠟

染 香 布

黄平苗

族

絲如

縷 水浸

自然紋 泡去蠟

理 蠟

0

熔

蠟畫圖

溫度不

過

高

蠟液在

暈 花紋 料

溫

度

過

以

防

液不

能滲入

布 時

纖

維

而

凝

於

布

面

貴 以

州 防

别

楓

染

以 開

楓 ;

香

樹

入沸 畫完

,

再置·

入冷水漂去浮色

,

布上 可

便

留

T

蠟

繪

的

花 乾

紋

Ŀ

有

將布放

入熱水中浸透

,

再反覆浸入藍靛

,

反覆

取

使

顏

化

0

置

染色 稱 其 明 快 藥 斑 布 0 Ш 東 濟 寧 河 北 魏 縣各

有彩印花布工 藝 前者以 木 刻陽 版印 花 後者以 漏 版 套色印

物 易

候 脫

乾

染缸

浸染成藍.

起

矖

使布

染料

充份氧

化

再

再

散

0

時

,

將花版覆

在白 色

布上

刷 晾

防

染漿

 ∇

粉

石 版

灰與

水

調

拌

的

糊

狀

數

層刷糊 每印

如

版

待乾

,

鏨刻為短

線 而

員

點

造型的

,

務使花 各省

版久用

不

花布印

染工

藝

與蠟染原理

相同

Ï

藝相

對

便

捷

, 中

或

廣

有

流

行

曬 乾

如此多

遍

0

刮去豆粉

,

藍

布上 掛

便

出

現白花

花上

有蛛絲般

的

i 紋理

古代

花

昌

案

飽

四 流 派 紛 呈 的 玉 器 I 藝

玉 由 如意館 自從 康 宮廷 或蘇 熙帝平定 玉 一器的製作也 揚二 準 州 噶 琢 爾 洗成器 叛 便盛況不再 亂 乾隆帝平定西 清代宮 廷玉器 北 和文房玉器表現出完全不同的 叛亂 以 後 新 疆 版 昌 歸 廷管 審 轄 美 人風範 , 優質 0 玉 道 光 料 皇 源 源 帝崇尚節 不 斷 輸 人口 儉 , 内 新 疆

五萬 隆 寬九十六公分 皇帝喜 折合白 好大玉 銀 萬五千 重 北京故宮 達 萬零七 餘 兩 28 博 物 百 院 除市 秋 藏 斤 有 行旅圖 這 從新疆 時 玉 期 大型玉· 採 集玉 高 料 Ш 百三十公分, 多 運到造辦處 件 0 大禹 書 玉材縱橫密 治 樣 水圖 再運到 玉 Ш 揚 佈 的絡紋被 孙 為 青 琢 製 玉 質 琢 前 後 為 高 十餘 Ш 兩 崖 白 皴 年 紋 耗 几

全為外形掩蓋 淡黃色的瑕疵被琢為秋林落葉, 審美十分平庸 乾隆皇帝又喜愛印度北部痕都斯坦玉器, 匠心不可謂不巧 0 然而 大型玉山給人的第一視覺印象是其混沌的外形 將其 收藏入宮 其胎 輕 薄 如 細緻 紙 的

雕

外壁滿嵌寶石 美眼光之低下 玉質的天然美幾遭摒棄: 可見乾隆皇 帝審

間 為有 佩飾 古玉 去了明玉的敦厚 玉作坊尚有兩百 的天然形 文人案頭的 一器、 蘇 清 清代,北京、揚州 州 昌 代最富創造性 琢玉名師 狀和大片玉皮 九 花片自成流派 1/ 四六) 型玉山 I餘家 為姚宗仁 0 子 總體 的玉器品 揚州 蘇州 形 作品或作文房清玩 僅於局部作多層 温看來, 工匠 成 道 粗 廣州各以製薰 光時 種 將 清玉雕 細 Ш 昌 水畫 蘇 九 繁 琢 州 雕 移 細 閶 鏤 來玉上 兀 簡 爐 門外 膩 t 或 的 對 保 作 Ш 尚 EL 衣 子 留 乾 有 玉 碾 飾 隆 琢 璞 仿 成 為

第 四節 領 袖 風 騷的市

1/ 說 明 中 戲 後期以來,平民藝術佔據了藝壇大半壁江山 曲等 桃 花 成為平民消遣的 扇 彌漫著人生空幻的 必 需 感傷 清初長篇 反映了 傳 杏 改朝 章 長

圖9.47 玉山子,選自筆者《歷史悠久的揚州 玉器》

圖9.46 童子洗象玉飾,採自《中國美術全集》

28 大禹 治 水 圖 玉 山 用 工 用 銀 數 參見楊 伯 達 〈清代宮廷玉器〉 《故宮博物院院刊》 一九八二年一期

劇 明 傳奇分別代表了元明 代特定歷史時 等小 中 國各民族 說都在 清 期 民間 代問 百姓: 造型 戲 # 的 藝 曲 情 0 滅基 在 術 的 成 商 業気 歌 就 調 舞 清 韋 曲 南洪 代戲 濃 藝等等 重 的 北 曲 的 揚 孔 都在 主要成就則 州 成 清代總 為中 出 現了 或 在中 集其 標新 [傳奇史上的 期 立 成 異 如火如荼的 的 清代成為中 職 雙 業書 星 家 地 聊 或 方戲 集 齋誌 民 群 族 揚州 民間 晚 清 八怪 藝 術 終於誕生了 形 式最 林外史》 如果說 為豐富 大成 元 雜 紅 的 民 劇 京 族 樓

寄寓 的

特色

和

地

域

特色最為鮮

明

的

歷

史

冉

期

了深刻的社 署 動 為題 初 材 蘇 義 展 開 29 遺 尖銳 民作 的 家李 矛 盾 玉 衝突和宏大的 創 作 出 傳 奇 社會場景 千忠 戮 全 劇 清忠譜 彌漫著悲 劇 各以 情懷與 明 、擔當精神 初 建 文帝逃 T 使 傳奇 晚 明 從兒女情長到 蘇 州平 民 反

具

備

奸詐 使 胸 別 成 的 劇 塊 這 初洪 一發展 成為有著深刻社會內容和廣博歷史意義的傳奇鴻 種 安 禄 借天寶遺 性格的 昇 尤其感· 交織 Ш 的 字 鮮 狡 在 X 明 點 事 昉 思 性 綴 起 郭子儀的 成 號 長生殿 此篇……垂戒來世」 首先是憑藉作者高超的語言技巧實現 **F**. 稗 為因 畦 忠直 果, 既有湯顯祖之才情, 錢 塘人 交替: 雷海青的 0 推 所著 進 **30** 義烈……甚至同是楊妃姐妹的 揭 其人物形象極富 長生殿》 示了安史之亂的 又不讓沈璟之音律 長達 的 五 個性 31 歷史必 0 齣 罵 , 然性 將 楊玉 賊 加上 唐 明 環 悲 國夫人, 皇與楊貴妃的愛情故 作 的 歡 者自 彈 嬌妒 歐離合的 詞 云 也 情 都 李隆基的 兩 經 節 齣 有世故與輕 和 餘 借老樂工之口 以 恣縱 年 寓 四興亡的. 三易 與 浮的 楊 安史之亂 明 或 丰 顯 忠 而 的 吐

香 花 君寧為玉 尚 **32** 地塑 任 全 造了 碎 字 劇 聘之, 以 李香 不為瓦全 把 君 又字季重 扇子為線 膽識作為 柳 敬亭等下 索, 號東堂 的 將李香君與復社公子侯方域 描 層人物形象 寫 , 又號岸堂,為孔子六十四 IE. 是對 , 歌頌了 南 明王 朝 為 或 奸佞卑 捐 編的. 的 愛 鄙 1代孫 情 行徑 史可 故 事 法 的 其代表作是嘔 與 有 南 寄託了 力鞭笞 明王 對 朝 家國 劇 的 心 中老贊禮 覆 瀝 興亡的 滅 血 過 創 程 作 深切 交 道 的 織 白 兀 直陳 哀 歎 贞 作 起 齣 者 對 用 李 滿 桃

靡 班 聲 心 麗之中 演 以後 以 -或有 立 渔 無話 志 掩袂獨坐者 「王公縉紳, 不 興亡結束全劇 獨令 ·觀者感 則 莫不借抄, 故臣遺老也」(〈本末〉)。所不足者,作者對清兵屠 慨 涕零 孔尚任 時有紙貴之譽」,「長安(代指京城)之演 亦 三易 口 其 懲 創 稿 入心, 借 為末世之一 離合之情 救矣」(〈小引〉)。 寫興亡之感,實事 《桃花扇》 城等情節不能 實人, 有憑有 桃花扇》 者, 不有 歲無虛 在 所 曲 摭 日 阜 卷 孔 府 由 先

期 長 本色兼備 頭緒 短 合 熙之後,文字獄愈演愈烈 劇對於平民生活 開放的 繁多的 適合扮演 結 弊 構 病 並且 0 的 順 巨大的包容量 關 占 注 顯 康之際 形情性 預示了中 傳奇創作愈益僵 與情節: 吳偉業 有利於淋漓盡致地 國藝術審美從古代向近代轉換的歷史 性 尤侗 成為短 化 、李漁等人各以十五折以下的傳奇寫男女私情 劇的 展開戲劇衝 開風氣者 0 突,多層次地塑造人物形象 乾嘉時 死 趨 '期是清代短劇創作的 勢 百 此 後 間 崑 曲 往 往以 完成時 家常 但 單 也帶 銓 1/1 等 期 事 演 來 和 耙 高 劇 傳 本 龃 冗 奇

創作的餘波, 而地方戲已成 燎 原之勢 0 傳 奇 這 文人創作的 走進脫離民眾生活的 戲 曲 形式 , 不得 不 胡 讓 出 紋 乾 明 隆 代 到 雖有 康 熙 蔣士 年 間 領 袖 掀 劇 壇 的 地

如火如荼的 地

畫上了令人歎惋的

直上,令用 明之際蒸蒸日 詞 雅見深 的 的 崑 餘 111 姚 腔 難 以 海 鹽 角 逐 陽 崑 Ш 四大聲 腔 , 到了 晚 明 餘 姚 海 腔 早已 聲 匿 跡 扶

廣 演 等特 點 西 受到下 稱 層 饒 民眾 州 歡 0 迎 其 0 、腔以 清 曲 弋陽 譜 不 腔 嚴 藝 隨口 I 在 唱 而 腔 歌 中 以 增 鼓 插 擊節 散 體 鼓 的 聲 激 滾 越 白 唱 和 腔 韻 文體 高 元又有 的 夾入

29 蘇 李 玉 和 清 忠 譜 \vee 北 京: 中華 書 局 一九 八〇年 版

30 清 洪 昇 《長生 殿》 北 京 : 人 民文學出 版 松十九 八三年版 所 引 見 へ自

31 32 張 庚 清 1 孔 郭 尚 漢 任 城 主編 《桃 花扇》 命中 國 戲 北 曲 京: 诵 史》 人民 中 文學出 册 北 版社一 京 中 九 國 戲 八〇年版 劇 出 版 社 本 九 段 所引 各 年 折 版 名注 於 正 文

戲 後 曲 連 覆 高 减 時 涫 詞 稱 的 兀 染 之 弋陽 間 靈 和 清陽南 活 高 料 樂句 腔 本 稱 腔 節 夾滾 陵 與各 腔 河 補 藝 南 腔 充銜 人稱 青戲等等 地 0 湖 民間 而當弋陽腔進入清宮 接 安排於 北 放流 寝陽 小 對 曲 曲 各地 青戲 結合 曲 牌 , 詞 體 戲 高 和 前 的 所操 曲 腔 後 麻 古 音樂結 都 城 , [定結 方言 稱 以 高 成 乾 腔 構 医 唱 構 唱 為御用聲腔 形 突破 地改易 滾 湖 成 幫腔 南長沙 衝 曲 擊 統 牌 , 滾唱 體 高腔和 演變為各 稱 預 便失去了它在民眾之中 , 示著新 為特點 向著 加 衡陽 滾 板 種 的 高腔 腔 高腔 戲 幫腔 體又 曲 滾調 音 推 形式日 如江 浙 1樂結 進了 江 一西樂平 溫 構 滾調 的 益 州 即 影響 步 高 將 腔 高 對劇本 富 0 誕 乾隆 腔 力 安徽 生 湖 和 皮 南 湖 與 間 弋陽 覆 刀 高 腔中 一青陽 解 高 亚. 陽京 腔 腔 釋 腔 延 進 成 閩 腔 入京 伸 出 南 徽 情 衰 列 口 刀口 州 城 感 敗 平 增 以 反

乾隆 構 如 入安徽成 陝 板 兀 秦腔 有東 腔體音樂結構終於降 梆子腔流行全國 即 安 西 慶 梆子 梆 中 子 腔 南路 __ , 生, 秦腔 京城出現了六大名班 傳入湖 初始流行 成為京 , 北 Ш 行於 演 西 優勢為 劇誕生的 有 Ш 南 西 襄陽 北 陝 前 九門 西 奏 腔 中 路 帶 梆 輪 子 轉 傳入京城 成 的 和 盛 上黨梆 蒲 況 州 成 0 梆 子 梆子 京梆 子 傳 腔 人 , Ш 東成 進 各自成為京城 州 步突破了 梆 高調 学 _ 梆 曲 地 演 子 牌 方戲 變 出 連 套 新 演 萊蕪 的 的 出 戲 的 梆 梆 曲 生 子 音 万 劇 子 軍 種

0

奇迭出

地方俗

戲完全壓

倒了崑腔

雅

戲

散中 皮黃 式 獨 腔又來自秦腔 乾隆 腔 勢 刀 用 間 於二 大聲 本 地 西皮、一 黃 的 演 腔 樂 腔來 伴奏 大 角 西皮腔與 此 逐 路 舞 一黄腔 臺 西 流 皮有秦腔 女兒腔等 另 皮黃 在湖 傳 到當: 種 種 說法 北 腔 說 興 高亢激 成 地 法 起 為清 的 則 是認為二 一黄腔 湖 越 是認 中 北 的 期 方言 以 日 特 為二 後 臺 黃腔系由 點 稱唱 一黄腔 勢 演 出 適 頭 宜 詞 最 起 安徽 乾隆 為 於江 酣 猛 的 暢 皮 聲 間 的 淋 西的 專 漓 腔 兀 苹 , 以胡琴伴 地 宜黃 0 抒情 兀 腔發展演 1大聲 西皮」 宜黃 敘 奏 事 腔之外 變而 者 腔 成 黄 西 成的 為皮黃 |來之曲: 腔 另有諸腔 33 旋 腔 清 律低 :它捨 世 崑 並 湖 棄了 用 腔 它來自 緩 慢 北 的 高 漢 徒 Ш 1襄陽 東 腔 歌 適 作 柳 宜 梆子 為 幫 角 戲 商 腔 鱼 腔 的 内 以 陽 心

清

前 調

期

開

始

的 唱

花 的

雅之爭及其後花部得

勝

為

中

或

戲

曲寫

下了

靚

麗

的

篇

章

0

雅

指崑:

曲

花

指

花

部

聯

曲

河南

33

戲 班 1 腔 最 面 商 奇 調 為皇 直質 都 稱 優 梆子腔 來者 本地 戲文亦間 城花部皆系土人, 以 進京 蓋於本地 帝 劇 二面 南巡組 雖婦 本為 ,弋陽有以高腔來者 彈 彈只行之禱祀 0 成 羅 中 用元人百種 孺 為中 羅 狹義 織 劉 亦能 ; 、「三面 彈 腔 或 解; 大規模的 清 的 、二簣調 戲 謂之本地亂彈 故 代 曲 本 其音: 地方戲 發 調之台戲 地 、「老旦」、 而音節 展史上的大事 戲班 亂 慷 , 湖廣 統謂之 轉 彈 慨 是崑班 間 向 , , 有以羅羅 以 有 血氣為之動 服飾極俚 此土 迨五月昆 兩 聘之入 演 7 員演 亂 准鹽務例蓄花 「正旦」、「小旦」 彈」」 皮黄 班也。 班 出 腔來者, 腔散班 為中 者 盪 腔 謂之草台戲。 至城外邵伯 初起 0 花部角色有:「 35 心 34 始行之城外四 , 時 , , 0 亂彈 可見各 雅兩部 適 其 的 應平民審 泛貶稱 體 不散 制 此又土班之甚者也。 地 宜陵 以備大戲 短 ; 亂 廣義 1 貼旦 彈 鄉 謂之火班。 副末 美 , 在 結 馬家橋 , 的 揚州 大 繼或於暑月 構 0 雅 此如火如荼地 自 貿 融合併 部即昆 彈 由 雜一, 後句 僧 老生」、「正生」 道 若郡 容有以 與 入城 橋 Ш 其事多忠孝節 泛指各種 統 雅 腔 城 稱 發 月 部 , 演唱 梆子 來 爭 謂之趕火班 花部為京腔 展起來 江湖 集、 勝 地 的 腔 方戲 皆 十二行當 來者 陳家 盛 義 重 乾 況 0 老外」 集 足 隆 元 秦腔 安慶 而安慶 時 以 雜 班 , 動 劇 自 有 調之堂 揚 進 和 色 t 集成 揚 州 明 傅 揚 鹽 其

高 進多 迫 南 北路 於 與 種 八亂彈 蜀 的 彈 最 腔 大特 即 興 起 腔結合 皮黃 如 的 點 11 戲 , 劇 勢 是以 含 衍生出 等 36 崑 變 崑 曲 化 湘 不 的 高 嘉慶年間 得 劇 板 不 腔 高 向亂 贛 體 腔 劇 音 彈 樂結 學習 111 南崑 胡 劇 構 取 胡 改用當 徽 北弋 代傳奇 琴戲 劇 , 地 婺劇等許多地方化 古 東 即二黃 語 定 柳 的 西 曲 衍 梆 牌 生出 聯 彈 在京城 套 武 體 秦腔 林 音 通 崑 爭 樂 俗 曲 結 化的 燈 衡 陽 0 劇 燈 種 崑 板 戲 曲 甚 至 永嘉崑 指 , 音 湘 個 樂 劇 地 的 方 節 劇 高 陽 崑 拍 種 崑

張 庚 漢 城 主 中 國 戲 曲 通 史》 下 册 北 京: 中國 戲 劇出 版 社一九 八一年 版

³⁴ 清 焦 循 花 部 農 中 國 古 典 戲 曲 著集 成 第 1 册 二二五 頁

³⁶ 35 南 本 節三 一處引文 北弋 ,見 東 柳 清 西 一李 梆 分 别 揚州 指 崑出 書 舫 聲 錄 腔 系統 揚州 高 廣 腔聲 陵古籍 腔 系統 刻印 社 絃 索腔 九 聲 四 腔 年 系統 版 和梆 子 聲 腔 系 七 五 頁 五

之外 備了 填詞 排在 等節奏與速 腔 曲 游 又創 刃有 板 起 指音 腔 劇本用 餘 體 度各各不 樂 曲 地 根據內容安排 的 旋 演 唱大 無法 眼 律 基本旋律 詞 板 同 一型故 據 節 的 (3/4拍 情 奏 板式 唱段 事 以長短句為特徵 而 , 各地 變; 的 這就是地方戲 , 音 , 以 寫劇 板 地方戲和 樂手 表現 散板 腔 段 **37** 本 體 複 (無節: 是 根 雜 地 0 的 據 的 西方歌 安唱 板腔 方曲 唱 拍 戲 詞 腔 劇 的 長短 體 藝 情 É 劇 劇本 用 0 田吟 緒 每 到此 方言演 比 劇音 情感 用 較 唱 演 曲 員 樂 詩 唱 起 中 牌 , 按字行腔即根 從 伏隨 或 流水板 聯 方言字 頭 戲 套 到 以七言 曲真正 時 體 變化 尾 音 都 速度較快的2/4拍 貿 找 是 彈 據唱 新 到了 曲 十言為基本特徵 語 在慢板 創 牌 調 詞長短和情 體 可 有顯著差別 中 以靈活變 將 (4/4節拍 或 新 戲 詞 曲 填 感 化的· 音 入固 垛 起 曲 形成地方戲 樂結 板 伏 定 牌 大型音樂結 原 體將 作 構從 格 板 靈 式 活 (2/4節 曲 寫 定 的 和 牌 劇 地 構 曲 旋 聯 方曲 搖 本 套 是 具 板

本的 形式 演員 個 方戲 性 的 在 中 和 民間 演 地 舞 出 方戲 亭 流傳 的 形 有 劇 三百 時 象 的 目多為折 0 遭滿 九 藝人的改編 到 此 看 種 戲 中 戲 地 0 方 不同於文人的 或 不再是看 折子 劇 戲 劇 種 戲 終 劇 句 腳 於完成了大眾化 括藏 本 本 創作 係 族 藝 而 T 是 傣 加 看 往往不再咬文嚼字 族 演 I. 民 出 間 民族 É 1/1 族 戲 戲 化的 曲 侗 史上所 族等少 歷史進 編 撰 歷 而 說 數 中 程 的 重 民族 視演 傳 說 乾嘉 戲 中 員 或 劇 國 傳 演 摘 技的 統 錄 戲 大部份形 傳 曲 志》 充份 奇 腳 正 展示 是指沒有 本 成 而 於清 來 重 代中 劇 視 以 梨 作 家 袁 抄

到板

體

始終都

集

曲

式

這是中

-西方戲

劇音樂結構的

根本區

別

迎合市 場 的 職 業 畫

的 由 時 高翔 風 家從 顯示著與社會的不協 使 鹽 黃慎 全 鹽 或 商 的 成 各 為畫家等文化 李方膺等十 地 動 聚 集於揚 調 經經 五位平民畫家, 州 濟 人的贊助 達 反傳統文人畫的 書畫 於 鼎 由文 盛 人; 0 人的自 康 或仕途坎 城市經濟的繁華, 熙 蘊 娱 乾隆皇帝各六次南 藉 轉 珂 虚 而 靜 成 或落拓不仕 為 成為乾隆 職 又使書畫成為揚州 業書 畫 巡 家的 嘉慶 畫 更 風不 生計 使揚 間 盡 職 商賈 州 業 葙 鄭燮 樓堂 畫 同 家的代表 櫛比 平民家 卻 都張 金 農 揚 居 袁 心必不 被正 羅 個 林 聘 鱗 性 次 可 汪 以 的 賈 士: 慎 而 好 李 儒 38 37

書

風 怪 見

各 : 路

不 揚 應

同

己

經

約

定

俗

筆

以 中可

為

仍

俗

諺

人

為 史

1 的

折

1

1

就

知

當

時

對職

業

畫家的

社

會

評

價

有

提

出

稱

清

代

揚

州

書

派

0

揚

州

八

怪

頁

揚州

八

怪

成怪

且貶

參

昆

中

或

劇

L

曲

腔

演

去文人清 八怪 高 38 的 紗 怪 張 貼 一字約 潤格 定 俗 標價 成 賣 , 畫 不 拆 解 0 繁榮 的 書 畫 市 場 , 揚 登 菛索 畫 的 埶 , 使 徹 底

壇 漸 揚州 入畫 本萬 起 的 碑學 利 怪 市 以 |風氣 井氣 水 取 墨大寫意花 漁 代了 公羽 又使揚州 得 傳統 利 八怪 書 等吉祥畫迎 鳥 畫 書 的 迎合平 書卷 反 帖 學文弱 氣 合 民追 平 , 花 民祈祝吉祥的 新 鳥畫 , 逐 詩 異 的 肖 書 文化 像 • 畫 畫 心 潮 理 取 流 囙 需 代 , 融 I 求 以 避 於 乞丐 世 百花 軸 • 招 , 呈 鄭燮 # 娼妓 瑞 的 昌 的 Ш 鬼 水 畫 怪 六分半 乃至破 歲 混 朝 書 跡 清 盆 市 供 場 大蒜 啚 金 的 平 民經 等 的 時 芳 漆 歷 和 畫 書 和

各體

摻

雜

,

極

富

創

造

個

性

木刻的 書法從 靈 優 表的永恆之感 怪中文化底蘊 似 魂 遊 金農 頂 漆 放 自 飛 精 立 天發 觸 才 字壽門 地 筆 是 Ŧ. 真如羲皇上 還最深 孫 形愈簡 牛 神 光去傷 繁花 命 折 讖 揚州 本 碑 0 不 號冬心 他疏 拙 密芯 轉 真 書 人; 等 遲 , 愈見天真 離俗 舫 昌 如 暮 , 脫 錄 繁 用 出 九 , 被舉 1 菱塘 而 漆 畫 稱 刷 扁 兀 出 畫上 薦 其 亂 筆 昌 刷 玉 給齊白石以很大影響 博 書 湖 , 出 學 涉筆即 有 題 湖 寫扁舟自 寫 0 鴻 款蒼 他自 F. 詞 種 稱 横 路 高古之氣與金 科不就 古 勁 粗 製 凝 漆 豎 黑 在放遊於山 39 重 書 墨 0 榮華 五十 , , 他又汲取 饒 兼 0 時 0 取 富 冨 稱 歲開始學 石之氣 金 玉 隸 貴 水之間 自 石 一壺春 不 民間 畫 趣 楷 媧 像 味 年 色 是 體 有 昌 勢 郎 媧 題 畫與 筆 墨 眼 趙 意 種 在 梅 黑 煙 承 疏 版 招 揚 伍 幹 雲 然 0 簡 州 其 意

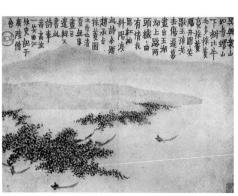

圖9.48 清中期金農〈菱塘圖冊頁〉,選自蔣勳《中國 美術史》

進 ~ , 文 藝研究》 第 學 者

39 清 李斗 相州 揚 州 書 舫 怪 錄 揚 州 廣 陵 古 籍 者 刻 印 社 九 宜呼之為 1 四 年 版 卷二 〈草河 錄 下 第 四

《中國美術全集》

圖9.49 清中期鄭燮〈蘭竹石圖軸〉,採自

森

的 個

界

融 墨

書 朗

畫 俗

空

勾

以

法

階

層 九

性 他

化

的

世 用 縣

的

審

美

融

俗 市 九

壁

雅

於

寄

쥂 罷

的

蘭 後

竹

畫

反

到

民

先

後

Ш

東

范

縣

維

縣

\$

歸

書

蘭

竹

昌 進

克

柔

板

橋

,

蘇

興

化 專

人

隆

之間

ПП

形 為 書

H

就

是 煙 蘭

說

不 影 清

是

孤 氣

立

的

形

象 動

Thi

是 枝 厚 筆 雅

虚 密 重

實 葉

足 竹

0 ,

他 以 嚴 ,

認 草

畫 成

意 長

是

光

霧

皆浮

於

疏

的

撇 他 筀

書

葉

瘦

勁

拔 Ш

有 石 合

餘

蒼 分 破

茫 書

見迎合新奇 表現 - 丈龍 蓬 格 得 葉 勃 孫繞 出 精 生 取 對 藉 Н 滿紙 神與 悦世 意 鳳 寫竹寫自 影 民眾疾苦 池 皆 霧 俗 題 氣 是 民 材單 的 節 性 潘美取 > 洋溢著生命 的 的 虚 弱 調 11 40 蓋 格 平 白 竹之 咬定青 他 理 其 面 欣賞 想 書 化 的 體 激 和 以 程式 石 情 不 隸 不 痼 -流世 濤 為 放 勁 化 畫 主 鬆 孤 的 俗 衙 高 缺 參 齋 的 結合 任 亂 D 臥 孤 11) 枝 爾東 合蓄 高品性 聽 魏碑等各 枝 的 龃 蕭 西 傲 蕭 南 雪 境 活 竹 鄭 北 變之所 體 節 風 疑 新 節 而 是 而 美 Ŧ 他恰恰 他 民 醜 高於老竹 U 霄 作 贏 間 4 未 書 現 疾苦 得 出 有 極 在 似 能 其 自 聲 枝 這 平 實 時 廣泛的 111 云 全憑老: 先 君 個 不 此 有節 能 礟[子 字 1 豪 虚 石 吾 氣 眾 曹州 幹 不 鋪 到 凌 聲 及 能 街 凌 謩 縣 石 吏 持 雲 得 濤 處 不 蓋 於 六分 明 11 天 册 紙 枝 年 無 俗 其 的 簽

粉壁

不

再

有

新生者

葉總

器

情

心

莫

竹

喻

屈 題

调

數 的

書 便

中

鮮

明 濤

少 詩

> 石 實

畫

的 能

靈 的 俊 作 挽 品 怪 所 中 設 華 書 有 揚 品 色 清 所 州 麗 天寧 建 秀雅 樹 秋 岳 的 近於 後宅 畫 號 家尚 袁 惲 新 壽 羅 有 平 淡 111 墨 高 細 身 郑 為 擅 么 職 畫 濃 業 枯 畫 墨 筆 水 乾墨 家 點 取 染 而 法 能 淡 彩彩 得文 書 江 細 境 靜 意 安 刻 謐 得 寧 趣 書 秀 0 彿 禽 昔 雅 慎 息 能 夠 揚 字恭 聽 1 蓬 見 博 鬆 懋 物 語 的 館 號 質 藏 感 癭 其 怪 瓢 和 飛 畫 彈 鳴 喜 中 指 畫 撲 閣 漁 食 絕 昌 夫乞 的 11 動 狺 耳 態 般 昌 秀 畫 雅 九 漁 寧 風 公羽 靜 Ŧi

,採白

極

意

義

水

大 飯

臉

花

卉

要

《中國美術 全集》

放 漁

羅 昌

聘

擅

畫

水 款

墨 如蒼

大寫

物

鬼 鳥

筆力 金

厚 銀

重

實

; 意 盤

書

梅

則

婦

畫

與題

藤

,

畫

花

則 趣

較 昌

疏

祇盛行乎 H 闔 百 偭 畫家失去了 里 徐 黃之 41 遺 語 鹽 規 雖 刻 商 經經 薄 率 濟 贊 卻 助 是揚州 筆 和 圖9.50 清代高翔〈彈指閣圖〉 Ŧi. 昔 筆 H 覆 怪書畫 揚 意花鳥 家以 意花 濃 近似 醬 Ш 州 水 和 嫌 縱 鳥 渲 漫 市 0 觕 品 當 畫 畫 染 書 場 横習氣 州 時 格 大 普及到了平 胡 舊有 調 逐 怪書畫 社 謅 量 意 漸 都大為 會 面 在 五言七言打 諺 從 世 草 評 鰄 前 密 率之作 價 喻 外 倒 比 民階 的 積 現

四 集南 北之長的 戲

淮

業 途 畫

衰落

揚

州

經

濟 時

世

江

河

消 真

遁

實

寫

照

道光年

蕳 趣 怪 墨

退 較

T

清

人云

以

油

É

喜

非

無

異

宋

元

繪 市 消

畫 場 極

其

筆

面

白

水墨

寫

層

作 使

用

是 墨 討

,

畫 寫 書

岐

示嶄

新

於 似

非

體

蘇

張之

捭

演 慶 乾隆 並以淫 春 改歸崑 臺班 時 合京 戲 弋 二 地 方聲 滾 秦 腔 樓 腔 紛紛 一腔矣 走紅 魏長生不適 推 軍 0 導 京都 乾隆 致 Ŧi. 城 遂於乾隆五十二年(一七八七年)南下! 乾隆 京腔效之 五年 四十四 (一七九〇年)皇帝八十 年 就 此 京 七七九年 秦不分 乾隆 秦腔花旦 壽 辰 五 揚州 年 魏 高 長生二 朗亭入京師 鹽 商 七八五年 江 度入京 春之春 以 臺 進 安慶花部合京 班 皇 入京腔戲 帝 詔 令秦 於 是 班 揚 禁 雙

40 引 見 下孝 萱 編 鄭 板 橋 全 集 , 山 東 齊 魯 書 社 九 八 £ 版 題 畫》

41 本 段 兩處引文均 見 〔清 汪鋆 揚 州 書 苑 錄 續 修 四 庫 全 書 第 〇八七冊 第六 五 七 頁

鑄

以

後

的

產

如

果說

宋元

南

戲

和

北

雜

劇各佔

南

北

方

明

代崑

曲

合

用

南

北

曲

而

以

南

曲

為主

只

有

到了

京

戲

南北

戲 物

的大融合。

所以

戲曲

界多以四大徽

班

進京作為京

劇

誕生的

海 雄 腔 亚 人 京 稱 咸 劇 師 名其 蕳 嘉 京 班 現 慶 戲 代統 徽 末 日 班 稱 京戲 出 藝人博采眾長 現 京劇 42 從 京 此 城 得 州 演 名 春臺 由 劇 將徽 E 必 纽 徽 口 速 兀 '見,京劇是清代秦、 風 喜 漢合流 的 靡 局 全國 和 面 春 等 唱 道光十. 徽班 、念改作京音, 九二八年北伐戰爭 相 车 京、 繼 (一八三) 進 京 徽 、漢等地 稱 几 大徽 年 後 皮黃 班 方戲合流, 北京改名 各以 湖北 戲 0 演全本大戲 漢 司 劇 治 又受揚州 戲 北 年間 班 平 進 京 唱 皮黃 上海 又以 京 戲 武打 傳 皮黃 北 平 和 文化 度改 海 聲 童 伶 稱 稱

孫菊 成 從四 値 為流 用具以及佈景等力求精 並 韋]大徽 稱 行全 便 班 於 進京到清 流 的 佈 劇 等 種 末百 0 京 同光年 劇 進; 餘 雖然歷史甚 年 間 皮黃戲戲詞 間 形 是京劇發展的 成 短 京 戲 通 卻 俗 因 盛期 其博 歷史 婦 孺 采眾長 動 人稱譚 能 因 解 是: 而 雅 鑫培等名角為 呈 徽 俗介於崑曲與秦 現 班 出蓬 被帝王召 対之勢 「同光十三絕」 人 京師 腔戲 遂 馳 節之間 騁於 得 到 崑 皇 譚 北 室 秦 方中 鑫 寵 培又與 悅 徽 州 音 漢 韻 京 各 超 桂 後 越 對

武旦 貼旦 武旦 T 淨 又稱 角 指女性角色中 色 武 一大花 跌 武 集 淨 鬚生 歷 翻 正 稱 百 代 臉 打 分「文丑」(「方巾丑」) 武花 戲 曲 的 常穿青褶子 淨 臉 副 娃娃生」 大 角色之大成 |為常 角; 鬍子生」 畫 又稱 手拿 臉譜 「彩 等 当 又稱 。 銅 0 , 所以 錘 1/\ 武 旦 生中 是「旦」 生 二花 又稱 又稱 青 衣 分 又分 ; 花 青衣」、「 銅 中 旦 武丑 毛淨 臉 的 鍾花 花 巾 #: 旦 生 角 臉 俗 分 淨 又稱 指性格活潑的中青年女性; 花旦」、「 稱 正生 IE. 冠生 副 淨 油 丑: 花 淨 ∄: 苴 臉 稱 1/\ 刀 老生」、 副 三、「 類行當各有 窮生 常扮演 淨 花 武旦」 臉 貼 噴火等特技 当 武 中 正 細 雉尾生 旦 , 大 淨 分 小旦 、「老旦」 為 刀馬 重 身 生 又稱 三 大面 毛淨 丑: Î 分 武 重 是最 又稱 等 身 閨門旦 1 彩旦 生」等 段 又稱 1/ 生 其 能 I. 體 花 現

「三花臉」,

42

清

李

斗

揚

州

畫

一舫

錄

揚

州

廣

陵

古

籍

刻

印

社

九

八

四

年

版

第

五

頁

卷五

新

城

北

錄

下

中 本 峰 銀 員 術 量 加 的 技 華 臉 在絲 假 0 E 自 雜技 訣 聲 族性 格 魯智 由 舞 吹 綢 道 創 也 的 蹈 1 格的 造仍 程 被 繡 深 動 副 大量 式 書 作 寍 花 淨 然受到 帶 超常保守 穿破 用 山 拉 甚至 來 螳 化 採 炸 戲 螂 出 音唱 曲 眉 京 用 不 和 定 戲 穿 傳 戲 雲 彈 文化的 程度 錯 錦 承 , 劇 \mathbf{H} , _ 的 包 扇 則 臉 的 拯 譜 唱 高 舞 0 緙 超常 約 難 畫 絲 也 表 1) 打 東 度 比 巾 而 演 穩 浩 明 中 漳 舞 做 刀 定 八絨等貴 中 月 從 多 類 童子 更 棍 大量 華 額 民 戲 為 每 舞 族 豐 重絲織 # 練 運 樂器伴奏 功 行當 富 劍 用 書 到 舞 튽 畫等 物性格被高 歸 品品 演 袖 有 技 公 唱 給人美 的 成 鷂子 翎子 面 形 熟 程 做 如 成 式 翻 重 規 幾 度 棗 輪 扇 念 身 既充 範 強 平 美 , 的 耗 化 張 奂 巾 打 舞 份 用 典 飛 鵬 的 臺 型 體 為黑 展翅 I 帕 視覺美 四 演 現 演 化 ` 功 出 出 刀 員 臉 程 半 京劇 大漢 中 金 感 , 式 華 生 雞 槍 文 將 獨 角 化 戲 色各 中 曹 棍 眼 曲 V. 等京 劇 體 或 牌 操 戲 服裝 系 棒 手 聯 白 有 的 套 曲 臉 戲 嚴 大量 體 表 劍 格 身 相 度 演 達 的 戟等 服裝 步 成 至 蓺 摩 使 熟 各從 用 術 板 金 腔 五. 推 臉 舞 程 絲 亦 武 具 法 回 嚣 口 使 術 頂 武 劇 羅 演 大

劇

本

演

1

水

淮

的

刀

個

家門

0

老生

老旦

•

正

淨

用

本

嗓

唱

,

青

衣

閨

門

用

1/

凾

唱

,

生

有

唱

大嗓

真

聲

有

唱

1/

嗓

化 明 為 的 越 代堂 原 7 如 創 地 天 果 初 類 劇 方性 說崑 為 京 本 劇 慶 頭 和 曲 走 和 把 典 系 統 是文人的 握 推 非 涫 物質 理 劇 染 易場之時 民族性 論 熱 潰 鬧 產 歷史 京劇則 代表作 清 新文 積 擁 代家班 **溪**澱不 有 是平 化 緷 Et 0 如 演 民的 動 崑 如 其 出 的 果 曲 前 且 浪 說 戲 和 深厚 備 潮 原 曲 藝 T 人的 始 事 審 經經 所以 廣的 戲 美 劇 性 意在 受眾 崑 質 京 曲 祭祀 劇 多 清 兒女情 在崑 其 末 不在 歷 京 出出之後 安不 劇 長 審美 在茶 如 纏 崑 袁 宋 於二〇 曲 綿 演 久遠 元勾 婉 出 約 欄 這 〇年 京 瓦舍式 缺 才將 劇 11 才 崑 往 京 被 的 往 曲 劇 聯 那 慷 演 推 合國 慨 11 樣 向 大批 場 豪 教 壯 所 科文組 離 文 眾化 廣 人投 場 未 注 和 織 京 商 遠 劇 佈 業 情 超

五、無所不在的民間美質

民 的 勢 使 清 代 民 術 歷 民 術 成 É 成 林 的 龐 體 系 既 有 依 於

面 以 頁 保 最 動 等 留本民 ` 單 編 的 的 織 磚 族 I. 雕 原 具 結 生狀態 木 最 雕 易 燈 • 得的 綵 心 石 理 , 雕 材 玩 習 料 具 木 俗 等 偶 最 獨 情 自 立 泥 感 塑 由 蓺 與審 地 術 彩 抒 繪等裝 美 發 其 的 創 主 藝 體 作 術 情 隊 飾 形 感 伍 蓺 式 初 術 加 為 農村 又 有 民間 農 在 閒 蓺 畫 術 時 對 剪 的 農 民 俗 民 活 風 繼 動 箏 的 為 廣 城 泛 市 有特 參 與 昌 九 技 使 民 Ŧi. 間 的 藝 見 術 本 成 章 他 章 們 前

貨 分 與 實 右 其 的 清代民間 作 第二 陳設 如 法之敏 賣 俗 一代張 二共賞 性彩 瓜 占 塑 1 妙 1 玉 型泥塑 亭 昌 者 以三 北京 足 九 流 以 與 三百 故宮博 頡 臃 五 以 六十 頏 腫 泥 9 不 物院藏 人張彩 行 H 堪之 0 為 11 張明 題 界 僧寮前者久之 塑 有 最 張 創 大塑 所塑 惠 作了 明 Ш Ш 師 泥 許多反映 所 蔣門 塑 43 和 此 神 虎丘 無 惜 錫 春作 平 藉 賣糕者與 惠 泥 民生活的 Ш 玩 畫 水滸 泥 為名 始 作品 造 品 吹 故事 於 型型 0 糖 明 優美 者 徐悲鴻 泥 而 將 盛 圓 人張 信乎 天津 於 潤 親自 清 寫 地 特 衣紋圓 實主 有粗貨 界 前 指 欺 往其 天 義之傑 行 活 津 霸 店 自 張 細貨兩 世 肆 如 明 作 的 Ш 青 17 敷 泥 種 徘 皮 伍 塑 刻 其 徊 111 鮮 觀 粗 其 書 家 民 貨 得 高 指 間 風 尺左 木 精 寫 格 娃 到 實

與薛 物 情 取 花 寫 成 實 為 味 勝 惠 與寫意 其 毫 中 見 大阿 無 江 泥 有 相 之間 能 南 X 差 的 蓺 福 經 齣 藏 術 深 誇 袖 的 典 作 底 張 中 樸 齣 素 的 品 變 憑感 書 形 明 泥 0 快 淺 細 兒 貨 譽 花 捨 指 的 捏 蘇 棄 表現 淺 州 戲 出 細 底 節 虎 像 戲 ::又 ff. 畫 文 將 泥 0 有在 曹雪 玩以 人物經 兒 深 花 童 一芹寫 虎 摹 浩 典 型型 寫 丘 白 底 動 薛 歸 Ш 人 物 F. 蟠 作 納 泥 從 書 神 的 為 虎 情 暗 手 捏 員 畢 捏 渾 的 丘 花 薛 肖 泥 飽 滿 蟠 暗 許 1/ 的 的 底 浩 多 專 1/ 而 畫 型 1 有 塊 像 明 在 玩 趣

娃

動

物等

模

塑

泥

玩

具

,

原

鱼

塗染

泥坯

金

銀

黑

白

相

間

有

濃

郁

的

裝

飾

扇 廣 面 代民間 瓷器 廟 朗 畫工 學 厘 箏 舍 有 行 皮影 會 辟 神 有 紙 仙 店 馬 軸 鋪 船 鼻 繪 煙 花 壺 酒 一行多品! 罈 無 足 龍 所 不 燈 畫 雞 行 多 蛋 殼 밆 指 足 都 民 有 間 指 民 繪 間 繪 畫 繪 滴 題 畫 雁 材 怕

圖9.52 清代張明山彩塑「惜春作畫」,採自《中國歷代 藝術》

有

木

版

畫

45

E

伯 清

敏

中 雪芹

或

繪

畫史》 紅

上

海

上

海 濟 文

人

民

出 4 版

版 東 社

社

九 出 九

八 版 九

年

版 九

第

六

四 版

六

頁 頁 悲

藝

術

隨

L

海

出

版

對

感

曹 鴻

樓

夢

卷 海

六

七 L

南 藝

民 九

社 年

年 泥

第

六 四

七

發 現 Ŧ. 要 畫 餘 間三 幅 康 三年 百六十行 間 水陸 , 畫 要畫 人物 神 仙 個 美 性 (女和 鮮 明 將 相 線 , 描 要畫花 健 勁 木 敷 龍 色 鳳 和 豔 鱼 蟲 不亞 , 要 於元代壁 畫 Ш 水 、博古 畫 和 有的 天文 甚 至 45 口 比 唐 西

> 興 足

表清代卷

軸

X

物

畫

衰落以

後

民間

畫

工

的

成

就

藏於西安碑

林

博

物

館

失去古 畫 版 緻 年 意 1 鎮 情 作 有 紙 加 刻 畫 理 中 年 , 張 著 點 始 堂 晚明文人繪 以 江 清 和 樸 和 著 色 於 歲 初 染 祈 蘇 醇 外 色 進 濃 明 桃 條 幡 盼 時 厚 來 人 灩 產 末 吉 花 書 Ш 節 色彩 盛 0 밆 品 , 祥 塢 \Rightarrow 對 等 製畫 門 Ш 色 期 構 的 斗 廣 民 豐 取 地 方 東 Et 銷 昌 意 神 , 俗 代手 版 乾 高 富 強 飽 識 外 活 ` 刻 的 隆 滿 版 密 細 地 員 紙 , 動 高 抄 構 年 膩 後 光等各種 牌 0 , 增 思活 紙 峰 參 昌 維 線 畫 , 添 過 縣楊 # 用 紙 北 和 九 條 喜 後 武 以 礦 稱 健 潑 馬 慶 強 五三 家埠 物 戲 形 泰 勁 , 0 姑 畫 西 情 燈 顏 曲 式 , 天 料 蘇 書 I 陝 刷 題 年 書 感 津 版 法 天 材 耕 刻繪的 西 畫 色 0 和 楊 真 鳳 兼 則 作 蘇 刻 人 柳 吉祥 物 有節 翔 州 多 钔 0 , , 青 木 鴉片 易 用 廣 收 插 桃 造 刻版 吉 型型 題 花 受 昌 穫 氣 兀 原 Ш 民 廣 戰 祥 塢 誇 色 材 表 告 題 木 眾 迎合 東 的 畫 張 年 綿 爭 楊 竹 版 乾 歡 景 在各 前 材 簡 色彩 隆 民眾 家 春 後 為 年 練 迎 埠 廣 風 畫 間 元 4 地 , , 0 宵等 桃 喜 東 趨 景 風 線 楊 啚 興 盛 格 好 河 佛 向 花 刻 鎮 柳 秀 等 起 Ш 浮 塢 彩 粗 青 埶 南 風 各 開 以 鱼 雅 家 俗 灩 朱 來 猵 木 , 產 機 套 精 芩 版 民 囙 仙 , 的

圖9.53 維縣年畫〈女十忙〉,採自《中國美術全集》

六 Ш 花 遍 野 的 歌 舞

族 舞 # 全 面 反 映 出 中 或 版圖 E 民 族民間 歌 舞 曲 藝成 熟 嵵 期多姿多彩 的

色色的 花鼓 獅子 戲 多 旋 種 # 燈 表 Ŕ 現宇 如江 舞 族 具 霸 舞甚至遠 浙 王 默 宙 間 使民 契地 鞭 花鼓舞 間 歌 萬 舞 採茶 間 傳 物 做 是 發 到 生 1 舞 中 展成 蹈 燈 布 跌 命 一國民間 依 如 的 為花鼓 族等少 爬 百花競豔 面 律 具 動 歌 7舞等 滾 - 0 舞 戲 數 漢 的 民族 打 民 , , 主 福 如 加 族 體 建 彩 上手 抖毛 鄉村 龍 **建採茶燈** 蝶 舞 就 龍 翻 絹 舞 獅 有 搔 飛 ` 孫等各種 發 扇子、 舞寓意吉祥 布 獅 民間 展成為採茶戲 龍 舞 綵燈 流 草 舞蹈給地方戲以直 種 行最 龍 動 作 廣 花 有 竹龍 , 傘 極 線 雲南花燈發展成 龍 富 獅 燭龍 是中華民族遠古的 生活 蓮 , 板 湘 接影 氣息 凳 長綢 獅 水 龍 響 • 秧歌 獅子滾繡 為花燈 百 高 葉龍 蹺 此 昌 民間 腰 戲等 鼓 球 騰 早 **%等多種** 板 歌 船 0 它 花 舞甚 凳龍 翻 花轎 燈 至 江 倒 早 二人合扮 香火龍等二 發 竹馬 船 海 展 成 等形 高 九 為 地 蹺 曲 隻 形 盤

民族 緒熱烈, 六十多 苗 藏 族 族蘆笙 民間 中 的 或 曲 囊 11) 瑪 舞 舞蹈多 氣氛歡快 數 是全世 民族大多 瑤族長 雪 達 獅 界 舞 餘 唯 鼓 民俗意義 能歌善舞 跳 種 舞 鍋 用古象形文字書寫 莊 土家族 和 大於審 面 其代表性舞蹈 凝握手 具 美意義 舞 舞 傣 的 族的笠帽 0 滿 舞譜 中 族太平鼓、 有: 或 民族民 維吾爾族 舞 納西人稱 和 象 高 **M** 鼓舞 間 Ш 的 舞蹈 族做 頂 蹉 碗 姆 集 苗 舞 成 舞 0 族 打鼓 的 調 民間 黎族竹竿 直統計 跳月 舞 舞蹈 和 打歌 往往 盤子舞 舞等 中 或 群 和 五十 起 蘆笙舞 納西 蒙古族 參 六 加 族 個 的安代 東巴經文中 民族 業 還有壯 餘 流傳 性 和筷子 質 族 -有舞 舞 椿 者 的 舞 譜 情

節 歌 鼓 神 起 初始為農民插 聲 賽 秧 中 會 群 歌 秧 歌 歌 插 隊 地 秧 秧時 走 秧 街 歌 彌 的 串 風 巷 Ш 格 不 歌 不同 絕 走 南宋 會 秧 歌甚 有的 的 畫 家馬 群 囊括 至 進 遠 演 入了 1 出 車 踏 的 城 歌 隊 高 市 伍 昌 蹺 , 浩浩蕩 發 展 早. 船 IF. 為 蕩 是其 民 龍 俗 時 往 節令 燈 往令觀 秧 歌 儺 中 民風 舞 的 者 自 如 娱 的 面 寫 市 具 歌 無 照 舞 與 民間 清 11> 數 代 民族 雜 耍 東 如 地 每 品 逢 的 廟 族 民 仍 燈 族

地

民

歌

如

陝北

元信天游

晉

西北

Ш

曲

內蒙古爬

Ш

調

隴中花兒

客家山

歌等

,

方言

旋律各各

示

同

代代相

遺 傷 喊 語 深 奔 民 有 表作 間 放 的 公佈 到了 的 故 鼓 卡 孤 事 陣 姆 近乎 獨 為 等 歌 由 用手 瘋 唱 十二套大型 彿 類 得 狂 蒙古 愈 鼓 完整演 來愈 頭 達 人在茫茫蒼穹下 和 響 非 甫 绝 物 唱 , 曲 質 獨 舞 歌 約 文 轉得 遍 他 化 要十多 爾 百 放 遺 愈來 首 向 產 熱瓦甫 頌 揚 天呼 代表作 愈快 個 詩 小 莫 時 等 唤 器 不貼 從散 伴奏 樂 白 0 它以多 近當 千 地 板 歌 古 的 表演者 訴 舞 地 人樣性 里 序唱 說 生 活 說 往 戶 到4/4拍 綜合性 唱 長調 人家的 往 組 **今** 即 聽 成 興 再 者 也 游 演 到2/4拍甚 唱 感 数生活 已經被 完整性 唱 詞 覺 無 包 無本 括 比 公佈 至5/8 使蒙古: 即 哲 親 口 人箴 興 為 切 依 性 7/8拍 人類 族 言 新 大眾 疆 Ę 隨 先 音 調 節 知 頭 性 磬 奏不斷 告 和 附 舞 非 有 被 誡 蹈 和 物 難 聯 言 鄉 有 加 的 或 強 的 村 哀 嘶 俚

嘹亮

新 有

疆 潤

民 色

歌 ,

歡

快 代

熱烈 為

西 廣

藏 污

民 傳

奔

傳

代

清

鄉

唱

江

南 遠

民

歌

婉

轉

細

膩

,

西

北

民

歌

高

亢

激

越

西

南

民

歌

俏

皮

優

美

東

北

民

歌

廣

蒙古的 自然 樂以 旋 律 濃郁 冀 清 中 情 給 中笙管樂等為代 初 馬 感 人溫 的 加 頭 變化 生 以管 琴 活氣息贏 任 親切 弦 意 淮 延 的 稱 成多 胡 伸 情 得 表 感 民 流 民眾喜愛 新 江 + 族 傳 南絲竹 番 的 最 演 樂器 廣 奏者 或 0 蒙古 直 家族 吹 接 + 廣 操 東音 族 番 樂器 縱 鼓 鑼 樂 樂 鼓 器 樂以 拉 朝 吹 福 打 爾 1 建 江 聲 樂 南 南 彈 直 則 以 音 接 以哀傷 + 西安鼓樂最 轉 潮 番 變 州 鑼 為 為 弦 打 鼓 樂 主 絲 音 調 有特色 為 兀 陝 代 類 樂 表 以 北 民 清 聲 哨 族 響 以笛 樂器 又 晰 呐 起 稱 的 單 Ш 子 加 牲 線 西 為主, E 畜 八大 樣 東 旋 北 律 錦 動 表 容 笙 套等 的 現 管 管為 等 複 民 子 人人用 雜 族 樂器 各 西 的 輔合奏; 以 南 情 九 材 種 感 優 的 美 樂 取 的 鼓 吹 内 旋 演

唱 清 勽 詞 畫 地 出 長 有 代平 方 北 3/1) 渔 曲 翁 彈 京 -民文化 蓺 天 還 樵 津 有 夫 的 帶 高 隆 評 和 潮 時 的 尚 使民 鄭 韻 相 道 變 大鼓 士 聲 族 金農 乞丐 快書 民 河 間 北 等眾 曲 徐大椿 的 琴 藝形 西 書 生 河 式 書 大鼓 諸 愈 俗 卷 家都 趨 曲 , 豐 警世 參與了 Ш 單 富 東 弦 醒 的 北 人 民間 烈梨花 二人轉 方藝 , 通 # 大鼓等 人以 俗 藝 易 鼓 + 懂 道 木 詞 南 情 崩 與 鄭 方藝 本 燮 創 書 地 蓮 人擅 作 花落等 民 歌 道 鄭 長彈 情 變 詞 // 詞 11 曲 道 數 結 藏 情 有 於 民 蘇 合 詞 廣 族 州 世 東 彈 創 有 省 首 造 詞 自 博 出 物 揚 的 館 神 州 鼓 曲 地 說

藝 , 如蒙古族 的 好力寶 白 族 的 大本曲等等 0 中國 曲 藝志》 統計 中 · 或 五十六個民族流傳至今的清代民間曲 藝 達

祖先狩獵生活的 百四十六種 鮮 清代民間歌舞傳入不耐寂寞的宮掖 蒙古等八部少數民族樂舞和外國樂舞也進宮演出 莽式舞〉 搬入宮廷 0 0 康熙時 清宮樂舞除搬用前 迎 春大典 , 漢民族歌舞也 莽式舞 代文舞、 武舞呆板的儀式之外, 參 加 進入了清朝宮廷 演 出 新 疆 慶典 西 藏 還 0 乾隆 將彎弓 緬

甸

越

爾

騎射

表現

滿

族

時

將 南

莽式舞 尼泊

第五 邊遠民族的藝 術奇葩

改編為

〈慶隆年

舞〉

•

一世

德

舞〉

0

民間

歌

舞

日

走

進宮掖

便

僵化失去了生命活

尚 ÍП 在漢民族 謂 小 唐 數民 眼 人胡 民族」 中 漢 İ 血統 是 是在 雜 少 說 數 糅 歷史的 邊遠地區 唐代藝術中有胡氣等。直到近代 他們不 演進之中逐漸 民 族 斷為漢民族 就就是 少 形成的,古代典籍中 數 所同 民族 化 . 他們的 本節論述清代邊遠民族宮殿寺廟等其他 ,「少數民族」作為不帶貶義的新名詞 藝 術 蠻」、「 也 不斷融入漢民族藝術之中 夷」、「狄」 等, 當 才真正 時居於中原之外 術 如秦人中 誕生 有夷

術如 劣, 藏 出兵西藏驅逐蒙人, 順治帝登基未穩 藏民宗教情感十分強烈 府與中 築 唐卡 央政府的密切來往 青銅 西藏地方政 便先後冊封西藏五世達賴喇嘛和班禪額 佛像 地戲 由 權得以鞏固 此創造出 使內地建築、繪畫、紡織等先進工藝源源不斷進入了西藏 而具等,各各表現出藏民強悍的生命· 了封閉的原始社會不可能有 乾隆十六年 (一七五一 爾德尼 年) , 開 確定了兩系名號和宗教領袖 力和質樸的審美觀 化的中原社會也不再有的燦爛藝 清廷正式授權達賴管理西 0 被文明 西 藏 自 地 開 然 位 [藏行政事務 化 條 地 件 康 術 品 配帝 的 又極其 西 兩次 藏 蓺 惡 西 歎

狱 環 境 族 碉 並有 樓以磚 極強的 石 防 衛 夯土等材料混合砌 性 碉 樓 .建築的經典是初建於七世紀、十七世紀重建 築 以 牆 承 重 牆 體 極 厚 保溫 抗 寒性 以後數次擴建的拉薩布達拉宮 好 適 應了 畫 夜溫差 極 大的 昌

蹟

油 邊拜草 塔爾寺 達 靈塔殿 由 料 九 一復重 光的宗教氛圍 稱 J. 宮以外 從 至白 漸 立 Ŧi. 的 藏 E 面 重 往 面 達 几 傳寺 褐 享堂 極 Ħ 到 白 和 色色 富 平. 肅 漸 F 0 廟 頂下 亚. 夏 拉 和 愈來愈 呈 推 現 河拉 薩甘 佛堂, 面 移 般 存 鋪著 分 白宮作 退之 E Ŧi. 丹寺 布 割 節 小 1 紅 大的 的 奉 厚 榜寺並 達 堂內昏 勢 Á 几 排 厚 為達 底層 格 公尺 相 體 宮佔 律 列 哲蚌寺和 間 強 層 美 的 稱 賴 暗 化 與 窗戶 É 保 住 地 而堂外 與 I 殿 點 暖 黃 所 建 崗岩 體 性 内 教六大寺廟 伍 萬 築 天 金 拉 辟 能 建 天光強烈 只 餘 白 砌 高 是很 調 書 極好 等 築立 點 平 際築的 聳 雲形 金 加 方公尺 於藍 碧 的 E H 1/ 成 牆 等 輝 喀 的 尤見平 天的 對 形 邊 則 牆 體 煌 距 營造出 階 拜草 它們 離 洞 最 統 人稱 亩 美 梯 厚 重 0 觀 感 達 複 分 紅 有 建 倫 辟 的 於 割的 錯 Ŧi 布 舉 宮內設 書 梯 紅 Ш 世 窗 牆 動 尺 形 伍 體 地 巨 抽 美 雕塑 的 歷 窗 青 象 用 暗 后 殿 海 美 虚 内 其 收 和 堂 湟 根 部 , 面 唯 達 外 酥 使 與 中 布 有 觀 九

見藏 Ŧī. 作 中 輝 Ŧi. 原 煌 R 原 建 別 式的 族 築結構 於依 藏 屋 﨑 樣 粼 並 見 構 飾 的 Ш 獰 件 萬 建 外 存 型 藏 的 筑 屬 一轉經 傳寺 大殿 審 兀 構 於 藏 D 美 件 牆 廟 在 子 滿 柱 承 拉 貓 頭 中 重 壁 薩 書 飾 原 頂 的 早巳 大昭寺 豬 硼 鈪 # 綽 房 龍 4 經經 系統 佛 幕 失見 是 枋 度 鬼 藏 頹 母 百 怪 僅 书 鈪 由 治 子 4 [綽幕 飾 見 使 主 月月 闸 載 枋 和 頭 於 當年 中 式 飾 頂 營 力 住 原 喇 造法式 造 的 嘛 廟 合 枋 廟 與 場 院 的 景 昌 佈 典 達 九 局 範 可 卻 颇

方 召 和 宮 1人氣 宮與承 教 如 雪 廧 更 包 傳 111 京德外 頭 Ŧi 藏 當 除 漢 天 轉 廟 召 結 經經 等 白 筒 呼 , 式 雲 頗 呼 和 的 構 唐 和 浩 喇 成 卡 浩特大召寺比 特 絕 嘛 以 席 外外 廟 美 勒 的 廣 몲 見 昌 建 召 於 書 築 中 北 席 京 基 勒 或 隨 北 喇

布 卡 絲 名 唐 即 絹 唐 皮上 昌 口 九 作 知 的 金 的 指 五六) 稱 唐 稱 其 藏 借 密 智 或 鑑 題 唐 唐 繼 緙絲 材 承 的 T 布 大 唐卡等; 如 唐 [底色 軸 刺 代 書 繡 I. 不同 或 唐 筆 用 堆 + 重 顏 繡 彩 又分 料 書 描 織 書 畫 錦 從 0 在 用 唐 命

性感的體態 爆發力 九 銀 珠寶美玉 等; 五七 筆重彩 黑 銀 燙 , 唐 有白 堪 白 畫 線條 稱 藏 0 見藏民精神氣質的 原 描 人地戲 札什倫布寺內鎏金強巴銅像高 所莫及 間隔 始 唐 黑 藝 卡、 唐 術的 面具以木 藏密銅 對比 綴珍珠的唐卡等 活 化 響 石 像 強悍 亮又穩定祥 昌 本 雍 0 角 每 封 個 0 經 布達 關節 麻 版木 0 布 拉宮藏 其 和 雕 每 構 二十二. 毛、 圖 個 畫 風 指 有長四十五公尺、寬三十五公尺的 上 達到最大限度的 馬 樹枝 頭 , 旗 四公尺, 都 護法 版 噴發 畫 神 漆等組裝而 出 小泥塑 連底座高二十六公尺餘 野 派 力拔 飽滿 性 和 活力 成 Ш 擦 一兮氣蓋世 敷色多用天然礦 擦 雕刻粗獷獰厲 敦煌莫高 等 的 各見藏區 巨 威 窟 幅 武 眉 物 文物 唐 造型誇張 心嵌 度 顏 特色 母 陳 料 鑽 列 晾 則 中 見 石 曬 時 奇 11 詭 圖9.55 西藏拉薩大昭寺柱頂「綽幕枋」

拜殿居中 藏 族 禮拜 維吾爾族形 殿坐 兀 朝東 成 的 面 歷 向麥加 史較 所在地 晚 淵 源 大小 複 雜 不一 白 種 的穹隆頂 黃 種 建築與大小不 率 皆 信 奉 伊 斯 蘭 的尖拱門 教 新 疆 窗量 伊 斯 繞禮拜殿 蘭教寺 廟 主立 穹隆

面

構

特

色彩

濃

重 麻

有

祕的 的原

笑容和

鱼

塊

為

金 印

滿

為漢

有

集中

陳 坡

列

圖

肩密密麻

嵌

唐

版

唐

圖9.56 西藏雲錦唐卡,選自拉薩出版明信片

圖9.57 西藏銅歡喜佛,選自臺北《故宮文物月刊》

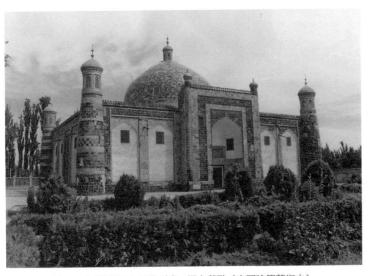

圖9.58 喀什阿巴和加瑪札靈堂,選自蕭默《中國建築藝術史》

圖對 斯 構 磚 高聳立的 昌 蘭教長陵墓。 的寺院形成對 昌 稱 九 小穹隆頂宣禮塔 造型莊重又不乏靈巧。 五. 喀什郊外阿巴和 吐 磚上 魯番額敏寺塔 一淺刻圖案 簇擁著中 喀什文提卡爾清真寺建於清末, 加 瑪 札 央主體建 建於 不破壞塔整體的挺拔輪廓 用略帶弧形的 清初 築 是中 土坯磚 答 隆頂禮拜殿 或 版圖 砌作緩慢收 是中 最為著名的 當地· 形 國 版圖 分的圓 成四 人稱 伊 上最大的 面 蘇公塔」。 柱 莊 斯 體 嚴 蘭 穩 教建築: 定的對 以簡潔的穹隆作為收束 伊 斯 蘭教寺 漢民族聚居地區 稱 陵堂 構 圖 韋 牆 0 外 兀 角各立 壁貼滿彩色瓷 瑪 伊斯 與 横 座 指 白

口

見

緬

風

寺 寧夏 往呈漢式 建築 北大寺 建 式 於清代 , 如 西 安化覺巷清真寺 呼 和浩特 大清真寺 建於明洪武年間 則 晚 到了 清 末 民 北京生 初 清

直

沒有少 昌 到 西 字 清王 貴族 戰 圖九 字 東巴畫就有木牌畫 的 爭 數 東巴教的 長十多公尺 朝結束。 定 子弟世代入京學習儒家禮 納 生 以 舞等等 民族音樂的生 西 Ŧi. 族 九 錄 信 木 所以 散 11 , 發 雕 再 奉 間 寬三十 現了 出 東巴教 複雜事 納 泥塑 西古 親 猛 納西古樂是中原古樂 扉 納 跳 切 的 公分 頁畫 西族 樂節 物和. 躍 0 刺 東巴古象形文字至今流 人情 0 奏舒 繡等等, 原來 , 歷史上 儀文化 人的複雜情 畫地 紙牌 味 和 緩 強烈 獄 畫 隨 明初納 造型質 和 牲 學習 給人肅 卷軸 的 畜 的 感 間 遷徙的 民 直接繼 唐 西王向朱 人機 宋古樂 俗氣息 成 肅 畫等等 稚拙 天堂 為全世 煌 原 傳 承 煌 裡 始 在 元璋 0 0 人物 其中 生活 麗 麗 製作簡單 東巴舞 這 雍 界 樣的 江 稱 和 唯 江 民間 鎮 坦 最 0 一百多 活著: 大的 傳統 蕩的 麗 有神舞 率 江東巴 朱 , , 意 個 畫 美感 元璋 , 股 千四四 古 11 卻 禽 鳥 直 允 点 全然 河 跳 耀 神 百 延 曲 蕩 幾 續 多

曲 條 彎彎繞來繞去 與北京法海寺壁畫 1 路 都沿 麗 水 江 通 向中 白 民居沿河岸 沙古 示 央 相 廣 鎮 有明 場 T 高低 表現 就 建造的 出納 勢建造 大寶 西 民眾 積 家家汲得到 宮 的 生存智 牆上 清冽 道 慧 釋 壁 麗 的 畫 江古 雪 水 口 見漢 城 被 聽得 聯 東巴 合 到 潺 或 教 潺 藏民族: 科 的 水聲 文組 繪 織 0 畫 公 鎮 佈 中 風格的 央 為 有木 交流 類 樓 朗 物 質 廣 場 化 術 遺 每

披檐以 塔 寺 猛 成 南西雙版納竹林茂 群塔 防 海景真寺各有筍塔 照 大挑 稱 臺以 筍 塔 密 供 乘 傣族 凉 如 西 甸 與 雙 就 當地炎熱多 版 建築的 地 納 取 景洪 材 搭 進 市 建 河 猛 竹 的 龍 自然 樓 鄉 曼 條 樓 飛龍 件 層 嫡 塔 應 兀 玲 透空 傣 瓏 族 別 寺 , 緻 廟 層 内 色彩 住 X 往 靚麗 往 以 N 若 防 亭亭玉立 地 個 面 陡 潮 氣 峭 ; 的 和 尖塔 橄 蟲 欖 蛇 韋 曼 繞 害 大

圖9.59 東巴寺廟東巴象形文字匾,著者攝於麗江東巴博物館

此 有 鼓 瓦 通 廣 稱 鼓 I 西 中 一程便 居侗鄉日 樓 然達到了 柱 是村民議 堂 子長短 美 捷 寨 瓦 侗 南等省山 昌 寨 族聚居區 有 水乳交融 九 事 它高低 巧 場 風 妙 堂 雨 所 品 錯 地 橋 程 貴州 指眾 落 適 , 般 0 陽 苗 應 的 風 民以 鼓 彷 Ш 從 和 風 兩 彿深 江 樓 地 諧 雨 橋造型之美 木 河 增 統 橋 沖 瓦 係漢 情 岸 竹 鼓 0 地 的 又 搭造 稱 樓 指 西 偎 高 說 稱 南 依 低 吊 從 謂 侗 不 廊 話 規 江 鄉 Ш 平 腳 橋 模 信 水 樓 村 , 侗 大 地 族

第六節 中 外 術 的交流碰撞

風

雨

橋第

晚清帝國 則從根本上摧垮了 主義的堅船 晚明利瑪竇來華和西學影響 利砲進 兩千多年的 如果說晚 君主專制制度 下的實學思潮是西風東漸的第 明 西方文化的 也從根本上 進入未能撼動中 動搖 次高潮 華傳統文化的 中華傳統文化的主體位置 那 麼 主 西 位置 [風東漸 的第一 晚清民初社 一次高潮則 思想 伴 隨

傳教士畫家與清宮繪

暑山莊三十六景〉 七一五年)到中 代 西 方傳教士 或 皇 雍正時受召 連 頻 全 一覧圖 在清宮將近半個世紀 康熙四十九年 + 应 幅 繪 製 (一七一〇年) 員 明 成為乾隆朝宮廷首席畫家, 袁 兀 景 馬國賢抵澳門被召入宮 郎 世 寧 油馬 或 直到七十八歲病故 賢 介紹 後刻 於 康 熙 Ŧi. 郎 世 兀 澼 寧 年

圖9.60 貴州從江信地侗族鼓樓,選自李希凡《中華 藝術通史》

賀清 教 ; 與宮廷畫家唐 昌 泰 乾 隆 艾啟蒙等 詗 六 位 岱等合作 繼 和 續 花鳥走 嚴禁傳 先後被召在 獸 松鶴 教 畫 昌 康 如意館: 石 雍 渠寶笈》 又將中 作畫 乾皇 -國院 收錄: 帝 傳教士們 不許傳教士 畫的線條 其作品 根據 Ħ. 與西方繪畫的體 佈 皇 帝 教 六 的 幅 卻 審 美 都 康熙五· 趣味受命 允許傳教士 積表現 十六年 作 糅合 畫並接受 畫家留 t 繪製了 在 檢查 七年 宮内 量 安德 由 当 於雙方對彼 止 像 義 傳 畫 教 王 來 致 戰 此 誠 功 華 傳 몹

傳統 務 繪畫 畫 風 逼 筆 真寫 墨 實 線 條 謹 自 細有餘 為的 審美價值 生氣不足 淪 落 到只 為造型 服

化存在隔膜

所

以

此

類

繪

畫之中

筆墨

線

條

不再有

中

或

法 出 鳥 見 西 朝 奉 西 方宮廷 像 方 賢 内 蒙古 透 廷 造 后 熙 型柔 視法 故 然淚 年 族 審 事 所 間 放的 美的 媚 畫 畫 昌 T 家莽 冷 心 影 枚 物 敷色冶 乾隆 物 響 鵠 又 畫勾 畫 養 畫 立 0 間 家禹之鼎 清 灩 畫 正 描 耕 康 細 代宮廷 昌 宮廷 酷似 熙像參用 織 緻 也參 昌 花 畫 宮中 見 鳥 家取彼所 用 四十 脂 焦秉貞 畫 粉氣 粉彩瓷器 西 T 家 畫 西 鄒 幅 明 畫 長 焦乗 暗 明 冷枚等 桂 的 明 , 暗 畫 顯 態 其 雍 貞 和 中 折 度 IE. 绣 使 書 以 視 書 不 枝 皇 顯 帝 書 歷 貢

圖9.61 郎世寧 〈乾隆大閱圖〉 , 選自薛永年 《中國書之美》

從藝 術 輸 出 到 藝 術 侵

tt

明

開

精 間 緻 明末清 的 浙 構 江 人沈銓學宋代院畫之風 昌 初 細膩 畫家東 的 筆法和雅 渡 長 슮 避 麗 難 的 色彩 畫花 本 鳥 渡 促 I 邊 麗 成 秀 T 嫻 江戶 石等 雅 從中 他 時代長崎 刀口 或 九 僧 歲攜弟子東 逸然學畫 花鳥寫生 佛像 渡日 畫 派 本 傳 卓 的 授 然 誕 成 生 寫生畫 家 尹孚九 \exists 本 書 , 黃 H 風 闌 本 為 之 張崑 壇 吸 新 費 乾 他 晴 隆

湖 乾 號為舶來清人四大家,自是日本南宗畫盛行」 嘉交替 中華 文化在本土仍然居於強勢 **46** 海禁開放以後,十七世紀晚期和十八世紀中期 也就是清

初

至

鎮 製出真正的瓷器47; 畫匠在兩百人上下50 帝令廣 康熙四十八年 48歐洲各國紛紛 東十三行操辦外 (一七〇九年),德國德勒斯登 防效 法國、 銷之後, 英國的瓷器製造業相繼興 雍、 廣東大量 乾之間 燒製炫彩 ,洋瓷逐漸流 **| 監**麗 (Dresden) 起 的琺瑯彩瓷器 藉 , 由 工業革命機器設備 設立了瓷器工場,波特格爾 有以 本國瓷皿模仿洋瓷花彩者,是日洋彩 人稱 廣彩 大量生產 0 時廣彩 (Johann Bottger) 形成類似景德鎮 場 逾 百 成 的 49 燒 功 乾隆 瓷 地 市 燒

井生活歷史文獻的意義 畫 姆 或 畫油畫, (Thomas Allom) 真實生動地記錄了 清民初 以英國威廉 ,洋風畫盛 等踵其後 廣州、 藍閣等人成為中 亞 行 歷山大(William Alexander) 香港 歐 化的 他們與錢納利學生關喬昌 、澳門 玻璃油 |國油 一帶清末社會風情 畫 畫的 洋屏: 先驅 油畫 開其端,喬治 西洋紙畫、 即林呱 於藝術史價值之外,更有著中西方文化碰撞 英譯為 西畫鼻煙壺等都成為廣東時髦之物 錢納利 藍閣 (George Chinnery) 陽 聯昌 庭呱 托 蒔 期沿 等人的 斯 洋 人來中 70 海 羅 市 油

肯 或 了希臘舞 傳統 蹈 (Isadora Duncan) 晚清宗室裕容齡 未能造成廣泛的 歌舞 裕容齡融合中西的 西班牙舞等多個西方舞蹈。宮廷生活使裕容齡有機會觀看入宮戲班和民間走會的眾多演出, 她將西方舞蹈元素融入中華傳統舞蹈,改編創作了劍舞 社會影 ,少年隨父裕庚出使日本,在日本學習舞蹈;一九〇一年又隨父出使法國 為師 探索, 繼 而進巴黎音樂舞蹈學院學習芭蕾舞; 為業已 衰竭的中國舞蹈注入了一針強心劑。 一九〇三年回 扇子舞、 所可 歎者, 如意舞 國,任慈禧御前女官 其藝術探索實踐基地 、菩薩舞 , 拜西方現代舞鼻 荷花仙子舞等 接觸了大量 ,在宮中 僅限 民族 表 祖 中 演 鄧

大俗大雅 的 海 1 畫 派

內

鴉片戰爭 以 後 海 成為對外 通 商的 港 埠 商品的 流通帶來財富的 i 積 聚 書畫徹底成為商 品 書畫大市場也從揚 50

彩

工

場

和

匠

數

引自

尚

剛

《中國工藝美術史新編》

北

京:

高等教育出版社二〇〇七年版

第三〇五

遷到了上 海 海 1 畫 派 和 點 石 齋 畫 報 月份牌 畫 蕶 描 海平民生活 情 態的 通 俗 繪 畫 便 誕 生在 晚 民 初 列 強

入侵的大背景

品 清 守 和欣賞性 '傳統且有覺醒的 藝術審 傾向 美的巨變, 任伯年、 俗 到 家時 形式意識 成為晚清民初的 蒲 便是雅 華 吳昌碩 ; 任伯年 其作品 等人 畫 則 繼 日 壇強音 畫 承傳統 時 贏 風 不 得了 1。海上 商賈、 兼 卻 畫 採 都 (西方; 派使業已衰弱的晚清書畫走向了雄強渾 平民和文人青睞 居住上海賣 後起者吳昌 書 人稱 碩 代表著 , 以 海 俗 晚清 1 豔 畫 民初繪畫都 • 派 剛 如果 樸 猛 的 市化 強化 入世 說 虚谷 面 平民 書畫的 反映了 趙之謙 通 俗 商 晚 堅

渾 成 排疊出形式感 畫古柏盤挐, 筆力沉雄 趙之謙 書 書 人稱 横貫全幅 畫 既蒼老盤郁, 畫俱老, 印全 顏底魏面」。 大俗大雅 大氣雄渾 面 精 又給人耳目一 能 他以 他以金文、石鼓、 ,給海派畫家以 蒼古遒勁 籀 隸 新之感 畫 藏於天津市博 極大影響 , 詔版 畫幅 藏於上 一 一 大 , 瓦當 海 物館; 博 筆 物 力老辣 漢鏡文字入印 館 其 積書巖圖 書 沉 厚 亩 | 顔體 , 人稱 入手, 融合浙皖排 圖 九 · 金石 從魏 六二 派 印 碑 繪 風 脫 畫 以近乎 出 直 用 古 抽 有 度 方中 柏 的

破成法, 以 虚谷在上海 幾何形 南京博物館 用枯筆 的 賣畫, 重複 T逆鋒 鋪 職其 作畫 畫史家有將其歸 排 構 成形式感 枇杷圖 形成清 軸 虚 , 等 入海派 可見其與劉 雋 ,下筆似不經意 雅 0 其實,虛谷完全是傳統文人, 熙載 極 富生意的個 趙之謙等晩 卻筆筆 入風 一靈動 清 格 藝 術家已有自覺的 色色鮮活 海 博物館 畫風在海派 奇趣 藏 其 形式意識 横生 畫 雜 風之外 畫 他 冊 + 他 游 師 魚 開 承 華 又突 九 桃

,

第

六

六

⁴⁶ 鄭 昶 中 書 學 全 史》 上 海 中 華書局 九二九年版 第 四 五 四 頁

⁴⁷ 英 蘇 立文著 堅 譯 一中 國藝 術 史》 上海 人民出 版社二〇 四 年版 所引見

⁴⁸ 薛 福成 庵 文 一別集 , 上海:上海古 籍出 版社 一九八五年版 第二三五 頁, 〈觀 賽佛 爾官瓷

⁴⁹ 彩 許 口之衡 流齊 說 瓷》 見鄭廷桂等輯 《中國陶瓷名著彙編》 北京 中 國 書店出 版 从社一九 九一年版 第一 五三頁,

圖9.62 趙之謙〈積書巖 圖〉,採自《中國美術 全集》

圖9.63 虛谷〈雜畫冊〉,採自《中國美術全集》

圖9.64 任頤〈歸田園趣圖〉,採自《中華文明 大圖集》

功力用 間 和 他精 架 秦權 昌 於繪 變 研 碩 化莫測 量 石 鼓文 字 畫 老 兩漢印 , 用篆 又沉雄蒼古 缶 參以 章之意趣 為 隸筆 琅 海 琊 Ŀ 刻石 法 畫 畫梅 精神氣格直通 派 尤長於篆書 中 泰山 蘭 晚 刻石之體勢 用 接受現代 狂草筆法畫 古 臨 他將深厚 石鼓文〉 意識 兼取先秦瓦當 葡 最多的 萄 故意改 紫 藤 刻 集 成 書 封

者

泥

飛燕 筆勁爽

紫藤 有

等 得

莫不

構圖活潑 和色彩美 用近乎

瀟 藏

灑

流

利 或

寫 術

対像

則

兼得

明代陳

鴻綬之高古與同

時

期

海 塘

商業

的

寫

有

墨 鴦 ,

兼 的 計畫風

骨力美

於中 畫的 司

美

館

袁

趣

昌 雅 甪

六四 術效

池

睡

鴨

俗共賞

尤擅

水彩

筆

取 畫的

得明 歸

-失清

的 九

藝

果 形

如 清

沒骨花

昌 動 惲

用

徐渭與朱耷潑墨大寫意畫法之眾長

莊

借鑑西 淡彩濕

一方繪

透視方法

和

色技巧

成

新活

潑

靈

變 軸 落

化 平

或

字伯.

年

曾向

土

Ī

灣

畫館友人學習西方素描

經任熊

介紹向任

薰學畫

0

其畫採

陳老蓮

Τ.

筆

畫法

沒

今人范增深受其畫風

辣深厚 印風蒼勁 筆筆有篆 瓜紅色深厚 碩作品喜用「之」字、「女」字構圖 四 濃黃或焦墨畫葉, 力透紙背。他又突破文人畫清淡為本、墨即是色的? 雄 現代藝術教育的肇始 隸古味 藤蔓又遒勁奔放; 吳昌碩大器晚成 其 筆 雄 原色與墨色混合 強強潑辣 雄強; 藏於上 藏於上海 因其 大氣磅 八長壽 海 佈局有程式化傾向, 礴 博物 畫風豔 人民美術出 的畫 門人又極多, 館的 而古 風 梅花圖 版社的 如狂飆突起於文人畫壇。 如藏 傳統 軸 徹底摧垮了清初以來溫雅平和的正統書畫 其作品有老無嫩, 葫 枝幹直下又旁出 蘆圖 海 ,借鑑 軸 西洋畫濃豔響亮的色彩,用西洋紅畫花 (圖九 的 其印 桃實 少些鮮活氣息 六五) 直追秦漢, 梅花隨意 軸 沒骨畫出 枝幹沖天入地 圏點 邊線界格顯 看似不合常規 描蘆黃色響亮 地 位 肇墨趣· 桃實碩-但 是 用 味 濃 吳 又 南

圖9.65 吳昌碩〈葫蘆圖軸〉,採自《中國美術全集》

清

雖

然

有

或

創

聚

於

市

風

粗木 的 立技藝 知 識 布 的 鞋 0 場 翻 年後搬到 所 砂 灣收容孤兒最多時 也 成 銅 八四六年 為 董 斤 中 素家渡 或 囙 現 書 代 又 設計 四 , 昭 達三百四十二人, ^三相等車 年 -搬到 藝 帝下令對天主 術 徐家匯 的 間 搖 籃 0 灣孤兒 也 於是將 Ш 在 弛 灣 晚 清 院 美術工藝所擴大為工 孤兒院設置美術 道光三十年 存 , 西 在 班牙傳教 餘年 $\widehat{}$ 土 I 八五〇年), 范 成 一藝所 廷佐 為 場 中 , 下 在 或 白 最早 -設雕 孤兒 海 天主 塑 傳授 徐 傳 家 播 一教會 滙 昌 縫 西 一方美 開 畫 紉 在上 辨 皮作 術技法 木工 海 |蔡家 傳 細 和 囙 工. 刷 木 蓺

作室

洋留 師 徽 廢 起 I. 藝並 科舉 來, 帶徒的 潮 緒十五年 甚至成為改造罪 重 工藝教育從前期 光緒二十八年 興學堂 代藝 元格局 湖 成 為 南 術 中 三江 江 或 八八九年 西 現 犯的 海上畫派之後 傳授孤兒生存技藝的 師範學堂易名為 (一九〇二年) 浙 藝術教育的肇 中 途徑 江 古典 廣 0 李叔 湖 東 蓺 北 大量吸: 黑龍 術 兩 同 創 始。 的 李瑞清在南京籌 江 立 李鐵 集 江等省和 師範學堂 層 至宣統二年 成 收異質文化的 中 面 總結意義 夫、 西 通 轉入向大眾普及審美教育 上海 李毅士、 藝學堂 (即今東南大學前身) (一九一〇年 建三江師範學堂。光緒 其 領南畫 天津等市 突破 高劍父、 各 與 派 地 崛起 接 高奇 造 新 踵 式 而 興 那已經是民 集 峰 的 上 藝術學校相 並設圖 (辦工 層 掀起了 陳 三十一 面 藝學堂 頭 樹 畫 並 手工 人 A. 初的 年 尾 興 繼 進入女學, 分辨工 科 陳 建 $\widehat{}$ 事 I 清 師 文. 藝 曾等 中 九〇五年 中 藝學堂 講 I 期 西 從 習 繪 與女權 除 此 先後 所 畫 的 Ι. 民 並 省 舉 , 赴 運 蓺 清廷 份 東洋 傳 術 講 有: 統 繪 結 習 獨 書 領 學 IE 合 所 安 頗 西 的

是大大地滑 -世紀革故 大多缺乏活力 坡了 新 辛 亥革 翻 天覆地的社會大變革終於來臨 比 命 較民族 推 翻 T 精 延 神界 續 兩 揚 千 時 餘 期 年 的 的 漢 皇 唐 權 車 蓺 術 制 制 民族文化成熟時 度 中 或 近 社 期 的 的 宋代 晨鐘 在古 藝 術 代社 清 會 藝 的 術的 暮 鼓之前 派

語

牧文化 度感知和 族特色和 來愈缺乏活力, 術自成完備體系 靡之風致使 進取 南北 根本上 商周青銅 朝 俗並 鑄 在近 地域 中 覺 藝 成了初 動 術 悟 原農耕文化乃至中亞 時 搖 進 萬年的時空隧道之中 器的 特色最 唐 的 的藝術家 中 藝術繽紛綺 唐 的 而為裝飾的技術取代 中 如果沒有晚明 華 藝術的英姿峻 中 廟堂大氣 社 華 為鮮 藝 有 會 傳統文化的主體位置 南南風 思 術的本土 明的 披覽了一 潮 麗 和哲學 歷史時 入北 感知到漢代藝術恢弘博大的氣派以及深藏其中廣 晚 清初的浪漫思潮 風韻才真正 拔 西亞文化於一 唐 思 中 件件當時 我們從無藝術家有 盛唐社會氛圍的 想; 融西式 期 國祚衰落導致晚唐藝術野逸平淡 此時 藝 晚清民初社會思想的大變革 形成。 術形 西式東 先民生命氣息猶存的 以上可見 藝術的平民化已成大勢 體的特色。 式則賴該 蒙元入主以後的文化衝撞與文化交融,使蒙元藝術呈現 進 明清藝術史將大為失色。 博大開放融會出 藝術品的 就不會有廣納 時代科技水準 部中 明初藝術大體注重因襲, 國藝術史, 混沌時代走來, 藝 術品 並 盛唐 清代成為中國 只有到了文化高度成熟 從根本上摧垮了兩千多年的君主 包 真切 社會 , 每一 藝 續 清代藝術大體僵化缺少變革 術的 紛 闊無垠的宇宙意識 感 審美等 時代的 深燥爛: 知到了原始彩 而結 雄 缺乏創造 與 渾 的 民族民間藝術形式最 識置了 藝術莫不凝聚了 唐代藝 東 博大 南西北 恋的宋代 術 陶 個 大亂以 明中葉 真 個 八方來 力彌 感 初 後中 知到 唐 世 才能 風 其 專 社會氛! 江南文· 時 制 宮廷工 出 唐社會的 的 淮 為豐富 如果沒 院 夠 文 風 的 一融草 制 美 時 韋 而 度 藝 原 有 感 的 也 愈 民 奢 游

代因素是藝 代1三大因 英國 美學 素 術 家丹納 風格變 百 種 族 化 (Hippolyte Adolphe 共同的文化背景和文化心理 的 直接動 大 日 Taine) 時 代的 各門 將物質文明與精神 使 類 該種族各類 藝 術 往往呈 藝術呈 文明 玥 性質 H 現 相 H 面 4 相 多 貌 聯 4 的 弱 的 決定因 聯 時 代 共性 相 素 對 歸 恆 納 筆者 定的 為 種 I曾經 種 族 族 環 以 共 性 境 神 與 時 時

的

澤

tII

理 術 化 林 的 南 域 自 體 暖 蓺 化 想 : 積 • 氣 狱 量 湿 術 0 0 嚴 的 江 澱 愈 質 此 有 感 潤 田 峻 不 南 , 後 往 和 時 格 的 深 11 的 沂 種 TI 禮 適 而 風 崑 造 古 帝 合 蒼 度 變 , 晩 格 就 蓺 H 農 的 或 茫 感 化 , 起 首 江 審 術 7 雄 作 珠 理 就 都 江 南 賦 受 渾 美 江 想的 氣 像 舶 南 數 厚 7 開 脈 流 秦晉 來 II. 蓺 度 候 重 發 絡 道 域 風 南 南 愈 術 文 0 在 德 格 的 來 的 細 遷 化 長 化 蓺 愈 古 堅 杏 膩 , 江 斑 左 術 愉 文化 花 優 適 長 實 流 右 快 煙 雅 官 江 域 , 的 之先 雨 的 中 以 厚 藝 審 審 X 風 居 術 審 南 重 心 美 美 格 的 飄 美 11 化 輕 0 3 環 逸出 愈往 風 東 高 深 移 淺 格 溫 境 晉 向 刀 沉 快 如 以 近 大 江 江 濕 個 果 , 樂 質 古 素 I 降 熱 階 南 南 說 0 煙 南 樸 段 早 里 則 水 成 江 北 的 黃 概 瘴 起 格 往 氣 為 南 方 瘽 品 河 括 黃 爾 人 息 折 溫 質 往 横 流 中 河 在 古文 使 域 華 和 行 , 流 他 珠 愈 不 古 的 數 加 , 域 的 江 人 長 之中 氣 度 氣 代 蓺 名 流 藝 南 期 品 術 候 候 王 著 域 遷; 是官 原長 域 接 術 乾 器 地 最 的 宜 燥 藝 近 美學 形 期 為 員 嚴 安史之亂之後 蓺 術 0 的 發 被 簡 黃 術 峻 是 的 達 自 貶 各 單 1 的 政 審 之中 然 職 治 的 高 有 風 , 美 環 中 衍 河 品 流 格 原 域 放之 的 流 境 域 1 變 , 歸 繼 清 寬 個 , 納 地 江 造 起 淺 全 反 溝 性 其 I 南 就 映 大 長 或 中 不 壑 開 江 的 經 可 在 F 或 I 口 古 書 中 發 濟 耕 中 渾 江 時 茫 下 較 書 南 中 地 原 見 代 晚 小 厚 游 藝 中 中 1 含蓄 於黃 的 江 移 蓺 術 重 原 華 之中 這 到 術 南 氣 充 接 種 裡 的 溫 7 河 門 候 近 藝 文 袁 婉 流 滿 類

民間 性 民 左 的 間 右 術之母 蓺 蓺 術 吾 術 術 以 除受著 又不 師 走 民 進 俗 道 斷 宮 活 種 先 滋 廷 動 族 生 4 為 , 走 曾 11 舞 時 亭 經 來 向 代 將 廟 0 大 堂 民 中 環境 턥 此 或 走 美 藝 , 三大因 有 術 人 術 著 書 則 劃 質 往 分為 房 「素影響 樸 往 率 郷 民間 藉 直 過 助 和 情 改 蓺 T. 左 造 感 藝 術 右 手. 和 以 段 便 宮 濃 外 蜕 妊 郁 0 變 它 鄉 藝 還 + 為 不 術 受 宮廷 斷 情 文著複 給宮 宗 味 教 的 蓺 雜 術 狂 藝 民 社 間 蓺 術 會 宗 蓺 術 與 天 教 文人 術 素 宗 藝 術或 藝 教 永 文 遠 藝 術 化 文人 術 是 兀 天 最 大 素 文人 類 藝 有 生 術 型 科 蓺 命 的 技 力 組 術 民 大 的 間 成 以 部 藝 滋 蓺 術 份 養 術 的 是 是 新 而 原 的 當 發 和

風

即

比

較

接

折

愉

快

的

風

格

了

² 1 3 冬 德 見 英 拙 里 文 格 納 論 餇 著 中 美 國 傅 玉 雷 器 譯 的 北 形 藝 京 紤 而 E 哲 意 商 學 義 務 印 及 書 其 安 館 衍 徽 變 九 徽 1 文 四 年 藝 南 出 版 大 版 學 所 社 引 學 見 九 報 第 九 = 四 卷 九 年 九 版 第 九 年 所 31 九 四 頁 期 頁

統

就這樣,中華古代藝術在民族生成並且不斷融會的過程之中動態發展,不斷從周邊民族、世界各民族藝術中吸取

營養,「拿來」外部精粹,使其本土化、民族化,終於形成了以漢民族藝術為主幹、有著多民族創造和悠久歷史傳

、博大精深、流派紛呈、面貌豐富的中國藝術體系。它是各民族的心靈之書,是五十六個民族共同的驕傲

二〇〇六版後記

藝術史》 的 導 論 著 觸 取 我所 研 角 向 究究》 延 學科點 執教的 伸 一向多藝 和讀者諸 《古代藝術論著導 東南大學, 創 術門類 建 君 伊 始 面 前 , 有全國第一 逐 張道 近六十萬字的 讀》 .漸養成了從大文化視角進行思考和研究的 先生便要求我 和博士生 個藝術學博 《中國 課程 |藝術史綱 土 在根 藝術史專 點 目錄· 第一 題 出 批 便是我在東南大學 建立了 成果」 《文化人類學專 ·藝術學 習慣 0 我作 0 博 前 為博 講 年 士 題》 授碩 出 後流 版 點 建設 等的系統匯報, 士生 的四十五萬字 動 站 課程 的 , 以一 參 加 《藝 般 者 術史》 藝 是我在東 中國古代 術學研 不 得 不把 究 設 為主 研 術 究

般藝術學研究氛圍下理論思考的主要成果

作 歸 時代與 宗教信仰 畫史分為實用 如 納 道 為 林 從 , 商 與 蓺 時 門人文學科在我國被 而是老老實 務印 代間 術學作 思維 相 書館 沒 時 期 互補互彰 為 有 方式和行為 出 實 截 禮教時 然界 版我國第 門科學,從德國傳播向世界, 沿朝代更替 線 , 透過 期 規 確 , 更難 範 認 本 宗教化 藝術現 0 還不到十 中 以 前輩著作 將糾纏交替的 簡 單 時 象 國美術小史》 期 歸 梳理 年。 類 中 文學化時 有把中 所以 作 藝術演進的 預 藝 為 術思想與 _ 示了藝術史研究走向綜合 期 到當下出版 我 -國美 般 雖然吸取 ,今天看來, 術史分為生長 歷史線索和內在邏輯 藝術學」支柱的 藝術現 了 中 象 前 廓 或 藝術的發展紛紜錯綜 輩 清 觀 藝術史綱》 混交、 點 藝術史研究 中 比較 的 昌盛 有益 揭示隱藏其後的 不到一 成分 跨學科研究的 沉滯 比門類史靠 個 , 世紀, 卻 四 有退有進 示 個 願 本民 時 近了 再 期 趨 西方美術史 作 族哲學思 向 有把中 更 哲 這 人替變 樣的 學 而 藝 想 理 學派 化 衕 簡 或 單 繪 應

西 北 我又平生好遊 我平生 徘徊於珠峰 好 在 腳下 日 每 親 年暑假都背起行囊遠行 劃 徜徉於伯孜克里克千 右 後失學的少年 -時代 佛 曾 洞 在天翻 一上敦煌 彳亍於賀 地 覆 和麥積 蘭 的 文化 Ш 峽 ,三赴西安, 大革 谷 命 全 國 中 重 我始終 要 Л 次 的 藝 術遺 掃蕩 未 廢 跡 誦 Ш 讀 全 西 輾 國各省市 轉 前後五 求 學 博物館 次深 備 艱

把

術

放

. 到

原

來

的

語

它更影響了

生

,

看

我

我平 4 的 閱讀 次又一 I. 次足 夫和 境中 跡 \mathbb{H} 野 0 -去思考 近 I. 年 夫 從某 我又把考察的 種 意義 說 我 H , 的見解 萬里行 1光移 向 T 程 情 這一 或 感 外 本大書給 胸 讀 襟乃 者 開 至 我 卷 讀 的 書 比 時 萬 卷 必 書 能 本給 看 出 我的 我 還 要深 多 的 刻 軌 它 跡

作的 解中 潮 史 其宗派 訪 文化史與 負 或 有 備 歷史與思 藝 於 自 術 哲 源 我 學 流 身 藝術家創 觀念的 術 審 性 之分合與 的 潮 美 格 概念史 的 咸 發 經 造 流 悟的 展史而 我努力使本書具 歷 政 實 派 和 教消 踐 的 鄭 藝 學 的 歷史 昶 術史而不是他 不單 歷史的 歷 希望見到 長之關 是藝 鑄 非 就 術 較好的結合 連 係 備 我文本研究與 續 現 這樣的 , 的 為有系統 集 人陳言的 象史或 歷史與 眾說 特點: 藝 , 術理 連 羅 拼 有 實物研 續的 這正是我要求這本書的 組 湊 群 是整 織 論 言 是用 的 史 歷史的 體 究並 敘 冶 , 把 是分析的 融 本 述之學術史」 握的 摶結 土理 重 某種辯證結合 的 綜合 論 貫作 依時 解 的 藝 釋本土 藝術史而 術史而 風 代之次序 李心峰 藝術 我努力使本 非 不 缺 現 認 是資料的 理 F 象的 想 為 遵 横 藝 的 書比 術之 向 藝 理 藝 聯繫的 術史而 想的 術 流 進 藝 水賬 史 術 應是作 程 藝 門 術 現 不 是以 象史 史 用 是 類 史 通 品品 科學方法 史 應是名 舶 猧 來話 是 蓺 數 社會 蓺 萬 術 家名 里 術 理 語 將 思 強 尋

被重 點上 體 本 研 的 術 來就 究 深 時 的 當然 前資 方法 拎取 境 各 美 奥 複使用 界; 語 術 種 難 料累 以 該 史 彙 讀者從 法 家 截 轉 時 不 而 僅 的 然 積 赫 要把多 化 西 |方則 歸 為線 歷 是 伯 為 這本 口 類 史 特 明 類 M 以 H 藝 有 書中 的 允許 將美術史稱 藝術 曉 時 術 里 暢 代 串 德 和 的 需要 融 聯 的 蓺 類 (Herbert 世 學 創 通 術 , 必 再拓 理 造 融 而 術 能 之為 再 語 的 且 論 合 看出我對音 編 展 是當今 藝 音 發 , Read) 為 藝 藝 術 展 織 術史的! 成 面 以 流 術 E 提 展現 絕大多 Ì 變 發 說 倡 的 展 體 的 樂 慣 融 的 時 線 的 的 數是 i 趨勢在 網絡 代 索 例 通 整個 舞蹈 藝 研 立 究範 以 我以 術乃至文化 通 藝 自 走 體 過 難 術史是 戲 視覺 向 度 的 視覺藝術 韋 公可想而. 融合 思考 劇 的 而 研 擴大 方式 Ŀ 究功夫的不足 精 的 0 部關 我長期 非 流傳 神 方法 知 使我 的 I 得文火慢 於視覺 我國古代就有對藝 結合自 藝美術 整 始終 專 體 來 的 攻 面 視覺 方式的 處於 煎 貌 建築 視覺 我深深 而 藝 沒有二十 飢 這 的 歷史 渴求 圖 術 樣 體 整 書畫 像 史 方法 體 會 術綜合研 知 和 , 史料 鳎 的 年 到 狀態 綜合 將圖 作 於 時 功 對 在各 為 酷 夫 類 重 究 像 愛 各 的 月月 我 比 阿 觀 紹 點 研 藝 看 傳 的 較 類 種 難 究對 統 研 符 # 形 印 術 藝 號 式 務 界 術 達 學等 實 史 要 所 的 蓺 從 立.

的

中

焚膏繼晷的主要精力。全國文聯副主席、中國書法家協會主席沈鵬先生為本書題寫書名,南京藝術學院博士生導師林 終沒有離開中國古代藝術。左出右擊,我的研究觸類旁通,我的人生無比豐富。人生不就是一次學習和領略麼? ○○二年出版的《中國古代藝術論著研究》(二○○八年擴展為《中國古代藝術論著集注與研究》)耗去了我十餘年 如果從編寫工藝美術史、美術史教材算起,這本耗去了我半生精力;從進入一般藝術學研究算起,這本書和二

樹中先生為本書撰寫前言,我的子女和研究生分別參與了宋代、明代、清代某小節初稿的撰寫,謹此致謝

一〇一六版後記

奴 未平等對話的當 錄;二〇〇三年, 先生為首率先 藝術學」 九八八年,中國藝術研究院李心峰先生率先提出建立「藝術學」學科的建議了;一九九四年,東南大學以 的使命 獨 立 建立了藝術學系;一 中國國務院學位委員會批准設立「 成 中 為與文學等學科並立的 國的學者理應肩負起建設本國特色藝術理論、 九九七年 十三大學科之一 中 國國務院學位委員會將 藝術學」一級學科;二〇一一 藝術史研究是新興 「勿為中國舊學之奴隸」2、「勿為西人新學之 「藝術學」 、藝術學學科的 年, 作 中 為二級學科列 國 國務院學 支柱 在中西文化尚 入學科專 位委員會決定 張道

十四卷本、史仲文主編 綱 社會科學研究優秀成果二等獎」 槍實在寒磣。加之十數年磨此 筆者一九八九年開始撰寫 。二〇〇六年, 《史綱》 《中國藝術史》九卷本出版 上、下冊近六十萬言由北京商務印書館出版。是年,適逢李希凡主編 《中國工藝美術史》 ,著實令筆者赮 劍,毛糙在所必然 顏 ,未及出版便調入東南大學,一 筆者深知,在國家投資鑄造的「航母」 《史綱》 獲得教育部頒「二〇〇六一二〇〇九中國高等學校人文 九九五年開始 面前 單 撰 中 寫 槍 華藝 兀 中 馬製造 術 或 通 藝 史》 的 術 史

短

著 籍 話 知 沉 成熟走近 而行路 入學問 逐個進行博物館 能夠垂之久遠的史學著作非有堅實的多重證據無他 和 出版已經十年,筆者也已經退休有年, 可以說 慢慢打磨自己而無他 讀 書貴 在堅持 ,二〇一六版 藝術遺跡 貴在 和 積累 工坊 。這二十多年學科與學者的共同成長過程 《史綱》 調 查 漸老方可 見證了藝術學學科從無到有到發展壯大提升的 逐步昇華 漸望 終於有足夠的時間靜 **計論點**, 成熟 走多遠路說多少話 就像 形成思想並 磨璞 為玉 心讀書, 進入章節字句 使筆者著作從生澀慢慢蒸餾去水分 看多少東西說多少話 那打磨的 四出考察,增減資料 火候 的反覆推敲修改斟 l 過程 全在玉上 也見證了學者不停頓 看多少書說多少 丽 擺 酌 逐本研 筆者深 白

I

地學習思考、自我否定、自我提升的歷程

明 與 的 兀 的 章節導 圖片 遠 原 文獻與缺 動 態影 地 tt 晚 餘 始文獻 言中 清等社會思想生 高度濃 幅 藝 11 術 實物 縮地 可見著者對各時 民 民 風 重 證 展現 間 版 打破中 新 民 據的古人之論 藝 俗 梳 史綱 術 理, 成 出 藝 原 變 I. 11> 化 觀 術 正 坊流 史演 統論 的關 代主要藝 數民族藝 點多有提升, 程等互相參證 進 捩 使二〇一 的 大量 , 六版 重 術類型的歸 脈 術予以 點揭 絡 增 補二〇〇六版 思想脈絡更趨清晰 六版 Ŧi. 火火網 同等記錄 示該時期 重 標題不僅 納、對各時代藝術主 《史綱》 視多 內容大刪 藝術發生 0 う重證據 兀 《史綱》 最大限度地明白 為分門別類 大量增 大削亦大改大增 一發展的 其大改與重寫主要在於:一 重視調查親見 未及收入的 補彩 時 要特徵與 , 更是內容和觀 圖 代 曉 動因 , 暢 重 重大考古發現 重 視圖片的 及該時 文字 要成 抓 壓縮 點 就 期 住 i 典型性 的 的 社 到 東 歸 會思潮對於 高度概 納 在 周 以 同等水 秦 出 漢 六 括 藝 土實 萬 術 準 晚 刪削 讀者 藝 性和 物 考 術 唐 於 傳統 傳 量 北 昌 全 # 宋 增 阕 面 形 性 實 加 讀 對 成 晩 物 到

淺 以 的 有 不 兀 限的 這 個 痕 威 已· 既是 的學者 跡 綜合藝 出 吾師 我短 略 版中 相信讀者會喜歡真 術史著作而言 道 或 或許 也是我 先生 藝術史著作之中, 這 長 向 刀 來抨擊 0 我寫的藝術史在總攬各門 個被忽略」 ,各卷著者各見自身明顯的專 人行萬里讀萬卷慢工打磨出來的著作的 「資料員式的治史法 有的 能夠以筆者所長補 其 、實是美術史, _類藝 有的 術的 業側 偏 在 糾 於文人書畫不 E 重 跛者不踴〉 時 0 0 筆者是 我畢生研究重 必然見出我重視實證 厭 個 文中 其 心態 詳 點在於視覺 不老、 而 曾經 於民 指 調 族 和 出 民間 查 對 藝術史特 過 不 不 往 輟 同 藝 蓺 術 術 別是 讀 術 相 史研 類 疏 究 研 蓺 略 中 的 即

者 明 雖 數 吾 萬 師 里 道 尋 訪實 先 生 物 撰 實 寫前 跡 言 書中 中 大量 國文 選 聯 用了 前 副 自身考 主 席沈 察 鵬 先生 拍 攝的 為 本書 昌 片 題 選 籤 用 他 併 著作 致 謝 中 觀 昌 仍 當 難 免 請 出 均 在 昌

[·] 李心峰〈藝術學的構想〉,《文藝研究》一九八八年第一期。

² 啟 超 飲 冰室全集》 北 京 商 務 印 書 館 九 九 年 版 所 引 見第 册 Ξ 第 頁 〈近 世 文 明 初 祖 三大家之學

一〇二一版後記

筆者著實喜歡和珍惜!網評則說 於可以說 始。我得向讀者坦白:我心裡仍有不踏實,有幾處藝術遺跡我還沒有能夠親自去考察,寫在書中,總不免戰戰兢 信 前顧 服 時 問以工匠為友詳細了解工藝過程;凡是收藏書畫、文物的省級博物館, 川考察安岳石窟群 經過高等教育出版社苦心經營,二〇一六版 讀書如深潛般同步進行 後 作為高等教育教材向全國推出。出版後筆者通讀自審 ,凡是我書中寫到的藝術遺跡,我都不畏艱難親臨造訪 而筆者是一 虚 而不實 。二版出版之後,我又開始了漫漫行程:先後往新疆補充考察石窟群,往廣西考察左江崖畫 個讀書不停 往山西補充考察古代建築,往福建考察土樓群,往丹陽補充考察南朝陵墓……又歷 、考察不停、思考不停的學者,二版 《中國藝術史綱》 《中國藝術史綱》 「是一本好書。作者很有功力而且謙虛 ,觀點更鮮明了 從裝幀到內頁完全重排,也就是說 親眼判別;凡是我書中寫到的藝術造物 《史綱》 我都一而再、 綱目更清楚了 出版之年 再而三地觀摩實物體悟 同時是筆者反思二版的 文字樸實流暢 加上四 百餘幅彩 ,重新出版一 五年,我終 ,論點令人 我都不恥 昌 , 往 本

者的是又一本新書 不是照搬資料 身獨到 天憫 一再次詳細增補心得修改用詞 心得和 勤苦 審 就在高等教育出版社考慮教材再版之先,香港中華書局找到高等教育出版社 美 而是調查不懈;不僅是案頭之學,更是苦行所得 (感悟 ,使筆者能夠苟日新 無疑是一 不發空言 個喜訊 刪 不說無憑之論 我原以為香港中華書局照版彩印, ,日日新,又日新 減 贅句 提升觀點 我由 衷地感謝高等教育出版社和香港中華書局 讀者通讀三版可以看出, 因此,筆筆有交代,筆筆落到實處,多自家心語 沒想到該社花大力氣重新編校排 我著作與眾多著作的 商議 購 使三 買 一版奉 史綱 不同 版 獻 在於 使 和

長 北

二〇二一年夏於東南大學,時年七十有七

[1] 美〕威爾·杜蘭:《世界文明史》,東方出版社 ,一九九九

[2] 夏鼐: 《中國文明的起源》 ,文物出版社,一九八五

[3] [4] 錢穆: 范文瀾:《中國通史》,人民出版社,一九七八。 《中國文化史導論》 ,商務印書館 ,一九九四

[5] [6] 馮友蘭: 胡適: 《中國哲學史大綱》,東方出版社 《中國哲學簡史》,北京大學出版社,一九八五 ,一九九六。

[7] 任繼愈:《中國佛教史》,中國社會科學出版社,一九八八

[8] 中國社會科學院文學研究所:《中國文學史》,人民文學出版社 ,一九八二。

英〕丹納:《藝術哲學》傅雷譯,安徽文藝出版社 德 〕 黑格爾:《美學》,商務印書館,一九八四 , 九九四

[9]

,文物出版社,一九八九。

劉綱紀:《中國美學史魏晉南北朝編下》,安徽人民出版社,一九九九 ,中國人民大學出版社,一九八九

[17] 滕固:《滕固藝術文集》,上海人民美術出版社,二[12] 李澤厚、劉綱紀:《中國美學史魏晉南北朝編下》,[15] 〔英〕蘇立文:《中國美學史魏晉南北朝編下》,[16] 〔英〕蘇立文:《中國美學史魏晉南北朝編下》,一九八九。 [17] 於固:《藤道》,北京大學出版社,一九八九。 [17] 於固:《滕固藝術文集》,中國人民大學出版社,一九八九。 , 南天書局 , 一九八五

,上海人民美術出版社,二〇〇三 ,一九八四 [38] [37] [36] [35] [34] [33] [32] [31] [30] [29] [28] [27] [26] [25] [24] [23] [22] [21] [20] [19] [18] 蕭默: 滕固: 王朝聞 長北: 長北: 彭吉象 王毅: 吳山 李允: 李希凡 郭沫若:《青銅時代》 徐復觀: 陳師曾 《華夏意匠 傳統藝術與文化傳統 園林與中國文化》 中國建築藝術史》 中國新石器時代陶器裝飾藝術》 中國美術小史·唐宋繪畫史》, 鄧福星: 中國藝術史綱 中 《中華藝術通史》 中 中國繪畫史》 或 或 藝術精 藝術學》 《中國美術史》 神》 廣角鏡出版社 (上、下) 科學出版社,一九五七 中國人民大學出版社,二〇〇四 高等教育出版 ,文物出版社 上海人民出版社 北京師範大學出版社,二〇〇六 華東師 ,福建教育出版社,二〇一三。 ,北京師範大學出版社,二〇一 範大學出版社,一九八七 ,一九八二。 商務印書館 吉林出版社,二〇一〇。 社 ,一九九九 ,文物出版社,一九八二 ,一九九〇 九九七 ,二〇〇六

王光祈 楊蔭瀏 吳釗 東昇 中 中 -國音樂史》 國古代音樂史稿 中國音樂史略 湖南大學出版社,二〇 ,人民音樂出版社 人民音樂出版社 兀 九八〇 九九三

王

| 國維:

《宋元戲曲史》

, 上海古籍出版社

九九八

王伯敏

中 中

國繪畫史》

上海人民美術出版社

,一九八二 九八八。

劍

華

國繪

畫史》

上海書店

九八四

潘天壽

中

·國繪畫史》

團結出版社,二〇〇六。

陳傳

席

中

或

Ш

水畫史》

江蘇美術

出版社

[57] [56] [55] [54] [53] [52] [51] [50] [49] [48] [47] [46] [45] [44] [43] [42] [41] [40] [39] 吳梅 《中國 戲 曲 概論 ,上海古籍出版社,二〇〇〇

徐慕雲: 中 或 戲劇史》 , 上海古籍出版社 , 11001

張庚 郭漢城: 《中國戲曲通史》 , 中 國戲劇出版社,一九八一

田自秉: 中 國工藝美術史》 知識出版社 , 一九八五

王克芬:

《中國

舞蹈發展史》

,文化藝術出版社,一九八七。

王家樹: 中 國工藝美術史》 ,文化藝術出版社 一九九四

張道 《造物的 i 藝術 論 陝西美術出版社 九八九

尚剛: 中 國工藝美術史新編 高等教育出 版社,二〇〇七

尚剛: 《古物新知》 ,三聯書店 紫禁城出版社,一九九三。

、明式傢具研究》 三聯書店 九八九

王世

襄

《髹飾錄與東亞漆藝》

,北京人民美術出版社,二〇

熊寥:

(中國陶瓷美術史)

《中國絲綢科技藝術七千年》 ,中國紡織出

版社 刀

黃能馥 長北:

陳娟娟:

華梅

中國科學院考古研究所:

服飾與中國文化》 ,人民出版社,二〇〇一。

《新中國的考古發現與研究》,文物出版社 , 一九八四。

《新中國的考古收穫》,文物出版社,一九六一

《新中國考古五十年》 文物出版社,一 九九九

文物出 文物出

版社: 版社:

中 中華文明大圖 國美術全集編委會: 集編委會: 《中國美術全集 《中華文明大圖集 人民美術出 人民日報出版社 版 社 、上海 ,一九九 人民美術出版社 Ŧi.

文物出版

社

中 或 建

[58] 李中 業出版社 -岳等編 九八五 中 或 **|歴代藝術》** 九九三 人民美術出版社 上海 人民美術出 版社 文物出版 社 中 或

社、書畫出版社,一九九四

雜誌

飾》

、《美術與設計》、《創意與設計》、《湖南博物館館刊》、《故宮文物月刊》、

《故宮博物院院刊》等

《美術研究》

《裝

[60] 歷年《文物》、《考古》、《讀書》、[59] 王朝聞、鄧福星:《中國民間美術全集》 濟南:山東教育出版社,一九九三。

《文藝研究》、《美術史論》、《美術觀察》

中國藝術史綱

長北 著

責任編輯:苗 龍

裝幀設計:盧穎作

出版:中華書局(香港)有限公司 香港北角英皇道 499 號北角工業大廈一樓 B 室

電話:(852)2137 2338

電子郵件: info@chunghwabook.com.hk 傳真:(852)2713 8202

網址… http://www.chunghwabook.com.hk

發行:香港聯合書刊物流有限公司

香港新界荃灣德士古道 220-248 號荃灣工業中心 16 樓

傳真:(852)2407 3062 電話:(852)2150 2100

電子郵件: info@suplogistics.com.hk

版次: 2021年12月初版

◎ 2021 中華書局(香港)有限公司

規格: 18 開(170mm×230mm)

ISBN · 978-988-8759-65-1